砚园音乐文集系列

砚园聆涛 乐海钩沉

——第四届全国音乐口述史学术研讨会暨全国音乐口述史学会年会论文集

主编 吴海

副主编 王伽娜

中山大學出版社

·广州·

版权所有　翻印必究

图书在版编目（CIP）数据

砚园聆涛　乐海钩沉：第四届全国音乐口述史学术研讨会暨全国音乐口述史学会年会论文集/吴海主编. —广州：中山大学出版社，2021.6
（砚园音乐文集系列）
ISBN 978-7-306-07205-4

Ⅰ. ①砚… Ⅱ. ①吴… Ⅲ. ①音乐史—中国—文集 Ⅳ. ①J609.2-53

中国版本图书馆 CIP 数据核字（2021）第 080399 号

出 版 人：	王天琪
策划编辑：	嵇春霞　廖丽玲
责任编辑：	廖丽玲
封面设计：	林绵华
责任校对：	赵　婷
责任技编：	何雅涛
出版发行：	中山大学出版社
电　　话：	编辑部 020-84110283，84113349，84111997，84110779，84110776
	发行部 020-84111998，84111981，84111160
地　　址：	广州市新港西路 135 号
邮　　编：	510275　传　真：020-84036565
网　　址：	http://www.zsup.com.cn　E-mail：zdcbs@mail.sysu.edu.cn
印 刷 者：	广东虎彩云印刷有限公司
规　　格：	787mm×1092mm　1/16　25 印张　490 千字
版次印次：	2021 年 6 月第 1 版　2021 年 6 月第 1 次印刷
定　　价：	52.00 元

如发现本书因印装质量影响阅读，请与出版社发行部联系调换

本文集由肇庆学院 2020 年省市共建之重点学科（音乐与舞蹈学）建设经费资助出版。

砚园音乐文集系列
编委会

顾　问：左玉河　杨祥银
主　任：谢嘉幸
副主任：臧艺兵　申　波
编　委：（以姓氏笔画为序）

丁旭东　王少明　王伽娜　王鸿俊　江春玲
刘　洋　刘　蓉　刘　嵘　孙　鸣　孙建华
孙家国　杨　晓　李　莉　吴　海　范晓君
郑　虎　胡　健　赵书峰　陶　媛　章蔓丽
梁文光　傅显舟　温笑杰

序　言

谢嘉幸

非常感谢吴海教授将第四届全国音乐口述史学术研讨会发表的论文编撰成集。自2014年召开首届全国音乐口述史会议以来，将会议发表的论文编撰成集，这还是第一次，非常值得祝贺！很荣幸应吴海教授之邀为本文集作序。音乐领域的口述访谈当然有很长的历史，和其他领域一样，口述访谈是许多研究，包括音乐史学、音乐人类学、音乐美学、音乐社会学、音乐教育学、音乐传播学等众多领域必不可少的重要组成部分，但将其称为"音乐口述史"（或"口述音乐史"）则是近些年的事情。当然，无论如何，在"音乐口述史"名下开展的研究和工作确实在日益增多，无论是出于对老一辈音乐家口述史"抢救"的日益重视，还是出于对音乐领域大众历史价值的忽然发觉。

介入音乐口述史，还成为音乐领域开展口述史研究的推动者之一，于我，冥冥之中似乎既是偶然，又是必然。最早起因于2009年，当时我正与刘红庆合计出版一个基于口述访谈的中国音乐学院老一辈音乐家的传记系列"国乐传承与创新丛书（人物）"，由我们共同策划确定人物，刘红庆和弓宇杰具体访谈和撰稿，我负责审稿和写序言。开始"只是一种感觉，一种冲动，希望有人来写音乐学术的口述史。传统音乐有一大批前辈专家，承载着几代人的使命，有太多的人需要写，需要本着抢救的意识书写……"，这是我在第一部书——《咬定青山——董维松传统音乐研究之旅》的序言中写的。此后则一发不可收拾，共出版了五部（其他四部是《歌行天下——耿生廉民间音乐研究与传播之旅》《俯首鼎和——李凌中国新音乐事业开拓之旅》《耀世孤火——赵宋光中华音乐思想立美之旅》《惊日响鞭——施万春音乐民族化探索之旅》）。正是这套口述史丛书使我与音乐前辈走得更近。我在耿生廉先生口述史的"跋"里写道："几分庆幸，书稿终于完成了。几分欣慰，耿先生终于在病床上看到了本书的书稿……但无限遗憾的是，耿先生再也没能看到本书的出版了！然而每一位他的好友、同事和学生，每一位和他接触过、聆听过他的教诲的人都会觉得，耿先生还在我们身边……"我想这也许就是音乐口述史的价值。

另一件有趣的事起因于2011年，中国音乐学院特聘瞿小松为客座教授，

瞿小松和我商量开什么课好。我说:"我看开一门类似谈话节目的讲座课挺好,就叫'音乐纵横三人谈'。""音乐纵横三人谈——瞿小松、谢嘉幸对话文化艺术名流"就这样从 2011 年 11 月 2 日首讲邀请田青和我们俩做"传统文化与现代"的专题对话,到 2016 年 11 月 17 日邀请周海宏做"本质、品质、价值——艺术本体价值评价的三大基础判断"的专题对话,历经 5 年开坛 86 期,受众 5000 余人次。对话领域涉及音乐、舞蹈、美术、戏剧、影视、文艺理论、宗教等十几个人文艺术学科。这门"对话"课程以其形式上的生动活泼,内容上的丰富多彩,学科"跨界"上的纵横捭阖,尤其是各领域学术大咖"身临其境"式的自述与对谈,极大地拓展了研究生们的眼界,虽然不能完全等同于正式的口述访谈,但再次把"人"拉进学术的视野,让亲历者"现身说法",不也正是口述史的初衷?

2013 年,旅居澳大利亚的音乐人类学博士蔡灿煌通过沈洽先生找到我,希望我能够帮助他在大陆开展"文革"音乐口述史的研究。我给了他一个非常务实的建议,即建议他先在中国音乐学院开设音乐口述史的讲座课程,让研究生们先掌握口述史的基本常识和技能,这样也许就能带这些研究生们来开展相关研究了。于是面向中国音乐学院研究生的音乐口述史讲座课程就这样开设起来了。从 2014 年 5 月 9 日口述史家杨祥银的第一讲"口述史学的基本理论与方法",以及紧随其后蔡灿煌的"口述历史与音乐研究——口述历史理论"等系列课程,一直持续到 2019 年 12 月 13 日最后一讲熊卫民的"如何做深入的口述史研究",6 年里我主持了 6 期 51 讲口述史及音乐口述史的专题系列讲座,陈默、雷颐、沈洽、梁茂春、定宜庄、左玉河、周光臻等来自海内外口述史学界以及各艺术门类学界的 40 位专家开讲。也正是在这个背景下,加之历届"北京传统音乐节"所酿造的学术氛围的烘托,才有了 2014 年 9 月首届音乐口述史学术研讨会的召开。时任中国传统音乐学会会长乔建中、中国音乐史学会会长戴嘉舫、中国少数民族音乐学会会长赵塔里木以及口述史界的陈默、左玉河、杨祥银等名家悉数到场,致辞并发言,表明了各个领域对开展音乐口述史研究的密切关注和大力支持,也才有了至今的 4 届全国音乐口述史学术研讨会。

本文集包含"音乐口述史方法研究"20 篇、"音乐口述史人物访谈"23 篇,既有关于口述方法及理论的探讨,也有实际的人物访谈口述实录。作者既有老一辈的音乐口述史专家,也有初出茅庐的年轻学者。毫无疑问,这些文章都是值得一读的。

例如,在"音乐口述史方法研究"中罗小平的《访谈录的选题、设问和方法——基于实际案例的分析与思考》,以其多年口述访谈的丰富经历总结出

"选题的价值、设问的内容、访谈的方法三个方面"的成功经验,她和冯长春合著的《乐之道——中国当代音乐美学名家访谈》便是解读这些成功经验的生动案例;田可文的《青年学子对音乐口述史理论的解读与挖掘——〈青年论坛〉主持人语》,强调了"'口述史'作为学术研究的一种方法,是当下历史学、社会学、民族学、人类学等学科相当注重的研究形态";申波显然从人类学的视角来展开《阐释与"误读"——从彝族单面鼓音乐"他者文本"引发的田野思考》;作为音乐界发表音乐口述史文章第一人的臧艺兵,他的《我们也活过:以口述史为证——论口述史在音乐学领域的运用》就像一声呐喊,进而鞭辟入里地剖析了口述史具有自身无可替代的价值与方法;刘蓉的《口述史在中国当代音乐研究中的实践性价值——以"陕西作曲家群体"研究为例》显然是在扎扎实实访谈口述研究实践基础上写就的;丁旭东的《"口述音乐史"学术实践的六个操作关键》则直接阐述了口述音乐史学的具体操作要领;我的《话语博弈——音乐口述史的内在张力及其多种类型辨析》其实是我关于音乐口述史思考从"两种史实""个体在场""话语博弈"到"话语分析"等系列文章的第三篇,在揭示口述访谈中"话语博弈"的多重结构的基础上,剖析了不同类型口述史的不同方法与功用。此外,李莉、王玏关于口述史在音乐地方史研究中的应用,滕腾的音乐口述史数据库,李明明的《音乐类"集成"编撰参与者口述史》,以及李国瑛、陈郁、许嵩、高斐莉、李梁霞、王璐、韩娜、刘羽、王传闻、游红彬等年轻学者也从各自不同的视角阐述了音乐口述史的方法、理论和应用价值。

在"音乐口述史人物访谈"部分,首先进入我们视线的是王少明等的《立美与立美教育——访赵宋光教授》、吴海的《此中有真意,欲辨已忘言——记我的导师张前》、陈梦媛的《回归田野的高校音乐教育传承——客家山歌大师余耀南的口述记录与馆藏整理及应用》、谢力夫的《著名作曲家张大龙教授音乐教育口述史》,这些珍贵的人物访谈让赵宋光、张前、余耀南、张大龙等大家栩栩如生的形象跃然纸上。而吴洁关于俄罗斯著名钢琴教育家弗拉基米尔·扎尼教授、杨英关于音乐教育家阳亚洛、王伽娜关于连南民族自治县民族小学师生、曹家慧关于刘承华教授等人物的访谈也让我们感同身受。此外,郑虎、曾琼娟、陈瑰丽、谢明志、李瑄、徐文博、陈芃倩、王嘉馨、陈泽亮、余洁芬、李保江、李广鑫、刘思阳、刘颖、申吉浩岚关于音乐家、非遗传承人等的访谈也将令我们开卷有益。

毫无疑问,作为第四届全国音乐口述史学术研讨会的文集,正如以"音乐口述史"名义开展时间不长的抢救工程与理论研究一样,仍然是初步的,存在瑕疵在所难免,也有许多原来在音乐史学、音乐人类学、音乐社会学各领

域长久以来开展相关工作取得的巨大成就没能包含进来。好在作为音乐口述史会议的文集,我们除了奉上一份作业,更多的则是表明了对音乐口述史事业的真诚、执着精神,以及虚心向各位方家学习的态度。在路上也许会磕磕碰碰,但在路上就永远都在路上……

于北京丝竹园

2021 年 2 月 18 日

目　录

音乐口述史方法研究

话语博弈
　　——音乐口述史的内在张力及其多种类型辨析……………谢嘉幸　2
访谈录的选题、设问和方法
　　——基于实际案例的分析与思考………………………………罗小平　15
青年学子对音乐口述史理论的解读与挖掘
　　——《青年论坛》主持人语……………………………………田可文　23
阐释与"误读"
　　——从彝族单面鼓音乐"他者文本"引发的田野思考………申　波　28
我们也活过：以口述史为证
　　——论口述史在音乐学领域的运用……………………………臧艺兵　41
口述史在中国当代音乐研究中的实践性价值
　　——以"陕西作曲家群体"研究为例…………………………刘　蓉　48
"口述音乐史"学术实践的六个操作关键……………………………丁旭东　57
口述史在广西音乐史研究中的实践……………………………李　莉　王　玏　77
音乐口述史数据库必将成为史实确证的新途径………………………滕　腾　83
音乐类"集成"编撰参与者口述史研究
　　——对民族民间音乐认识的新维度……………………………李明明　96
基于周文中口述史之音乐文化合流研究……………………………李国瑛　102
探究云南当代声乐口述史的价值意义（1949—2019）……………陈　郁　108
口述史在中国当代音乐研究中的实践价值探析………………………许　嵩　114
音乐口述史工作的相关法律伦理规范再探……………………………高斐莉　120
现象学视角下的口述史研究……………………………………………李梁霞　133
音乐口述史教育在高校的运用
　　——以美国哥伦比亚大学的口述历史研究中心为例…………王　璐　140

口述史研究者主体介入对音乐教育研究的意义
　　——从纪念音乐教育家文章谈起……………………………… 韩　娜　147
音乐口述史中关于文本转写的规范操作……………………………… 刘　羽　155
四川方言与四川传统吟诵……………………………………………… 王传闻　162
一种民族管乐的新生　一种民族精神的高扬
　　——关于作曲家陈黔《南京·血哀1213》的话语分析与音乐
　　分析…………………………………………………………… 游红彬　177

音乐口述史人物访谈

立美与立美教育
　　——访赵宋光教授…………………………………………… 王少明等　194
此中有真意，欲辨已忘言
　　——记我的导师张前………………………………………… 吴　海　205
回归田野的高校音乐教育传承
　　——客家山歌大师余耀南的口述记录与馆藏整理及应用…… 陈梦媛　214
著名作曲家张大龙教授音乐教育口述史……………………………… 谢力夫　222
不解的中俄"琴"缘
　　——访俄罗斯著名钢琴家、教育家弗拉基米尔·扎尼教授
　　………………………………………………………………… 吴　洁　228
倾听云南音乐教育过往的故事
　　——音乐教育家阳亚洛口述访谈…………………………… 杨　英　236
瑶歌在公共音乐教育中的传承
　　——连南民族自治县民族小学的师生访谈………………… 王伽娜　247
启山林以筚路　缘人文而彰美
　　——访音乐美学家、南京艺术学院刘承华教授…………… 曹家慧　253
芒笛的前世与今生
　　——基于广东连南瑶族的调查和访谈……………………… 郑　虎　266
山水泥土间的天籁
　　——广东省非物质文化遗产"四会民歌"传承人李重明访谈
　　………………………………………………………………… 曾琼娟　272

从俄罗斯到美国的音乐传承
　　——访美国名钢琴家与教育家丹尼尔·波拉克教授 ………… 陈瑰丽　284
严以律己以治学，春风化雨以育人
　　——访美国南加州大学键盘系主任史都华·哥登
　　（Stewart Gordon）教授 ………………………………… 谢明志　290
沉默低调的小提琴大师罗派特………………………………… 李　瑄　295
严谨执着的梦想追求
　　——指挥家陈家海教授访谈评述……………………………… 徐文博　302
年轻世代多元发展
　　——斜杠青年专访……………………………………………… 陈芃倩　308
让孩子在歌唱中愉快地成长
　　——合唱指挥雷雯霞访谈……………………………………… 王嘉馨　314
花儿为什么这样红
　　——作曲家杨永泽音乐之路述略……………………………… 陈泽亮　323
粤北连南长鼓舞艺术表现形式探析
　　——基于连南小学的调查和访谈……………………………… 余洁芬　332
新中国成立后桂剧乐队的演变、发展和回归
　　——基于口述访谈的一个调研………………………………… 李保江　337
从"神圣化"礼器到"世俗化"乐器的价值转换
　　——傣那文化圈"象脚鼓"传承人金侬保访谈 ……………… 李广鑫　345
新中国成立后我国笙乐的改良与发展
　　——岳华恩先生访谈…………………………………………… 刘思阳　356
广西音乐教育家满谦子的音乐生涯和贡献
　　——基于文献和口述史料的研究……………………………… 刘　颖　363
铜鼓之乡访铜鼓　彝乡口述话传承
　　——云南富宁彝族铜鼓乐舞传承现状口述报告……………… 申吉浩岚　370

附录 ………………………………………………………………………… 383

音乐口述史方法研究

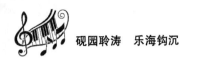

砚园聆涛　乐海钩沉

话 语 博 弈

——音乐口述史的内在张力及其多种类型辨析[①]

谢嘉幸[②]

音乐口述史蕴含着极其复杂的话语博弈，各类音乐口述史由于其内在目标不同，也充满了博弈。因此，对其进行话语分析是非常有必要的。本文以"话语博弈"为题，从"个体在场"的概念生发层面"性命、生命、使命"探讨入手，从个体的生命表达到个体表达的话语应用，再到访谈对话中的多样话语博弈以及音乐内外话语环境博弈进行剖析，进而对音乐口述史的四种不同目标类型——音乐史学口述史、音乐人类学口述史、音乐生命记忆口述史和应用音乐口述史进行辨析，以具体实例阐述"话语博弈"作为口述史的内在张力所具备的诸多功能，以及其基本的视角和策略，确立了"话语博弈"在音乐口述史中的核心地位。

缘　起

历史不能呈现，只能叙述，历史叙述必然包含史实的客观性与史实评价的多样性。由于历史叙述主体的介入，历史叙述实际上是一个历史再建构的过程，因为历史叙述本身也进入了历史。所谓"第二种史实"实际上正是在这种"历史效应"中产生的。正因为如此，口述史作为历史再建构过程中产生"第二种史实"的重要方面获得了其独特的意义和价值。[③] 更因为口述史是亲历者"个体在场"的诉说（尽管受到人生命 70 年有效记忆与体验的局限），是历史叙述鲜活且不可或缺的重要组成部分，"个体在场"不仅指明了历史是由一个个具体个体所承载、体验和记忆，也指明任何历史叙述都只能是有限主体的叙述。口述史也因尽可能关注被以往历史叙述所"忽略"的群体或话语，

[①] 本文发表在《云南艺术学报》2019 年第 2 期。

[②] 谢嘉幸（1951—　），中国音乐学院教授、博士生导师，中国传统音乐文化传承与传播研究中心主任，北京民族音乐研究与传播基地首席专家，中国音乐家协会音乐教育学学会会长，全国音乐口述史学会会长。

[③] 谢嘉幸、国曜麟：《两种史实——音乐口述史存在的价值与意义》，载《天津音乐学院学报》2017 年第 1 期，第 17～23 页。

而在史学研究中进一步获得不容忽视的地位。① 然而，论证口述史作为"第二种史实"的意义，以"个体在场"争得亲历者的话语权利，仅仅是口述史研究的起点。亲历者如何叙述？亲历者记忆与体验叙述的真实性、评价性及其丰富内涵又如何？要回答这些问题，还需要揭示口述史话语内在的结构张力——"话语博弈"。

受访者缄口不言或言不由衷的现象，在访谈过程中是大量存在的。李东晔在《非遗口述史采访，是"心换心"的工作》一文中说到这样一种现象："在谈起国家级非遗代表性传承人抢救性记录工作（以下简称抢救性记录工作）的口述史采访时，不止一次听到过这样的抱怨：'哎呀，有些传承人就是打死也不说……'"② 为什么？这正是我们在《两种史实——音乐口述史存在的价值与意义》一文中所阐述的"话语管控"现象。③ "话语"不仅提供给亲历者叙述的媒介，又操控着亲历者的表达。因此，尽管是亲历者，他（她）的叙述，不仅仅发自其内心，还被他（她）所使用的话语所左右。在《口述历史与公众记忆》（Oral History and Puplic Memories）一书中，"口述史"的意图被标明为两个方面：揭示未知的故事（uncovering unknown stories）；让不能发声者发声（giving voice to the unheard, the secret）。④ 无论是"未知的故事"还是"不能发声者"的存在，都说明历史叙述是受特定话语管控的。在以往的历史叙述中，不能说大多数人，至少相当一部分人的历史叙述是被禁止、忽略或者扭曲的。因此，没有对"话语博弈"的专门探讨，就不能够进一步阐述清楚口述历史的实际意义。将"话语博弈"称为口述史研究中继"第二种史实""个体在场"之后的第三块"基石"是一点也不为过的。

如图1所示，处于底部的"史实"当然是一切历史研究的前提，对其确定性叙述的追求依据尽可能客观的史料来逼近。毫无疑问，口述史在"确定性史实"叙述中也是具有重要意义和价值的，因为历史本来就以"个体在场"的方式被经历。但"个体在场"的意义又不仅是为了确证"史实"，因为其间还包括了个体的体验、记忆和情感以及以其为基础构成的民族记忆、文化记忆乃至国家记忆。换句话说，"史实"经由"个体在场"进入口述史的领地。

① 谢嘉幸：《个体在场——口述触碰基于时空张力的音乐史话语》，载《云南艺术学院学报》2018年第2期，第5～12页。
② 李东晔：《非遗口述史采访，是"心换心"的工作》，载《中国文化报》，2016年10月26日，第007版。
③ 谢嘉幸、国曜麟：《两种史实——音乐口述史存在的价值与意义》。
④ HAMILTON P, SHOPES L. Oral History and Public Memories. Philadelphia: Temple University Press, 2008: viii.

"个体在场"也因此成为口述史的前提。然而,"个体在场"并不天然构成历史个体叙述,它只是其必备条件,却不是充分条件。因为所谓历史个体叙述的"第二种史实"必须经由"话语博弈"产生。"话语博弈"是口述史发生的内在机制,"第二种史实"是口述史发生的事实结果。在《两种史实——音乐口述史存在的价值与意义》与《个体在场——口述触碰基于时空张力的音乐史话语》两文中,我们已经用不少篇幅来说明"话语"的含义及其在口述史中的重要性。当然,"话语博弈"本身的含义和属性还缺乏进一步的挖掘。

图1 两种史实的转换关系

一、探讨话语博弈所需要认识的几个前提

(一) 话语的群体性与个体性

话语是人的存在表达,也是人的存在方式,话语体现了人类社会存在的语言样态,因此,话语首先具有群体性、民族性或阶级性,这就是话语的群体性。群体性既说明话语的属性,又说明个体以特定群体性话语的方式存在;但话语又一定是以个体的方式承载的,话语只有在个体在场的条件下才能获得确证,这就是话语的个体性。

(二) 话语的先在性与多样性

话语环境还先于特定个体而存在,特定个体是被抛入特定话语环境的,这

就是话语的先在性；又由于社会生态的多样化，话语也必然是多样的，这就是话语的多样性。

（三）话语博弈的必然性及其内涵的四个层次

话语的群体性与个体性说明话语既约束亲历者的表达，又接受亲历者的检验。由于社会是动态发展的，个体在场势必与特定话语产生博弈，既接受话语制约，又批判特定话语，试图挣脱特定话语的束缚。个体生命以其人生的酸甜苦辣，或赞美或控诉特定话语，试图改造话语或寻求新的话语，此为话语博弈的第一层内涵。生态环境的多样化，势必产生不同话语之间的话语权争夺，为了适应话语环境，个体在场的表达往往在不同话语之间进行迂回或妥协，此为话语博弈的第二层内涵。口述访谈是发生于采访者与受访者之间的对话，由于采访者与受访者多样话语环境之不同，这对话也存在着博弈，此为话语博弈的第三层内涵。由于生态环境的多样化，话语表述又隐含着不同生态的立场、利益和诉求，也势必产生各式各样的博弈，此为话语博弈的第四层内涵。从音乐口述史的角度来看，话语博弈可以归纳如下：

（1）个体生命试图改造话语或寻求新的话语——生命表达；
（2）个体表达在不同话语之间进行迂回或妥协——话语应用；
（3）采访者与受访者多样话语环境之博弈——访谈对话；
（4）音乐话语的外部环境与内部环境——音乐生态。

二、话语博弈的探讨

（一）生命表达：性命、生命、使命不同层次的话语博弈

从人的本质角度来讲，性命、生命、使命代表着人的生存、生活和责任的不同层次需求。性命是生理上的需求，俗称饱、暖、物、欲，都直接和肉体的生理需求相关；生命就要复杂很多，涉及人的所有社会关系，亲情、爱情、友情以及阶级、团体等，人的生离死别、悲欢离合等情感都与生命的社会关系密切相关；使命用责任来表述其实并不十分确切，实际指的是超越生存、社会关系之上的需求。哪怕是对一种艺术的追求或者仅仅是一种爱好，都有可能构成一个人终生的使命。总括来说，这三个层次的生命都包含了三种最基本的需求：稳定、吸收、释放。

稳定，包括安全需求引起的恐惧、惊慌；吸收，包括从生理饮食的需要直至对知识的渴望；释放，从生理层面的性意识，情感表达的诉求乃至某种理想

的实现等不一而足。我在《反熵·生命意识·创造》一书中对此有过专门的探讨。① 那么，对生命表达而言，这三个层次的区分有什么意义呢？我们来看一下以下的案例：

> ……去年冬天的一个早晨，在学校碰到了在女儿陪同下到院子里散步的耿先生。我说："这么冷的天你还出来呀？"耿先生回了一句："还不是让你给逼的。"似乎是埋怨的语气里，充满一种说不出的感觉，让我既有一丝惶恐、一丝疑虑，又有些许宽慰。惶恐先生的身体能否承受得住为写口述史必要的访谈，疑虑开展这个工作是否正确，又欣慰于先生流露出那因口述史的工作而受到的鼓舞。②

这是我在《歌行天下——耿生廉民间音乐研究与传播之旅》一书的序言中写的在该书采访过程中我与耿老师的一段对话。"这么冷的天你还出来呀"显然是我对耿老师性命层次的关怀，但"还不是让你给逼的"包含的内涵就要复杂得多，既有耿先生对完成该书"使命"的兴奋，又有对我本人的看似揶揄却又包含感激之情，因此，才有我的"一丝惶恐，一丝疑虑，又有些许宽慰"……这显然既包含"生命"层次的表达，又混合了共同使命感引发的共鸣。

以下又是一例：

> ……读李老师当然可以更早，一直推至他音乐求学的童年，看到那个非要学琴，"如果不学，非得精神病不可"的12岁的李西安。
>
> 然而，真正震撼我的，是我第一次遇见李老师。他当时正在策划《人民音乐》的"西北专号"，他的那种宽阔视野与宏大气魄，让仍然感叹于"沉舟侧畔千帆过，病树前头万木春"的我眼前为之一亮：人生还有希望。我懵懵懂懂地有一种非常强烈的知遇之感。为了报考李老师的研究生，我已经整整跑了一个月，以至于发了让老父吓坏的昏话："要考不上研究生我就自杀。"但我并不知道，李老师也是个非学音乐不可的"一根筋"，更想不到李老师当年发出的倡议，正是后来的我此后30多年的求学、创业之路。李老师当然也不知道，当他"期待着一把火炬，照亮脚

① 谢嘉幸：《反熵·生命意识·创造》，工人出版社1989年版。
② 谢嘉幸：《序言》，见刘红庆《歌行天下——耿生廉民间音乐研究与传播之旅》，齐鲁书社2011年版。

下"引导他"走出这大峡谷"时,他已然是我的火炬。当然,绝不仅仅是我的,也是许许多多后来者的火炬。①

这是我撰写的《托起音乐之梦——李西安的诗和远方》一文中整理的与李老师相关的对话。很显然,无论是李老师的"如果不学(小提琴),非得精神病不可"与我的"要考不上研究生我就自杀"同属"使命"层次。

我们再分析以下这一段:

"滚滚长江东逝水","新世纪中华乐派"这十二春秋之短暂一瞬,就像一朵浪花,锣鼓未散,"硝烟"未了,那些曾给予"乐派"鼎力支持的鲜活脸庞分明还在眼前。有的却真真切切走了,于老、汪老、冯老……然而,浪花淘不尽中华乐人之底色。2015年11月27日,我在医院见金湘老师,其实是答应他继续……我告诉了刘恒岳这个秘密,"中华乐派"就是金老师临走前耿耿于胸的底色。12月29日,我改签了机票去送金老师……代赵宋光、乔建中献上了花圈:"中华乐派居功伟,歌剧原野照人间。"②

这是我在《"新世纪中华乐派"之前前后后》一文写到探望金湘老师最后一面时的寥寥数语,话语里显露的是对金湘未竟的"使命"——中华乐派的承诺。

(二)话语应用:个体表达在不同话语之间的博弈

在《两种史实——音乐口述史存在的价值与意义》与《个体在场——口述触碰基于时空张力的音乐史话语》两文中,已经涉及亲历者叙述中所涉及的"评价性史实"表述中的话语应用问题。例如,在谈到面对个体自杀事件的不同表述,许敬行在"文革"后对于"文革"中中国音乐学院三位年轻教师自杀及非正常死亡的表述是:"小小的中国音乐学院在这场莫名其妙的运动中就丧失了三个精英,全中国就不知有多少亡灵了!"而我母亲在1960年知道同事自杀后的表述是:"事情的发生有些突然,没有想到她是这样自私,人生

① 谢嘉幸:《托起音乐之梦——李西安的诗和远方》,载《人民音乐》2017年第11期,第4~9页。
② 谢嘉幸:《"新世纪中华乐派"之前前后后》,载《中国音乐》2016年第2期,第5~13、209页。

观是这样不明确,竟做了建设社会主义的逃兵。"① 这里要指出的是,不同的表述绝不仅仅或者根本不能简单归因于个体的态度,而是不同话语环境已经给个体规定了话语表述的不同口径。

当然,话语应用在实际操作过程中实际上是很微妙的,一些话语已经融入了个体的使命。例如,"文革"中许多人的豪言壮语确实已经融入了个体的使命表达,但有时也成为特定话语博弈的微妙表述,这样的事例不胜枚举,此处就不再赘述。

(三) 访谈对话——采访者与受访者多样话语环境之博弈

访谈对话本身就是采访者与受访者之间的话语博弈,这是许多采访者所没有考虑到的。如本文最初所提及的受访人不愿意开口,其根本原因在于话语环境已经发生变化,受访者感受到自我感受的真实陈述会带来危险或者尴尬,与其如此不如不说。因此,以下的策略是必须要有的:

首先,了解受访者所陈述事实当时的话语环境,尽可能掌握当时的史料,了解当事人在特定历史时期中使用的话语(在《个体在场——口述触碰基于时空张力的音乐史话语》一文中有关赵宋光采访案例已经举例说明这一点)②。

其次,采取价值并立的立场,也即应该最大限度地理解受访者原有或现在仍然持有的价值观或立场,这个价值观和立场往往和你是不一样的。许多采访者经常用"心换心""平等地对话、忠实地记录"来表述价值并立的必要性。有的甚至归纳出一整套的原则,如"礼为先,诚为要,敬为上,信为本,法为基"(齐红深)。③ 这些经验和原则,都显现了价值并立的必要性,也更深层地揭示了人性的关怀。

价值并立的含义在于以人性关怀超越价值立场。齐红深在做一位抗战老人的口述史时,花了17年的时间老人才开口。(原话是这么说的:"我与他交往了17年之后,他终于向我打开了历史记忆的大门。我们也为他找回了自尊和失去多年的话语权。")真是心诚所致、金石为开,没有深切的人性关怀是根本做不到的。④

① 谢嘉幸:《个体在场——口述触碰基于时空张力的音乐史话语》。
② 谢嘉幸:《个体在场——口述触碰基于时空张力的音乐史话语》。
③ 齐红深:《日本侵华殖民教育口述历史访谈过程规范化初探(内部交流)》;齐红深:《关于日本侵华殖民地教育口述历史调查与研究》,载《中国地方志》2004年第1期,第59~64页。
④ 齐红深:《日本侵华殖民教育口述历史访谈过程规范化初探(内部交流)》;齐红深:《关于日本侵华殖民地教育口述历史调查与研究》。

（四）音乐生态——不同音乐话语内外环境的博弈

毫无疑问，音乐生态是音乐口述史研究必须了解和把握的。作为文化生态的一种，所谓音乐生态，即包含特定人群，使用特定音乐语言，具有特定价值观念的生态。

在《个体在场——口述触碰基于时空张力的音乐史话语》一文中，我们以中国音乐学院退休且仍然在世的教授群体为例发问：这样一个教授群体，他们的人生经历，是否应该进入当代音乐史书写的视野？需不需要开展口述史的访谈工作？① 在该文中，我们主要关注了这个群体在特定历史时期中"文革"话语与"改革"话语的变化。但其实这个群体在半个多世纪中所经历的话语环境是很丰富的。仅针对这个群体对"传统音乐"话语的态度及其变化，我们需要对传统音乐话语结构进行了解。

所谓音乐话语，不仅仅是语言，还包括音乐本身。传统音乐话语既包括传统音乐自身的存在状态，又包括维护传统音乐传承与发展的话语。由于特定的历史原因，传统音乐话语相比起20世纪初从西方引进并发展的艺术音乐和主要是20世纪80年代后经由港台引入的流行音乐，处于弱势。在传统音乐话语中，传统音乐的概念也发生了多次的变化，从20世纪40年代的"民族民间音乐"，到20世纪50年代的"民族音乐"，再到后来的世纪之交的"传统音乐"与"原生态音乐"，所指的都是不受外来艺术音乐和流行音乐影响的中国本土音乐。

中国音乐学院正是1964年在维护和发展中国传统音乐的话语氛围下创办起来的。文化部于1963年11月14日起草的《关于建立中国音乐学院和中国舞蹈学校的请示报告》指出："由于我国音乐舞蹈长期以来深受欧洲传统艺术的影响，要彻底扭转'重洋轻中'的错误观念，真正树立以民族音乐舞蹈为主体的思想，还需要做大量的工作。将现在的中央音乐学院和北京艺术学院统一调配，分别成立两所音乐学院：一所设置民族音乐专业，拟定名为中国音乐学院……中国音乐学院的任务以培养从事民族音乐研究、创作和表演的专门人才为主。"②

显而易见，中国音乐学院正是在传统音乐话语氛围中建立起来的（尽管那时的称呼是"民族音乐"）。由于整个社会艺术音乐与流行音乐的强势（流行音乐是20世纪80年代以后随着市场经济的发展才繁荣强大起来的），即使

① 谢嘉幸：《个体在场——口述触碰基于时空张力的音乐史话语》。
② 樊祖荫：《中国音乐学院建校50周年纪念文集（学校建设卷）》，中国青年出版社2014年版。

像中国音乐学院这样一所"以培养从事民族音乐研究、创作和表演的专门人才为主"的院校,也经历了传统音乐话语从登场到逐渐退场的蜕变。这是一个很有意思的现象。在短短半个多世纪中,中国音乐学院经历建院(1964)、并院(与中央音乐学院共同并入中央"五七"艺术大学)(1973)又复院(1980)至今,而目前在世的中国音乐学院退休教授,正是经历这一变迁的群体。

我们的采访计划,首先是全面收集受访者的相关资料,包括这段历史中产生的音乐作品、文章、日记、回忆录、媒体报道等。然后对这些资料进行话语分析,确定其特定历史时期中个体在场的话语环境。以李西安教授和樊祖荫教授为例。两位教授都是20世纪60年代建院时就来中国音乐学院工作的,并在复院后先后担任中国音乐学院院长。李西安教授专攻民族旋律与曲式,樊祖荫教授专攻中国五声调式和声和传统多声部音乐。他们对于发展中国民族音乐都是满腔热忱的。但对于中国音乐学院复院,两位教授却都曾心怀疑惧。在采访中,李西安说:"建立中国音乐学院的条件其实不成熟。"尽管他当时提出了"走自己的路——关于建立中国音乐教育体系的构想"。樊祖荫则说:"我特别赞赏成立中国音乐学院,但我不同意现在的这种办学方法。我认为办中国音乐学院,首先要对中国音乐进行了解、研究。如果要搞教学,一定要有新的教材、新的大纲。如果依然要把中央音乐学院的那套搬过来,意义不大。"[①] 跟两位教授的感觉一样,中国音乐学院果然始终也没能让传统音乐传承教育立足,除了民族器乐,大量传统音乐如戏曲、曲艺、民歌(原生态唱法)、民间歌舞等,都没能成为学院应有的专业。为什么?

一是由于近代以来西乐东渐,艺术音乐迅猛发展起来并有一套完整的教学体系。但中国传统音乐本身从理论到教学实践的体系却还没建构起来,不足以与产生于西方且有几百年历史、引进中国近一个世纪的艺术音乐教育体系相抗衡。二是话语环境。20世纪60年代,中国音乐学院是在当时强有力的中央政府支持以及意识形态环境支撑下建立起来的。到了20世纪80年代复院,由于社会话语环境的重大转型,改革开放放弃了原来支撑传统音乐的"阶级斗争"话语(革命化、民族化、大众化),整个社会弥漫着轻视传统音乐的风气,能够真正重视传统音乐话语的社会土壤已经丧失。

从那以后,传统音乐实际上在逐步退场,当然,20世纪80年代的"民族音乐集成",以及21世纪初兴起的"非遗保护",还能让专业音乐院校听到一点传统音乐的声音,但主要龟缩于研究领域(比如音乐学系和研究所),作为

① 基于对两位中国音乐学院原院长李西安、樊祖荫的口述史采访材料整理。

研究的对象以及艺术音乐创作与表演的下脚料（美其名为"养分"）。2013年以来，强调完善中华优秀传统文化教育为目标的本土话语再次强劲，音乐院校呼吁重新"发现传统"，如中国音乐学院的北京传统音乐节、中央音乐学院的中国民族民间音乐周等活动。但传统音乐传承人的培养仍然没有被纳入这类院校的任务中，整个社会仍然没能进入音乐院校的相当一部分传统音乐处于消亡的危险之中。当然，本文不打算全面展开有关该采访项目的进展，仅就访谈所需要的"话语博弈"视角略举若干实例。话语博弈视角使我们能够更清晰地观察"个体在场"所处的环境及亲历者所表达的意愿。

三、与话语博弈相关的其他问题

（一）话语博弈与话语管控

在《两种史实——音乐口述史存在的价值与意义》与《个体在场——口述触碰基于时空张力的音乐史话语》两文中，对有关话语管控的话题已有不少讨论。① 也许有人会问，将话语博弈视角作为访谈策略，会不会导致客观中立的访谈变为采访者的有意引导？事实上是不会的。首先，访谈尽管有多种类型，但私密性是其共同的准则，也即任何访谈内容，未经本人授权是不能公开发表的。这首先保证了访谈是在私人空间，而不是在公共空间进行（电视采访除外），有此保证，价值并立前提下的真实的交流才有可能。采访者在了解受访者话语背景下的所有发问，都具有这个特征，如果暗含有意引导，就违背了最基本的访谈原则。这与特定话语设置的电视访谈不同，比如与某些媒体记者在大街上问老大爷"你幸福吗？"不同，与这类特定话语的设问（这种设问其实是话语管控的变换方式）的出发点和目的是不一样的。话语管控当然不限于公共空间，在私人空间里的谈话也是存在的，比如对特定人群、特定的人，有些话题就属于禁忌，不能随便触碰，这些就需要采访者在访谈前事先做好"功课"了。

（二）第二种史实与历史故事

也许还有人会问，"第二种史实"产生于历史效应中，那它和历史故事有什么不同？简单地说，"第二种史实"仍然是史实，产生于历史发生的延续效应中；但历史故事，是特定民族文化、宗教乃至国家意识形态的产物，一般经

① 谢嘉幸：《个体在场——口述触碰基于时空张力的音乐史话语》。

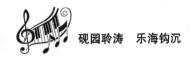

历过神圣化过程，使其具有教条性质，制约着特定文化中的个体在场。历史故事所宣传和推行的价值观也会融入亲历者个体的叙述中，在践行中得到检验。不同民族文化都有自己的历史故事，引导特定民族从过去走向未来，但也不断受到当代社会实践的检验，已有历史故事会不断被肯定或否定、被拓展或淘汰。

（三）史实、口传史与历史故事

如前所述，史实是一种确定的客观事实（其中也包含口述史产生的"第二种史实"），尽管其中也包含着多样的评价，且不能直接呈现，但是其受到历史史料的确证，经由历史史料步步逼近。毫无疑问，这种"史实"是史学研究的根本目标之一。

口传史（oral tradition）也因此与口述史（oral history）有着本质的区别。口传史是以特定历史故事为蓝本的，讲述的往往是特定群体的历史故事，其本质是特定话语的具象化，或者说是形象化身；而口述史首先属于史实探究，是以亲历，也即个体在场为前提的，亲历既构成了史实部分，也检验着特定的历史故事。

历史故事却不是，至少不完全是以客观事实为依据，它是特定历史时期特定话语的产物，服务于特定群体的理想、目标、价值观与行为规范。比如神话、传说和文学艺术作品等都可以归为历史故事。历史故事，其实往往就是特定话语的形象化身。特定话语作为特定的社会存在，为维护自身的特定价值观，往往也会有意无意地忽略或扭曲史实，以美化或进一步完善其历史故事。比如作为历史故事的成吉思汗与作为史实的成吉思汗是很不相同的。

当然，在历史文献中，史实与历史故事往往是杂糅的，很多真实的历史人物经由传说、小说而被神化进入历史故事。历史故事在民间史诗、小说、戏剧里是大量存在的。

（四）口述史在创造历史故事中的独特贡献

文化的竞争说到底是历史故事（神话、传说、宗教、意识形态、文学艺术等）的竞争，故事承载特定文化的核心价值，而个体则是故事具体的承载者与检验者，个体在人生中所产生的喜怒哀乐，都是对特定故事的检验与反馈。口述史在人类历史上第一次赋予每一个个体发声的权利，使人民创造历史的理想成为可能。个体不仅是历史故事的参与者，还是历史故事的创造者。所谓拥抱主观性，其实是赋予个体参与历史、创造历史的权利。只有在这个意义上，文化自觉才有了脚踏实地的意义。

四、音乐口述史的多维视角

随着国内外口述史研究的深入,口述史也日益呈现多维发展的态势。在不同学科内部,口述史研究的价值取向、立场、方法也各不相同。口述史界的专家就此已经有专门的论述①。就音乐口述史而言,亦可以进行以下的划分。

(一) 音乐史学口述史,或称为口述音乐史

音乐史学口述史是一种材料来源或者方法(a technique),作为史学研究补充的"边角料"。正如梁茂春老师所言:"'边角'的对应词是'中心'或'主流'。凡中心之外的都可以算是边角,或者称之为支流。其关注于主流历史看不到或忽略的那一部分,注重于历史中心之外的角落,探究被传统音乐史学研究忽略了的领域和问题。"② 作为近代音乐史学的佐证与补充,这类口述史以史实作为其价值判断的依据。

(二) 音乐人类学口述史

通过对潜在的文化代表人物的深入访谈(deeply interview)和参与观察(participant observation),达到对受访者背后文化的把握。其中比较新的观点是共享权威(collaboration or shared authority)意识到访谈语境中的双方之间的权力结构,它不仅影响了双方互动的方式,也影响了记录与书写的方式。这类口述史显然与前者是有不同的。当然,有些学者并不对音乐人类学口述史和音乐史学口述史进行区分,认为"口述音乐史文本的书写与建构问题更多会受到访谈双方的文化身份、研究立场、利益诉求等多重因素的深刻影响,尤其是访谈双方所拥有的权力、话语的操控程度,都直接影响口述音乐历史的叙事逻辑结构与叙事内容真实性等问题"③。但如前所述,由于根本目的的不同,音乐史学口述史追求的是史实,音乐人类学口述史追求的是历史故事——包含在话语背后特定民族的文化结构、特定历史的价值观等,两者之间还是有微妙区别的。简言之,这类口述史是作为文化阐释的工具而获得意义的。

① 左玉河:《多维度推进的中国口述历史》,载《浙江学刊》2018 年第 3 期,第 216～219 页。
② 梁茂春:《音乐史的边角——中国现当代音乐史研究的一个视角·序言》,上海音乐学院出版社 2017 年版。丁旭东:《口述音乐史学研究的三个路向——兼论三种研究模式的建构与利用及其意义》,载《云南艺术学院学报》2018 年第 2 期,第 20～32 页。
③ 赵书峰:《权力与话语操演中的口述音乐史表述》,载《人民音乐》2018 年第 11 期,第 44～47 页。

（三）音乐生命记忆口述史

这类口述史聚焦个体生命，是近些年越来越受到关注的口述史研究。[①] 个人传记、家庭口述史以及各类特定群体口述史，如知青口述史、抗战口述史以及大量生命记忆口述史都属于这一类。尽管这类口述史也需要史实的辨析和多重论证，也会涉及不同类型的文化历史阐释，但个体和特定群体在生命过程中的直接体验和记忆是其更有价值的部分。由于聚焦生命，这类口述史具有独立的意义，即具有既不仅仅追求史实也不仅仅探究历史故事的独立价值。

（四）应用音乐口述史

这类口述史顾名思义聚焦于应用，即追求外在于记录目的（无论是历史、社区或个体）的应用价值，比如音乐治疗口述史、缓解社会矛盾的上访者口述史、社区应用口述史[②]等不一而足。

值得提出的是，不同类型的口述史研究有时候是相互融合的，有时候也会由于不同的目的追求和不同的价值判断而产生话语博弈。篇幅所限，此处不再展开论述。

结　　语

总之，话语博弈作为口述史其实也是历史叙述的内在机制，既可以作为口述访谈的基本策略，也会更深入引导我们观察过去与当代的历史。话语博弈揭示的是口述史的内在张力，既产生于特定历史时期的话语转型，又贯穿于口述史的全部过程，话语博弈使我们可以透视历史叙述中历史效应的丰富内涵：史实、个体在场、话语管控、"第二种史实"、口传史以及历史故事。

（本文为作者在"第三届全国音乐口述史学术研讨会"发言稿基础上修改补充而成，国曜麟协助。）

[①] 刘红庆：《咬定青山——董维松传统音乐研究之旅》，齐鲁书社2010年版。（赵塔里木、谢嘉幸主编"国乐传承与创新丛书"，齐鲁书社2009—2013年版。）

[②] 参见蔡笃坚《口述历史方法与社区应用》，台北医学大学医学人文研究所。

访谈录的选题、设问和方法

——基于实际案例的分析与思考

罗小平[①]

谢嘉幸教授命题，让笔者介绍做访谈的心得。坦白地讲，笔者的访谈不是严格意义上的口述史，只能说采用了它的一些方法，获得口述史期待的一些效果和价值而已。如果说能给同道在做访谈或口述史时一点启示，笔者的总结与反思就没有白费工夫了。

从1988年12月笔者受《中国音乐年鉴》编辑部的委托，采访星海音乐学院院长赵宋光教授开始，到2018年在徐南铁主持的"记忆"微信公众号第309～340期中发表《人生之悦——10位快乐女性访谈》止，笔者发表过多篇访谈。

发表在《广东艺术》2000年第2期的《广东音乐在新世纪的发展趋势三人谈——与著名音乐家赵宋光、余其伟探讨广东音乐》是笔者探究广东音乐的生命力、文化力时向两位名家求教的结果。刊登在《星海音乐学院》2000年第1期，由《音乐生活》2000年8月号全文转载的《钟老谈星海——访著名民俗学家、文学家钟敬文教授》记录的是一次偶发事件。钟敬文先生是笔者父亲的师辈、好友，只要笔者到北京出差，就会抽空去拜访他。1999年6月中旬，笔者参加纪念《黄河大合唱》创作60周年学术研讨会后，去北京师范大学的小红楼看望钟老。谈起这个会议，他说很希望再听到冼星海的作品，于是便和我谈起早年与冼星海的接触和情谊。两位大家相交于未成之时，这样珍贵的第一手史料笔者当然不能错过，于是就记下了这篇千字文。至于《粤乐名家冯华先生访谈录》（载《星海音乐学院》2007年第3期），是在了解冯华与吕文成的师徒关系后，笔者和研究生专程到香港采访冯先生之后所写，由于时间有限，没能深入倾谈，加之与冯先生不熟，也难以无所不谈。在有限的篇幅中，能让读者关注吕先生与冯先生为人的生活细节，从而更敬仰先生们的品德，这篇访谈的效果就达到了。

《乐之道——中国当代音乐美学名家访谈》是笔者与冯长春教授合作编著的447000字的长篇访谈录。这是各位名家鼎力支持、热情相助的结果，亦是

[①] 罗小平（1945— ），星海音乐学院教授、硕士研究生导师。

两位采访人全力以赴、殚精竭虑的成果。《人生之悦——10位快乐女性访谈》（徐南铁主持的"记忆"微信公众号第309、315、317、322、324、327、329、331、334、337、340期）总共有10余万字的篇幅，从她们的人生历程中，可以观察其幸福感和快乐产生的基础。

下面，笔者从选题的价值、设问的内容、访谈的方法三个方面，结合所做过的访谈，介绍从中获得的感悟。

一、选题的价值

访谈的选题如何，关系到其价值的高低，笔者在访谈中会首先考虑学术价值。

（一）学术价值

学术价值是指访谈的内容能为学科的研究、发展提供重要的第一手资料，受访专家的思想、观点、方法能给同行、后学充分的启迪，能对学科的构建产生相当的影响。如《俯仰索求　驰骋千嶂——访星海音乐学院院长赵宋光教授》就展示了赵先生在音乐美学、和声学、律学、旋律学、音乐教育学、民族音乐学诸方面的独到见解，以及在哲学、美学、教育学、水利工程学诸学科的贡献。通过该访谈，读者可较全面地了解赵先生的成就，并受到其独特观点的启发，这对上述各学科的研究有一定的促进作用。再如《乐之道——中国当代音乐美学名家访谈》的选题，萌发于2009年笔者在北京参加音乐美学专题笔会之后。名家们年事已高，唯有只争朝夕地把他们的所思所想、后学与其交流的对话以录音、视频、文字多种形式记录下来，让同行学者、后辈有研究名家的第一手资料，这是我们刻不容缓的责任。于是笔者和合作者长春教授放下其他重要工作，精选了当代音乐美学名家中具有代表性的人物，设定了六章的框架：第一章，音乐学的领军人物于润洋；第二章，音乐哲人王宁一；第三章，多学科的开拓者张前；第四章，无穷的探索者茅原；第五章，学坛奇才赵宋光；第六章，人本主义者蔡仲德。

该访谈的美学价值在于展现了每位名家重要的美学思想、观点，以及名家群体所呈示的20世纪下半叶至21世纪初中国音乐美学发展的历史、趋势和特点。心理学价值在于通过我们对其人生经历、体验和个性的设问，可以寻求他们的学术思想、研究风格与其人生经历、心理结构的内在联系。每位名家之所以成为独特的"这一个"，是诸多主体因素、社会因素与文化因素交融的结果。

（二）社会价值

毋庸置疑，具有学术价值的作品一般同时具有社会价值。此处的社会价值是指学术价值之外，对了解社会动态、推崇道德与风尚、构建精神文明有积极作用的价值。如上所述，在《乐之道——中国当代音乐美学名家访谈》中，名家们超越了研究领域、学者角色、所处时代，以知识分子的责任心、使命感，思考人类与民族的命运，批判影响社会发展的消极因素，他们言行体现的真与善堪为学界的楷模。其参透宇宙、无驻小我的"空"与有所作为、勇于担当之"空而有"的人生观念，开放兼容的心理结构、复合的思维能力和知行互动的实践都给同行与后学振聋发聩的启示。

《人生之悦——10位快乐女性的访谈》用10位女性的真实故事、亲身经历回答了如何才能快乐地度过一生，揭示了金钱、名利、权贵与幸福没有必然联系的真知。对于民众对幸福感的寻觅，其社会价值不言而喻。毕竟，快乐幸福的人生是人为之生存的根本，是人类奋斗之终极目标。

青年学者李明辉在阅读访谈后写出的评论文章《不一样的快乐追问》十分精彩："十位女性、十种不同的人生阅历，构成了对这个时代社会变迁的一种切片式的观察，在这里其实不仅仅是对快乐真谛的追问，更是对人与社会、人与时代之间关系的一种深入的体察。敏锐而柔软，澄澈又朦胧，作为一种女性的柔美与力量融合着这个有些过分坚硬和功利的世界。"

（三）历史价值

同一访谈往往同时兼有学术、社会、历史三种价值，差别在于几种价值的比例不同，哪一种价值更为突出。中国音乐美学学会前会长韩钟恩教授在为《乐之道——中国当代音乐美学名家访谈》写序言时指出："六位各具个性并众望所归的资深学者，在相当程度上可以作为一个历史时段的典型代表，因此，对学科本身而言，本书的历史意义，包括带有口传历史乃至口头诗学的写作范式，都会得到充分的彰显。"

《钟老谈星海——访著名民俗学家、文学家钟敬文教授》是钟敬文教授回忆与冼星海1926—1927年在岭南大学就读期间交往的实录。钟老谈到岭南大学是贵族学校，学生多为富家子弟，他和星海同出寒门、宿舍相邻遂成好友。让钟老记忆深刻的事情是星海与他交换学艺，向他学习中国古典诗词。钟老说，虽70年时光流逝，但星海在礼堂指挥的英姿、与音乐融为一体的情景仍历历在目。两位大师级人物的往事，虽是片段，但都是难得的史料。

砚园聆涛　乐海钩沉

二、设问的内容

选题确定之后，拟定采访提纲是十分重要的步骤。问题设定的质量与水平会影响访谈内容的准确性、丰富性，直接关系到访谈的效果和价值。因此，采访前的准备工作，以及对受访者资料的搜集、研究、分析至关重要。以《乐之道——中国当代音乐美学名家访谈》为例，两位采访者认真、细致地研读了六位名家的全部著作后，才给每位名家拟定了一万多字的访谈提纲。正如笔者在本书前言中谈到的："六位名家著述丰硕，涉及领域广阔，音乐美学仅仅是他们研究的切入点，实际上从美学到史学、心理学、哲学、社会学、教育学，从微观的作曲技术理论研究到宏观的人文社科背景，从中国古代的思想到西方的当代哲学、科学哲学，从社会科学横跨到自然科学领域，这一切都纳入他们关注的视野。因此，凭着我们的使命感、责任感和有限的知识结构，我们知道自己是在做一件明知不可为而又要为之的事情。回想当初再读名家们的著作时，真是感觉自己在知识的海洋中沉浮，在'概念的漩涡'中挣扎，简直要走火入魔了，全凭名家们的支持、同仁的鼓励以及我们彼此的激励才坚持下来。"

功夫不负有心人，韩钟恩先生在序言中充分肯定该书的学术影响："编著者的精心设计和认真操作，包括具学术含量的采访提纲和交流互动，很显然，这绝不是一种一般性质的随机实录，我从中看到了编著者的用心和谋略，以及随之形成的一种历史意识与学科意识的集聚，我想，这正是一个学科愈益走向自觉的标志。"

此外，笔者较倾向采访自己熟悉的受访者，这样设问会有的放矢、掌握关键、深入全面。《人生之悦——10位快乐女性访谈》的采访对象都是笔者比较了解的朋友，正如访谈前言谈到的："快乐女性千千万万，我选这10位女性是因为她们都是我熟悉的朋友，能把握其故事的真实性、准确性，不会有哗众取宠的水分；是因为她们人生的调色板始终亮丽，可以化暗为明；是因为她们的故事精彩纷呈、生动有趣，其闪光的智慧、非凡的人格如耀眼的珍珠光芒四射、令人陶醉。她们给了我取之不尽的精神力量，给了我为之自豪的友情滋润！"

据笔者多次访谈的经验，在访谈问题上可以从点、线、面来构思设计。

（一）点

点是指焦点、亮点、特点，因访谈目的、要求不同，点的把握是突出被访

者个性的关键。以《人生之悦——10位快乐女性访谈》为例,笔者对10位女性访谈的聚焦点在于"悦",尽管受访者中不乏学术成就突出的佼佼者,但笔者重点关注的是她们人生中获得快乐、幸福的触发点与源泉。在访谈中山大学副校长、副书记李萍教授时,笔者没有让她谈担任领导的政绩,也没有让她谈卓著的学术成就,况且她也不愿意宣扬这些,而是关注她人生中广结善缘的求善之乐。笔者在引言中这样介绍她的亮点:"中山大学李萍副校长是我多年的好朋友,无论是作为学者还是作为行政管理者,她都是最出色的。但是,让我彻底折服的恰恰不是这两样,而是她如天使般善良的本性,尽自己所能去帮助人之本能,无论是熟人还是陌生人,是名人还是临时工,只要有需求,她都乐意相助,尤其是弱势群体更是她关注的重点。行善是她的快乐源泉,助人是她的行为基调,不居功、不图报,帮了别人就特别开心。这就是天使在人间的李校长!"

10位女性无论在人生中经历过多少挫折、困苦、艰辛,都始终保持快乐的心态,但是点燃每人的亮点却各有不同。笔者在标题和引言中都凸显了这一特点。如《畅游之欢——访旅游爱好者李惠媛》体现了惠媛在踏足五洲四海的旅程中所得到的物我相融、文化互渗的畅快;《理想之光——访〈南方都市报〉执行副主编崔向红》展示了崔总在伴随《南方都市报》成长、发展、转型的经历中坚守新闻理想的满足;《琴乐之魂——访小提琴教育家赵薇》描述了赵教授在神之所系、魂之所存的小提琴音乐中获得此生幸福的寄托;《变化之奇——访不断自我完善的嘉励女士》刻画了她从工人开始6次转身成为著名会计师事务所合伙人的嘉励在不断追求、取得成功后的欢欣;《粤韵之妙——访粤曲名家陈玲玉》介绍了玲玉在终生热爱的粤曲中享受美妙创造的乐趣;《奉献之福——慈心仁术的张孝娟教授》展现了张教授在造福人类、无私奉献中的愉悦。

(二)线

线是指受访者人生的轨迹、成长的历程,被关注事物的起伏、兴衰的过程,我们可以从中把握人或事的发展全貌。如在《岭南乐坛——流行古典总相宜》中,笔者对广州电台《古典音乐》主持邓希路的访谈,就勾画出广州西方古典音乐爱好者从20世纪70年代至90年代的欣赏行程与不同时期的特点。《人生之悦——10位快乐女性访谈》中的大多数女性都涉及从年少到中老年成长、发展、开花、结果的全过程。如对著名小提琴教育家、作曲家赵薇的访谈,就包括了赵教授从几岁迷上音乐、考上中央音乐学院附中、"文革"后留校工作、培养学生至担任附中副校长、战胜癌症,以及在教学、创作、理论

上取得辉煌成果的丰富人生经历。《乐之道——中国当代音乐美学名家访谈》中的每位名家都谈到自己从小到老的人生历程,以一条条充盈、多姿、厚重的生命线编织成一幅浓墨重彩的音乐美学群星图。

(三)面

面是指受访的人物、事件与所在时、空的联系,与所在社会诸方面的交集。只有关注这些联系,个体才不是孤立的,而是处于大环境中与客体不断互动的,具有丰富、立体性质的主体。

如《乐之道——中国当代音乐美学名家访谈》的前言就回顾了20世纪音乐美学发展的历史,并"把名家群体置于20世纪下半叶与21世纪初的大文化背景中来探寻其发展的轨迹与特征、优势与局限"。在结语中归纳的名家们的共同特点不仅反映了同时代音乐学家的共性,亦显示了在新中国成长的一代优秀知识分子的品格。

在《人生之悦——10位快乐女性的访谈》中,读者同样可以触摸到改革开放时代那种充满活力、变化、机遇的脉动。李萍从知青考上大学,成为师生崇敬的副校长、博士生导师;嘉励通过成人教育,从工人转为技术员、翻译、注册会计师、高级审计师、会计师事务所合伙人;赵薇和大批下放农场的大学生在"文革"后摆脱了繁重的劳动,获得从事自己专业的权利,从此献身于祖国的小提琴事业并见证了中国小提琴在国际乐坛的崛起;慧媛和先生走出国门,阅遍天下;崔总和《南方都市报》风雨同舟,不断开拓转型;孝娟为病人创立"和友苑艺术团",让她们再见生命曙光……特定时空孕育的一个个鲜活、生动的人物,绘制出历史长河这一绚丽的瞬间。

三、访谈的方法

访谈的方法很多,据结构分析可分为结构性访谈与非结构性访谈;按态度分可有正式与非正式之分;从人数算可有个别与集体之别;以目的看有学术、娱乐、社会的不同;计访谈的次数有一次性、多次性等。笔者的访谈多为个别的学术、社会访谈,此处想就有些心得的几种方法谈谈体会。

(一)结构性与非结构性访谈相结合

结构性访谈意为采访者在较充分的调查研究基础上,根据采访目的和内容拟定明确的系列提纲运用于整个访谈过程。《乐之道——中国当代音乐美学名家访谈》为每一位名家拟定了上万字的提纲。《人生之悦——10位快乐女性访

谈》亦是对每个受访者都有拟好的提纲。这种访谈的优势在于采访的结果可以符合原来的设想,不会节外生枝浪费时间和人力、物力,不足之处就是不灵活,让访谈中发现的新内容、有趣的思路得不到发挥。因此,结构性访谈一定要与非结构性访谈相结合,有提纲而不限于提纲,在访谈过程中可以随着被访者的思路,发现有意思的话题,让他们即兴发挥、畅所欲言。

(二) 笔谈与面谈相结合

因为笔者的访谈不完全是口述史,所以就存在笔谈的可能性与必要性。可能性在于笔者访谈的对象都是具有相当文字功底的人,能以笔谈形式回答我们提纲上所提的问题。必要性在于学术性非常强的问题需要被访者认真思考,他们有时无法在瞬间作答,且采访对象如果要在面谈中回答许多重要问题,亦无法挤出那么多时间来应对。

《乐之道——中国当代音乐美学名家访谈》就是先采取笔谈方式让先生们就提纲所提问题进行作答,然后笔者再根据先生们的答案,引申出补充的问题:有重大价值的亮点,需要先生们进一步发挥;有困惑的疑问,我们需要更明晰地理解;有趣的观点、逸事,让人想更多地探讨或了解;等等。对于补充问题的访谈,笔者则采取面谈形式,与先生们约定好时间、地点进行专访。面谈的过程有更多即兴灵感的触发,会生发更有趣的互动和交流。凡是看过书后附录视频的读者都会发现,笔者与每位名家交谈的场面,都有开怀大笑的镜头,这是访谈达到彼此神思交融、心路畅通的愉悦境界。写到此,笔者多希望这样美好的时光就此定格,于先生和茅先生仍然健在……

笔谈与面谈两种形式各具特点,可以优势互补。笔谈的逻辑性和严谨性可使读者从中领悟到受访者观点与思想发挥的清晰,洞察事物的有序。面谈所具有的生动、形象,可以使读者有身临其境、如见其人之现场感。

(三) 多次访谈的必要性

对于社会普查性质的集体采访可以运用一次性访谈的方法。学术访谈、深度访谈在一次访谈的过程中是不可能穷尽需掌握的内容、了解所关注问题的,只有通过一次又一次地访谈才有可能逐步深入、全面地接近真相。

《人生之悦——10位快乐女性访谈》在微信公众号上发表之后,每位女性又通过相互参照、了解读者反馈、与采访者进一步互动进行补充,最后形成现在准备发表的纸质文本,文字内容较网络版本更为全面和完善了。

笔者谈到的这些体会和方法与访谈的对象、目的、内容相关,不同的情况会有不同的设计与法则,有法而无不变之法,有方却无万灵之方,相信每个人

都可以在实践中找到最适合自己选择课题的方法，为音乐界口述史的建构添砖加瓦、贡献力量。

参考文献

[1] 徐南铁主持微信公众号"记忆"，2017年第340期。

[2] 罗小平，冯长春. 乐之道：中国当代音乐美学名家访谈[M]. 上海：上海音乐学院出版社，2011：序言Ⅱ.

[3] 罗小平，冯长春. 乐之道：中国当代音乐美学名家访谈[M]. 上海：上海音乐学院出版社，2011：前言Ⅵ.

[4] 罗小平，冯长春. 乐之道：中国当代音乐美学名家访谈[M]. 上海：上海音乐学院出版社，2011：序言Ⅱ.

[5] 徐南铁主持微信公众号"记忆"，2017年第309期。

[6] 徐南铁主持微信公众号"记忆"，2017年第315期。

[7] 罗小平，冯长春. 乐之道：中国当代音乐美学名家访谈[M]. 上海：上海音乐学院出版社，2011：前言Ⅷ.

青年学子对音乐口述史理论的解读与挖掘[①]
——《青年论坛》主持人语

田可文[②]

近些年来，传递信息的"口述"，成为当今人们尤为重视的"口碑史学"[③]。而属于"口碑史学"范畴的"音乐口碑史学"[④] 也备受重视，成为当今学界的一个热门话题。在我国音乐学的研究中，历史上一直非常重视对"口述史料"的发掘，这在一定程度上给我们的研究带来很大的影响，也形成当今对"音乐口述史"这门新兴"事物"的研究热潮。

"口述史"作为学术研究的一种方法，是当下历史学、社会学、民族学、人类学等学科相当注重的研究形态。而涉及对音乐史的研究，在很多时候，由于音乐史料的不足，常常需要以"口述史料"作为研究音乐历史的手段，这尤其表现在对中国近现代或当代音乐史的某些问题的研究上。在中国近现代音乐史研究中，除了要依据传统的文字史料外，还要重视口述者的讲述或依据口述整理出来的文字记载的"口述文本"。

在 19 世纪以前的西方，"口头传说"一直被作为重要的史料来源。直到德国"兰克学派"[⑤] 兴起，档案库的资料被看作最可信的记录，"口述资料"才遭冷落。在近几十年，由于美国哥伦比亚大学历史学家阿兰·内文斯（Allan Nevins）教授"口述史研究中心"的建立，现代口述史才重新被重视起来[⑥]。在 20 世纪初的中国，民俗学家在采集民歌时就用了这种口述史的方法。

[①] 本文发表在《歌海》2019 年第 1 期。
[②] 田可文（1955—　），武汉音乐学院音乐学系教授、博士生导师，台湾艺术大学客座教授。
[③] "口碑史学"，即以搜集和使用口头史料来进行历史研究的一种方法，但如果说其为一个独立的"学科"，可能还存在一定的争议。
[④] 由于上一注释所述原因，"音乐口碑史学"作为"学科"之说，也值得怀疑。
[⑤] "兰克学派"指以德国历史学家利奥波德·冯·兰克（Leopold von Ranke，1795—1886）为代表的史学派别，亦称历史研究的学派。该学派倡导秉笔直书，兰克主张研究历史必须在客观地搜集与研读档案资料之后，如实地呈现历史的原貌。他的这种史学主张，被称作"兰克史学"，其对后来东西方史学都产生了重大的影响。
[⑥] 美国口述史联合会（The American Oral History Association）宣称："口述史在 1948 年被确立为历史编纂的一种现代技术，当时，哥伦比亚大学的历史学家阿兰·内文斯（Allan Nevins）开始记录在美国生活中有意义的私人回忆录。"（参见保尔·汤普逊：《过去的声音——口述史》，覃方明等译，辽宁教育出版社 2000 年版，第 73 页。）

到 20 世纪 50 年代，以杨荫浏为代表的我国音乐学家就采用社会调查和口述史方法搜集音乐史料，并对收集的音乐口述史料进行很好的整理与研究。音乐史学家们访问近现代音乐活动的亲历者（如阿炳等），运用访谈和笔录、录音等手段，搜集受访者对特定音乐历史事件的经历或观点，涉及其音乐生活、重要音乐事件以及其音乐作品和音乐理论研究等。杨荫浏等人对我国"音乐口述史料"的搜集，可谓成果卓著，在 1958 年我国进行近现代音乐史撰写工作时，就充分采用了"口述音乐史"的方法，开创性地将"口述"与"音乐历史"结合在一起，其所取得的成就对我国以往单纯通过历史文献研究音乐史的方式与方法产生了颠覆性的影响。

"音乐口述史"研究是一种鲜活的音乐历史研究方法，也可以说是一种有"声音"的音乐历史研究。依据"音乐口述史料"，访者在日后的音乐史研究中，可以从那些原始音乐记录中抽取有关的史料，再与其他音乐历史文献相对照，使音乐史更加全面，更加接近具体的、真实的音乐历史，通过采访的录音、录像，获得鲜活的音乐历史动态性的史料。

从学科特点上说，"音乐口述史"强调"三亲"，即必须是口述者（或撰写者）对音乐活动与音乐事件的"亲历、亲见、亲闻"。从方法论上说，即音乐学家从特定的研究主题入手，通过调查、采访等手段，从音乐当事人或相关人士那里了解与收集到所需的音乐口述资料，并以此为依据，来书写"音乐历史"或进行音乐学的学术研究。

"音乐口述史料"是口述者个人的口头叙述，它往往成为音乐史研究的第一手资料。与那些无声的音乐文献档案相比，其更具有鲜明的生动性，特别是音乐的录音与影像，可以让人们通过直观的"听""看"获得音乐的历史信息，这便使音乐史料具有生动性，使得音乐史研究不枯燥、不乏味，鲜活、明快、生动的性质，增加了音乐史研究的趣味性和直观性。

此外，反映音乐历史记忆的"口述史料"，可以生动地反映人民对音乐史的选择性记忆，生动地反映他们的音乐历史意识。从这个意义上说，"音乐口述史"具有平民性或大众性，更能反映大众对音乐历史文化的认知。与传统音乐文献史料相比，那些存在于"正史"里的主要记载，多是历史中统治者的音乐行为和重大音乐历史事件，而下层乐工或贫民、市民的音乐生活，往往在传统的"正史"文献里"默默无闻"。故而，当代"音乐口述史"意味着音乐历史重心的转移，其关注点从历史上统治者的音乐生活转移到普通民众的音乐生活之中。而音乐史（尤其是近现代与当代音乐史）撰写的音乐行为，更具有整体社会性，体现出人民的社会音乐生活。因此，要获得这样的效果，搜集到较多的民众音乐口述史料，采用"音乐口述史"是成功的关键。而对这

些"音乐口述史料"的正确解读，更构成当代音乐史学的重要内容，如果再能与音乐社会学、音乐心理学、音乐民族学，甚至是音乐宗教学等进行交叉性研究，就更能体现隐藏在"音乐口述史料"表层之下的历史深意。

当然，"音乐口述史"也有其局限性的一面。"音乐口述史"是音乐家（或是民间艺人等）自己写下的音乐经历或是采访者访谈受访者之后记录的音乐经历。由于叙述时间相对短暂，叙述者（或撰写者）无法像撰写音乐学术论文那般经过细致的考证；又由于时间的流逝，其叙述的经历必然在某些方面存在一定的历史疏漏，更多时候由于历史时间跨度太大，音乐史实的口述者往往失去对过去音乐史实的准确记忆；或者由于音乐史实的口述者多存在强烈的怀旧主义和个人感情，可能会有意或无意地扭曲音乐历史的记忆；或者音乐口述者的回忆，因受到现实生活的影响，而带有强烈的现实因素；等等。"音乐口述史"建立在口述者回忆基础之上，而口述者回忆的音乐内容难以确保全部都十分准确，这使得"音乐口述史"很难真实地再现过去的音乐历史等原因，"音乐口述史"便有着缺乏准确性与严谨性的局限，这似乎是"音乐口述史"面临的最大挑战。

因此，在我们的研究中，对音乐家口述自己心路历程时出现的历史事件的引用，要经过细致的考证，在我们使用这些音乐史料进行音乐史的论证时，一定要对"口述史料"的严密性、真实性加以辨别，去伪存真，注意对这些"音乐口述史料"进行整合，而并非只依靠受访者的"口述史料""访谈史料"进行简单的加工、整理或提升，来对"音乐历史"进行简单的"复原"。音乐史学的研究者要用大量的音乐档案资料或其他音乐历史文献对"口述史料"加以佐证，细致地考察，同时，在"还原"音乐历史的事实之后，更要对蕴含在"音乐口述史料"背后的历史文化意义给以充分的关注，并对其进行社会历史与文化等全方位、多角度的研究。

"音乐口述史"是当今音乐学界的热点之一，其作为音乐史学研究方法之一的学科建设，可谓刚刚起步，故而对该学术领域进行充分的研究是十分重要的。对"音乐口述史"理论与方法的研究，能帮助人们对其理论与方法的认识与运用。在本期《青年论坛》中，我们就刊登了几位青年学子对"音乐口述史"理论与方法研究的论文。

作为两位"专心"于区域音乐史的研究者，李莉与王玏的文章《口述史在广西音乐史研究中的实践》从自身研究经验出发，论述"音乐口述史"在其研究中的一些实践，包括以口述史方法抢救性收集、整理和研究广西20世纪杰出音乐人，尤其是那些经历了抗战岁月的抗战音乐老兵和杰出音乐家的口述史料，记录广西当代区域重要音乐事件与音乐生活之口述史料，其中访谈是

必要手段和途径。她们以"音乐口述史"视域，积极介入区域少数民族音乐史和传统音乐史的研究工作。此文章的研究经验，对其他青年学子无疑是有启发意义的。

"抗战音乐"是"二战"时期中国在抗击日本入侵的背景下产生的为争取抗战胜利所作的音乐，其具有鲜明的民族性、大众性、思想导向性，在中国音乐历史长河中有着重要意义。武汉音乐学院研究生杨帆撰写的《口述史与抗战音乐史研究》一文，对拓宽"抗战音乐"研究的广度、提高"抗战音乐"的历史真实度等方面亟须加入"口述史"问题进行了阐述。他认为，"音乐口述史"的应用，为中国抗战音乐史的撰写打开了新视角。

安徽大学研究生魏子斐撰写了《音乐口述史语境下的区域音乐研究——以安徽地方戏曲音乐文南词为例》。她认为，"音乐口述史"作为目前音乐学研究领域的学术热点，对其理论概念、学术特质以及跨学科的研究方法等基础理论的研究，已成为当今音乐史学工作者学术研究的重要课题之一，对指导音乐史学学术思想具有重要的意义。她的文章旨在通过对该学术语汇与地域性戏曲音乐研究进行学术性对话，对"音乐口述史"这一学术概念得出更具普遍性的认知，这是每一个音乐史学工作者作为"局内人"责无旁贷的时代责任。

民族歌剧《包青天》是安徽省近30年来的第一部民族歌剧，具有鲜明的民族风格和安徽地方特色。该歌剧演绎的"包公戏"，结合传统文化经典故事与现代社会主题，在艺术形式上进行了一次新的结合和尝试。作为参加演出的人员之一，安徽大学研究生杨名以自己实际参与演出此部歌剧的历程与经验，撰写了《口述史对当代安徽音乐的记述——以歌剧〈包青天〉为例》，采用亲历者口述的方法，通过对该歌剧创作团队的采访，探析民族歌剧在安徽地域文化中的发展。

近年来，对朋克（punk）音乐历史的研究已成为欧美历史学家、音乐学家、记者和其他社会学家所关注的热门话题。与朋克音乐文化有着密切关联的人们，也积极地发掘、构建、记录更为贴近真实朋克的历史。武汉音乐学院研究生许颖所作的《西方音乐口述史应用案例——朋克音乐口述史现象及其著作的撰写》一文，介绍了近年来"口述史"被大量应用在朋克音乐史研究中的现象，讨论了口述史研究方法与朋克音乐史之间的密切关联与作用力。

以上几位音乐史学的学子撰写的"音乐口述史"文章，明显已经超出对"口述史"方法的介绍阶段，迈向了实际运用的发展阶段。从上述文章看，青年学子对"音乐口述史"研究兴趣盎然。如果有更多这样的青年音乐学子介入我国"音乐口述史"研究，产生更多的后备研究力量，有更多研究者关注"音乐口述史"，并将研究方法运用到具体的课题研究上，从"音乐口述史"

的研究与发掘中，得到更多的"口传史料"，从日常音乐生活的角度来研究我国一个地区、一个社群或一个阶层的人的音乐社会生活形态的课题，除了对我国音乐史学发展有益外，也可能会对我国的音乐民族学、音乐社会学等学科研究带来更为广阔的口述史研究资料，所搜集到的人民音乐生活的相关资料，将会对所有音乐学研究有益。因此，青年学子坚持对"音乐口述史"的研究，产生对"音乐口述史"学科的理论与方法等研究的兴趣，这在很大程度上会决定中国音乐史研究的发展态势。为此，我们热切地盼望有越来越多的青年音乐学子关注"音乐口述史"，参与研究相关的理论与方法，并对其理论进行解读与阐释，尽力挖掘我国的"音乐口述史料"，这必将会使我国音乐史研究更上一层楼。

砚园聆涛　乐海钩沉

阐释与"误读"①

——从彝族单面鼓音乐"他者文本"引发的田野思考

申　波②

一、背景描述

在彝族文化的研究中，人们常常会把目光投向对毕摩的关注，这是因为，作为彝族社会中主要从事祭祀仪式的祭司，毕摩是彝族乡村社会的知识阶层，也是精神的领袖。"毕"在彝语中意为吟诵、朗读之意，因此，毕摩通晓彝文，熟知天文历法、经文、谱牒、伦理、史诗、神话传说等彝族传统文化的典籍，他们理所当然地成为彝族传统文化的代言人、传承人和传播者。他们主要承担祭祖、祈福、祈雨、超度亡灵、为亡灵送魂、为病人驱鬼等事务，甚至还可决定村社的大事。其从业者常常具有严格的世袭规定性，多以家族传承为主，且只限于男性。近代以来，也有通过拜师习艺从事这一职业之人。他们在彝族传统社会中享有较高的社会地位，因而，在外界的眼中，毕摩的身份更为显著。

在彝族的个别乡村社区，还有一种专司巫术的职业叫"苏尼"（或称"香巴""香通"）。较之毕摩来讲，外界对"苏尼"这一社会角色还较为陌生，研究者寥寥。在彝语里，"苏"即"人"之意，"尼"意为抖动、跳动、舞蹈，指凭借神灵附体后用身体行为来从事巫术活动的人，即巫师。他们主要承担驱鬼、捉鬼、招魂、替人除病等事务。据资料介绍，这一社会角色男女均可担任。"苏尼"可家族式传承，也可通过拜师习艺掌握施行法事的功夫，这叫"师授"。在介绍彝族"苏尼"这一社会角色"施仪"功夫的习得过程时，有资料津津乐道地强调道："某人因发烧癫狂数日，再昏睡数日醒来后，'施仪'的许多功夫便会集于一身，因此他们把这一过程叫'神授'。"对这种无师自

① 本文系国家社科基金（艺术学）项目"云南跨界民族鼓乐文化研究"（编号：17BD069）阶段性成果。

② 申波（1959—　），云南省高等学校教学与科研学术带头人，云南省高等学校教学名师，云南省优秀教育科学研究专家，云南省人民政府特聘教育督导与评估专家，国家社科基金与教育部研究生毕业论文通讯评审专家，全国音乐口述史学会副会长，中国艺术人类学学会常务理事，云南省音乐评论学会会长，云南省高校文科学报研究会副主任。

通的"苏尼",笔者虽未做过个案的考证,但据本人多年对包括"苏尼"在内的各民族巫师考察的田野经验,对上述描述我一直持怀疑态度。这是因为,几乎所有少数民族的巫师,都是本民族文化艺术的记录者、传播者。[①] 要担当这样的角色,若不经过长年累月的"施仪"训练与"施仪"积累,其主持诵经和载歌载舞的功夫何以"附身"?出现这一文化误读或许是由于自古以来,为了渲染仪式的神秘性进而体现仪式的有效性,作为人类一种"集体无意识"心理导向的潜在影响,这一群体必须在他们的"施仪"过程中表现出许多超乎常人的行为举止,如设置各式禁忌而引发的"造神"膜拜使然。因此,在许多人的心目中,巫觋必是异人、怪人、神人,由此以讹传讹,特别是在主流文化圈的表述中,这一职业常常被罩上一层神秘的色彩。

原始宗教信仰从古至今贯穿于彝族历史的全过程,它起源于氏族社会的自然崇拜、图腾崇拜和祖灵崇拜。彝族社会中的毕摩主要从事原始宗教祭祀活动,苏尼则主要从事原始宗教的巫术活动。为了渲染祭祀的气氛,毕摩也会同时采用巫术的方式来提升仪式的神秘性。可以说,祭祀与巫术不分,是彝族原始宗教的一大特点。随着社会的变迁,彝族宗教信仰逐渐形成了相对稳定的崇拜对象、思想体系和行为方式,同众多信仰自然宗教的民族一样,对人天之和的探寻,成为族群深层心理结构中"生存与信仰"的核心。

祭祀活动是人与鬼神"交流"的一种方式。无论是毕摩还是苏尼,他们的社会角色构成了这一途径的中介,成为族群与诸神联系的代表。

毕摩祭祖时,其显著的符号标志为头戴形如斗笠的毛毡法帽,身披毛毡披风,做丧事时披黄色披风,做喜事时披红色披风,着大摆裤脚,左手执铜铃,右手持金刚杵,腰间挂鹰爪,以示法力无边。做法事时,以铜铃的节奏控制诵经吟唱的速度。毕摩的随身之物还有经书、祭牲、燃放松柏和香火,在轻烟萦绕的氛围里,在阵阵神铃中伴着诵经的声音,毕摩为村落祈福或为亡灵超度,以达到唤醒神灵、祈求神灵与祖灵共同保佑一方乡民风调雨顺的目的,使世俗的人通过仪式把生存的可感知的世界与不可感知的神界勾连起来,完成了仪式的象征意义与心理认同,其过程处于"近语言"层面。

"苏尼"做法事时,从仪式的套路上看,无论是在声音听觉的丰富性还是肢体视觉的象征性上,都表现出艺术的"形式",具有"近音乐"的特征。特别是在"苏尼"的行为范式中,为完成世俗与神界的对话,其依托的重要道具单面鼓(或称单鼓、羊皮鼓、神鼓)、铜铃(神铃)、铁环、小锣等"响器",就以其典型化的符号标志构成了苏尼仪式的重要支撑。在这里,各式响

① 王胜华:《云南民族民间戏剧》,中国文联出版社2001年版,第145页。

器既是乐器,更是法器,在整个仪式过程中,鼓语行使着调控参与者观念与行为的作用。作为仪式的支柱,在整个"施仪"的过程中,苏尼必用吟诵宣启神谕,用舞蹈描摹神形,以鼓声烘托情绪,以神话讲述祖先的伟业,这些共同构成了形声兼备、乐舞结合的文化物象,发展成了有唱、念、做、舞、奏、演的一整套展演制度,从而加强了苏尼社会角色的影响。彝族民间有"一鼓驱百怪,一舞悦千神"之说,仪式中这种鼓舞鼓乐的运用,使苏尼的施巫过程应和了"巫实以歌舞为职"的论断,亦如王国维先生在他的《宋元戏曲史》中指出的那样:歌舞之兴,其始于古之巫乎。因此,当我们以音乐学的立场去面对这一现象时就会发现,苏尼这种以万物有灵的信仰为基础、以法事规程为形式载体、以跳单面鼓舞为标志并集人格与神格为一身的施巫活动,构成了言辞韵律化、过程乐舞化"近音乐"的层面,完成了信众借苏尼与天地人神对话的期待,用鼓舞鼓乐把祝福与希望予以延续,使信众实现了酬神还愿、祈求风调雨顺的心理预期。这一"历史构成"的文化物象就使苏尼的法事活动均覆盖于音声符号的环境之上,成为艺术学研究的对象,使得以鼓声为核心的历史记忆通过"神化"的传统和信仰获得传承,并在特定的社会区域内达成了社会维持—个体体验的目的。

二、乐器形制描述

单面鼓(见图1):彝语称"姑",在民众中的汉称也叫羊皮鼓、神鼓。鼓圈以藤条或扁平的铁条箍制成圆形。鼓圈弯曲至合拢的两个接头处并直作为鼓把,再镶以木柄以易于操控。鼓面单蒙羊皮,形如扇面。鼓把下端挂一串中空带弹丸的铜铃以构成鼓铃齐鸣的音响配置。鼓槌用一段长40厘米的木条或竹片削制成"叉"形,下端系一条40厘米长的五彩布穗以做东西南北中的象征,隐喻鼓声的法力通五方之意。

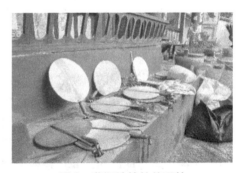

图1 蕴涵神性的单面鼓

铜铃:彝语称"劳诺",在民众中的汉称也叫神铃、金刚铃。大小不等,用铜合金制作。演奏时,手把在上,铃身朝下,以悬置的金属舌头经摇晃碰击铜铃的内壁面而发音。

铁环:彝语称"斯叨",环直径为30厘米。用带手把的铁环再穿进若干

如铜钱大小的铁片。演奏时,手把在上,铁环朝下,经左右摇晃铁圈使铁片间相互摩擦而发音。

小锣:亦称铜锣,直径约为25厘米,用铜合金制作。演奏时,用一根15厘米长的木棒敲击锣的不同部位以调整声音变化。

三、口述

音乐是一个民族生活和生命的陈述,也是一个民族文化最生动的表现。① 苏尼做法事时,其"掌堂"以左手持鼓、右手执鼓槌、身着绣青龙的黑布长衫、头戴插有野鸡翎的五佛冠为标志,其他成员也均左手持鼓、右手执鼓槌,但以身着鹅黄色长衫、头戴法帽为标志(见图2)。彝语称跳鼓舞为"香吐姑拜"。笔者曾三度实地考察楚雄紫溪山地区自称为第十一代"苏尼"的掌堂何玉贵师傅(他坚持称他们的职业是"香通"而非"苏尼",为尊重他们的自我职业定位,此处也不便深究二者间的异同)的"施仪"过程。

图2 头戴五佛冠的何玉贵师傅

紫溪山地区作为楚雄彝族自治州"紫溪山彝族传统文化保护区",构成了彝族白彝支系"毕摩""苏尼"等彝族传统文化生态生存、发展并活态传承的核心区域,具有彝族地方性文化分布典型性区域的含义。

田野调查中,笔者特地与何师傅进行了沟通。

问:你几岁开始学习手艺的?
答:七岁吧,跟我父亲何开禄学的。
问:你父亲还在吗?
答:1996年走掉了。
问:你父亲跟谁学的呢?
答:跟我爷爷吧。
问:你如何知道你是第几代传人?

① 彭兆荣:《动态的音符》,载《文艺论丛》1995年第4期。

答：我们有家谱的，用口传下来我就是第十一代了。

问：还有别人会这套手艺吗？

答：老的都不在了，现在只有我会这个。

问：你跟你父亲学艺时，你最先学的是什么？

答：我1970年出生，那些年不敢做这些事，只是悄悄地干。

问：那是什么时候学的？

答：那些年政府禁止做这些事，但乡下也有人请，悄悄做点。有时看父亲做事，跟着了解了一些，跟着跟着就算学习了。

问：你父亲教你哪些东西？

答：什么都要教。我跟着他学念经，练打鼓，练舞，再跟着看祭家堂、祭土主的规仪，还有祭山神、求雨的经也要学，还要学做鼓，这些鼓都是我亲自做的（指着台阶上放着的一堆鼓）。

问：驱鬼的法事学吗？

答：我们不做这些，那是毕摩的事。

问：你们的经书给我看看嘛。

答：没得书，是我们一代一代传下来的，但我正在记录，好传给我的徒弟们。

笔者就特别关注的音乐现象继续提问。

问：你们的鼓点怎么区别？

答：我们的鼓套共有60多套，不同的套路有不同的打法。

问：你如何教徒弟们？

答：让他们跟着我做事慢慢就学会了。

问：如何证明你的鼓点和你父亲教给你的是一样的呢？

答：肯定一样嘛，请神和敬神的东西那是出不得差错的。

基于上述回答，笔者对某些问题总有一种没有落实到位的感觉，但出于礼节，又不便较劲。笔者在想：这样一种传承了十一代人的文化现象，在紫溪山周边为何没有其他传人？但事实又似乎的确如此。在前两次观看楚雄彝族自治州组织的非遗"展演"时，来自各地的有几十位毕摩参加，但参加的苏尼却仅有何师傅和他的徒弟们。笔者也查阅了相关资料，目前何师傅的确是楚雄唯一的一位"苏尼"州级传承人。

笔者通过多次观察，发现何师傅"施仪"时，其"唱、念、做、舞、敲"

的功夫足以表明，他们绝非一些资料上介绍的那种仅靠"神授"的不学无术之徒。若是那样，千百年来这一社会角色就无法满足信众的心理期待并赢得生存的空间。在笔者看来，他们具备了集农民、法师（香通）、艺人三职为一体的社会身份。同时，作为社区有影响的人物，时常穿一身军用迷彩服的何师傅还是他所在社区岔河村委会的主任，这就更体现出他特殊的社会影响和其扮演的社会角色。带着这样的话题，笔者与何师傅进行了进一步的沟通。在他看来，祭土主、跳鼓舞都是祖上传下来的手艺，做好这些是天经地义的事情。但就"艺术观念"等系列问题的提出，似乎根本提不起他的兴趣；对于"传承方式"的提问，他回答道：他的徒弟若是他的亲戚，就叫"家传"，是拜师来学手艺的，就叫"师传"，徒弟们得跟随他做事三到五年才可能走出师门。对笔者提出的"神授"这一说法，他平静地回答我，说是没听说过，于是笔者接着问。

 问：你知道其他"香通"师傅吗？
 答：我们办事处以前还有一个叫罗廷富的，他眼睛失明了，年纪也大了，就不出门了。
 问：你知道其他地方有人会这门手艺吗？
 答：除了我的徒弟，其他我不知道。
 问：如何衡量你的徒弟功夫到手可以出师门？
 答：他们跟我做事几年后，有影响就可以离开了。

笔者掐算了一下，何师傅在跟他父亲学习那一套手艺的同一时代，笔者也在另一个山里学习手艺，只不过他的学习是通过口传心授，而笔者却要经过文字和符号来习得，但笔者的这一套就是他的那一套，今天笔者的职业和他的职业其实并没有太大的区别，或许只是从业的地方不同罢了。

据何师傅介绍，他们做法事的"业务"主要是为各村的彝族土主提供祭祀或负责祭虎神、承担跳家堂祈福、求雨等，此类活动多在春耕前、秋收后、春节后进行，有钱人家每年都会做一次，普通人家几年做一次，因此忙起来还排不开日子。在我们考察的三场活动中，前两次都是他作为非物质文化遗产传人身份带着他的一帮徒弟进行的单鼓表演，那是一种没有生活场景的鼓舞"展演"；另一次是旧历的二月初八，在何师傅的邀请下，我们专程观看了他们的祭土主仪式。

四、祭祀现场

 岔河村的土主庙就建在村委会所在地后面的小山坡上。土主是彝族信仰中

最大的神，彝语为"咪塞"。"咪"，土地也；"塞"，神也。在彝族民族的信仰里，祖先即神灵，传统是联系古今与人神的桥梁，在彝族民众的自然宗教观看来，在自然面前，人永远是卑微而实在的"自然之子"。

该次祭土主仪式是一次超长的祭祀行为。从下午一直不间断地做到了第二天的中午十二点。何师傅带着他的一帮徒弟，身着法袍、手持单鼓，进入一种象征所指之中（见图3）。他们早早地在土主庙里设置了许多象征性的物件，紧接着便开始在各式"节目"的陪衬下进入仪式程序（见图4、图5、图6）。有时四人面对神像敲鼓但不歌唱，有时八人面对神像敲鼓，有时全体都上，在这样的场面，众人就拉开圆圈在何师傅的引领下进行集体性的鼓舞。有时只有何师傅一人出现：他身挂一个有三头六臂的纸人，据说这就是"香通"的祖先，"三头六臂"寓意香通的法力无边。面向神像的何师傅手持铁环左右摇动，在铁环的伴奏下，他低声地吟唱着……在整个仪式过程中，"何师傅们"就这样跳一阵子，又唱一阵子，中间又伴随点香、烧纸、扔卦、宰牲等众多行为过程。但多数时候是跳时不唱、唱时不跳，但也有唱时用鼓、铜铃、小锣、铁环进行伴奏的。他们所唱的是什么内容笔者不知道，但可以肯定的是每一次旋律都不相同，笔者根据田野经验推断，其内容之多是超乎想象的。事后据笔者与何师傅的交流，可大致知道，他们的整个仪式过程都带有故事情节，唱词中主要讲述了祖先开创伟业的过程，形成了一幅密布英雄信仰、祖灵信仰、图腾信仰与神话元素的地方性场景，以此希望各路神灵发挥神力，保佑民众平安。例如，这次祭土主仪式需要完成的六十多套鼓舞的套路中，就由"前进开堂""上香""发鼓"逐一到最后的"安神安将""送旧兵马"等结束。因此，从第一套鼓舞开始到结束，就需要十几个小时。那每一个套路中，既有不同的鼓点、诵词，更有不同的仪式行为。据何师傅的侄儿罗金华讲，他们常用的击鼓手法有抖击、颠击、闷击、翻击，若击鼓位置不同则会发出不同的音响，有击鼓心、击鼓边、鼓槌平击、鼓槌点击等不同的要求，不同时间过程的音乐配置是不能随意的。以开场的"前进开堂"为例，羊皮鼓舞的基本语汇就是以何师傅"三进三出"的领奏为序曲，即单腿进一步，单腿退一步，反复三遍，鼓点为X X · X X ·的节奏反复，这在"何师傅们"的象征体系中，进为拜天、退为拜地。在何师傅的带领下，羊皮鼓舞的套路依次呈现。首先，节奏是平稳地进行X X | X X | X X | X X ‖的反复，接下来变为XXX XX | XX X ‖的反复，又进入XXX XXX ‖的反复，再出现XXXXXX | X X X ‖的反复，随着何师傅独奏XXX XXX鼓点不停地加快，他低头高举单鼓不停地转圈和敲击，节奏越来越快，既充当着领奏也承担着领舞的角色，继而进入华彩

的鼓舞展示：众鼓手在何师傅XXX XXX固定音型的引领下，随何师傅的舞蹈围成圈，当何师傅的"领舞"到达情绪的高潮时，众人再以齐奏的节拍敲出XXXX XXXX的节拍，边敲边舞，两组音响构成了一种二声部的结构；随着速度的加快，音响加强了现场的紧张感，鼓舞的表演烘托出动人心魄的仪式情境，而"声音感知"正是何师傅与他的徒弟们保持身体体验和心灵交流的过程，也使他的徒弟们由此通过听觉形成一种内在的逻辑记忆，表现出"何师傅们"对祖灵崇拜和自然崇拜两大主题的虔诚态度，展示了彝族文化的创造及其族群文化共同体得以维系的心理基础。作为一种社会叙事，羊皮鼓舞的存在"实际上是通往更广阔的社会生活的一条路径，是具有反观性和内省性的，在其中人们象征了或展演了那些对他们至关重要的东西"①。

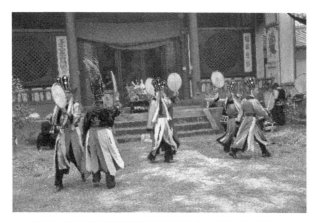

图3　何玉贵师傅带着他的徒弟们以鼓舞祭拜祖宗

图4　"上祭堂"
存列的祭品

图5　"下祭堂"
存列的祭品

图6　"宰牲"以祭祖宗

①　（美）鲍曼：《美国民俗学和人类学领域中的表演观》，载《民族文学研究》2005年第3期。

在整个祭祀过程中，何师傅作为"掌堂"，众徒弟只要听到何师傅敲击的节奏，就能心领神会，知道如何变幻击鼓的套路。在随何师傅的考察中，笔者看到的羊皮鼓舞主要有前翻后仰、下蹲躬身、顺时针旋转跳跃等基本动作。据何师傅介绍，他们这样的表现形式用"行话"来说，叫"走鼓"表演，以追求现场的热烈气氛，因为整个仪式的套路需十几个小时才能逐一完成，到了后半夜，那就得用"坐鼓"加坐唱的方式来完成了。（见图7）

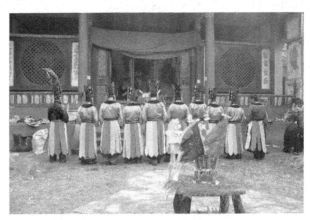

图7 跳鼓舞以娱神

依据笔者本次对苏尼祭土祖仪式的考察来看，这种祭祀行为有别于许多民俗节令的举办。具体体现在：他们的行为带有一种更为超功利的性质，整个仪式似乎与世俗生活无关，现场除我们几位外来的"宾客"与少数敬香的游人外，村里的民众只是偶尔进到庙里来看看热闹，这就与其他民俗活动举办时十里八乡的民众聚集一堂、载歌载舞的场面形成了强烈的反差。正如何师傅的弟子们所说的那样：这是祭拜土祖而不是过节。意思是，这样的活动与世俗没有太大的关系。但这并没有影响"何师傅们"祭拜土主的虔诚态度。从这个立场来看，由单面鼓组成的乐队在这里蕴含的是乐舞对彝族社区社会关系进行塑造的认知模式与价值体系，体现出"人—神"沟通的属性。若从音乐学的立场来看，苏尼这种以祭祀规程为形式载体、以跳鼓舞为标志的文化物象，在"何师傅们"的传承与传播下，已积累了较为完整的象征体系与表演体系。若从行为模式上看，其主要表现在：①具备了较为完整的鼓乐套路，即不同的祭祀程序具有与之相适应的乐器组合与音响所指的制度规定性；②构成了较为体系化的乐舞语汇和隐喻性的精神内涵，具有"在规律性和可预知方式中重复的行为"的特征；③仪式空间具备了从祭拜对象到音乐、舞蹈、装扮、法器以及时间安排等较为完备的物质构件；④蕴含着特定的地缘性和血缘性基础，

乐舞在一定程度上折射出特定地域中人们的生活方式与心理状态。若从行为意义上看,作为一种文化符号,由苏尼承载的仪式过程构成了一部可供阅读与阐释的"地方性"生活之书,是彝族宝贵的文化财富。

五、现象思考

在云南,各民族由于历史上长期在相同的自然环境中共同生活、友好相处,文化的交融俯拾皆是,同样,许多鼓都为云南所独有且为各民族相互借用并广为传播,如象脚鼓、热巴鼓、秧老鼓等便是典型的例子。而彝族个别地方的苏尼(据说楚雄的南华县、永仁县也有此现象)以及云南大理的白族巫师赵学尧也跳单面鼓[①],他们所使用的单面鼓与四川羌族的单面鼓[②]、青海黄南同仁县的藏族和土族的单面鼓(亦称璃鼓)以及东北阿尔泰语系诸民族中"萨满"所使用的单面鼓较为接近,且在乐队的配置、着装、表演以及象征的程式化手段等方面都几乎一致。这就出现了一个文化渊源上的难解之谜:无论从宗教学还是从音乐学的立场来看,单面鼓为"萨满"的重要文化标志历来被学术界所公认,且研究成果众多,但为何上述部分地区也存在同一文化现象且同样是作为"法器"而存在于特定的仪式情境中?据笔者所知,持单面鼓的"苏尼"仪式的行为过程与上述民族中存在的这种仪式过程也基本一致。为何会产生这种与"萨满"行为模式相近的文化现象呢?

从历史上看,云南以及与云南接壤的周边省区,均无萨满信仰的历史记载,如果说"苏尼"的仪式过程和使用"法器"与萨满文化相似,那么作为一种相距数千里之外的文化物象,这种同样的文化现象它们是如何产生联系的呢?同样,远在四川北部的羌族,从地缘上看,与四川大凉山彝族以及云南小凉山彝族均无地理上的联系,更谈不上与青海的藏族、土族以及东北的阿尔泰语系诸族产生直接的联系。为此,马盛德、曹娅丽二位学者在从事土族艺术现象的研究时,也就类似的疑问进行过专题梳理[③]。同样,笔者曾带着这样的疑问与数位资深民族学家进行过探讨,但由于音乐学现象并非他们的学术关注点,每次讨论均未得到满意的结果。笔者也曾与萨满音乐研究专家刘桂腾先生交流过这一论题,但由于刘先生对四川、云南民族音乐现象缺少田野的经验,

① 石裕祖:《云南民族舞蹈史》,云南大学出版社2006年版,第242页。
② 李祥林:《羌族羊皮鼓及其传说的人类学解读》,载《2011年中国艺术人类学国际学术研讨会论文集》。
③ 马盛德、曹娅丽:《人神共舞——青海宗教祭祀舞蹈考察与研究》,文化艺术出版社2005年版,第190页。

他也难以答疑。笔者又希望借助相关史料获得信息，遗憾的是，由于民间音乐现象历来都难以进入历代学人的视野，其结果也是可想而知。余下的，笔者只能依托自己的学术"经验"进行一种"猜想"，以寻求不是答案的"答案"。

猜想一：根据马德盛、曹娅丽在《人神共舞》里综合得出的一个观点来看，萨满教是原始宗教形态之一，曾在世界范围普遍流行的原始文化综合体，而古羌民族中就弥漫着萨满教的遗风。这似乎找到了单鼓文化的源头。因为云南彝族正是古羌后裔，单鼓现象在彝族中存在就是顺理成章的逻辑。但问题又出现了。根据民族学家们的共同结论来看，与彝族同属汉藏语系缅语族彝语支的哈尼族、拉祜族、纳西族、景颇族、傈僳族的先民们，都是源自西北高原的游牧部落羌，后逐渐沿"三江"河谷迁徙到云南等地。[①] 那么，为何迁徙到云南的其他古羌后裔没有延续单鼓文化而唯有彝族的部分巫师传承了这一文化香火且目前只有十一代传人，这与其久远的历史也不相符。

猜想二：从何玉贵师傅已是第十一代传人的时间推演——如果他的说法是确有依据的话——或许是清代由满人或更早由元朝的蒙古族军队将"萨满"带到云南，由此，其信仰及其仪式规程也辐射到民间并在云南的部分民族地区传承至今。作为一种文化"胎记"，今天在云南的人文生态中，北方民族的文化遗存的确在云南还能找到许多影子，如纳西族民间曲牌中的《勃时细哩》为元人留下的《别时谢礼》，纳西族的民间乐器"苏谷嘟"据说也是蒙古族军队留下的"火不思"，同样，云南民间大妈常常挂在嘴边贬人的脏话"脏巴拉斯"一语，其"巴拉斯"，在蒙古族语言中，据说就是"脏"的意思。这说明，由于战争引发的人口迁徙或商业带来的文化互动，使得云南的文化启蒙与东北阿尔泰语诸族存在一定渊源。但问题又出来了，这种外来文化现象为何只成为远离昆明小凉山深处个别的文化现象，却未对广大的彝族社区或更多其他民族的宗教生活产生影响？

猜想三：彝族民众出于原始宗教信仰的需要，在千百年的社会生活中独自创立了与"萨满"相应和的文化模式，但为何苏尼这种社会角色只限于个别彝族的社区而并非族群共性化的一种文化现象和社会职业？更为重要的是，如前所述，苏尼奉行的万物有灵观及其仪式使用的法器（单鼓、铁环）、服饰、乐舞营造的象征手段等，都与"萨满"惊人地相似。这是一种文化创造的偶然，还是文化传播的必然？带着这样的疑问，我曾多次尝试与何师傅以及他的徒弟们进行探讨，但"萨满文化""单鼓文化"一类的名词却全然提不起他们的兴趣。何师傅强调最多的就是他是"香通"第十一代传人和政府授予的非

[①] 谢伟、李洪武等：《家园耕梦》，云南美术出版社2006年版，第8页。

物质文化遗产传人身份,并一再声称他只参与祭祖和做家堂祈福一类的"红事",超度、招魂一类的"白事"却不愿更多地提及。根据经验,我知道,民间艺人既是农民,又是艺术家,他们没有学过多少书本的知识,没有那么多教条框框,对我们的提问感到无聊实属正常。我们在元阳箐口村做访谈时,那哈尼族村主任认为"科学技术就是啰唆"而拒绝回答我们提纲中早已备好的提问,让我们郁闷了一夜。但是笔者知道,作为乡村文化的精神领袖,他们能以"地方芭蕾"的方式,把祖辈留下的绝活进行延续并通过其独特的音响向外界昭示一方民众对信仰的恪守。

猜想四:少数羌族、藏族、土族或白族的单鼓文化在漫长历史的渗透中,逐渐以"个体性"或"偶然性"的途径传到了彝族地区。反过来,也许彝族的单鼓文化也被其他民族所吸纳,但从音乐地理学的立场去考察,在已知的不同单鼓文化圈之间,目前尚找不到相互联系与传播的有力证据,其不同文化圈之间都存在许多的"真空"地带,我们或许只能称之为文化"飞地"现象。更为重要的是,作为一种仪式中最为"近音乐"的文化现象,它却没有像其他云南民族的鼓族乐器那样被世俗化而衍变成真正的音乐品种。这里有一个非常有意思的现象:在这个岔河办事处的所在地,有一所素以活态传承彝族传统音乐而著称的州教育局直属的民族小学,该校的学生全为住校生,在课余必须学习彝族的传统舞蹈以及演奏葫芦笙、四弦琴、小三弦、竹笛等,但对单面鼓这一活在身边的乐器他们却拒绝传承。在他们的校长看来,那单面鼓就不是乐器而是神器,所以是不能在学校开展传承的。这与其他云南民族的鼓族乐器由圣而俗的衍变过程形成了鲜明的对比,从这个意义上讲,这一文化现象本身又构成了一个有待进一步研究的课题。

文化的形成与流变,有时真是一个难解的"斯芬克斯"之谜,这使得笔者对田野调查本身的意义不禁产生了诸多疑问:我们知道,"学术文本"的基本原则应当是充分忠于当事人的口述与现场记录,然而,当田野调查的所见与历史逻辑发生碰撞时,我们如何才能做到既尊重文化传承人(局内人)的口述又融入我们(局外人)主观的记录呢?这就出现了一种两难——何师傅坚持声称他是第十一代"苏尼"传人,面对这种没有任何史料可供求证的回答,我们是信还是不信?若是相信,根据何在?若是不信,如何反证我们的疑问?与此相一致,在我的视域内,由于何师傅作为该现象的"孤本"且他们的音乐"文本"全都局限于口传心授的阶段,我们完全没有可供比较的样本,那么何师傅与神进行交流的鼓语"文本"是"原生性"的传承还是"创生性"的传承?我们同样无从求证。这或许说明,任何声称来自田野的记录,其本身也必然带有局内人"传讹"与局外人"误读"的成分。如此说来,田野的意

义只能在于：一是为了把田野的文化物象作为某种历史的印痕转存到历史书写的记忆之中，并经过"学者"的记录与分析，使后人了解今天的文化如何从过去演变到现实之中；二是田野口述形成的"他者文本"成为一种可供阅读的文本，以向人们展示除主流文化之外还有"另一种声音的言唱"这一常常令我们陌生的文化现象，以拓展主流社会对不同文化创造认识的视野，从而构成当代社会不同文化间"各美其美、美人之美、美美与共、天下大同"的相互理解与尊重的和谐局面。

参考文献

[1] 刘桂腾. 乌拉鼓语——吉林满族关氏与汉军常氏萨满祭祀仪式音乐考察［J］.中国音乐，2003（3）.

[2] 甘代军. 彝族火把节的"文本"重构与文化表征［J］.云南社会科学，2009（4）.

[3] 杨民康. 云南南亚语系诸族传统器乐民俗当代发展状况的考察与研究［C］.首届传统音乐与当代中国学术研讨会论文集. 重庆：西南大学音乐学院，2011.

我们也活过：以口述史为证[①]

——论口述史在音乐学领域的运用

臧艺兵[②]

引言：口述史引入音乐学领域的肇始

哲学史有三个关键性命题：世界的真相是什么？我们是如何知道的？知道了之后我们又是如何表达的？这第三个问题，就是语言哲学时代围绕讨论的核心问题。2002年底，当笔者疲惫不堪地把大部分田野调查资料带回香港中文大学的时候，笔者没有想到的是，写作时面临的困难绝不比田野调查小。围绕一个不识字的民间歌手写作一篇博士论文写什么？如何写？一篇哲学博士论文需要以思辨逻辑对一手的田野材料进行学理的建构。可是，民间歌手的人生经历和他所演唱的歌曲都是文学性的，我们所参访的内容都是具有故事性的日常生活。卢梭固然可以写《爱弥儿》，帕斯卡尔可以写《思想录》，尼采也可以写《瞧这个人》这样文本风格的哲学著作，但是，笔者是一个需要凭这篇论文拿到学位的学生。笔者完全没有为了学问牺牲学位的念头，也没有这样的才华和这样的情怀。所以，这也是后来当笔者读到哲学家斯宾诺莎身世的时候，感动地流下了那么多卑微眼泪的原因。[③] 笔者只有一条路，就是苦读书和勤思考，寻找表达的方式。谢天谢地，有一天终于让笔者读到了马尔库斯、费彻尔所著的《作为文化批评的人类学》[④] 这本书。书中介绍了五种民族志展示的"常识性"框架和手段。这五个框架是：生活史、生命周期、仪式、艺术文体以及戏剧性冲突事件。特别是关于生活史的过往学术研究，使笔者觉得，音乐研究，特别是关于音乐人的个人研究，必须考虑其个人的生活史，只有将个人

[①] 本文发表在《天津音乐学院学报》2017年第1期。

[②] 臧艺兵（1962— ），博士，集美大学音乐学院院长、教授，厦门市音协主席，全国音乐口述史学会副会长。

[③] 斯宾诺莎是哲学史上人格最为高尚的哲学家，一生拒绝了国王和贵族无数次，潜心钻研自己的学问，靠磨制眼镜片为生，完成了自己不朽的学术著作，最后患肺病去世。参见斯宾诺莎：《斯宾诺莎读本》，洪汉鼎编译，中央编译出版社2007年版。

[④] 乔治·E.马尔库斯、米开尔·M.J.费彻尔：《作为文化批评的人类学》，王铭铭、蓝达居译，生活·读书·新知三联书店1998年版，第87～101页。

的生活历史梳理清楚，才能更好地理解这个人创作音乐的过程，也才能理解他所创作的音乐本身。现在有一种声音说民族音乐学是"没有音乐"的民族学，事实上这是对这种深层音乐研究的一种误解，这类研究不是没有研究音乐，恰恰是为了更深入地理解人类的音乐内涵。特别是在探究音乐与人类精神世界的深层真相和普遍联系时，如果我们不在乐谱和声音的更深层面去理解音乐与万物世界的千丝万缕的关联，以及音乐在社会上的一般价值，终归只能被那些没有艺术趣味的政客和科学怪人说成是弹琴唱歌凑热闹的人，音乐对于人类社会的更多价值就会流失和被遮盖。

关于人文学术表述的五种方式，给了笔者很大的启发，原来学术表达真的可以以剧本的方式来表述。再后来笔者就读到了关于口述历史的著作，看到了普通的人进入大历史的学理依据，于是笔者就决定用口述历史的研究方法来表述一个农民歌手的人生历程，其他的研究内容围绕着这个口述历史的基本内容展开，在论文写作中独创了"民间歌手研究的口述史模式"。[1] 此后，笔者将自己学习口述史的心得写成了一篇文章《口述史与音乐史——中国音乐史写作的新视角》一文。[2] 根据中国音乐学院第一届全国音乐口述史学会会务组的文献检索，2005年笔者发表的这两篇文章是口述史引入中国音乐学学术研究的开始。此后，约五年之后又有人开始以口述史方法研究音乐领域的论题。现在全国已经拥有大量的研究成果。但是，口述史研究方法在音乐界被广泛应用之后，仍然还会有人对口述史的学术性提出质疑，对口述史存在的价值提出质疑。就此，关于口述史发展历史来源的正面知识目前已经有不少学者在专著和学术论文中进行了系统的梳理，这里没有必要赘述，笔者想就音乐学术界不解者或者刚刚接触到口述史的同学，面对一些质疑的问题谈谈自己的理解，请大家指正。

一、回应：口述史是历史吗？

年轻的时候写文章，笔者总爱拿一些经典语句作为自己的立论依据，某某某曾说，然后就阐述自己的观念，似乎某某某说过，自己跟在后面说，就是没有错了。当然这作为读书笔记是可以的，学习前人是研究的必要基础。后来反思，觉得逻辑上有问题，学术要以事实为依据来理论，要么就是逻辑圆满、形

[1] 臧艺兵：《民间歌手研究的口述史模式：理论视角与方法》，载《音乐研究》2005年第4期。
[2] 臧艺兵：《口述史与音乐史——中国音乐史写作的新视角》，载《中央音乐学院学报》2005年第2期。

式逻辑、数理逻辑都可以。如果是对公众讲话，不涉及学术术语问题，那就要通情达理。其实，又通情又达理，还要普通人都懂是最难的。现在笔者就试着用通情达理的方式来回答这个问题。

口述史是历史吗？你去找一个人，让他谈他所经历的事情，然后你把它记录下来，整理成历史的文本形式，就说是历史，再加上一个限定性的前缀"口述"，这样行吗？这个人能说自己不光彩的历史吗？这个人会说自己的仇人的好吗？这个人不会有虚荣心，从而渲染自己的过去经验吗？这样的历史可靠吗？这是传统的历史学家对口述史的普遍质疑。怎样的历史是可靠的？回答这个问题，我们首先要看一般的历史是怎样形成的。历史书的撰写，一般有官修历史，就是官方组织人集体编辑撰写，如《尚书》《史通》《资治通鉴》《四库全书》等，还有历史学家自己撰写的，如司马迁的《史记》。有自己记录的生活经历，或是按照时间的顺序写成的，没有想写成历史的，后来成为另类的历史，如《类书》。官修的历史，优点是规模大、信息丰富、涉及的内容全面系统。但我们也可以推想，在官修的历史中，政敌的好以及自己的不是，都是不能载入史册的。官修历史主要是记录了自己当政的时候所创造的各种业绩，不会记录政治灰暗的一面，历史上概莫能外。个人撰写的历史，是站在个人的角度所写，单个人获得的信息量是有限的，但是个人可以不受某些外在势力的胁迫，要是他的历史著作不在他活着的时候出版的话。有志做一个伟大的历史学家的人，可能会有超越一般人的人格，但是他仍然不能够脱离自己对世界的基本立场，个人的人生经历也会左右他的历史写作。历史就是过去的事情，但凡过去的事情都是在一个多维的时空中发生的，任何一种力量想留住全部过去的时空均是不可能的。能够留住局部的事实，能够保证部分的真实，不颠倒黑白，不严重扭曲事实，历史就算很幸运了。历史文本原本就是无法完整反映历史真相的，所以有考据治学，有历史研究的学术。历史书写和历史事实真相之间存在差异，有史以来，人类都是很清楚的。所以说，把传统的历史学想象得很完美，然后来评论口述历史，是不恰当的。

下面我们来看口述历史的产生。简单地说，口述史是在历史见证者还活着的时候，我们通过访谈录音记录被访谈者所讲述的他所知道和经历的事情，以及当事人在当时的"现时感受"。我们把这类文本称为口述史。从通常的逻辑上讲，口述历史并不会比传统历史的真实性更差，原因有如下几点：

（1）当事人活着，在公开讲述口述历史时，面对公众，他在心理上有一种必须对自己的言语负责的压力，他通常不会过度歪曲事实。这是他从自我保护的本能出发，必须要最大程度说出事实真相的心理动因。

（2）当事人讲同时代或者过去的事情，也意味着，或多或少的其他知情

者还活着,有佐证他所谈论的事实的可能性。这对当事叙述者也是一种心理制约。甚至,采访者对他所言事实与否也有一定的辨别力,因为大家毕竟还处在一个时空中,同历史学家考证几百年前或几千年前的历史事实有很大的不同。

(3) 当事者亲自讲述的事实,毕竟离事情发生的时间更近,接近事实真相的可能性更大,客观上的遗忘和模糊、颠错的可能性更小。特别是一些历史细节,更能够通过当事人的清晰记忆存留下来。

(4) 对于口述历史讲述者所讲的内容,通常我们还可以通过一些其他的渠道予以一定程度的佐证,以增加对事实的多角度描述。如针对同一件事,我们可以采访多个当事人,听听不同当事人口中所表达的相同事实。这相比那些死无对证的历史材料来说,的确要可靠很多。

(5) 当今的口述历史,还借助了许多当今的科学技术手段,如录音机、录像机、照相机等,将各种真实记录当时事件的现场材料相对客观保留下来。这也是过去传统历史学所不能具备的条件。

所以说,口述历史相对传统历史学研究,不说比传统历史学更客观真实,至少不比传统历史学所提供的资料更不真实。这是从以上的分析中可以看出的。可能还有较真的朋友会说一些故意歪曲和掩盖历史真相的情况,这种情况的确是有的。特别是在历史环境特别恶劣的条件下,人类社会互相残杀、残酷争斗、适者生存,要想还原这样的历史的确是非常困难的,毕竟历史不可能是一份破案的卷宗。

二、口述史是历史学的一个重要分支

从历史学的分类来看,其主要包括通史、断代史和专题史。近代中国人能够看到的各种历史,主要都是宏大的叙事。通史中所呈现的内容大多都是政治、经济、军事、文化成就、科学发明、重大的历史事件、重要的历史人物,而关于过去普通人的生活史是比较难以看到的。传统历史学的政治史、精英史,从20世纪初开始就受到一些历史学家的批评。这个思潮的转向是以1911年美国著名历史学家詹姆斯·鲁滨孙出版的《新史学》为标志的。他在书中提倡新史学,让传统的史学让位于社会研究,使得当时的土著史、移民史、劳工史、儿童史、家庭史、城市史、心态史、妇女史、社区史、性史等受到重视并发展起来。更重要的是,与口述史相对应的所谓政治精英史,主要是指根据已经写成文字的史料进行编辑写作的历史,当然也包括实物证据、图片、绘画等。尽管文字编写成的历史中的许多内容也是历史学家直接或者间接采访当事人记录下来的内容,但是,令人不解的是,人们似乎总是认为"口说无凭",

"立字为证"更靠得住。更让人大跌眼镜的是，正统历史书籍常常把极其私密的两人对话甚至表情都原原本本地描述出来，好像写作者当时在现场一样，例如某一个皇帝夜晚同他的妃子说了什么，历史也会一一描绘出来，人们往往对此深信不疑。我们这样说，并不是想证明口述史比传统历史更接近真相，而是说，文字历史、图像历史、实物历史、口述历史等是表达历史的不同途径，它们共同构成了丰富多样的历史学，使得后人能够从不同的角度去接近历史真相，也因此，口述历史成为历史学的一个重要学术思潮和学科分支。学术界也认为："口述史改变了史学的研究焦点，改变了历史编纂的形式，改变了历史学家传统的研究方式，改变了历史学枯燥的面貌，改变了历史学眼界的保守格局。可以说，口述史在方法、理论以及概念等层次给历史注入了新的生机。"[①]我们从事民族音乐学的学者可以看到，今天我国民族音乐学的研究和教学所做的大量工作，是同历史学、新史学所提倡的学术方向殊途同归的。我们中国的音乐历史学领域在这些年也开始与民族音乐学领域的研究交叉融合。

三、我们也活过：口述历史的独特价值

《中庸》里说："致中和，天地位焉，万物育焉。"意思是说，天地万物之所以能够繁育，是因为万物恰当地处在自己应该处的位置上。人类的每一个生命也是这样，他之所以来到这个世界上，自然有他来到世界上的道理。对于世界来说，帝王将相风光过，庶民百姓也存在过，历史不应该只记录重要的大人物所创造的历史，也应该记录那些微不足道的普通生命的存在轨迹。这个世界是各种不同生命共同构成的世界，历史理当应该记录完整的历史，而不是部分的、残缺的和经过选择的历史。特别是，随着人类社会的进步发展，生命的平等、自由、尊严这样的普世价值越来越多地在人类社会传播和实现，多元世界的每一个部分，都激起人类共同的情感和思考，唤起人类的爱和共享的情感，这就使得人们把历史记录的目光，投向那些普普通通的人、那些被忽略的人、那些被边缘化的人、那些没有话语权的人、那些刻意被抹去的人、那些故意被歪曲的人、那些被证明不光彩的人、那些可以揭露邪恶者邪恶的人、那些默默无闻的人、那些任劳任怨的人、那些忍气吞声的人、那些蒙冤受难的人、那些手无寸铁的人……当然更包括那些平平淡淡幸福一生的人。他们的叙述只想对世界说出一句话：我们也活过。同时，笔者还固执地相信，他们口中的世界通常比我们从历史书中读出的世界要真实许多。

① 杨祥银：《与历史对话：口述史学的理论与实践》，中国社会科学出版社2004年版，第16页。

尤其重要的是，口述历史会让个体生命的灵魂得到更独特而充分的表达。这能更细腻、更入微、更深刻、更生动、更确切，也更方便地让人们进入历史的时空中去立体地感受历史的存在。

这就是口述历史存在的独特价值。

四、民族音乐学与音乐口述史

关于民族音乐学与口述史的问题，笔者在《〈清裨类钞〉中的音乐史料——兼论民族音乐学观念与音乐历史文献解读》[①] 一文中略有提及。这里笔者想说口述史与民族音乐学或者人类学的田野研究方法的确有"天然的亲缘"关系，在材料的获取方面确实有共同之处。事实上，我们常常很难对过往的人类学家和口述史作家划清明确的界限。只不过人类学家更多地把田野调查的口述材料通过自己的文字转述出来，但是他们也常常直接引用田野调查者的口述材料。在中国的各类历史文献中，有一些类书记录了过去人们收集的各种零散的历史事实，有些也可能是某些探险家、游侠文人在游历过程中记录的某些口述资料，到今天成为另一种历史，正统历史将他们称作"野史"也好，自有历史评说，自有后人评说。鉴于此，今天民族音乐学做了田野调查工作之后所记录下来的一手研究文献，是不是也将成为未来的音乐历史著作呢？从逻辑上说，这是可以的，但是要看我们今天的田野调查做得是否细致、真实、可信，经得起历史的检验。

然而，这并不等于说口述史和民族音乐学的田野调查研究是没有区别的，事实上他们的区别还是很大的。

首先，口述历史是在相对严格的学术条件限制下，对自己的采访对象进行口述的录音、记录，同时也需要佐以相关的历史辅助材料，帮助读者鉴别口述历史的真实性和可靠性。而历史学并不承担对历史史料内容的解读和阐述，它只需要呈现事实就可以了。

但是，民族音乐学呈现了口述史料之后，还要对口述史料所呈现的内容进行必要的文化分析和文化阐释，甚至还要对自身在录制口述历史和采访口述历史对象的过程中所体验到的感受和思考的问题在自己的写作文本中呈现，以期深入地揭示田野调查所接触到的"文化的富饶性"。同时，也包括呈现自己的文化立场，表达自己的文化批评和社会文化建构意识。这些都是口述历史学家

① 臧艺兵：《〈清裨类钞〉中的音乐史料——兼论民族音乐学观念与音乐历史文献解读》，载《音乐艺术》2011年第4期。

所不能做的，也是不同人文学科的一些学科边界和学术规范。这个方面的写作实例是笔者在《民歌与安魂——武当山民间歌师与社会历史的互动》①一书中的探索，书中将口述史的写作方法用于对民间歌手姚启华和他妻子的讲述文本，解决了口述史与人类学表述的学理阐释。关于这个方面的理论归纳详见笔者发表在2005年第4期《音乐研究》上的《民间歌手研究的口述史模式——理论视角与方法》一文。有兴趣的读者可以参阅这篇拙文。笔者觉得在民族音乐学研究中，特别是对个体对象的长篇叙事，任何进行学术意味的人本表达，都是值得探讨的问题。笔者不认为自己这个探索是什么特别了不起的学术成果，而只是觉得这个"模式"对研究个体对象所讲述的具有历史特点的田野材料处理起来特别方便，同时，也便于从不同的角度对材料进行文化意义上的解读和阐释。后来笔者指导2011级的硕士研究生袁芳艳同学写的《含泪的微笑：中国知识分子音乐生活个案研究》（华中师范大学硕士学位论文）和2012级的硕士研究生张雪程同学写的《道是无情却有情——周维及其始创的湖北道情》（华中师范大学硕士学位论文）也是运用这个口述史模式来进行研究和文本表述的。这纯粹是一种学术探索，也请大家指正。

近年来，越来越多学者和研究生在抢救性地录制年龄较大的文化人的口述历史。那些有特殊人生经历的老人是社会历史的可贵的载体，事实上，他们所知道的那些事情，对于一个家庭、一个单位、一个行业、一个区域、一个社会、一个民族、一个国家乃至人类的历史价值，常常连他们自己都不知道。我国台湾地区出版过一本名为《大家来做口述史》的图书，其目的也许是不让那些可贵的历史随着一些老人的过世而消失在历史的烟尘之中。

为学术研究寻求一种恰当的学术表达文本，永远都是一个常新的学术领域。因为学术的新发现，通常会伴随一些新的学术表述方式，有时候是观点，有时候是词汇，有时候是文本的结构或者其他新技术的运用策略。总之，学术研究的观点、材料内容是最重要的，表述的方式也要讲求有效性。口述历史就是人类呈现自己的历程的一种有效的方式，重要的是这个方式的存在对于人类的每一个成员来说，体现了一种生命存在的公平。

① 臧艺兵：《民歌与安魂——武当山民间歌师与社会历史的互动》，商务印书馆2009年版。

砚园聆涛 乐海钩沉

口述史在中国当代音乐研究中的实践性价值[①]
——以"陕西作曲家群体"研究为例

刘 蓉[②]

无论是作为行政区域的陕西,还是作为历史地理区域的秦地,区域性音乐研究尚有很大空间亟待关注与重视。从地理范畴上讲,陕西地处西北内陆,区域内涵盖陕北高原、关中平原以及秦巴山区多种地貌特征;从历史区域范畴讲,自汉唐以来历史文化积淀所形成的"秦地"文化,源远流长,影响深远,至今对陕西乃至西北地区人文社会有着重大影响,且具有鲜明的地域特征。"陕西作曲家群体"研究即由此视角出发,试图探寻与区域音乐发展相关的史学问题,自然也应属于区域音乐研究范畴。课题初衷是将半个多世纪以来活跃在陕西音乐创作领域的代表性作曲家作为研究对象,形成对陕西音乐创作的整体性认识和架构学术性谱系。将作曲家群体纳入区域音乐范畴中加以研究,对理解其音乐作品主体性追求,以及文化环境、生成背景、地域风格和时代特征的解读极其重要。

陕西地处我国中原与西北部交汇区域,不仅地理位置重要,而且其悠久的历史文化和人文积淀为区域性学术研究提供了独特的视角和空间。为更好地全景式透视陕西半个多世纪的音乐创作历程,首先,笔者以新中国成立以来陕西地区音乐文化发展为主线,对陕西具有代表性的音乐作品、音乐事项进行整理和分类。其次,笔者参考诸多国内当代音乐研究领域学者的观点,并结合自己对这一时期音乐文化发展的个人理解,将新中国音乐文化发展历史大致分期为初创期(1949—1976 年)、复苏与转型期(1976—1980 年)、成熟期(1980—2000 年)、多元发展期(2000 年至今)。依据上述分期,笔者将陕西作曲家创作的各类作品依据创作年代或首演时间进行划分,以作品为坐标基本描绘出陕西当代区域音乐创作的历史进程和时代特征。最后,笔者根据所列作品统计作曲家个人创作,依据作品数量、时代影响力、社会影响力、学术影响力四项指标进行比照,最终确定 11 位当代陕西籍作曲家作为本课题主要研究对象,通过对各位作曲家不同体裁音乐作品的创作背景、创作过程、创作风格和美学追

[①] 本文发表在西安音乐学院学报《交响》2015 年第 1 期,有删减。
[②] 刘蓉(1969—),西安音乐学院音乐学系教授,硕士研究生导师,全国音乐口述史学会理事。

求进行全方位解构和类比,形成个案研究的叠加,进而反思与重构群体性创作中所体现出的共性与差异。

个案研究则采用口述史研究方法,形成作曲家系列访谈文本。采用口述史"既是一种资料收集的方法,同时也应当是一种知识主体建构的概念。"[1]

口述史研究方法,通常包含访谈前、访谈中和访谈后三个阶段。

访谈前,最重要的准备是对研究对象的预先解读。笔者在准备阶段分两个层次展开。第一层次是对陕西地域音乐整体性发展领域已形成的研究文献进行收集、整理,逐渐形成对作曲家群体社会背景、创作环境的了解,构成初步具有预设性的统一访谈设计;第二个层次是对作曲家创作曲谱、音响、影像及其研究文本进行收集与整理,形成作曲家创作年表。年表能够基本反映出作曲家不同时期在体裁、题材和数量方面的基本信息,凭借年表信息可以确定作曲家的标志性作品,并将其作为划分作曲家创作时期的坐标。对选取作品通过读谱、聆听、观看等方式进行重点分析,通过对作品的深入解读,追溯作曲家艺术追求、创作风格和个性特征,形成访谈阶段的"核",以核为基础,初步构思和设计个案性研究题目和访谈问题。如何从作曲家个人创作中寻找到能够反映出作曲家个性和时代性的标志性作品,是拟定提纲和完成访谈的关键。

艺术家口述历史在选题策划和操作范式上有三种选择:一是小专题访谈,即围绕艺术创作活动及具体作品展开口述历史采访记录,比如就某一部(首)作品或一场音乐会展开深度访谈;二是就艺术家的从艺经历,即从艺术家接受专门艺术训练,到其成功、成名、成家的艺术历程展开大篇幅访谈;三是就艺术家整个人生历程的全面生平讲述。其中,生平讲述是口述史最常规的形态,因为作为个体的作曲家生平经历讲述,能够很大限度地提供整个音乐文化发展的社会信息档案。

进入访谈过程,研究者必须创造出一种自然的情境,让受访者能够针对研究专题充分表达自己的看法、意见和感受。口述史研究的关键在于访谈者在带有预设性的理解下形成的内容设计,能否得到受访者的积极回应以达到预期的资料收集目的。进入访谈阶段,成熟的访谈预设提纲会让受访者在访谈者的引导下一起来反省他们共同面对的世界,达到精神的默契和情感的共融。一位成熟的访谈者,不仅要懂得在适当的时机询问适当的问题,同时还要懂得倾听,倾听是为了更有效地收集口述资料。当访谈者真正接触受访者的精神世界之后,会发现自己过去看待问题的方法是有局限的。

笔者在访谈中主要运用了结构式访谈、非结构式访谈和半结构式访谈三种

[1] 转引自李向平、魏扬波:《口述史研究方法》,上海人民出版社2010年版,第6页。

方式。

结构式访谈,又称标准化访谈或正式访谈,是指研究者在研究过程中,运用一系列预先设定的结构式问题,进行资料收集。对作曲家群体设计的结构式访谈问题主要包含个人素质修养、音乐创作本体、综合性艺术观三个方面。尽管结构式访谈一般对群体性研究比较适宜,但是作曲家群体在研究层面更多体现出的是个体性差异,当受访者发现问题与个人经历、创作、思考无关时,会自行跳过或删除。笔者没有将结构式访谈纳入整体研究框架中,而是将其作为研究参考,比照作曲家在实际访谈中陈述的相关记忆,进而为群体性共识提供参照。

非结构式访谈,又称无结构访谈、非标准访谈、非正式访谈或开放式访谈①,是指访谈者在进行访谈时,没有用预设的固定问题作为引导。在"陕西作曲家群体"研究中,笔者对程大兆访谈时完全运用非结构式访谈方式,这也是11位被访者中唯一运用此种访谈模式的。

作曲家程大兆长居北京,原本研究计划是通过电话访谈或网络邮件沟通方式完成访谈,并已在前期准备阶段完成预设访谈提纲。恰逢当时作曲家程大兆的新作民族管弦乐《秦腔》在西安音乐厅首演,为了抓住这次难得的现场访谈时机,笔者临时更改计划和目的,以新作首演为契机,通过访谈获取作曲家程大兆在新世纪以后完整的创作信息。在如此情形下完成的对话之旅,所获取的信息资料更具有即兴性、灵活性、生动性和真实性,更加具有口述史料的特征。

之前预设的访谈提纲是围绕作曲家从艺经历展开的,临时放弃的主要原因,是考虑被访者当时的状态、环境和心理因素不适应在研究者预设问题中客观、冷静地对话,甚至可能会以时间仓促为由拒绝接受访谈。对口述研究者而言,在完全即兴的状态下进行非结构式访谈,可以更真实地关注被访者的叙述方式,并以此通达其心灵和精神层面。程大兆访谈话题的最终形成和被访者自主性叙述,充分体现出上述观点。非结构式访谈使研究者和受访者更接近日常生活中的交流,双方是在随意、自由、开放和非指标性的情境下完成访谈的。这样的互动性关系,一般不需要特定的学术语境就能大体上完成交流的内容,这也是口述历史的魅力所在。

半结构式访谈是口述历史运用最多的方式,它是介于结构式和非结构式之间的一种访谈方式。研究者虽然在访谈进行之前根据研究的问题和目的设计了访谈提纲作为访谈的指导方针,但在整个访谈过程中,研究者无须根据访谈大纲的顺序进行,可以依据实际情形对问题的询问顺序、提问方式,甚至具体内容做出相应的调整。如何在访谈进行的过程中适当调整主要依据被访者对现场

① 李向平、魏扬波:《口述史研究方法》,上海人民出版社2010年版,第102页。

情境和访谈者内心、性格、语言表达方式的理解。口述需要研究者和访谈者双方的参与,被访者在访谈进行中也会表现出主动性,并以此来影响访谈者。这种双向的互动,充满着各种变数,这与固化的文献收集存在着本质区别,对访谈者的应变能力往往构成很大的挑战。

访谈者能否控制整个访谈局面以避免受访者信马由缰的发挥,能否在访谈中抓住能够深入下去的契机,能否顺利绕过访谈时遇到的尴尬,这些都需要访谈者在访谈前做好充分的案头准备,更需要访谈者凭借经验和灵感做临场发挥,用另一种方式完成最初既定的资料收集。

口述史研究中,主要采用口述访谈方法收集资料,访谈中会在取得受访者同意之后,对口述访谈进行全过程录音。录音资料整理通过原始记录和研究性撰写两个环节完成。

首先要对录音记录逐字逐句整理成文字。在此环节中,不需要概括和归纳,也不要用自己的语言加以表述,要保持访谈的"原始性"。一般来讲,文字记录应该在访谈后立刻进行,以免时间过长而遗忘。原始记录是后期研究最真实的资料,也是形成最终访谈录的基础。

然而,原始记录尽管能够完整地呈现访谈现场,但作为一篇完整的文论,会影响读者阅读的耐心,甚至读者根本就无法读懂。通篇记录会存在前后问题重复、各种口头语的使用、语言表达不准确、上下文矛盾等问题,因此,必须将之进一步整理成读者容易理解和接受的叙述方式,真正的口述历史才算完成。

在原始记录基础上形成访谈录,实际上是口述历史的研究环节。在这个环节中,研究者有两种选择。一种是将访谈内容进行主观性表述转换,按照研究者既定的设计,如以作曲家艺术历程、音乐创作的先后次序为叙事线索,用研究者转述方式将口述资料中的信息、观点加以论述。对于口述资料的使用,这样的论证方式似乎更具有学术性,并且回避了访谈式文本—问一答形式造成的语义不连贯。研究者主观性表述的弊端则是失去了口述历史的史料价值,削弱了被访者在口述历史中的独立存在的价值和意义。另一种则是本课题研究文本选择的一问一答的访谈录撰写方式。这种方式一方面回避了上述主观性表述方式的弊端,再现了访谈现场交流性互动的场景,保留了文本的生动性、灵活性、随意性,增强了学术性研究文本的可读性;另一方面,从口述史料价值考虑,访谈录能够对日后进行话语分析、文本分析和内容分析提供更为客观的理论依据。

利用前期口述资料结合传统文本史料对作曲家群体创作进行史学梳理,是课题研究不可缺失的组成部分。依据课题所选择的作曲家创作,陕西本土音乐创作,不同时期作曲家在创作体裁、创作题材、创作手段方面均体现出不同的

主体意识和时代性特征。

（一）初创期（1949—1976年）

这一时期，陕西作曲家群体创作体裁以歌曲、合唱数量最多，影响最大。器乐创作以饶余燕的钢琴作品为代表，兼具时代性、艺术性，复调创作技法的娴熟运用在全国音乐界备受关注。其中《秦腔曲牌主题奏鸣曲》（《感天动地窦娥冤》读后）（1959年）、《引子与赋格——抒情诗》（引子主题取自碗碗腔）（1964年）两首钢琴作品是作曲家最早将陕西地方戏曲素材运用西方赋格形式表现的大胆尝试。

20世纪50年代成立陕西歌舞剧院，担任歌剧团作曲的王焱创作了歌剧《义和团》《三块板》等，虽受题材限制，没有产生太大的社会影响，但却是陕西歌剧创作的开端。李耀东于1958年从长春电影制片厂调入西安电影制片厂，在此期间完成了一系列不同类型的电影音乐创作，如与马可合作为故事片《巴山红浪》作曲（1961年）、与张予合作为歌剧故事片《红梅岭》创作音乐（1965年）。

（二）复苏与转型期（1976—1980年）

"文革"结束之后的短短5年时间，是整个中国文化艺术创作复苏、转型时期。陕西音乐创作领域，依然是以老一辈作曲家为主要创作力量。经历新中国成立后十七年的历练，"文革"十年的磨砺，这批作曲家蓄积了强烈的创作激情。最具代表性的两部作品是饶余燕1978年创作的钢琴协奏曲《献给青少年》和李耀东1979年为西安电影制片厂拍摄的音乐故事片《生活的颤音》创作的小提琴协奏曲《抹去吧，眼角的泪》，这两部作品在当时全国音乐创作和学术领域产生了广泛的影响。尤其是《抹去吧，眼角的泪》"是恢复期的第一部有影响的小提琴作品。1981年在'全国第一届音乐作品（交响音乐）评奖'中，该曲荣获鼓励奖"[①]。

陕北民间音乐风格的歌剧创作，成为这一时期的代表性作品，除了王焱创作的歌剧《刘志丹》（1979年）以外，贺艺以陕北民歌为素材创作的歌舞剧《兰花花》（1979年）在延安首演后获得广泛的社会影响力，同时也奠定了作曲家在陕西创作群体中的地位。歌舞剧《兰花花》获中华人民共和国成立三十周年赴京献礼演出文化部作曲二等奖，陕西省献礼演出省政府一等奖。

① 汤琼：《中国小提琴音乐创作发展》，见中华民族文化促进会《回首百年——20世纪华人音乐经典论文集》，重庆出版社1994年版，第325页。

赵季平在这一时期一系列音乐作品的诞生，标志着当时作为新一代作曲家的崛起。其中，他于 1979 年创作的双簧管与乐队《陕南素描》，1980 年创作的琵琶协奏曲《祝福》、管弦乐《秦川抒怀》都具有浓郁的陕西地域性风格，成为作曲家初期创作的代表，在题材选择和创作手法上，基本回避了时代局限，延长和扩大了作品影响力的时间和地域。韩兰魁在 1989 年创作了《两乐章交响曲》，成为这一时期作曲家交响音乐创作的代表，该作品大量运用了西方现代技法创作，并获得"第二届中国艺术节"创作银奖。

（三）成熟期（1980—2000 年）

这一时期是陕西音乐创作的全盛时期，作曲家群体中不同年龄、不同领域的创作力量形成合力。以饶余燕、韩兰魁为代表的学院作曲家，在大型器乐作品的创作中成绩突出；以贺艺、王焱为代表的老一辈作曲家，则依然坚守大众性音乐的歌曲创作；张玉龙创作的歌剧《张骞》《司马迁》，代表了这一时期陕西民族歌剧创作的最高水平，同时也为陕西地方歌剧艺术在全国歌剧界赢得一席之地。赵季平在这一时期的电影音乐创作，成为新时期电影界、音乐界关注和研究的焦点。作曲家个人的艺术影响力，推动和促进了陕西作曲家群体性自觉。积极参与国家、地方社会文化建设，在作曲家群体中成为一种风气。崔炳元的音乐创作充分发挥了作曲家参与地方社会文化发展的主体意识。

运用本土民间音乐元素，以不同交响形式创作的一系列作品，均表现出交响音乐创作数量和质量上的提高。饶余燕 1990 年创作的古筝与管弦乐协奏曲《骊宫怨》和韩兰魁 1995 年创作的琵琶协奏曲《祁连狂想》是这一时期交响音乐创作中具有代表性的作品。此外，韩兰魁分别在 1992 年和 1997 年创作了大型交响合唱《绿色的呼唤》和《欧亚大陆桥畅想》，表现出作曲家对环保题材和西部"丝路"文化的关注。

赵季平最重要的电影音乐创作先后在这一时期完成，如《黄土地》（1984年）、《红高粱》（1987 年）、《心香》（1992 年）、《霸王别姬》（1992 年）等。作曲家将这一时期部分电影音乐进行二次创作，形成如民族管弦乐组曲《黄土地组曲》（1993 年）、交响诗《霸王别姬》（1999 年）等脍炙人口的器乐佳作，成为音乐会保留曲目。1999 年完成的《第一交响曲》，标志着作曲家交响音乐创作的成熟。

（四）多元发展期（2000 年至今）

21 世纪伊始，在全国大形势下，陕西逐渐坚实的经济基础和丰富的文化消费市场，政府对音乐创作的投入大幅度增加，各级政府和各专业音乐团体及

文化机构与作曲家之间的委约创作促进了陕西音乐创作的繁荣。陕西作曲家群体在新世纪的创作呈现了体裁、题材、风格的多元化创作时期。

交响音乐、民族管弦乐成为这一时期作曲家创作的重要领域。交响音乐代表作品有：赵季平创作的第二交响曲《和平颂》（2004年）、大提琴与乐队协奏曲《庄周梦》（2006年），饶余燕创作的小提琴与管弦乐《碗碗腔主题随想》（2006），韩兰魁创作的交响乐《丝路断想》（2005年），崔炳元创作的交响组曲《大唐》（2004年）、交响序曲《九曲秧歌黄河阵》（2008年）等。

民族管弦乐创作中，作曲家周煜国是这一时期突出的代表。筝与乐队《云裳诉》（2002年）荣获文化部颁发的优秀新作品奖；中阮协奏曲《山韵》，于2011年在陕西省"民族器乐作品征集评奖"活动中荣获一等奖；民族管弦乐《春晓》于2012年在中国民族管弦乐学会主办的"第三届民族管弦乐（青少年题材）新作品征集评选"活动中荣获作品创作铜奖；民族管弦乐《夏日骄阳》于2014年在文化部举办的"第十八届全国音乐作品（民乐）评奖"活动中荣获"民族管弦乐组"二等奖。此外，作曲家赵季平创作的胡琴与乐队协奏曲《心香》（2004年）和民族管弦乐《古槐寻根》（2004年），程大兆创作的民族管弦乐《秦腔》等，都是具有较高思想性、艺术性的佳作。

具体分析陕西作曲家群体的艺术追求可以发现，初创时期，作曲家群体很大程度是对20世纪40年代延安鲁艺文艺精神所形成的集体性艺术追求的继承。几位作曲家分别受王元方[①]、张棣昌[②]、马可[③]、安波[④]等延安鲁艺音乐家

[①] 王元方（1913—1993），音乐家。1937年抗日战争爆发后奔赴延安，1938年进入延安鲁迅艺术学院音乐系学习，曾任八路军一二〇师战斗剧社音乐组长，创作了《战斗剧社社歌》《参加八路军》《百团大战》等战斗歌曲，并指挥剧团演唱《黄河大合唱》等，受到抗日将士的欢迎。1942年回鲁迅艺术学院深造，1944—1949年，先后任陕甘宁边区绥德分区文工团音乐股长、指导员、团长等职，创作了大批革命歌曲。新中国成立后，先后任西北文化部艺术处副处长、新疆文化局副局长等职。1956—1976年，先后担任中国音协副秘书长、中德友协秘书长、中国文联副秘书长等职。1979年，任中央音乐学院第一副院长，并受命筹备恢复中国音乐学院，任党委书记兼副院长，1993年3月病逝。

[②] 张棣昌（1918—1990），男，中国著名电影作曲家，广东省梅州市梅县区人。1940年入鲁迅艺术学院音乐系学习，1948年成为东北电影制片厂（长春电影制片厂前身）第一任作曲组组长，后任长春电影制片厂艺术委员会副主任、乐团团长。曾为《赵一曼》《党的女儿》《丰收》《甲午风云》等影片作曲。

[③] 马可（1918—1976），江苏徐州人，中国近代著名作曲家、音乐理论家。1939年赴延安，在鲁迅艺术学院发起组织"中国民歌研究会"，1945年参与新歌剧《白毛女》的音乐创作。1949年后，担任中央戏剧学院歌剧系主任、戏剧研究员音乐研究室主任，中国音乐学院成立后担任院长，兼任中国歌剧舞剧院院长、《人民音乐》杂志主编等职。主要作品有秧歌剧《夫妻识字》、歌剧《白毛女》《小二黑结婚》、管弦乐《陕北组曲》、歌曲《南泥湾》《咱们工人有力量》等。

[④] 安波（1915—1965），山东牟平县（今烟台市牟平区）宁海镇庙沟村人，中国现代作曲家，革命文艺事业的组织者、领导者，中国音乐学院首任院长。1938年2月入鲁迅艺术学院音乐系学习，毕业后留校从事民族音乐研究工作。新中国成立后，先后任东北文工团团长、鲁迅艺术学院党委副书记和音乐部部长、东北人民艺术剧院院长、辽宁人民艺术剧院院长、辽宁省委宣传部副部长等职。

潜移默化的影响。笔者以为,"延安时期"所形成的文艺思潮,核心所在是1942年毛泽东同志《在延安文艺工作者座谈会上的讲话》(以下简称《讲话》)中提出的一系列理论思想。《讲话》明确了当时文艺创作中理论与实践、传统与创新、民族与世界等关系问题,并对其进行了切实深入的剖析。这一理论不仅在当时的延安,而且在新中国建立之后的很长一段时间,指导着我国整体艺术创作与发展,实际也为当时的艺术家指明了创作方向。无论是新中国成立以后的"双百方针",还是艺术创作"三化"的提出,实际都是《讲话》的延展。因此,新中国成立初期,陕西作曲家群体在创作中体现出民族性为前提、大众性为归属的整体创作追求。

而对于20世纪七八十年代成长起来的作曲家,更多则倾向对陕西悠久历史文化和丰富民间艺术的传承。这样的创作理念,体现出作曲家由不自觉到比较自觉再到自觉意识的飞跃,具体表现为对作品题材内容和形式的选择、音乐语言的运用和音乐技法的逐渐娴熟。如歌剧《张骞》《司马迁》中关于两位历史人物的传奇故事都以古长安为背景,用艺术音乐语言展现陕西独特的历史人文,创立中国歌剧中的西部风格。饶余燕以唐诗为题材创作了一系列交响音乐作品,《音诗——骊山吟》《音诗——雨霖铃》《音诗——玉门散》是汉唐文化传统现代传承的典范之作。崔炳元创作的交响组曲《轩辕黄帝》是对传统礼乐文明的守望。赵季平创作的古诗词系列艺术歌曲《唐风古韵》用音乐再现中国传统文化的一种探索和实践,大提琴协奏曲《庄周梦》更是将音乐升华到对传统哲学命题的思考。

陕西作曲家群体性创作体现出内在的民族精神和外化的民族风格,西北丰富的民间音乐构建了作曲家民族风格的基因组。歌舞剧《兰花花》、民族管弦乐《黄土地组曲》等作品体现出陕北黄土文化的苍凉与厚重,小提琴与管弦乐《碗碗腔主题随想》、民族管弦乐《秦腔》等作品蕴藏着古长安的现代情韵,琵琶协奏曲《祁连狂想》、交响乐《丝路断想》等则反映出对大西北强烈、浓厚的生命体验。"深沉的历史意识,敏锐的现实悟力,触机即现的地方神韵,强烈浓厚的生命体验,劲悍的艺术精神与善美的伦理境界"准确地概括了陕西作曲家群体性艺术精神和美学追求。①

口述史打破了单纯"以文字资料为资料、以史学家为代言的传统史学规范,让'事件'的参与者直接对'历史'说话,将生命体验融入史学,不仅可以填补文献资料的不足,校正认识偏差,而且可能使历史展现出有血有肉的

① 华韵:《历史呼唤长安乐派》,载《音乐研究》2005年第1期。

'人'的个性特征"[①]。仅此而言，口述史研究对当代史学研究具有不可替代的重要意义。

[①] 李小江：《让女人自己说话：独立的历程》，生活·读书·新知三联书店2003年版。

"口述音乐史"学术实践的六个操作关键①

丁旭东②

"口述音乐史"不等于"音乐口述史"。"口述音乐史"是音乐史学家梁茂春在《"口述音乐史"漫议》③一文中提出的。之后,又在其讲座纪实文章《"口述音乐史"十问》④中对概念的基本内涵与性质予以重申与补充。其基本观点可概括为四点:①"口述音乐史"是用音乐史的方法整理采访音乐家及相关人有关音乐历史的口述材料,这些口述材料中陈述的相关音乐史就是"口述音乐史";②"口述音乐史"是"音乐口述史"下的子概念,内容主要指涉近现代音乐史;③"口述音乐史"是采访也是研究的成果;④其具有三重属性,即"口述化"文本、民间文本、个案范畴文本。2016年12月,笔者就此问题与梁茂春教授进行了访谈对话⑤,对概念内涵做了进一步探讨,其中包括三方面的表述更新:①其主要专注书写现当代音乐历史;②"口述音乐史"也是"音乐史"下的一个分支;③内容构成主体是访谈音乐家及相关人的有关音乐史的口述材料。

国内外"口述音乐史"学术实践的发展状况如何?

从以美国为代表的国外学术实践来看,目前没发现专门探讨"口述音乐史"理论的文献,但实践丰富,如美国音乐口述史先驱薇薇安·帕丽丝(Vivian Perlis)于1969年执行了美国现代音乐作曲家查尔斯·艾夫斯(Charles Ives)口述史项目后,耶鲁大学在此项目基础上成立了音乐口述史办公室,并设立、执行了"OHAM"(美国音乐口述历史,Oral History of American Music)项目,至今该项目已完成对美国古典的、现代的、流行的等各类音乐相关人逾1100次访谈及音像数字转化工作,其核心单元是"美国音乐人

① 本文是中国博士后科学基金第57批面上项目二等资助课题"中国老音乐人口述史料的抢救性采集、整理与研究"(编号:2015M571232)的阶段性成果,删节版发表在《中国音乐》2018年第1期。

② 丁旭东(1975—),文学博士、音乐学博士后,山西师范大学音乐学院音乐学学术带头人,中国音乐学院美育研究与发展中心秘书长、北京民族音乐研究与传播基地兼职研究员、北京美育与文明研究基地特聘研究员、全国音乐口述史学会秘书长。

③ 梁茂春:《"口述音乐史"漫议》,载《福建艺术》2014年第4期,第11~13页。

④ 梁茂春:《"口述音乐史"十问》,载《天津音乐学院学报》2016年第3期,第12~32页。

⑤ 丁旭东:《梁茂春口述历史访谈》。

物"（Major Figures in American Music）口述访谈，据统计，现已存对320位作曲家、音乐表演艺术家的访谈资料，包括阿隆·科普兰（Aaron Copland）、约翰·凯奇（John Cage）、约翰·亚当斯（John Adams）等。目前，在帕丽丝的主持或参与下，已出版 *Charles Ives Remembered*：*An Oral History*[①]、*Composers Voices from Ives to Ellington*：*An Oral History of American Music*[②]、*The Complete Copland*[③] 等著作。另外，美国罗格斯大学图书馆下属的爵士音乐研究中心还执行了美国爵士音乐口述历史项目（简称JOHP）。该项目系统收集了各类美国爵士乐史料，其中包括120个年龄在60岁以上以及部分60岁以下但身体状况不佳的爵士音乐家音视频访谈资料、文字抄本、音乐唱片等。目前资料已完成了数字转化，保存在罗格斯大学数字图书馆，可在线索取，但没见相关图书出版。由此可见，美国"口述音乐史"注重的不是理论探究而是实践。其最核心的是音乐家访谈（口述音乐史料的采集）、口述史料整理、数字化与共享型口述音乐史料库建设。

下面，为便于比较分析，我们再考察一下国内学术实践状况。

近年来，我国出版了《中国大提琴创作民族化的开拓者——著名大提琴教育家王连三口述史》[④]《乐之道：中国当代音乐美学名家访谈》[⑤]《蜀中琴人口述史》[⑥]《史诗〈东方红〉创作者口述史》[⑦]《大型口述历史文献片——百年音乐人物李凌》[⑧]《望：一位老农在28年间守护一个民间乐社的口述史》[⑨]《一位指挥家的诞生——阎惠昌传》[⑩] 等"口述音乐史"类作品。这些作品体

[①] Perlis V., *Charles Ives Remembered*：*An Oral History*, Illinois：University of Illinois Press, 1974.

[②] Perlis V., Van Cleve L, *Composers Voices from Ives to Ellington*：*An Oral History of American Music*, NY：Yale University Press, 2005.

[③] Vivian Perlis, Aaron Coplan, *The Complete Copland*, NY：Pendragon Press, 2013.

[④] 杨绿荫：《中国大提琴创作民族化的开拓者——著名大提琴教育家王连三口述史》，厦门大学出版社2010年版。

[⑤] 罗小平、冯长春：《乐之道：中国当代音乐美学名家访谈》，上海音乐学院出版社2011年版。

[⑥] 杨晓：《蜀中琴人口述史》，生活·读书·新知三联书店2013年版。

[⑦] 该书采访了大型音乐舞蹈史诗《东方红》的主创人员，访谈呈现了《东方红》的创作背景、创作规律、文本解读、传播过程，以及宏观和微观的文化演进轨迹。作为探索中的音乐口述史作品，有的学者认为，该书缺乏学术严谨，总之，其价值没有得到学术界的普遍认可。参见黄卫星：《史诗〈东方红〉创作者口述史》，清华大学出版社2013年版。

[⑧] 丁旭东：《大型口述历史文献片——百年音乐人物李凌》（DVD），中国科学文化音像出版社2014年版。

[⑨] 该书以访谈的形式，以林中树"口述"，作者"按语"的方式，讲述了一个普通的农民林中树为了守护民间乐社28年间所做的件件事情以及种种努力。参见乔建中：《望：一位老农在28年间守护一个民间乐社的口述史》，中央编译出版社2014年版。

[⑩] 阎惠昌、周广蓁：《一位指挥家的诞生——阎惠昌传》，生活·读书·新知三联书店2014年版。

现了国内学者学术探索的自觉,但没有形成具有共识的"操作规范",正如冯长春所说:"我们在访谈与写作时,并没有'口述史'的概念,完全是靠着自身的学术热情、学术自觉和既往的其他学术经验来完成的。"① 杨晓说:"我是早年在香港中文大学攻读博士学位,旁听人类社会学课程时听到的这一概念。感到它和音乐历史的书写有天然的契合,就期望将来能借鉴这些经验,做出具有独特精神气质的音乐史,此后便主动找来了许多口述史理论著述学习。《蜀中琴人口述史》就是在这些理论准备的基础上开展的探索性学术实践。"② 之后,她将自己团队的制作经验总结为文献调研、组建团队、制定访谈提纲、实施访谈、形成抄本、整理编写、交付出版等八个操作步骤。③

杨晓的"八步骤口述音乐史"操作法,给我们提供了参考性的操作技术路线,但"口述音乐史"制作中常存在的评价失准、史实不确、"罗生门"现象、"谎言"现象、学术利用失范等问题还有待解决,因此,笔者通过与梁茂春教授学术对话、学习迁移口述史学等相关理论、分析比较中外学术实践案例等方式对这些问题进行了探讨,认为高质量的"口述音乐史"学术实践在于把握好六个操作关键。

一、具有专业素养的采访人

做"口述音乐史"最核心、最关键的工作是访谈,更准确地说是深层访谈。访谈即采访者通过问询、对话的方式获得受访人口述的记忆信息(包括人、事件、行为过程、现象评价与持有态度等多方面)。

"深层访谈"的特征是"三深"。

一是"深入",即文格拉夫所说的"细节知识""表面和直接情况下的复杂事实"以及塞格思所说的"更具个人特色的深层思考的内部声音"。

二是"深刻",即保尔诺所言的"对生存状态的洞察",亦塞德曼所说的对"存在意义"的反思。

三是"深究",即探究历史表象背后的真实(包括客观真实、心理真实等)及其发生的内在规律。

要做到"三深",从形式上说,对话要长时聚焦于某一问题;从前提上

① 冯长春于 2014 年 10 月 25 日代表《乐之道》作者在首届音乐口述历史学术研讨会经验交流单元发言时如是说。
② 杨晓在 2014 年 10 月 25 日首届音乐口述历史学术研讨会经验交流单元发言时如是说。
③ 丁旭东:《一个亟待兴起的新学科——全国首届音乐口述历史学术研讨会概述与简评》,载《人民音乐》2015 年第 3 期,第 67 页。

说，对话双方对探讨问题均要有足够信息储备；从根本上说，采访人要即时对受访人口述信息进行理解、加工，并不断提出可引导话题深入同时对方可以回答的问题，显然，这需要采访人熟悉对方的专业知识、有敏捷思维反应和发现问题及提出问题的能力；从学理上说，深层访谈是"半结构式访谈"，其中结构性问题起到提出与转换话题的作用，非结构性问题萌生在开放、互动、即兴的话语环境中，起到话题深化作用；从心理上说，成功的"深层访谈"建立在双方平等、信任、愉快的基础上，"平等"卸下"人格面具"，实现自由对话，"信任"消除"顾虑性障碍"，敞开心扉，"愉快"形成"内心驱动"，持续谈话行为。由此可见，只有具备深厚的音乐史学知识素养，熟悉受访人及其知识结构的圈内专家、学者才能胜任"口述音乐史"采访人的角色，否则就可能因知识性障碍使"深度访谈"搁浅，就如梁茂春所言："做口述历史最核心的工作是访谈，没有深厚的音乐历史知识储备，无法进行深层的专业学术对话。所以，做'口述音乐史'访谈人必须要至少拥有深厚专业素养的采访人。"①

此外，也只有善于把控谈话氛围、把握人的心理、思想中立、态度诚恳、思维敏捷、善于提问、经验丰富的访谈高手才能充分胜任采访人的角色，否则可能因经验性障碍、偏见性障碍、顾虑性障碍等让"深度访谈"难以深入。所以，大家通常认为采访人还应具备口述史学的专业素养，如熟悉访谈工作基本环节[包括选择主题、列出问题提纲、寻找受访人、实施访谈、整理访谈录音录像资料（包括填写访谈计划实施情况表、采访人手记等）、再次访谈、签订口述资料使用设限协议、分类归档等]、掌握口述访谈技巧（包括"乔哈里窗口"人际沟通理论工具②、结构式与开放式访谈方法、拉近人际距离技巧③、提问技巧、观察技巧、倾听技巧、追问技巧、谈话氛围调控技巧等）、遵守学术伦理（保密访谈信息、恪守资料使用设限协议、获得对方授权后发表等④）等。

通过书面的逻辑推演，我们得到以上论断，是否这一结论能够经得起实证的检验？下面，我们找出五个不完全同类的代表性案例，试析之（见表1）。

① 梁茂春：《"口述音乐史"漫议》，载《福建艺术》2014年第4期，第11～13页。
② 梁茂春：《"口述音乐史"十问》，载《天津音乐学院学报》2016年第3期，第27～28页。
③ 比如香港学者周光蓁就曾在中国音乐学院口述史研究讲座上谈到，他每次拜访受访人之前，都会力争给对方带去小惊喜，比如，找到一些对方可能都记不起来的照片，洗印出来，送给对方，这样，就能很快消除隔阂，拉近人际距离。
④ 丁旭东：《现代口述历史与音乐口述历史理论及实践探索——全国首届音乐口述历史学术研讨会综述与思考》，载《星海音乐学院学报》2015年第3期，第148～149页。

表1　五部音乐口述史作品相关学术信息统计表

作品名称	学术引证率①	作者基本情况
1.《史诗〈东方红〉创作者口述史》	0	黄卫星②，文学博士，副教授，研究方向为文化传播，H指数③7，曾发表访谈文章1篇④。
2.《中国大提琴创作民族化的开拓者——著名大提琴教育家王连三口述史》	4⑤	杨绿荫⑥，音乐学博士，助教，研究方向为西方音乐史、音乐美学等，H指数1，曾发表史学研究文章1篇。
3.《蜀中琴人口述史》	6⑦	杨晓⑧，民族音乐学专业哲学博士，副教授，研究方向为中国传统音乐，H指数9，曾发表对古琴家的访谈类文章3篇。

①　引用本文的文献，体现本文研究工作的继续、应用、发展或评价。本文对引证文献的统计截至2017年7月3日。

②　黄卫星，文学博士，江西师范大学传播学院副教授，研究方向为文化传播。

③　H指数（H-index）由美国物理学家乔治·赫希（Jorge Hirsch）在2005年提出，是一种定量评价科研人员学术成就的方法。H代表"高引用次数"（high citations），一个研究人员的H指数是指在一定期间内他发表的论文至少有h篇的被引频次不低于h次。例如，黄卫星的H指数是7，这表明在她已发表的论文中，至少有7篇被引用了7次以上的论文。

④　这里所统计的曾发表文章指的是其口述史作品出版之前发表的有关口述史类、访谈类或与其同主题的文章，用以反映作者的前期学术基础。此处一篇文章为作者访谈文章《一位军队艺术家眼中的周总理——基于大型音乐舞蹈史诗〈东方红〉的一次访谈》（2011年）。由此，此表中，研究者仅为现实所用数据来源，所以，也是按这种方法分类显示统计结果，不再一一列出文章题名。数据采集时间截至2017年7月14日。数据来源包括百度学术、Google学术、中国知网等。

⑤　通过百度学术搜索发现5篇引证论文，知网数据库显示引证文献为3篇，经过逐篇排查，发现两者统计均有误，实际引证文献为4篇，具体包括期刊论文3篇，有王淼的《浅谈大提琴与中国传统音乐的结合》（2013年）、韩春莲的《浅谈王连三大提琴曲〈采茶谣〉之民族化特征》（2013年）、王淼的《弓弦之恋，琴系清流——第五届爱琴杯大提琴比赛暨纪念王连三先生专届有感》（2012年）以及硕士学位论文1篇，即李维的《王连三大提琴曲〈采茶谣〉的风格叙事》（中央音乐学院，2015年）。

⑥　杨绿荫，音乐学博士，厦门大学艺术学院音乐系助教，研究方向为西方音乐史、音乐美学等。

⑦　我们排除了对杨晓引证本书发表的论文的引证文献，即间接引用的情况，共发现直接引证该书的文献有六则。包括四篇期刊论文（2014年杨晓在《中国音乐学》发表的《口述历史书写的琴学实践——以〈蜀中琴人口述史〉制作为例》、赵书峰在《中国音乐学》发表的《当下中国少数民族音乐研究现状评析——以博士学位论文选题为例》、2015年陈墨在《西南大学学报（社会科学版）》发表的《口述历史与语言》以及2015年周穗敏在《艺术评鉴》发表的《一曲罗浮梦三弄梅花香——古琴曲〈梅花三弄·罗浮〉初探》）、两篇学位论文（2016年内蒙古大学刘晓敏硕士论文《乌拉特前旗爬山调传承人及其音乐研究》和同校刘小璐的硕士论文《娜仁格日乐对雅托嘎的传承研究》）。

⑧　杨晓，香港中文大学（CUHK）民族音乐学专业哲学博士，四川音乐学院音乐学系副教授，研究方向为中国传统音乐。

（续表1）

作品名称	学术引证率①	作者基本情况
4.《乐之道：中国当代音乐美学名家访谈》	21②	罗小平③，文学硕士，教授，研究方向为音乐美学、音乐心理学，H指数9，曾发表音乐家访谈类文章5篇、音乐美学类文章数10篇、音乐美学著作多部。冯长春④，音乐学博士，教授，研究方向为音乐美学、近现代音乐史，H指数10，曾发表音乐美学类文章10余篇、访谈类文章1篇、音乐美学著作2部。

① 引用本文的文献，体现本文研究工作的继续、应用、发展或评价。本文对引证文献的统计截至2017年7月3日。

② 要说明的是，截至2017年7月3日，通过中国知网检索，可见23则引证文献，由于其中笔者发表的两篇文章中虽把该书列入注释，但仅是为说明该书作者身份，对该书学术观点并无实际引用，因此排除，留下21则实际引证文献，包括17篇期刊论文，分别为王少明的《内外兼修德业双彰——记音乐学家罗小平教授》（2017年）、韩锺恩的《于润洋音乐学本体论思想钩沉并及相关研究钩链》（2016年）、张乐心的《"知行合一，止于至善"——于润洋专业音乐教育思想与实践述评》（2016年）、罗小平的《中国当代音乐心理学的奠基人——张前教授》（2015年）、韩锺恩的《中国音乐美学学会成立30周年暨2011—2015中国音乐美学学科建设与中国音乐美学学会工作报告》（2015年）、智凯聪的《〈对一种自律论音乐美学的剖析〉中的音乐批评实践特点探微》（2014年）、罗小平的《音乐学的领军人物——于润洋教授》（2014年）、王少明的《祈向"道际"的求索》（2013年）、韩锺恩的《在音乐中究竟能够听出什么样的声音？——勃拉姆斯〈第一交响曲〉第三研究》（2013年）、赵仲明的《历史研究与美学评价——于润洋学术思想研究》（2012年）、宋瑾的《于润洋音乐学术思想的哲学基础》（2012年）、柯扬的《承先贤之法，启后生之思》（2012年）、姚亚平的《论于润洋学术旨趣的两个维度》（2012年）、韩锺恩的《一个存在，不同表述——中西音乐美学中的几个问题》（2012年）、韩锺恩的《判断力批判：置疑音乐美学学科语言并及音乐学写作范式》（2012年）与《天马行空再求教——庆贺赵宋光先生80华诞特别写作》（2011年）；还包括4篇硕士学位论文，分别为王小刚的《移动互联网时代社会化音乐存在方式及其立美研究》（星海音乐学院，2016年）、刘国梁的《山西河曲山曲的旋律学研究》（中国艺术研究院，2014年）、张向东的《蔡仲德人本主义思想的基本内涵》（西安音乐学院，2013年）、孔续茜的《论蔡仲德的音乐美学研究》（山东师范大学，2012年）。

③ 罗小平，毕业于中山大学中文系文艺理论专业文学，文学硕士，广州星海音乐学院音乐学教授，研究方向为音乐美学、音乐心理学。

④ 冯长春，音乐学博士，上海音乐学院教授，研究方向为音乐美学、近现代音乐史。

(续表1)

作品名称	学术引证率①	作者基本情况
5.《完整的科普兰》（The Complete Copland）	4②	薇薇安·帕丽丝（Vivian Perlis）③，口述史学家，研究方向为当代美国音乐口述史，H指数≥6④，曾出版音乐口述史著作多部、访谈文章数十篇。

为便于分析，我们将上表信息分为四个"变量"：（口述音乐史）作品学术影响力、"作者"（项目主持者）的学术影响力、"作者"的口述史学经验值、"作者"与"作品"的学术契合度（研究方向）。

接下来，我们对四个变量进行指标设计与合理化赋值。用作品的学术引证数作为学术影响力的横向指标，分为五个层级：一是影响力极小（作品被引率为0）；二是较小（被引率1～2）；三是适中（被引率3～4）；四是较大（被引率5～6）；五是极大（被引率7及以上）。作者的学术影响力变量直接用学者H指数作为反映指标，其中作品为多人合作的，其影响力指标用所有作者H指数均值来反映，如《乐之道》的作者罗小平的学术影响力指数为9，冯长春为10，平均下来，这本书的作者学术影响力指数为9.5。作者的口述史学经验值用三个指标进行衡量，即口述史作品出版前发表的"口述史学"类理论文章和访谈录，以及完成的相关课题。前两类占权重50%，后一类占50%，总分数为10。文章分为五个层级。0篇为没有相关经验值计0分；之后，每有一篇发表文章则增加一分经验值，总分数不超过5，即最高经验值为5。执行课题作为衡量口述史学经验值的一个指标，设定为三个层级：第一层级是没有相关执行口述史项目经历计0分；第二层级是具有一项执行口述史项目经历，可认为具有相当的学术实践经验，计4分；第三层级是具有执行两个

① 引用本文的文献，体现本文研究工作的继续、应用、发展或评价。本文对引证文献的统计截至2017年7月3日。

② 截至2017年7月3日，通过Google学术搜索，共发现4篇引证文献，其中包括：Kassandra Hartford, "A Common Man for the Cold War: Aaron Copland's Old American Songs", *The Musical Quarterly*, Vol. 98, 2015, pp. 313–349. Rice A R., *Notes for Clarinetists: A Guide to the Repertoire*, Oxford University Press, 2016.

③ Vivian Perlis is founding director and Libby van Cleve is associate director of Oral History American Music at the Yale School of Music and Library.

④ 这一数据是笔者根据Google学术搜索（镜像）统计所得，但其中专著《科普兰》（1984年）被引率为205次，*Charles Ives Remembered: An Oral History* (1974) 被引率为118次。据此，笔者推测帕丽丝的实际H指数应≥6，但在数据分析时采取了保守策略，采信其H指数为6。

及以上口述史项目的，认为其具有丰富的学术实践经验，计 5 分。至于作者与受访人的学术契合度指标，主要看其过往学术研究中与其口述史作品中受访者专业相符的成果数量，每篇论文计 1 分，每部专著计 2 分，总分不超 10 分。根据以上变量与指标的设定，进行描述性统计，并将结果绘制成散点图如图 1。

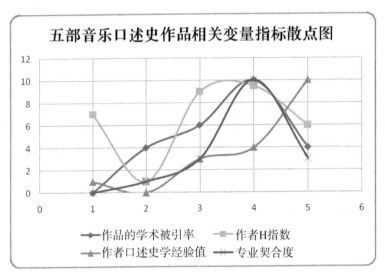

图 1　音乐口述史作品变量指标散点图

注：该图横坐标为五部音乐口述史作品编号，排序同表一。纵坐标为四个变量的指标测算值，取值范围为 0～10；取值与统计方法见上文说明。绘制时间：2017 年 7 月 15 日。绘图人：丁旭东。

通过图 1 可见，（音乐）口述史作品的学术价值与其他三个变量，尤其是作者的学术契合度具有相关性。因此，我们对四个变量间相关系数进行计算，得出结果如表 2 所示。

表 2　音乐口述史作品的学术价值与其影响要素的相关系数表

分类	相关系数
作品的学术被引率与作者专业契合度	0.921804055843636
作品的学术被引率与作者 H 指数	0.426111659362965
作品的学术被引率与作者口述史学经验值	0.204063493278362

注：利用 Excel 加载数据分析工具进行的相关系数分析；样本量为 5；置信度为 95.00%。制表人：丁旭东。

计算结果显示，音乐口述史作品的学术被引率与作者专业契合度具有突出正相关关系，相关系数高达92.18%。这说明，音乐口述史的制作者和受访人的专业知识结构越接近，越能够做出被同行认可的高价值的作品；反之，两者的知识结构越疏离，做出的作品学术价值越低或越难以得到专业同行的认可。从这一论断出发，我们可以得出结论：具有高专业素养的访谈人是制作出高价值"口述音乐史"作品的关键，其专业素养主要体现为与受访人专业契合以及与作品的专业归属契合的方面。举例来说，一个有相当作曲技术素养的访谈人与作曲家进行关于音乐作品的创作技术的对话，容易产出高学术价值（作曲技术理论方面）的口述史料；如果其目的又是做"口述音乐创作史"，即其专业素养又与作品的专业归属契合，那么可以预料其未来很可能完成一部有高学术价值的口述音乐史作品。可是，如果其要完成的是"口述音乐教育史"或"口述音乐社会史"，那我们就要考察他是否具有音乐教育学和音乐社会学方面的专业素养，如果不具有，也就是其专业素养和作品的专业归属不契合，那我们认为其未来完成的口述音乐史作品不具备可靠的学术质量保障。

由此可见，梁茂春教授的论断是成立的，即当我们以制作高学术质量的"口述音乐史"为学术实践目的的时候，最关键的工作前提之一就是要拥有具有现当代音乐史学素养的访谈人。

此外，表2中作品的学术被引率与作者H指数之间的相关系数为42.61%，意味着两者之间同样具有一定正相关关系，所以，最佳"口述音乐史"访谈人不应是一般的学者，而是成就卓著、学术影响力大的专家学者。

另外，表2还显示，作品的学术被引率与作者口述史学经验值的相关系数仅为20.4%，即两者之间呈现弱正相关关系，也就是说，访谈人的口述历史的学术实践经验并不会对访谈的学术成果起到关键影响[①]，这和我们前面的理论推断得出的结论不太相符，也许是我们的样本量太小造成的统计误差所致，也许口述史的工作经验和访谈技巧并没有我们想象的那么关键与重要，至少从目前数据统计结果来看，做好口述音乐史最关键的是找到专业契合、学术水平高的专家学者担纲访谈人。

二、找到合适受访人

美国口述史学家保尔·汤姆逊说："做口述历史的关键的任务是找到各种

① 这一论断依据是本次样本的分析结果，由于样本量较小，误差难免。笔者认为，如要对此问题有更准确的把握，还需要时间，以获得更多有代表性的样本数据。

类型的受访者。"① 显然，在汤姆逊看来，找到各种类型的受访人是做口述历史的关键。这个论断虽然被口述史学界所接受，但具体到做"口述音乐史"，我们难免还要追问：各种类型究竟是哪些类型呢？

为此，我们再来考察一下美国耶鲁大学的 Major figures in American music：oral history 项目。在该项目已完成的数据库中，口述音像资料的存档条目以受访音乐家的名字命名，显然，这些地位显赫的音乐家（美国重要作曲家、音乐表演家和其他重要音乐家）就是该口述音乐史项目的核心要素——关键受访人。由此可见，做"口述音乐史"过程中，其涉及的重要音乐家就是各种类型受访人中最重要的类型。

然而，这并非各种类型的全部，梁茂春认为："音乐家本人接受访谈是构成'口述音乐史'的基本要件，但也不能囿限于此。我在做贺绿汀口述历史的时候，不仅对他本人进行访谈，还采访过他的夫人姜瑞芝，他的艺术合作伙伴欧阳山尊、陈怡鑫，他的同事丁善德、谭抒真，以及他的许多学生等。他们留下的口述资料不仅珍贵，同时也丰富了史料库的内容。"②

梁茂春的这一观点在耶鲁大学"OHAM"计划的子项目——"艾伦·科普兰口述历史"中得到了进一步证明：该项目存档中，不仅有"科普兰口述访谈资料"，还有纳第亚·布朗热（Nadia Boulanger）谈"爵士乐对科普兰创作的影响"，斯特拉文斯基（Stravinsky）等谈科普兰"十二音技法"的运用，玛莎·格雷厄姆（Martha Graham）谈《阿帕拉契之春》（Appalachian Spring，1945）创作灵感的来源等访谈的录像资料。另外，我们在对"OHAM"项目的中后期档案资料考察中发现，其档案资料已经有了清晰的两类区分：一类是音乐家"口述访谈录像"（video recording）资料；一类是相关人"旁证访谈录像"（Videotape testimony）资料。

由此，我们认为，在现代"口述音乐史"实践中，其各类受访人中最关键的无非两类：一是占据最大权重的受访音乐家；二是与其有紧密关系的各类"三亲"（亲历、亲见、亲闻）人，如同事、亲人、学生等③。

此外，关于受访人问题，保尔·汤姆逊指出："要尽量排除'记忆混乱或记忆受损的人'和'沉默寡言的人'；尽量接纳'各种类型的人'④。"也就是说，在汤姆逊的学术观念中，关键受访人一般不包括那些无法清晰表达、记忆

① 保尔·汤普逊：《过去的声音：口述史》，覃方平等译，辽宁教育出版社 2000 年版，第 333 页。
② 梁茂春：《"口述音乐史"漫议》，载《福建艺术》2014 年第 4 期，第 11～13 页。
③ 随着学术实践的进步，这些人的"口述"资料作为旁证，逐渐成为"口述音乐史"制作中不可或缺的组成部分。
④ 杨晓在 2014 年 10 月 25 日首届音乐口述历史学术研讨会经验交流单元发言时如是说。

力减退的人。

然而，事实上"口述音乐史"和一般大口述史存在不同。

大口述史是随着全球"新史学"兴盛，传统政治精英史至上的地位被动摇后，诸如黑人史、印第安人史、移民史、劳工史和妇女史等才开始受到学术界重视。正如傅光明所言："（当时）一些观点激进的史学家……要求把研究的视角转向下层平民，以重新创造那些过去一直被人们所遗忘的历史。"① 因而，口述史顺势发展兴盛起来。可见，主流的大口述史学家的学术价值追求的导向是"话语权力民主化""平民史学""草根关怀""集体记忆"。

然而，从耶鲁大学的"OHAM"项目实践以及梁茂春的观点阐述来看，"口述音乐史"不是对传统音乐史的反对，而是"添加"与"增值"，所以，其仍属精英史，重要音乐家的口述资料具有不可替代性。

由于我国"口述音乐史"的工作起步晚，目前罗忠镕（93岁）、郭祖荣（89岁）这些高龄音乐家身体状况良好，十分适合做口述历史，但朱践耳（95岁）、吴祖强（90岁）等老一辈音乐家身体状况不佳，甚至已无法进行有效的访谈对话。不过，梁茂春认为："即使仅留下影音资料也是很珍贵的，更何况他们的亲人、学生等也能提供许多有价值的口述资料。"② 可见，在梁茂春看来，这些身体状况不佳的重要音乐家也应包括在"口述音乐史"的关键受访人之列。

三、"史骨"搭建与文献补配

"史骨"是民族音乐学家沈洽提出的一个概念。他认为："口述史需要有编年史的框架支撑，没有'史骨'（大事记、编年史均可）的介入，口述史是一堆肉，没有意义。"③ 依沈洽观点，访谈只能采集到一些细碎、零散、片段化的口述史料，要做出完整的"口述音乐史"，必须借助于一个关键操作——"史骨"。

对此，笔者有切身体会。2014年，我们在做"李凌口述史"的时候，传主已离世，我们走访了李凌生前的老领导张颖（中共中央南方局文委秘书）、老朋友王琦（"新美术运动"的领导人）、吴锡麟（赵沨夫人）、老战友孙慎（"新音乐运动"领导组成员）、严良堃（"新音乐运动"骨干成员），老学生杜鸣心（陶行知"育才学校"音乐班学生），老下属刘淑芳（原中央乐团著名

① 傅光明：《论口述历史》，载《河北大学学报（哲学社会科学版）》2007年第6期，第37～43页。
② 梁茂春：《"口述音乐史"漫议》，载《福建艺术》2014年第4期，第11～13页。
③ 2014年6月，沈洽在对中国音乐学院研究生开设的"音乐口述史的研究方法"系列讲座课上，做"我对口述史的理解和认知"专题讲座时讲了这段话。这也是"史骨"概念的最早出处。

歌唱家）、罗忠镕（著名作曲家）、孟于（原中央音乐学院音工团歌队队长）、司徒志文（原中央乐团大提琴演奏家）、张棣和（原中央乐团双簧管演奏家）、王铁锤（原中央歌舞团笛子演奏家）、刘诗昆（原中央乐团著名钢琴家），老同事樊祖荫（中国音乐学院原院长）、金铁霖（中国音乐学院原院长）、曹国强（中国函授音乐学院原院长助理），老伴汪里汶等与其有长期接触和密切关系的43位受访人。在访谈执行中，我们借助"史骨"依次推进，历史脉络清晰，史料采集工作进展顺利。但在后期，我们在汇总整理口述访谈资料时却遇到问题：受访人所谈的内容虽然情节完整、细节生动，但基本上只是个人视角下的历史片段，而且，虽然我们竭尽全力，但仍发现许多重要史事未涉及，就像一个筛子，缺失、漏洞百出，无法用这些"残缺的口述史料"去完成完整的"历史地图"拼贴。最后，只好采取文献资料"补配"法，将缺漏的历史事实和发生背景用文献史料填充。这样，才最终完成口述音乐历史的基础文本。①

由此可见，仅仅通过"史骨"和"口述史料"，有时也不能实现完整的历史书写，还需要文献史料的"补配"。所以，文献"史骨"和文献"补配"有时可共同作为写作"口述音乐史"的关键。

不过，这一论断也是相对的，例如，我们针对一些非高龄的、身体康健、记忆和表达能力很好的音乐家做口述个人史的时候，这一关键的程度会走低。如陈荃有做的《音乐学人冯文慈访谈录》②、杨晓等做的《蜀中琴人口述史》在其口述历史文本书写时，并未强调"史骨"的支撑作用。《音乐学人冯文慈访谈录》由"踏入音乐艺术及学术的门槛""中国音乐史学——我的最终选择""学术理念与人生情怀"三个相对独立的口述专题作为主要内容组成；《蜀中琴人口述史》由"琴谈""琴忆"两个专辑分人别类地记录不同琴家的个人经历与艺术思考。

但笔者认为，即便如此，"史骨"和"补配文献"都还有着存在的必要价值。比如，为避免书写遗漏，可将"史骨"作为访谈"提示器"③；在口述史料"祛赘""勘误""拣选"时，"补配"文献材料是必要的"佐证""校正"

① 精细制作出的"音乐口述历史"，以图文文本为例，还要进行注释、配图等；以音像文本为例，还要进行口述音像资料的剪辑、配乐、配其他音像资料等工作。此处重点不是介绍口述音乐史制作，故省略。

② 陈荃有：《音乐学人冯文慈访谈录》，文化艺术出版社2017年版。

③ 或许有人会指出受访人难以清楚记起许多时间、地点等细节，或者存在记忆混淆的现象，所以，"史骨"在音乐家口述史的建构中依然需要。实际上，个人口述史要反复经过十几次，甚至几十次，短则数月，长则数年的跟踪访谈，所以，有机会在访谈中，拿出文献上的记载让受访人证实后口述，这样就自然解决了这一问题。

"依据"和"注释"材料。

此外,除了"口述音乐家历史",还有"口述专题音乐史",如"口述音乐学院发展史"等,以及"口述断代音乐史",如"改革开放 30 年音乐口述史"等。这种历史,体现的是集体记忆,需要众多见证人集体参与,但通常会有各种原因(如离世、无法联系、身体状况不佳等),造成重要亲历人缺席,这时,要做出完整"口述音乐史","史骨"的支撑和文献的"补配"则是不可或缺的。

通过以上分析,总体来说,"史骨"支撑与文献"补配"是有序推进访谈、构建"完整口述历史"的操作关键之一。

四、采用"双时"结构书写

"双时",即"历时"和"共时",是瑞士结构主义语言学家索绪尔提出的语言系统研究原则①。"历时"是同一事物在时间中的有连续性变化的结构;"共时"是事物在同一时间内的体现其各个要素之间关系的静态结构。为了厘清两者的关系,索绪尔将这两种结构用两个轴线区分(见图2)。

图2 "双时"轴线图

注:本图引自索绪尔的《普通语言学教程》之第三章:静态语言学与动态语言学②。

索绪尔指出:"'同时'轴线③(AB)涉及同时事物间的关系,一切时间的干预都从这里排除出去。'连续'轴线④(CD),在这一轴线里,人们只能

① 费尔迪南·德·索绪尔:《普通语言学教程》,商务印书馆1980年版。
② 梁茂春:《"口述音乐史"漫议》,载《福建艺术》2014年第4期,第109页。
③ 即"共时",见《普通语言学》第三章静态语言学与演化语言学。参见保尔·汤普逊:《过去的声音:口述史》,覃方平等译,辽宁教育出版社2000年版,第109页。
④ 即"历时",参见保尔·汤普逊:《过去的声音:口述史》,覃方平等译,辽宁教育出版社2000年版,第333页。

考虑一样事物，但第一轴线的一切事物及其变化都位于这一线轴上。"① 对此，他进一步指出："任何科学如能仔细地标明所处的线轴，都是很有益处的……我们可以向学者们提出警告：如果不考虑这两条线轴，不把从本身考虑的价值系统和时间考虑这一些价值区分开来，就无法严密组织他们的研究。"②

通过索绪尔的理论阐述，我们认为，其历时与共时结构，或者"同时线轴"与"连续线轴"是制作"口述音乐史"的一个非常有效的理论工具。它统摄并使"史骨"得到合宜的理论阐释支撑："史骨"本质是"连续线轴"在史学书写中的工具具体化，作用在于把握事物发展的历史演进脉络，并从中析出记忆中有历史意义的过去。另外，其理论又指导着"史骨"工具的运用，如要在时间连续性变化的历史描述中要保持对象的统一性。举例来说，做"口述音乐家个人史"，音乐家个体是特定对象，其生命历程中的重要时刻便是"史骨"节点。对重要时刻的重要事件进行针对性史料信息的访谈对话或记忆信息采集，经过考证后，将其灌注于"史骨"的模壳中，可完成叙事线条清晰的初步历史文本书写。当然，这种统一质素不一定是某个人，也可以是某种音乐风格或其他，不一定是一个，也可能是多元的统一，至于是哪种其取决于口述史的内容主题与写作目的。

这一理论工具的另一重要价值在于其"双时"结构，使"立体"历史的书写具有了可行性，由此打破了仅靠"史骨"进行线性历史书写的局限。事实上，任何事件发生，都由多因素所肇。这些因素，有的促进，有的阻碍，有的兼具，事件就是在多因素的博弈、对抗、抵消的张力格局中发生，由多种必然和偶然因素共同促成。很大程度上来说，口述历史的独特意义就体现于历史书写的立体性、完整性。美国音乐口述史学家帕丽斯曾经和著名的作曲家科普兰通过对话访谈的方式完成了一部口述音乐史著作《完整的科普兰》(The Complete Copland)③，仅从书名就可以看出撰者对"共时"静态历史结构是多么重视。另外，索绪尔的"同时线轴"也给我们写作口述音乐史提供了操作策略，就是在构建共时结构的历史时，把"时间的干扰排除出去"，在访谈中去全力采集历史的形成性信息，然后，再用"连续线轴"的演变历史将"同时线轴"的静态历史串联起来，最后形成立体感的历史文本。

① 保尔·汤普逊：《过去的声音：口述史》，覃方平等译，辽宁教育出版社2000年版，第333页。
② 保尔·汤普逊：《过去的声音：口述史》，覃方平等译，辽宁教育出版社2000年版，第333页。
③ Vivian Perlis, Aaron Copland, *The Complete Copland*, NY: Pendragon Press, 2013.

五、同步建设可共享的"数字化原始口述史料库"

要讨论清楚这个问题，我们需要先说明口述历史的几种"真实"。

左玉河认为："口述历史范畴中的'真实'，可分为四个层面：①历史之真，即客观的历史真实；②记忆之真，即历史记忆中的真实；③叙述之真，即口述音像的真实；④口述文本之真，即根据口述音像整理的口述文本真实。"[①] 谢嘉幸在此基础上提出两种史实的概念："①史学研究中需要'无限逼近'历史上发生的事件，包括确定性史实、文本的评价性史实、口述的评价性史实。②亲历者口述的史实记忆，口述者陈述历史过程本身是第二史实的发生；通过分析口述评价史实与历年史料中评价史实的区别，发现被历史掩盖或禁止的声音；基于第一史实和第二史实，勾勒出的效果历史。"[②]

这两位学者的观点各有其真知灼见之处。左玉河从传统史学的视角条理清晰地描述了口述史中的四种真实。谢嘉幸兼顾了新史学的视角，提出了第二史实：效果历史中的史实。同时，也有不足：左玉河在某种程度上忽视了谢嘉幸提出的效果历史中的史实；谢嘉幸的表述过于繁复，不便操作利用。

基于此，笔者提出口述音乐史中的"四T"理论（见图3）。所谓"四T"即四种真实（TRUE）。第一种，记录真实；第二种，转述真实；第三种，心理真实；第四种，客观真实。

"口述音乐史"中的"四T"

客观真实
心理真实
转述真实
记录真实

图3 "四T"理论结构图

注：丁旭东制图。

① 见2016年6月23日左玉河在中国音乐学院"口述史研究方法"课上以"口述历史：当代史学的新潮流与新革命"为题所做的讲座。

② 谢嘉幸、国曜麟：《两种史实——音乐口述史存在的价值与意义》，载《天津音乐学院学报》2017年第1期。

客观真实，即受访人口述内容中体现客观历史真实的信息，包括那些被文献忽略的有史学价值的信息。从某种程度上来说，传统史学的访谈就是以采集这种信息为工作目的的。心理真实，即受访人的口述内容，尤其是对历史的心理过程描述、对历史事实的认识和评价是主观意愿的真实表达，不是谎言。这对于研究音乐这种体现人的精神活动为特征的历史具有重要意义。转述真实，即在将口述访谈的内容进行文字转化、信息提炼、资料利用时，派生出的新的文本（包括文字纪录、信息阐述等）符合口述人的原意。记录真实，即利用各种设备手段，将访谈现场情形忠实地记录下来，形成"保真"的纪录文献。

这四种真实有不同的史学意义和实现路径。

如传统史学要求历史符合客观真实，口述史料可通过文献互证的方法考证史料的真实性，从而发挥纠偏正史或丰富史料库的功能；第二次世界大战结束后，出现了心理史学、心智史学、精神史学等重视对人的心理活动研究的新史学流派，其重视口述史料和非官方的非正式编纂的史料，其学术要求史料体现人的心理真实，通过心理方法、结构合成法和历史追溯法等方法实现，从而构建人类思想史、精神史或心灵史①。

关于"转述真实"与"纪录真实"，学界研究成果甚少，我们将其作为重点予以讨论。

实际上，"转述"已对原始记录文献进行了加工，并生成"一次文献"，其本身就具有研究的性质。正如索绪尔所指出的："语言符号连接的是概念和音响形象。符合这个词表示整体，能指和所指分别代表概念和音响形象。语言符号所包含的两个要素（能指和所指）都是心理的，而且由联想的纽带连接在我们脑子里。能指对于它所表示的概念来说，是自由选择的。相反，对于它的语言社会来说，却不是自由的而是强制的。语言之所以有稳固的性质，不仅因为它绑在集体的镇石上，而且因为它是处在时间之中。语言无法阻止能指和所指的关系发生转移的因素。关系有了转移，语言材料和观念之间出现了另一种对应。"② 这一段话，索绪尔深刻地揭示了"转述失真"的两大原因：第一，转述者，或者说语言符号的转码者（将声音叙述转为文字叙述），如果不能和语言符号发出者（这里指访谈人和受访人）出于同样的语言社会或者话语系统中，那么声音和概念之间就会失去稳定性，而体现出自由性，即我们通常所说的"曲解"。第二，时间因素，即语言符号必须在一定时间的线条上，或者说口述访谈的语境中，那么语言和观念之间会出现另一种对应，即我们常见的

① 马国泉、张品兴、高聚成：《新时期新名词大辞典》，中国广播电视出版社1992年版，第1122页。
② 费尔迪南·德·索绪尔：《普通语言学教程》，商务印书馆1980年版，第91～103页。

"断章取义",而造成对语言符号的误读。第一种情况如何处理?我们前面已经讲过,采访人要有音乐专业素养,才能相对保证访谈的质量。其实,"转述人"也同样要有音乐专业素养,这样才能相对保证转述的真实。第二种情况如何应对?要把语言符号放到语境中进行转述,才可以相对保持转述的真实性。可是,谁又能保证自己的知识能够和受访人完全统一(即语言社会的统一)?谁又能保证对语言叙述语境的把握完全准确?口述人口述同一个概念,但换一个语调(能指变化)就可能会指向另外一个观念(对应的所指变化),谁又能完全精准无误地体察到这种能指的变化呢?由此可见,仅仅通过专家访谈和转述法,我们只能做到相对的"转述真实"。

实际上,这个问题,也并非完全无解。索绪尔指出:"视觉的能指可以在几个向度上并发,而听觉的能指则只有事件上一条线。"① 也就是说,充分调用视觉所指的多向度信息,就可以实现信息互证,从而更大程度上具有判断"转述真实"的可能。而这一点的实现,从逻辑上说,必须建立在"纪录真实"的基础上。没有记录的真实,就无法考证"转述"是否真实,这样"转述真实"就处于无法明确其可靠性的状态。当资料的可靠性受到质疑,其史料价值当然也就无法充分体现。近年来,我国各类期刊上发表的"口述史料"类文章,之所以没有得到充分利用,被转引率低,很大程度上是由于史料内容本身包括缺乏可证明其可靠性的资料依据。

这种资料依据从哪里来?就"口述音乐史"来说,从原始的"口述纪录"档案中来。这种档案的最大意义就是保留了"原始口述访谈资料",亦可称"原生态口述音乐史料"。

要实现"原生态口述音乐史料"的即时学术效力,需要具备两个前提:

一是体现"纪录真实",也就是说它是真实的"口述访谈"现场纪录,同时,它保存了真实的"口述访谈"信息。前者,过去的"口述访谈录音"资料即可以实现,但也存在缺点,因为录音只能实现口头语言信息的保留,对于重要肢体语言等形象类信息就只能割舍。所以,近年来,许多学者指出"口述史纪录的声像转向",从史料的角度来说,主要是出于肢体语言类信息保存的需要。

二是实现"原生态口述史料"的远程即时查阅。也就是说,世界各地的人们当需要利用这一资源的时候可以随时发现并阅读相关内容。因为只有这样,史料才能在最大范围和最短时间内实现学术价值的利用。其内在要求是数字化、共享化和资源聚集化,因为数字化资源才可能在当前信息科技环境中实

① 费尔迪南·德·索绪尔:《普通语言学教程》,商务印书馆1980年版,第96页。

现远程信息传播与接收,而共享才可能被普遍利用。资源聚集也十分必要,因为我们这个信息爆炸的时代,注意力成了稀缺资源,而口述史料只有资源聚集起来,达到一定的体量,才可能获取较多注意从而被发现利用。

综上,我们认为体现记录真实的"口述音乐访谈资料"是"口述音乐史"史料研究与历史书写的必要学术基础,其学术价值发挥效度取决于可共享的"数字化原始口述史料库"的建设质量和水平。

从国外学术实践来看,居于学术领先地位的美国学界始终坚持以可共享的"数字化原始口述史料库"或口述音乐史料的档案保存工作为核心。如耶鲁大学音乐口述史办公室设立执行的美国音乐口述历史项目(OHAM),虽完成逾1100人次的访谈、音像记录与数字转化工作,但仅出版了《艾夫斯的回忆:一种口述历史》(1974年)等不多的几本图书作品,体量不到访谈总量的5%。美国罗格斯大学爵士音乐研究所执行的美国爵士音乐口述历史项目(JOHP),采集了大量的音视频访谈资料,仅仅建设成了保存在学校数字图书馆的数字化资料库,但现在已有数百篇学术论文引用了该库史料。

和国外相比,我国虽然出版了不少"口述音乐史类"的论文、图书,但学术利用率不高,可见忽视可共享的"数字化原始口述音乐史料库"建设,不仅制约其学术价值利用,也限制其学术发展,因此,我们应把其作为"口述音乐史"工作的关键。

另外,做口述历史要走进"历史田野",因此,研究者也就走入了历史的"第二现场",从中会获得大量的"零手的""一手的"珍贵历史资料,比如作曲家手稿、音乐小样、私人照片、个人书信、实物以及许多当前不适宜公开的音像史料,等等。这些资料弥足珍贵,它不仅可以作为口述史料库的资料补充,而且可以作为互证参考材料从本质上显现"口述史料"的学术价值。所以,这些材料也应成为口述史料库中的重要补充内容。

六、基于信任基础上的相关协议签订

"信任",是做"口述音乐史"的一个关键词,不仅体现在采访人和受访人之间的信任度,决定受访人记忆资源的可开发程度,访谈工作进行的顺利程度,还决定了访谈产生的口述资料使用的合法性、利用度、使用权限等诸多方面,突出体现在"口述音乐史"项目承担方和受访人之间签署的各种协议方面。

一般而言,"口述音乐史"工作涉及的协议主要有三种:

第一种是受访人签署的委托出版协议。内容包括主题(关于某方面的口

述访谈资料)、时间(访谈起始与结束时间)、地点(访谈工作的实施地)、目的(如用于学术研究和相关成果出版等)、诚信保证(口述内容是否体现本人的心理真实,如果存在谎言或伤及他人的情况,由此引起的法律责任或经济损失等,责任由口述人完全承担)、权益分配(如完全赠予还是有限赠予,其中规定署名权、稿酬分配等)、委托人和受委托人的签名(附上个人身份证件复印件)、委托书签署时间等。

第二种是口述访谈资料的使用设限协议。内容包括主题信息描述(如关于某主题的访谈,每次访谈的时间、地点等)、使用文本类型(文字、声音、图片、声像等)、使用范围(学术发表、时间范围、内容范围等,如部分内容延迟公开,要明确何时公开、公开内容等)、使用范围(学术期刊论文发表、图书出版还是数据库保存等)、双方权利和责任义务(如相关成果要经过受访人审阅、签字后发表,是在版权页上署名还是在注释中说明,部分延迟公开信息要为受访人保密,违约罚则及解决办法等)、项目承担方和受访人签字(如是部门项目应加盖公章)、签约时间、地点等。

第三种是次生协议,包括采访团队成员要签署的工作保密协议,最后资料有偿或无偿赠送图书馆等相关机构保存时签署的使用协议以及和出版单位之间签署的出版协议(或合同)等。

口述访谈作为一种有价值的知识生产,项目承担方、访谈双方都拥有各自权限范围内的知识产权,任何人不得在未经对方同意或在使用协议规定范围外擅自将对方资料公开、出版,否则,将构成对对方知识产权的侵犯,侵权人将承担民事责任等法律责任和后果。

随着社会的文明进步,人们的法律意识、法治观念不断增强,"口述音乐史"作为探秘人类心灵的一项工作,如不能在具有法律效用的协议规定下开展工作,其必然行之不远且隐患无穷,所以,这项工作虽然容易被人忽视,但非常必要且十分关键。

结　　语

综上所述,笔者认为做"口述音乐史"要把握好六个关键:具有专业素养的采访人是决定"口述访谈史料"学术价值的关键人物;找到各种类型的合适受访人是完成"口述音乐史"任务的关键;通过非口述的其他文献搭建"史骨"、补苴罅漏是实现完整"口述音乐史"书写的关键路径;采用历时和共时的双重视角构建历史是解决众多"口述音乐史"书写难题的关键方法;同步建设可共享的"数字化原始口述史料库"是"口述音乐史料"被广泛利

用的关键工程;基于信任基础上的相关协议签订是保证口述史料合法性与保障相关参与人合法权益的关键工作。

 当前,"口述音乐史"的实践理论系统尚在探索性建设阶段,笔者的观点也仅是阶段性实践经验的总结,还需要进一步深入、细化与完善,比如"口述音乐史料库"的建设、"口述音乐史"的文本体例、"口述音乐史"的相关法律文本的表述规范,等等。解决这些问题需要更多学者的实践介入、理论总结与观点砥砺,这样才能逐步地形成具有学术共同体内普遍效力的学术理论,实现"口述音乐史"科学理论系统的建构。

口述史在广西音乐史研究中的实践[①]

李 莉 王 玏[②]

2014年"全国首届音乐口述史学术研讨会"至今，音乐口述史一直是当代音乐学界学术热点之一。虽短短数年，却波涛汹涌，其学脉渊源确实深远。自有治史以来，口述史料就是史家书写历史的佐证来源。如孔子言：如果有"文"——典籍，如果有"献"——博学的贤才，就能够论证礼制与历史[③]。显然文献的记载，以及与贤者交流获得口传知识，都是治史之术。子曰："礼失而求诸野。"那么，可否遥想这其中是否包括诸野中的口述之礼呢？在当代学界提出建设"音乐口述史学"之前，音乐口述史早已作为一种研究方法被应用于当代音乐史和民族音乐学（音乐人类学）等多学科的研究领域，从代表研究者梁茂春、谢嘉幸、臧艺兵等教授，以及丁旭东博士后等的学术渊源中可见一斑。然而，作为一门独立学科，学科基础理论的建设和基于学科方法论的专题研究，就需进行系统的建设，这也是本次会议以及未来会议召开的核心意义。口述音乐史学科理论的建设，是需要有专心的研究者齐力共论之的。然，我们的研究重心视域并不在此，遂，从我们的研究视域——区域音乐史的角度，结合个人学习经历和研究实践，简单谈谈我们对于口述音乐史方法的学习、认知和实践。但是，所言视域尚不能立足于一个独立学科的高度，仅是对于我们正在进行的广西音乐文化历史研究中的实践总结。

一、初识音乐口述史

2002年，笔者第一次接触口述音乐史史料。那是笔者进入硕士研究生学习的第一年，被导师田可文教授纳入"湖北当代音乐研究"的课题组。老师打开书柜，指着一排排的录音盒带说，这是对于湖北当代音乐家的一些采访，

[①] 本文发表在广西艺术学院学报《歌海》2019年第1期。
[②] 李莉（1976— ），武汉音乐学院博士，广西艺术学院音乐学院教授、硕士生导师，全国音乐口述史学会理事。王玏（1988— ），硕士，安徽大学艺术与传媒学院讲师，中华音乐口述史研究会会员、安徽省音乐家协会会员。
[③]《论语·八佾》："夏礼吾能言之，杞不足征也；殷礼吾能言之，宋不足征也；文献不足故也。足，则吾能征之矣。"朱熹注解："文，典籍也。献，贤也。"

是口述史料，但是如何更好地应用这些资料，需要小心谨慎地考量，因为"惟史不可为伪"。接着，他交给笔者一项任务，去访问武汉音乐学院教授、著名音乐理论家孟文涛老师。孟老师也是田老师的老师。做孟老的访谈，要以更为客观的态度来收集口述史料。田老师简单给笔者介绍了一些孟老的学术成就并提示一些访谈方式，最后说，其他的就靠你自己去访谈、去挖掘了。

怀着初生牛犊的无知无畏之心，笔者开始了与孟老的第一次接触。但是，迎头却是一个肯定的拒绝："不要采访我，我是个可怜人！什么家都不是！这是黄翔鹏说的一句话，但也是我的心声。哈，哈，让他抢先说到了……我没什么好写的，我对自己的'未棺论定'是'成事不足，败事有余'……"

最后，他见笔者执着，建议笔者看看他的一些文章，然后再与他交流。[①]笔者悻悻而回，向田老师汇报。记得老师大概表示，既然孟老师这样，他也是没辙，让笔者遵从孟老指导，好好看文章，一定会从这次经历中学习到很多很多的，最后要写一篇长篇文章作为学期论文，也作为这次课题工作的总结。遂，笔者开始了多次与孟老师的交流，或也是一种访谈，或不如说是在与他一起讨论他的文章的过程中，不知不觉地在不断学习和收获。其中，学习的几个关键论点，在笔者后续撰写的文章中都有所体现：

"慎待史料。"

"措辞——真实与失实之间。"

"惟史不可为伪，惟史不可弄虚。"

笔者以为，这些词汇对于今天的口述史建设也是极其重要的。由于访谈，笔者结识了孟文涛教授，也一直得到他无私的教导，直至硕士毕业。

毕业后，笔者将此次访谈和学习体会整理成两篇文章，即《访孟文涛教授谈音乐论文写作有感录》和《论中国音乐史研究和当代音乐中的一些问题——从孟文涛老师的几篇文章谈起》。不想，这竟然是学界最早对孟老的研究文章。回想在研一学年期末，笔者计划提前毕业，就投入到学位论文的构思中，在田老师的指导下，笔者成为他的学生中第一个开始"湖北音乐史"研究的硕士研究生，选题为"'三厅'与武汉抗战音乐"。这就是田老师十分重视的"区域音乐史"。也由此，笔者短暂触碰了一下口述史的边缘，就懵懂地扎入了区域音乐史的研究领域。

研究生毕业后，笔者来到广西艺术学院工作，开始注重广西音乐史的研究。2013年，笔者考取武汉音乐学院与武汉理工大学联合培养的艺术学博士，田老师又是笔者的导师。田老师的研究指导方向为"音乐史学理论"和"湖

[①] 孟文涛老师语，访谈录音资料。

北音乐史"。笔者选择了区域音乐史的湖北音乐史作为研究方向。学习期间，笔者奔走于邕、汉两城，在继续进行广西音乐史研究课题的同时，也在研究湖北音乐史。随着对广西音乐史研究的课题扩展研究，部分专题的研究方法让笔者真正涉足音乐口述史的领域。

二、口述史料的收集与整理

运用口述史研究方法获得的口述史料，首先，是具有时效性特征的，即它的可信性是有着时间限定的，越是久远，就越可能失真，而最终偏离了历史真相；其次，是分直接叙述和间接叙述的口述史料的，两者的可信性也是有差异的。因此，抢救性收集杰出音乐人的口述史料就显得尤为重要。这是口述音乐史学当下最重要的责任，也是其作为一门独立学科必然存在的价值之一。口述史的访谈，汇集成文献，是研究20世纪历史最为重要的史料，对于音乐口述史学科而言，建设20世纪口述音乐史文献数字数据库，是迫在眉睫的事情。

研究区域音乐文化的团队，也同时分出一定的精力从事这个事业。例如，前文涉及的田可文教授曾经做过的口述史史料的收集工作。从事当代音乐史研究的团队，更是注重口述音乐史料，如当代音乐史学代表学者梁茂春教授，正是在当代音乐史研究对于口述音乐史料的收集和研究过程中，进一步认识到了口述音乐史作为独立学科存在的必要性。本次会议中，广西艺术学院研究生肖惠芸和水利同学提交的论文就是对于广西20世纪杰出音乐人甘宗容的口述史料的收集、整理和初步研究的部分呈现。但是，与甘教授同时代的人似乎已不多了，所以接下来的工作需要进一步跟进。

在访谈甘老师的几个月的历程中，我们学习和总结经验，首先在访谈前对甘老师的研究文献进行梳理，得知仅有一二篇简单介绍性文章后，我们进一步将文献史料扩展至《陆华柏音乐年谱》等相关文献，以及梳理了民国报刊中涉及甘老师的文献，为访谈的问题进行合理规划，做到有的放矢。在访谈中，及时整理记录文献，不可确定性的回答，也使我们的提问有着展开性发展。后续在外围也通过访谈甘老师的代表学生，进一步对甘老师的教学情况和教学理念以及生活故事等口述史料进行收集和记录。在这个过程中也感叹"口述史方法论的科学化、体系化建构"对于研究实践确实有着重要的意义。

三、核心人物的访谈与记录

人人皆是所见历史的见证者，这其中有一些人对于历史的发展事件有着重

要的意义,也是音乐历史的参与者,他们对于历史事件的发生、发展的看法是有着重要的史料价值的。因此,音乐史研究者不能仅仅作为见证中的众多看客之一,而是应当积极地、有效地对音乐事件和音乐生活进行记录,其中对于历史事件中的一些关键人物进行访谈和记录,就具有重要的价值。价值其一,让当代人更为深入地了解音乐事件的发生、发展,从而更有目的性地参与音乐生活;其二,记录会转为文字史料、音乐文献,成为后来研究者的第一手史料。

以广西当代音乐事件和音乐生活为例,广西虽偏居西南一隅之地,但近年来也有重要音乐事件发生,这些事件促进了广西地方音乐创作和音乐生活的活跃发展,其中,最具有代表性且影响深远的是由广西艺术学院承办举行的"中国—东盟音乐周"。已经成功举办七届的"中国—东盟音乐周",成功吸引了国内外众多作曲家、音乐表演艺术家、音乐团体和音乐学校的关注,也得到了地区政府的高度重视,甚至越来越多的南宁民众也通过视听媒介和网络平台了解了这一音乐盛会。在音乐周活动中,对作曲家、来往音乐周的代表人物的访谈是音乐周举办者关注的一个重点,在内部发行的音乐周简报中有所记录。作为主办方官方行为,访谈和记录亦可以作为资料和史料,但同时也会存在显然的局限。因此,作为独立研究者,我们思考着以个体研究者身份对东盟音乐周展开一系列的写作,包括对作曲家常年跟进的系列研究等。其中访谈也是我们关注的核心事项。在今年东盟音乐周之后,凭借广西文化厅民族艺术研究院《歌海》这一学术平台,我们以个体研究者身份发表了"中国—东盟音乐周研究专栏一、二",其中访谈文章涉及多位音乐周初创者和主办者、常年参与音乐周的音乐学学者和作曲家。[①]

研究工作必须建立在科学、体系的方法论基础上,我们对访谈的方法也进行了一些探讨,主要是对访谈问题的设计等方面进行考量,处于一种"边实践、边总结"的经验探索模式。因此,口述史作为专门的学科,访谈作为其核心的手段,随着口述音乐史学科建设,相关理论将对我们的实践工作有着进一步的指导价值。在本次会议中广西艺术学院研究生刘益行、王璐、李梁霞等提交的文章,就是我们在实践中不断思考方法论的一些体现。

[①] 水利、肖惠芸、侯道辉、蔡央、钟峻程:《闳约深美 再铸辉煌——"中国—东盟音乐周"访谈录》,载《歌海》2018年第5期;颜家碧、田可文、杨燕迪、宋瑾:《音乐学家视角下的"中国—东盟音乐周"》,载《歌海》2018年第5期;许颖:《民族·雅俗·现代——"中国—东盟音乐周"访作曲家陆培》,载《歌海》2018年第5期。

四、口述史介入少数民族音乐史的撰写

在音乐史学研究领域，少数民族音乐史一直是薄弱环节，这是由文献史料客观原因造成的。我们在研究广西音乐史时，对于古代音乐文献进行了查找和梳理，整体所见甚少，无法成史。但是，出土音乐文物，让我们以音乐考古视域进行的研究课题得以成立。因此，我们从音乐考古学的方法入手，对广西地区代表音乐文物"羊角纽钟""铜鼓""南方骆越岩壁画等音乐图像"进行研究，以及从音乐文物入手对"南越礼乐"的发生、发展，以及礼乐文化特征进行了论述。[①] 而其中核心音乐文物都是属于南方少数民族的，这对于南方少数民族音乐史的研究可以说是一个方面的补充。我们在进行近现代广西音乐史研究课题时，爬梳音乐文献较为丰富，但涉及少数民族的音乐史料仍是极为罕见。尽管我们梳理了清代广西的地方文献，以及文人笔记和诗文中的音乐史料[②]，但是少数民族的音乐史的撰写仍然处于"巧妇难为无米之炊"的境地。

2017年初，广西文化厅民族艺术研究院"少数民族艺术口述史"之"肥套仪式口述史"课题组负责人韩德明老师邀请笔者参与课题，协助其著作中关于音乐口述史的研究和撰写工作。恰逢笔者博士论文写作中，无暇分身，因此，笔者推荐研究生刘益行全程参与，协助韩老师工作，进行口述史的访谈、记录，并在韩老师和笔者共同指导下参与著作的部分撰写工作。其间，在韩老师指导下，笔者与学生共同学习少数民族音乐口述史的访谈、口述史料收集、整理和研究工作。遂，水到渠成，2018年，笔者指导该生就以此为硕士论文选题。这是笔者以"口述音乐史"视域，介入"少数民族音乐史"课题撰写工作的一个起步。心怀忐忑，但箭已离弦，不得不为。遂，音乐口述史学科的建设，为我们的此次研究课题奠定了学科理论基石，在课题开题答辩中，最终

[①] 别志安、李莉：《古代岭南少数民族的乐舞图像及其文化阐释》，载《音乐创作》2016年第6期；别志安、李莉：《商周时期岭南礼乐文明之乐的滥觞——从越族大铙南渐、中原甬钟传入言起》，载《音乐创作》2016年第10期；别志安：《测音数据印证羊角纽钟非双音钟》，载《乐府新声（沈阳音乐学院学报）》2014年第32卷第3期；别志安：《羊角纽钟和广西古代瓯骆音乐》，载《艺术探索》2014年第6期；李莉：《从乐器的形制与组合看南越礼乐》，载《艺术探索》2017年第6期；李莉：《从罗泊湾汉墓音乐文物看南越国礼乐》，载《民族艺术》2018年第2期，第125～133页；舒翠玲：《左江岩画区骆越民族祭祀仪式之铜鼓乐舞》，载《音乐创作》2016年第10期；舒翠玲、李莉：《广西先秦两汉时期的铜鼓与铜鼓乐》，载《歌海》2015年第3期；舒翠玲、李莉：《魏晋—唐宋时期广西的铜鼓与铜鼓乐》，载《歌海》2015年第4期；舒翠玲、李莉明：《清时期广西的铜鼓与铜鼓乐》，载《歌海》2015年第5期。

[②] 王艳、李莉：《桂林郡（府）古籍方志中的音乐》，载《歌海》2016年第3期；李莉等：《广西音乐文化历史研究》，广西师范大学出版社2018年版。

以口述史为方法论，作为中国音乐史学研究方向的选题，获得答辩组老师认可，得以立题。相信在下一届音乐口述史会议上，刘益行可以将自己的研究收获进行总结汇报。

结　　语

中国音乐文化有着悠久的历史传统，有着瑰丽多元的当代发展，有着区域之间的共性与差异性特征等丰富面貌和内涵，需要多学科、多维度的研究。音乐口述史的学科体系的提出和完善，将会从学科的角度，建设学科理论，发展专门研究人才和梯队。可以前瞻，专心于这一领域的科研团队，将会对当代音乐口述史料的建构进行系统的长期建设，并在口述史料的基础上，形成当代系列口述音乐史著作；同时，专心于其他领域研究的不同专业人，也会从中吸收养分。音乐口述史学科的建构过程，将对学界完善口述史料的采集、甄别和使用的方法论有着积极作用。此外，非物质文化遗产的保护和传承工作，是当代的一个文化重任，在保护和传承的工作中也需要口述史方法论的介入。遂，音乐口述史可以作为一种方法论，对从事音乐史学、民族音乐学、传统音乐研究、少数民族音乐研究、非物质文化遗产研究等多专业的研究提供科学、体系的口述史方法论指导。当然，这一点也需要不同学科的实践经验和理论总结。同时，音乐口述史学作为中国音乐史学的分支学科，也将为口述史方法论的进一步科学化发展、音乐口述史的史料库建设、各类专题音乐口述史研究课题的推进奠定学科后盾。

20世纪80年代，中国音乐考古学的学科体系的完善，以及对音乐文物的大系构建和系列专题研究成果的推出，为中国音乐史研究注入了鲜活的生命力。随后，又有音乐图像学等新兴学科的产生和发展。新世纪、新史学、新观念，在开放的思想观念下，在严谨的围绕学科体系构建的学术会议的召开和推进中，音乐口述史学已然在征程中。可以前瞻，随着新兴学科的独立和建立，学科基础理论的逐渐完善，将进一步促进音乐学多学科的全面提升和发展。

音乐口述史数据库必将成为史实确证的新途径

滕 腾[①]

音乐口述史是历史记忆的重要来源，在众多追述音乐历史的方式中，表演、文本文献这些特有的记录似乎不能弥补音乐历史记忆的断层和片面性。要完整反映音乐传统历史文化的原貌，构建民族音乐立体记忆库，口述历史资料是不可或缺的重要资料和依据。口述资料是多领域、跨学科研究的衍生品，至今尚无较一致的定义，与口述资料相近的概念较多，如"口述文献""口述史料""口碑古籍""口述历史""口头文学""口述记忆""口碑文献""口述档案""口述传统""口述史"等。其中，口述史、口述档案和口述传统分别是历史学、档案学和民俗学领域的概念，且都是口述资料的下位概念。[②]

一、音乐口述史资源的整理原则与方法[③]

（一）音乐口述史资源的整理原则

音乐资源的整理原则根据资源类型的特点，针对资源的序列性、层级性、所属性、便捷性等进行整理，力求达到资源标准与规范化的查找与使用。

1. 设立统一标准

音乐资源的收集、整理、分类与描述过程环环相扣，资源的整理前承资源的收集，后接资源的分类与描述，因此，资源整理时应遵循统一的标准，才能保证资源分类与描述等后续环节的衔接。在音乐资源整理的过程中，要做到如下几点：首先，针对文献资源类型的不同，需提供标准化的资源清单格式；其次，要制定音乐资源的核心元数据、结构元数据、管理性元数据等；最后，创建资源整理的框架，这个框架不但要做到符合逻辑和容纳未来资源内容的添加，而且要做到有助于用户或研究者对资源的查找与定位。

笔者认为，在整理音乐资源的第一个层次（子集）时应该反应自然的输

[①] 滕腾（1981— ），集美大学音乐学院副教授、硕士生导师。
[②] 祁兴兰：《国内图书情报档案领域口述资料研究进展及特点》，载《图书情报工作》2014年第58卷第9期，第121～128、142页。
[③] 本部分内容节选自笔者博士后出站报告《南音数据库的构建》第一部分第三节的内容。

出结果，不论是一个短的故事、报道，还是广播、电视剧，每一个项目在合适的子集中，形成一个独立资源系列。与其单独地描述每一个条目，不如在整个系列的指南中包含这个故事或小说。这个描述刻画出这一系列材料的范围。此外，每一个单独的文件还要逐一检查以确定文件的真实内容，确认它不包含潜在的无关信息或敏感信息。虽然大部分的数字资源（原生）相对整理得比较有序，但是大量的作品还是以文件夹的形式保存，需要高效地吸纳到数据库的新架构中来。比如，每一个作品可以视为一个独立的"项目"。管理员可以同时在多个项目上面工作，并且这些项目之间属于同一作品的不同发展阶段。在设计一个知识整理规范的过程中，管理员将创建一个处理框架。首先是符合当前资源逻辑的；然后应该能够容纳未来增加的资源；最后还可以帮助研究者迅速查找到他们想要的资源。这一框架只有在工作中才能得以不断完善。

2．制定通用规范

对音乐资源进行整理时，要在音乐文献资源类型特性的基础上，制定通用性规范原则。针对不同音乐资源的共性与个性、历时与共时等特性，分别建立整理各类音乐资源的工作流程和数据规范，使各类音乐资源之间能保持一定的互操作性、通用性，进而整合和揭示音乐各类文献资源，以便研究者利用。因此，在进行音乐资源整理时，要从资源使用者的需求出发，逐一记录和梳理音乐资源在收集、分类与描述过程中产生的诸多数据，多维地揭示与多途径地检索各类音乐文献资源，为音乐资源的利用与查找奠定基础。由于音乐资源的收集、整理、组织与建设过程环环相扣，音乐资源的整理前承资源的收集，后接资源的组织，音乐资源整理时应遵循统一的标准。只有实现音乐资源整理过程中各项操作的标准化，才能确保音乐资源建设各个环节的紧密衔接。比如，对于不同文献类型的音乐资源，应提供标准化的资源清单格式，以便把收集到的音乐资源数据按照统一的格式提交，从而减轻音乐资源整理过程中的数据核对、冗余数据的处理等工作。其中，制定音乐资源的唯一标识符标准规范，并依此对音乐资源进行编号尤为重要。

3．处理版权归属

音乐资源整理的第二个问题是版权问题。首先，资源可能包含了来自第三方的材料，另外，资源作者可能会重复使用同一内容。因此，应该要讨论创建和在线发表内容的时间跨度与界限问题，这样可以避免触碰到知识产权的问题。

作为纸质的资源，每一个资源集都是独一无二的。适当地整理和描述对于集合是必须的。针对一个复合的集合，最好由同一个人来整理和描述纸质部分与数字部分，以使集成变得相对简单。这主要是基于内容上的相似性，以及对

创建者实践的连贯性，使得处理集合更为流畅。

4. 揭示多维关联

为实现音乐口述史资源的多途径检索，必须做到资源能够揭示多维关联。因此，在进行音乐口述史资源的整理时，需要考虑的关键问题之一，是从音乐口述史资源使用者的信息需求出发，记录和梳理音乐口述史资源在收集、组织与建设过程中产生的各项数据，以提供音乐口述史资源的多途径检索，为快捷、全面查找和充分利用音乐口述史资源提供坚实的信息基础。因为音乐口述史资源的收集、组织与建设是为了整合和揭示各类音乐口述史资源，以方便研究者利用。另外，在整理音乐口述史资源时，不仅要尽可能地收集和整理音乐口述史资源本身的内容使音乐口述史资源所涉及的人物、地域等信息在音乐口述史资源的揭示中有所体现，而且要在实现音乐口述史资源的多途径检索和多角度揭示的基础之上，进一步实现人物信息和音乐口述史资源之间、相关人物之间和相关资源之间的相互参照和关联。比如，虽然对于各种文献类型的音乐口述史资源来说，内容、人物和地域可以看作是音乐口述史资源整理和研究的三大主线，但是，单就音乐口述史照片来说，照片拍摄的时间和地点、照片中的人物、所拍摄的活动或事由等，是音乐口述史研究者尤为关心的线索或因素。[1]

5. 备注相关信息

资源的整理工作中，无论是确立各种原则，还是具体到某个资源的分类描述，需要做出各种大小不一的决策。每个决策的做出，都应该有完整的工作记录。记录下做出决策的条件、背景，以及日后可能发生的变更。这些信息都应该尽可能翔实地备注在相关资源中，作为资源的一部分管理性元数据保存于数据库中，为日后数据库的更新发展提供脉络清晰的历史记录。

（二）音乐口述史资源的整理方法

音乐资源整理的流程为：修整—排序—确定页数—装订—编号—编目—入库。音乐资源整理方法主要分为三种：文献分类法、时间排序法、资源关联法。

1. 文献分类法

我国目前各图书馆所采用的分类法，中文图书资源主要采用《中国图书馆分类法》，外文图书资料则以《杜威十进制图书分类法》及美国《国会图书

[1] 杨眉、彭佳、李芳：《传记资源整理原则和方法探析》，载《图书情报工作》2013年第17期，第63～67、108页。

馆分类法》为主。少数如正大图书馆采用《何日章中国图书十进分类法》。①全球图书馆使用最多的分类方法便是文献分类法。因此，对音乐资源的整理方法也以文献分类法为主要线索，既针对音乐资源的文献类型，又要结合音乐资源的其他特征进行系统规划，为日后结合数字图书馆管理系统打基础。

2. 时间排序法

关于时间排序法，笔者想到了"时间轴"的概念。所谓时间轴，就是通过数据库技术，依据时间顺序，把一方面或多方面的事件串联起来，形成相对完整的记录体系，再运用图文的形式呈现给用户。时间轴可以运用于不同领域，最大的作用就是把过去的事物系统化、完整化、精确化。② 对于此，音乐资源的整理，要根据资源所分列的时间，进一步完善与追踪某一个历史事件的进程。对于大多数文献资源而言，比较容易获取的是出版时间，而事件发生时间这一特征往往很难获取；即使是同一文献，也经常涉及多个时间点发生的一系列事件，很难保证时间的单一性。③ 因此，时间排序与其他整理方法要做到主辅线索相结合。

3. 资源关联法

建立音乐资源的关联体系，必须在数据库构建的基础上，搭建一个网状的脉络，形成各个资源之间的有机联系与组合。可以通过元数据的创建，音乐本体的构建，以及基于位置的服务（LBS），对音乐资源的核心数据进行有效的掌控，使资源的整理与组织变得层级分明。于此，每一个音乐资源可形成点线、线面、面面等多维结合的关联关系。在音乐资源的关联体系中，以音乐传承人口述史为例，传承人的编码、口述史的类型、传承人口述的语种（汉语、闽南语等，闽南语又可以分为泉州腔、厦门腔等）就构成了音乐传承人的横向维度。同时，还可以进一步挖掘音乐传承人的纵向维度。通过某一类资源的关系脉络，进一步实施资源之间的关系密度与深度，做到基于音乐资源本体的高度关联与脉络清晰。

另外，针对音乐资源口述史的整理，传承人是音乐资源整理与组织的核心元素，以传承人为主线贯穿，关注特定传承人的历史发展。可以将传承人的整理信息以姓氏、身份、地域、活动四维主线进行关联。因此，音乐人口述史的整理方法就显得尤为重要。笔者根据资源所体现出的性质，将其分为资源的原

① 王梅玲、谢宝暖：《图书馆学与资讯科学基本丛书（第11卷）》，载《图书资讯学导论》，汉美图书有限公司2003年版，第138页。

② 时间轴，百度百科词条：http://baike.baidu.com/subview/30505/18630962.htm，2016年5月20日。

③ 杨眉、彭佳、李芳：《传记资源整理原则和方法探析》，载《图书情报工作》2013年第17期。

始性、整理的细致性、收集的全面性三个方面。

第一,资源的原始性。由于乐人口述史料具有特有的时代性和闽南口语的地域性,因此,在整理口述史料时,不应该随意删减,要保证其原始性。在整理时,要对采访人、受访人、受访时间、受访地点、采访主题、采访时长、访问次数等信息登记编目,并将录音或音响资源转化成文字文本,并经受访人本人审阅修改并签字后留存资料。

第二,整理的细致性。乐人口述史料的整理是一个"听""录""记"相结合的过程。在进行口述史的访谈之前,要精心制定访谈主题,也包含访谈过程中可能会延伸、衍生出的多个主题等。因此,乐人的口述史料内容在应用时需要进行细致的筛选、整理、检索,并进行细致的筛选、标识、分类编索,即在乐人口述史料中添加索引标签,在相关的口述史料中留存,以便于日后应用。

第三,收集的全面性。音乐资源收集与整理的音乐相关文献资源,主要包括乐谱、乐人、乐团以及音频、视频、图像等多种相关资源。以南音为例:第一,文本文献资源,主要包含以南音、南管、南乐等为主题的纸质文献资源和网络资源中的专著、论文(包括期刊论文、学术论文、学位论文、课题论文、学期论文、课题论文、科技报告等);第二,南音乐谱资源,主要由谱曲三大部分构成,内容包括南音乐曲的经典专辑、乐谱(包含南音的传统乐曲、改编曲目和创作乐曲等各类乐谱);第三,乐人资源,主要包含与南音相关的知名乐人(包含传承人、南音爱好者、南音教师等);第四,乐团资源,包含南音文化馆、博物馆等的履历、演出、成果等。

综上所述,由于资源涉及多种文献类型,来源渠道分散,载体类型多样,其整理工作难度较大。上述工作都是为了更好地整理、描述、管理多样化的资源,并满足后续工作的需求。本文梳理并提炼出资源整理的原则与方法,给出了一些可供参考的具体操作实例,最终形成有序的资源整理体系。这一体系将在日后的数据库应用场景中打下坚实的基础。

二、音乐口述史文化谱系全貌的呈现

(一) 音乐口述史元数据的创建与采集

音乐口述史数据库元数据可根据采访的基本信息(包括采访者与受访者)、口述史分类的不同标准、音乐口述历史学科门类、学科范围、乐人的学术身份、不同的历史时期以及根据某个人物研究的发展脉络等纵横交错的维度

进行创建。

1. 关于音乐口述史元数据的创建问题

首先，根据采访的基本信息进行创建，比如采访者、受访者、受访时间、受访地点、采访主题、采访时长、访问次数、访问内容名称等。其次，根据口述史分类的不同标准，按照学科范围、人物身份、单位团体、历史时间等进行划分。第三，根据音乐口述历史学科门类，可以划分为音乐学、音乐史、音乐人等口述历史。第四，按照学科范围划分为音乐教育、音乐创作与表演、音乐史等口述历史。第五，按照音乐人的学术身份又可划分为音乐表演艺术家、音乐教育家、音乐学家、音乐评论家、民间歌师、民间乐史等口述历史。第六，根据单位机构划分为院团、学校、院系、家庭等口述历史。第七，按不同的历史时期进行划分，可分为中国抗日战争时期、中国解放战争时期、中国社会主义建设十七年、"文革"时期、改革开放三十五年等音乐口述历史研究。① 第八，根据不同身份的人物与见证者相关口述资料进行必要的搜集与整理，比如流行音乐的代表性歌手、乐队、歌迷、作曲家、唱片公司、经纪人、朋友、家人、电台、电视台、记者等。同时，对于某一个人物的口述史还可以根据这个人物研究的发展脉络进行划分。比如："孙中山研究口述史"，可以包含有关孙中山研究的研讨缘起、发展脉络、时代背景、研究领域、研究方法、学术思想、学术传承、学术机构、学术活动、学术流派、学术成果、学术名家、学术地位和社会影响等学术史研究的重要问题。②

2. 音乐口述史元数据智能自动标注与修改

音乐口述历史存档包括创建、转移、获取、组织、存放、编目、保存、共享八个步骤，最终通过智能识别、人工修改等方式完善。笔者于 2019 年 12 月在中国知网以"口述史"作为关键词进行搜索，共检索出 3269 篇论文，根据中国知网的智能自动标注词条，分别包括口述史、口述历史、口述史料、口述史学、口述档案、中华人民共和国、传承人、非物质文化遗产、受访者、历史学家、文化机构、图书馆、口述资料、口述史方法、口述历史档案、访谈者、建筑物、北美洲、档案馆、非物质文化遗产保护、研究者、人类学、川剧艺术、博物馆、思维方式、艺术家、妇女口述史、历史记忆、历史学等 31 个关键词。（见图 1）

① 丁旭东：《音乐口述史学作为一个亟待兴起的新学科——全国首届音乐口述历史学术研讨会概述与简评》，载《人民音乐》2015 年第 3 期，第 66～67 页。

② 胡波：《孙中山研究口述史的理论与实践》，载《团结报》2015 年 4 月 9 日，第 7 版。

图 1　中国知网"口述史"检索结果

【案例】南音曲目与传承人情况

1. 南音曲目析出（见图 2）

图 2　南音部分曲目图

2. 南音乐人传承谱系

笔者通过查阅相关书籍，对南音部分传承人的传承谱系情况进行了梳理。比如林祥玉、陈武定、林霁秋、陈承熙、高铭网、徐敦波、庄咏沂、纪经亩、吴瑞德、陈天波、吴深根、林文淑、丁马成、张在我、蔡友镖、吴抱负、吴彦造、丁水清、苏统谋、吴世安、苏诗咏、夏永西、王大浩、王心心、周成在、李白燕、萧培玲、李白燕、董宝颖、王彩娥、庄丽芬、蔡雅艺、黄美娥、蔡丽影、李薇薇、林文淑、吴敬水、吴萍水、苏来好、黄淑英、庄永沂、丁梦高、陈武定、丁文昌、丁金裕、丁轻气、丁南平、庄咏沂、何天锡、邱志竹、吴瑞德、陈天波、陈玉秀、马香缎等。（见图 3）

综上案例，南音传承人与南音曲目均是从各类文献中提取到的零散、孤立

图 3　南音部分传承人

的信息,难以加以利用并最终形成系统的知识。要让这些信息形成有机的整体,从而有利于深入的研究工作,可以借助本体①理论,将非结构化的文本信息中蕴含的结构化知识提取、整理出来,放入数据库中。本体可以提供一种特殊类型的共享词表或术语集,具有结构化的特点,适合于在计算机系统之中使用。音乐本体则是以音乐领域的知识为素材,运用信息科学的本体论原理而编写出来的作品。本体可以用于定义该领域,并针对该领域的知识进行推理。音乐本体规范提供了主要的概念和属性,用于使用语义网的规范来描述音乐信息(比如艺术家、专辑、音轨、演出、编曲等)。音乐本体(music ontology)也提供一个词汇表,用于连接广泛的音乐相关信息。任何人可以发布基于音乐本体的数据并且连接到其他现有数据,目的是最终建立一个音乐相关的语义网,使信息分类方式与使用变得更方便。

南音历经千百年,历史脉络与传承谱系十分复杂。针对非家族性的南音传承,通常多以自愿为特征,多为社会性松散型。参与的人群均以自娱为目的,大部分人员因爱好而业余参加各类活动。另外,南音名师开馆授艺是传承的主要方式,但开馆传授时间较短,一般为三四个月。学艺之人可以在不同的馆阁拜师学艺,所以南音艺人常是师出多门,南音技艺的师承关系也就少有纯粹的"一脉相承",而是呈网状的交织传承。关于南音乐人本体的构建,笔者将分别按年代、性别、师承关系、家族关系、传承人级别等进行划分。同时,关于南音乐社、乐事的本体构建也根据乐人、乐社、乐事三位一体。②

① 本体(ontology)亦可称为本体论,是对特定领域之中某套概念及其相互之间关系的形式化表达(formal representation)。

② 本部分内容节选自笔者博士后出站报告《南音数据库的构建》第二部分"南音资源的分类与描述"的第四节"南音资源本体的构建"内容。

（1）按照乐人的出生年代划分。民国时期的南音乐人：林祥玉（1854—?）、陈武定（1861—1937）、林霁秋（1869—1943）、陈承熙（1891—1973）、高铭网（1892—1958）、徐敦波（1893—1956）、庄咏沂（1893—1977）、纪经亩（1900—1985）、吴瑞德（1900—1969）、陈天波（1906—1989）、吴深根（1906—1977）、林文淑（1915—1995）、丁马成（1916—1992）、张在我（1917—?）、蔡友镖（1925—?）、吴抱负（1927—?）、吴彦造（1927— ）。20世纪30年代的乐人：丁水清、苏统谋。20世纪40年代的乐人：吴世安、苏诗咏、夏永西。20世纪60年代的乐人：王大浩、王心心、周成在、李白燕、萧培玲。（见图4）

图4 按年代划分的南音乐人

（2）按性别划分的南音乐人。南音女乐人主要包括：马香缎、黄淑英、陈玉秀、周成在、王心心、李白燕、王彩娥、庄丽芬、萧培玲、杨双英、陈小红、董宝颖、黄美娥、蔡丽影、李薇薇、蔡雅艺等。南音男乐人主要包括：林祥玉、陈武定、林霁秋、陈承熙、高铭网、徐敦波、庄咏沂、纪经亩、吴瑞德、陈天波、吴深根、林文淑、丁马成、张在我、蔡友镖、吴抱负、吴彦造、吴萍水、吴敬水、苏来好、丁梦高、丁世彬、曾家阳、王大浩等。（见图5）

图 5　按性别划分的南音乐人

（3）按师承关系划分的南音乐人。陈武定的学生有邱志竹、吴瑞德、庄咏沂、陈天波、苏诗咏等；高铭网的学生有张在我、蔡友镖、郑燕仪、陈而万、吴彦造等；吴深根的学生有白丽华、林玉燕、吴道长、黄清标、林利、张孙典等；黄淑英的学生有李白燕、王彩娥、庄丽芬、董宝颖、黄美娥、蔡丽影、李薇薇、蔡雅艺等；黄守万、任清水、张在我的学生丁世彬；何天赐、陈武定、庄咏沂的学生林文淑；林翔玉的学生林霁秋；邱志竹、庄步联、庄咏沂、陈天波的学生马香缎；苏来好、吴萍水、邱志竹、庄咏沂、陈天波的学生苏诗咏；黄守万、蔡森木、任清水的学生丁水清；等等（见图6）。另外，还可以按传承人的家族关系划分的南音乐人主要包括：吴深根的儿子吴世安、吴世安的妻子王秀怡、王大浩的女儿王一鸣等。

（4）师承脉络。笔者以丁梦高、陈武定在泉州、晋南一带的师承脉络做简略说明。丁梦高的学生有陈武定、丁文昌、丁轻气、丁金裕、丁南平等。而陈武定的学生又有庄咏沂、何天锡、邱志竹、吴瑞德、陈天波。在以上弦管高手的熏陶与传授下，泉州弦管开始有了女弟子陈玉秀、马香缎。（见图7）

另外，黄淑英师承于林文淑、吴敬水、吴萍水、苏来好等南音名老艺人，掌握传统曲目约300首，南音的滚门108个。1993—1999年，担任泉州艺校南音班专业老师，培养了李白燕、董宝颖、王彩娥、庄丽芬、蔡雅艺、黄美娥、蔡丽影、李薇薇等南音知名艺人。（见图8）

5．按照南音传承人级别划分

市级传承人有杨翠娥、杨桔平、卢炳全、刘修槐、王文灿等；省级传承人

图 6 按师承关系划分的南音乐人

图 7 南音乐人丁梦高的师承关系图

图 8 南音乐人黄淑英的师承关系图

有陈练、张福禄、庄永富等；国家级传承人有吴彦造、苏诗咏、夏永西、吴世安、王秀怡、丁水清等。（见图9、图10）

图9　按传承人的级别划分的南音乐人

图 10　南音乐人传承关系全貌图

结　　语

目前口述史已在传媒学、社会学、心理学、音乐学、语言学、医学等跨学科中得到普遍应用。音乐口述史作为一个很热门的话题，很多学者都投入到口述史实践中。然而，在做口述史的过程中是否存在访谈的重复现象？是否可共享口述史料的资源？共享资源后或许能够发现同一种音乐历史有多人进行口述、访谈。那么问题来了，这种庞杂的音乐口述访谈、口述史料之间是否能够实现对宏大音乐历史叙事相互匡正和相互补充？而口述史料的相互补充，是否会将各个研究领域的各个点连成线，结成网，并且能够捕捉到历史事实的全貌？怎样获取口述历史的全貌？抑或通过音乐口述史数据库元数据创建与本体建构的方式可以做到深入研究。

音乐口述史通过口述访谈的形式，既能唤起历史记忆，又能观察当代历史，它是获取音乐史料最重要的渠道之一。音乐口述史是由口述访谈、口述文本、口述史料等多维的口述方式进行建构的。随着音乐口述史资源的不断增加，音乐口述史数据库将成为口述历史资源整合、相互补充、相互确证的最有效途径。笔者认为，口述史无非包含四个关键词，即记忆、观察、洞见、反思。记忆和观察是文献基础，洞见与反思需要借助数据库工具呈现出来。本文针对南音传承人口述史案例进行剖析，例证音乐口述史数据库必将成为史实确定的新途径。

砚园聆涛　乐海钩沉

音乐类"集成"编撰参与者口述史研究

——对民族民间音乐认识的新维度

李明明①

<div align="center">引　言</div>

1979年7月1日，中华人民共和国文化部和中国音乐家协会联合制定发出《收集整理我国民族音乐遗产规划》，由此拉开了长达30年之久的民族民间音乐普查、收集、整理和编撰工作的序幕。早先因"文革"而中断的编撰《中国民歌集成》的工作得以继续，且范围扩大为编撰《中国民间歌曲集成》《中国民族民间器乐曲集成》《中国戏曲音乐集成》《中国曲艺音乐集成》和《中国琴曲集成》五种音乐类集成，和《中国民间舞蹈集成》《中国戏曲志》《中国曲艺志》《中国民间歌谣集成》《中国民间故事集成》等，被称"十大文艺集成志书"。② 这项跨世纪的文化工程可谓气势浩大、影响深远、"历史已经证明，2009年基本出齐的296卷'集成志书'，是一部前无古人的涵盖中国56个民族民间文化的总集，是以'书写'（文字、乐谱、图片等）方式保存、传世的一笔无可比拟的巨大遗产。"③

"十大文艺集成志书"的编撰出版，无疑已成为民族民间音乐研究领域的一座丰碑，其采集范围之广、参与人数之众、成果之丰、影响之大，已然筑成了中国音乐历史上一座无可比拟的精神文化长城。然而，在产生这些文字、乐谱、图像、音响的背后不能在出版成果中得以呈现的群体甚众的编撰者们在收集、整理、编撰过程中的点点滴滴，例如，为什么呈现在我们面前的成果是现在的这个样子，为什么这些乐曲选入"集成"而其他的乐曲未被选入，为什么一些乐曲记谱是那个样子的，这些乐曲和某些民俗事项的关系是怎样的，在

①　李明明（1985—　），中国传统音乐学会会员、四川省音乐家协会会员，西北师范大学艺术学专业中国传统音乐研究方向硕士研究生，阿坝师范学院教师。
②　五种音乐类集成中《中国琴曲集成》因"谱的准确性、科学性难以定断而搁置"。参见王民基：《与我国各民族优秀音乐文化遗产抢救、收集、审编工作的半生缘——中国民族民间音乐集成编辑审工作回顾》，载《黄钟》2010年第1期。
③　乔建中：《"非遗"保护与"集成"编撰》，载《音乐研究》，2016年第3期。

采集、整理、编写过程中发生了什么有趣的事，等等，对于这一系列的问题，我们该采取一种什么样的态度？应该用一种什么样的方式去记录、去理解，又该如何去研究并呈现它们？这似乎是我们在使用前人研究成果时不能不想到和思考的问题，况且，这些"真相"对我们研究民间音乐绝非无足轻重。

探讨音乐口述史的研究方法的意义，正是在于弥补现有文献资料的不足，通过对当事人的访谈"获得传统文献所缺失的历史资料"①。因此，对"集成"编撰参与者的口述史研究可以帮助我们获得更多的关于"集成"编撰工作背后的音乐文化信息，并最终和"集成"文本之间形成资料互补，从而进一步促进我们对民族民间音乐的研究，这或许将成为我们对民族民间音乐再认识的一种新的维度。

一、音乐类"集成"编撰参与者口述史研究现状

"中国十大文艺集成志书"经常被学界比喻为"文化长城"或"艺术金字塔"这样宏大、厚重的形象。的确，"集成"编撰作为中国现代音乐史上一项前所未有的巨大工程，从其工程规模、范围、成果来说，都该大书特书。然而，目前对这一事项的研究还不尽如人意，采用音乐口述史方法或具有口述史性质的能够填补现有文献不足的研究仍不多见。

就现有的研究来看，有些是参与者本人对参与"集成"工作的回顾。如王民基的《与我国各民族优秀音乐文化遗产抢救、收集、审编工作的半生缘——中国民族民间音乐集成编辑审工作回顾》②详细地回顾了4种音乐类集成编撰的发起、开展、收集、整理和编辑出版工作的全过程，对在整个工作开展过程中的重要会议、关键人物、事件等都有较为详细的梳理。再如冯光钰的《收集整理中国民族音乐遗产50年——刍论集成编辑学》一文，主要就自己参与集成工作做简要回顾，并对在实践基础上产生的集成编辑学进行较为深入的讨论。

另一些则是学者们采用口述史方法或带有口述史意义的研究。如周虹池的《〈中国民间歌曲集成·黑龙江卷〉工作始末》，通过对参与编撰的相关人员的采访及资料的梳理，对黑龙江"民歌集成"收集编撰的情况进行了较为详细的总结，并联系黑龙江与延安"鲁艺"的历史，认为黑龙江"民歌集成"工

① 全根先：《口述史采访需要注意的几个问题》，载《图书馆理论与实践》2019年第1期。
② 王民基：《与我国各民族优秀音乐文化遗产抢救、收集、审编工作的半生缘——中国民族民间音乐集成编辑审工作回顾》，载《黄钟》2010年第1期。

作是延安鲁艺精神在东北的一种延续。周怡良的硕士学位论文《杨匡民与〈中国民间歌曲集成·湖北卷〉的研究》①通过口述访谈资料，对杨匡民教授的人生经历及其主编的《中国民间歌曲集成·湖北卷》的整个编纂历史阶段、背景、过程等进行了细致的论述，并对"湖北卷"编纂的意义和价值进行探讨，认为其为民族音乐事业提供了代表性的文本资料及借鉴范式，为挽救和传承民族音乐文化做出了巨大贡献。王田的硕士学位论文《论民族民间音乐收集整理的学术价值——以〈中国民间歌曲集成·天津卷〉收集整理为例》②将《中国民间歌曲集成·天津卷》作为重点研究对象，通过对集成的分析、参与编撰人员的采访及天津卷的编辑历程的梳理回顾等，来探视整个民间音乐收集整理的学术价值。穆文蕾的硕士学位论文《〈筚路蓝缕 以启山林〉——编辑中国民间歌曲集成工作的历史贡献》③，以民间歌曲集成的编辑为切入点，将民歌的收集整理置于历史的大框架中，对《中国民间歌曲集成》编辑的历程进行了较为详细的回顾，对编辑的标准及编辑过程中涉及的调查收集、记谱、分类、少数民族卷本的编辑、集成与非遗等问题进行梳理论述，进而客观评价了《中国民间歌曲集成》的历史贡献与学术价值。

二、对音乐类"集成"编撰参与者进行口述史研究的必要性

（一）"集成"编撰参与者是文化、民俗、历史的见证者

当年参与集成资料收集、整理、编撰的都是各地音乐领域的专业人士，他们普遍热爱民间音乐，不仅有着较好的音乐研究素养和收集整理民间音乐的良好经验，而且，他们还是当时文化、历史、民俗的见证者。自21世纪初以来，随着我国政治、经济、文化的快速发展，农村的许多文化事项都面临着前所未有的冲击，变迁或者消亡似乎成为其唯一的归宿。而改革开放初期，许多地方民俗、文化还基本保持着旧有的面貌，如此，当年参与集成资料收集、整理、编撰的同仁们，无疑成为历史的见证者和知情者。此外，他们还是和那些永远

① 周怡良：《杨匡民与〈中国民间歌曲集成·湖北卷〉的研究》，华中师范大学硕士学位论文，2015年。
② 王田：《论民族民间音乐收集整理的学术价值——以〈中国民间歌曲集成·天津卷〉收集整理为例》，天津师范大学硕士学位论文，2015年。
③ 穆文蕾：《筚路蓝缕 以启山林——编辑中国民间歌曲集成工作的历史贡献》，中国艺术研究院硕士学位论文，2009年。

消逝在历史长河中的民间艺人、乐人等有过亲密接触的人,见证过那些草根艺人们精湛技艺和丰富的精神世界,这些无疑将成为我们必须关注的焦点。

(二)"集成"编撰参与者是采访、收集、整理等工作的具体实践者

中国民间音乐集成各卷本的编辑时段不一,但总体跨度在1979—2009年这30年之内,数以万计的音乐家在这项浩大工程里付出了大量的心血。这些音乐家在长期的调查、采访、收集过程中,积累了大量的"田野工作"经验,可能是关于采访技巧、记谱方法的,也可能是关于整理、编辑技巧的,通过对这些具体实践者的口述史研究,我们或许能在除集成成果之外获取更多的关于民间音乐的知识,这些将是我们在集成卷本中永远读不到的。例如,在集中编撰过程中虽然颁发了《歌曲简谱记谱规格》《中国戏曲、曲艺音乐简谱记谱规格》《器乐曲简谱记谱规格》等,但每一位专业音乐学者都知道中国民间音乐记谱的复杂性,在记谱过程中产生的种种问题都是我们的兴趣所在。

(三)"集成"编撰参与者是民间音乐"秘史"的知情者

在横跨两个世纪的30年中,集成工作成就了那些历史参与者,同时参与者也成就了集成工作。在这项巨大的历史工程中,每一位参与者可能都有关于音乐、乐人、乐器、乐谱、乐社,以及社会历史、文化变迁等方面的诸多故事。况且集成工作的参与者大多同时也参与了进入21世纪以来的"非遗"保护工作,因此,对这些实践者的记忆进行深入挖掘整理十分必要。例如,笔者曾经在采访某市卷及省卷的参与者时得知,本市有名的小戏品种在当年申报国家级"非遗"项目时因为以市级区域命名太大而被打回重报,后来改以县级名称命名,而这种小戏在全市境内都有分布,却最终以县域名称命名,国家划拨的保护经费也只是给一个县,其他县的小戏既没有国家级"非遗"的名分,也没有来自国家的保护经费。像这种情况,若不进行及时挖掘,我们错失的将永远是历史的真相。

(四)"集成"编撰参与者普遍年事已高

我们假设从1980年算起,全国各地当时参与集成工作的人员平均年龄为30岁,艺人、乐人等被采访对象平均年龄50岁,那么截至目前,这些采访者以及受访者的年龄平均在60岁至80岁之间,如果再不及时对其进行采访挖掘,那么,随着一些参与者的逝去,那些口述历史也将永远消泯于历史的尘埃中,我们将失去一扇扇了解历史的窗户,因为这些参与者可能是我们了解20

世纪曾经活跃在民间音乐舞台上的乐手、歌手、艺人的唯一途径。

三、对音乐类"集成"编撰参与者口述史研究的几点设想

（一）对"集成"编撰参与者访谈的前期准备是访谈工作的基础

这其中包括设备的调试、团队的组建、受访人的选择、采访提纲的拟定以及相关知识的储备等。这一系列工作做得越充分，采访成功的胜算也就越大。集成编撰参与者群体是具有音乐专业理论素养和较高文化层次的群体，如果对相关的知识掌握不够，采访工作的成果将会大打折扣，或许还会出现被被采访者"领着走"的尴尬。因此，在对"集成"编撰参与者开展口述史采访工作之前，应自上而下，从国家、省、市、县等层次，对当时工作开展的文件、会议、报道等资料有充分的了解，对某省、市、县卷的编纂情况、组织机构、参与人员等尽可能全面掌握；对某省、市、县的文化、民俗、音乐等有充分的了解，进一步确定具有最大采访价值的采访对象，拟定采访提纲，在充分做足前期准备工作的基础上开展下一步的访谈。

（二）对"集成"编撰参与者进行规范、严谨的访谈是口述史访谈成功的关键

虽然目前对如何进行口述史访谈还没有一个放之四海而皆准的标准，但学界对访谈工作的规范进行了诸多探讨，如张萧元的《"口述音乐史"访谈工作规范》对口述历史的书写主体、访谈人的专业素养、访谈提纲、访谈的文本生成、访谈对象、访谈中的技巧（即兴性）、授权协议书的必要性、记录与转录八个要素进行了分析，最终呈现了访谈三个阶段的流程图，这个较为规范的流程是值得我们在口述访谈中借鉴使用的。在"规范"的指导下，对各省、市、县的参与者进行分层次采访，以获得关于集成编撰工作的更多有价值的口述史料。当然，在面对不同的访谈对象时，需要访谈者灵活地调整，在不妨碍访谈正常进行的前提下，尽可能引导受访对象对有价值的问题进行深入描述，从而达到"深度访谈"的效果。

（三）对"集成"编撰参与者采访成果的整理、撰写是口述史访谈的重要环节

所有的访谈过程无论成熟与否，都要以最终的文本输出来呈现，因此，在

访谈工作结束后，要严格按照标准对访谈收集的资料进行科学的分类、编目，以保证后续文本转换的有序开展。同时，我们也可根据集成编撰参与者访谈的具体情况按地区、按人物、按音乐种类等进行编目存档。在成果撰写时需要对受访对象因记忆错乱导致的事实失真、次序错乱等情况进行必要的校正，对不宜在成果中体现的东西尽量避免。

砚园聆涛　乐海钩沉

基于周文中口述史之音乐文化合流研究

李国瑛①

引　言

周文中先生 1923 年出生于烟台，1946 年移居美国。旅美期间先后就读于新英格兰音乐学院及哥伦比亚大学，师从法裔美籍现代作曲家埃德加·瓦雷兹（Edgard Victor Achille Charles Varése），曾担任哥伦比亚大学作曲系教授及系主任，并于 1978 年创办"美中艺术交流中心"，创作风格融合西方音乐理论与中国传统诗词、绘画及哲学意境，是近代乐坛上实践东西方音乐合流的艺术家。2019 年 10 月 29 日，纽约时报报道中国作曲家周文中教授以 96 岁高龄去世，在周先生过世前夕同年的 2 月 27 日，其母校美国新英格兰音乐学院基于他对音乐艺术教育的影响力，授予他荣誉博士，此举具有象征性的历史意义。

笔者首次听闻周文中教授的生平事迹，是在就读于台湾师范大学音乐系时，根据当时教授对位法的曾兴魁老师描述，周先生为人厚道、朴实无华，却极具丰富的经历与涵养。2004 年就读新英格兰音乐学院硕士班期间，笔者再次从学校举办的音乐会当中接触到周先生的音乐作品及生平介绍，对他印象深刻。周文中受到中国书法、绘画与西洋雕塑、建筑的多元启发，具有融合中华传统文化与西方美学观点的创新性，并致力推展国际间的文化艺术交流，鼓励年轻音乐家思考自身文化的独立性和跨文化潜能。他在世时，与吴祖强、许常惠等作曲家促成亚洲作曲家联盟，多次借由音乐创作发表会提携后进，2018 年将毕生藏书与古籍赠予星海音乐学院的周文中音乐研究中心，对近代东西方音乐艺术、教育影响深远。2020 年适逢周先生逝世一周年，笔者萌生寻找母校教师及西方音乐学者口述回忆周文中的动机，将这些纪录与周先生的自述归纳集结，撰写此文来研究他的思想。

鉴于口述史的内容与采访者的选题和发问导向有所不同，本文融合周文中双语口述访谈内容，以及西方音乐家口述周文中的纪录，以多元视角来解读、

① 李国瑛（1981—　），中国台湾人，美国新英格兰音乐学院钢琴演奏硕士，美国北德大学钢琴演奏博士，现为肇庆学院音乐学院副教授。

认识周文中，并从将这些口述观点加以系统化汇整的过程中，发掘其东西音乐文化合流之实践方法。

本研究主要内容共包含四个部分。第一部分阐述周文中提出的东西音乐文化共通性和差异性，采用的中文口述参考文献，是由周先生的弟子潘世姬教授于 2013 年至 2014 年在周先生家宅中录制而成的《周文中先生口述历史项目》。第二部分陈述他在两次英语访谈中谈论的音乐创作和音乐教育的重要观点，内容选自 2013 年采访者 Frank J. Oteri 在周先生纽约家中所做的访谈摄像纪录，以及 2015 年周先生接受采访者 Bruce Duffie 的电话对谈，版权现为耶鲁大学的美国音乐口述历史项目（Oral History American Music Archive at Yale University）持有。第三部分从西方音乐家口述纪录当中了解他们如何看待周文中，翻译自新英格兰音乐学院低音提琴、指挥家 Donald Palma 教授，以及作曲家 Roger Lee Reynolds 的公开纪念性口述回忆纪录。第四部分总结论文。

一、周文中谈东西音乐文化合流

《周文中先生口述历史项目》从访谈到出版经历了两年，涵盖周先生的口述纪实录像、照片、文稿、书法和绘画作品。口述内容包括自我成长过程、创作想法、教学体悟以及华人作曲家所处环境变化等议题。其中，周先生因华人身份长年深耕西方音乐教育，对于促进国际音乐文化交流具有独特的经验和思考模式，他在口述中指出了东西方音乐文化和理论基础上的共通性和差异性。

（一）东西方音乐文化之共通性

在《周文中先生口述历史项目》的第四、第五单元内，周先生表示他意指的东方是以东亚，尤其中国为主的地域范畴，西方则是以西欧为主的版图区块，然而他强调，这样的区域划分会随着历史的时代变迁演化。他先指出著名的十二平均律于东西方音律学中并存，又以"上下左右""阴阳乾坤"的对比结构和对称图形为范例，指出太极八卦图像的每个图形都是两极阴阳的三线排序，复合卦象的阴阳相变比喻应用在东方音乐理论中，如同西洋音乐作曲时所使用的逆行、倒转技巧（retrograde，inversion，亦即次序颠倒的意思），具有深刻的哲学意涵。在第六章节当中，周文中又以具有异曲同工之妙的黑白摄影比喻创作者的思考逻辑，指着同时具有动态和静态的瀑布水流说道："动和静非但是互相牵连，还可能是互相存在"。

周先生在这些比喻当中，将均衡的关系与对位作曲手法联结，微妙地点出东西方文化之间的关系和共通性。从历史的角度来看，西方音乐从罗马帝国政

权瓦解之后，受到奥斯曼等许多不同民族的影响演变成现今的西洋音乐，与东方音乐同样具有多元文化的特性。

（二）东西方音乐文化之差异性

周文中以他在哥伦比亚大学课堂中发问的问题，来描述东西方思维的差异。他问："假如要你在点和点之间找出最短的线，请你不加思索地回答，你会答什么线？"他表示，西方学生会基于几何学原理回答直线，而曾有中国学生回答他："是书法的线。"这个问题显示东方文化思维的基础强调美学观念与感知，中国又受到语言特性的影响，传统文字对艺术的形式影响深远。以古代乐谱为例，西洋基础音乐理论的建构依赖符号及数字，而中国古琴减字谱是将文字简化而来，音符的音高、力度甚至弹奏方式一概包含在文字当中。他说道："用表意文字而非字母来传达思想，导致了一个根本性的区别。表意文字包括复杂的象形符号，而不依靠代表元音与辅音的字母顺序。"也因为中国诗词、书法及绘画对艺术表现的影响，中国音乐创作大多倾向于以着重旋律线条为导向，西洋音乐则更重视多声部的和声立体结构。以美学思想来看，东方音乐的哲理具有刚柔并济、阴阳相迭、万物生化无穷的原理，西方音乐更讲究形式（form），并强调具有高度规律性的逻辑结构。

（三）东西方音乐文化合流之实践

周文中的传统中华文化涵养源自先天成长背景，他对西方美学的涉猎则是来自后天个人兴趣和教育环境的培养，其恩师瓦雷兹的教导更是影响关键。周文中描述自己曾拜访瓦雷兹法国家乡的教堂："我一走进教堂，就听见 Varése 的音乐在我耳朵里，为什么？因为我就看到他里面的建筑，全是弧形的（向采访者展示照片），这是标准的那个时候的建筑，但是你看这么多弧形就使我想到他的音乐。在他的作品中，尤其是早期一点的，你就听见相当多的这样的音响，所以我就印象非常深，我就了解到他为什么看重自己的文化。"周文中强调，真正的重点不仅是音响效果，更是隐藏在其中的文化内在。他提到，瓦雷兹有许多思想和灵感，与太空科学相关联。他拿出一张绘有对称弧形的图，解释瓦雷兹的音乐如同弧形一般进行，环环相扣，表面上瓦雷兹的乐谱设计相当复杂，但如果了解其音乐观，那么各种如音色、音量和情绪之间的关联与表现，都是能够聆听出来的。周文中表示，虽然瓦雷兹委托他完成部分遗作，却没有给予他太多解释，在无数的手稿中，具有各种复杂图案方面的设计，使他花费许多精神与时间思考各种谱写的可能性。他曾在日常生活中观察瓦雷兹的动作，发现老师的行为举止中展现出他音乐本身的特性。因此，周文中认为，

要了解一个作曲家的思潮，仅研读乐谱是不够的，更需要了解作曲家的人生经历和性情。他又以瓦雷兹的作品《荒漠》（*Désert*）为例，表示这是一首加入电子磁带的音乐作品，起初许多人认为这是纯粹音响效果的表现，但他反驳这种观点，以自己的观察视角解释，这是一首充满情感和情绪张力的作品。周文中在解释瓦雷兹的作品时，展现出许多东西方思想合流的理念。

周文中在定义合流这个概念时，特别强调历史文化的发展过程如同海水流动，是持续不断的，文化合流的意义并非局限在形成单一现象的潮流，或成就特定的终极目标，也非盲目地追求多元文化，而是要思考各种文化在历史格局上的定位及意义，各取所长，互助协作，从交流中激发出持续新兴发展的创造力，更要借由思考文化与文化之间差异的原因，从中产生理解力与包容力，寻找自我文化的根源，增进思想的启发性。

二、周文中谈音乐创作与音乐教育

周文中在与 Frank J. Oteri 的英语访谈中，有较大篇幅在探讨音乐创作和音乐教育的理念，同时也阐述了他本身如何从历史观解释自我定位。采访者特别强调访谈环境令人印象深刻，因周文中的居家充满古物，除了宋朝花瓶，还有瓦雷兹的遗物，一系列亚洲各地的传统乐器及李斯特使用过的指挥棒。周文中首先回忆自己最早发现对音乐的兴趣，是儿时在青岛的家中，某日午后正想出去玩，听见奇怪的声音，开门凑近一瞧，看见几个佣人正玩着传统中国乐器，一边愉快地歌唱着，一边喝着便宜的高粱酒，他自此认定音乐与快乐的泉源有着强烈的联结。周文中接着表示，当他再年长几岁时，母亲常携着他拜访朋友闲聊，有时他必须在闲暇时自我娱乐，因缘际会下，他接触到了手风琴，便自学了起来。一直到年近九旬，他仍常会使用大幅度的渐强和渐弱表情，多半是受到手风琴的影响，这就是生长背景对一个人根深蒂固的作用。也因为受到环境中的东方哲学影响，他在创作每一首乐曲的过程必须历经许多思考和布局，比起他认识的西洋作曲家费时更久，因此，他的作品数量在同龄作曲家当中较少，即便可以仅是"谱写"乐曲，他却更愿意真正"创作"，因此仅有少数作品。周文中表示，对于教育学生作曲，他经常询问学生一个问题："这样听起来好听，但是否好听就表示这是一个好的作品？"他强调教育的重要性并非直接提供学生答案，而是要激发学生借由了解更全面广泛的知识达到拥有自我的思想。他指出，自己毕生的教育是在教导学生听见各种不同的音乐文化思想，他学习了解各种中国乐器，甚至各种非西方传统乐器是为了增进、找寻新的音乐结构，却不为特定的中国乐器创作，因为这并非创作必要的条件，虽然早期

他曾有这样的想法，但发现如此局限了自己部分的创作潜力。

采访者 Bruce Duffie 的提问集中在探讨东西方文化之间的区别，其中一段具有启发性的对话，是他先问周文中东西文化有何相似性，周先生回答："东西方音乐同样是处理声音、人类的情绪及追求符合心理需求的表现方式，真正不同的是强调与喜好的方式。"Bruce Duffie 追问："但是美国人和中国人的生活方式彻底截然不同，不是吗？"周先生笑答："我想毫无疑问，是的，但是从另一个角度来看，若深入挖掘，人对大环境的反应和关注基本上是一样的，只是每个人关注的焦点、兴趣和表达的方式不同。事实上，我常在课堂上讨论这个话题，我会从教室望向窗外，问学生在纽约市看见了什么。钢筋水泥。你在街道上听见汽笛声以及各种电钻等噪音，然而，在过去的某时某刻，不论是东方或西方的作曲家，看见和听见的声音也是与现代人不同的，我们能做的是关注现实和围绕身边的环境当下，就这一层面而言，人类想借由音乐表达情感的欲望是没有国界的，真正的差异是美学思想，而不同文化的美学思想确实因世代发展而形成很大的差异，我想，这才是作曲家真正要关注的。"

三、西方音乐家眼中的周文中

现任教于新英格兰音乐学院的唐纳·帕尔玛（Donald Palma）教授是周文中多年的朋友。他在周先生追悼会中口述回忆："文中是我几十年的同窗好友，他就读新英格兰音乐学院时，曾跟随尼古拉斯·斯洛尼姆斯基（Nikolas Slonimsky，美籍俄罗斯裔指挥家）学习作曲三年，尔后到哥伦比亚大学跟瓦雷兹学习。我在参与许多音乐录制的合作过程中，深刻感受到他兼具近代西方创作技法与传统亚洲音乐语法，不仅改变了现代音乐的视野，更提携一群如盛宗亮、周龙、谭盾、陈怡等由他在哥伦比亚大学教导出的杰出人才，是位极具影响力的艺术家。"

美国作曲家罗杰·李·雷诺（Roger Lee Reynolds）自 20 世纪 60 年代初期开始结识周文中，他分别在 2001 年、2008 年公开演说关于他对周先生的想法。2020 年，他将这些演说集合成单篇文章《关于文中的一些话：同心连结》（*Words about Wen-Chung：Concentric Connection*）。他回忆自己与周文中初次见面，是在纽约彼得出版社（C. F. Peters）经理约瑟夫·马克思（Joseph Marx）的办公室里，随后他与周先生不定期在各种沙龙聚会中见面，与音乐家朋友们讨论音乐。2010 年，罗杰·李·雷诺与在圣地亚哥大学教授打击乐的音乐家、指挥家斯帝分·史堤克（Steven Stick）成立"瓦雷兹学习团队"（Varése Study Group），并计划了长达六个月的研讨会。研讨会期间，团队邀请周文中夫妇至

圣地亚哥大学驻校指导团队新研究的项目"以多频道计算机呈现瓦雷兹的音乐空间尺度概念"（spatial dimensions of music）。由于一直以来，周文中对计算机将抽象的想象拟真化为实体声音抱持着怀疑却又好奇的态度，因此，他们在一起就这个话题展开了许多深度交流。这个项目将瓦雷兹所创作具有轮唱与舞蹈编排的声音材料，以多频计算机呈现，使用的设备是领英集团研发的电声工程技术（Meyer Sound Constellation），用多个扬声器与麦克风控制环境声学的空间，并进行声音的调换配置。罗杰·李·雷诺形容："基于上述的项目，我决心更加投入与瓦雷兹声音空间有关的学术研究中，寻找各种文件来支持或挑战我预设的理论。我了解许多关于瓦雷兹音乐空间尺度的概念和理论令人震惊，而且听起来难以进行研究，但我想要知道哪些是瓦雷兹曾经尝试使用来构建他自己对音乐空间想象的方法和形式，周文中作为我主要的学术顾问，指引我哪些是可信的材料和方式，并且接近瓦雷兹本身的想法。经过数次拜访及居住在巴塞尔（Basel，瑞士的城市，瓦雷兹信件、手稿与文件的收藏处）的经验，我出版了两本关于瓦雷兹与空间的著作，若没有文中的帮忙和鼓励，我无法达到这个目标。"

结　　论

周文中是21世纪具有国际视野的代表性音乐家，他的创作灵感除了源自丰富的文化底蕴，也承袭瓦雷兹的思想精神，并融合他个人对东西方美学的观点和理解，将多元文化自然地呈现。周先生在学术史上扮演了一个精神导师的角色，影响许多当代的东西方音乐家，他提出的近代音乐文化合流思想理念，鼓励人对不同的文化进行换位思考，对音乐教育者具有一定启发及贡献，为现代音乐教育实践注入新的宏观愿景。

砚园聆涛　乐海钩沉

探究云南当代声乐口述史的价值意义（1949—2019）①

陈　郁②

一、探究的现状评述与研究意义

（一）现状述评

国内现有对云南声乐的研究成果，多呈现于以下三个方面：

1．中国声乐整体发展研究

如论文《百年声乐——二十世纪中国声乐的发展》，视角多集中在声乐发展较早、水平较高的北京、上海等地，云南只提及民歌演唱家黄虹老师。类似的还有著作《中国近现代声乐艺术发展史》。

2．云南声乐断代、专门研究

如罗宇佳的著作《云南高等音乐教育史》，在云南高等音乐教育中，穿插有声乐教育方面的讲述。《民族艺术研究》专题刊登的钱康宁、邱健（执笔）的文章《歌潮乐浪汇交响——改革开放40年云南音乐发展回望》，对改革开放以来云南声乐的大事件进行罗列叙述，最后对云南声乐人才的培养提出思考，当前的研究成果多半停留在文字介绍评述方面，以口述方式记录历史的形式还未得见。

3．云南声乐名家个案研究

借助一场音乐会或学术成果的发表等艺术活动，研究评述声乐名家，如《曲曲心歌育桃李　满园芬芳醉春风——记云南艺术学院音乐学院声乐副教授陈红玲》。

口述史大咖、全国音乐口述史学会秘书长丁旭东博士的《音乐口述史的概念、性质与分类》《音乐口述史研究的三种模式》为我们明确了音乐口述史的研究方法和方向，但目前针对云南声乐口述史方面，还没有综合性成体系的

① 此文荣获"首届青年音乐口述史学家论坛暨全国首届音乐口述史论文征文评比"优秀奖。
② 陈郁（1981—　），沈阳音乐学院声乐演唱硕士，现为曲靖师范学院音乐舞蹈学院副院长、副教授。

研究成果。

文献检索表明，国外学者对云南声乐基本没有研究，但云南当代声乐的很多演唱技法来源借鉴于西方美声唱法，还有他们对人类历史发展进程的研究方法值得借鉴。人类学方面，著名美国人类学家梅里亚姆的"音响—观念—行为"三维模式，为人类活动、文化脉络与历史进程的三者关系研究提供了研究思路。口述史方面，唐纳德·里奇关于口述史领域学术研究的操作方法和整理研究规范对研究的实施有指导价值。

综上所述，学术界对云南当代声乐发展的研究，罗列了一些简介式的描述，也提出了一些启发性的思索，但还存在一些明显的不足：①理论视角不统一；②研究内容不全面；③研究方法较单一。现有成果尚处于较粗浅的层次，缺乏整体观照，这充分表明，云南当代声乐发展尚未得到系统研究，仍是一个未完全解决的课题，有必要进行更加全面深入的系统研究。

（二）研究意义

云南地处古代南方丝绸之路要道，拥有面向"三亚"（东南亚、南亚、西亚）和肩挑"两洋"（太平洋、印度洋）的独特区位优势，在建设"一带一路"进程中有着特殊的历史、人文优势，作为世界性的语言，艺术的影响力超越时空、跨越国界，云南音乐艺术交流与合作是建设"一带一路"的重要组成部分，也是不可或缺的文化交流媒介。声乐演唱是人类最直接的情感表达方式，云南声乐因其多样的民族性、独特的地域性、厚重的人文性、丰富的审美性，成为展现各族人民智慧与文明结晶的重要方式，体现着云南音乐文化的精髓和命脉。因此，对云南声乐的研究，具有不可估量的文化价值和交流意义，在当前多元文化语境下，以口述的方式全面研究云南当代声乐，还具有重要的理论意义和实践价值。

1. 理论意义

口述史是对传统史学研究的一种补正、引证和纠正。声乐家口述历史记忆中，对观念、模式、举措等方面的探索，是新中国成立以来云南声乐发展的试金石，对后世云南声乐的发展提供了可借鉴的理论支持。

2. 实践价值

对声乐名家口述素材中演唱技巧和作品风格的分析研究，有利于提高声乐演唱能力，准确呈现歌曲作品内涵，打造地区特色的声乐艺术精品，为云南省委提出的民族文化大省向民族文化强省迈进的战略目标增添助力。

二、探究的主要内容、基本思路与研究方法

（一）主要内容

主要以当代声乐名家口述的方式，记录研究新中国成立70年以来云南声乐探索发展的进程，其核心是演唱技法、声乐教学、作品创作、历史事件的个案分析研究，由个案的"点"描绘串联出云南当代声乐发展演变轨迹的"线"，最终探索云南声乐进一步发展的特色之路与前进方向，主要从四类受访者的五个角度口述素材中研究分析。

1. 演唱者

从声乐歌唱家、比赛获奖歌手、著名少数民族歌手、非遗演唱类项目传承人等演唱名家的口述素材中，分析研究新中国成立70年以来云南声乐演唱发声技法的演变轨迹与演唱风格特征的发展走向，少数民族民歌和民族民间唱法的风格特征和演唱方法，以及省内外声乐演唱交流等历史事件对云南声乐发展进程的影响。

2. 声乐教育家

从著名声乐教育家，特别是高等教育声乐名师的口述中，梳理分析声乐作为一种艺术学科门类，学院派声乐演唱技法、声音观念、演唱风格特征等逐渐形成、发展、成熟的历史轨迹，名师的教学特点与方法分析，声乐专业教育对云南声乐发展的驱动，以及人才培养与输出的发展脉络。

3. 声乐作品创作者

从歌曲作曲家或声乐作品主创者的角度，分析云南当代声乐作品的创作、获奖与传播对云南声乐发展的影响。包括单一形式的歌曲创作作品，如"五个一工程"获奖作品、中国音乐金钟奖获奖作品等，也包括如歌剧、音乐剧等大型舞台声乐类作品的创作与呈现。

4. 大事件知情人

通过对亲历者和知情人口述记忆的梳理与文史补充，重现对云南声乐发展进程有重大影响和推动作用的事件，升华云南音乐历史的人文情怀，描绘云南声乐发展的步伐轨迹，如聂耳音乐周、云南声乐"送出去引进来"人才学习交流、云南省声乐创作研修班、央视与云南的青歌赛选拔、本土歌曲演唱与创作大赛、艺术培训与合唱活动。

5. 口述者的思考与展望

对演唱者、声乐教育家、声乐作品创作者、大事件知情人四类人群的采

访，都会涉及一个共同的话题，那就是对云南声乐发展的思考和探索。如何将多民族多文化交融的云南声乐，在当下和后世发扬光大，为"一带一路"和地区经济发展服务，创立一座座具有深远影响的音乐文化丰碑，作为亲历者和领航人的口述者们，将提出有利于云南声乐进一步繁荣发展的建设思路与前景展望。

（二）基本思路

历史梳理—明确主题—设计问题—确定对象—访谈整理—理论分析—展开探索。首先，对云南当代声乐的历史发展进程进行学术梳理，奠定口述历史研究的理论保障基础；其次，提炼历史轨迹中关键节点的事与人，明确访谈主题，设计访问题目，确定受访对象并对其访问；最后，整理口述素材等田野资料，运用相关学科的研究方法，结合对比现有文献史料，在规范凝练后撰写成果，呈现新中国成立 70 年以来云南声乐发展进程，探索云南声乐发展的前景道路。

（三）研究方法

1. 口述史

历史是人类的历史，每个人都是历史的亲历者与构建者。口述史中个人生命体验的细节描写，在很大程度上丰富还原了真实的历史进程，实现对历史叙述的重要补充与匡正，有着传统文献资料无法替代的独特价值。

2. 历史民族音乐学

对云南声乐发展的研究分析，建立在历史民族音乐学的视角，并扩展到声乐观念、声乐行为、声音特征技巧的三重范围，通过口述者对云南声乐发展进程的阐述，研究声乐三重形态的历史惯性和影响声乐发展轨迹的文化意义。

3. 文献研究

整理分析现有已公开的研究文献与理论成果，融入口述者提供的尚未公开和私人收藏的文献资料，增加研究结论的科学性、权威性和可靠性。

4. 史料对比校勘

通过口述素材与文献史料对比，现已发表文献与口述者尚未公开的史料对比，不同口述者对同时期同事件口述素材的不同角度对比，当事人与旁观者的口述素材对比，充分发挥口述史纠偏正史和丰富史料的作用。

5. 个案研究分析

口述者个案研究，运用艺术人类学的研究方法，系统分析受访者的口述素材。

6. 历史田野调查

进入口述者的历史记忆，描绘记忆中的历史并生动地再现出来，从中获得大量"零手的""一手的"珍贵历史资料。

7. 心理分析法

口述历史的真实性取决于历史记忆的真实，运用心理分析法，根据实际访问情绪氛围和心理变化调整采访，引导口述者尽可能多地讲述真实的历史记忆。

三、探究的重点难点、主要观点及创新之处

（一）重点难点

1. 研究重点

对口述素材分析凝练，探索影响云南声乐发展的因素，为后世云南声乐的健康快速发展提供理论方向和技术支持。

2. 研究难点

口述历史的特点是以口述者的历史记忆为凭据再现历史真实，受访者描述出来的记忆与呈现出来的面貌具有多样性，充分做好前期案头工作，营造适宜的采访氛围，取得受访者的信任，采用心理分析等方法，使受访者尽可能多地口述真实历史，增加口述历史素材的真实性。

（二）主要观点

1. 发展的核心

专业教育发展。声乐教育对声乐发展起着举足轻重的作用，特别是高等院校的声乐教育，对理顺云南声乐的历史脉络、引领专业方向、推动发展节奏、开拓发展道路有着重要的理论研究价值和导向促进作用。云南高等声乐专业教育，对云南的声乐发展起着核心引导和推动作用。

2. 发展的关键

民族民间特色。云南是民族文化大省，"民族牌"是引领云南音乐文化交流发展的一个特色窗口，青歌赛原生态唱法的频频获奖充分说明了这点。充分挖掘民族特色，是云南声乐发展的出路和关键。

3. 发展的途径

声乐作品创作。云南声乐要吸引世界的目光，优秀声乐作品的呈现是途径。用云南特色演唱方式，演唱具有云南特色的声乐作品，组合出击，发挥最

大优势，把云南声乐推广壮大。

（三）创新之处

声乐是唱出来的，口述史是说出来的（当然也可以唱），用说（唱）的方式来记录云南声乐的发展，比起文本文献更加适合。口述史与传统文献历史最大的不同就在于，它能够以讲述历史记忆的方式，将历史和现实紧密结合，在口述者的历史记忆中，把新中国 70 年的云南声乐历史轨迹与个人生命体验决策相结合，研究探索和分析展望后世云南声乐发展的方向与途径，是对云南当代声乐发展史研究方法的创新。

结 语

口述史能把客观历史发展更为直观有效地记录下来，对云南当代声乐口述史的研究，不仅能作为音乐史学类史料传载下去，还能通过口述史料中的声乐教育与演唱方法，对现今云南声乐演唱方法进行科学系统的技术研究，更能以古鉴今，探索分析有利于云南声乐发展的道路，因此，运用口述史方式对云南当代声乐发展进行研究势在必行。

参考文献

[1] 丁旭东."口述音乐史"学术实践的六个操作关键［J］.中国音乐，2018（1）.
[2] 申波. 云南新音乐创作百年史话［M］.昆明：云南科技出版社，2016（1）.
[3] 李向平，魏扬波. 口述史研究方法［M］.上海：上海人民出版社，2010（4）.
[4] 罗宇佳. 云南高等音乐教育史［M］.昆明：云南教育出版社，2017（9）.
[5] 蒲涛. 百年声乐——二十世纪中国声乐的发展［J］.艺术探索，2003（12）.
[6] 钱康宁，邱健（执笔）. 歌潮乐浪汇交响——改革开放 40 年云南音乐发展回望［J］.民族艺术研究，2019（3）.

口述史在中国当代音乐研究中的实践价值探析[①]

许 嵩[②]

2014年"全国首届音乐口述史学术研讨会"后,在民族音乐研究中基于口述史的研究讨论日益增多,这使得民族音乐史、民族舞蹈史、民族宗教史等领域的研究开始活跃起来。口述史在音乐领域中的应用给音乐研究带来了新思路。随着口述史在音乐领域的研究不断深入,口述史不断对音乐现象做出合理解释。

一、口述史的概念

关于口述史,不同学者有不同的定义。美国口述史学家 Donald Chitchat 认为口述史是一种个人评价,是通过录音访谈收集口头资料对历史事件进行了解。北京大学杨立文教授认为口述史是通过调查访问,收集当事人的口头资料,是相对于文字资料分离出来的一种研究方式。杨祥银教授认为口述史是利用现代科学技术收集、保存和传播即将逝去的声音并整理成文稿,形成历史学的分支学科。[③] 尽管各个学者对口述史的阐释不同,但我们已经可以找到其中的共性,即口述史是在访问者与受访者之间形成的,通过录音设备进行记录,还原当时历史现象的一种研究手段。

二、音乐口述史研究在国内外的发展概况

(一)国外音乐口述史研究

在国外,音乐口述史研究在美国、英国、加拿大等国以及非洲地区比较繁荣,其中又属美国的研究成果最丰富。美国的音乐口述史研究既包括对音乐本

① 本文发表在《教育发展研究》(*Educational Development Research*) 2021年第1期。
② 许嵩(1985—),中央音乐学院琵琶演奏硕士,现为肇庆学院音乐学院琵琶、古琴专任教师,民族乐团常任指挥。
③ 刘蓉:《口述史在中国当代音乐研究中的实践性价值——以"当代陕西作曲家群体研究"为例》,载《交响(西安音乐学院学报)》,2015年第34卷第1期,第83~90页。

身的研究，也包括对作曲家、音乐节的研究。对音乐本身的研究有爵士乐、雷鬼、朋克等门类；对作曲家的研究作为美国音乐口述史研究的重要内容，不仅有独立的研究成果，在对乐曲的研究中也有穿插；除此以外，对乐队、音乐节的研究也在美国音乐口述史研究中占有一席之地，比较有名的音乐节研究是关于"胡士托摇滚音乐节"的口述史研究。乐队研究主要通过对其粉丝、家人、朋友、业界相关人士的访谈揭示乐队成员的音乐理念、技术、业务能力以及个人性格等。

（二）国内音乐口述史研究现状

国内音乐口述史研究起步晚，目前为止还没有比较系统的研究体系。2014年，中国音乐学院召开"全国首届音乐口述史学术研讨会"，掀起了音乐口述史研究的热潮。在这次会议中，学者们针对中国音乐口述史研究方法、理论进行交流，会议最终形成了来自中国社会科学院、温州大学、中国音乐史学会、中国传统音乐学会的29篇相关研究论文。根据对中国知网的搜索，音乐口述史方法的研究也形成了一定规模，但是还不成系统。

三、口述史在中国当代音乐研究中的实践性价值

（一）记录音乐文化的完整生态链

口述史在音乐研究领域中的应用主要是通过当事人的口头讲述保留有关音乐作品作曲方式、表演的信息，将音乐环境与音乐演唱构成一个完整的音乐历史图纸。语言是人类文明的基础，音乐作为语言的发展也是人类文明的重要组成部分。就音乐本身而言，演唱和弹奏无疑是音乐的主要内容。口述史研究方法不仅关注音乐表演，也关注音乐产生的环境，从完整的音乐生态链入手研究音乐。以往的音乐研究中只是通过传承下来的文字、历史故事还原音乐，而口述史以第三人的视角收集完整的音乐资料，还原历史材料。例如，通过对民歌歌手的访谈形成关于民歌的唱法、发展、创作背景等的一系列资料，在一个完整的音乐生态链中研究音乐，挖掘音乐的背景、价值。

（二）对非主流音乐给予更多关注

口述史的访谈对象是人民群众，所以，音乐口述史还表现出一个鲜明的特点，即关注非主流音乐。传统音乐研究多是关注精英文化，忽略对草根阶层，即广泛的人民群众的音乐文化的研究。口述史关注农民、工人及其他被社会所

忽视的群体。① 作为历史和文化的创造者，他们的文化活动构成社会文化的主体内容，但是他们的音乐文化目前比较缺乏相应的关注，媒体、学术研究以及教育都更关注精英音乐文化。口述史在中国当代音乐研究中的应用更有助于重建无文字族群以及草根阶层的音乐文化历史记忆。

当下，少数民族文化的研究和保护是我国文化领域的重要课题，少数民族音乐研究也是一项重要项目。少数民族音乐研究比较困难，资料相对较少，尤其是一些没有文字的少数民族的音乐研究更加困难。音乐口述史研究可以解决这一问题，因为口述史不依赖于大量的文字资料、历史资料，而是通过深入人民群众，通过收集第一手口头资料对其内容、发展背景进行研究。口述史方法的应用有助于少数民族音乐文化重构。口述史使以前不具备话语权的草根阶级有了话语权，通过收集记录他们的声音，让这些记忆有了进入历史研究的机会。所以，从这一层面上讲，口述史使人民群众有了更多发声机会，使历史资料更翔实。这是自下而上的研究方式，对于重构濒危民族音乐文化、给人民群众提供发声机会具有重要意义。

(三) 将音乐同更加广泛的社会生活联系起来

音乐口述史研究体现了历史研究的特点，将当下社会生活同音乐联系起来，是对音乐研究局限于音乐本身范畴内的一种补充。在音乐口述史研究中，音乐同经济、生活、文化、科教等联系起来，通过对不同社会身份的人进行访谈，获得不同视角下的研究资料，通过对家庭成员、当事人、听众等人群的联系，收集更全面的音乐资料。这种多视角的研究不仅可以丰富以往历史记述中的内容，更有助于理解音乐的发展演化。通过思考访谈者的口头阐述，可以更加有效地将当下和历史沟通起来，将过去的感悟和体验与当前进行联系，在回顾历史中获得智慧，从而继续建构现实的社会生活。

(四) 原声录音记录历史的瞬间

音乐口述史研究是通过录像设备将受访者原声进行记录，由研究者进行整理，进而呈现出最接近历史的音乐资料。尽管这些资料是经过学者斟酌选定的内容，但是经过科学系统化的采访问题的设定，可以减少误差，使整理出来的文字资料生动、准确，为音乐研究提供最完整、最接近历史的信息。对于音乐

① 赵书峰、单建鑫：《音乐口述史研究问题的新思考》，载《中国音乐》2016年第1期，第195～203页。

来说，原声演唱、弹奏与后人根据乐谱进行重新演唱和弹奏有很大的不同。口述史直接保留当时人们演唱、演奏的作品，对音乐进行最真实的记录。而关于音乐历史的研究又可以关注到音乐背后的历史动因及音乐的社会影响。作为以记录声音为核心内容的研究方法，口述史增强了音乐研究的准确性，拓展了音乐研究的空间。

以口述史研究为视角的音乐研究最早的目的是弥补音乐资料的不足。Allan Nevins[①] 和 Louis Star[②] 通过口述自传和口述他传保存了一批重要的原始资料，此后，口述史研究逐渐发展为一种正式的研究模式，即音乐口述史研究首先是为了记录音乐历史，其次还在于重构音乐的历史记忆，将现在的音乐原声、视频、社会动因等资料进行保存，通过访问表演者、作曲家、听众等重要参与者记录音乐文化。

（五）倡导音乐工作者关注中国音乐历史建构

音乐历史体系的建构需不同角色的音乐工作者加入，口述史研究模式有助于吸引业内人士关注中国音乐历史建构。音乐的发展也需要历史的传承，老一辈音乐家在演唱、演奏、创作、教育方面都积累了丰富的经验，口述史对记录他们的音乐体验、记忆和艺术思考具有重要作用。中国音乐历史体系需要多角度记述，多方面进行充实和补充。这些口头资料本身既可以当作第一手资料进行研究，也可以作为文字资料、历史典故的佐证。总之，在过去人们已经在不自觉地应用音乐口述史了，在未来我们需要用更加科学系统的理论框架和实践工作对它进行完善和改进。历史学家总是希望可以挖掘出详细而准确的史料给后人参照，这也告诫我们在今天应该尽量多保存一些资料，给后人提供更加详尽的参考，这也是我们对自己所从事专业的历史担当。

四、有关口述史研究的质疑

作为一种从历史研究、文学研究中发展到音乐研究领域的方法，目前学术界对音乐口述史研究存在一些质疑，主要体现在以下几点：

① Allan Nevins，哥伦比亚著名历史学家，现代"口述历史之父"。
② Louis Star，哥伦比亚大学口述历史研究室主任，美国第一代口述史研究学者。

(一) 对口述史研究方法的质疑

在经济全球化、文化多元化的背景下，人们之间的交流、互动更加频繁，用口述传承历史并没有得到学术界的公认，口述史是否可以作为研究音乐的一项基本手段是学术界不断讨论的议题。关于口述历史研究方法的优缺点、必要性、真实性等讨论目前还未得到学术界的深刻关注。

(二) 口述事件的可信度

通过口述史方法收集的民间音乐的材料是否真实可信是音乐口述史研究最重要的问题。每个人的认识和理解都存在一定局限性，只有经得起历史史料检验的口述资料才是真正有价值的资料。口述史收集的资料只有在有条件进行佐证的情况下才可以作为有价值的研究材料。

(三) 记录、访问者的理解误差

口述材料的收集与采访气氛、访谈者的身份有直接关系，收集到的材料受到多种条件影响，存在一定误差。

结　语

音乐口述史是对乐人、乐事历史记忆的重构，对于中国音乐史学、民间音乐学研究等学科的研究具有重要促进意义。从口述历史学的角度来看，它可以提供更加丰富全面的材料，但是民间音乐口述史研究目前还只是一门新兴学科，研究队伍稍显单薄。在民间音乐学界，人们对音乐口述史的定义、研究方法等尚未达成共识，民间音乐口述史研究还有待学者开垦。

参考文献

[1] 刘蓉. 口述史在中国当代音乐研究中的实践性价值——以"当代陕西作曲家群体研究"为例 [J]. 交响 (西安音乐学院学报), 2015, 34 (1): 83-90.

[2] 赵书峰, 单建鑫. 音乐口述史研究问题的新思考 [J]. 中国音乐, 2016 (1): 195-203.

[3] 丁旭东. 现代口述历史与音乐口述历史理论及实践探索——全国首届音乐口述历史学术研讨会综述与思考 [J]. 星海音乐学院学报, 2015 (3): 145-152.

[4] 刘依雨. 口述史研究方法在民族音乐学中的应用 [J]. 艺术品鉴, 2019 (3): 180-181.

［5］丁旭东. 音乐口述史语料库分析方法的理论原理与操作步骤［J］. 中国音乐，2020（1）：99-109.

［6］赵书峰，单建鑫. 音乐口述史研究问题的新思考［J］. 中国音乐，2016（1）：195-203.

［7］石芳. 21世纪以来我国音乐口述史研究综述［J］. 南京艺术学院学报（音乐与表演），2018（4）：46-49.

砚园聆涛　乐海钩沉

音乐口述史工作的相关法律伦理规范再探[①]

<div align="center">高斐莉[②]</div>

口述历史通过采访的方式，运用电子技术等媒介设备记录和保存受访者信息叙述的过程，是亲历者"个体在场"[③]的诉说。杨祥银认为："口述历史作为一种历史事件的当事人或目击者的回忆而保存的口述证词，它产生于访谈者与受访者之间的互动中，其凝结了双方的原创性创作。"[④] 口述历史是访谈双方共参共建的过程，这就形成一种"你中有我、我中有你、错综纠缠"[⑤]的关系。在访谈结束后，受访者的音视频记录、原始抄本，以及后期建立在访谈之上的"非虚构"创作，如期刊、书籍、传记、纪录片等各种形式的出版物，它们的使用和走向，在一定程度上都存在着相关法律和伦理问题。目前，我国口述史日益发展，但也伴随着众多问题产生，在口述史学术研究的过程中，口述史文本资料乱用、冒用的现象比比皆是，这些都是口述史法律伦理体系的不健全和采访者相关意识的淡薄所致。即便在当下没有产生相关法律伦理矛盾，也不能预期今后不会发生，我们要将法律伦理体系贯穿口述史研究的始终，做到"居安思危，有备无患"。音乐口述史作为口述史学研究的特殊领域，在实践操作的过程中，亦存在较多法律伦理问题，很多内容、方法游走在法律伦理边缘，甚至触犯底线，与口述史工作的学术原则相悖。本文基于法律伦理视角对音乐口述史实践操作规范展开探索，提出规范性的法律伦理框架思路。

一、国外口述史法律伦理体系发展简述

现代口述史学发端于在20世纪中叶的美国，以1948年哥伦比亚大学口述历史研究室的创建为重要标志。20世纪60—70年代开始兴起于加拿大和英

① 本文荣获"首届青年音乐口述史学家论坛暨全国首届音乐口述史论文征文评比"优秀奖，并发表在《歌海》2021年第2期。
② 高斐莉（1995— ），山西师范大学2018级近现代音乐史（口述史方向）硕士研究生。
③ 谢嘉幸：《话语博弈——音乐口述史的内在张力及其多种类型辨析》，载《云南艺术学院学报》2019年第2期。
④ 杨祥银：《美国现代口述史学研究》，中国社会科学出版社2016年版。
⑤ 陈墨：《自传、回忆录与口述历史》，载《粤海风》2014年第3期。

国,到80—90年代以辐射形向世界各地延伸。本文以美国、英国和新加坡三国为例,梳理其口述历史相关法律伦理发展体系文本。

(一) 美国口述历史协会及哥伦比亚大学法律伦理体系

口述历史最先兴起发展于20世纪中叶的美国,其标志性的事件是1948年哥伦比亚大学口述历史研究室的创立。作为口述历史的发端地,美国口述历史在不断探索和实践中取得了颇为丰富的成就,各类口述历史项目层出不穷,如总统图书馆、少数族裔、妇女史、社区史、劳工史、家庭史等。经过70多年的不断发展,美国已建立起较为完善的口述历史法律伦理体系,其中最重要的组织就是美国口述历史协会(Oral History Association,简称OHA)。

美国口述历史协会(OHA)创建于1967年,作为全国性的口述历史组织,OHA为口述历史的学术发展和推进提供了交流平台。口述历史协会旨在推展口述历史,将之视为一种搜集和保存历史资料的方法。此一方法乃是通过录音访谈那些曾经参与过去事件和生活方式的人来完成口述历史的。协会鼓励制作和使用口述历史的人体认某些确切的原则、权利和义务,以便制作出有凭有据、实用可靠的材料。这些包括了针对受访者、专业本身和社会大众等所应尽的义务,以及赞助机构与访谈者彼此之间的义务。① 从创立之时起,"该协会一直致力于规范口述历史实践原则、标准与评估指南,其核心目标是尽可能预防法律风险与维持更高的专业伦理②。

OHA在成立的第二年,就首次颁布了《口述历史目标与指导方针》(*Goals and Guidelines*),该方针详细概述了相关访谈者、受访者、赞助机构相互之间必须遵守的原则、权利和义务。OHA于1979年通过了《口述历史评估指南》(*Evaluation Guidelines*),旨在评估口述历史项目的规模和用途,并于1989年和2000年进行了两次修订。③ OHA在2009年10月通过的《口述历史的原则和最佳实践》取代了《口述历史评估指南》,明确了访谈者对受访者应尽的九项责任,访谈者对公众、赞助机构及专业本身应尽的七项责任,赞助与档案保存机构应尽的四项责任。2018年颁布的《口述历史协会原则和最佳实践》是时代的产物。自从1968年《口述历史目标与指导方针》发布以来,美国口述历史的理论和实践变得越来越复杂、细微,这受其从业者基础的扩大和学科知识范式转变的影响。2018年的《口述历史目标与指导方针》在其文档

① 里奇:《大家来做口述史》,王芝芝、姚力译,当代中国出版社2006年版,第261页。
② 杨祥银:《美国现代口述史学研究》,中国社会科学出版社2016年版。
③ 里奇:《大家来做口述史》,王芝芝、姚力译,当代中国出版社2006年版,第262页。

使用中强调道德规范的重要性：要用道德规范文件来定义我们领域中的工作，供有兴趣了解口述历史工作者参考和使用。美国口述历史协会的《口述历史协会原则和最佳实践》是美国各个机构口述史研究的重要参考规则。

作为世界领先的口述历史实践和教学中心之一，哥伦比亚口述历史研究中心（CCOHR）已成为世界口述历史研究的标杆机构。CCOH（哥伦比亚大学口述历史中心）由哥伦比亚口述历史研究中心（CCOHR）和哥伦比亚口述历史档案中心（CCOHA）联合完成其任务。CCOHR 设在 INCITE，负责管理口述史项目研究议程，其目的是"记录独特的生活历史、主要历史事件和我们时代的记忆，提供公共程序以及跨学科研究"[①]。口述历史研究中心一直是学者、学生、活动家、艺术家以及其他许多人探寻纽约市和世界鲜活历史的资源。CCOH 在口述历史研究过程中，十分重视法律伦理规范，口述历史工作者在口述历史实践中必须履行一项不可或缺的程序，那就是法律授权协议书的起草、签署与执行（见图1）。

ORAL HISTORY AGREEMENT

This will confirm my understanding and agreement with [Name of Interviewer] ("Interviewer") with respect to my participation in a series of interviews conducted by the [Name of Interviewer or Organization].

1. This release form pertains to the following interviews, collectively called the "Work": a, [Description of interview, date]

2. I hereby grant to the Interviewer a non-exclusive license for any use of the Work by the Interviewer or Interviewer-approved third-parties in electronic, print, or any other media. This license will extend for the duration of copyright.

3. Among any other uses of the Work that the Interviewer may make, it shall make the Work available to researchers and others in accordance with applicable Interviewer rules and general policies.

4. I understand that the Interviewer may use my image, voice and other personal characteristics in photographs or in videotapes, audiotapes, or other media in connection with the Work. I agree that the Interviewer may use, reproduce, exhibit, distribute, broadcast, and digitize my name, likeness, image, voice, recordings and transcripts and any other contribution by me in the Work, in whole or in part.

5. I understand that this release is binding on me, my heirs, executors and assigns.

6. This agreement contains our entire and complete understanding and replaces all earlier agreements between the Interviewer and myself regarding the Work.

Signed: _____

Narrator Name: [narrator name]

Address: _____

Date: _____

图1 哥伦比亚口述历史研究中心起草的《口述历史协议》

① 详见：https://incite.columbia.edu/ccohr/。

图 1 所示是 CCOHR 起草的《口述历史协议》，共计六条内容，明确了双方的权责关系。第二条允许访问者或访问者批准的第三方以电子、印刷或任何其他方式使用作品，且该许可将在版权期限内延续。第四条受访者同意采访者以不同的方式（复制、展示、分发、广播和数字化）使用受访者的姓名、肖像、图像、声音、录音和笔录等。第五条明确了该协议对受访者及继承人、遗嘱执行人和受让人具有同等约束力。最后一条表明权责双方同意该协议的所有约定，并签字生效。该协议对权责双方的采访信息、版权使用、版权信息等相关法律内容做出规定，这对于国内口述史的法律文书拟定有重要的参考和借鉴价值。

（二）英国口述历史协会法律伦理工作流程

英国口述历史发展悠久，在现代口述史学发展中占据重要的地位。英国艾塞克斯大学社会学教授、英国图书馆国家声音档案馆（British Library National Sound Archive）国家生活故事收藏（National Life Story Collection）的创始人和英国口述历史学会（Oral History Society）官方刊物《口述史学》的创办者保罗·汤普森先生的口述史学理论专著《过去的声音：口述历史》（The Voice of The Past: Oral History）至今仍然是口述史学领域的经典著作，可谓是进入口述史学门槛的"金钥匙"。[①] 英国现代口述史学研究领域众多，涉及政治、经济、社会、教学等各个领域，取得了斐然的成就。

成立于 1973 年的英国口述历史学会，是致力于推动口述历史收集和保存以及研究口述史学自身理论和方法问题的国家性组织。学会针对口述史法律伦理，编写了相关指南书籍《你的口述历史符合法律伦理吗》（又称《英国口述史法律伦理指南》），从准备访谈的道德考量到访谈后的协议签署，对口述史的法律伦理操作做了较为详细的规范。《你的口述历史符合法律伦理吗》指出被访者必须对采访者有基本的信心和信任，这种信任建立在被访者利益的法律和道德框架内，该指南可确保实现这些目标。《你的口述历史符合法律伦理吗》主要包括规范条款和常见问题解答两部分，前者主要有 15 条，分为著作权的概念、受访者的权利、口述史学家的权利、协议的签订、口述档案的长期保存、口述档案的网络获取与"云"存储等；后者列举了著作权保护工作中的常见问题与解决方案共 19 条，如受访者拒绝签订著作权协议书怎么办、著

① 刘冰：《口述历史的现状与未来》，四川省社会科学院硕士学位论文，2009 年。

作权如何划分等。①

在口述历史协会的访谈实操中,有详细工作流程(见图2)②,从该流程图中的第七部分"受访者与采访者签署访谈协议"中可以看出法律伦理在口述史采访过程中的重要性。

图2 英国口述历史协会工作流程图

① 王玉龙:《口述档案的著作权保护:基于英美口述史法律伦理指南的分析》,载《浙江档案》2015年第2期。

② 详见:https://www.ohs.org.uk/wordpress/wp-content/uploads/Oral-history-project-workflow-2019.jpg。

如上所述，英国口述协会规定任何参与口述历史采访和后期资料保存的人都应采取上述步骤，尤其是在法律伦理方面，各方更应借鉴指南内容签订法律协定，明确双方的责任与义务，从采访前的准备、采访中、采访后、存档使用这几个方面，厘清权责关系，避免纠纷产生。

（三）新加坡国家档案馆法律伦理体系

新加坡口述历史发展于20世纪60年代末。在发展初期，没有清晰的口述历史方法学的概念，访谈方式不规范，未能形成专业、系统的操作体系。1979年，新加坡口述历史中心成立，其隶属于新加坡国家文物局属下的新加坡国家档案馆。新加坡国家档案馆成立的宗旨是在收集和保存口述历史访谈录音的过程中，供学者参考或者通过出版刊物、视听教材、展览，传播口述历史、做国民教育活动，同时也通过举办讲座、工作坊和研讨会教育民众。[①] 新加坡档案馆不断发展，在大量的实践中不断完善，形成较为完备的口述历史实践操作流程，其中就包含法律伦理研究。

作为公共和专业机构，口述历史中心在采访过程中以及在与受访者交往时，必须密切关注职业、道德及所有权问题。新加坡国家档案馆口述历史中心在采访之前，会发送邀请信件、起草项目文书，并与受访者进行开放和坦诚的沟通，解答并消除受访者可能存在的疑虑。采访者有责任强调有关信息，包括采访目的、谁能查阅采访记录、采访记录如何保护、受访者的版权等。采访者还应解释他所供职机构的做事准则。[②] 新加坡国家档案馆口述历史中心的采访协议有书面协议、口头协议和非签协议三种。

书面协议：①制作采访记录表，受访者可以自由选择公开哪部分采访记录。②采访开始之前，受访者可以匿名向社会公开访谈内容，但并不鼓励此种做法（研究者需得知资料的来源属性）。③采访协议签署之后，要为受访者提供一份，以备日后参考。④签署《口述史访谈使用权协议》（见图3）。口头协议：不强求签署书面采访协议，在采访结束之后，利用电子设备录下关于项目资料利用的口头协议。非签协议：与其他录音资料一样，采访录音的版权归受访者和采访者双方共有。具体来说，有两种版权，即属于受访者的口述话语版权和属于采访者（独立研究者）或其代表的组织的录音带版权。如果受访者签署了转让版权的协议，那么采访者或其代表的组织将拥有采访记录的全部版

① 赖素春：《汇声聚史四十载——新加坡口述历史中心》，载《高校图书馆工作》2019年第39卷第1期。
② 新加坡国家档案馆：《记忆与回忆：新加坡国家档案馆口述史工作手册》，杜梅、王红敏等译，中国档案出版社2012年版，第72页。

权。如果没有签协议，采访记录要服从新加坡版权法对于演说录音的规定，受访者持有版权直到他去世后 75 年。①

图3 新加坡国家档案馆《口述史访谈使用权协议》（样本）

① 新加坡国家档案馆：《记忆与回忆：新加坡国家档案馆口述史工作手册》，杜梅、王红敏等译，中国档案出版社 2012 年版，第 76 页。

图 3 为新加坡国家档案馆《口述史访谈使用权协议》（样本），受访者在接受口述史访谈之后，访谈内容、版权以及后期的抄本都归属于新加坡国家文物局下的口述历史中心。针对访谈录音的信息公开，口述历史中心为访谈者提供三个参考选项，受访者可在这三项中进行选择，确保各方的合法权益，这是值得学习操作的范本。

二、口述史法律伦理实践操作案例

口述史是国内学术界的一个热点和亮点，各学术领域开展的项目层出不穷，成果比比皆是。下文通过分析口述史实践操作案例，提出音乐口述史法律伦理框架思路。

杨晓的《蜀中琴人口述史》制作，在实际操作中经历了八个步骤。第一步，文献调研；第二步和第三步，确定受访者的名单；第四步，实施访谈；第五步，口述材料整理；第六步，口述文本整编；第七步，请受访琴人审阅口述文本初稿；第八步，与琴人们逐一签订《口述材料使用设限协议》。杨晓指出，协议明确规定了口述者、制作人与出版方对各种口述材料与最终文本的责任、权利与义务，这在口述史的伦理规范上是至为关键的一环。[①] 陈墨在编纂《中国电影人口述历史丛书》时起草了《丛书编辑条例》，大家参与讨论，通过之后就按照该条例执行，条例的第一部分就是关于法律和伦理的内容，其重要性显而易见。丁旭东在阅读相关理论、比较中外学术实践研究后，基于大量"口述音乐史"实践操作，在《"口述音乐史"学术实践的六个操作关键》一文中提出了操作的关键步骤。文中第六关键点是"基于信任基础上的相关协议签订"，它所涉及的协议有三种：第一种是受访人签署的委托出版协议；第二种是口述访谈资料的使用设限协议；第三种是次生协议。丁旭东指出："签订相关资料授权使用协议，是保障口述史料合法利用与相关参与人合法权益的关键。"[②] 湖南图书馆 2008 年开始进行"湖南抗战老兵"口述历史专题研究，并出版了《不能忘却的纪念——湖南抗战老兵口述录》，在书末对目前图书馆界口述历史工作存在的制度问题提出了新的思考，其中有一部分就是有关"口述历史的相关法律缺位"的内容。书中指出："图书馆口述历史工作的内核是挖掘深藏在人们头脑里的记忆，而这些记忆是由人和事组成的，它的开展

① 杨晓：《口述历史书写的琴学实践——以〈蜀中琴人口述史〉制作为例》，载《中国音乐学》2014 年第 1 期。

② 丁旭东：《"口述音乐史"学术实践的六个操作关键》，载《中国音乐》2018 年第 1 期。

不可避免地牵涉到著作权、隐私、名誉等法律问题,如果没有现成的针对口述历史的法律来约束、指导采访人的行为,口述历史工作很难在法律层面上做到规范化、程序化。"

可见,口述史项目中关于法律伦理规范的问题已经被重视起来,诸多学者也有意对此进行探讨。下文将针对"音乐口述史"实操过程中涉及的相关法律伦理问题进行简要论述。

三、音乐口述史的法律伦理体系流程

(一)资料采集

资料采集是音乐口述史项目实施研究的第一阶段。音乐口述史的资料采集包括访谈生成的口述史料和与访谈内容相关的资料采集工作。这一阶段的工作是确保后续工作能否顺利展开的关键一步,直接影响整个口述史的质量。其中,口述访谈是这一环节的核心所在,主要参与者是采访者与受访者(受访者背后的机构、单位以及其他主体)。正是参与主体之间的复杂性,决定了资料采集内容的重要性和归属性。根据访谈中是否存在信息互通,可以划分为自叙式访谈和交互式访谈。① 自叙式访谈是指由受访人单独叙述完成访谈,采访者负责访谈记录,毫无疑问,版权归受访者所有。在交互式访谈中,采访者与受访者采用一问一答的互动形式进行,访谈成果凝结了双方共同的努力。《中华人民共和国著作权法》第十四条规定,两人以上合作创作的作品,著作权由合作作者共同享有。因此,在交互式访谈中,著作权应由双方及多方共同享有。

美国口述历史工作者在口述历史实践中必须履行一项不可或缺的程序,那就是法律授权协议书的起草、签署与执行。② 英国口述历史协会有关口述史版权法的信息内容主要包括版权拥有权、版权期限权和官方版权三部分内容。③ 因此,采访者在访谈之前应向受访者解释访谈的内容和形式,并在访谈结束后尽快当面与受访者签订访谈协议。同时,访谈协议应该明确规定访谈录音资料著作权所有者的权力和义务。

图4为课题组与作曲家张小夫签订的《授权委托书》。以"张小夫音乐口

① 尹培丽:《档案馆口述资料收藏的法律适用》,载《档案学研究》2015年第6期。
② 杨祥银:《美国现代口述史学研究》,中国社会科学出版社2016年版。
③ 详见:https://www.ohs.org.uk/ethics/copyright.html。

述史"采访为例,课题组在采访内容结束之后,与受访者张小夫签署了《授权委托书》,同时整个团队成员也签署了《保密协议书》,承诺对口述史采访涉及的任何信息、数据妥善持有并严格保密,未经项目组授权,不可向第三方披露。

图4 作曲家张小夫签订的《授权委托书》

(二)资料保存

音乐口述史的资料保存是对第一阶段资料采集过程中收集的口述历史相关文件进行妥善保存的过程。在这个过程中,所涉及的法律伦理问题的核心就是保存机构,保存机构在这一过程中担任着重要角色。如果采访者或其所属机构不能满足专业保存的要求,一般移交专业机构进行保管,以便于后期口述史料的开发与利用。口述史料移交入库之后,专业机构就要对其建档保管,至此口述历史资料就具备了口述历史档案属性,就将受到《中华人民共和国档案法》《中华人民共和国档案法实施办法》等相关法律条例的制约。

作为权威机构的哥伦比亚大学口述历史中心,将采集到的大部分手稿和录音磁带都存放在巴特勒图书馆进行专业分类、编目保存。而在国内,音乐口述史发展尚处于起步阶段,音乐口述资料大部分由个人保存,但也有的由专门的保管单位,如博物馆、图书馆、档案馆等进行保存。如中国传媒大学崔永元口述历史研究中心就保存了大量的口述历史资料。音乐口述史资料保存大致分为移交、归档、编目、数字化这四个步骤。

音乐口述史目前还没有专业的口述史资料保存机构,笔者所参与的国家"十三五"重点图书出版规划项目《中国音乐口述史——著名音乐家访谈录》

在对不同受访者进行采访之后,课题组会将采访前收集的资料、采访后的录音、抄本以及受访者提供的相关书籍、图片、手记、手稿等进行打包分类、备份(见图5)。在这个过程中,涉及的相关法律伦理问题主要集中在采访抄本及采访成品(如影像视频、学术论文、书籍等)方面,课题组会将采访抄本进行整理,供受访者查阅,对于受访者不愿向公众展示的内容,课题组会参照受访者意见进行删减。在相关成品出版之前,课题组也会将未公开发表的成品交付受访者审定,双方共同商讨,达成协定。

- 鲍元恺口述史
- 黄自及四大弟子口述史
- 李凌口述史
- 李西安口述史
- 刘德海口述史
- 青木关国立音乐院口述史
- 施万春口述史
- 施咏康口述史
- 张小夫口述史

图5 《中国音乐口述史——著名音乐家访谈录》部分文件目录

(三)资料传播

口述历史传播形式多种多样,各种新式媒体层出不穷。口述历史资料传播过程中一旦涉及法律伦理问题,结果就会变得复杂且难以预料。音乐口述史进入传播阶段以后,实际上就对保存机构提出了一个更高的标准,拓宽了保存机构的业务范围。

随着网络时代的不断发展,网络传播理所当然成为口述历史传播的重要途径。数据库的检索已经无法满足用户需求,足不出户、随时随地进行用户对口述史提出的资源访问是口述史最新需求。随着多媒体的迅速扩张,口述史音像资料已经成为制品上至网站。这不仅是最适宜数字化的口述史,即便是最传统的档案馆也都陆续搬上了网络。但由于网络机构缺乏审查机制,容易出现网络资料乱用的现象。口述历史在传播的过程中面临着各种境遇,数字时代一方面加快了传播速度,扩大了传播路径;另一方面,口述历史信息传播存在安全问题,口述资源和一些负面信息会被无限放大。无论是机构还是个人,都要权衡处理其中潜在性的问题。

作为音乐口述史的研究者和参与者，我们身上都负有道德义务，这些义务不仅针对口述历史实践与研究方法，而且还涉及资料的传播共享，这其中也包含了多重关系原则。从采访者和受访者到资料管理员和研究员，从准备与沟通、合作到口述历史访谈、管理再到口述资料的保存和访问等，所有的过程和参与口述历史的工作者，都将成为相互责任网的一部分，以尊重叙述者的观点，保障叙述者的隐私和安全。

四、总结和思考

在音乐口述史实践过程中，不论处在工作中的哪一个阶段，都应当重视法律伦理问题，厘清各方权责关系，规范实践操作。音乐口述史作为探秘人类心灵的一项工作，如不能在具有法律效用的协议规定下开展工作，必然行之不远且隐患无穷，所以，这项工作虽然容易被人忽视，但非常必要、十分关键。① 目前我国尚无针对口述史的法律伦理规范指导，口述历史项目的开展大多处于"放养"的状态。随着社会文明的进步，人们的法律意识、法治观念不断增强，口述历史学者已逐渐意识到项目开展过程中法律伦理的重要性，并借鉴国外经验进行了有益探讨。囿于自身专业限制，本文在跨学科法律伦理问题探讨中有较多不足之处。音乐口述史法律伦理学术实践的规范问题需要更多专家、学者实践介入，进行专业理论探讨和总结，从而实现音乐口述史学术工作规范的科学理论体系的构建。

参考文献

［1］谢嘉幸. 话语博弈——音乐口述史的内在张力及其多种类型辨析［J］. 云南艺术学院学报，2019（2）.
［2］杨祥银. 美国现代口述史学研究［M］. 北京：中国社会科学出版社，2016.
［3］陈墨. 自传、回忆录与口述历史［J］. 粤海风，2014（3）.
［4］里奇. 大家来做口述史［M］. 王芝芝，姚力，译. 北京：当代中国出版社，2006.
［5］杨祥银. 美国现代口述史学研究［M］. 北京：中国社会科学出版社，2016.
［7］哥伦比亚大学口述历史研究中心：https://incite.columbia.edu/ccohr/.
［8］刘冰. 口述历史的现状与未来［D］. 四川省社会科学院，2009.
［9］王玉龙. 口述档案的著作权保护：基于英美口述史法律伦理指南的分析［J］. 浙江档案，2015（2）.

① 丁旭东：《"口述音乐史"学术实践的六个操作关键》，载《中国音乐》2018年第1期。

［10］英国口述历史协会工作流程：https://www.ohs.org.uk/wordpress/wp-content/uploads/Oral-history-project-workflow–2019.jpg.

［11］赖素春. 汇声聚史四十载——新加坡口述历史中心［J］.高校图书馆工作，2019，39（1）.

［12］新加坡国家档案馆. 记忆与回忆——新加坡国家档案馆口述史工作手册［M］.杜梅，王红敏，等，译. 中国档案出版社，2012（12）：72.

［13］杨晓. 口述历史书写的琴学实践——以《蜀中琴人口述史》制作为例［J］.中国音乐学，2014（1）.

［14］丁旭东.“口述音乐史”学术实践的六个操作关键［J］.中国音乐，2018（1）.

［15］尹培丽. 档案馆口述资料收藏的法律适用［J］.档案学研究，2015（6）.

［16］英国口述历史协会版权详情信息：https://www.ohs.org.uk/ethics/copyright.html.

现象学视角下的口述史研究

李梁霞①

一、关于现象学

"现象学"作为概念初次出现是在 J. H. 朗伯特的《新工具》（1764 年）中。② 随后，康德、黑格尔、E. 冯·哈特曼等哲学家在其著作《自然科学的形而上学的基础》③《精神现象学》④ 和《道德意识的现象学》⑤ 等文本中对现象学都有所论及。但直到 20 世纪初，资产阶级哲学家们为了寻求论证唯心主义的新形式，才使现代意义上由埃德蒙·胡塞尔奠定的⑥唯心主义哲学思想——"现象学"得以确立。

现象学涉及的意识结构，包括我们认识事物的途径和方法，主张重新思考、观察习以为常的现实世界。其假设我们对周围的世界、所经历的事情和继承的文化秉承着一种"自然的态度"，这种"自然的态度"为我们解释自己的经验提供了框架，但它并没有真正呈现出自然事物和人类经验的本质。为了真正地看见和了解现实世界，我们必须把"信仰"搁置在正常的假设中。莫里斯·纳坦森将这描述为"在现实世界中将基本的信仰置于理论悬浮物中"，我们必须"深入到日常生活的基本假设之下，从一个不以我们所关心的对象为前提的有利位置，来看待我们对经验所持有的理所应当的态度"。⑦ 一旦我们朝这个方向前进，便可以重新审视过去所存有的偏见和错误的假设，以此重建一个看得更清楚的"生活世界"。用马克斯·范·马南的话来说："现象学研究包括用反省的方式接近那些往往晦涩难懂的东西，那些往往回避我们日常生

① 李梁霞（1995— ），广西艺术学院 2018 级音乐与舞蹈学专业西方音乐史方向硕士研究生。
② J. M. 波亨斯基、李真：《现象学的方法》，载《哲学译丛》1984 年第 3 期，第 56～61 页。
③ 康德：《自然科学的形而上学的基础》，邓晓芒译，上海人民出版社 2003 年版。
④ 黑格尔：《精神现象学》，贺麟、王玖兴译，商务印书馆 1979 年版。
⑤ E. 冯·哈特曼：《道德意识的现象学》，倪梁康译，商务印书馆 2012 年版。
⑥ Ю. К. 麦里维尔：《现象学》，王克千译，载《现代外国哲学社会科学文摘》1980 年第 3 期。
⑦ Maurice Natanson. *The Journeying Self: A Study in Philosophy and Social Role*. Addison-Wesley, 1970: 88.

活的自然态度的可理解性的东西。"①

现象学虽然不是唯心主义哲学，但它假定我们不能客观地认识世界，我们所能确定的只是在意识中存在的现象。瓦莱丽·约夫曾表示："然而，难道不是事实赋予的意义使它们变得有意义吗？毕竟，历史——或社会——并不存在于人类意识之外。历史是生活在其中的人对它的看法，是其他观察者、参与者、倾听他们或研究他们的记录的人对它的看法。现在的社会是我们所创造的。"②

我们通过感知、经历、理解生活，与别人进行交流建构自己的主观世界。许多从事口述历史研究的学者也如此，即便他们没有从现象学的角度思考自己的行为，但也会不经意地使用现象学的方法和概念。

二、口述史中的现象学方法

现象学的认识论认为人的意识和行为具有意向性和开放性双重特征。意向性指每个意识活动都指向超越其活动本身的对象，即意识总是关于非该意识活动本身的某对象的意识。③ 在进行涉及个人生命历程或生活史的口述中，当受访者讲述有关自己的故事和生活经历时，他们其实就在直接或间接地揭示自己目前的自我意识，在自己的生活故事中反思内在的自我，调和自身内部的冲突、矛盾，最后以单一叙述的形式重建一个作为整体的自我。

梅洛-庞蒂曾进一步指出，意向性不仅适用于意识活动，还构成人对世界全部关系及其对他人行为的基础，且人的行为的意向性是以其选择改变自身观点和目标的能力为基础的。④ 人的意识和行为建立在意向性的基础上，由此产生出一种开放性，人因之对外在的世界、他人甚至自我开放。⑤ 人们建构自我意识的方式之一便是通过自我叙述阐述自己的故事。社会语言学家夏洛特·林德为此说道："为了在社会中有一个舒适的感觉，成为一个良好的、生活适当的、稳定的人，个人需要有一个连贯的、可接受的、不断修改的生活故事……

① Max Van Manen. *Researching Lived Experience：Human Science for an Action Sensitive Pedagogy*. SUNY Press，1990：32.

② Valerie Raleigh Yow. *Recording Oral History：A Guide for the Humanities and Social Sciences*. 2nd ed. Alta Mira Press，2005：21.

③ Giorgi，Amedeo. *The Descriptive Phenomenological Method in Psychology：A Modified Husserlian Approach*. Pittsburgh Duquesne University Press，2009：23.

④ 斯皮格伯格：《现象学运动》，商务印书馆2011年版，第725、753、732页。

⑤ Giorgi，Amedeo. *The Descriptive Phenomenological Method in Psychology：A Modified Husserlian Approach*. Pittsburgh Duquesne University Press，2009：23.

生活故事表现了个人的自我意识，它也是一种非常重要的方式，通过它，个人可以交流这种自我意识，并与他人进行谈判。"① 因此，口述史的研究常常因为口述者的生活和交往总是基于其自身的意向选择，而致使口述历史走向片面。在口述者的故事中除其自身外还会存在多个主体，作为口述访谈中的话语主导者，口述者的叙述往往都会倾向有利于自己的一面。

在现象学的话语体系中，人们日常生活的世界即"生活世界"，而生活经历则是有关生活的体验。访谈中，被访者"生活世界"的建构，即以其"生活故事"为根本，个人用"生活故事"充当其叙事工具来解释自己对过去的理解。其着重点在于口述者如何在叙述中实现连贯，这既包括讲述一个连贯的故事（一个由一系列不相关且相互矛盾的经历拼凑而成的故事），也包括讲述一个符合听者期待的故事。"生活故事"是一种解释性的、创造性的、不断变化的实体，而不是基于事实对生活进行的描述，它是口述者选择如何表现生活经历，向他人传达自我意识的途径。

"生活世界"被人们社会性地共享，但人们往往从个人角度进行认识，并基于他人、社会与自我的关系参与"生活世界"，从而形成其独特的生活体验②，因此，这些生活体验所具有的主观性特点形成了个体的主体性特征。个体的意识、主观性与现存的社会话语息息相关。个体还利用语言、文化等社会建制与其他个体和群体互动交流，从而形成了生活体验具有主体间性的特征。③ 口述史所涉及的主体性被定义为通过心灵媒介或解释来了解某种事物的性质，其是采访者和口述者自我意识的组成部分。对主体性的解释从来都是强调个体的能动性，但结构主义认为个体的意识是由社会中明显存在的社会结构（如阶级、种族、性别等）所构成的，主体的能动性是由他的习惯决定的，而习惯又是外部结构的结果。口述史学家不仅在寻找真实的历史，还在寻找情感反应、政治观点和人类存在的主观性，他们的经验、语言和文化塑造了他们各自不同的"身份"。

口述史访谈是研究者和口述者之间的对话，因此，故事的讲述是个体之间交流的产物，他们在这个过程中相互影响。这意味着个体的记忆故事是由采访中存在的主体间关系塑造的，我们作为研究者所听到的是为"观众"积极创造的经验记忆的叙事结构。在口述史语境中的主体间性是指口述者与研究者之

① C. Linde. *Life Stories: The Creation of Coherence*. Oxford, 1993: 3.

② Wertz, Frederick J. *Phenomenological Research Methods for Counseling Psychology* [J]. Journal of Counseling Psychology, 2005: 52 (2).

③ Giorgi, Amedeo. *The Descriptive Phenomenological Method in Psychology: A Modified Husserlian Approach*. Pittsburgh Duquesne University Press, 2009: 45.

间的关系，也就是说，口述者与研究者之间的人际动态以及与口述者合作创造共享叙事的过程。研究者在采访中通过语言、行为和手势向口述者征集叙述。不同的研究者会征集不同的话语，对同一件事情的不同叙述可能会形成多个版本的故事，采访中形成的口头历史文献是一种三向传播的结果。口述者所讲述的故事是一个单独的故事，或者至少是在特定的背景下为特定的目的"创造"的故事。在此，口述者如何在公共话语中利用文化建构为自己构建身份和主体地位的现象也值得我们关注。

三、现象学方法在口述史中的运用

现象学"集中反映了现代实践格局的要求，是生存论的思维方式"①，口述历史可以借鉴其"去标签化"的方法，尝试胡塞尔"从生活世界出发"的原则。这其中包含两个方面：其一，去主体的注意和感觉的标签化；其二，去主体在学习和思维上的标签化。国内学者做口述历史研究时往往容易受到惯用的历史叙述习惯的影响，对口述史的叙述内容及方式严加控制。唐德刚在编撰《李宗仁回忆录》时，为了让口述史料更真确，进而直接在文本记录中消除了他认为的访谈中的错误，甚至对口述者惯用的口头语也进行了修改。他在书中表示："'他（指李宗仁）所说的大事，凡是与史实不符的地方，我就全给他"箍"掉了。再就可靠的史料，改写而补充之。'进而在语词和表达方面也有修改，'例如李氏专喜用"几希"二字，但是他老人家一辈子也未把这个词用对过，那我就非改不可了'。"② 这样的行为不得不引起我们的警惕，口述历史的研究必须建立在访谈的基础上，植根于现实中，其要求的意向性是现象学研究的核心问题，口述历史史料的采集和记录必须以当事人的语言叙述习惯为准则，研究者不能随心所欲地强加修改。

现象学叙事是指能够尽其所能地对所探讨的对象进行忠实的描述。③ 在现象学的描述中，时间、空间、人物、视角、语式等都呈现为一种风貌。"从某种意义上说，叙事的时间是一种线性时间，而故事发生的时间却是立体的。在故事中，几个时间可以同时发生，但是话语必须把它们一件一件地叙述出来，一个复杂的形象就被投射到一条直线上。"④ 口述历史与史料的最大特点就是

① 修毅：《现象学视域的马克思主义哲学》，载《北方论丛》2002 年第 1 期。
② 唐德刚：《撰写〈李宗仁回忆录〉的沧桑》，广西师范大学出版社 2005 年版，第 822、825 页。
③ 张廷国：《重建经验世界》，华中科技大学出版社 2003 年版，第 52 页。
④ 托多罗夫：《叙事作为话语》，参见胡经之《西方文艺理论名著选编（下）》，北京大学出版社 1987 年版，第 506～516 页。

口述,在口述中,研究者与口述者进行平等的对话,他们的对话因所处的文化立场不尽相同,进而导致不同的身份认同。因此,我们不能把口述历史中的对话仅仅理解为一种话语交际,或是取得史料进行后续研究的方法,它其实包含着一个场域,在这其中,过去、当下、未来这三种元素常会伴有某些神秘的关联。虽然约翰·托什批评口述历史幻想直接与过去接触,后见之明是其最大阻碍,但他以汤普逊所作的《爱德华时代的人们》口述史为例,颠覆其著作《过去的声音》指出:"'过去的声音'也必然同时是现在的声音。"① 口述从"当下"的声音,介入对"过去"的探索,预留通往"未来"的路径,穿越了三个时间维度。

唐纳德·A.里奇指出:"'个别研究者通常会在访谈时用档案文件证明和假设任何与档案文件相矛盾的口述内容都是错误的。'而且他对这种做法提出了警告:'口述者对事物的看法可能与研究者完全不同。虽然口述者可能有偏见或存在叙述错误的情况,但研究者事先了解的档案文件也不一定就是真实的。从口述历史中获得的信息往往都是出乎意料的……'"② 当研究者对档案文件和口述者的言说同时存疑时,他们就在实践一种现象学还原的方法。其中包括悬搁"理论前见"和悬搁"自然态度"两个方面。研究者面对现象首先应该悬搁"理论前见",即研究者在研究某现象时应搁置拥有的与该现象有关的既往知识、理论和假设,而不应像在日常生活和一般科学研究中那样按照过去的相关经验知识、理论假说或规范标准反思地看待当前的研究现象。③ 而后悬搁在观察现象时产生的"自然态度",即研究者如其所是地将现象作为在自身或研究参与者的意识中呈现的现象对待,对这些现象的呈现模式、过程和意义进行观察、描述和分析,而不是像人们在生活世界中那样秉持自然态度把现象直接当作现实对待,且忽略现象在意识中的呈现模式和过程。④

对"理论前见"的悬搁激发了口述历史研究者的能动性。研究者不带偏见地认识和理解口述者的故事,对访谈结果的无预设为口述历史的生成提供了多种可能性,使口述历史更加客观。对主观"自然态度"的悬搁则使学者开始质疑口述者记忆的真实性。随着时间的流逝或口述者自己的反思,一个人对其经历的看法将会改变,记忆随意识活动的变动而产生变化具有主观选择性,

① 约翰·托什:《史学导论:现代历史学的目标、方法和新方向》,北京大学出版社2007年版,第269页。
② Donald A. Ritchie. *Doing Oral History*, *Twayne's Oral History Series No.*15. Twayne Publishers, 1995: 96.
③ 张世英:《哲学导论》,北京大学出版社2008年版,第24页。
④ 斯皮格伯格:《现象学运动》,商务印书馆2011年版,第725、753、732页。

口述者每次的复述都会重建他对历史事件的看法，历史本身也会被重新评价。因此，口述者应该通过连续重述来完善他们的故事。

现象学对口述历史的潜在贡献首先在于对知识主观性的认识广泛而深刻，它在解决研究者、受访者关系的基础上探寻真实的历史。随着口述史学的深入发展，历史学家们逐渐意识到研究者在口述访谈中担当的重任。研究者对访谈地点的选择，以及与不同阶层、性别、种族的口述者的相处方式或者准备不够充分、提出的问题与访谈目标不相关，这些都可能导致口述者给出不可靠的"答案"，影响口述访谈结果。由此便生出一个疑问，既然大多数历史学家都声称"完全坦率的采访只是一个神话"[1]，那么历史学家如何能确定口述者提供的信息是准确的，甚至是诚实的？特别是当采访者在自己的预设中已经对口述者产生了偏见时。问题的解决也正如汤普森曾表示的那样——"关键是要意识到偏见的潜在来源，以及对付偏见的方法……"口述史最深刻的教育意义之一是：每个人的生活故事都具有独特性和代表性，"事实和事件的报道方式赋予了它们独特的社会意义"[2]。

作为历史的探索者，研究者应该提出可能性的建议，而不是亘古不变的结论，实际上这和国内学者一直争论是否有必要在访谈前预设和介入访谈的问题是同义的。在口述访谈的实操中，国内学者对访谈进行文本预设的例子屡见不鲜，譬如金根先在其论文《口述史、影像史与中国记忆资源建设》[3]中就提到要草拟口述史采访大纲以达到深入进行口述访谈的目的，甚至要在整理口述访谈史料的过程中修正口述者不按自己所设置的顺序的叙述。这样的行为是值得怀疑的，与现象学提倡的"悬置"方法相悖。对任何口述者叙述的限定和自以为是的"指导"，都会使口述历史偏离既定的史实，研究者切勿用"我者"的视角去审视"他者"的叙事。在这点上笔者认为左玉河的态度更可取，他虽然不反对研究者在口述访谈中的介入，但也对这样的介入做出了明确的规定："访谈者的介入及用文献补充并不意味着访谈者在整理口述录音并加工制作成著作时可以随意改变受访者的口述访谈录音，有些访谈者为使口述历史著作有'可读性'，在撰写笔法上采取了'灵活'一些的做法。这种'笔法'是

[1] Alessandro Portelli. 'Conversations with the Panther: The Italian Student Movement of 1990'. in *International Annual of Oral History*, 1990; *Subjectivity and Multiculturalism in Oral History*, ed. Ronald J. Grele. Greenwood Press, 1992: 162.

[2] Thompson. *The Voice of the Past*. Oxford University Press, 1978: 100.

[3] 全根先：《口述史影像史与中国记忆资源建设》，载《国家图书馆学刊》2015 年第 1 期，第 10～16 页。

很危险的，将会有损于口述历史的真实性。"[1] 口述史理论建立在这样一种观点上，即在采访中会存在两个主体，它们相互作用产生一种叫作主体间性的效果。对主体性的关注是研究者对自身主体性认识的开始，当他们试图了解口述者的个人经历时应积极地意识到并反思自己作为一个"研究者"的存在。

结　　论

现象学方法为口述历史的研究提供了全新的视角，在采访和整理文本的过程中，研究者对调查地点或主题的现有假设应尽可能采取"悬置"的方法将其置于"括号内"。虽然人们能够认识世界，但由于认识对象和认识者的原因，人们的认识可能是片面、模糊或虚假的，并不总是符合现实。[2]"人作为主体的地位和力量恰恰在于发现和运用客观规律。"[3] 现象学应当成为我们研究口述史的工具，口述史研究者应当从现象学的立场出发，善于发现并纠正个人偏见和先入观念，以避免预先判断和开展工作时的先入之见。同时，考虑到人类感知都不可避免地具有主观性，所有口述史的研究结论都只能被认为是暂时的，有待进一步验证。当足够多的学者对有关历史的某个问题产生兴趣时，他们开始就事件的本质和原因进行探讨，得出自己的结论，如果新结论继续支持以前的研究，研究者可能会断言这些结论是正确的。口述史是可渗透的、无边界的，是一种复合"体裁"，它要求我们灵活思考，跨越学科边界，在与不同学科研究方法的交融、碰撞中，探出一条新路来。

参考文献

[1] Brian Williams, Mark Riley. The Challenge of Oral History to Environmental History [J]. Environment and History, 2020: 26 (2).
[2] 全根先. 口述历史后期成果的评价问题 [J]. 图书馆理论与实践, 2019 (4): 5 – 9, 20.
[3] 单建鑫. 论音乐口述史的概念、性质与方法 [J]. 音乐研究, 2015 (4): 84 – 103.

① 左玉河：《中国口述史研究现状与口述历史学科建设》，载《史学理论研究》2014 年第 4 期，第 65 页。
② 索科拉夫斯基：《现象学导论》，武汉大学出版社 2009 年版，第 21 页。
③ 谷方：《主体性哲学与文化问题北京》，中国和平出版社 1994 年版，第 8 页。

砚园聆涛 乐海钩沉

音乐口述史教育在高校的运用

——以美国哥伦比亚大学的口述历史研究中心为例

王 璐[①]

引 言

"音乐口述史"这一研究方法是近几年学术研讨的热点,三届音乐口述史学术研讨会议的成功举办,也使音乐口述史列为学科的距离又近了一步,在音乐口述史学术研讨会的带动下,音乐口述史在高校中的运用也在学界引起了较大的关注。在我国音乐教育教学方面,口述史教学运用较少,所采用的方法和内容都过于贫乏。在高校课堂中采用音乐口述史这一教学方法可以使学生体会到学习音乐方面知识的乐趣,从而可以培养音乐口述史方面的人才。音乐口述史在高校的运用是将音乐史和口述史这两门学科的研究方法与教育学相融合,抢救鲜活的校史资料,补充和丰富校史资料,弥补其文献方面的不足,所以,笔者认为音乐口述史教学在高校开展是非常必要的。

近几年,音乐口述史在国内的学术研究中受到了极大的重视,已经成为音乐史学领域的一种重要的方法,并产生了许多具有研究价值的学术成果,弥补了音乐史学上的一些空白。但是,这一方法并没有在高校音乐教育方面得到广泛运用,很少有音乐史学的研究学者探讨音乐口述史教育方面的理论问题。音乐口述史因其史料来源的丰富性和研究视野的独特性,应用在高校的音乐教育领域不仅可以为音乐口述史的研究提供指引,也可为其研究拓宽新的道路。音乐口述史这一研究方法的提出是具有历史意义的,它将音乐历史事件的亲历者所述的经历进行取证并整理成文本,尽可能地还原史实。这一研究方法很有必要在高校普及。学生是我国音乐史的继承者,他们学习有关音乐的历史,却不知道这些历史资料是怎么来的,这是教学的缺失。学生应该熟练地掌握这一研究方法,运用这一研究方法来弥补音乐史学空白。

笔者在查找资料的时候发现关于音乐口述史教育方面的论著极少,代表有

① 王璐(1996—),广西艺术学院 2018 级音乐与舞蹈学专业中国音乐史方向硕士研究生。

马津、马东风所写的《音乐教育视域中的口述史研究》①，这篇文章主要是讲了我们应该运用口述史的研究方法并借用现代科技手段来还原音乐史真相，音乐教育史也应该借鉴口述史研究方法。关于大学科方面的口述史教育文章就比音乐学科专业的多了，说明将口述史这一研究方法与教育学相融合早已受到了大家的关注，但是运用到实践的案例很少，没有给大众普及这一研究方法。根据大家的研究表明，口述史可以运用到各类学科，为各类学科的建设做出贡献。

人人都是自己的历史学家，用音乐进行对话，对于这一方面史料的建构也做出了相当重要的作用。在当今这一时代，各学科的交叉变得越来越频繁，我们对于一个学科的研究要运用到不同学科的研究方法，所以，口述史教育可以为其他交叉学科服务。

一、哥伦比亚大学的口述历史研究成就和影响

20 世纪 50—60 年代在美国中学口述史就开始普及了，到 20 世纪 70—90 年代，美国中学口述史开始深入发展。口述史于 20 世纪 70 年代作为一种教育手段在美国学校教育中开始推广，这一行为吸引了美国口述史协会的注意。美国口述史协会在 1974 年和 1987 年分别进行了两次关于口述史教育的全国性调查，这两次调查的结果显示口述史这一研究方法不仅适用于中小学、大学的教学，同样也适用于社区和继续教育②。在美国口述史协会的各项支持下，教师都在应用口述史教学，口述史成为美国历史的重要教育方法之一。美国图书馆为了促进美国口述史教育和口述史跨学科教育的发展，开展了口述史学科的教育服务项目，运用有关口述史的文献资源和口述研究方法为其他交叉学科提供教育服务。

根据上一段所提的美国口述史协会的调查，说明口述史教育的适用性和应用范围是很广泛的。在我国，音乐口述史的教育问题还没有得到相应的重视，我们可以先在高校开始扩展，因为高校学生的音乐素养比起中小学学生来说是有一定优势的，尤其是专业院校的学生。高校学生掌握音乐口述史的理论研究方法是很快的，学生参与音乐口述史项目的实践，可以更加直观地了解口述史访谈的方法论，提升其实践能力。

① 马津、马东风:《音乐教育视阈中的口述史研究》，载《交响（西安音乐学院学报）》2014 年第 33 卷第 4 期，第 129～137 页。
② 黄娜、谭亮:《美国图书馆开展口述史教育服务的特色及启示》，载《图书馆建设》2018 年第 5 期，第 28～33、41 页。

全美最大的关于口述史的研究机构和口述史文献的收藏机构,就是哥伦比亚大学的口述历史研究中心。哥伦比亚大学口述历史研究中心的口述史文献不仅仅记录了关于人类的独特历史,还为教育和跨学科研究项目提供支持。哥伦比亚大学口述历史研究中心的口述史项目为相关学科提供了大量的文献资料,在国际口述史理论研究和口述史高等教育方面具有不可替代的作用。

二、哥伦比亚大学口述史教育服务

美国哥伦比亚大学的口述历史研究中心长期以来都是凭借其自身力量来开展口述史的项目。美国将开展口述史教育服务的机构设立在图书馆,口述史教育实践成为美国图书馆开展的口述史项目的重要载体。学生与志愿者参与口述史项目的实践,可以更加直接地了解口述史访谈的方法论,提升实践能力。哥伦比亚大学的口述历史研究中心设立在巴特勒图书馆,到目前为止已经开展了超过 10000 个口述史项目,已然成为美国最大的口述史文献的典藏机构。它开展口述史学项目最大的特点是将其所有的口述史文献史料资源作为研究的基础来为教育事业提供服务,培养口述人才,其收藏的口述史文献支撑着口述史的教育,为培养口述史人才做足了准备。

美国哥伦比亚大学口述历史研究中心的工作人员是不直接参与口述史的项目的[①]。在口述史项目计划得到了资助后,研究中心会招聘一名采访者。他们对采访者的要求也是很高的,要求他们懂历史学、有耐心、知识面丰富。在采访前,研究中心的工作人员会先跟受访者说明采访过程,同意受访后,采访者要将时间安排告知受访者,所有的访谈都将被录音,根据访谈的话题决定访谈时间的长短与次数。会面后,录音内容要带到口述史研究室,由研究中心再雇佣一位工作人员将访谈内容转化为文本。口述史研究中心会监控每一次的访问过程,确保访谈在最专业的情况下完成。最后,研究中心将访谈文本交给受访者的时候要让受访者签署法律协议书,尊重受访者不想被公开的权利。通过募招来丰富口述史研究人才,进一步促进口述史的发展和人才方面的教育与培养。

每一年的秋季,美国哥伦比亚大学的口述历史研究中心都会与本校的历史系进行合作,还为在校研究生开设了一个具有跨学科性质的口述史理论与方法的研究班。所以,美国哥伦比亚大学的口述历史研究中心在国际口述史理论研究和口述史学高等教育方面具有不可替代的地位,为培养美国口述史研究人员

① 何品:《美国哥伦比亚大学口述史研究管窥》,载《档案与史学》2004 年第 1 期,第 85~89 页。

做出了自己的贡献，更进一步地推动了美国口述史的发展。其口述史资料并不仅仅限于美国的历史，他们还有世界各国的口述史项目，致力于提升美国国内和国际的口述史学术水平。

在美国，口述史学不仅仅是一门历史学的分支学科，它已经被广泛地应用于各种人文社会科学和自然科学领域，在推动跨学科研究方面起到了相当重要的作用。所以说美国口述史教育服务的开展在一定程度上得益于其图书馆所藏有的文献资料。图书馆的文献资料为美国口述史高等教育的发展提供了口述史文献资源和口述史教育方面的专家人才，为其在口述史教育培训方面提供良好的条件，从而进一步推动美国口述史的普及和口述史教育实践的开展。

三、当代中国高校音乐口述史教育的运用和不足

随着口述史在国外的普及，国内的学者注意到口述史对于历史研究的意义，将口述史这一方法带入国内。口述史对我国音乐教育事业的发展起到了极大的作用，也弥补了学者们研究的空白。近年来，音乐口述史研究在国内逐渐升温，这一方面的研究论著不断涌现，更加确定了音乐口述史在高校教育中涉及的必要性。最重要的是为音乐口述史的研究扩宽发展道路，在高校中培养音乐口述史方面的人才，为研究者弥补研究史料的空白，带来多元的研究方法，拓展学生的学科认知，创造新的研究范式，为音乐口述史的进一步发展奠定基础。

（一）运用

随着音乐口述史在我国的兴起，音乐口述史学的研究在我国已经开始普及。山西师范大学已将音乐口述史作为课程展开，在山西师范大学，音乐口述史这一专业由我国音乐口述史的学科发起人丁旭东博士教授。丁旭东博士对音乐口述史的学科建设发挥了促进作用。音乐口述史可广泛地运用于音乐研究中。在教学中，老师授课就是口述的过程，在高校音乐研究领域，音乐口述史所提供的内容比泛黄的资料更具有生命力。对于音乐研究史料的建立，音乐口述史是其根基与灵魂。为了音乐历史的发展，音乐口述史在高校起到了至关重要的作用，其为音乐史料的挖掘和整理创造了前提条件，为音乐非物质文化遗产的传播发挥了重要的作用。第四届全国音乐口述史学研讨会暨全国音乐口述史学会年会于 2019 年 12 月 7 日在肇庆学院开展。这一次的会议主题是"音乐教育口述史和音乐口述史教育"。这一次会议的召开为音乐口述史教学方面带来了积极的影响。2018 年 12 月召开的全国第三届音乐口述史学术研讨会也有

安排音乐口述史的研习营,这一举措对培养音乐口述史人才做出了一定的贡献。第四届全国音乐口述史学术研讨会成功举办后又官方举办了第二届音乐口述史研习营暨名家音乐口述史工作坊,这一举措有助于学生学习音乐口述史方面的基本理论与实践方法,为我国音乐口述史的研究培养锻炼人才,促进音乐口述史这一学科的进一步确立。

从教育视域来看音乐口述史,不仅要借鉴口述史学科的研究方法,还要与音乐史学和人类学相结合。高校教育中会涵盖个体在场这一要素,口述史的研究者主体介入对于我们的研究会因被研究者的个人经历对其世界观产生一定影响,所以音乐口述史深入校园就具有一定的必要性。笔者认为在研究中要具有共情,才可以感受历史,理解被研究者,但切勿忘记客观分析。音乐口述史作为研究方法正日益在高校音乐研究中广泛运用,从学校开始扩展到整个社会,促进音乐口述史史料的建立。

学生不能仅仅根据书中或资料中的只言片语就对音乐历史产生定论,应在实践中寻求音乐真正的历史轨迹,运用辩证唯物论看待史料,明辨其真实性,单纯客观地介入,做到视野下移。这里的视野下移是指做到研究目光的更新,对于资料的掌握也要扩大其范围,不论是研究对象的哪一方面都应重点研究,并站在历史的角度理解其原始资料。音乐口述史在高校的实践与运用可以让学生对这一研究方法有更深的了解,对其资料规范建立具有明确性,促进资料的真实性与客观性,加快音乐口述史学科的建设,丰富史料来源,拓展其研究领域,全方位地展现这一研究方法的全貌,促进音乐口述史的研究更好地走进人们的生活,趋近音乐历史的真相。

(二) 不足

目前,音乐口述史是一个亟待建立的新兴学科。在国内高校中只有个别院校设有这一专业,这对于其学科的建立是非常不利的。笔者认为,国内的高校要将音乐口述史这一学科重视起来,尤其是专业院校,应将其带入高校课堂中,渗入学生的生活中,突出学生的主体地位,理论与教学实践相结合推进音乐口述史教学的不断发展,发挥其自身优势。从音乐教育视域来看,音乐口述史的研究史料为构建中国音乐记忆库、保存中国音乐家的记忆、传承中国的音乐文化起到了至关重要的作用,也促进了学生建立内在的文化自觉,使学生可以从残留的文字中寻求真实的音乐历史。

笔者发现,音乐口述史教学在我国的发展还不太明朗,主要是因为目前我国对音乐口述史教学方面没有制定相关的条例,这一方面的空白使得其普及缓慢。笔者认为,我国应当借鉴美国哥伦比亚大学口述历史研究中心的方法,以

培养音乐口述史人才为首要目标，推动音乐口述史的开展。21 世纪的人才培养要将网络信息技术作为首要手段，发挥其优势，为音乐口述史的教育提供服务。当前我国处于信息技术迅猛发展的阶段，通信传播类的 APP 层出不穷（如微信、QQ、微博、邮箱等），我们应当利用这一传媒资源，发挥网络时代的优势，在大众中推广音乐口述史这一未定的学科，促进音乐口述史知识方法的普及和音乐口述史教育的推广与开展，为高校校史的建立与完善做出贡献。

美国口述史的发展得力于其在图书馆设立的口述史项目，我国也可以效仿其在我国的图书馆与博物馆开展有关口述史的各类项目，重点是建立口述史人才培养项目，并与学校之间建立合作。学校要为音乐口述史的教学提供一定的时间，利用图书馆与博物馆的音乐口述史文献资料，为学生在理论方面打好基础。设立专门的音乐口述史教学组织，组织应由图书馆和博物馆内音乐口述史方面的专家，或是有丰富的音乐口述史理论知识和教学经验的老师负责，为弥补音乐口述史方面的资料空白方面发挥进一步的促进作用。

从教育视域来看，音乐口述史在高校的音乐教育方面扮演着一个推动者的角色。针对高校学生在音乐口述史方面的学习，首先，高校导师要先教授学生基本的学科知识以及研究方法；其次，高校导师要鼓励学生参与音乐口述史的项目，让学生在实践中提升音乐口述史学的水平，因为口述史是一个具有较强应用性的学科，让学生自己参与到音乐口述史的活动中，不仅可以加深其对音乐口述史的理解，还可以使其掌握口述史的应用方法和技巧，也可以为我国音乐口述史史料的丰富做出贡献。

结　　语

音乐口述史在高校中的运用对高校学生的思想方面具有教育功能，因口述史这一学科本身就在思想方面具有教育导向功能，影响受教育者的意识形态和行为规范。音乐口述史的研究最重要的就是所建构的史料的真实性，在研究过程中对研究者所研究内容具有一定的要求。研究者作为个体在研究过程中介入对所还原的音乐历史难免会产生偏差，所以需要音乐口述史研究者对其所研究的音乐口述内容有一定的了解，做好前期的准备，真实地还原音乐历史。个体之间产生了共性，研究者与被研究者两者相通的意义深远，所以，音乐口述史的口述内容对史料的实用性有着较大的影响，研究者作为个体与音乐的对话对史料整理的建构有着至关重要的作用。

随着口述史在美国的普及与发展，我国学者将其方法引入国内，现在口述史在学界越来越受重视，这对其衍生学科也具有极大的帮助。音乐口述史在高

校的应用对音乐教育事业起到了不可或缺的作用。音乐口述史在学术研究中的运用,使这一研究方法得到了进一步的提升,弥补了音乐史的空缺。音乐口述史在高校的课堂中作为一种教育手段,打破了古早课堂教学的模式,推动了音乐教育教学的改革和发展,具有实践性和创造性地将这一研究方法充实于高校课堂,使高校课堂更富有动态性。

参考文献

[1] 马津,马东风. 音乐教育视域中的口述史研究[J]. 交响(西安音乐学报),2014,33(4):129-137.

[2] 黄娜,谭亮. 美国图书馆看展口述史教育服务的特色及启示[J]. 图书馆建设,2018(5):23-28,41.

[3] 何品. 美国哥伦比亚大学口述史研究管窥[J]. 档案与史学,2004(1):85-89.

[4] 杨祥银. 美国口述历史教育的兴起与发展[J]. 史学理论研究,2011(1):62-73,159-160.

[5] 赵亚夫. 怎样理解"活着"的历史—口述史[J]. 历史教学问题,2008(4):87,97-98.

[6] 黄敬品. 美国口述历史教学研究[D]. 上海:华东师范大学,2009:4.

口述史研究者主体介入对音乐教育研究的意义[①]

——从纪念音乐教育家文章谈起

韩 娜[②]

人作为实践活动的主体,是研究者所要重点关注和研究的对象。音乐教育家亦是音乐教育史研究者重点关注和研究的对象。人所独具的社会性,使一个人与一个或多个群体发生联结,使其在茫茫人海中"有迹可循"。而口述史研究者正是作为这样一个"追寻"的人,在人与人构成的错综的脉络中梳理出一件件可靠的"史实",用实践去寻找、抢救和保留历史,用理性去探寻、分析和挖掘历史背后的意义和影响。因此,口述史研究者主体介入音乐教育领域对音乐教育史的研究具有重要的现实意义。本文从纪念音乐教育家的文章出发,试图论述口述史研究者主体介入对音乐教育研究的意义。

一、音乐教育家口述史研究现状

(一) 数据分析及研究成果梳理

音乐教育家研究是音乐教育史研究中的一个重要部分,音乐教育家的人物个案研究往往折射出音乐教育教学方式、制度、机制、场所等方面的嬗变,对促进当代音乐教育制度改革、音乐教育教学机制完善等方面具有重要作用,并不断完善和补充音乐教育史的研究。

首先,在知网中以主题词"音乐教育家"进行搜索,共有797篇文章。经过筛选,其中最早的一篇文章发表于1979年,即李凌的《回忆人民教育家陶行知——从育才学校音乐组谈起》(《人民音乐》1979年第9期,第46~49页)。音乐教育家研究论文的发表从1979年至今总体呈波动上升趋势,表明对于音乐教育家的研究越来越受到关注(见图1)。从研究层次来看,音乐教育家研究中的基础研究(社科)占比最大,为70.5%(见图2)。从论文主

[①] 本文荣获"首届青年音乐口述史学家论坛暨全国首届音乐口述史论文征文评比"优秀奖,后发表在《歌海》2020年第4期。

[②] 韩娜(1996—),广西艺术学院2018级音乐与舞蹈学专业中国音乐史方向硕士研究生。

题来看，纪念音乐教育家的论文占比最大。其次，在知网中以主题词"音乐教育口述"进行搜索，搜索总篇目仅为7篇（2012—2019年），最早的文章发表于2012年，即孙焱的《广州音专"岭南音乐专家群"的形成》（星海音乐学院硕士学位论文）。这一数据搜索结果，可能与口述史学科建设尚未完善，它被广大研究者作为一种研究方法应用到音乐教育家论文的写作中有关。但是，总体来说，音乐教育家口述史的讨论仍是不多见的。

图1　音乐教育家研究论文发表年度分布

图2　音乐教育家研究论文研究层次分布

（二）研究现状反思

通过对纪念音乐教育家文章的梳理，笔者作为一名口述史研究者，认为仍有一些问题值得反思：

第一，对被研究者的人际网挖掘不足。被研究者作为社会的一员具有社会实践性，他的生活轨迹使其有属于自身的人际网络。而作为研究者、后人的我们，可以通过逆向思维，利用每个人独特的人际网络，重新尽可能完善地建构起被研究者的人生历程，以更好地"存史"和"释史"。

第二，对健在音乐教育家关注度仍不足。人们总习惯对逝去的人事追忆，而忽略眼前现存事物的珍贵。历史是现在人的过去，这告诉我们要看得到眼前，挖掘和保护仍"鲜活"的当代"历史"。戴晓晔的《曲终人不见，江上数峰青——深切缅怀作曲家、音乐教育家王震亚先生》令笔者印象深刻，60次的口述采访，记录和保存了王震亚先生的珍贵历史。而中国土地之宽广，又有多少伟大音乐教育家还未被研究者所关注到，正悄然逝去？

第三，研究性论文不足。口述文本的整理和收集原本便是一件需要费工夫的事情，加之口述史研究队伍人员的不足，让很多研究者难以再分身对口述文本进行研究。但笔者认为，口述史研究者主体对音乐教育的介入，根本目的就在于对现象的剖析、意义的揭示等方面。实际上，教育口述史研究中已出现这类的研究成果，如邱昆树的《从学校记忆透视教育变革：一项口述史研究》等。

第四，与现实的关照不足。研究不能仅为研究而研究，总是要为"人"做点什么。这就要求研究者发挥主体意识，在研究中融入自身的思考，与现实社会政策、教育教学实践等方面联系起来，感知得到"生活"，为"生活中的问题"提供些实用的"解决方法"。

这些现状和问题也都在提示着口述史研究者主体介入的重要性。

二、"存史"与"释史"

历史与当代并非割裂开的没有联结的两个时空和部分，相反，它们相互交织，彼此联系，当代的人或事物总能牵出历史的"真相"，映照未来的"轨迹"。而本文所说的"存史"和"释史"并非只是对当代史料文献的收集、保存以及研究。

本文所说的"存史"是指在口述史研究者的介入下，通过庞大的人物网络寻找和梳理出文献档案中所没有的历史资料，换言之，就是以一个研究对象

为中心，采访口述其辐射的人物，以此尽可能多地留存对这一研究对象的多元认识、评价及补充。笔者认为这才做到了口述史研究者主体介入的较为"完善"的"存史"。什么是"释史"呢？就是指在"存史"所积累的尽可能完善的史料的基础上进行的专业深入的研究。口述史研究者主体只有真正介入"研究"之中，完成对音乐教育家生命史、音乐教育生活史、音乐教育实践等方面的"解读"，才算得上真正体现了口述史研究者主体介入对音乐教育的意义。

口述史具有很强的实践性，对历史与当代的联结作用紧密。如果说过去更关注于"档案"中对一个人的"官方"评价，那么在口述史介入后，"是将麦克风交给人民的时候了，是该让人民来说话了"。口述史研究者主体介入音乐教育史研究之中，充分利用当代科技，对音乐教育家人际关系网络的人物进行口述采访，对"活材料"的历史参与者进行充分利用。这样，口述史研究者主体介入就能为更为多元客观和全面的研究形成切实的助力，"存史"也能在如此的基础上得以拓展，而"释史"之研究领域也将更为开阔和宽广。事实上，在诸如音乐教育活动之类的个人实践史实方面，一般难以详细具体地记录于某些文献档案中，而恰恰有时，这些"微不足道"的个人音乐教育实践就是我们所要寻找和探究的音乐教育之"轨迹"。从现有的纪念音乐教育家的文章之中，我们早已看到口述史研究者主体介入的身影，一篇篇"采访稿""访谈录"让我们看到口述史研究者主体在"存史"这一方面正在做出努力和贡献，如孙焱的《广州音专"岭南音乐专家群"的形成——陆仲任教育思想及其成果的考察研究》、杜梦甦的《乐之言 曲之语——作曲家、音乐教育家黄虎威教授访谈录》、戴晓晔的《曲终人不见，江上数峰青——深切缅怀作曲家、音乐教育家王震亚先生》等。但"释史"方面，口述研究者主体对音乐教育史领域的介入显然仍是不足的。从现有文献数据来看，访谈类的"存史"论文是明显多于"释史"论文的。

口述史研究者主体的介入，为"存史"提供了更多的可能，为"释史"提供了更广袤的耕耘土地。口述史研究者主体的介入不仅是为了对"过去"历史的"留存""解释"，也是在为后人提供我们这个时代的"真实线索"，让他们少走些弯路。因此，"存史"和"释史"是口述研究者主体介入对音乐教育的意义之一。

三、传承与如何传承

海登·怀特（Hayden White）说："历史学科是彻头彻尾地反理论的。它

思索的是实践,是对于实践的反思。"音乐教育本身是人的实践活动,音乐教育实践问题的关键和焦点在于"传承"与如何"传承"。也就是说,"音乐教育"实际上是一门"技术"活儿。

口述史研究者主体的介入究竟能为音乐教育的传承和如何传承带来些什么?首先,是音乐教育实践传承发展之路径的"变革"。处于自媒体时代的今天,教育的传播和继承的方式也处在不断的"变革"之中,新教师在这样的历史浪潮之中对于自身的成长有了更多的选择。而这些选择的拓展就离不开口述史研究者对音乐教育研究的介入。比如,对优秀音乐教师的采访,对优秀课堂上课模式的影像记录,对同学们爱上什么样的音乐课的采访等方面的记录、研究和总结,这些不都是对音乐教育"技术"发展和传承的有效手段吗?全国每年能在老教师的带领下成长起来的新音乐教师数量还远不能满足学生对专业音乐教师的需求,贫困地区的专业音乐教师,或者受过专业训练有专业音乐知识的代课教师更是屈指可数。音乐教育口述史无论是文本抑或音频、视频都能帮助各地的新教师实现自我快速成长。音乐教育实践传承发展之路径"变革"的重任就在口述史研究者的肩头,而全国艰苦做着这些口述史的研究队伍还需进一步扩大。

其次,聚焦传承与如何传承之难。音乐教育的传承,从音乐教育实践中来,教师由"做"到"思",使教育实践构成了一个封闭的循环,在"思"与"做"的往返运动中,教师的实践性学习得以进行,教师的实践性专业知识得以提升,使教师逐渐形成了对具体教育情境的敏感性和果断性。教师就在这样的循环中成长起来。然而,实践本身所具有的复杂性,让音乐教育的传承充满了"难",如何传承自然也是个问题。音乐教育实践当中,问题可能来自学生个体、教师的教学方式、学校的教育理念等方面,解决和应对的方式也因"矛盾的特殊性"而变化万千。口述史研究者主体介入的意义不在于提出某个和某些解决的方案,而在于做"大众"的传声筒,将问题、难题展现暴露给更多的研究者甚至大众。音乐教育之传承发展就从发现问题和解决问题的循环中而来,音乐教育史研究的思辨性就在其中体现。音乐教育研究的视野不仅面向过去,更面向当下,实用性就在其中体现。

在纪念音乐教育家的诸多文章中,像吴跃华的《平民音乐教育家费承铿释传》这类的文章所做的就不仅仅是对音乐教育家的口述访谈,而是联系起了音乐教育现状以及音乐教育可能之传承方向等方面,口述史研究者主体于此已然介入。口述史研究者在音乐教育传承与如何传承上贡献了一份自己的力量,尽管这样的力量还为数不多。因此,口述史研究者主体的介入刻不容缓,其意义在音乐教育实践方面更是不用多言。

四、关照教育现实

口述史研究者主体介入让音乐教育研究关照教育现实,体现在对"人"的关注上。

第一,音乐教育政策"自下而上"的转换。总说政策应自下而上,音乐教育政策也是如此。但能切实做出让大众受益满意的音乐教育政策实属不易,口述史研究者主体的介入恰可作为大众联系音乐教育政策的桥梁和枢纽,能够更加切实地关注到广大普通群众对音乐教育的需求和呼声,让制度和政策也"温暖"起来,让制度和政策也走进民众的生活和心里。口述史研究者主体介入也能够让音乐教育研究关注到普通大众的音乐教育生活史,而大众的教育经历所折射出的中国社会音乐教育的变革,有助于为当下音乐教育制度政策的变革指明方向。音乐教育史不再只是制度史和精英史,音乐教育的政策也不再只是为少数人而制定的。

第二,对人的"需求"的关照。音乐教育的主体在于"人",而口述史研究者的介入,让其关注回归到"人"本身,关注学生,关注教师,关注每一个爱音乐、受音乐教育的"人",不仅关注其表征的行为,更关注和研究其内在的体验。"人"对于音乐教育的需求是什么?不同身份的人,不同年龄阶段的人,不同学识基础的人,对于音乐教育的需求万万千千,而我们可曾"听见"?邬志辉在他的文章中说道:"从学生即教育实践对象的体验来看,教育是什么呢?教育不是什么知识的传递和道德的说教,而是影响和希望。"音乐教育要真正"影响"到人,首先就要"关照"到人。口述史研究者的主体介入就在加速音乐教育研究者们目光的转移。"生命史"的概念就在口述史研究者对研究对象的"深挖"中悄然萌芽,典型学生的生命史、典型音乐教师的生命史抑或典型音乐人群的生命史,都需要更多更专业的口述史研究者。对人的教育"需求"的关照获知从何而来?就在人的一点一滴的生命进程中体现。

第三,音乐教育实践的重点在于人文实践。要重新发现和找回教育实践的人文精神,首先要转换我们的讨论题域,即由对"实践与理论之间关系"的关怀转向对"实践与学生之间关系"的关怀。而口述史研究者正在做着这样的"关怀"转向,冰冷的说教无法使人信服,人文关怀也正是口述史学教育功能的体现。因此,作为口述研究者,笔者认为,关照教育现实,正是口述史研究者主体介入对音乐教育的意义之一。

五、口述史研究者的责任与使命

正如前文所述,口述史研究者主体介入对音乐教育颇具意义,音乐教育的研究十分需要更多口述史研究者主体介入,肩负起时代的责任与使命。

这就要求口述史研究者做到:首先,建立起责任与使命的意识。责任于肩,使命于心,才能让一个人主动地去做一些实事,思考一些问题,不在时间的洪流中忙忙碌碌而不知所踪。第二,壮大队伍。让更多人的研究者能够作为口述史研究者主体介入到音乐教育的研究当中去,为音乐教育的研究注入新的活力,为构建中国音乐教育学科研究奠定基石。第三,走向生活。口述史研究者要敢于走到"基层"当中,去聆听大众的声音,为大众发声,做切实实用之事,为加快改变偏远地区音乐教育之现状贡献一份自己的力量。第四,打开格局。音乐口述史相对于口述史以及教育口述史仍处于"初生"阶段,身为口述史研究者的我们应不为自身设学科之界限,广泛吸收和学习跨学科的知识和经验,不断扩大自身的视野,这样才能将音乐教育之窗口开得更大,将音乐研究之窗口开得更大。

"不积跬步,无以至千里",口述研究者肩负之责任与使命任重而道远。

参考文献

[1] 戴晓晔. 曲终人不见,江上数峰青——深切缅怀作曲家、音乐教育家王震亚先生 [J]. 音乐创作,2019(4):126-129.

[2] 邱昆树. 从学校记忆透视教育变革:一项口述史研究 [J]. 教育发展研究,2018,38(24):14-22.

[3] [美] 唐纳德·里奇. 大家来做口述历史 [M]. 王芝芝,等,译. 北京:当代中国出版社,2006.13.

[4] 刘来兵,周洪宇. 实践品性视域下的中国教育史研究 [J]. 河北师范大学学报(教育科学版),2010,12(1):5-10.

[5] 孙焱. 广州音专"岭南音乐专家群"的形成——陆仲任教育思想及其成果的考察研究 [D]. 广州:星海音乐学院,2012.

[6] 杜梦甦. 乐之言 曲之语——作曲家、音乐教育家黄虎威教授访谈录 [J]. 人民音乐,2013(8):9-12.

[7] [波兰] 埃娃·多曼斯卡. 邂逅:后现代主义之后的历史哲学 [M]. 彭刚,译. 北京:北京大学出版社,2007:15.

[8] 马津,马东风. 音乐教育视阈中的口述史研究 [J]. 交响(西安音乐学院学报),

2014,33(4):129-137.

[9] 邬志辉.论教育实践的品性[J].高等教育研究,2007(6).

[10] 吴跃华.平民音乐教育家费承铿释传[M].北京:燕山出版社,2016.

[11] 石芳.21世纪以来我国音乐口述史研究综述[J].南京艺术学院学报(音乐与表演),2018(4):46-49.

音乐口述史中关于文本转写的规范操作

刘 羽①

一、文字与语言的渊源

人类传承文明的途径无非就是语言和文字。语言的出现早于文字，在文字发明前，古人是用口语进行交流的，人类的学习靠的是"言传身教"，这也形成了口传史，文明通过口耳相传不断延续。文字的产生标志着人类进入了文明时代，文字的出现使得文明得以记录和保存。人们可以通过遗留下来的文字了解过去的历史。谈起文字和语言的功用与价值，"言者，意之声；书者，言之记。是故存言以声意，立书以记言"②（选自《尚书·序》）很好地证明了文字与语言的密切联系，文字是记录语言的重要载体。蔡元培对此也发表了自己的观点："自有文字以为记忆及传达之物，则一切已往之思想，均足留以为将来之导线；而交换知识之范围，可以无远弗届。"这句话也同样证明了文字是记录语言的载体，人类通过文字可以与先人的思想进行时空的对接。那么，古代哲学家们是如何看待文字和语言呢？比如柏拉图在《斐德罗》（*Phaidros*）和《第七封信》（*Siebenter Brief*）当中所做的著名评断，还有亚里士多德的观点。"语言反映了精神中的东西（das in der Seele），而文字则反映了声音里的东西（das in der Stimme）。"③ 文本转写就是把语言转成文字的一种操作，是从事口述史的人员经常要进行的一项操作，如何将这一工作做好成为我们音乐口述史学界亟待解决的问题。

二、文本转写的重要性

口述历史访谈一般是由准备充分的访谈者向受访者提问并通过录音或者录像的形式把两者的回答过程记录下来的活动。访谈结束后，一般会对音像视频

① 刘羽（1996— ），山西师范大学2019级近现代音乐史（口述史方向）研究生。
② 《尚书·序》，见《十三经注疏（上册）》，中华书局影印本1991年版，第113页。
③ 阿斯曼：《文化记忆：早期高级文化中的文字、回忆和政治身份》，金寿福、黄晓晨译，北京大学出版社2015年版。

进行存档，有些人的做法是直接做成电子档案，以国内现有的科技条件来说，文字还是知识传播最大的载体，所以，大多数人选择把访谈的录音转换为文字，随后在此基础上加工为传记、回忆录、口述史作品等。进行文字转写并做成抄本，看起来是每个人都能轻易上手的事情，但要想达到学术上的严谨和规范，是需要在时间、精力等方面付出很多努力的。抄本是文字转写的成果，我们必须持敬畏的态度去对待它。左玉河教授在《历史记忆、历史叙述与口述历史的真实性》一文中是这样说的："访谈者整理音像文本资料的过程，是将语言呈现的历史记忆转换为文字记录文本的过程，其最后形成的口述历史文本为载体的文字稿本的过程，就是对口述者历史记忆再次进行理性化、条理化和有序化的过程。"[1] 所以，抄本的制作与整理对于我们的口述历史工作起着承前启后的作用，抄本制作的质量直接关系到后期的口述历史工作。

三、文本转写过程中存在的种种问题

口述历史采访就是言语交际的现场，我们在进行言语交际的时候，会涉及语言学方面的知识，会产生方言、口吃、口误、虚构等问题，这就涉及了语言学方面的学问。我们在现场采访过程中，并不觉得这些问题会对我们对受访者的理解造成多大的困难，然而，当我们脱离了当时的语境，事后将口语转化为抄本时，就会觉得无从下手。将受访者的话语转变为文字记录，是一个很大的挑战，这一过程同样会有诠释、辩解、删节、合并等的可能。将录音转成文字抄本面临的最重要问题是口语和书面语之间如何更好地转化。对此，黎煜在《从口述话语到出版文本：口述历史修辞学》一文中提出"口述历史修辞学"这一术语，并在文中说道："口述历史修辞学应由口头语言修辞与书面语言修辞组合而成。"[2] 先不说"口述历史修辞学"这一术语的提出是否成立，毫无疑问的是，口头语言修辞与书面语言修辞是录音转换为文字的重要手段。由语言转化为文字堪称一门艺术，在忠于语言的基础上，又不失文学的修辞之美，是我们在进行文本转写、制作抄本时应努力的一个方向。

口述历史访谈是需要采访人与受访人双方互动才能完成的活动。很多早期的口述史文章要不删减得只剩下受访人的回答，却无提问，要不就完全变成传记一样，体现不出口述历史采访的一大特点——"互动性"。所以从事口述历

[1] 左玉河：《历史记忆、历史叙述与口述历史的真实性》，载《史学史研究》2014年第4期。
[2] 黎煜：《从口述话语到出版文本：口述历史修辞学——结合中国电影人口述历史项目》，载《当代电影》2011年第5期。

史工作的学者们一定要兼顾采访人和受访人的权益，不偏颇，才能做到最大程度上的客观与真实。此外，还有一个问题需引起重视，有很多口述史从事者在文本转写过程中不忠于受访人的原述，肆意加入编辑者的修改。这种做法可能会使文本更趋近于"美"的标准，却失去了最重要的"真"。我们在进行文本转写时要尽量保持"原汁原味"，在此过程中，一方面要与文献互证，保证内容的客观真实性，另一方面也要尊重受访者的原意，经同意后才可进行内容的删减，万不可随意编造。

四、抄本要达到的三个标准

我国清末新兴启蒙思想家严复在《天演论》中的"译例言"部分讲道："译事三难：信、达、雅。求其信，已大难矣！顾信矣，不达，虽译，犹不译也，则达尚焉。"①"信""达""雅"是翻译界中的准则。笔者在前人的基础上，再结合音乐口述史的特殊性，提出音乐口述史抄本要达到的三个标准——真实性、可读性、专业性。

（一）真实性

这是最基础也是最难把握的一点。居其宏在《"史实第一性"与近现代音乐史研究》中说道："史实第一性是历史研究的基本原则，离开这个原则的史学研究和写作，便不成其为严肃的历史科学，因为它的记叙和结论，经不住史实的检验。"②口述史作为史学的一个分支，理所应当遵循史学研究的原则。那口述历史的真实是什么呢？"一种是心理的真实，一种是客观的真实。而口述历史表现的就是人的心理真实（谎话也是人某种心理真实的反映）。这个心理所能折射出的信息，不仅仅是个人脑力或者说记忆力、观察力等方面，还包括个人的兴趣、品性、情感、态度及心理情境（如社会环境对个人的心理影响）等。"③陈墨先生将口述史学称为"心灵考古"，其重点是对人类心灵的探索。所以，进行口述历史工作时，时常会遇到心理层面上的问题，又因每个人的记忆水平是不同的，音乐口述史的研究对象大多是耄耋之年的老音乐家，难免会有口吃、口误、记忆衰退、遗忘等现象的出现，我们在进行文本转写时，应如实保留这些文本，还是要对其进行书面化表达？针对此类问题，我们首先

① 赫胥黎：《天演论》，严复译，北京科学出版社1971年版。
② 居其宏：《"史实第一性"与近现代音乐史研究》，载《音乐研究》2006年第4期。
③ 梁茂春、刘鹤红：《"口述音乐史"十问——2016年5月梁茂春教授在中国音乐学院讲学纪要》，载《天津音乐学院学报》2016年第3期。

要做到的是保证其真实性。左玉河2016年6月23日在中国音乐学院"音乐口述史研究方法"讲座《口述历史：当代史学的新潮流与新革命》中指出，口述历史范畴中有四重真实：历史之真（客观的历史真实）、记忆之真（历史记忆中的真实）、叙述之真（口述音像的真实）和口述文本之真（根据口述音像整理的文本真实）①。首先，就是要忠于原始录音，要尽量还原"现场"，逐字逐句地翻译，"心灵考古无弃物，即没有无用的信息"，我们要把这些"疑难杂症"保留下来，但不能在转写过程中随意凭空想象并加以纠正和改造，以达到口述文本之真；其次，忠于史实，在遇到采访人有记忆口误、夸大其词、主观臆断等情况时，要与文献互相考证，以求客观真实。忠于"原声"与文献互证要双管齐下，这样才能最大限度地保持真实性。

（二）可读性

口述史作品最终是要给世人看的，语言要流畅贯通，不能晦涩难懂。在访谈过程中大多使用的是口语，但人们又往往觉得口语不能登大雅之堂，这就需要我们把口语转换为书面语。书面语是在口语的基础上推敲加工而成，通过调整逻辑、语序等达到好的效果，这一过程离不开修辞学的运用。王德春在《修辞学词典》中认为："修辞是对言语进行加工、修辞和调整，以达到最佳交际效果的活动。"② 当遇到众多语气词、口吃、方言、词不达意等情况时，译者应在征得访者同意的基础上，进行适当的修改，使之成为规范的书面语。对于一些表情、肢体动作，要做出注释与说明，如大笑了起来、眼里泛起了泪花、激动地唱了起来，等等，这样就可以让读者更好地想象当时的情境。

（三）专业性

音乐口述史属于行业人口述史，采访的人群是音乐界人士，采访过程中少不了音乐类的专业知识、专业术语。这就涉及另一个问题：是否要专业的人来整理抄本？答案无疑是肯定的，所谓"隔行如隔山"，如果让一个"外来户"来整理，会给译写造成很大的麻烦，所以要请业内人士来整理抄本，最好是采访人，如果实在没有条件，至少应该请了解此领域的人来进行这项工作。一个人还不够，至少需要两至三人来进行审阅，这样才能尽可能达到客观性。

① 左玉河：《历史记忆、历史叙述与口述历史的真实性》，载《史学史研究》2014年第4期。
② 王德春：《修辞学词典》，浙江教育出版社1987年版。

五、转写员需要具备的条件

在前面已提到,为了保证抄本的专业性,最好要找业内专业人士来进行翻译。除此之外,转写员还需要哪些条件呢?

首先要有良好的人文修养。音乐口述史这一学科涉猎广泛,如音乐学、历史学、语言学、心理学、社会学、图书与情报学等。如果没有强大的知识储备,没有广阔的学术视野,就不符合当下学术界提倡的多视角、跨学科的要求,也很难从事音乐口述史这一项工作。

其次要有吃苦耐劳的精神。因为文本转写是一项苦差事,通常一个小时的录音都要花成倍的时间去转写,一句话需要反复听几十次,这就要求转写员必须能"坐得住"。学问的天地无边无际,要行走在"无人区"和"高寒区",真正有所得,一定得忍得了冷清,沉得下心境。"路漫漫其修远兮,吾将上下而求索",想要成为一名合格的音乐口述史工作者,必须要有吃苦精神。

文本转写这一项工作最好由口述访谈的当事人来进行,因为他是口述访谈的亲历者,对整个过程的每个环节都比较熟悉,所以在后续的转写、整理、存档工作中会得心应手,如果换作"陌生人"来做的话,工作的难度会加大,且会增加因理解不到位造成的其他问题。

六、制作抄本的步骤

由录音转化为文字,最重要的还是要忠于原作。第一步是制作原始抄本,即按照录音如实地逐字逐句地转写出来。现如今科技已经很发达,有多种软件、设备可以将录音80%的内容翻译过来,如搜狗AI智能录音笔、讯飞听见APP就能帮我们节省时间和人力。这样制作出来的抄本就是原始抄本。第二步是在原始抄本的基础上,针对一些与客观事实不符、受访人记忆错乱等问题,在进行文献考证和与受访者重新确认后,进行勘正,并在口语表达的基础上,适当地加入文学修辞,使其在"达"的基础上变得"雅"。这就产生了文字抄本。接下来,文字抄本想要以作品的形式呈现出来,还得进行编辑,于是就产生了编辑抄本。编辑抄本的主要任务是"筛选",一方面要充分尊重受访者的意愿,对抄本的内容进行删减、保留,另一方面要兼顾课题组的需要及口述材料价值的大小,最终形成让双方都满意的成果。编辑抄本在制作过程中,需要多人来进行审阅,完成后,要经过采访人、受访人再审核,确认无误后,才能进行后期的加工出版。在此过程中,还有一项工作是复听,这项工作可以穿插

在步骤中，这样可以使抄本更具真实性、客观性。图1是笔者粗略绘制的抄本制作步骤。

图1　抄本制作步骤图

编辑抄本完成后，要在抄本上标注时间、人物、主题、转写人员、校对人员等信息，如表1所示。

表1　抄本需标注的具体信息

采访时间	××年××月××日
采访人物	某某某
采访地点	××地
时长	××时××分××秒
文本转写时间	××年××月××日
转写人员	某某某
校对人员	某某某
备注	诸如（某某简称为×）

结　　语

文本转写是音乐口述史的关键环节。如何把语言变成文字，即如何把口语转化为书面语，是文本转写工作中最重要的问题，也是亟待解决的问题。从录音到原始抄本、文字抄本再到编辑抄本，每一步都需要严格按照规范来执行，并在此过程中，不失文本的三大标准——真实性、可读性、专业性。转写必须由专业且具有较高文化素养的人士来进行。

音乐口述史作为一门新兴学科，不论是理论、方法论的构建，还是实践操

作的经验，与欧美国家相比仍是不完善的、滞后的。文本转写作为音乐口述史实践操作中的重要环节，需要引起我们的重视，更需要我们认真、规范地进行操作。

参考文献

[1] 陈荃有. 对音乐家口述资料采录的迫切性及相关问题 [J]. 人民音乐，2016（5）：70－72.

[2] 杨祥银. 数字化革命与美国口述史学 [J]. 社会科学战线，2016（3）：106－120.

[3] 王宇英. 近年来口述史研究的热点审视及其态势 [J]. 重庆社会科学，2011（5）：107－110.

[4] 左玉河. 方兴未艾的中国口述历史研究 [J]. 中国图书评论，2006（5）：4－10.

[5] 程中原. 谈谈口述史的若干问题 [J]. 扬州大学学报（人文社会科学版），2005（2）：20－23.

[6] 钟少华. 中国口述史学漫谈 [J]. 学术研究，1997（5）：45－50.

[7] （美）唐纳德·里奇. 牛津口述史手册 [M]. 宋平明，左玉河，译. 北京：人民出版社，2016.

[8] 全根先. 口述史理论与实践——图书馆员的视角 [M]. 北京：知识产权出版社，2019.

砚园聆涛　乐海钩沉

四川方言与四川传统吟诵

王传闻[①]

一、四川传统吟诵的方言背景

从地域角度来看，四川方言是指四川地域内的地方语言。语言学家周及徐教授的研究认为："现今的四川方言主要分为'南路话'和'湖广话'两枝。"[②]"南路话"是元代以前四川本地方言的遗留，保留着古入声声调，分布在四川岷江以西以南的部分地区；"湖广话"是明清时期"湖广人"嫁接"巴蜀语"的产物，元末明初由湖北向川东地区移民，明末至清中期由湖北、湖南、广东（时称湖广）向四川盆地东渐入西移民填川，四川岷江以东以北地区，尤其成都和重庆使用这种方言使其成为"四川话"的代表。

自秦实施"书同文"以来，汉字超方言的优越性得以充分发挥，归根于历代知识精英为"语同音"的不懈努力。自隋代到清末长达1300多年的科举制度维系着中国的思想知识体系，《切韵》系统韵书支撑着这个由朝廷管理、全国各阶层士大夫维护参与的文化制度。而就各地语音而言，一直存在文雅音与通俗音的双重性。就四川传统吟诵而言，四川官话雅言语音存在于四川历代读书人的读书和交际使用之中，四川官话雅言语音与四川通俗语音具有相容性和综合性。

四川历史悠久，传统文化积淀深厚，文人墨客群集，社会生活中以雅言语音读书和交流。虽然崇尚文雅正统语音的观念根深蒂固，但是从1905年取消科举考试制度，以及同时兴起的"国语运动"[③]倡导"言文一致"，到1913年

[①] 王传闻（1984—　），韩国汉阳大学博士，四川省吟诵学会会长，山东师范大学古籍研究所特聘研究员，中南大学中华经典吟唱研究与传播基地研究员，四川文化艺术学院国学导师，中国科技城讲坛国学主讲，非物质文化遗产"绵州吟诵"代表性传承人，中国孔子基金会"中日韩吟诵交流大使"。

[②] 周及徐：《南路话和湖广话的语音特点〈兼论四川两大方言的历史关系〉》，载《语言研究》2012年1月版第32期，第65～77页。

[③] 国语运动是指中国从清末到1949年推行的以官话为基础制定汉语标准音和中国国语的运动。它提出"言文一致"和"国语统一"两大口号。"言文一致"是指书面语不用文言，改用白话。国语运动对现代汉民族共同语的建立和推行，以及文体改革和文字拼音化都有一定的贡献。

读音统一会逐字审定了"国音"并编成《国音汇编草》①，1919年第一次出版《国音字典》，到1932年5月民国教育部公布《国音常用字汇》重新确定了以北京语音为标准的"新国音"，再到1956年新中国成立中国文字改革委员会普通话审音委员会，直至1985年12月，国家语言文字工作委员会、国家教育委员会和广播电视部联合发出通知，把修订稿用《普通话异读词审音表》的名称予以公布。至此，四川官话雅言语音彻底失去了存在的根基，四川官话的雅言语音在四川读书人中的使用频率渐次消退，四川传统吟诵的语音逐渐向四川通俗语音方向发展，四川通俗语音与四川官话雅言语音逐渐混淆的趋势已不可逆转。从笔者目前采录的四川传统吟诵来看，多数老先生在吟诵时存在着部分字音遵从四川官话雅言语音的现象。例如，知、庄组二等字，如"摘撑""师数争"读平舌音，但"皆解阶""屈曲"少数字亦有两读现象。这就使得现在的四川方言语音系统中既保留着官话语音的入声、平翘、尖团，又有通俗语音中的"入归阳平"。四川传统吟诵的音系主要以当前四川通俗语音作基础，遗存清末四川官话雅言语音，基本承袭明清以来南方通语的特点和清代的西部官话语音系统，入声韵混同于阴声韵沿袭元代北方通语。

吟诵学界中一直讨论着方言语音的吟诵与普通话吟诵的关系。按一般的理解，"读书音是读书时的字音，口语音是说话时的字音，读书和说话各用不同的字音"②。这种说法在民国时期的钱玄同先生、赵元任先生、罗常培先生的研究中有过论述，但他们并未系统论述文白读音的来源、依据及其音韵性质等问题。钱玄同先生（1918）曾指出八思巴字译音《蒙古字韵》是远离口语的元代汉语语音文献书面音系。罗常培先生进一步论证③："八思巴字译音《蒙古字韵》保留了全浊声母、入声，《中原音韵》则没有全浊声母，也没有入声，故而八思巴字系统反映了两个语音系统，一个是代表官话的，一个是代表方言的。也可以说一个是读书音，一个是说话音。"赵元任先生（1928）给吴

① 1913年，读音统一会逐字审定了"国音"，编成《国音汇编草》。《国音字典》于1919年第一次出版，1921年经国语统一筹备会校订后再次出版，定名为《教育部公布校改国音字典》，共收13000多字，可以看作20世纪中国政府第一次正式公布的现行汉字表。1923年，国语统一筹备会成立国音字典增修委员会。1926年完成了《增修国音字典稿》。后又几经修订，于1932年5月定名为《国音常用字汇》，由教育部正式公布。《国音常用字汇》收正字9920字、别体重文（异体字）1179字、变音重文（异读字）1120字，共计12219字；重新确定了以北京语音为标准的"新国音"；加收了一些通用的简体字形，正文按注音字母音序排列，从而在字量、字形、字音、字序方面建立了初步的规范。《国音常用字汇》的公布是中华人民共和国建立以前中国整理现代汉字的一块里程碑。
② 张玉来：《汉语方言文白异读现象的再认识》，载《语文研究》2017年第3期，第34~43页。
③ 宋洪民：《从八思巴字汉语应用文献看〈蒙古字韵〉的性质与地位》，载《语文研究》2014年第4期，第46~55页。

语的一些字音加注了"文"或"白"。他说:"在中国好些方言当中有些字读书或'跩文'时是一种念法,说话时又是一种念法。"① "跩文"就是卖弄学问的意思。所谓文言,就是用书面语来读古文;白话,就是以口头为基础的口头白话或白话文。文白表现的是文言和白话的区别,即语体区别。他所列举的吴语的例字有"问" meng(文)/weng(白)、"望" mang(白)/wang(文)等。根据赵先生的意思推论,文读音就是读文言或读书面语很强的文献时用的读音,白读音就是说话或读白话文时用的读音。

随着研究的深入,语言学界对文白语音又有了新的认知,根据方言研究的实际,李新魁先生(1980)在辩证继承罗先生文白读音学说基础上又进一步论证:"汉语的共同语一直存在两套读音的标准,书面语的标准音就是历代相传的读书音,而口语的标准音就一直以中原地区的河洛音(一般称之为'中州音')为标准。两者在语音系统上没有大的出入,只是在某些具体的字音上,口语的说法与书面语的读法不完全一致。"② 邵荣芬(1982)先生则直接指出:"文白异读是一个音系中共存的字音异读,不是游离的两种音系,有文白异读的字所处的音位系统是一致的,只是所属的音类(或音节)不同罢。"③

用四川方言的标准语音成都话的文白异读例证就可以说明四川读书人文白共用一套音系(音位系统):成都方言共有19个声母、36个韵母,其中包括9个元音,韵母系有4个声调,没有入声,没有塞音韵尾,鼻辅音韵尾只有 n 和 m 两个,一部分前鼻音韵尾与后鼻音韵尾相混;成都话的文白异读大多数有语词、语体上的区别,可分为声母异读、韵母异读、声调异读、声母/韵母异读、声调/韵母异读、声调/声母异读、声韵调异读七种类型。成都话的异读字,无论文读还是白读,都在19个声母、36个韵母和4个声调范围内调整。如成都方言中的"说"字,白读的韵母是 uo,文读的韵母是 ue,与"获"的白读同韵母,与"缺"的文读同韵母,白读只改变了"说"字所属韵母的类别。

成都方言的文白异读比较分散,并不成系统,并不是成批量的同音类的字(语素)都产生异读,而是视表达的需要。方言文读不是独立的一套音位体系,也不存在脱离白读的文读音系,从本质上说,文读就是方言对标准语的音译。

① 李蓝:《文白异读的形成模式与北京话的文白异读》,载《中国社会科学院》2013年9月版,第179页。

② 徐杰、董思聪:《汉民族共同语的语音标准应微调为以北京语音为基础音》,载《语言科学》2013年9月版第12卷第5期(总第66期),第460~468页。

③ 王海青:《从裴务齐正字本〈刊谬补缺切韵〉异读看〈切韵〉音系的性质》,贵州大学硕士学位论文,2009年。

笔者认为，文白异读虽然经常跟一定的词语相结合，然而文读不限于读书，白读也不限于口语，两者有时很难区分，两种读法共用一套音系，很少有超出白读音位系统的文读，文白异读仅是字音层面的区别，并不涉及音位系统。南京大学张玉来先生统计了存在大量文白异读的厦门方言："文白异读虽然涉及了其全部17个声母和7个声调，文读音只出现了78个韵母中的50个，文读也不超出其音位总量的三分之二。"① 我国历史上虽然书面语言和口头语言存在着笔头脱离口头的言文不一致现象，但任何人读书时所使用的音系都不应该脱离自己的口语音系。文白字音的不同，是由于模仿异源读法而导致的字音不同，文白异读在语音层面的区别是因为模仿别的方言（共同语）的词的读音而连带产生的。正如语言学家徐通锵先生指出："大体说来，白读代表本方言的土语，文读则是在本方言的音系所许可的范围内吸收某一标准语（现代的或古代的）的成分，从而在语音上向这一标准靠拢。"② 仅就四川读书人而言，我们在采录和研究时的实践证明了以上学者的研究成果。

四川方言属于西南官话的一种，使用人口集中在四川盆地一带，大约有1.2亿人，约占全国总人口的十分之一。与普通话语音相比，四川方言语音基本上没有平舌音和翘舌音之分，普通话中的翘舌音，在四川方言中一律读平舌音。如zh、ch、shi，一律念成zi、ci、si。在四川方言中没有鼻音与边音之分，也没有前后鼻音之分，后鼻音在四川方言中基本都念成前鼻音。如"l"与"n"在四川方言中的发音根据地域的不同是自由变化的，自贡、成都、绵阳一带"l"的发音常常往"n"的发音上靠，如"李"读成"你"、"留"读成"牛"、"怜"读成"年"。

每一区域内都形成了具有当地方言特色的吟诵，例如，以王治平先生、流沙河先生为代表的成都传统吟诵，以萧璋先生、王宗斌先生、赵庭辅先生为代表的川北传统吟诵，以杜道生先生、谢祥荣先生、杨星泉先生为代表的川南传统吟诵，以祁和晖先生、寇森林先生、曹家谟先生为代表的川东传统吟诵等。国家级非物质文化遗产传承人秦德祥先生指出："吟诵音乐的旋律、节拍、节奏由诗词文句的诵读自然地派生而出，其词曲密切融合的程度，非一般歌曲所能比。"③ 四川传统吟诵按照四川方言的咬字行腔强调喷口和衬词的乐节重音，时常伴有"灯戏腔"，使其具有很强的地域性、功能性和自娱性。

① 张玉来：《汉语方言文白异读现象的再认识》，载《语文研究》2017年第3期。
② 赵峰：《试论汉语言的文白异读》，载《宁德师专学报（哲学与社会科学版）》1995年4月版，第94～98页。
③ 秦德祥：《20世纪吟诵音乐的嬗变》，载《天津音乐师范学院报》2004年第3期，第76页。

二、四川方言对四川传统吟诵旋律的影响

四川方言对四川传统吟诵旋律的影响主要体现在三方面：语调、字调和语言习惯。

（一）语调

语调，即说话的腔调，就是一句话里声调高低抑扬轻重的配制和变化走势。针对四川传统吟诵时的语气声调，我们可以成都地区流沙河先生的《满江红·江汉西来》《蓼莪》、王治平先生的《瑞龙吟》，川南地区谢祥荣先生的《浪淘沙·帘外雨潺潺》、雷定基先生的《回乡偶书》，川东地区祁和晖先生的《杜少府之任蜀州》《闻官军收河南河北》、郭绍歧先生的《长恨歌》《离骚》，川北地区王宗斌先生的《金缕衣》《山居秋暝》、丁稚鸿先生的《和张仆射塞下曲》《山居秋暝》为例，从句子的停顿、声音的轻重快慢和高低变化，语调的强弱长短和断连高低中感悟内在情感的变化。

成都地区流沙河先生吟诵的《满江红·江汉西来》，旋律进行都在五度内级进或跳进完成，由语调所引起的旋律形态相对平稳，但每一句句末的旋律起伏都基本呈现下行趋势，句末的落音表现为"1、3、1、3、3、3、3、1、5、1、1、3、1、3、1、3、3、1、3、1"。《蓼莪》的句末的落音表现为"5、2、6、5、6、3、1、3、3、5、3、6、1、6、1、1、1、1、6、6、6、6、6、6、6、6、6、6"，整体语调呈下行趋势。

成都地区王治平先生的《瑞龙吟》句末的落音表现为"$\dot{1}$、5、$\dot{1}$、3、1、3、3、1、6、3、3、3、1、3、1、3、6、3、3、6、3、3、6、3、6、6"。每一句的后半部分语调呈现明显下行趋势。

川南地区谢祥荣先生吟诵的《浪淘沙·外雨潺潺》句末落音表现为"$\dot{1}$、6、3、3、3、6、6、3、6、3"。雷定基先生的《回乡偶书》句末落音为"3、3、3、1"。两首吟诵的整体语调均呈下行趋势。

川东地区祁和晖先生所吟诵的《杜少府之任蜀州》句末落音为"3、6、6、6、3、6、6、3"，整体语调则呈上行趋势，而吟诵《闻官军收河南河北》时整体语调呈下行趋势，句末落音为"3、2、6、3、6、6、6、3"。

郭绍歧先生所吟诵的《长恨歌》句末落音为"6、2、1、2、2、2、3、2、6、3、5、1、6、5、1、1、5、3、5、6、5、3"，整体语调呈上行趋势。而吟诵《离骚》的句末落音为"3、6、2、1、1、3、3、3、2、6、3、3、3、6、3、5、3、3、3、1、6、1"，整体为下行趋势。

川北地区的王宗斌先生吟诵《金缕衣》的句末落音表现为"6、1、1、5",整体为上行趋势,而《山居秋暝》句末落音表现为"3、5、2、1",呈现为下行趋势。

丁稚鸿先生吟诵的《和张仆射塞下曲》句末落音为"5、1、3、5",整体为上行趋势,《山居秋暝》句末落音为"1、1、2、5",呈现明显语调下行趋势。

上述所提及的四川传统吟诵的音乐旋律无论是上行还是下行,都表现出了相对统一的地域性特点:语调平缓而总体下行的成都区域,其传统吟诵总体下行;语调上行的川北地区旋律语调区域,其传统吟诵旋律总体上行。说明地域性语调形式影响四川传统吟诵这一特点非常普遍。

四川传统吟诵在语调方面还存在一大特点,那就是重音。往往川北、川东处于盆地边缘山区丘陵地区的四川方言语调较重,声音往往比较高亢洪亮,日常对话时往往会出现较多的强调音,而川南以及成都平原地区的音调则较为温婉绵软、细腻低沉,这与四川方言本身的特点有关。

(二)字调

字调即单个字音的字读声调,由声母、韵母和声调三者构成。声调又包括调类、调值、调型。(见表1)

表1 四川传统吟诵所涉及城市声调值表格

片区	城市	阴平	阳平	上声	去声	入声
	普通话	55	35	214	51	-
	成都	55	21	53	213	-
川东	开县	55	21	43	214	-
	巴县	55	21	42	214	-
	奉节	55	21	42	214	-
	渠县	55	21	42	214	-
川南	兴文	55	31	53	324	33
	乐山	55	31	42	13	33
	峨眉山	33	21	41	23	45
	井研	45	41	51	34	-
	隆昌	35	31	51	22	-

(续表1)

片区	城市	阴平	阳平	上声	去声	入声
川北	青川	45	31	53	212	-
	剑阁	55	22	313	212	-
	绵阳	35	42	452	224	-
	蓬溪	35	31	53	213	-
	三台	35	42	454	324	-
	盐亭	35	31	51	324	44
	南充	55	31	42	24	-

语言学大师赵元任先生曾用实验语音学的方法对字调进行研究，提出了字调和语调的代数和理论。赵先生认为，如果一个整句子语调上升时又用了一个上升调的字，其结果就会比通常的声调更高；如果一个下降的句子的语调用了一个上升的声调的字，升调就上升得比较有限，或发音的位置比句子的第一部分的语调还更低。

赵元任先生关于字调和语调关系的理论："声调'小波浪'骑跨在语调'大波浪'上，保持着它的基本调形，以它的音阶随着'大波浪'的波动而上下起伏，既彼此关联，又各自遵循着相对独立的运动规律。"[①] 四川方言一般用四个或五个音调进行区分，即使是同一个字或者同一句话，但在咬字发音时所采用的方言声调不同，最终所形成的旋律也会截然不同。

从古至今，由于受地理和文化等因素的影响，四川方言语音在四川地域内并未完全统一过，现今的四川方言可以粗略地分为在宋元、明清时期形成的南路话和湖广话，以川南为代表的南路话和以川北、川东、成都平原大片区为代表的湖广话发音咬字存在着较大的差异。

南路话有入声，湖广话无入声，两地方言变调模式不同。其来源虽然不同但却接触深刻，主要表现在，除入声外，两地方言的阴平、阳平、上声、去声四个声调在单字音声调格局上向趋同方向发展。对于阴平、阳平、上声、去声、入声5个声调而言，南路话如乐山方言的调值分别是45、21、42、23、44，湖广话如成都方言的调值则为55、21、53、213，入声归阳平。以下主要从入声字和调值两个方面予以阐述，其中调值分析中含有声母、韵母的变化说明。

1. 入声字

南路话的入声字音最为常见。在吟诵时，十分注重入声字的咬字发音，绝

[①] 曹文：《赵元任先生对汉语语调研究的贡献》，载《世界汉语教学》2017年第4期，第75页。

不含混带过，通过入声字的方音，突显吟诵作品的地域韵味。其中，乐山区域的杜道生先生、谢祥荣先生、雷定基先生的入声字音应用就十分普遍，以杜道生先生的《前出师表》①为例，入声字后附对应音乐音级，具体如下：

先帝创业（6）未半而中道崩殂，今天下三分，益（2）州疲敝，此诚危急（6）存亡之秋也。然侍卫之臣不（2）懈于内，忠志之士忘身于外者，盖追先帝之殊遇，欲（5）报之于陛下也。诚宜开张圣听，以光先帝遗德（6），恢弘志士之气，不（2）宜妄自菲薄（6），引喻失（6）义，以塞（1）忠谏之路也。宫中府中，俱为一体，陟罚（22）臧否，不（6）宜异同。若（5）有作（5）奸犯科及（1）为忠善者，宜付有司论其刑赏，以昭陛下平明之理，不宜偏私，使内外异法也。（见谱例1）

谱例 1

出 师 表

诸葛亮（三国）
杜道生先生吟诵
李胡 记谱

（乐谱略）

① 《前出师表》是三国时期蜀汉丞相诸葛亮两次北伐（227年与228年）魏国前上呈给后主刘禅的奏章。

砚园聆涛　乐海钩沉

此段吟诵有 17 个入声字，杜道生先生在吟诵时充分运用四川方言特有的语气发音，带有浓厚的乐山方言语音，入声字遵循了方言语音习惯，翘舌音均读平舌音，吟诵时字音饱满，让乐山方言声调在这首吟诵中得到最大限度发挥。仅从"业"的调值来看，由普通话的 51 变为入声调值 44，而乐音也随之成为 6。

又如谢祥荣先生吟诵的《浪淘沙令·帘外雨潺潺》：帘外雨潺潺，春意阑珊。罗衾不（6）耐五更寒。梦里不知身是客（6），一（35）晌贪欢。独（6 1）自莫（5）凭栏，无限江山，别（6 1）时容易（6）见时难。流水落（3）花春去也，天上人间。（见谱例2）

谱例 2

此作品有 8 个入声字，谢祥荣先生在吟诵时，使用峨眉方言语音，不仅入声字遵循了方言语音习惯，其入声调值为 55，翘舌音均读平舌音，而且将"潺"字音读为阴平声"zan"，"珊"读阴平声"suan"，其入声字所决定的乐音和峨眉方言语音所形成乐音拖腔独具一格。

雷定基先生吟诵贺知章的《回乡偶书》：少小离家老大回，乡音无改鬓毛衰。儿童相见不（5）相识，笑问客（6）从何处来。其中的"不""客"二字均用乐山方言呈现入声字音。（见谱例3）

谱例3

回乡偶书

贺知章　（唐）
雷定基先生吟诵
李　朔　记谱

```
5 6 5  5 1 2 1  6 5  3  | i i  5 6. 5 6 5 3  i 5 6 53 |
少 小  离   家   老 大  回， 乡 音 无  改    鬓 毛 衰(哦)。

3 3  i 5  5 1  5  3  | 3 3  6 5  1 3 2 1 |
儿 童 相 见 不 相 识，  笑 问 客 从 何 处 来
```

2. 调值

四川传统吟诵的产生和传播均是由四川历代读书人在日常读书交流中完成的，一般情况下，将四川传统吟诵归为文人音乐，还有类似于说唱音乐作品的叙事性歌曲，除此之外，有的吟诵还加入了小调、山歌、戏剧念白等多种传统音乐元素，强调按字声行腔，因而吟诵作品中的字调变化极为明显。下面以流沙河先生吟诵的《婉容词》、杜道生先生吟诵的《出师表》、谢祥荣先生吟诵的《浪淘沙令·帘外雨潺潺》、雷定基先生吟诵的《回乡偶书》和赵庭辅先生吟诵的《早春呈水部张十八员外》为例进行分析。

流沙河先生在《婉容词》的吟诵中，将"离婚复离婚，一回书到一煎迫。"这句诗中的"迫"字，念作 pie（阳平）而不是 pò。赵庭辅先生吟诵的《早春呈水部张十八员外》，第一句"天街小雨⌒润如酥⌒⌒"的"街"字是明显的方言读音，声韵母都发生变化，声母由 j 变为 g，韵母由 ie 变为 ai，调值由普通话的 55 变为剑阁话的 53，"小"用波音润腔表示调值变化走势；第二句"草色遥看⌒近⌒却⌒无⌒⌒"的"色"字是典型的剑阁方言读音，韵母由 e 变为 ai，调值由普通话的 51 变为剑阁话的 24；第三句"最是一年春好处⌒⌒"的"一"是一个入声字，赵老把音往下压，这一句的仄声字"处"字又有回环的味道；最后一句"绝⌒胜烟柳满皇都⌒⌒"以中正平和的语调收尾，赵老在吟诵时，平声字没有拖音，仄声字有拖腔，从而形成了川北传统的吟诵特色和赵庭辅老先生个人读书的味道。

以上字调的变化可以鲜明地刻画不同地域的四川传统吟诵现象。若是依照

普通话的四声语调进行吟诵，就难以突显吟诵的地域性，进而导致该首作品失去四川味道的文学气质和情感表达。

总的来说，字腔是每个字依其字调化为乐音进行的旋律片段，字腔并非一种确定不移的旋律"定腔"，而是按字读四声乐化的旋律进行推进。笔者搜集到的四川传统吟诵的旋律与普通话和全国其他方言片区的旋律都截然不同。在四川范围内，无论是"湖广话"还是"南路话"，其方言语音都直接决定着该地区的吟诵旋律特点，在不倒字的基础上，按照方言的发音需求在吟诵旋律中添加波音或者下滑音等润腔装饰，使得旋律特点更贴近四川传统音乐，地域特色更加浓烈，给人一种四川隽秀、巴山幽朗的圆润古意之感，形成独具特色、自成一派的四川传统吟诵风格。

（三）语言习惯

现今的四川传统吟诵是融入了四川方言、语音、声调发展而形成的吟诵，因与历代四川读书人读书生活紧密相连，具有浓郁的地域文化色彩。在吟诵过程中，不仅有四川方言的特点、方音的特色而且突显了四川腔调的韵味风格。四川传统吟诵的方言语音习惯在一定程度上影响了吟诵的旋律，例如，习惯性用语、入声字音以及特定的语气助词等。研究发现，绝大多数老先生在遇到节奏点时往往长吟拖腔，当节奏点是入声字的时候，通常是顿住之后长吟，或者是顿住以后加平声字的语助词作为衬字拖长，常用"啊、哦、诶、呜、哟"等字，以成都王治平先生、王德生先生父子二人最具代表性。

以王治平先生的代表性吟诵《摸鱼儿》为例：

理遗篇，蓼莪永忆，余生留得凄楚。廿年风木思亲泪（诶），洒向零缣片楮。春已去，更谁念，人间多少孤儿女（诶）。秋灯夜雨（诶），叹两世凄凉，萍飘絮泊，不识托根处。

终天恨，我亦婴年丧父，而今十载无母（哦），相闻纵隔天涯路（啊），一样此情（诶）同苦（哦）。何堪诉，君不见：倚闾心眼终黄土，千秋万古（诶），只日暮慈乌（哦），声声肠断，长绕北棠树。（见谱例4）

不难发现作品中出现了诸多衬字，如啊、哦、诶等，这些衬词看似随口所吟，其实它在每一句的尾音处形成再度韵腔回环，使词的内容更具表现张力，使得词与吟诵旋律完美结合。若将其中的衬字去掉，不从语言与声情入手，不强调方言语音，那么这首吟诵作品的旋律性和地域性就会大打折扣，进而也就丧失了四川特有的语调色彩。

谱例 4

摸鱼儿

王治平（民国）
王治平先生吟诵
李娟 记谱

又如王德生先生的吟诵作品《江南逢李龟年》：岐王宅里（诶）寻常见（哦），崔九堂前几度闻。正是江南好风景（哦），落花时节（诶）又逢君（哟）。（见谱例5）

谱例5

江南逢李龟年

杜 甫 （唐）
王德生先生吟诵
何 民 记谱

其中，"宅""常""是""时"一律发平舌音"cei"（去声）"sang"（平声）"si"（去声）"si"（平声），通过四川方言语言形式的运用，极为生动地展现了久别重逢的场景，诗中连续出现了5个衬词"诶、哦、哟"，这是成都地区讲话的一种习惯，"哦""哟"常被用于句尾，表达一种感叹语气。整首吟诵听起来很有旋律性，凸显了浓郁的成都平原地区的传统音乐风格，恰如其分地表达了诗人抚今思昔、世境离乱、年华盛衰、人生聚散的凄凉飘零之情。若去掉衬字音，就会显得极不自然，如按照普通话发翘舌音，就没有四川传统吟诵语言的意境，也不符合四川读书人读书拖腔的语言习惯。

再如王德生先生吟诵的《春夜喜雨》：

好雨知时节（诶），当春乃发生（哦）。随风潜入夜，润物细无声。

野径云俱黑，江船火独明。晓看红湿处，花重（哟）锦官城。（见谱例6）

谱例 6

春夜喜雨 杜甫（唐）
王德生先生吟诵
何民 记谱

```
3̇3̇ 3̇6̇ 6̇5 - 3 | 2̇2̇ 2̇6 3̇3̇5̇ 3̇1̇ 1̇ - 6
好雨 知时 节，    当春  乃发  生(呃)。

6̇3̇ 6̇6̇ 6̇5 - 3 | 3̇5̇ 3̇. 3̇5̇ 2̇ 3̇ 5̇ - 3
随风 潜入 夜，    润物 细 无    声。

2̇6 6̇2̇ 6̇5 - 3 | 7̇6̇7̇ 6̇ 3̇ 2̇3̇5̇. 5̇2̇ 6̇7̇ 2̇.6̇ -
野径 云俱 黑，    江船        火独   明。

2̇6 6̇6̇7̇ 6̇7̇ 2̇.7̇.6 | 2̇6 6̇ - 5 3̇6̇2̇ 6̇ - 3 5 3̇2̇3̇ 5̇ - - 3 0
晓看 红湿 处，        花重 (哟)    锦官 城。
```

在这首吟诵作品中，运用得最多的就是"哟、诶、哦"等衬词，该首吟诵作品中添加成都地区日常习惯使用的语气助词则更好地展现了成都人对成都春夜雨景的感受情态，三个"衬字"处于高音区，成音阶上行趋势，音量力度向上，音色逐渐增亮，在吟诵过程中这几个衬词发音轻柔婉转回环往复，突显地区的语言特色。"衬字"在四川传统吟诵的运用过程中均无实意，都是作为"语气词"出现，多在句中、句尾，句首一般不出现，也并不改变古诗文的字句原始结构，只会增加吟诵的表现张力，从而使得语言表达更加清晰，但"衬字"不是无休止的胡乱增加，在字数上更不可能多于所处吟诵腔句的正字字数。方言语音很多时候用普通话是无法解释的，细细品味方言的衬词、词缀、语气助词，能身临其境地感知吟诵的意境，感受到吟诵情感的表达。

三、四川方言对四川传统吟诵的艺术性影响

受地理环境的影响，四川历代读书人聪明机智、豁达灵活、乐观进取、富有情趣的群体特点较为突出，常在读书过程中用吟诵表达自己对古诗文的理解，抒发对真善美的追求和向往。在历史的进程中，随着四川各地的移民交流融合，多种区域文化的碰撞产生了新的四川文化。四川传统吟诵虽然根植四川，历史悠久，蕴含着古老的巴蜀文化，但在很大程度上也吸收了外来文化的语言、艺术、音乐等元素，成为文化交融的典型代表。从笔者采录到的四川传

统吟诵来分析其艺术性，其旋律来源于历代读书人以古诗文的语言文字发音为依据，按照四川方言语音习惯，适当借鉴四川传统音乐和戏曲的基本旋律形成的唱读腔调，以朴实简洁的旋律配合高雅经典的古诗文，生生不息直至今日。由于四川各个地区方言语调、音调以及语言特色的不同，使得四川传统吟诵的旋律具有多样化的特性。我国吟诵之所以具有多元化特点，恰恰是因为各地方言语音不同，因此，只有做好各地传统吟诵的保护研究工作，才能促进我国吟诵事业的发展，才能真正弘扬吟诵文化。融入了四川方言的四川传统吟诵地域特色鲜明、艺术韵味浓厚，其特殊的方言语音现象使其呈现出独特的风貌，如果没有四川方言，就无法准确地反映出四川地区独有的腔音习惯和地域文化。四川得天独厚的自然条件造就了丰富多彩、绚丽多姿的四川传统吟诵种类，现存的四川传统吟诵表现形式也体现在其方言的运用上，具有独特的艺术性和浓郁的四川地域文化色彩。如川北地区的吟诵爽朗悠长、沉着有力；川东地区的吟诵铿锵激昂、掷地有声；川南地区的吟诵方言突显、古音古韵；成都平原的吟诵柔美婉转、抒情流利。四川传统吟诵在四川独具特色的自然环境、文脉传承、教学系统中产生，由四川历代读书人在长期读书学习、教学传承中集体创作、口耳相传、师徒相授，他们用自己的语言吟诵诗文、抒发情感、表露心声，被普遍掌握、广泛流传于读书人之间的传统读书方式也是一种短小的声腔艺术。其吟诵润腔悠扬婉转，以连音为主，节奏明快，旋律简单清晰，深刻地反映了读书人的读书声腔和读书体验，体现了四川读书人的独特文化性格和四川文脉精神。

一种民族管乐的新生　一种民族精神的高扬[①]
——关于作曲家陈黔《南京·血哀1213》的话语分析与音乐分析

游红彬[②]

早在20世纪与21世纪之交，作曲家陈黔受美国两所大学委托，先后完成两部管乐作品《荣归》和《更进酒》。随后陈黔跻身于国际作曲家的行列，与此同时，他的作品也成为国际管乐界判定中国管乐风格与水平的重要标尺。本文为大家介绍的是陈黔2016年完成的第五管乐交响曲《南京·血哀1213》。

这部作品带有很强的非艺术目的，因为作曲家的创作目的如战争年代的时代曲一样，明确地要以"民族安魂曲"的初衷奋力激起民族风骨的血性。同时，它也因自身体现出的民族管乐创作的理念（即"以中国的方式创作中国的管乐作品"），注定了其在音乐史上不可替代的时代价值。以什么样的音乐语言来表现这样重大的国家命题，从中体现出的固然是一个作曲家的技术水平、师承传统，更重要的是我们从中看到了一个当代作曲家面对人类终极命题（战争与死亡）给出的思考与答案，它以超然的音乐情感表达了作曲家属于这个时代的审美观、价值观与世界观。

一、首演及相关情况

2016年11月3日与11月4日，陈黔创作的第五管乐交响曲《南京·血哀1213》在北京解放军军乐厅首演两场。12月13日，这部作品在南京"国家公祭日"的纪念活动中，再次公开演出了三场。在这五场演出中，《南京·血哀1213》都是作为纪念因南京大屠杀而确立的"国家公祭日"的演出曲目而上演，北京的两场演出相当于南京演出的预演。12月13日在南京的演出期间，按照音乐会的整体演出需要，《南京·血哀1213》的合唱部分仅保留第一、第五乐章的合唱部分，由此形成了《南京·血哀1213》（修改版）。笔者有幸观摩的两场演出，为五乐章带合唱的全本演出，由此也引发了笔者深入研究这部

[①] 本文荣获"首届青年音乐口述史学家论坛暨全国首届音乐口述史论文征文评比"三等奖，后发表在《歌海》2020年第1期，有修改。

[②] 游红彬（1978— ），中央音乐学院音乐学系2010级中国近现代音乐史方向博士研究生。

作品的极大兴趣。

作曲家构思这部管乐交响乐的时间始于2013年冬天，正值日本首相安倍晋三参拜靖国神社，南京大屠杀的话题一时又成为国人关注的热点。作曲家也从这时起，开始关注这一历史事件的相关资料。"南京大屠杀"一直是中日外交关系中的焦点问题。在一次次处理中日外交关系的冲突与交涉中，南京的学术研究界认识到对南京大屠杀死难同胞的纪念事宜，是隶属于国家政治层面的问题。2014年，十二届全国人大常委会第七次会议终于确立了12月13日为南京大屠杀死难者国家公祭日。陈黔决定创作一部管乐交响乐在"国家公祭日"上悼念30万"南京大屠杀"中遇难的中国同胞。

2016年春，解放军军乐团到南京采风，陈黔偶遇新华社江苏分社高级记者李灿①，遂力邀李灿为其作品谱写歌词。当年，陈黔在备战2016年"国家公祭日"演出的准备中完成了第五管乐交响曲《南京·血哀1213》的创作。

面对这样一个历史题材，作曲家陈黔没有依据抗战历史的线条进行历时的陈述。历史在作曲家的眼中凝固了，他在思考：我们的民族到底怎么了，为什么会在那里发生那一切？"我要写的音乐，要表现的不是一个悲悲切切的画面，也不是还原屠杀、白骨、鲜血淋漓的现场。我的目的就是想唤起我们这个民族对痛苦的记忆。整个音乐表述了一个亡者的灵魂和一个生者的灵魂在时空中的交流"，这大概就是作曲家创作起点时的整体构思。从最终完成的作品来看，陈黔采用了五乐章的音乐框架。虽然它们也是依托于历史事件的发生与发展，但是这种历史的陈述被定格在1937年12月13日这一日的情景中：一、屠场；二、魔舞；三、儿呀；四、焚城；五、问天。这样的标题设计，从根本上是依从于现实情境的，歌词在其中也成为一个不可或缺的元素。它不同于非标题交响乐作品，它的每一个旋律线条、每一个重音锣鼓都有着特定音乐形象的描画以及历史与情感的陈述。因此，从宏观的角度来看，这个音乐框架已经突破了西方作曲技术对于传统管乐交响曲四乐章的结构限制。而从内容题材的设计来看，我们又看到了作曲家对于音乐主题画面的多维度呈现，这些都是这部作品的艺术特征。

① 李灿，新华社南京分社高级记者，即2014年"国家公祭日"前夕网络红文《祭南京殇胞文》的作者，在江苏、四川两省工作30余年，常年报道江苏日常新闻，以及对日外交话题。2014年，在人大会议通过了"国家公祭日"与"抗日战争纪念日"后，为了配合"国家公祭日"网络客户端的推广，李灿自撰祭文一篇，于2014年12月12日发出，次日点击量过百万。

二、《屠场》

经过两年多的准备,陈黔对"南京大屠杀"进行了实地的调研,采访了当年很多参战的老兵,以及当年参加侵华战争的日本右翼分子。最终,陈黔以写实主义的描写方式,用音符将画卷般的历史情境一点点地铺陈出来。在第一乐章《屠场》中,陈黔为我们展现的首先是"南京大屠杀"这个事件给予我们所有听众的直接感受——惨。

南京大屠杀被载入史册的根源,不仅仅因为它证实着日军在侵华过程中屠杀了30万中国同胞,更因为相较于1941年德国残害犹太人和德国籍残疾人的"安乐死项目"而言,它的屠杀情景更为泯灭人性。这种惨烈的情景,凝结于第一乐章中,唯有一个"惨"字可以形容:"惨,惨,惨!都是血啊!惨,惨,惨!天啦,苍天啊!"陈黔笔下的《屠场》就是这样带有电影音乐式的描述特征,以音乐的有声语言逐渐拉开"屠场"的幕布:"手摇警报器"由远及近,不断进行渐强或渐弱的变化,铜管乐、打击乐、人声次第进入声场,描绘出日军来袭、四处警报不断——整个战争一触即发的凄惨场景跃然于听众的眼前。这个音画图景既是整个作品的引子,也是"屠杀"场景的现实主义音乐画面描写。

随后,音乐在第34小节展开了第二个音乐画面的主题描写,即"幽灵"主题。(见谱例1)

谱例1

长笛与短笛形成一个"幽灵"的基本音乐形态,这个音乐形态后来又出现在双簧管、圆号上,使同一旋律在不同乐器间形成对比变化,这种旋律的重复加上音色的变化,就突出了音乐形象的构建,完成了一个悲惨哀号的音乐画面:"救命啊!快救我啊!"

作品进行到这里,仿佛穆索尔斯基《展览会的图画》一般,插入了一个两小节的音乐片段,这就是作曲家带入作品中的一个"生者的灵魂"。作曲家曾说:"整个音乐表述了一个亡者的灵魂和一个生者的灵魂在时空中的交流。"这个"生者灵魂"不时地游荡在每一个乐章中间,贯穿作品的始终,成为一个奠定作品情感基调的基本语汇。(见谱例2)

谱例2

这个语汇只有四个小节,是一个保持平行四度、不断进行下行跳跃音程的双音旋律线条,由3支单簧管领奏。然后以既有声部为基础,先后增加了"长笛+双簧管+圆号"的组合和"萨克斯1+萨克斯2+萨克斯3"的组合。"生

者灵魂"的这个旋律线条有着浓浓的悲哀,可以说表达的是作曲家对于大屠杀这个场景的心理描写。接下来,在《屠场》这个乐章中,音乐相应地使用了西方音乐展开手法中惯用的"乐汇"与"动机"的概念。

从旋律的展开来看,谱例 1 的原始乐节可以成为功能性的"动机"表达,但是从这个片段的和声构成来看,它并不是一个完整的功能式陈述,没有和声上"下属—属—主"功能圈的转换过程。当我们进一步深入到技术的发展中来体会音乐的情感变化时,我们看到从第 60 小节至第 86 小节,谱例 1 的乐节形态呈碎片化的变体发展在不同的乐器中反复出现,共计使用了 26 个小节。最终,使得谱例 1 和谱例 2 联合构筑的音乐形象与引子的"屠杀"背景共同完成了这个作品音乐风格的建构,即"写实主义"的音乐画面为导引,抒情主义的"灵魂描写"为发展,这是作曲家依据中国人的审美思维而进行音乐创作的结果——一种以整体的音乐结构来呈现中国传统文学"夹叙夹议"的思维逻辑形态,别出心裁且独具一格。

三、《魔舞》

第二乐章《魔舞》是一段描写侵华日军形象的音乐篇章。出于"受害族人"的民族情感,中国人对于 20 个世纪发动侵华战争的日本军人大多有着深入骨髓的憎恨与愤怒。在很多的文艺作品中,日军的音乐形象也通常固化在"侵略者""暴徒"等视角的形象刻画中,形成较为单一的艺术风格特征。《魔舞》这个乐章,乍听之下似乎也是如此。毕竟作为一个中国籍作曲家,陈黔在进行音乐的创作构思时,和普通中国人一样具有强烈的"愤怒""悲伤"等情感。但是,陈黔还拥有与其他作曲家不同的人生经历,他还是一名职业军人,具有理性且缜密的逻辑思维。当陈黔进行了大量实地调研之后,他不仅看到了"侵略者"暴行的历史遗迹,也看到了曾经的"施暴者"如何在战后饱经灵魂的折磨。这都促使作曲家最终选择站在"人性"的制高点上,重新审视那个历史情景的发生与演变。他的内心饱含着怜悯与哀痛之情,不仅仅是对饱经摧残的中国人民,也包括对被迫卷入那场战争的日本人民以及那些战后灵魂复苏的日本军人。因此,细品《魔舞》这个乐章,我们的灵魂会感受到不同寻常的震动。

首先,《魔舞》的开场是陈黔在交响乐中惯用的"音画式"语言模式,它直接应用音乐的词汇呈现"侵略者"的人物形象。作曲家将"嘎嘎器"(哇哇弱音器)应用于铜管声部,以"嘎嘎器"粗糙、扁平的音色,配合铜管声部间"动次、大次"的方整律动,塑造了一个"乱舞狂魔"的侵略者形象。(见

谱例3）

谱例3

从审美的角度来说，这个"魔舞"的主题非常符合作曲家陈黔的艺术品位。它是趣味的、动感与活力四射的。如果我们能够稍微忽略一下我们的民族情感，从音乐本身来认真品味这个乐章的话，那么可以认为它是动人心魄的艺术珍品。正如德国文艺理论家莱辛在《拉奥孔》① 中所说："诗歌里绝望的哀号，转变成雕塑中静穆的美。"《魔舞》正是如此。抗日战争的伟力在于唤起民众抗日的力量一样，这部管乐作品的创作是"为了唤起民族精神的觉醒"，而它自身包含的"悲惨"与"痛苦"，全部转变为音乐中跳跃流动的管乐音符。仿若莱辛笔下的"拉奥孔"②，即使"悲惨"，也带着"悲哀"的艺术面具。

当然，这种艺术音符的最终建构绝不是空中楼阁的搭建，它是作曲家按照他的艺术理念一步步加以实践完成的。就结构形式而言，《魔舞》这个乐章非常简明扼要，我们不能按照西方的曲式结构，将它分析为复乐段的叠加构成。它的前后两个部分，完全依照音乐形象的描述需求，像画面一样一点点展开，一点点叠加。前半部分，主要是"魔舞"主题的充分展开，通过各种乐器的

① "拉奥孔"原为希腊神话中被巨蛇缠死的人物，该题材应用于公元前1世纪中叶古希腊罗德岛的雕塑家阿格桑德罗斯的大理石群雕《拉奥孔和他的儿子们》中。18世纪中叶，德国古典美学家莱辛据此完成了一篇题为《拉奥孔》的美学论文，由此探讨绘画与诗的美学关系，该著作成为欧洲美学史上的重要著作之一。

② 此外"拉奥孔"特指莱辛美学论文中所提雕塑中的人物。

组合音色,不断塑造新的"魔舞者"于音乐画面之上,听觉感受非常清晰且流畅。后半部分,三次引入新的素材:材料一(第 213～223 小节)、材料二(第 237～245 小节)、材料三(第 268～275 小节)。三个素材与"魔舞"主题音调映照且对立,实现了作曲家"游离的亡者与生者的灵魂"的形象塑造,同时也喊出了无数冤魂的心声。

经过上述分析,我们可以从审美的、技术的双重角度看到《魔舞》这个乐章是非常具有音乐的表现力和强烈的视听感受的。音乐的审美、音乐的形象和听众内心的主题内容形成了既对立又统一的矛盾与冲突,这给听众的内心带来极大的戏剧张力的体验。因此,这个作品在南京首演的时候,就经历了被删减的命运。可能是出于整场晚会的需要,也可能真的如部分观众所言:"这个作品让人觉得'太惨了'。"因此,在 2017 年 12 月 13 日解放军军乐团的"南京祭忆"音乐会上,这一独特的音乐篇章再次被删减了下来。

就笔者看来,《魔舞》乐章所描写的日本兵好似一个舞台上的"小丑",一个被牵着鼻子一扭一扭的"木偶人"。这样的音乐形象,也使得音乐并不是那么可怕,不是那么"惨不忍听",更不用担心它呈现出"爆裂撕空"般的火爆情景。那么听者感受的"惨"从何而来呢?来自"历史真实"。因为《魔舞》乐章的音乐形象真实地再现了这场屠杀中,日本军人或杀人取乐、或疯狂杀戮、或癫狂迷惘的疯魔之态,它勾起了听众内心最为悲惨的感官体验。这所有的感受,除了来自上述音乐线条与结构的构成以外,还与作曲家在其创作中所进行的中国风格的和声探索息息相关——这一点我们在后面的乐章分析中继续展开。

四、《儿呀》

2017 年,笔者参观了南京大屠杀纪念馆。有一个展厅的展品非常特殊,它展示的并不是历史的实物,而是当年被屠杀的、追查核实之后的"亡者名录"。每个亡者的名字都烙印在一个手掌见方的牌子上,像一个站立的灵魂一样,和"他"的族人们排列在一起,一村村、一城城……铺满了十数米高的展厅墙面,让观者触目惊心。这其中就包括了无数婴幼儿、少男与少女……《南京·血哀1213》第三乐章的《儿呀》,祭奠的就是这场屠杀中被杀害的孩子们。

乐章以"生者灵魂"的音乐主题(第 307～308 小节)开启祭奠的挽歌,它是第一乐章"生者灵魂"的变体,由颤音琴敲响平缓的旋律线条,四度的旋律框架结构不变。它是整个乐章推动音乐情景前进的标志音调,鲜明地引领

着每一个"亡者灵魂"的出场。

而"亡者灵魂"则是这个乐章的主角。首次出现的"亡者灵魂"（第311～314小节），由单簧管、双簧管和巴松三个乐器联合完成。（见谱例4）

谱例4

简单的四小节，分别以单簧管的四度和声旋律与双簧管的五度和声旋律联合绘制成"支离破碎"的音容笑貌。音响上的难以分辨让人产生无差别的、被撕裂的精神错觉。编织这音容笑貌的每一缕线条都是婉转而温柔的，好似亡儿"母亲"那无助的哀求与无尽的悲凉。继而，这个主题开始演变，音程的结构被拆分，每一条旋律都仿佛飘荡的灵魂飘至南京大屠杀纪念馆的那面墙上——族人被屠尽的影像，在铜管、木管的混响中一层层叠加、一层层绘制完成。人声的最后加入，也终于将一个民族的呼声，以人的声音宣之于口："爷啊……奶啊……爸啊……妈啊……叔啊……婶啊……姐啊……弟啊……儿啊……儿啊……儿啊……"一声"儿啊"将母亲的刻骨之痛宣泄如斯，将"哀莫大于心死"的温婉旋律永久地萦绕在听众的耳畔："小三子……吃饱奶……别睡……儿呀……"

与前两个乐章相比，乐章《儿呀》更鲜明地将民族化的音乐风格呈现给听众。这并不是说《屠场》与《魔舞》不具备这样的特征，只是它们突出的音乐描写与活灵活现的管乐音色，实在夺人耳目，我们可能在初次听赏的时候忽略这个非常重要的问题。相较而言，乐章《儿呀》旋律舒缓、乐器组合简单而统一，因此，我们便能够清晰地感受音乐内在的旋律因子与和声构成。作曲家曾说："上学的时候，我的老师黄虎威教授就教导我们重视音乐创作的民族化，但是怎样用西方的载体来表现出东方文化的特性，这是这么多年让我一直感到难受、困惑的东西。直到三十岁以后，我才逐渐明白民族化的旋律不能代表音乐的民族化，我们的音乐中有很多能够代表民族化的元素等待我们去发

掘。"和声就是作曲家探索管乐民族化的一个内容。谱例4所呈现的"亡者灵魂"的和声架构是纯五度与纯四度的叠置,这是作曲家在和声民族化探索中的一个重要应用。因为作曲家认为,这种纯四度与纯五度的叠置是中国民族音乐音响构成的基础。例如琵琶的定弦 sol—dol—re—sol 就蕴含着纯四度和纯五度的叠置,这种定弦方便了琵琶作品中"扫弦"技法的应用。大量传统琵琶作品也印证了这种纯四度与纯五度叠置的和声是我们本民族长期使用的一种音响习惯。

接下来,在这个舒缓而线条清晰的乐章中,我们也可以感受到作曲家民族化的旋律特征。在谱例5中,我们可以准确地感受到它是中国风格的音乐旋律,似乎它的线条中还暗含着《茉莉花》的音符骨干。但如果拿《茉莉花》的曲调和它进行比对,我们很难从中截取片段,指明调性、骨干音或者音调的相似性,因为作曲家是综合地应用音乐的旋法,从而带给我们某种似曾相识的感受。(见谱例5)

谱例5

从作曲技术的角度来思考，或许有人会认为："描绘心中所想事物的音乐写作能力，这是成熟的作曲家必须具备的能力。"固然如此，但在这里体现民族风格的音乐旋律与和声架构，呈现出了陈黔的管乐作品与中国传统音乐的继承和发展关系，以及同西方管乐作品间看似"藕断丝连"实则迥然相异的决裂态势。

五、《焚城》

第四乐章《焚城》是作为《南京·血哀1213》实景描写的最后一个乐章出现的。词作者李灿在谈到"南京大屠杀"这个事件的时候，说："'南京大屠杀'一事的基础即屠杀、惨烈！鉴于当时南京为中国的首都，这种屠杀有着威慑之意，因此其行为特别的凶残：杀光、烧光、抢光的'三光政策'就不是一种战争手段的偶然为之，是一种'羞辱民族'的特殊手段。"① 这样，我们可以看到，无论是在音乐篇章结构的安排上，还是在"南京大屠杀"这个主题内容的观照上，《焚城》都处于重要的位置并担当了重要的角色。

面对这样沉重且内容直白的一个主题乐章，作曲家陈黔采用的是音符简单到极致、配器繁复到绚烂多样的音乐创作方式，将乐章分为 A、B、C 三个部分。A 部最为集中地体现了作曲家的管乐创作能力：开篇 23 小节、时长 30 秒

① 引自笔者与李灿的采访录音。

的音乐片段，不论是木管组的低音单簧管，还是铜管组的大号、次中音大号，或是打击乐组的通通鼓，都是固定单音或音程的全程演奏。所有的声部只有单音或音程的渐强、渐弱、空拍，搭配彼此间的或出或进——这就完成了一幅烽火燎原的初稿，音乐素材简单到极致的写作手法令人倍加叹服。随后，作曲家以高超的复调创作手法将战争的惨烈与人性的毁灭熔于一炉："倭寇！强盗！畜生！""抢吧，抢吧！""烧吧，烧吧！"……随后在第457小节处，将日军焚城的狂暴景象以主调音乐的形式推向乐段的高潮：木管组此起彼伏的颤音进行、铜管组不断被切分的节奏形态，搭配打击乐组中连绵不绝的大锣与通通鼓，让风助火势、火助风威的音画场景色彩更加浓重而逼真。

B部从"生者灵魂"开启新的段落，木管组的任务一分为二：单簧管与萨克斯组以稳定渐进的八分音符展开背景式的音乐片段，仿佛美国电影中的背景音乐一般动力十足、牵动人心。圆号和长笛、短笛变化了"生者灵魂"的音调，三音一组、一音一拍的律动进行，凝重了一个焦灼而游离的"灵魂"的重量。随着音乐织体的不断加厚加密，"灵魂"走入了"烈焰"中的"城区"（见谱例6），圆号与小号先后奏响"焚城"的"警号"（第515小节）。定音鼓与小号的紧密连接（第523小节）、萨克斯组与小号的前后承继（第528小节）将没日没夜的燎原烈火定格在音响的世界中。

谱例6

然而，一个血肉之躯中的灵魂又怎能绝对剔除情感的诉求呢？B-C间的插部就是这样一个短小的连接，"颤抖的灵魂"（木管组的颤音进行）在铜管

组绵长的"佛号"中渐渐隐去。徒留下"焚城"的"警号"再次响起，C 部回归"烈焰焚城"的图景中，仿佛家园尽毁前最后一眼凝望。

"焚城"是南京大屠杀过程中的一个重要事件，它的持续进行从 1937 年 12 月 13 日开始，"每天都被敌人恣意地放火焚烧"，"夜间，火光照耀得如同白昼，一缕缕的红光中夹杂着房屋折断倒塌的那种哗爆声"。至次年 1 月 14 日，"断墙颓垣发出一阵阵枯焦的气味，没有一所完整的屋脊可以看到"[1]。而此乐章的音乐创作，不是一种情绪的宣泄，不是鲜血淋漓的场景描写，作曲家尽量将自身的民族情感超越在音乐创作之外，从其客观而冷静的视角出发，将"焚城"的历史画面以音乐的语言描摹出来，用交响写作的方式完成对战争的解读。

六、《问天》

经过前四个乐章的铺陈，作曲家已经尽现"南京大屠杀"的屠杀场景与人性丧失之象，连带中华民族的衰微以及那种唯剩"求生本能"的动物之像，同时以音乐的联觉方式推送到听众的眼前。最后，作曲家创作了第五乐章《问天》——这是作曲家直接抒发个人情感的一个乐章，也是给予这场战争中死难亡灵的"安魂曲"。

《问天》是整部交响乐中，合唱歌词最多的一个乐章。这种明确的歌词写作，在管乐交响乐中是比较慎用的，然而这却是这个作品必然的选择。歌词将作品带入了绝对写实的艺术形式中，或许因为《南京·血哀1213》原本就是为一个具体的特指事件而作，文字的明确表达约束了器乐无限宽广的遐想习惯。在这个乐章的创作中，陈黔不再是一个作曲家，他回归于炎黄子孙，成为一个国防卫士的代言人，在责问、诉求："先人啊，为什么，中国这样弱？""炎帝啊，黄帝啊！炎黄子孙惨啊！""苍天把眼睛开！中华民族起来！起呀！"音乐选择了带有华夏音乐特征的"金石之音"开篇，"金石之音"对于华夏民族来说，有着特别的寓意。"金石之音"在古代代表着钟鸣鼎食的士族阶层、礼法制度，在当代则代表着远古的文明乃至华夏民族的先祖。作曲家选取了管钟和长笛这两个与中国传统乐器金钟、竹笛音色最为接近的乐器领奏，塑造了一片远古飘来的"金石祥云"。我们的先人就是踏着这片"祥云"，缓歌而行，在随后的第 631～636 小节，以平行四度的关系由双簧管和英国管共同凝聚出先人的形象。这六个小节是这个乐章的核心音调，随后的音乐都是基于此处的

[1] 蒋公穀：《陷京三月永》，南京出版社 2006 年版。

变化及发展展开。(见谱例7)

谱例7

虽然在前面的乐章分析中,我们可以感受到作曲家具有理性的普世情怀,但是作为华夏族裔的后人,对于那场屠杀仍然保有无法言表的疼痛之感,这就是"三十万成白骨,钟山石城腥风哀"的音乐情感。这是一段男女混声的四重唱,飘荡在所有声音上方的是女高音的声部,仿若南京大屠杀纪念馆的游客一般,一步一叹、一字一顿(一拍)地环视历史的遗迹。(见谱例8)

谱例8

这是一种基本平缓的、似吟似唱的音调,它的平缓中,包裹着的是历史的积淀。它是以理性思考代替激愤宣泄之情的极简旋法。其间,音乐进行最为激荡之处——"成"与"城"的"纯四度"是无限悲痛沉浸浓缩之后的"四度音程",它饱含着作曲家痛彻心扉的民族情感。整个乐章也由于歌词语义的不断突出,整体音乐风格呈现出更多交响合唱的特征。乐章也呈现出似分节歌的特征,而这种特征实际上也是与前面乐章相同的"线性音乐"的展开方式,二段音乐完全再现核心歌词的四声部音调,而将原本众声一律的木管铜管声部

演化为层层叠起而又支离破碎的复调织体。

如果用一句话代表作曲家陈黔对于"南京大屠杀"的感受，那就是《庄子·田子方》所云："夫哀莫大于心死；而人死亦次之。"所以他在作品题记中写道："一个民族最大的悲哀是对耻辱历史的冷漠和忘记。你听！坟茔之下的呐喊，铮铮白骨的愤怒。你看！破碎裙摆下的血污，千疮百孔的家园。冷漠和忘记麻醉了屈辱的痛，漠视了民族风骨的丧失。我们脚下的路仿佛还能踏出汩汩鲜血，我们头顶的天空仿佛依旧硝烟未散。这泣血的哀号，是对民族耻辱的反思和铭记，是对民族气节的渴求和召唤。知耻是对民族精神的捍卫！杀，杀，杀不灭的是伟大的中华民族精神！"最终，乐章以"问天"为题描绘"铮铮白骨的愤怒"，描写万丈高空"亡灵的眼睛"。

结 语

《南京·血哀1213》以五乐章的内容发展方式，次第建构了4个音乐场景和一个安魂曲的音乐内容，这种音乐展开的方式带有战争记事文学的画面感。这个特质也得到了作曲家的认同。应该说在很早之前，陈黔就在思考这个问题——如何以中国的方式创作管乐作品？至此，《南京·血哀1213》的主体架构，终于完成了与西方管乐截然不同的呈现方式，而与中国的小说、绘画共同构筑为中国传统文化的一个部分。

曾有外国音乐家评价陈黔的打击乐应用方式，认为他的打击乐使用源自中国古老乐器"八音"分类法，各种各样的大鼓与铙钹镲吊，体现了他的传统文化传承。这样的观点似乎是合乎人物成长背景的，但也抹杀了作曲家作为当代艺术创作者的独立精神。曾有人说，21世纪的音乐创作是打击乐的天下。所有的创新都在音色的无限开发中大放异彩，于是继承先人的理念，结合新时代的乐器制作技术，就可以成为一种投机取巧的行为。陈黔显然不是这样的艺术先行者，他要做的事情是"表达情感"，那么音色的开发与应用其实只是其创作技术成熟的体现而已，这种创新性的使用只是艺术家"恰如其分"的"信手拈来"而已。真正的艺术创新，应该是体现在陈黔的艺术观念以及他对于传统乐器组合推陈出新地表现特定的音乐内容。

早在20世纪80—90年代，当时的音乐界流行一种认识，即传统作曲技法、民族民间音乐道路是落后的、应该被淘汰的，只有写无调性音乐、泛调性音乐，背弃否定传统才是进步的、有创造性的。然而陈黔的老师黄虎威教授不同意这种观点，他认为"作曲家采用何种技法，应由作曲家自己决定，因为他理应享有完全的自由和自主权"，"采用任何作曲技法都既可能写出成功的

作品,也可能写出平庸甚至失败的作品,这取决于技巧水平的高低和激发的运用是否得当"①。因此,陈黔在 30 多岁的时候,已经明确地得出一个结论,那就是民族化的旋律不能代表作品的民族化,进而在作曲理论上又提出了一个更艰难的问题:如何用西方的载体表现出东方文化的特性?经过 20 多年管乐创作的探索,陈黔逐渐明确了他管乐创作的核心思想,那就是"把管乐交响乐变为真正中国人自己的东西"。事实上,经过交响诗《更尽酒》《荣归》等数量众多、大小不等的民族管乐作品的实践之后,他的确在《南京·血哀1213》中实现了中国题材、中国音乐元素与管乐的结合,它以新音色的形式融合传统音乐的语言内容,在多层次、多角度的音乐语言表达中,构筑了中国管乐的新形象,切实推进了交响管乐的民族化进程。在这里,作曲家直言:"音乐既不是简单的符号或者情绪的表达,同时音乐也不是抽象的,而是情感和思想的流露——这是艺术生命的根本。"如果要表达中华民族的文化,应该是深度文化性的表达,而不仅仅是素材的引用,或是某种符号性的呈现。所以,陈黔的创新是站立在管乐队的传统乐器的基础上的,而非以无限可能的电声乐器为呈现载体。这些最基本的音乐元素,与作曲家设定的旋律线条、节奏形态或者织体类型相结合,就成为他最先锋的音乐形态——一种立足传统、寻求自我的创新。

依循上述的创作理念,陈黔完成了《南京·血哀1213》这部管乐交响作品。正如作曲家最欣赏的一句缪塞名言:"最美丽的诗歌是最绝望的诗歌,有些不朽的篇章是纯粹的眼泪。"《南京·血哀1213》以音乐永恒的、静穆的美表达了"杜鹃啼血猿哀鸣"的"血哀之痛"。它既完成了作曲家技术的探索,实现了作曲家情感和思想的表达,也最终成为作曲家心中艺术生命的表现形式。

① 四川音乐学院暨四川音乐学院作曲系:《黄虎威教授教学与科研创作成果学术研讨会文论集》,中央音乐学院出版社 2015 年版。

音乐口述史人物访谈

砚园聆涛　乐海钩沉

立美与立美教育

——访赵宋光教授

王少明[①]等

　　王少明教授（以下简称王）：宋光先生好！今天我们访谈的主题围绕您的立美与立美教育思想展开。在您的文集第一卷中有几篇文章专门谈立美和立美教育的，以前我就看过，最近我又进行了仔细研读，受益匪浅。同时我带着"问题意识"梳理了几个问题，在此请教一下您。第一个问题，您对"美"的定义是"自由运用客观规律'真'以保证实现社会目的'善'的中介结构形式"，这个"美"的定义与康德的"美是真和善的中介"有什么不同？

　　赵宋光教授（以下简称赵）：这个问题我还是要从马克思的《1844年经济学哲学手稿》来开始讲。马克思在手稿中提出，把整个自然界作为人的肢体的延长，按照美的规律来生产。那么美的规律是什么呢？就是运用自然界提供的物质材料和客观的自然规律，达到一定的成效，这成效要能够合乎人的目的意识，即合目的性。我最近提出把"乌托邦"的"乌"字改成"数"字，叫"数托邦"。根据这个生产的数字规律，形成了由"数"托的"邦境""邦语"。以数的规律为中心，就是自然规律。这与人类合目的的"善"结合在一起。

　　王：您这思路很独特。"乌托邦"本指一个非常理想的但是又实现不了地方。您提出的"数托邦"是可以实现的吗？

　　赵：对！它不是一个悬空的虚物，而是实实在在地在现代化工程建设中随时随地在建立的。这也是当代"实践美学"，尤其以李泽厚为代表的实践美学所要研究的。我现在将实践美学与数托邦扣在一起，用工程或工艺学的思想来为人类造福。这样一来"善"就被提升到了真正属于"人类命运共同体"的范畴，"真"就体现在以数为核心的大量普遍自然规律的运用之中。那么将来量子计算是否也将被纳入这个范围里来呢？我觉得应该是。因为人类文明进程的发展与人的计算能力应该是相辅相成的。从原始社会人类只能通过在树上或者其他介质上做标记去计数，到现在量子计算机的出现即是如此。我认为人工

① 王少明（1954—　），广州星海音乐学院音乐学系教授，音乐美学方向硕士生导师，赵宋光学术思想研究中心原主任，全国音乐口述史学会理事。

智能目前还处于很初级的阶段。它的核心是将人的思想慢慢通过计算机来实现。但是目前它还是得靠人来操作完成，还并不能代替人的思想。即便是有了机器人控制的自动化"无人工厂"也是如此。

王：是的，在这些实践中，即便人们已经把它们的运作规律总结得很完备，能做到自动化无人控制，但是在这基础上机械化还不能做到自行创新，因为机器不能自己生产思想。

赵：所以这还是要靠人来控制它，它还是人设计、制造、运用、管理之下的，在人掌控之下的自动化。

王：您也提到过，美是一种自由的形式。这与康德提出的"美是自由的象征"有什么不同？

赵：我现在已经不用"自由"这一词，就用"中介结构的形式"。我讲过这么一个例子，堰塞湖是一个不稳定的结构，水涨上来以后会漫过堤坝，把坝给冲垮。那么如何保护堰塞湖的坝不被冲垮呢？后来有个年轻人提出，在堤坝的两边靠山体的地方挖一个 5 米深的槽，沿着槽在山上做一条水渠，这样一来，水没等到漫过堤坝，就会流出来了，这就相当于水库里的抑洪道。水要从高处往低处流，这是自然规律，我们没有阻止这个规律，但是运用了溢洪道这个形式以后，它就转化为水利的工程了。这就是一个立美的形式，建立了溢洪道以后，自然规律就被纳入到了一个新的轨道里面来。这个形式，能让自然规律发挥出对人有利的效应，这就是一个立美的概念。如果我们的工程，能用很多立美的项目，就能达到一个臻美的境界。

王：这个臻美好像你早在 20 世纪 80 年代就提出来了，那时您是从生产力和生产关系的角度提出的。您现在好像把他上升为一个美学概念了。

赵：是的，这是我在立美的基础上进一步提出的。立美是单项的立美，要达到臻美必须要多项的立美作为一个群体的整合。

王：可不可以这么理解，立美是个体建立的，臻美是群体建立的，立美是一个单数，臻美是一个复数。

赵：你说的不错，臻美是一种群体结构，一种总体效应。

王：可不可以用简单的语言将立美与臻美的关系表达出来？

赵：立美是一个抽象的，任何一种单项都有立美的性质。但是要达到一个整体的组合，群体效益的话，立美就概括不了，所以要提出一个臻美概念。我觉得有很多工程效益，从经济学角度调查以后，可以得到一些实证的结果。超越资本主义的经济体制怎么建立？就是靠这样的工程把它建立起来。

赵小刚（赵宋光教授大儿子，以下称小刚）：近些年您在"立美"这个概念范畴内又增加了"协美"和"臻美"，这是对"立美"的补充？

赵：是个补充，而且是必要的新内容。

小刚：这两个概念是针对立美的对象，还是也包括了参与立美活动的人们？

赵：对立美的对象进行甄别和协调是立美活动必需的，但这一过程也必然涉及参与其中的人，是复数的人。

小刚：哦，那是不是可以说"协美"和"臻美"是在团队甚至是社会背景下的立美活动？

赵：这是近年来我觉得有必要区分的新概念。

小刚：您的意思是在立美活动中有个体的"立美"和团队的"协美—臻美"？

赵：个体的立美活动也需要有"协美—臻美"，而团队合作中"协美—臻美"就更为重要了。

小刚：您在立美教育概念里常用"驾驭"这个概念，它在团队合作中是不是也通用？

赵：可能需要开阔思路了……

小刚：嗯，在互联网时代常用的是"分享""礼让"。

赵：让，是我们的传统里的概念，远古就有"禅让"，现在叫"让渡"。

小刚：那我们在"立美教育"里是不是就可以确立两组范畴：个体立美活动（狭义立美）与驾驭、统御关联；团队立美活动与分享、让渡关联。

赵：前者更多的是对客观规律而言，后者更多的是对人们的实践目的而言。现在由于社会实践活动中人们的目的性差异引起对抗冲突——目的性异化会产生很多社会问题，就是缺乏了分享，更少了让渡。

王：李泽厚的美学所强调的美，是外在的功用和内在的文化的结合。而您则讲到外化侧与能动侧。刘纲纪先生对李泽厚的评价不高，对您的评价高。您怎么评价您和李泽厚美学的思想关系？你们两人在这个问题上有没有进行过讨论？

小刚：20世纪80年代，我父亲在《论美育的功能》里面用了"以美引真"这个概念。后来，李泽厚先生用的是"以美启真"，二者似乎有些不同。我体会，在许多审美活动中，比如音乐、美术，"真"这个客观规律并不那么显著，而是隐藏在审美形式的背后，美在前台。一般人对于感性的〔形式〕是容易接受的，因为它直接作用于感官。人接受了美的形式，就会下意识地感触背后的规律性，这时候再揭示、启发他去探索那个隐藏的客观规律也就会比较自然，而避免灌输真理的粗鲁。当然，背后的真理能启迪多少、深刻度如何还跟启发者的水平有关，跟被启发者的心理状态和能力储备有关。也就是古人

说的是不是进入了"愤悱"状态。

而我父亲的"以美引真"涉及的是数学教育——像【头尾对调　加减改号】这种形式美与【加减互逆】的规律性——"真"是一体化的,所以用"以美引真"就很恰当。而李先生说的"以美启真"或许指更复杂的艺术审美活动。

赵:当时我提出来的工艺学哲学的思想,泽厚是持一个嘲笑的态度。那么他提出的情感本体,我认为是一个表面化的东西,真正需要的是一个立美意志的本体。

王:按照我的了解,情感本体它概括了中国上古时代的美学特征,那时人们特别注重情感。您提出的意志本体是重视善,而他的情感本体注重美。是不是有这方面的不同?

赵:情感本体是一种审美的本体,不是立美的本体。意志本体才是立美的本体。

王:鲍姆嘉通鉴于在他之前的学科只有理论理性与实践理性,没有感性的学科,所以他想建立感性学。感性学包括审美与审丑,但都是站在"审"字上谈的。然而,因为人们的本性是趋美避丑,就把感性学作为美学。而他的美学也是审美的,应该和康德是一致的。

赵:匈牙利有一个叫卢卡奇的,他主张审美发生学。

王:他是不是属于西方马克思主义的范畴?

赵:他跟西方马克思主义不一样,他属于匈牙利的。

王:还有一位葛兰西。

赵:葛兰西是意大利的。他们两个都跟西方马克思主义有区别。西方马克思主义的代表是法兰克福学派。

王:但是后来有人将他们归为西方马克思主义。

赵:那是苏联人的看法。

王:葛兰西和卢卡奇,一个是从科学的角度看待马克思主义,一个是从人文的角度看待马克思主义,他们似乎是这样来分的。

赵:他们两人都是属于共产党内的理论家。卢卡奇还是在匈牙利的范围里,跟波兰、苏联离得比较近,而葛兰西是意大利的。这些都跟法兰克福学派有区别。卢卡奇有一本书,讨论审美能力从哪里来,是从实践中,有了实践成果以后,才有了欣赏美的形式的感官。他提出人类历史上有这样一个审美发生过程,时间大概有几百年。所以我对卢卡奇的评价比较高。

王:卢卡奇的审美发生学和皮亚杰的审美发生有什么不同?

赵:皮亚杰是发生认识论,着重点不一样。他是讲认识能力有一个发生过

程。卢卡奇讲的是审美能力，皮亚杰讲的是认识能力，认为认识能力是一个自我建造过程。

王：有一些人在"认知""情感""意志"中，把"情感"归为"美"，"意志"归为"善"。可是有些学者把它倒过来了，将"意志"归为"美"，"情感"归为"善"，您对此怎么看？好像不符合传统的说法。

赵：我认为，实践所需要的能动原动力，就是意志力。

王：您所说的意志，与叔本华、尼采说的意志有什么不同？尼采，尤其叔本华把音乐看作意志的直接客观化。他们也都讲意志，但他们讲的意志都是非理性主义的，更多的是强调本能。后来弗洛伊德力图从医学的角度去证明尼采本能意义上的意志，他把这种意志叫"力比多"。

赵：但是叔本华是比较悲观的。他的意志是一种走向悲观、走向自我毁灭的意志。尼采的意志是"超人意志"。而我的意志，就是指马克思工艺学的意志。

王：您好像拒绝谈康德"自由意志"，而李泽厚则恰恰强调"自由意志"，为什么？是不是康德或李泽厚意义上的"自由意志"只限于思辨性，而无实证性？换一句话说，站在美学的角度，李泽厚意义上的自由意志是认知意义上的审美意志，而您的工艺学意义上的"意志"是建立在实践操作层面的"立美意志"。

赵："自由意志"的提法过于泛化，每个人的理解都不同，不能统一的概念不能作为基础概念。

王：您的"意志"既然属于立美范畴，那这个意志是不是和道德没有关系呢？

赵：有关系的。立美一定要有一个目的意识，这个意识就是对人类有利、对社会有利，就是刚才讲的真正属于人类命运共同体的。

王：我还有一个问题一直在思考。就像刚才鲍姆嘉通提到的，理论理性就是包括逻辑、哲学，实践理性就是包括政治学、法学、伦理学等。实践理性本身也分为两种，一种是康德意义上的实践理性，善、道德、目的；还有一种认为我们认识了某种规律，然后想要驾驭它，就要设计方案、范式、政策来改造它。从这个层面上，您后来谈到的驾驭论是不是属于实践理性的范畴？

赵：没错。但这里不仅仅是一个方案，它是有实际手段、有工具的，包括现在一直发展的无人机、刚才提到的洋山工程，有这样一个实体在那里，一个在运作的机构。它在人的控制下，但是不需要人去做。

王：那事实上，您的"驾驭论"不仅仅是哲学体系的重要方面，而且是一种立美角度的"驾驭论"。

赵：我所提的"驾驭论"就是马克思工艺学哲学的核心。

王：还有一个概念在这里要澄清一下。我看您的《论美育的功能》一文中讲到了"淀积"。我之前以为您只是在口头上提出了这一个概念，用来区别与李泽厚的"积淀"。而您在文中都有提到"淀积"一词。之前就多次问过您，您认为逻辑上是先有淀才有积的，您还举了一个海淀区的例子来说明。李泽厚提出了三个"积淀"，即"历史积淀""生活积淀""艺术积淀"来说明其外延。那么在您看来，站在立美的角度怎么给"淀积"分个类？

赵：我主张从能动侧和外化侧去给"淀积"分类，那就是说，它们都有一个从无到有生长的过程，也就是一个动态进化发展的过程。

王：您的立美概念，最初好像就是从立美教育的角度提出来的。

赵：对！是以早期教育作为重点提出的。

王：那么，您好像不是先提出了立美的理念，然后把它运用到教育当中来，而是在实际的立美教育过程中提出的立美概念。

赵：我是提出了"综合构建"这么一个概念。教育过程是受教育者主动构建自己结构的过程，就是每个人靠自己主动的活动，来把自己超乎生活水平，具有人类萌芽的结构构建起来。这要靠多方面的手段、器官来互相补充，把它从无到有地积累起来。

王：您在书中提到"从教育学的角度来讨论美的本质比从艺术的角度讨论美的本质更能抓住根本。"

赵：因为艺术是从感觉、感受的角度来讲，这跟鲍姆嘉通是一致的，用来满足感性的需要。但是人类自身需要一个发展过程，这个自我构建的过程，就是人类成长的过程。人从两岁开始把人类几百万年从猿到人的发展过程，在几个月之内呈现出来。这样的一个从猿到人在个体身上的呈现，是从无到有、从小到大的过程。在这个过程中它要把人类几千年积累下来的文化成果在几个月之内掌握起来，包括学习语言、各种技能等，靠他不断地练习主动的构建自己的各种器官，这样来实现他的成长过程。那么这个过程就是人类从原始或野蛮到文明的过程，每一个人都要从无到有来复现这个过程。

王：恩格斯说过类似的话。就是个人的这种身体的发育史，与人类的整个历史发展是一样的，只不过是浓缩了、缩短了。我再提一个问题，西方现在有各种解释学理论，但归结起来无非两种，用中国的语言表达，一个是"我注六经"，一个是"六经注我"。"我注六经"重视对文本的解读，"六经注我"则超越文本的解读，发挥"我为我服务"，就像克罗齐所说的"一切历史都是当代史"。加达默尔就相当于"六经注我"，美国的施莱尔马赫就相当于"我注六经"。还有一个接受美学，强调接受而不强调文本本身。按照您现在的思

路,好像和这种观点不一样,您强调文本,就是立美,而现在的潮流是从审美的角度,看接受和消费者这种转化。从这个角度来看,您觉得现在的接受美学也好、解释学也好,和重视文本的,用您的话说就是"立美"的这样一个文本,是否相反?

赵:"我注六经"和"六经注我",首先就是把"我"和"六经"作为平等的双方来讨论这个问题。我认为这是很大的错误。因为个体,不管你多么有才,你跟人类历史的发展是不能相比的,你只是沧海一粟。人类几千年的文明,有几百万人或更多人的贡献在里头。今天我们学的物理学定律,靠个人发展出这么多东西是不可能的。人类的文明是要靠千百代的人积累形成的。拿"我"和"人类"来平等地考虑这个问题,本身就是一种很狂妄的表现。你既然是沧海一粟的话,你应该把人类的文明重新发现、重新认识,然后你再能够增加一点前人所没有发现的东西,是这么一个关系。我的个体贡献投入进去,能够增加这一点,能够融入人类历史文明的长河里来,这才是正常的一个关系。

王:这里还有一个问题,您强调美就是合规律性和合目的性的统一。那么现在量子力学的发展,好像把这个观点,尤其是合规律性给否定了。因为按照爱因斯坦的相对论和量子力学,尤其是当代的量子力学的发展,有个很重要的结论就是这个世界不是纯客观的。整个世界的秩序、某个物体的结构,是由人的意识构造起来的。那么这种构造是否和您的思想有些关系?但您强调客观规律性。我和佛教徒打交道比较多。上次有个法师是在北京大学学建筑毕业的,后来出家当了尼姑,寺庙的建筑很多都是她设计的。但她又是一个佛的皈依者。她与我谈到了"禅茶",比方说这杯茶本身味道不好,但是沏茶的人既漂亮又善良,大家都很喜欢她,那么人喝她沏的这些茶,就感到很舒服。一起喝茶的茶友互相关系比较好,所以哪怕茶本身不太好,但喝起来却很香。这是因为心理的能量、情感影响了这杯茶。同样,我向有关量子力学的有关专家请教关于量子的"非局限性"的问题,就是说我们每个念头、每个意向不是局限在我,而是在宇宙的某个地方是有一个回应的。所以总体来说,这个世界并不是纯客观的,而是由我们的心、我们的意识来构造的,您对这个问题怎么看?

赵:这个就是美学学派提出来的所谓"审美创造了美"。他们说审美是对美的欣赏嘛,原来并不美,有了审美以后就把它变成美的了。这个观点与我立美的观点是针锋相对的。立美是要靠实践来建立而不是靠审美来建立。如果一切都靠审美来建立就是自我欺骗。丑的东西我也可以变为审美来欣赏它。实践是要靠实实在在的人来建立一种结构,使之对社会有利,满足社会的需要,就是现在所说的实干。现在我们不能靠审美来建立美了,先锋派就是靠审美来建

立美。

王：您在文章中提到自然美的时候，说它是"合目的性的善（内容）的合规律性真的形式"。讲到社会美的时候，说它是"运用规律性真（内容）的目的性活动（善）的形式"。我还期待您后面有对艺术美的解读，但是没有看到。那么艺术美是如何体现（二者的关系）？

赵：比如说八月中秋赏月。"月"是自然的对象，但是我有一个"赏"的活动。这就是把"月"作为一种符号来认识了。可以由"月"这个对象想象千百万人在各地都在看这个月亮，也可以想象一个嫦娥奔月的故事。这就把"月"的物体变成一种符号来欣赏它，而不是欣赏自然物本身，是自然物的一种现象结合符号的意识融入符号结构里面来取得一种愉快的联想，是这么一种关系。这个就跟艺术美靠近了。

王：这既是一种自然美，又是一种艺术美吗？

赵：这是用艺术美，把自然转化为一种审美的对象。

王：您讲立美教育的时候，提出了"以美启真、以美储善"。"储"是带有淀积的意思吗？

赵：是的。

王：您在谈立美教育的时候特别批判了西方审美意识的无利害关系。您能否解读一下无利害关系的危害在哪里，您为何要否定它？

赵：（审美并不是无利害关系的。）像康德讲过的"无目的的合目的性"，这个比较深刻。我没有抱一个目的，但是跟我所要的目的能够有吻合的地方，这就叫合目的性。所以，从长远来看，我不是要追求一个实际的利益，而是从中掌握了它那一种合规律和合目的的统一，对形式的一种美感。这种形式美感里就包含了对自然规律的体会和对达到满足社会需要的愉悦感。两者揉在一起后得到的愉快是康德所讲的"没有目的的合目的性"。

王：就像您辅导研究生时讲到的"无为""有为"的问题，讲到了"无为（第四声）而无不为（第二声）"。

赵：无为（第四声）就是没有一个狭隘的目的意识。我为什么要提这个呢？很多人都抱有这样一种很具体要达到的目的意识。但是世界上的万物都在发生它的作用。就如房子建起来后有各种各样的功能（价值），其中有很多是我实现（建房子目的）的时候想不到的。就如刚才所说的塞罕坝为何被给予了"地球卫士"的奖，它被建立出来以后有很多的功能（价值），抱着狭隘的目的意识是想象不到的。

王：包括都江堰也是最典型的。

梁业涛（研究生，以下简称梁）：老师您所说的美的定义里的"合目的

性"也要包括这个"无目的性"吗?

赵:合目的性是从社会的层面来讲,而不是从个体的狭隘目的来讲。

王:就是您说的社会的善。

赵:就是现在所说的社会生态。这是一个包罗很广的对社会有利的功能。所以,我很希望能有一个团队能去塞罕坝那里调研一下,它到底会有哪些现在我们所想不到的作用。要经过调查以后才能知道为什么联合国要给它一个"地球卫士"的奖。很多事情我们(光靠想象)还无法了解,还需要经过调查。

梁:我还想问一个问题。我是仅从概念上来思考"美"的定义的,是否符合客观规律或者符合"合目的性"这两个条件就是美?

赵:你所说的是符合客观规律,我所强调的是运用客观规律。主动运用,让某一个客观规律发挥它的作用。

梁:西方音乐中,像莫扎特写交响曲,肯定也是在运用音响之间的规律。但是他在很多时候是在应付他的生计问题,而最终的成品却是被公认为"美"的。那么他在写交响曲的时候是否也是符合我们所说的合目的呢?

赵:作曲家是有想象力的,他对于音乐的结构能够从不清楚变成很清楚。像贝多芬在出去散步的时候,不停地在哼哼,然后拿本子记下来,这就是他发挥想象力的一个过程。他把乐理里面的规律变成音符的结构,是这么一种方式。想象力是运用了乐音和乐音之间结构的规律,发挥它然后满足人们对情感表达的需要。这里面是有合目的性,但不仅仅是客观规律,而是主动运用客观规律来建立乐音的结构,最后写成了音符。他对音乐里的美的方式有一种想象的构建,在想象中把它建立起来。

黎子荷(副研究员,以下简称黎):是不是可以这么回答,莫扎特尽管本人是比较猥琐的,但是他的音乐确实如此高尚、纯真。怎么理解呢?就是作曲家可以通过自己的技术手段,对音乐语言的组织有一种天然的超人的敏感性,可以直接抵达到跟他人产生共鸣的结构里面去。这就是人对美的一种同构的感应形式。这算是我对刚才问题的理解,就是很多作曲家从个人来讲并没有开始就带有想要创造出符合社会价值的作品,但是他有一种手段能够接通这种东西。

赵:当时的作曲家又会很多乐器,除了键盘还擅长各种演奏。最后这些都用记谱表达出来形成了一个整体。表面上看是把音符写下来,实际上是在想象中间把音和音之间的关系从没有到有建立起来。想象中的音响结构是作曲家一直在寻找的,这是一种创造性的想象过程。

王:这里是不是有一个问题,包括莫扎特。我看过一本书叫《莫扎特的

爱与死》。它解释了很多莫扎特的卑鄙、下流的非道德性行为。像借钱不还、与女学生有染并有私生子、与妹妹同居等行为。但这里涉及一个问题，就是如果说莫扎特在前期创作带有一种纯粹的美的性质的话，他后期的作品实际上都带有一些道德性的东西在里头。比如夜后前面是非常美的，到后面就变得狠毒。那是因为她的学生的丈夫警告她不要再和莫扎特接触了，否则就杀掉她。所以后来莫扎特约她出来，都遭到了拒绝，就对她由爱转向了恨，并表现在作品上。我就在想他前期的作品确实是审美的，是运用了规律。但他是不是客观上符合了社会的善，而不是主观上的？要分开来讨论这个问题。

黎：我谈谈我的理解。善和恶、爱与恨都是美要表现的一体两面。我想能够解读丑的人一定有手段能够达到美。他不是主观上要符合社会伦理上的道德，而是在客观上找到一把能引起人共振的钥匙，这就是一种美。

赵：他对音和音之间的谐和不谐和的运动是有一种感受的。我们学乐理时学到过，不谐和有解决的需要驱使他去运用这些音符构成一个作品。他在十几岁的时候就有这种能力把音符写在纸上，当时社会的音乐世家有这么一种传统，从小就受到父亲的影响。这是一个从模仿前人到自我创新的过程。

王：再回到立美教育的话题。蔡元培先生提出过"美育代宗教"。当然他是带有一些偏见的，他的前提是中国传统是没有宗教的，没有宗教不可能再建立一个宗教，所以提出了这个命题。后来李泽厚也提出了这个命题，我发现您做的这些工作也是带有这个意味的，不知您是如何看待这个问题。您强调的立美、审美、美育是否都带有一种宗教的功能？

赵：宗教满足人什么样的一种需要？这是首先要搞清楚的问题，我们要拿美育的什么来代替宗教。宗教满足的是人类对自然界某一种规律的敬畏之心，美育里有哪一个成分可以代替这种宗教信仰来给人一种推动力？

王：在您看来美育中没有宗教的内容，那么有没有一个类似于宗教的东西去推动美育？

赵：如果一定要回答，那这个推动的东西，我把它叫作"数托邦"。在立美的过程中可以不断去寻找一种更好的"数托邦"的形式，这需要一个寻找的过程。

梁：立美教育这个词我是否可以理解为建立审美能力的教育？

赵：对！我举一个例子吧，小孩在学 $1+2=3$、$2+1=3$、$3-1=2$、$3-2=1$ 四个算式。在这个过程中可以发现 $2+1=3$ 中把头尾对调，就错了。那要怎么办呢？就要把加号反过来，变成减号：$3-1=2$。头尾对调是不完整的，你必须要把加减改号补出来，这就是一种叫作向反面转化的辩证思维采取的形式化的操作建立起来的。数学中有一系列的这种思维（的操作）。像 2 小于 3，

但 1/2 就大于 1/3。一个自然数变成它的倒数以后大小就反过来了。有很多这样的一种辩证转化的例子，而且可以通过形式化的操作把它认知了，珠算中也有这方面的体现。现在联合国承认珠算是非物质文化遗产，但是我们普通教育里面没有珠算的地位。

王：您还对幼儿化学的立美教育有一套设想，力求从化学的角度提高幼儿的审美能力。您最后能谈谈吗？

赵：我认为对化学元素结构的了解，是当代每一个人都必须及早进入的领域。过去我们有阴阳五行、八卦。今天我们有了一百多种元素，我们能不能让孩子们认识，元素里有八个族，每个族结构有什么特点，还有三组过渡金属、两组稀土金属，他们的结构特点分别是什么。这个深奥吗？当然很深奥，但是我们如果用形象来解释，3 岁、4 岁的孩子完全能够懂。

于 2019 年 1 月 5 日在广州大学城大学时光公寓赵宋光家中

此中有真意，欲辨已忘言[①]

——记我的导师张前

吴 海[②]

 1989 年，我在贵阳的小书店里买到一本张前的《音乐欣赏心理分析》和一本卡尔西萧的《音乐美学（音乐美的寻觅）》，喜不自禁——彼时的贵阳十分闭塞，既无手机网络，来自外界的音乐书籍亦甚为稀少难得——我对这两本书爱不释手，囫囵吞枣看了又看，但我做梦也没有想到，24 年后，我会得到命运的垂青，戏剧性地成为此前从未有幸谋面的张前先生的学生。冥冥中似乎自有天意，2013 年，42 岁的我通过中央音乐学院博士研究生入学考试，成为中国音乐美学界宿老张前先生的关门弟子，真是诚惶诚恐、幸何如哉啊！跟随先生学习的日子过得厚重又充实，在与先生为学术而倾谈、为人生而感喟的平凡日子里，在与先生愉快散步、相聚进餐、同听音乐会的宝贵岁月里，先生的形象在我心中早已不再是一个片面的符号；在一种"润物细无声"的潜移默化中，先生所施与的那一份恩泽，又岂仅仅是学术上的启迪与生发……于是，当我奉"掌门师兄"周海宏之命，准备在恩师八十华诞之际提笔写下《我的导师张前》一文时，却不禁百感交集、疑虑重重了。

 一位八十岁的老人，穿过漫长的岁月来到我面前，就像一尊古老的青铜文物，散发着淡淡的光芒——那是一种经过"逝者如斯"的时光冲刷，经过"沧海桑田"的事件历练而自然拥有的超然风骨。面对这样一位"不以物喜，不以己悲""大音希声，大象无形"的老学者，贸然提笔解读的结果必然只能是一种伽达默尔似的"效果历史"——你从未真正经历他所经历的一切，没有体会到他曾经的荣耀与挣扎，难以想象他品尝的甘甜与苦难，你似乎只能看着眼前的他——用自己的经历和想象去填满对这位老先生的认知和理解——一切从笔下流出的描述或许都是主观的，都只能是"合法的偏见"。

 我记得邢维凯师兄曾喃喃地反复自语琢磨："理解属于被理解物的存在！"是啊，"被理解物的存在"……我们的老师张前先生，是一种怎样的存在呢？

 ① 本文收录于周海宏：《我的导师张前》，中央音乐学院出版社 2015 年版，有删改。
 ② 吴海（1971— ），中央音乐学院艺术学博士，现为肇庆学院音乐学院院长、教授，全国音乐口述史学会理事，中国文艺评论家协会会员。

在他身上如果有"道",那必然不是"可道"之道,只有去亲身领会先生的生活细微处,只有与之共处,抛弃主客体的区分,只有身处他的"道"中而天人合一,才能获得对他真正深刻的理解——那必然不会是"高大全"的冰冷偶像,那必定是活生生接地气的鲜活生命!

也许我的描写注定无法精当而深刻地塑造出"我的导师张前",也许我会为了某种连我自己也无法精确把握的感受而絮絮叨叨、不得要领,但请原谅并容许我去尝试"悬置"所谓的抽象本质,通过"现象"来表述吧——或许在这样一个个场景与对话的表述中,能从我的视角隐约看到我们可亲可敬的先生屹立于学术与人生中那坚韧的身影吧!

"初见"——大度容人、有教无类的励志者

2013年暮春时节,北京的樱花和玉兰竞相盛放。42岁的我眉头紧皱、忧心忡忡地揣着博士研究生入学准考证走进了中央音乐学院西校门。作为一名考生,我好像确实老了点,尤其是还很有可能被这全国音乐院校最难的考试轻易淘汰,不过,我来了,我要一圆梦想、决不言弃。在刚过去的2012年,我来到中国传媒大学艺术研究院跟着仲呈祥先生和曾遂今先生做影视音乐美学方向的国内访问学者……于是,2013年中央音乐学院的博士研究生入学考试我是必定要参加的了。

我是中国音乐家协会西方音乐学会的会员,跟学会理事姚亚平先生熟识(他是来自我们大西南云贵川的一位饱学之士),我跑去找他要到了张前先生的电话。姚老师听说我要报考张老的博士研究生,鼓励我说:"很好!你适合去学音乐美学,张前老师是一位非常和蔼的老先生!"

怀着惴惴不安的心情,我拨通了先生的电话:

"张老师您好!我是今年的考生吴海。"

"啊!你好!你有空来见见我吗?"

"啊!老师快别这么说……应该是您有时间接见我一下吗?"

"呵呵呵呵……我在学校的留学生公寓605呢,你来吧!"

放下电话,我的心跳得咚咚咚的。毕竟我也是一把年纪的人了,可以说什么人都见过,对人性的偏狭可谓深有感触。张先生真的不在乎我的失礼唐突吗?

2013年4月18日上午10点,我轻轻推开605的房门,第一次面见了我学术生命中最重要的人——张前先生。

"张老师您好!我是吴海。"我有些局促,但还是站得直直地向他鞠躬致意。

"啊哈,你来了!快请坐!"白发老先生慈爱地微笑着说。

"谢谢老师！我贸然报考您的博士生，唐突失礼之处……"

"不必拘礼！这个年纪还愿意来求学，我很欢迎！不过，这是我最后一年招收博士生了，我都78岁啦！"

"啊？我42岁，难道……"

"我们都属猪！"

"加起来足足有120岁啊！"

"哈哈哈哈哈哈哈……"

第一次见面，我们聊了快一个小时。由于先生有些耳背，我们坐得很近，俨然一见如故、促膝谈心的样子。告别先生出来，耳边还回响着他的鼓励："中央院非常公平公正！只要你能考上录取线，就一定会被录取！希望你努力啊！"走到校门口，我深深地吸了一口气，花香是那么馥郁，阳光从云层中微微露出笑意——多好的老师啊，我真是太幸运啦！面对即将到来的考试，心理压力虽在，但却感到浑身充满了力量！

"全力"——逻辑严谨、目光敏锐的教育家

先生平时总是笑眯眯的，说起话来语气温和又委婉。一旦切换到"上课模式"，眼镜片儿后面的那双眼睛会立刻变得炯炯有神，那是一种"全力倾听"的信号，带着极其敏锐的洞察力和精准的判断力来听取我每周学习的陈述。也正因为这样，每次在先生处上课结束，我都会感到精疲力尽——动不动就是长达一两个小时的夸夸其谈、口沫横飞，一心想要用全部理论知识甚至谈话技巧来弥合我理论建构中的逻辑漏洞——面对先生的"全力倾听"，我也是经历了一种注意力高度集中的"全力表述"的辛苦磨砺啊！

接下来，是"全力交谈"的时段：

"法国音乐学家吉塞勒·布莱勒提出音乐是最典型的时间艺术，而达尔豪斯提出在格式塔整体首要性的讨论中，音响过程是否适合整体首要性论点，以及在何种程度上适合，疑点较多。诸如投射结构和时间结构这样的概念——这是希望将连续的事件也置于格式塔的理论解释范围内——还没有真正地得到说明和认可，不论是通过逻辑还是通过实验。"

"你觉得这是一个可以深入研究的论题？你打算通过逻辑还是实验呢？"

"对！我想要讨论音乐时间是一种怎样的时间，更多的是从逻辑上吧。"

"有没有进行一些相关阅读？"

"有啊！以牛顿为代表提出了物理时间，而康德先验论则提出经验性时间，北京大学的吴国盛教授有专著《时间的观念》，讨论了时间的认知、运用历史，将时间分为以上两大类！"

砚园聆涛　乐海钩沉

"哦，马克思在他的博士论文中确实也提道：事物的时间性和事物对感官的显现是被设定为本身同一的东西……那么你要讨论的音乐时间是属于哪一类？"

"主观性……物理性……好像都包括，又好像不仅仅是如此……"

"难道两大类时间观不能涵盖音乐时间的全部内涵？"

"……似乎确实如此！"

"那音乐的时间到底是一种怎样的时间呢？"

"是一种……第三时间！"

"是吗？新见解？模糊的闪光点！"

"我觉得可以加以研究阐释！"

"好吧！围绕这个问题，有针对性地加大阅读量，看看有没有深入讨论的价值。"

"是！老师！"

…… ……

一个月之后：

"拿去吧！我让学生从日本寄过来的，吉塞勒·布莱勒法文原版的《音乐的时间研究》。国内在音乐时间的研究上还十分薄弱，罗艺峰的《音乐的时间哲学》可以一读！"

"啊！太好了！知道了！谢谢老师！"

"暖男"——纯真性情、爱生如子的生活家

"吴海，老师我请你吃饭！庆祝你评正高职称顺利通过……你想去台湾餐厅吃，还是粤式晚茶，还是吃日本菜？"

"老师还挺精通饮食之道啊！"

"嘿嘿，美食是我的一大爱好嘛！"

"好……不过，得说好由我买单请客！"

"什么？我耳背听不见！"

"怎么一到您不同意的话题时，您就听不见啊！？"

"嘿嘿，你师母田老师说了，我这叫选择性失聪！哈哈哈哈……"

…… ……

"寝室好住吗？"

"还行！四人间，三位博士生、一位硕士生，我年纪偏大，住下铺。"

"在筒一北？"

"嗯，我打算把下铺让给我的上铺，我觉得他想要下铺。"

"什么？他多大？"

"比我小八岁的样子。"
"他没接受你的提议吧?"
"没有……"
"我就说嘛!不可以没点分寸的。"
…… ……
"在学校有什么困难?"
"没啥问题,就是要买台电脑……"
"是吗!你看看我这旧电脑怎么样?"
"处理文档没有问题啊!"
"送你了……回头抬走吧!"
…… ……
"老师,我要回学校了!"
"嗯,该走了……再晚房山没车回复兴门了。"
"嗯,那我走了啊!"
"慢着……上个厕所再走!路上得有一两个小时呢。"
…… ……
"张老,师母田老师做的小甜饼真好吃啊!"
"是吗?下次来之前说一声,再给你做!"
"哎呀,哪里好意思啊!"
"其他学生可都是想吃啥直说的哦!"
"这样啊……真好!"
"来来来,还有好几个没吃完呢!全部装袋里,回去慢慢吃啊!"
…… ……
"老师平时有啥兴趣爱好?"
"平时也就上网看看新闻、艺术评论、电影。"
"哦,可有兴趣手谈一局?"
"围棋吗?不精!来一盘军棋倒是可以!"
"呃……军棋吗?需要裁判吧?"
"是啊!当初我可是哈尔滨中学生军棋大赛亚军选手啊!"
…… ……

"坚韧"——病榻"听"文、不辞辛劳的工作狂

2014年初,冬月。
"张老!您好!"

"吴海，你来啦！"先生从书堆里抬起他白发苍苍的头颅，从眼镜后面眯着眼睛看着我，咧开嘴露出了他的招牌笑容。"快坐下，脱了外套，当心待会儿出门着凉。"

"嗯……您吃中饭了没？"我一边清理开沙发上的书籍坐下，一边问道。

"吃过了！而且……"他变戏法一样从柜子里摸出一个塑料饭盒，洋洋得意地说，"看！我在食堂还买回了下午吃的。"

"等到下午菜都凉了……"

"没事儿，我微波炉热热就吃了……我这腿不方便，能少走点就少走点吧！"

看着先生饭盒里简陋的餐食，我不由得想起中央音乐学院食堂里那些衣着朴实、与所有学子吃着同样饭菜的音乐界"泰斗"们，不禁暗暗叹了口气："老师您腿脚不便，就不要总是从房山过来给我上课了吧，让我每周去您那儿吧！"

"我坐公交691，半个小时就到六里桥，然后转坐835快，再花一个多小时就能到家了，挺方便的，不用担心！"

"您这腿去个食堂都艰难……再说那个六里桥的公交站能把一条大汉给挤扁喽……"我小声嘀咕道。

先生把手一挥："不说这个了……快跟我说说你最近看书学习有什么进展吧！"

…… ……

2014年5月，先生突然打来电话："我病了！"

"啊？老师您怎么啦?！"

"我昨晚上突然发生血栓阻塞，有一只眼睛失明了……是左眼……"

"这这……怎么这样啊！您现在在哪儿？我来看您！"

"我在北大医院呢！你学业要紧，要来的话，有空再来，千万别耽误课！"

"我知道，老师您要保重啊……我会尽快来看您的！"

…… ……

我匆匆赶到医院，看到了病榻上的老师："老师，您还好吧!?"

"血栓压迫神经，一只眼睛看不到了！医生让好好休息，等着手术……另外一只眼睛也得省着用！"

"嗯，您就安心休养，不要有心理负担，我一没课就来陪您！"

"不用不用，我住院挺好，有护士送饭来的。你就专心修学分吧！对了，上海音乐学院不是要举办首届海峡两岸暨香港音乐艺术专业博士研究生学术论坛吗，就这几天好像就要截止报名了……你准备提交的参会文章要不要我帮你看看？"

"不行啊，老师您不能再用眼了！"

"那……辛苦你读给我听，好不好？"

"这……"

"没事儿，你读我听！"

…… ……

那一次论坛审核论文花了不少时间，直到当年9月，中央音乐学院有四位博士研究生才接到了邀请函，其中有两位是音乐学系的，我有幸名列其中。我给老师发了一条短信："得到论坛邀请函，不禁回想起6月时，老师您在病榻上仍不辞辛劳地指导、鼓励学生的情景……感谢老师！您辛苦啦！"……老师没有回信，一定是睡着了没看到吧……我仿佛看见先生微笑着、狡黠地向我眨了眨眼睛。

"丰收"——桃李不言、下自成蹊的耕耘者

春风化雨，润泽大地，先生的辛勤耕耘结出了累累硕果。

乙未季秋（农历二〇一五年九月），正值先生八十寿辰，在海宏师兄的精心安排下，老师的十二门徒齐聚一堂，共贺华诞。作为先生的关门弟子，我能忝陪末座，甚感荣幸。

我的十一位同门，可以说每一位都是那么杰出、那么优秀——

周海宏师兄，不用说是我们的榜样与骄傲，贵为中央音乐学院副院长、博士生导师，思维敏捷、见解独到的音乐美学家、音乐心理学家，全国百篇优秀博士论文获得者。

邢维凯师兄，博士生导师，中央音乐学院附中原校长，思想深刻、逻辑缜密的音乐美学家，绝对是我学习的典范。

谢嘉幸老师，北京市文艺评论家协会的副主席，博士生导师，中国音乐学院音乐学研究所的所长，治学严谨、学术视野广阔，是我素来景仰的音乐教育学、音乐美学专家。

罗小平老师，星海音乐学院资深教授，音乐美学、音乐心理学学术成果累累的著名学者。

蒋存梅师姐，上海师范大学教授、博导，研究领域横跨社会科学和自然科学的音乐心理学家，2014年又获得国家高级别科研基金的资助。

雷美琴师妹，博士后，首都师范大学音乐学院音乐教育学和流行音乐研究的专家。

汪涛师妹，中德联合培养首位音乐美学博士，上海音乐学院博士后，现任职于西南大学音乐学院音乐研究所，是获得过金钟奖理论评论奖的杰出人才。

冯效刚师兄，南京艺术学院教授，著名音乐评论家。

张新林师兄，解放军艺术学院小号演奏家、著名管乐演奏艺术教育家。

段昭旭师弟，北京师范大学的钢琴家，才华横溢、前途远大的青年才俊。

王学佳师妹，中央音乐学院 2012 级博士研究生，勤奋刻苦、聪明踏实的"80 后"明日之星。

这是一位为教育事业奋斗一辈子的耕耘者金光闪耀的成绩单，真是无愧此生啊！

这就是我的导师张前先生，一位予人温暖的励志者、一位见微知著的教育家、一位富有情趣的生活家、一位吃苦耐劳的工作狂、一位大有成就的耕耘者……他不仅仅是一位唯实论共相意义上的"学界泰斗"，更是一位活出自我精彩人生的个性化的"诗意栖居"的"人"！他就是一部波澜起伏的音乐作品，在过去八十年人生的"时间原木"上镌刻出了一个又一个精彩的乐章……我总是在想，为什么我和老师能这样投缘，这绝不仅仅是学术上的命运安排，而是两颗经历了太多岁月的心灵不知不觉产生的共鸣！这共鸣中，有一种对彼此在自己生命中出现的珍视——聚散虽由天注定，有一颗懂得"惜缘"的心是何等可贵啊——但愿人长久，千里共婵娟！

附：

2018 年 11 月，普通高等院校音乐学学科发展论坛在肇庆学院音乐学院举办，导师张前教授携众师兄妹前来参会，并带来多场精彩纷呈的学术讲座。（见图 1、图 2）

图 1　论坛开幕式后张前教授与肇庆学院音乐学院教师合影

图2 张前教授考察肇庆端砚文化

砚园聆涛 乐海钩沉

回归田野的高校音乐教育传承[①]
——客家山歌大师余耀南的口述记录与馆藏整理及应用

陈梦媛[②]

星海音乐学院一直以岭南音乐人才培养定位学科特色建构。近年来,本校师生不间断地回归田野向民间学习,从而更好地为教学、科研服务。目前,星海音乐学院的音乐教育传承分为静态和动态两种主要方式,其中,静态指的是图书馆和博物馆馆藏的纸质文献和电子资源;动态指的是理论研究、表演、音乐教育、艺术管理"四位一体"的人才培养模式,教育与科研齐头并进。为了更好地建设岭南音乐人才培养的重要基地,2012—2014年,星海音乐学院蔡乔中院长带领学院众师生走访了岭南音乐文化的六大板块区域(广府、客家、潮汕、雷州、海南以及少数民族地区),共同完成"中央财政支持地方高校发展专项资金支持项目"——《岭南音乐非物质文化资源采集》。第一站就是梅州。在梅州有四位国家级客家山歌非物质文化遗产传承人,其中一位是余耀南先生。本文主要分为三部分:①余耀南简介;②余耀南口述客家山歌、竹板歌实录;③星海音乐学院岭南(客家)音乐资源馆藏整理及应用架构。笔者希望通过此文突出高校音乐教育在传承民族民间音乐文化时"回归田野"的重要性。

一、客家山歌大师余耀南简介

余耀南(1938年10月—2017年12月),大埔县清溪人,2008年被评为国家级非物质文化遗产(梅州客家山歌)代表性传承人,获梅州大埔县政府颁发的"山歌曲艺终身成就奖"。他熟记几千首传统山歌,掌握了粤东及闽赣毗邻地区山歌、竹板歌、佛曲等数十种腔调,精通山歌、竹板歌、方言快板、相声、山歌小演唱等创作技巧;发表、公演的山歌、曲艺作品多达两三百件,

[①] 此文荣获"首届青年音乐口述史学家论坛暨全国首届音乐口述史论文征文评比"二等奖。
[②] 陈梦媛(1986—),星海音乐学院音乐课程与教学方向硕士。现任职于星海音乐学院图书馆,兼任音乐创客实验中心、创新创业教育实践基地负责人,"赵宋光学术思想研究中心"兼职研究员。

即兴山歌更是不计其数；先后获得广东"鲁迅文艺奖"等国家、省、市级文艺奖数十次，出版《余耀南作品选萃》（40 余万字）、《客家山歌知识大全》（合著）、《大埔县情歌杂歌精选》等，代表作品有《豆腐夫妻》《老情》等。一直致力于山歌传承，学生遍布海内外。2017 年，余耀南先生的名字被录入"中国非遗年度人物"100 人的候选名单。

二、余耀南口述客家山歌、竹板歌实录

2012 年 12 月 12 日，我校蔡乔中院长带领温带宝馆长、黎子荷副研究员（以下简称黎）、黄燕副教授等人到梅州大埔县余耀南先生（以下简称余）的家中进行访谈，当时另外一位国家级非物质文化遗产传承人汤明哲先生和客家音乐文化研究学者胡希张先生（以下简称胡）也在场。

黎：今天非常高兴，有这么多大师、老前辈给我们年轻人上课，今天还是我们的第一步。（客家）山歌对我们来说太重要了，无论从研究上还是传承人，你们都是一顶一的高手。因为我们对这个太陌生了，所以首先我想能否请各位老师简单地介绍一下山歌的历史、传承现状、分类、主题，以及它们在兴宁、梅县、大埔各地区的特点，先从大的方面了解，然后再进入主体性的疑问来请教。

余："我是大埔人，很小的时候就跟我妈学习佛教的念经。客家山歌，现在国家、学院研究部门都很重视。以前胡部长（胡希张）每年都搞山歌擂台，那个时候山歌兴起来了，我们几个组成山歌演唱队全市去走，那时'文革'刚过，人山人海，下雨都跑来听，场面很感人。因为现在客家山歌属于民间民歌，民众都能听得很清楚，比喻、双关……很生动很有亲切感，客家人都知道的。有首惠阳山歌《送别》，听到阿妹要走，'人不送你心送你，阿妹千万里'，你看那个感情多好啊，真是感人啊！'看到倕①妹要走了呀，人送你呀心送你呀。人系送你唔挡路既，心送倕妹千万里呀。'唱得好像有点缠绵。就客家山歌来说，整个梅县大概有 100 多种，各县都有不同的特点。梅县的松口山歌《桃花开来李花开》改了第三次，比较容易唱。梅县山歌是最多的，兴宁、五华、大埔、丰顺、蕉岭、平远都有，蕉岭、平远就少一点。我最欣赏的是梅县的松口山歌、兴宁的石马山歌和五华的长布山歌。（石马山歌）'唱歌唱到石马峰（哎），彩云朵——朵挂长空。彩虹带到北京去（哟），曾记得——见

① 倕："我"，指代自己。

到毛泽东（唉）'非常抒情！"

胡："这条山歌跟其他山歌的不同，在于第二句（唱到）一半（就有）拖腔，一般的山歌是唱完一句就拖腔，但它是中间拖腔，无限延长。那次全市山歌比赛的时候就有个唱腔比赛，那是长布山歌手原唱，所有业余的、专业的歌手都佩服得五体投地，以后没有一个人可以达到他的水平。（他叫）周桂友，他中间的拖腔，客家话叫'绕绕韧韧'，唱的好像是四段，然后又调（tiáo）高，调高又可以唱很长，那个气息现在一般专业的没有人可以达到他的水平"。

余："你看他唱的'爱唱山歌夜里来哟，夜里搭——'拖得很长，这是五华的长布山歌。五华的岐岭山歌也是这样。'风吹竹叶满天飞，唔得竹——叶都转竹尾。拾谷都是断截米，样得①同——哥做夫妻。'它奇怪的就是这一点"。

胡："山歌词就是单结构（四三结构），前四后三，但是按照音乐的结构，中间拖长一点，前面三个字就拖，拖得很长。其他地方的不会，就是五华的。"

余："客家山歌还有很多，但是客家五句板（竹板歌），它是五句的，它的唱腔是平板。哭板是我唱的最好。叹板还有……"

胡："有平板，有哭板，有叹板、笑板，还有好多板，这些是基本板。"

余："基本板我打给你们看一下……哭板，它就像哭一样。像我以前写的长篇五句板《黄街人民》，他（地主）的孩子一出生，这个地主眼睛就瞎了，在半路上生了孩子，他抱起这个孩子就唱（叫石猫儿）：'日落崖呦凉亭下，阿姆②心事乱如麻。你就像比毛竹笋，自出生来没有家，样得同你来看阿嬷③。'第二句它就变调了："日落崖呦日落西，阿嬷挽④你凉亭徛⑤。听到倻儿哇哇叫，心肝儿啊又肚饥⑥（哩），没粥没水唔充饥哟。'台下观众都在哭，讲到阶级斗争都在哭。我觉得那个唱词是写得比较好的，这是哭板。叹板呢：'一更叹（啊就）叹贫穷，年年庄稼年年种（啊），割掉禾头（就）没粒谷（啊），地主不在吃苦穷（啊），啊呀载，那既灶头睡猫公⑦（啊）。'《五更进妹房》：

① 样得：怎能，怎样能，如何能够。
② 阿姆：阿妈。
③ 阿嬷：奶奶。
④ 挽：抱。
⑤ 徛：站。
⑥ 肚饥：肚子饿了。
⑦ 猫公：泛指猫。

'一更里进妹房，妹仔房中（哦）烧好香。好香插在金炉里，保佑日短也较长，日短也长好年郎。'这也是五句板。"

2012年12月14日，余老在大埔的虎山公园上一边解说一边示范不同的唱腔："偓都秀拉竹板（那），慢慢盘，啱多①专家同偓来到虎山公园（那）。等偓都又唱五句板（啊），细事来哩好艰难，手拉擎来脚烂担（啊）。"然后他示范了不同的板式，如平板（即兴）、快板等，接着又唱了五句板："这就是五句板的过门……'懒斯嫲②睡过日头斜，缸里水到没点茶，走到河边孔孔切切两勺麻③，蹲下舀啱辛苦，阿姆哦啱辛苦。'这个是单摇板，这是最难的一种，我刚好肩周炎（只能单手摇）。我们当时给解放军演出，我就这样模仿机关枪的声音，结果就拼命地鼓掌。客家的这个竹板是最难学的。还有一个是很诙谐的木偶腔……"胡老再补充道："木偶腔它的念白和台词都跟汉剧一样都是中州韵，唯独木偶里面的丑角可以讲客家话，唱客家山歌、客家小调，现在客家山歌里面有好几个品种就是木偶剧里面来的。猜调、拆字歌、虚玄歌、拉翻歌这些都是木偶腔。现在五华还有人唱木偶腔，他这里还有个木偶剧团，现在（剧团）没有了，但（会唱的）人还有。"余老示范了一段完整的木偶腔："偓当初啊还想讨一只老婆，想去外国癫啊，路上鸦片恼到④系⑤花边⑥啊，三月就清明恼到系过节啊，八月就中秋恼到系过年啊。八月中秋恼到系过年啊，偓请到媒人上地跟来那下地跟啊。跟到上村有个七八十岁的人家女哟，价钱就讲到也都三百钱啊。"木偶的吐白⑦很特别的，他用客家话比较生动的语言来吐白，特别是下半夜，一两点钟的时候。还有木偶剧的说白："说豆腐，唱豆腐，价钱又便宜，营养又丰富，没皮又没骨，全部吞落肚，又可煎又可炸又可焖来又可煮，哎又可煎，哎又可炸，哎可焖可炝又可煮啊。"余老根据这个烫壶调改编成改革开放的《豆腐夫妻》，后来效果挺好的，到全世界去演出，它诙谐风趣。另外，在佛教仪式音乐方面他也举了一个例子："还有佛腔，它那个招魂幡的词写得挺好，我把它改了一点，那个和尚就这样唱：'亡魂，亡魂，生莫叹，死莫愁，借从生死问因由啊，六十花甲从头算啊，又几人白了头，也有一

① 啱多：这么多。
② 懒斯嫲：指懒人，含贬义。
③ 勺麻：勺子。
④ 恼到：想到。
⑤ 系：是。
⑥ 花边：钱币，银圆。
⑦ 吐白：指声腔，发声方式。

次二次假死,也有三次四次诈亡,也有待终气漏,也有……人则有生有死,月则有圆有缺,花则有开有谢,人不死花不谢,人服生死月长圆啊!宋宗高宗唐太宗,到头总是一场空。秦王汉王至霸王,终需也过赖河江。张果老一万八千岁,至今人何在。鲁班难做高楼万丈……亡魂留不得……亡魂命不长,亡魂哦,隔世啊……人叫①三声就冇②啊,冇耐呀何啊。'"

然后他让刚学习竹板歌一年的小徒弟黄锐通(9岁)即兴展示了一段:"竹板一打(哇)好声音,台下坐等啱多人(啊)。今日大家来相会(呀),𠊎就唱条山歌(来)当点心,大家听呢(哟都会)好心情(啊)。大家听呢(呀)好心情,阿爹就是公务员(啊),从小读书唔年轻(啊),入门自学(来)样样精,长大我想当(只③)山歌接班人(啊)。长大𠊎想当只山歌接班人(啊),𠊎家就有一父母亲(啊),阿爸湖寮来理发(啊),阿妈工厂(来)当工人,一家团圆(哦)好开心(啊)。一家团圆(啊)好开心(哎),爱教𠊎啱④艰辛(哦),自家寿星又生长(啊),对𠊎事事都关心,长大𠊎爱报答父母亲(啊)。长大报答(啊)父母亲(哎),𠊎唱既山歌(是)重重心(哦),家庭生活日日好(啊),感谢党恩啱英明,感谢高堂(哦)甜在心(啊)。"

三、星海音乐学院岭南(客家)音乐资源馆藏整理及应用架构

目前,星海音乐学院图书馆藏有余耀南先生捐赠的手稿资料250份(共计850页,由笔者整理完成),他还捐赠了部分出版文献,这批资料已经数字化完毕,正在建设和完善"音乐家与传承人手稿资源数据库",并在我校的岭南音乐博物馆展出。网站资源建设数据见图1。

这些宝贵的资料用于教学("四位一体"的人才培养模式)、科研(教师培养)以及二者结合的"教研"活动。2013年10月,我校已聘四位客家音乐文化的国家级非物质文化遗产传承人为客座教授,并不定期邀请他们过来讲学;而后开设两门相关的全院选修课"客家音乐赏析"和"岭南音乐与书画赏析";研究生学段开设"客家音乐文化研究"专业方向;近年来师生发表的客家音乐相关论文有《"岭南音乐文化阐释"的学术模式构建》《广东地区客

① 叫:哭。
② 冇:没有。
③ 只:个。
④ 啱:这么。

图 1　网站资源建设

家音乐文化的传承与发展》《梅州客家竹板歌的多元化因素及其融合特征》等 56 篇；出版相关专著《客家音乐文化概论》《岭南客家音乐的乐学阐释》《客家音乐文化》《唱响山原——广东客家山歌》等；图书馆收藏相关出版文献《客家山歌史研究》《客家竹板歌研究》等 263 种；学术活动方面，近年举办了客家音乐专题讲座 6 场；科研项目有《客家山歌高层次声乐人才培养》《岭南民歌的传承与传播》（包含客家山歌）、《岭南舞蹈创编人才培养》（包含客家的席狮舞、杯花舞）、《岭南音乐风格的创作与研究》（包含曹光平教授创作的交响诗《五鬼弄金狮》）、《方言特征与粤东客家山歌曲调特征关系研究》《岭南民族乐器新作品创作》（包含曹光平教授创作的《双猴戏金狮》和李方教授创作的《围屋沧桑》）等；艺术实践方面，近年曾多次开展相关的采风活动、教学交流、成果展演等，此处不再赘述。

笔者总结了星海音乐学院在岭南音乐文化相关的人才培养与教学科研方面的架构（见图 2）。

图2 星海音乐学院在岭南音乐文化相关的人才培养与教学科研方面的架构

结 语

余耀南先生无论是在客家山歌的创作、研究还是教学方面对客家音乐文化、岭南音乐文化乃至中国传统音乐文化的贡献都功不可没。在星海音乐学院对音乐教育传承的顶层设计、系统架构，以及校内外、国内外的交流中，岭南音乐文化将大放异彩，可以说这既是一条学校发展的"弯道超车"策略，也

是高校在传播和传承传统民间音乐文化通向未来的一条"无限光明的大道",既要"回归田野",又要"面向未来",还要不断地跨界交往、融合、创新,这样才能在古今中外的纵横时空中寻求无限的发展空间,也给这些珍贵的"非遗"赋予新的生命力。

砚园聆涛　乐海钩沉

著名作曲家张大龙教授音乐教育口述史[①]

谢力夫[②]

<center>引　言</center>

张大龙教授是首都师范大学音乐学院教授，音乐学院理论作曲指挥系主任、博士生导师、国务院特殊津贴获得者、北京市德艺双馨艺术家、北京音乐家协会理事、中国音乐家协会理事、中国电影音乐学会常务理事。张大龙教授不仅在音乐创作领域创作了大量的音乐作品，有着非凡的成果；在音乐教育领域，更是培养了大量的音乐人才及作曲博士、硕士，桃李满天下。张大龙教授的杰出成就值得通过口述史的方式被记录保存下来。

一、张大龙教授的成长经历

张大龙教授 1952 年 7 月出生于陕西西安的一个音乐世家，父亲张锡璠祖籍河北安平，是陕西省音乐家协会创始人之一、歌曲《毛主席的恩情比海深》的词作者之一。母亲是山东德州人，喜欢民间音乐。家中的乐器如二胡、笛子等伴随了他的整个童年，并且由于他父亲的关系，得以时常出入陕西省音乐家协会接受专业人士的指导和熏陶。父母亲时常会哼唱陕西河北一带的民间歌谣，让张大龙教授从小就培养起了对音乐的兴趣。他还清楚地记得他最喜欢的一首歌谣是他母亲唱给他听的，名字叫《小白菜》，他说每每听到母亲对这首歌缓慢而凄凉的吟唱，他都会因为这种音乐情境暗自伤心、默默流泪。正是这种内心的敏感以及情感的细腻，为他以后创作出深刻、痛苦的音乐埋下了伏笔。

在"文化大革命"期间，年仅 14 岁的张大龙加入了学生大串联的行列，

①　此文荣获"首届青年音乐口述史学家论坛暨全国首届音乐口述史论文征文评比"三等奖。
②　谢力夫（1991—　），青年作曲家，首都师范大学作曲硕士。现任职于贵州财经大学艺术学院。

在这个过程中,他踏遍了祖国的大江南北,不断地游历使他明白了他所想要追寻的音乐梦想。1968 年,初中毕业的张大龙响应号召,奔赴陕北农村,接受贫下中农再教育。在这里,张大龙不仅接触到了各式各样的民间歌曲和信天游,还接触到了那时很难听到的苏联民歌,这对当时的他造成了强烈的冲击。1970 年,年仅 18 岁的张大龙得到了进入陕西省民间艺术剧院担任演奏员的机会,在这里,他不仅演奏民间音乐,也开始自修和声、对位、配器等作曲技法。随着演奏与编配工作的不断进行,张大龙对音乐的实践操作也越来越得心应手,之后张大龙所创作之音乐作品含有大量民间音乐元素,这与他在民间艺术剧院担任演奏员的这段经历密不可分。

由于"文化大革命"的原因,张大龙直到 25 岁才参加 1977 年的高考,并以实力考上了他梦寐以求的西安音乐学院,主攻作曲。1983 年,张大龙顺利大学毕业,并留校任教,这时他已经 31 岁了,更加发奋于音乐的探索和学习,不断提升与精进自己的专业水平。1984 年,他被选派前往当时全国音乐教育发展最好的上海音乐学院进行研修 1 年。赵晓生、杨立青、陈钢等上海音乐学院的著名作曲家、教育家、音乐家的音乐理念对张大龙产生了深远重大的影响,主要表现在他对 19 世纪末 20 世纪初音乐由传统走向现代的改变的认知,并引领他成为"学院派"作曲家。研修结束后,他于 1985 年返回西安音乐学院任教,后担任作曲系主任一职,在此期间,他发奋创作了一系列高水平的音乐作品,获奖无数,奠定了他在全国作曲界的地位。2003 年,首都师范大学创建音乐学院,他作为人才被引进,担任了理论作曲指挥系主任并遴选为博士研究生导师。从此,在北京更为广阔的天空下,张大龙的音乐创作更加一发不可收拾,音乐教育更加卓有成效。

二、张大龙教授的音乐创作

张大龙教授的音乐创作涉猎范围甚广,包括交响乐、歌剧、舞剧、室内乐、民族管弦乐、影视剧配乐、合唱等。

其中,他的学院派音乐作品有交响乐《我的母亲》(1992 年第一届全国管弦乐作品比赛第二名)、室内乐重奏作品《渔阳鼙鼓动地来》(1988 年香港 ISCM 国际现代音乐节演出)、琵琶三重奏《堡子梦》(1988 年全国音乐作品比赛三等奖)和《探戈——为七件乐器以及打击乐而作》(2007 年瑞士新音乐团委约作品),钢琴作品《雪》(瑞士 PRO HELVETIA 文化基金会的邀请创作,并应邀前往瑞士出席作品首演),交响舞剧《白鹿原》(与原首都师范大学音乐学院院长杨青合作)和《大围屋》(2008 年广东省艺术节一等奖),歌

剧《北川兰辉》（2015年，中央歌剧院委约作品），竹笛协奏曲《飘》（竹笛演奏家戴亚委约作品）。

在学院派音乐的创作领域，他创作的歌剧《北川兰辉》是比较著名的主旋律作品。2015年，中央歌剧院对张大龙教授进行了歌剧《北川兰辉》的作品委约，这是一部讴歌北川地震时的英雄人物兰辉同志的时代巨作，歌剧分为四幕。第一幕开头就采用了偶然音乐的创作技法，气势磅礴的合唱震撼展现了地震来临时人民的惊慌与无助，中间穿插的个人独唱则展现了兰辉同志带领人民自救的艰辛过程。第二幕展现了人民在重建家园的过程中需要兰辉县长解决各种各样的问题，音乐中充满了忧伤的情绪，表现了灾后人民心里的痛苦。第三幕讲述兰辉忌日，其家人在一起的情景，通过每个角色咏叹调的演唱，体现了兰辉先公后私的高尚情怀。第四幕展现了羌族人民坚韧不屈的民族文化，音乐上也是从悠扬柔美转变为激烈紧张，最后结尾的大合唱把音乐推向高潮，又渐渐远去，表现了北川人民对兰辉同志的尊敬与哀思。张大龙教授以他的人文关怀，在这部歌剧里展现了人性的善良、责任与光辉。这部歌剧于2015年在北京天桥剧场进行首演，之后进行了修改完善，并于2016年全国范围内演出。

在学院派音乐创作领域，他创作的比较有影响力的作品是交响舞剧《白鹿原》（与杨青合作）。《白鹿原》原本是作家陈忠实所著的一部长篇小说，通过讲述白、鹿两大家族三代人的恩怨，展现了清朝末年到20世纪70—80年代这半个多世纪的历史变化。这部交响舞剧《白鹿原》是2005年首都师范大学音乐学院申请立项的实践性科研项目，2006年，北京市教委批复并拨专款予以支持。舞剧音乐和其他类型的音乐大有不同，它是舞剧的重要构成部分，它的主要作用在于塑造人物的形象、性格、情感以及展现舞剧的剧情发展，所以，张大龙教授在创作舞剧音乐的时候，首先考虑到剧本，即故事的发展，以及人物的性格与情感，其音乐风格必须与之契合。舞剧还有一个更重要的构成部分，就是舞蹈，张大龙与杨青两位作曲家将西方传统的作曲技法与西北传统的民族舞蹈进行了结合，展现了这部作品的历史厚重感与悲剧感，使这部作品的民族精神得以完美呈现。小说《白鹿原》有多种艺术形式的改编，但作者陈忠实认为，交响舞剧是改编得最成功的，这也是对张大龙教授艺术才华的充分肯定。

他的影视剧配乐作品有《百鸟朝凤》（2013年中国电影华表奖优秀电影音乐奖）、《关中往事》（陕西省电视金鹰奖最佳主题歌音乐一等奖）、《寡妇村》（1989年中国电影金鸡奖最佳音乐提名奖）以及《残酷的夏日》《五魁》《背靠背，脸对脸》《站直了，别趴下》《埋伏》《山顶上的钟声》《派出所的故事》《和平使命》《关中女人》《关中秘事》《上门女婿》《双枪李向阳》《关

中匪事》《一路走来》《丁香花开》《黄河边的九十九道弯》《秦川牛》《最后一个栖息地》《我们向着葵花》《黄河人》《没事儿偷着乐》《别拿自己不当干部》《心急吃不了热豆腐》《诺尔曼·白求恩》等。

《百鸟朝凤》是他电影配乐最突出的作品。电影《百鸟朝凤》根据贵州作家肖江虹的同名小说《百鸟朝凤》改编，由吴天明执导，陶泽如主演。本片主要讲述了焦三爷与弟子游天明这两代人对民间艺术的坚持与传承。但电影拍摄地点由原著中的贵州换到了陕西，为此，吴天明特意找到张大龙，要他创作一部陕西版的《百鸟朝凤》。张大龙教授为了创作这部电影音乐，专门深入陕西农村进行采风，找到了合阳县剧团省级唢呐传承人郭玉生。郭玉生吹出的唢呐音乐，具有浓厚的民间特色与地方韵味，张大龙教授最为推崇的，是郭玉生所推荐的线腔演奏方式，通过线腔这种演奏方式所演奏出的《百鸟朝凤》更为动听。张大龙教授把西方现代的作曲技法和陕西民间音乐素材整合到一起，创作出了这部优秀的电影音乐——唢呐协奏曲《百鸟朝凤》。这部电影音乐在电影还未上映的 2013 年就获得了中国电影华表奖优秀电影音乐奖。

张大龙教授在音乐创作上的巨大成就直接反哺了他的音乐教学。

三、张大龙教授的音乐教学

张大龙教授几十年来热衷于音乐教学，为本科生、硕士生、博士生都开设有课程，为本科生开设的课程是"音乐创作基础"，为硕士生开设的课程是"音乐技术分析与风格研究"，为博士生开设的课程是"西方经典音乐文献导读"。即使今年他已经 67 岁了，但他还在坚持给本科生上课。张大龙教授上课风格幽默风趣，对学生很细心，非常注意调动学生的参与热情，师生互动性很强，学生对他的课程评价都非常高。

张大龙教授在教学中也异常严谨，他在给学生上课的过程中，总是强调客观存在的事实，即"作曲家所呈现出的音乐"，而对后人音乐分析所得到的观点，他认为是"合理或非合理的推测"。他在给学生上课时，谈到斯克里亚宾的曲子，总会说："现在人们喜欢把斯克里亚宾的和弦称作'神秘和弦'，其实他的和弦一点儿也不神秘，还是三度叠置的思维，分析下来也就是大小七和弦降五音以及带上六音和九音，外面很多人认为他的和弦是四度叠置的，这个观点只能自圆其说，因为作曲家从未说过他的和弦是用四度叠置的思维写作的。"这些知识的传授，对于学生掌握和弦以及了解 20 世纪西方音乐具有重要的启发意义。

关于柴可夫斯基的死亡原因，一般认定是死于霍乱，但这是有争议的，张

砚园聆涛　乐海钩沉

大龙教授在教学中会鼓励学生了解作曲家的历史，再从中进行合理推测。柴可夫斯基在创作最后一部交响乐（b小调第六交响曲 op.74《悲怆》）期间，曾给他的外甥弗拉迪米尔·达维多夫写信说道："我打算将它题献给你，但我现在正在重新考虑是否将它题献给你，算是对你这么久不给我写信的惩罚。"该作品首演八天后，即传出柴可夫斯基死于霍乱。张大龙教授对这种观点嗤之以鼻，他说："从保留下来的笔记得知，老柴曾计划创作的这部交响乐，四个乐章分别描写青春、爱情、失望和死亡，相比较死于霍乱，老柴的死更有可能和他的外甥有关。"这种观点，正体现出张大龙教授对音乐创作细致入微的体察，给学生更多的情感启迪。

在创作教学上，张大龙提到最多的就是旋律与和声的一体性。他说道："很多人觉得自己写出了一条旋律，就是作曲了，实际上并不是这样，旋律应该是多声部音乐的组成部分，旋律和和声得同时进行，比如肖邦的序曲第四首（op.28 no.4 e小调），单从旋律的角度看，是极为单调的，但正是因为底下有和声的铺陈，这首曲子才显得如此凄美以及与众不同，所以创作的时候，旋律与和声应该同时并进，先写好旋律再去找一个人配出和声可不叫作曲。"

正是因为张大龙教授独特的教学理念和几十年如一日对音乐教育的激情，使得他的音乐教育独具特色，培养出了大批作曲人才。

结　　语

张大龙教授在高校任教36年，是一位兼具理论知识与实践创作的作曲家和教育家。在创作方面，张大龙教授的音乐作品包含以下几个特性：有大量民间音乐的元素，即民族性；崇尚西方管弦乐配器风格与技法，即现代性；讴歌祖国的音乐题材，即主旋律性。尤其是他音乐风格中所蕴含的民族特性，使他成为当代中国最接地气的作曲家之一，这也使得他的作品极具真实的艺术表现力，同时更容易被广大群众所接受。在教学方面，张大龙教授严谨认真，对学生一视同仁，但同时，对作曲专业的同学又能因材施教。笔者在师从张大龙教授的这几年，因为对重型音乐（摇滚音乐的一种风格）的热爱，创作了一部交响金属作品《英雄赞歌》（四个乐章，时长40分钟左右）。张大龙教授知道以后，不仅没有反对，还积极地去找崔健、许巍、朴树的歌来听（虽然这些人的音乐风格并不属于重型音乐），以此来了解这种音乐风格，并和笔者就这些摇滚音乐人的音乐做出探讨。但是，对于笔者的毕业作品，张大龙教授还是要求严格按照"学院派"的思路进行写作。原本笔者是打算把《英雄赞歌》作为毕业作品进行提交，因为张大龙教授的要求而改变计划，重新创作了一首

20 分钟时长的交响诗当作我的毕业作品,得到了他的充分肯定。就像他说的:"我从来不会限定我的学生去写某一种风格的音乐,如果你现阶段喜欢斯克里亚宾,你就去研究他的写作手法,如果你喜欢拉威尔,你就去研究他的创作技法……音乐是包容的,会殊途同归的,最终无论哪种技法,都是为了让你能够更加从容地在音乐中表达你的情感。"

如今,67 岁高龄的张大龙教授仍然活跃在音乐创作和音乐教学的第一线,以饱满的创作激情和对艺术的敏锐感受,每年还在承担大量的创作任务和教学工作,每每看到张大龙教授不知疲倦工作的身影,对我们都是一种激励。

参考文献

[1] 任佳. 黄土地孕育的音乐人——作曲家张大龙的音乐艺术 [J]. 音乐创作,2015 (10).
[2] 蔡梦. 乐舞交响白鹿情——记舞剧《白鹿原》创作研讨会 [J]. 人民音乐,2007 (9).
[3] 李睦. 在黄土地上谱一曲百鸟朝凤——访著名作曲家、首师大音乐学院教授张大龙 [N]. 劳动午报,2016 – 09 – 10.

砚园聆涛　乐海钩沉

不解的中俄"琴"缘①

——访俄罗斯著名钢琴家、教育家弗拉基米尔·扎尼教授

吴　洁②

引　言

俄罗斯著名的钢琴家、教育家,西安音乐学院外籍专家弗拉基米尔·扎尼教授,1974年毕业于柴可夫斯基音乐学院,获得钢琴演奏学士学位。1979年在格林卡新西伯利亚音乐学院获得硕士学位,主修钢琴演奏与教学、室内乐独奏与钢琴伴奏。1983—1986年跟随俄罗斯著名的钢琴家斯罗尼姆教授学习钢琴,取得了格林卡新西伯利亚音乐学院的博士学位。2003年起,以外籍专家教授、硕士研究生导师的身份长期受聘于西安音乐学院钢琴系,在中国旅居了16年,获得了累累的教学成果。扎尼教授培养了30多位钢琴专业的研究生和200多名本科生,为全国多所高等院校和音乐学院输送了多名优秀的毕业生。多名学生多次在国内外的比赛、音乐节中演出并获奖,还有的学生目前在世界著名音乐学院和中央音乐学院就读。他培养的研究生已遍布世界各地,成为钢琴教学领域的中坚力量。他是中国钢琴教学界的先行者,积累了数十年的灿烂演奏生涯和教学经验,长期致力于拓展学生音乐知识的广度和培养学生的舞台演奏实践能力,同时又将俄罗斯学派演奏技术的每个细节融入他在中国的钢琴教学中。他认真对待学院托付给他的每位学生,视他们为自己的孩子培养。2017年6月,扎尼教授被授予"陕西省2017年度优秀外籍专家"的称号。

笔者在2007—2010年曾跟随扎尼教授在西安进行长达三年的研究生学习,虽已毕业离开母校十余年,但对教授的思念之情并未随着记忆的模糊而从脑海中消失。工作期间,笔者曾多次返回母校看望老师,并与老师交谈。本文的口述内容,来自2015年10月5日笔者去西安看望老师时的访谈记录(见图1)。扎尼教授谈到了他童年时学琴和大学求学的经历、从俄罗斯来到中国的教学时

①　此文初稿荣获"首届青年音乐口述史学家论坛暨全国首届音乐口述史论文征文评比"优秀奖。此为会后修订稿。

②　吴洁(1985—　),西安音乐学院钢琴演奏硕士,现为肇庆学院音乐学院讲师。

光，以及他在多年的教学活动中总结的俄罗斯学派演奏家的经验和演奏特点，并扼要阐述了俄罗斯钢琴学派对中国钢琴教学的影响。文章采用了近年来历史学中口述史的研究方法进行写作。口述史属于历史学研究范畴，近年来在多种学科领域中广泛运用，以溯源历史、研究真实的历史为归旨，尤其在音乐史研究方面更显益彰。本文对扎尼教授口述内容进行话语分析，深入探寻他多年在中国的教学实践成果和较为独特的俄罗斯学派的演奏方法，希望能为中俄钢琴教学的融合发展提供新的研究导向。

采写时间：2015年10月5日
采写地点：西安音乐学院
采写：吴洁
摄录：冯波

图1　2015年10月5日与扎尼教授在琴房访谈结束时合影

一、青少年时光

1953年9月12日，扎尼教授出生在莫斯科附近的一个非常安静的小镇上。

他并没有出生在音乐世家，但是他的父母都非常喜欢音乐。他快9岁才时开始学习钢琴。他最早是在教堂参加合唱，他的视听非常好，声音也非常干净，一位女性的音乐大师告诉他的妈妈说："噢，这个男孩属于音乐的世界。"后来，他在第一个老师格里科·妮娜·菲拉列托夫纳的启蒙下开始学习钢琴，学琴之路还算顺利，小时候练琴，父母并没有太多地逼他，他很快被老师带进了钢琴的世界。妮娜经常在下课后给他讲一些希腊的神话故事，借以制造一些欢快的学习气氛。那些有趣的神话故事打开了扎尼教授充满想象力的小魔盒，使他发现了音乐与想象力的奥秘，因为内心的喜好，他对音乐萌生了更多的兴趣。经过很多年的坚持学习，他在1974年考上了莫斯科最好的大学——柴可夫斯基音乐学院（以下简称"柴院"），开始系统地学习钢琴、作曲、伴奏、音乐理论。在这里奠定了他坚守一生的俄罗斯学派的演奏风格，在音乐大厅里和天才作曲家肖斯塔科维奇面对面，听吉列尔斯演奏贝多芬的全套钢琴协奏曲。据扎尼教授讲述，柴可夫斯基音乐学院从建院以来，从未聘请过任何一位外籍的钢琴教授在学院长期任教，这一举措是学院对俄罗斯钢琴学派教学传统的尊重和特意的保护。在学术交流方面，"柴院"聘请了来自世界各地的顶级钢琴家来讲学，一些离开俄罗斯旅居国外的著名钢琴家如阿什卡纳齐、克莱涅夫等也经常回到柴可夫斯基音乐学院举行讲座和演出活动。在"柴院"，扎尼教授遇到了令他一生难忘的著名的钢琴家、教育家斯洛尼姆教授，她非常用心地教每一位学生，带给了扎尼教授极其宝贵的学习经历，她不仅是一位钢琴的演奏家，也是一位非常有趣的钢琴教育家。扎尼教授毕业时演奏的《柴可夫斯基第一钢琴协奏曲》具有充沛的交响性，三个乐章富有强烈的情绪变化，要求演奏者对作品有较强把控能力和对音色极高的敏锐度。笔者聆听了当年扎尼教授的毕业音乐会的演奏音频，感受到青年时期的扎尼教授在演奏技术与音乐方面的成熟表现力，整场音乐会也绝佳地展现出柴可夫斯基钢琴作品宽广的音乐线条和直抵心灵的震撼。

二、定格在中国大西北的钢琴教学时光

20世纪90年代，由于受到苏联解体的影响，俄罗斯的经济受到了很大的冲击，这无疑也给俄罗斯钢琴艺术发展带来了巨大的冲击。扎尼教授到中国可能也是上天的安排，或者是因为钢琴带来的美妙缘分。扎尼教授第一次来到中国的城市是湖北的黄冈，他在这里举行了自己的独奏音乐会和大师课，此次的中国之行给扎尼教授留下了难忘而深刻的印象，学生们的演奏水平比他预想的好很多，学生们非常热情、友好，并且非常好学。当时，扎尼教授也收到了上

海、北京的高校发给他的外籍专家工作邀请函,但他觉得既然来到中国,就要了解最真实、最传统的中国,于是,2003 年,扎尼教授来到了中国的西安,他非常喜欢西安这座城市,古老而又充满生机。当然,他也喜欢这里的食物、音乐、建筑和文化。西安音乐学院是中国大西北这片土地上非常著名的音乐高等学府,具有非常深厚的中国传统文化底蕴,汉唐音乐文化、陕北音乐文化、西北区域音乐文化和秦派风格音乐文化等传统的中国音乐文化深深地吸引了扎尼教授。西安音乐学院汇聚了"西安鼓乐""汉唐音乐史""丝绸之路文化""陕北音乐文化""中国琴学"等方面的高水平专家,很多钢琴教师在教学中倾情奉献、辛勤耕耘。这所西北地区最强的高等学府之一焕发着音乐的勃勃生机。怀着对钢琴教学事业的热爱与坚守,扎尼教授在大西北的这所音乐学院一工作便是十六年。

三、俄罗斯钢琴学派在俄罗斯的划分及其特点

20 世纪五六十年代的中国钢琴家周广仁、刘诗昆、殷承宗等都曾师承俄罗斯学派钢琴家,中俄两国在钢琴教学方面有着深厚的渊源。近年来,中国钢琴学界对俄罗斯钢琴学派的研究,大多集中在以演奏理论研究、音乐作品分析、音乐会评述方面,其实还应该采用口述史的研究方法,以话语分析的形式入手,围绕俄罗斯钢琴学派建设中的亲历者的体验与生命记忆进行分析,这是研究中俄钢琴教学融合发展不可或缺的最为生动与细节的部分。在中国钢琴学界研究俄罗斯钢琴学派的学者将俄罗斯学派划分为伊古姆诺夫学派、涅高兹学派、费因伯格学派、戈登威则学派四大学派,笔者也试图从与扎尼教授的交谈中,深入了解在俄罗斯对钢琴学派的划分以及各个学派的演奏与教学体系特点。据扎尼教授介绍,俄罗斯钢琴学派从 1922 年建立至今,这四大学派都有着相对完整的教学体系,有些演奏方法看似矛盾,实则高度统一。下文将从演奏与教学视角,总结笔者与扎尼教授的交流中谈到的俄罗斯四大学派较为明显的特点。

(一)伊古姆诺夫学派

伊古姆诺夫教授是俄罗斯早期非常具有演奏特色的钢琴演奏大师,他在多年的演奏与教学中很大程度地继承了俄罗斯钢琴演奏的传统技法,崇尚坚定稳固而辉煌的演奏技巧,对音色的控制与手指的触键要求非常高。伊古姆诺夫认为,音乐会演奏的每一首作品就像讲故事,需要把这个故事最细腻、最令人感动的音乐形象呈现给观众,因而需要全方位地审视分析作品,并且采用高质量

的触键方式,有时可能用整个手、肩膀、手臂、身体参与到演奏中,像是在琴键上跳舞一样。伊古姆诺夫所提出的演奏时注意"长线条思维""横向听觉",是指演奏者要关注乐句前后的音乐素材,探寻音乐的旋律动机方向,找到每个乐句的最高点的位置,以及如何在乐句间恰当地呼吸,建立演奏乐句的逻辑性思维。

(二) 涅高兹学派

中国演奏者对这个学派的演奏方法其实并不陌生。涅高兹是苏联著名的钢琴教育家,曾获得"苏联功勋活动艺术家"等称号。涅高兹学派的教学方法在中国广为传颂,并已深远地影响中国钢琴教学的发展。涅高兹非常注重音乐作品演奏中音乐形象的建立,对于钢琴声音的特点也有非常独到的见解,并提出了多种针对音色训练的高效实用的练习方法。他认为,音乐作品中的技巧不仅是指手指的跑动或者是简单的手指运动,弹得又快又响不能称之为技术,只有能够带动音乐的技术才能称之为"钢琴演奏技术"。涅高兹也传承了他的恩师——著名钢琴家戈多夫斯基的教学理念,他在教学中,不鼓励学生一味地模仿自己或者其他钢琴家,他坚持以启发、引导式的教学理念,鼓励学生主动独立思考,解决演奏中遇到的困难。

(三) 费因伯格学派

费因伯格是当时苏联的钢琴天才,毕业时的曲目演奏将近持续了6个小时,他演奏的斯克里亚宾全套作品不仅显现了出神入化的手指技术,更多地传递出斯氏音乐作品的哲学思想,在俄罗斯被称为"非常接近斯克里亚宾本人的演奏家"。费因伯格虽然师出戈登威泽,但他主张演奏中要保持理性清醒的大脑和火热激动的心灵。他不太赞成传统的从头到尾"慢练"的做法,他认为那样会使弹奏者丧失对作品的演奏兴趣,提出仅针对难点的段落慢速练习就足够了。费因伯格还给弹奏者在持续弹奏中如何快速"放松"提出了有效的建议,他认为演奏重复的音型时,可以通过改变手掌张力的方式获得短暂的休息,就如同小鸟在天空中持续飞行时,翅膀可以得到适当的休息,因而演奏中应该想象鸟儿飞行中的适当休息的状态,从而获得弹奏中更持久的耐力。

(四) 戈登威泽学派

戈登威泽学派是非常具有理性特点与学究型的学派,秉承"忠于原作"的演奏态度,注重对乐谱文本的深度分析,注重学生的基础练习指法的运用以及"小型技术"演奏方法。他经常让学生采用一种指法在不同的调性上演奏

练习曲,这样的训练方式可以增强学生的手指柔韧性,从而在遇到新的较难指法的经过句时可以迅速地做出反应。他也强调练习时手掌关节的支撑,演奏时尽量减少不必要的动作,注意手掌与手指关节的灵活度,尤其演奏上行或者下行的三度、六度双音时,要保持两个音的力度一致,演奏和弦和八度时,要弹奏出旋律性,并且和声要立体化。

四、俄罗斯钢琴学派对中国钢琴教学的深远影响

(一)演奏美学与演奏技法的影响

在俄罗斯钢琴演奏学派的演奏美学原则中,渗透着俄罗斯传统演奏法的印记,追求饱满的音色、宏大的演奏气势,不同时代的俄罗斯钢琴演奏家的演奏特征不同,演奏的风格也不尽相同。俄罗斯钢琴家鲁宾斯坦、普雷特涅夫和吉列尔斯都是俄罗斯钢琴学派的代表钢琴家,但在演奏风格上还是有很大的不同。吉列尔斯以强劲的手指力量和激情澎湃的演奏气势见长,追求完美的技术,再现了俄罗斯学派的饱满而具歌唱性的声音质感;普雷特涅夫的演奏充满现代感的理性与沉稳,他在晚年时期的演奏更是透露着宁静的从容。俄罗斯学派提出的"重量演奏法"专注于如何正确地贯通手臂和身体的自然力量演奏,极大地利用身体机能的自由度,将整个手臂想象成整体,在演奏中尽可能保持声音的歌唱性,力求声音达到丰富的色彩,在任何时候都不发出尖锐的敲击声。西安音乐学院也在 2015 年连续举行了五场"完全俄罗斯"系列音乐会,全方位地展示了俄罗斯钢琴学派的魅力。此次音乐会以俄罗斯学派的演奏理论为指引,通过不同风格的俄罗斯钢琴经典作品的演绎表达中国钢琴演奏家对俄罗斯钢琴学派的崇敬之情。西安音乐学院钢琴教学团队多年来汲取了一些俄罗斯学派在教学中有益的养分,以应用型钢琴教育体系为根基,将专业钢琴音乐教育与社会人才培育有效地结合,全方位构建专业性钢琴教育体系的同时,凸显中国钢琴精英教育的特色。

(二)教学理念的影响

俄罗斯学派的演奏艺术来自对生活真谛的传达,没有过分快的速度和夸张的情绪表达,更多的是演奏者对作品富有内涵的表达和充满个性的演奏。扎尼教授等多位俄罗斯钢琴专家来到中国,按照苏联钢琴教学的大纲,对中国既定教学模式进行补充,结合中国学生的实际演奏水平和能力,将俄罗斯学派演奏家的专业演奏技法与演奏智慧融入中国钢琴教学中。扎尼教授在教学中也非常

注重对学生进行基本功与节奏的训练，除了经常运用俄罗斯民族音乐作品让学生演奏，也给能力较强的学生布置一些现代派的钢琴作品，例如吉那斯特拉、普罗科菲耶夫的作品。在中国多年的教学经验让他发现，很多的中国学生在演奏现代派的作品时不够大胆，不能前卫地演奏出现代派作品不协和的对比音效。但现代派的钢琴作品是训练学生掌握节奏的良药，因此，他建议钢琴教师挖掘富有生趣的现代派作品给学生演奏，尽可能地拓展学生的演奏视野。扎尼教授在课堂上，不会停留在谱面的教学，对踏板的运用、乐句的呼吸、强弱记号的力度对比方面都会做系统的讲解。深厚的艺术学养，赋予扎尼教授敏锐的洞察力，他在教学中尊崇每一位学生的性格和禀赋，在专业化的教育中注重培养学生的音乐艺术修养、审美能力，突破了传统钢琴教学中单一的教学模式。对于钢琴音乐艺术，他有着自己的坚持与自信，同样也怀着谦卑与尊敬，与西安音乐学院钢琴系的教学团队一同进行多层面的实践交流，研究钢琴系的培养方案、教学目标、教学计划，定期开展公开课与大师课教学，多年的探索与实践也推动着西安音乐学院钢琴教学向系统性与规范化更进一步。

（三）教学情怀的影响

俄罗斯钢琴学派老师热爱教学并且享受教学的过程。他们愿意与学生一同成长，和学生一起探讨、阅读作曲家的传记，研究作曲家的音乐风格，反复探寻有表现力的演奏音色，感悟作品的精神内涵，帮助他们一同走台、排练、聆听不同音乐厅的声响差异，他愿意做与学生心灵相通的老师，不仅对学生进行专业上的引领，而且还与学生进行心灵上的沟通。扎尼教授快70岁了，依然坚持上台演出，或者与学生一起演奏钢琴协奏曲。他认为钢琴是属于舞台的，在合作中可以迸发出新的思想火花和弹奏的灵感。每当与学生一起完美地完成音乐会的演奏，他都会感到很兴奋。这些学生演奏的协奏曲作品，如拉赫玛尼诺夫的《第二钢琴协奏曲》、柴可夫斯基的《第二钢琴协奏曲》等也是他青年时期经常演奏的作品。他弹奏着这些作品的协奏部分，传递着广袤辽阔的俄罗斯的音乐情怀，厚重与绵延的乐句处理，让听众感受到的是如同交响乐般震撼的音响效果。他亲自演奏协奏曲的乐队部分，也是希望帮助学生建立交响化的思维与声音，从而更好地诠释作品。扎尼教授在教学中严谨与坚韧的品格、广施仁爱的教学情怀，给中国从事钢琴教学的广大青年教师树立了标杆和榜样。

结　　语

基于笔者与扎尼教授的访谈记录，通过运用口述史的研究方法，制定访谈

策略，并进行语料分析最终形成了这篇文章。透过扎尼教授的话语可以回望他在中国大西北进行钢琴教学的历程，同时也可以与这位异国的老人一起品味他走在钢琴演奏与教学之路上的生命体验。时间转眼过去，在扎尼教授的琴房，访谈也勾起了笔者读研时跟扎尼教授上课的点点滴滴的回忆。在他的身上没有浮夸，没有虚伪，有的还是长久以来的温和、谦逊、严谨。毕业多年，笔者依然感受到扎尼教授风趣幽默、充满智慧的俄罗斯钢琴学派艺术家的魅力，以及他对钢琴音乐永远不变的初心和热爱。扎尼教授虽然年事已高，但他仍旧能自如地用手指表达自己对钢琴音乐的情怀，他的演奏生命力并未随着时光流逝而衰退。他从未停止过教学与演奏，在中国的 16 年里，他将自己在钢琴演奏与教学上的造诣毫无保留地传授给我们这些热爱音乐和喜欢钢琴的中国学生。他是中俄钢琴教育的亲历者，在他的教学与演奏经历中，我们也能追溯到中国大西北这块土地上钢琴教学蓬勃发展的轨迹。中国钢琴事业的健康发展，需要世界各地的演奏家、作曲家、音乐家共同努力，促进钢琴学科建设的大融合。感谢扎尼教授，也感谢中俄友谊带来的这份不解的中俄琴缘。

参考文献

[1] 梁茂春. "口述音乐史"十问 [J]. 天津音乐学院学报，2016（3）：26 – 27.
[2] 熊文. 俄罗斯学派中国钢琴家谱系、风格及影响初探 [J]. 西安音乐学院学报，2017（3）：31 – 32.

砚园聆涛 乐海钩沉

倾听云南音乐教育过往的故事[①]

——音乐教育家阳亚洛口述访谈

杨 英[②]

引 言

口述历史作为近当代史学研究重要的途径与方法被广泛地运用于社会的各领域。同样，在音乐领域针对不同对象开展口述历史以完成对研究对象过往经历的历史记忆并辅以声音、影像的"定格"，作为一种史学研究与开展评论的方法，体现了研究立场对过往生命经历"个体在场"的关注，表现出对个体表述予以充分尊重的价值情怀。在完成音乐口述历史的过程中，作为评论视角，我们不能忽视人生轨迹、艺术理想、社会环境、艺术成就、个人机遇对个体成就带来的影响。因此，如何通过访谈与口述的有效互动，获得有效的信息并达成口述历史的文本记录，这是需要思考的。在云南新音乐教育近百年的历史上，众多前贤筚路蓝缕、努力开创，他们首先通过"学院派"的艰苦学习或"自我习得"的不懈努力，再依托云南丰富的音乐文化资源，充分发挥自己的艺术才情与满腔热情，书写了云南文艺百花园艳丽的色彩，满足了不同时代云南民众的审美需求，推动了云南音乐事业多元格局的构建。

历史不能呈现，只能叙述。本文遵循音乐口述史的普遍方法，以云南音乐教育家阳亚洛为个案，试图站在历史发展的立场，通过口述、考证并以书写的方式，让那些离我们并不遥远的历史在当下予以再现，为后学审视云南当代音乐教育在学科发展的逻辑构建中，认知前辈走过的艰辛历程、在艰苦环境下书写的多彩地方音乐画卷，由此引领今天的人们重新把握学科的精神脉象、实现

[①] 本文系云南省哲学社会科学艺术科学规划项目"云南当代音乐家口述及影像志"阶段性成果，项目批准号为A2018QY19；云南艺术学院校级课题"新中国昆明地区歌舞院团歌舞乐创作成就研究"阶段性成果，项目批准号为2018KYJJ15；云南艺术学院校级科研课题"新中国70年云南高等音乐教育发展史研究"，课题编号为2019KYXJ04。此文荣获"首届青年音乐口述史学家论坛暨全国首届音乐口述史论文征文评比"三等奖。

[②] 杨英（1983— ），云南大学民族学与社会学学院博士研究生，云南省民族艺术研究院助理研究员。

对学科生命的尊重与延续。

己亥年冬日的下午,课题组一行来到昆明北门街云南省歌舞剧院专家楼,对阳亚洛先生(以下称阳老师)进行了专程访谈——要知道,阳老师因组建云南省文艺学校(今云南文化艺术职业学院)音乐科,其后担任云南文艺学校副校长而成就了她的学科地位,更因培养了众多活跃在当代乐坛的音乐家,特别是亲自培养出众多歌唱从业者,使其在云南近现代音乐教育的学科记忆中具有举足轻重的社会影响。从这个立场来讲,无论从艺术管理者还是从声乐教育授业者的角度,称阳老师为云南音乐教育家中的代表性人物都是不为过的。

在冬日斜阳的映照下,迎接我们的是一位慈祥的老人,虽然年逾九旬,但她却依然精神矍铄、气质高雅。她就是我们今天访谈的主角——阳亚乐先生(见图1)。阳老师开口讲话,笔者就被她亲切的重庆口音所感染。经过交流,

图1　笔者与阳老师(右)及其百岁高龄的丈夫邓弼先生(左)

方知阳老师不单是我的重庆老乡,更是我本科就读学校西南师范大学的校友。老乡加校友的缘分,拉近了我们之间的情感距离。交流中,阳老师在清晰的思绪中侃侃而谈,还不时地拿出许多老照片进行讲解。在视觉与听觉的带领下,我们跟随阳老师的思绪,走进了沉淀在照片与回忆的故事中……

一、故事的缘起:扎根边疆、潜心笃行

1952年,刚刚从位于重庆的西南师范学院音乐系毕业的阳老师时年22岁。当时的大学毕业生按照国家政策,必须由政府统一分配,于是,阳老师随全国大专院校的毕业生来到云南昆明。用阳老师风趣的话说:"我来到云南,便爱上了云南,'嫁'给了云南。"怀着对边疆民族风情的向往和对音乐事业的无限热爱,阳老师投身边疆音乐事业的发展,特别是音乐职业教育的发展,在近五十年的职业生涯中,无论是在体制内的岗位上,还是在体制外的社会力量办学岗位上,阳老师都辛勤地耕耘,既推动了云南音乐事业的发展,也成就了她无悔的艺术人生,从而演绎了一位老艺术家许多感人的人生故事。

(一) 舞台演出与躬身民间相辅相成

由于特殊的时代背景,刚到云南工作时,阳老师参加了中共云南省委组织的对大学生进行思想改造的工作,参与了两届学生学习班的思想改造工作共计一年,担任了学习班的联络员与辅导员。学习班结束后,她被分配到当时的云南省文工团(1956年更名为云南省歌舞团)担任声乐演员与教员。随着团队的正规化建设,歌舞团组建了歌队,她任副队长。作为当时为数不多的掌握学院派美声唱法的演员,演出歌剧一直是她梦寐以求的理想。为了满足社会民众的审美需求,作为一种工作需要,文工团的演唱多以带有表演成分的歌曲为首选,如《苗家山歌》《背起背篓上山来》《凉粉香》等,这些歌曲也因此成为那个时代云南文化生活中的"流行歌曲"。20世纪50年代末期,云南省歌舞团代表国家开展文化交流出国演出,阳老师放弃了这样的机会,因为留下来可以参加大型歌剧《刘胡兰》的排练工作。殊不知,这种用中国民歌旋法写作的民族歌剧唱段和依托中国地方性润腔形成的歌唱状态,对毕业于学院派的歌者而言是极具难度的,其掌握的歌唱技巧基本都是西洋美声唱法,要完成《刘胡兰》的唱段,两种不同审美风格的歌唱系统的确难以转换。面对新的社会环境与不同艺术经验的挑战,她越来越感受到自己过去所学难以适应时代之所需。但她没有气馁,为了演唱民族歌剧,她不断地思考与钻研。首先,从如何依照地方音乐风格开始,不断调整自己的润腔与韵味,一字一句地模仿与打

磨,如有唱不好、表达不到位的地方,就反复听郭兰英的演唱录音,探索前行。其次,她还四处拜师,分别向京剧、滇剧、花灯等传统戏曲学习,博采众家之长,以补自身之短。通过一段时间的"强行"攻关,功夫不负有心人,由阳老师担任主角的《刘胡兰》上演后,获得了社会广泛的好评。这也是云南省上演的第一部反应中国民族气质的民族歌剧。作为一种历史标志,歌剧《刘胡兰》的上演,无论对阳老师还是整个云南民族声乐界而言,都是一个新的起点:这意味着,用多元化的歌唱技巧,表现具有地域性的艺术风格,将成为新时代艺术舞台追求的目标。之后,阳老师又参加排演了歌剧《春雷》以及用依托哈尼族民间音乐素材创作的歌剧《多沙阿波》等。面对各式充满云南不同区域、不同民族风格的音乐作品,这对来自他方、对云南少数民族知识乃至少数民族语言发音规律与歌唱技巧知之甚少的阳老师而言,无疑都是艺术表达中必须面对的挑战。在她看来,如果没有对云南民族文化的深刻理解,没有对云南民族艺术经验亲身的体验,是无法演好表现少数民族特色的歌剧的。阳老师对我们说:"作为一个少数民族大省的歌舞团的歌唱演员,不唱少数民族歌曲、不懂本土民族的声乐技巧还能算一位歌唱者吗?"到民族地区去向民间歌手学习、了解他们的生活状态、体验他们的生活方式的想法在阳老师的心中开始萌发。

殊不知,这种从精英表演立场向民众本位立场转移的冲动与思考,成为牵引阳老师毕生开展职业探索、构建体验美学的学术主线。

(二) 文化调研与学术思考相辅相成

作为多民族大省,伴随国家治理与民族工作的推进,自20世纪50年代初期开始,云南省的各级政府就把文化工作纳入边疆治理的范畴,就音乐工作而言,对民族民间音乐的发掘和整理成为工作的重要环节。在云南省文化厅的主导下,分别组织了学者、作曲家、歌唱家深入民族地区体验生活,收集整理各民族的民间音乐。依托这样的有利条件,阳老师多次参加田野调查:在乡间,她拜民众为师,认认真真地学,踏踏实实地练,足迹从南糯山到瑞丽江畔,从布朗山寨到景颇山乡,在村里便和老歌手同吃一锅饭,与咪涛同睡一间房,观察他们的生活,体验他们的情感。据阳老师回忆,1953年,她第一次到德宏芒市深入生活、收集整理傣族民歌时,就参与编撰了傣族民歌集,并就演唱傣族民歌的认识和体会撰写了《音乐与歌词的关系》《傣歌的感情和特点》等习得文章。正是在这种不同民族文化的熏陶下,阳老师的内心逐渐积累了丰富的地方化艺术气质,为其后的表演与教学奠定了心理到学理的支撑。

于1954年举办的全国音乐周上,阳老师担任了用云南民族风格写作的小

合唱《苗家山歌》和《阿细山歌》的领唱，她参与整理的傣族民歌《幸福的日子》在此次调演中由歌唱演员杜丽华演唱，首次向全国观众展示了傣族民歌独有的韵味，引起音乐界的广泛关注，更受到好评。其后，这首歌经过中国唱片公司录制后在全国发行，由此，把傣族文化向社会进行了广泛的传播，这首歌也成为杜丽华的保留曲目。在阳老师看来："收集民间音乐不但要深入生活，而且还要热爱民族文化，要热爱你才能真正学到东西，音乐要有感情，有情有生活，才会产生美的旋律。"她还说道："那时候，没有录音机，都是自己一个音符一个音符地记，一句一句地模仿，不停地练习，学会一首歌就特别高兴，还到处唱到处问，感觉哪里唱得不对了赶紧向村子里的人请教。"阳老师进一步回忆道，当年，随文工团出省巡回演出，她所带领的歌队表演具有浓郁云南民族特色的独唱、合唱以及表演唱等，均受到各地观众的热烈欢迎，个个节目都会出现要求返场的盛况。这反映出云南民族特色在那个时代的确成为云南对外展示自身地域优势的一个亮点。

在阳老师看来，在学习民族歌唱的过程中，对她思想触动最大的要数1963年至1964年间，由民族音乐理论家杨放老师带队到红河、元阳、绿春三县进行为时一年的民族民间音乐调查。阳老师说："那年，我们踏遍红河地区的深箐密林与广袤的田野，和民族兄弟同吃、同住、同劳动，向他们学习音乐韵味，也为他们演出，相互间建立了深厚的感情。"在阳老师看来，如果不跟群众同吃同住同劳动，就难以达成心灵的沟通，就学不到最本质的文化、最具内涵的艺术；即使表面上学会了，如果对他们的生活并不了解，对他们的思想感情并不了解，对他们的风俗习惯并不了解，那么对他们音乐的了解也就并不深刻，那是不可能体现出民族情感最本质的韵味的。

交谈中，阳老师起身拿出一大本相册，指着一张张当年的"135"相机拍摄的黑白照娓娓道来（见图2）。她指着其中一张照片兴奋地说道："这个就是我！我永远也忘不了在红河县的这次唱歌。当时，我和哈尼族女青年歌手李嫫努从一间茅草房里采访出来，情不自禁唱起了刚学的那首民歌，引起了乡民们的喝彩，他们要求我再唱一支，我就不断地敞开嗓子歌唱。不一会儿，村里以及正在干活的乡亲们就把我围住了，有青年小伙、妇女、老人、小孩……"

从照片上可以看到，一位青年在为阳老师拉胡琴，众多村民扛着锄头站在她身旁，层层叠叠、密密麻麻，沿着斜坡仿佛一个阶梯式的"音乐厅"。阳老师的演唱得到了乡亲们的认可，用她的话说："我是在用心、用歌声与他们交流。我向元阳的哈尼族张大嬷学习歌唱，也向红河的哈尼族小妹子李嫫努学习歌唱……他们怎么唱我也怎么唱，当张大嬷对我说'妹子，你唱得真像、真好听，比我们唱的还好听'时，我内心开心极了，也踏实了，因为我的演唱

图2　红河县的歌唱（照片由阳老师提供）

得到了老乡们的认同，当我再回到昆明排演歌剧《多沙啊波》时，我唱得真的就有哈尼味道了。"在阳老师看来，作为少数民族歌曲的演唱者，不仅需要实境的体察与体会，更需获得民族情感"近经验"的共鸣与认知。这样的定位为她进一步研究和探索少数民族歌唱方法的特点、规律、润腔等开拓性的工作打下了坚实的基础。这一年她与杨放老师等人一起编写的数十册彝族和哈尼族民间音乐资料集，都倾注了阳老师的辛勤劳动，成为今天研究云南民族民间早期音乐结构宝贵的第一手资料。

随着实践的积累，阳老师在民族声乐的表演与经验的积累上取得了丰厚的收获。1960年，她迈着自信的脚步，参加了全国声乐教学研讨会。在会上，阳老师通过自己长期学习民间音乐的体会，对中国民族声乐的发展提出了具有建设性的意见。在会上，她阐述了中国"民族唱法"或"民族声乐"的内涵和外延，对民族声乐的方法论定位阐明了自己的观点。正是依托这样的感性认识，1960年，阳老师在为省歌舞团编写的声乐教材中明确提出建立"民族的新声乐艺术"的理念并付诸教学实践。由此可以看到，作为云南早期民族声乐演唱体系化、特色化的倡导者和探索者，阳老师对云南少数民族声乐的特征、润腔、风格、气质等一系列表现技巧进行了理论的归纳，成为云南民族声乐教学的开创者与推广者。

据阳老师介绍，1964年，为了进一步研究和推广云南地方戏曲的演唱艺术，她自愿转岗来到了云南省戏曲学校（后改名为云南省文艺学校），开始了

她的教学实践与民族声乐教学工作。阳老师回忆：由于条件的限制，学校没有开设声乐课、乐理课、视唱练耳课等。为了丰富教学内容，她"白手起家"，自己编教材、设计教学内容，例如，把视唱与乐理结合起来开展课堂教学，每次上课，她都要求学员根据视唱旋律的内涵，分别以不同的运腔唱出不同的腔调，促使学员掌握不同歌唱方法，然后再进行 25 分钟的乐理教学。阳老师既有西洋唱法基础，又有云南民间唱法的实践，无论是教授乐理还是针对不同旋法的视唱教学，对于科班出身的她来讲，完全是驾轻就熟，因此，也收到了极好的教学效果。当然，就今天规范的课堂体系的要求来看，这样的教学环节未必符合"科学"的模式要求，但在 20 世纪 60 年代那个时期，能够全方位胜任这种教学的职业化教师实不多见。

在云南省戏曲学校进行教学、演出以及辅导学员声乐技巧的过程中，为了寻找歌唱技巧与戏曲发声之间的规律，吸收各自的优点与精华，弘扬民族歌唱的审美表达，阳老师要求学员追求"优美的声音、清晰的语言、真挚的感情、浓郁的风格"的目标。通过多年的探索与实践，阳老师逐渐形成了自己的教学理念与教学方法，也为她为之努力、构建的云南民族声乐教学体系打下了坚实的实践基础，更为她的艺术人生搭建了广阔的教学平台。

二、故事的核心：学科引领、人才培养

或许出于对后学的关爱，又或许不愿勾起不快的回忆，我们明显感觉得到，在阳老师的口述中，她几乎避开了"文革"前期自身经历的所有讲述。为了尊重阳老师的内心安排，我们只能顺着蹉跎的时代来到了 20 世纪 70 年代。

据阳老师回忆，1972 年，她参与了云南省《战地新歌》的征集工作。歌曲的征集是在全省广泛征集的基础上，再向国务院"文革小组"革命歌曲征集办公室推荐具有云南民族风格的歌曲，这其中具有代表性的歌曲有《阿瓦人民唱新歌》（佤族）、《山歌声永远不落》（白族）、《歌声飞出心窝窝》（怒族）、《瑞丽江畔栽秧忙》（傣族）等歌曲入选。《战地新歌》由人民文学出版社出版并向全国发行，是当时全国最具标志性的"样板"歌谱。这是一项特定时代带有强烈政治色彩的工作，上述入选歌曲，直到今天，都已成为云南相关民族具有标识性的"声音符号"，这又足以证明阳老师她们慧眼识珠的艺术眼界。

1973 年，时代进入了"文革"后期。根据社会文化发展的需要，云南省戏曲学校拟恢复招生工作。为了整合资源，在相关部门的安排下，云南省戏曲

学校与云南省文艺干部学校合并，挂牌成立了云南省文艺学校。阳老师被任命为音乐科的组建人，张罗音乐科的建设工作。有使命就要有担当，阳老师与她的同事们"白手起家"，创办了在云南乃至全国音乐界都颇具影响的"西山文艺学校音乐科"，这也作为一个平台，展示了她作为"科班"音乐人艺术管理的才华。

（一）学科拓荒 砥砺开创

谈及那时的音乐科，阳老师顷刻又激动起来："当时的情况是既没有资料，也没有设备，更没有师资。从选教师、编教材、添置乐器和教学用具直到招生环节，我一个问题一个问题地解决，一个难题一个难题地攻克。"在器材配备上，有一次，阳老师听贵阳的亲戚说当地的文体公司有钢琴出售，她当即坐夜车赶到贵阳，为了节省开支，就住在亲戚家过夜。在物资紧缺的年代，能买到钢琴支撑办学，那真是学生们的福气。同样，在昆明零星采购的很多乐器，常常由她自己挤公交车，一件一件地带到学校，这在交通极其不便的20世纪70年代，从昆明市内到西山脚下是非常遥远的距离。在师资配备上，阳老师慧眼识才，把徐守廉从云南省歌舞团"挖"到文艺学校担任音乐理论教学、赵丽芬担任声乐和视唱练耳教学，加上阳老师本人，东借西调，总算凑齐了"三驾马车"进入教学环节。在教学安排上，为了加强声乐特色教学，她把自己长期调研获得的心得以及对民族声乐的认识写入教材，并对教材中的歌曲进行具体分析，指出每部作品在风格表达上的差异性，指出学生演唱时需把握的要领。在阳老师的理念中，差异才是产生美好声音的基础。

音乐科第一期共计招收学生十名，这个被当时的圈内同行戏称为"三头黄牛加十只小羊"的队伍成为云南唯一、全国少有的一个音乐学科团队。在不断的探索与调整中，学校决定将京剧科、滇剧科、花灯科器乐方向的学生全部并入音乐科，同时又陆续调来了一批教师，他们中的许多人不但受过严格的职业教育，而且具有多年的舞台实践经验。如此，音乐科的办学实力逐渐壮大，社会影响也越来越大。为了提高教学质量，阳老师还邀请国内知名的专家，如李焕之、赵沨、司徒华城、杨鸿年、陈彼刚、陈明岱等到音乐科讲课，也把本校教师先后送到知名的音乐院校进修，使音乐科的师生在增长知识的同时，开阔了视野，得到了熏陶，从而在师资水平、专业设置、乐器配备等各方面都得到不断提升，为音乐学科的发展奠定了坚实的基础。

20世纪80年代，中国社会迎来了一个重视人才、重视知识的大好时期。伴随事业发展的需要，阳老师被云南省文化厅任命为云南省文艺学校副校长，改革开放的春风为阳老师艺术才智的发挥提供了更大的空间。

(二) 辛勤耕耘　桃李芬芳

阳老师在回忆她走过的从艺之路时感叹道："我是在众多老师的大力扶持、热心鼓励和孜孜不倦的培育下走上音乐学习、音乐教育这条路的，我对老师们最好的怀念就是学习他们的崇高精神，努力培养我的学生。"在当时西洋唱法盛行的背景下，阳老师以敢为人先的魄力在云南推广民族声乐教育方向，提出向西洋唱法学习，洋为中用，兼容并蓄，民族唱法与西洋唱法结合的主张，在教学中获得了众多的收获，培养出一批又一批声乐人才。许多从小跟着阳老师接受启蒙教育的"孩子们"已成为业内专家，如旅美华裔女高音歌唱家邓桂萍，云南艺术学院教授方新，云南文艺学校教师都秀萍，知名歌手王羚、胡春燕、廖俊清、李艳红、毛羽等。作为管理者，她所培养的许多校友成为著名的音乐家，如中国交响乐团常任指挥李心草、星海音乐学院教授周凯模、中央民族大学的作曲家张朝、中央民族歌舞团的作曲家李沧桑、中央音乐学院的肖学俊等；有的学生则继续深造攻读了硕士、博士，成为业内的佼佼者。

交谈中，阳老师翻阅着相册，指着一位小姑娘，向我们特别提起了她们之间的那份特殊的师生情谊。这是阳老师退休后协助社会力量办学，担任昆明聂耳艺术学校副校长时的故事。小姑娘就是兰妮细芝，一个来自宾川大山的彝族"放羊娃"。她有一副天生的好嗓子。12岁的她在众多好心人的帮助下，被特招到聂耳艺术职业学院就读。当时的小姑娘基本不会说汉语，更不用说独立打理自己的生活。阳老师不但担任她的声乐老师，更肩负起了生活老师的职责，教她说汉语，帮她料理生活。阳老师笑着面向在场的小女儿说："当时女儿们都吃醋了，觉得我对兰妮比对她们还要用心。我除了教兰妮各地的彝族民歌，还教她各种少数民族的民歌。为了纠正她吼叫的习惯，我用一首傣族曲调做训练曲，训练她柔和发声；在解决大音程不连贯的问题时，我选用藏族民歌婉转的旋律进行训练，让她听才旦卓玛演唱的录音接受启发。"在阳老师看来，她的声音有特点，要保护，但在技巧上要提高、要发展。遇到变声期，她的嗓音不但没有受影响，反而更加"亮出来"了、"打开"了。在阳老师的培养下，兰妮形成了自己特有的演唱风格和发声特色，在20世纪90年代全国的许多比赛中屡屡夺冠，被坊间称为"彝家小百灵"，成为那个时代昆明歌坛标志性的人物。阳老师的教学成果正如著名文化学者孙官生在《民族声乐教育家阳亚洛评传》中所评价的那样："'科学的方法、慈母的情怀'是阳老师作为民族声乐教师培养学生的最大特点，也是她在教育上'桃李满天下，高足满堂彩'

而获得巨大成功的秘诀之所在。"①

面对一路走来的风景,今年逾九旬的阳老师告诉我们:"向民族民间学习,继承发扬优秀传统声乐艺术,为建立民族声乐教育体系而努力,是我艺术实践的重要组成部分。"作为云南民族声乐教育的开拓者,阳老师站在历史发展的高度,用一个音乐教育家的高标准要求自己,其构建民族声乐教育体系的胸怀和境界值得我们敬佩。

三、故事的延伸:退而不休、老骥伏枥

1989年,阳老师从云南省文艺学校副校长的岗位退休。对于终身好学的阳老师而言,这只是生活方式的一种调整,因此,她又坐进了老年大学的课堂,当上了文学系一名规规矩矩的"老"学生。在她看来,信息时代的今天,声乐艺术也在不断发展,只有不断充实自己,吸取新的元素与新的理念,才能与时俱进以辅助自己教学观念的提升。

1996年,退休7年后的阳老师受聘于昆明聂耳音乐学校,担任了这所私立艺术学校的常务副校长,在发挥管理才能的同时,继续她民族声乐教育体系的实践。作为管理者,她配合校方克服重重困难,历经层层批复,把办学之初只有21个学生的学校发展成了今天正式得到教育部批准、拥有来自全国各地3000余名学生的"昆明艺术职业学院"。这其中的艰辛与坎坷,又将需要一篇长文方得以记录与描述。

新千年,年逾七十的阳老师再次从管理岗位上退下来。作为职业的教育家,她的心却还在追寻着民族声乐体系的建设与发展。因此,2000年以后,阳老师还坚持每周到昆明艺术职业学院为学生和青年教师上声乐课,将自己的学术理想进行延伸,为学科的发展不断地贡献自己的智慧。

为了完成本次采访,笔者做过许多案头准备。通过相关资料得知,业界称阳老师在云南民族声乐领域开拓了多个第一,这次采访再次求证了人们对他的评价:"她是云南第一个培养出大批职业歌者的声乐演员;她在云南第一个提出在思考声乐艺术发展的同时,必须把我国优秀的地方戏曲以及各民族民歌的发声方法与西洋歌唱技巧相结合而为我所用的民族声乐发展理念;她在云南第一个把多民族的声乐发声技巧引入职业教学,进而主导了云南省歌舞团以团带班的民族声乐基础训练的相关内容并提出'建立民族的新声乐艺术'的学术

① 李元庆:《民族声乐教育家阳亚洛》,中国文联出版社2006年版,第55页。

目标；同时，她在云南第一个编写出了具有云南民族特色的声乐教材，① 为云南民族声乐学科的早期建设注入了有张力的学科生长点。"

伴着阳老师娓娓道来的回忆，几个小时的访谈在时光的流逝中悄悄度过。这时，窗外的夕阳映照在阳老师的面庞上格外柔和，这让我想起了一句格言："有安顿的人生，内心永远充满爱意。"的确，作为管理者，阳老师为"西山文艺学校"的品牌打造做出了自己的贡献，这在云南近现代音乐学科的发展史上，是必须书写的集体记忆，作为教育家，阳老师的学术思考与教学实践，更将成为后学之楷模、业界之标杆。

参考文献

[1] 李元庆. 民族声乐教育家阳亚洛 [M]. 北京：中国文联出版社，2006.

[2] 谢嘉幸，国曜麟. 两种史实——音乐口述史存在的价值与意义 [J]. 天津音乐学院学报，2017（1）.

[3] 陈荃有. 对音乐家口述资料采录的迫切性及相关问题 [J]. 人民音乐，2016（5）.

[4] 申波. "横断"与"乌蒙"阻隔的风景——云南新音乐史学研究史料查阅与口述访谈的体验 [J]. 云南艺术学院学报，2018（2）.

[5] 丁旭东. 现代口述历史与音乐口述历史理论及实践探索——全国首届音乐口述历史学术研讨会综述与思考 [J]. 星海音乐学院学报，2015（3）.

① 李元庆：《民族声乐教育家阳亚洛》，中国文联出版社2006年版，第4页。

瑶歌在公共音乐教育中的传承[①]
——连南瑶族自治县民族小学的师生访谈

王伽娜[②]

瑶族是中国古老的少数民族,分支众多,广泛遍布于广西、江西、广东、湖南等省山区,具有"大分散,小集中"的山地民族特点。瑶族是一个热爱唱歌跳舞的民族,虽然没有自己的文字,但他们通过歌谣、舞蹈等形式,代代传承着自己的历史和文化。广东省清远市连南瑶族自治县是八排瑶的聚居地,身处瑶族聚居地的连南民族小学在瑶族音乐文化传承方面起着重要的作用。

连南民族小学是1982年复办的一所全寄宿制小学。学校主要招收全县瑶族农村儿童,以"管理规范、基础扎实、特色鲜明、和谐发展"为办学目标,在抓好常规教学的同时,创造条件开设瑶族传统艺术校本课程,组织学生学习刺绣、瑶族舞蹈、瑶族歌谣和民族体育。2008年,学校被定为连南瑶族自治县唯一的瑶族传统艺术校本课程试点学校,编写了《排瑶刺绣》《排瑶长鼓舞》《瑶族歌谣》《瑶族民俗》《民族传统体育》五种瑶族传统艺术的学生读本,要求学生必须掌握瑶族传统技艺,并将其作为考核学生的内容。通过学习瑶族传统艺术,丰富了学生的学习资源,培养了学生的民族自豪感和勤劳勇敢的品质,锻炼了学生的动手能力,促进了学生的全面发展。

连南民族小学是笔者任职学校的实习基地,笔者于2018年10月带领实习生到此实习,在这个过程中,感受到当地浓郁的本土文化,发现了连南民族小学丰富多彩的瑶族艺术课程。为了更好、更细致地了解瑶族传统艺术在公共音乐教育中的传承,笔者以瑶歌为着重调查点,采访了本校的部分师生,下文是采访内容的整理和提炼。

一、瑶歌在公共音乐教育中传承的现状

连南民族小学现有1337名[③]学生,分为四、五、六3个年级,每个年级有

[①] 本文是广东省哲学社会科学"十三五"规划学科共建项目"传统艺术的现代嬗变:基于连南瑶族音乐、舞蹈和美术的实地调研"(GD16XYS19)的阶段性成果。
[②] 王伽娜(1979—),福建师范大学音乐学硕士,现为肇庆学院音乐学院副教授。
[③] 2018年的数据。

10个班级，全校共30个班级。学校根据音乐教师的人数对年级和班级进行划分，四年级的学生学习瑶歌、长鼓舞和刺绣，五年级和六年级的学生学习长鼓舞和刺绣。课程时间以周为单位，分单周和双周，单周有两节课，双周则有三节课。目前学校只有音乐室和舞蹈室可用于教授瑶歌，因此，单周奇数班上课，双周偶数班上课，两个教室可同时和交替使用。详细的瑶歌课程安排见表1。

表1 瑶歌课程安排

星期	时间	教室	科目	班级	备注
星期二	10：55－11：35	音乐室1	瑶歌	四（7、8）	单周7班 双周8班
星期二	10：55－11：35	舞蹈室	瑶歌	四（5、6）	单周5班 双周6班
星期三	14：30－15：10	舞蹈室	瑶歌	四（1、2）	单周1班 双周2班
星期三	15：25－16：05	音乐室1	瑶歌	四（3、4）	单周3班 双周4班
星期三	15：25－16：05	舞蹈室	瑶歌	四（9、10）	单周9班 双周10班

表1反映出连南民族小学学习瑶歌的教学安排不太充足。首先，只有四年级的10个班级学习瑶歌，到了五六年级则不再学习瑶歌了。其次，四年级每个班级学习瑶歌的时间也不够集中。每个班级隔周上一节40分钟的瑶歌课。这样，对于上节课学习的瑶歌，很多学生都没有印象了，需要老师花时间再次带领学生复习上节课学习的知识，如此一来就缩短了学习新知识的时间。当然，这样的安排是受制于音乐教师和场地的不足，以及学习其他瑶族艺术课程的时间需求。最后，学校没有举办专门的瑶歌比赛，对其推广不够到位，这样就让瑶歌的学习成为一种纯教学的内容，缺乏课后的持续学习，对于激发学生的学习兴趣和积极性有所欠缺。

不过，连南民族小学的学生学习瑶歌是有其优越性的。首先，他们身处瑶歌的发源地和传唱地，且出生于瑶族家庭，耳濡目染、感同身受。其次，学校专门编写了教学课本《瑶族歌谣》，收集了瑶族具有代表性的歌曲20首，包括各种版本瑶族舞曲4首、民谣7首、新瑶歌5首、现代瑶歌8首。其中有曲调优美动听、表现瑶山美丽风光景象的《在瑶山》和艺术性较高、需要一些

歌唱技巧的《沙腰妹》。最后，音乐教师都是在瑶山土生土长的乡村教师，她们既通瑶语，会唱瑶歌，又受过专业的音乐知识训练，获得了中小学教师资格，这样有利于把瑶歌的教学推向专业化。

二、瑶歌在公共音乐教育中传承的意义

（一）瑶歌课程的开发与实施能促进学生的发展

教育的核心是课程，连南民族小学在普通音乐教育的基础上加入瑶歌课程学习，把瑶族特有的音乐文化知识融入课堂，在课堂教学过程中，引导学生认识瑶族的历史背景、族源关系，以及瑶族文化的传承模式，进一步提高学生自身的艺术涵养，培养学生鉴赏音乐的能力。因此，在学校开设瑶歌课程，有利于让学生受到更好、更全面的文化教育，更好地了解民族文化，促进自身的发展，从而更积极主动地去弘扬民族文化。"音乐是最能反映不同民族的文化特色的社会行为，通过音乐了解不同民族是最有效和最有价值的行为之一，与此同时，又可进一步地加深对不同民族的音乐文化的了解。"教师在课堂上引导学生改变自身对于民族文化的单一认同感，学会认同不同的民族文化，正确看待各民族文化之间的差异，学会正确处理民族文化和民族文化之间的关系。瑶歌课程的开发有利于让学生接受多元文化，提高学生多元化的音乐观和价值观，使学生得到素养的全面提高。

（二）瑶歌课程使音乐教育更具本土特色和价值

音乐是一种重要的文化载体，也是社会发展的重要载体。我国少数民族的发展中依然保留着传承下来的古老音乐，它是少数民族从古至今通过体力劳动和脑力劳动创造出来的宝贵财富。所以，少数民族音乐文化的传承是很有价值且非常必要的。

少数民族音乐属于人民的音乐，在不同的地域有着不同的音乐表现形式，反映了一个少数民族的民族个性和特点。而"地方文化领域音乐教育资源的开发为音乐课程提供了良好的发展空间，在一定程度上弥补了音乐教育课程的独特性，对民族音乐教育的发展和创新有着重要意义"。因此，在瑶族聚居地区的学校开展瑶歌课程有着很大的先天优势，以地方为主，加强少数民族音乐的发展和传承。连南民族小学位于瑶族聚居地区的县市当中，具有学习本民族音乐文化得天独厚的优越条件，顺势开展瑶歌课程是很有必要和很有价值的。一方面，瑶歌有其传承的沃土；另一方面，瑶歌使本校的基础音乐教育更具本

土特色,它为学生学习和理解民族音乐文化提供了一条途径,同时也促进了学生音乐文化知识层面的提升。

(三) 瑶歌课程使民族传统艺术在学校音乐教育中得以稳定传承

"传统文化所蕴含的代代相传的思维方式、价值观念、行为准则,一方面具有强烈的历史性、遗传性,另一方面又具有鲜活的现实性、变异性,它无时无刻不在影响、制约着今天的中国人,为我们开创新文化提供历史根据和现实基础。"瑶歌中蕴含着瑶族世代相传的思维方式、价值观念、行为准则,这些都是瑶族区别于其他民族,表现出独特族群性质的标志。瑶歌的传承既为瑶族人民提供一种族群特征,也为瑶族开创新民族音乐文化提供历史依据和现实基础。在过去,瑶歌的传承依靠民间师徒传授,口口相传,没有特定的组织性,也缺乏持久性。今天,瑶歌在学校音乐教育的传承相对稳定和持久,传承的时间和内容都可以保证,不会因为某位歌者的去世或者团体的迁移而中断改变。连南民族小学处在瑶族分布地区,有优越的地理位置条件,加之学校教育工作者对民族文化继承和发展的重视,开设专门的瑶歌课程,安排专门的课室和教师让学生进行系统和有效的学习,使学生在小学阶段就开始得到传统民族音乐文化的熏陶,既有利于提高学生的自身发展,也有利于民族音乐文化稳定持久地传承。

三、瑶歌在公共音乐教育中传承的困难

(一) 学校瑶歌专任教师的稀缺

时代飞速发展,越来越多人对本民族的传统文化了解得越来越少,甚至已经遗忘。随着多元文化的发展,年青一代已经不愿意再去学习传统的音乐文化,再加上老一辈传统艺人逐渐离世,使得传统民族音乐文化无以为继。连南民族小学也面临着这样的困境。虽然连南民族小学的地理位置对于学习瑶歌有着得天独厚的优势,但却为招聘专职音乐教师带来了副作用。目前,学校仅有两名音乐教师,但并非专职教授瑶歌的教师,而是负责全校所有开设的音乐课程,包括普通音乐课和瑶歌课、长鼓舞课。学校表示后续的招聘较为困难。因为年轻人毕业后喜欢在繁华的大城市寻找工作,不愿意来到交通不便、贫穷落后的瑶山安家落户。在音乐教师师资不够充足的情况下,对瑶歌专任教师的需求犹如天方夜谭。同时,年轻的音乐教师对于瑶族传统民族音乐文化已不如老一辈那样了解了,所以在教学过程中,传授给学生的民族音乐文化知识非常有

限。另外，这两名音乐教师还缺乏主观的内在驱动力，不太重视瑶歌的教学和瑶族音乐文化知识的普及，导致每节课的教学都是从认识歌词到哼唱旋律，再带入歌词，如此反复，使得学生认为学习瑶歌只是为了应付考核而已，无法真正意识到瑶歌本身的民族音乐文化特色，遏制了学生的兴趣和积极性。

（二）学校对于瑶歌文化传承意识的不足

在如今大一同的环境下，音乐文化的传承都渐渐被同化和标准化，有规定的课程、规定的教材、规定的教学进度。又鉴于时代推进的压力，学校更加注重升学率，从而对传承本民族音乐文化的认识不足，重视的程度也不高。学校仅在四年级开设瑶歌课程，学习一年就结束，到了五六年级便不再有专门的瑶歌课，而且也没有其他项目和渠道激励学生继续唱瑶歌、喜欢瑶歌。同时，现有的课程资源也不全面、不到位，学校也没有拿出足够的资金支持和人力支援改善和提升音乐教师的瑶歌教授技能和专业素养。这些问题在很大程度上影响了本土民族音乐文化在学校的传播和发展。学校对瑶歌传承的宣传和推广也不够，致使一些语文、数学老师经常占用瑶歌教学课时。此外，学生认为瑶歌落后，瑶族文化腐朽，从内心产生了对瑶歌课的轻视。

（三）全球化给瑶歌传承带来负面影响

当今世界，全球化早已不是单纯的书本上的词语。它的出现，不仅仅改变着社会的经济，同样也带来了多种文化的碰撞和融合。21世纪虽然把全球化推向了世界现代化的更高阶段，把先进的科学技术带到了世界的每个角落，但是，也给世界带来了道德败坏、文化堕落、强权政治等新一轮的问题。"中华民族是一个有着五千多年的文化历史、伟大生命力和创造力的民族。如果它不能深深扎根于自己的土地，依照人民的需要，继承和发扬自己的民族文化艺术，那么它就会在文化艺术领域失去独立性，最终将会成为外国特别是西方文化的附属，这是很危险的。"因此，我们既要采取措施使传统民族艺术文化追赶上全球化，又要保护它不被同化，不被抛弃。但目前的状况是，连南民族小学的学生喜欢流行歌曲胜过瑶歌。上音乐课之前，学生都会自发地提前来到教室，利用多媒体播放流行音乐来欣赏和哼唱，直到教师开始上课才依依不舍地关闭播放器。在课下，学生们也是经常哼唱或者讨论当下流行的音乐曲目，对瑶歌的关注则少之又少。可见，在学生的心里，瑶歌已经被流行音乐替代。瑶歌对于学生来说，仅是一种应付考核的课程，而对流行歌曲才是真正的热爱。

结　语

瑶歌在瑶族音乐文化中占有重要的地位，利用公共音乐教育阵地进行积极的、全面的传承是非常好的发展探索和必然的发展方向。利用身处瑶族聚居区的地理优势开设瑶歌课程，在学习演唱瑶歌的同时，也要把瑶歌中本民族音乐文化的内涵和精髓传承下去，这是连南民族小学的重要教学任务。目前，连南民族小学瑶歌课程的开设有许多不足，面临困境，这就更加需要政府和学校提供更有利的条件和更多的资源进行支持，以促进瑶歌得到更好的传承发展。

我国是一个多民族共存的国家，每个民族的文化都需要继承和传播，因此，就要求每一个处于少数民族聚居区的中小学校主动承担起民族音乐文化的传承大任，为民族音乐文化的发展和传承做出更多更好的实质性的教育工作。

参考文献

［1］李方元. 现行民族音乐课程能给我们提供什么——现行民族音乐课程批判［J］. 中国音乐学，2000（3）：85.

［2］张岱年，方克立. 中国文化概论［M］. 北京：北京师范大学出版社，1997：9－10.

［3］管建华. 中国音乐文化发展主体性危机的思考［J］. 音乐研究，1995（4）：28－32.

启山林以筚路　缘人文而彰美[①]
——访音乐美学家、南京艺术学院刘承华教授

曹家慧[②]

笔者于2014年考入南京艺术学院研究院攻读硕士学位，有幸随刘承华教授学习艺术美学，2017年毕业。毕业后的两年多来，随着与导师、母校在空间距离上的渐行渐远，内心却越来越充满对过往学习生活的怀念。笔者少不更事，在读期间因执拗于法国后现代哲学家德勒兹的音乐美学观选题，从开题到答辩，可谓一波三折。好在导师一直默默在背后支持鼓励，让笔者始终未敢轻言放弃。也正因此，导师有教无类、严谨治学的风范已成为笔者执着前行的动力。本次采访，缘起于笔者所在的肇庆学院音乐学院于2019年12月7—8日举办"第四届全国音乐口述史学术研讨会暨全国音乐口述史学会年会"。借此机会，笔者设计了几个话题，试图通过记录恩师回顾的人生历程，来观察其学习、工作经历背后的学术经验与学术思想，借以启迪后学。

采访时间：2019年8月10日
采访地点：南京市雨花台区琥珀花园刘承华教授家中

一、早年的学习与工作经历

曹家慧（以下简称C）：刘老师，您好！感谢您接受我的采访。我的第一个问题是，您毕业于南京大学中文系，那里的学习经历为您日后的美学研究及音乐美学研究提供了怎样的基础？

刘承华（以下简称L）：应该说，南大（南京大学）学习经历基本上决定了我后来的学术路向。我的学术兴趣基本上是在那个时候奠定的。中文系主要是研究文学，我在入学后的一年级下学期，在图书馆看到20世纪50—60年代美学大讨论的文集。当时讨论的主要是美的本质问题，我被这样的问题所吸引。讨论中大致形成四派：第一派是客观派，以蔡仪为代表；第二派是主观

[①] 本文发表在《交响》（西安音乐学院学报）2019年第3期。
[②] 曹家慧（1988— ），南京艺术学院音乐美学硕士，现为肇庆学院音乐学院教师。

派，以吕荧为代表，后来又有一个年轻人，就是高尔泰，主张美就是美感；第三派以朱光潜为代表，主张美是主客观统一；此外就是第四派，以李泽厚为代表，认为美是客观的，但其客观性不在物质性，而在社会性，和蔡仪不一样。我当时比较倾向于李泽厚，他的观点与我后来从主体间性解释这个问题的思路比较一致，即从主体间性的观点出发，认为美一定具有客观性，但这客观性并非来自它的物质性，而是来自人的主体间性。当然，这是后来的认识，当时并没到这一步，只是感觉到这个说法更深刻一些。在阅读了这几家的争论文章之后，我也不知不觉地去思考这个问题，也想提出自己的观点。事实上我也确实提出过一种设想，那就是"关系说"，即从关系角度来解决主客观性的问题。这个思路在毕业前即已酝酿，毕业后我把它写成文章，就是那篇《美的形态与形式化审美机制——表现论美学大纲》，20世纪80年代中期在一本不起眼的刊物上发表，但得到人大复印资料《美学》的全文转载。过了不久，自己也发现"关系说"并不能很好地解决美的客观性问题，并且很容易滑到主客观统一的路子上，所以也不再坚持。再加上，这个时候我的学术兴趣已有转移，对美的本质之类的问题不太关注了，也就没有沿着这个路径再做下去。但是，在南大学习期间对美学的关注，影响了我的阅读。阅读的对象主要是西方的，比如康德、黑格尔。黑格尔读得比较多，还有青年马克思的，那个时候还有一些人性、人道主义、异化等问题，我也比较关注。再加上我们中文系也有一位搞美学的老师，我经常去听他的课，也与他有一些交流。还有一些老师，虽然不是搞美学的，比如说搞马列文论、文艺理论等，但实际上也涉及美学问题，我也在课上或课后与他们有一定的交流。这些都使我在较早的时候就确定了自己的研究方向在美学，对文学的兴趣反而不是很浓。即便是涉及文学，也总是把它归到美学的视野下面来考察和看待，不管研究什么都有美学这么一个问题或者视野。应该说这对我后来的研究影响是比较大，也比较持久。至于说从所学科目如古代文学和文论中获得某些对古代音乐和音乐美学的支撑，那是当然的事，在美学上，它们本来就是相通的。

C：您开始的兴趣在西方，而后来则主要在中国。您是在什么时候开始这个转变的？为什么会出现这个转变？

L：这个变化是在毕业以后，这和自己的教学工作有一定关系。我毕业以后分配到中国科技大学任教。当时，全国许多大学都有一门必修课，叫"大学语文"。我到中科大（中国科技大学）就是做这方面的教学，课程名称叫"中国文学"，课堂上讲的基本上是中国文学作品，古代的多，现代的也有一些。因为古代的多，所以在教这门课的时候就再次接触了古代文学。古代文学是我大学的一门重要课程，但由于那个时候的阅读兴趣在西方，而且还偏重于

理论，所以对古代文学不太重视。当时是一有时间就泡图书馆，寻找一些理论类书籍来读，古代文学反而被冷落了。到了科大接手这门课后，便不得不同古代文学打交道。接触得多了，便有了感觉。所以，对古代文学，我是直到这个时候才真正产生兴趣。这门课所选作品自然都是经典，但如何讲授好，则需要下功夫。比如，马致远的《天净沙·秋思》，篇幅那么短，却需要讲两个课时。要将它讲好、讲充实，使学生听着不枯燥，觉得老师讲得有内容，听了有收获，其实是不容易的。光靠自己对这首诗的直观理解，没有多少东西可讲，根本支撑不了两节课的时间，必须去找研究这首诗及其作者的相关文章，才能有话讲。这样一篇一篇挖掘，一篇一篇地讲下来，相当于对中国古代文学做了一次重新认知和体验（我们的教材是以年代为序的）。这个时候，我真切地感受到中国的诗词文赋的巨大魅力。同时，在讲解诗词时我也阅读了不少诗话词话，其中的诗论、词论就是中国美学的重要资源。中国的诗论、词论，其理论方式与西方是不同的，其直接性、及物性和穿透力很强，有着独特的魅力。慢慢地，我的兴趣便转向了中国。这大概是在20世纪80年代中后期，到90年代则更加明确了。这时黑格尔看得不多了，有时甚至嫌自己的思维受黑格尔影响太多了，于是更喜欢海德格尔，因为海德格尔正好是对以黑格尔为代表的西方理论进行批评的。海德格尔的哲学更接近东方，这与我此时的学术趣味正好相合。所以，我的学术兴趣的转换，是在毕业以后经过一段时间才完成的。

C：听说您是高中毕业后近六年、恢复高考的第二年才考上大学的。高中毕业后您做什么工作，与后来的美学研究有关系吗？

L：我在1972年1月高中毕业，12月到县工艺美术厂当工艺绘画工人。工作很简单，就是在鸭蛋壳上画画。具体做法是：将鸭蛋的一头敲破，取出蛋清蛋黄，洗净，用纸封上破处，用砂纸打磨蛋壳后，再在上面画画。画好后，喷一层清漆，再用玻璃罩起来，装上底座，销往国外。这个厂的工人是由一批下放到滨海的无锡泥人厂和苏州工艺厂的师傅组成的。我高中毕业以后没事做，厂里刚好有熟人，就想找份工作。因为工艺绘画有一定的技术要求，所以要考核。考核的方式是临摹，记得当时临摹的是一幅白描花卉。我从来没有画过画，没想到还通过了。我那时的兴趣在文学，对画画不太上心。但干活出手较快，每天的指标基本上半天就能完成，留下时间就看书。当时看的都是文学作品和历史，文学主要是西方的，历史则主要是中国的。不知道什么原因，当时对画画兴趣不大，只是为了完成任务。但是，在这个车间中耳濡目染，以及师傅的指点、同事间的交流等，这个经历对我日后搞美学还是有一定帮助的，至少让我知道了国画是怎么一回事，里面有哪些说道，虽然我自己画的只是非常简单的工艺国画。

二、学术上的两次转向

C：阅读兴趣由西方到中国的转向，有教学工作的原因，那您又是如何走向中国传统音乐美学的呢？

L：当时我所在的教研室叫中文教研室，承担全校的"中国文学"必修课教学，讲的是"大学语文"。经过几年教学，我们发现，随着高中语文教学走上正轨，学生的语文素质有所提高，这时，如果再继续让他们学语文，容易产生厌倦感。于是我们向学校申请，取消"大学语文"必修课，代之以人文方面的选修课。校方也觉得大学语文未免刻板了点，就同意了。当时我们几人开设的课有"西方文学""古代文学""现代文学"等，甚至有唐诗、宋词、《红楼梦》等专题欣赏课。当时我先后开设的课程有："中国现代文学""中国思想主潮""中西文化比较""庄子阐释"等。20世纪90年代初，国家教委强调高校要开展素质教育，其中很重要的一块是艺术教育。当时科大只有文学教育，没有艺术教育，需要尽快补上，于是便整合现有师资，于1992年成立了艺术教研室。因为我以前拉过二胡，对中国民族音乐有一些了解，也有一定兴趣，便自告奋勇承担"中国音乐欣赏"课的教学。开课之前要做一些准备工作，就是备课。那个时候中国音乐方面的出版物非常少，即使有也是很旧的，讲得也非常简单，磁带出版品种也不多，碟片还未普及。所以，我是费了好大劲才将这门课的资料大体上凑出来。由于学校要求新开课程必须有教材，而现有的几种又不太合用，于是我便开始编写讲义，印成内部教材。我于1993年开始第一次讲授，后来又经过两次修订，便有了1998年出版的那本《中国音乐的神韵》。2004年，应出版社要求，我又对它进行了较大规模的增补，出了修订版。

关于《中国音乐的神韵》一书的写作，以及我后来转向对中国音乐美学的研究，其实是一个"无心插柳"的过程。实际情况是，通过教学进入民族音乐的欣赏和分析，在赏析过程中又逐渐深入，触及民族音乐的一些理论问题。这些问题要解决，就需要进行一系列的考察，于是进入研究的过程。这个过程持续下去，便陆陆续续地有些心得，将其写成文字，便是一些类似论文的东西。开始的时候只是将它们放在自己的教材中。后来觉得有些内容还是有自己的视角或观点的，只要稍加整理，就是相对完整的论文，应该可以到刊物上发表、交流的。我在经常阅读的几种刊物中选择了《中国音乐》，文章寄过去后，很快就被刊发出来。当时和我联系的编辑是薛良先生，后来我才知道，他是一位德高望重的老专家。他还给我回了一封信，这封信我至今还保存着。他

说:"现在欧风美雨吹遍大陆,港台烟雾弥漫神州,你热心于宣扬民族文化,很值得尊重!"于是,第一篇谈音乐的文章就这样顺利发表了,是关于弹拨乐器的历史演变的。因为有了他的鼓励,我就把第二篇文章也寄了过去,是关于中国音乐美感特点的。第二篇文章发表之后,慢慢地我的胆子就大了一点。正好这个时候,我的一个朋友,他是搞绘画美学的,高尔泰的研究生,他看我现在做音乐方面的东西,就说有文章可以投给《黄钟》,《黄钟》的一个编辑是他的师兄弟,即宋祥瑞,也是高尔泰的研究生,主要研究西方音乐美学。按照他的指引,后来相当长的一段时间,我每写一篇就寄给他,每次都随即发表出来。有了几次发表的经历之后,我就比较认真地对待这件事了。开始的时候,只是为了编教材。因此,在来南艺(南京艺术学院)之前,我的精力基本上还是放在美学上。音乐这块,只是有得做就做,没得做也不去硬找着做。

C:从教"大学语文"转到教"音乐欣赏",开始研究传统音乐问题,可谓是您的第一次转向。您是怎么来到南京艺术学院工作的?

L:因为要回家乡,同时也想进入专业艺术院校,就联系了江苏的几所大学,最后选了南艺,学校以人才引进的方式将我调了过来。我最初联系南艺的目标并不是音乐,而是艺术学。当时南艺想筹建艺术学系,在网上招聘信息里有"艺术学系筹"的字样,我是冲着这个过来的。过来之后,因为当时尚未筹建艺术学机构,就安排我在音乐学院音乐学研究所。两年后,学校成立艺术学研究所,便让我过去,担任副所长。(C:就是我曾就读的艺术学研究所。L:对。)但时间不长,好像过了一年多一点,又找我谈话,要我到音乐学院做副院长,但这边的副所长还兼着。后来因为主要工作在音乐学院,讲授的课程也主要在音乐学院,故科研上做的东西更多的是音乐。这样,不知不觉,音乐就渐渐成了我的主业了。而艺术学(我做的是艺术美学),随着离开也就渐渐淡化了。

C:所以,还是因为教学的需要,将主力放在了音乐这一领域。

L:对,因为我一直主张,科研要与教学结合。科研如果不与教学结合,没有动力,教学如果没有科研支撑,就很难达到一定的高度。如果没有自己的科研,在教学中都是讲别人的东西,别人的东西学生都可以从文献中自己看,人家需要的是你自己的东西。当然,教学中也并不是所有的内容都得是你自己的,而是说,在所讲内容中要有你自己的成果或心得。而要有自己的东西就涉及"科研"。后来,我的教学任务主要在音乐学院这边,所以精力自然地就转到这方面了。这不是有意所为,这边的教学多,自然思考的问题就多,文章也就相对多一些。

C:回顾教学这些年,您如何看待在中科大的执教经历?

L：中科大的教学，跟南艺相比，主要是对象不同，因而教学内容和方法也就有明显的差异。中科大的教学面对的是（文学就不谈了，就音乐来说）非音乐专业。有不少人对音乐基本上没有认识，甚至也没有多少深入的体验。在上这门课之前我就首先考虑了这个问题。我自己的感觉是，如果像音乐学院的专家那样去对非音乐专业的人进行音乐欣赏的指导，往往不是很"对路"。他们擅长使用一些音乐专业术语，注重音乐方面的专业知识或理论，而这些对于一个外行来说，并不是十分必要。当时我所收集到的音乐欣赏出版物，大都是介绍音乐的各种体例和基本知识的，比如有些是音乐理论、音乐体裁的知识，有些是作品分析的知识，如乐曲创作的背景或者相关的历史故事，有些也对乐曲本身的结构做一些分析，然后就是放音响给大家听。这样的讲法，我个人感觉很难调动学生对音乐的兴趣。我想，这门课实际上要做的是，将他们引向音乐欣赏的道路，引起他们对中国民族音乐的兴趣，然后自觉地去听赏。所以，我觉得自己要做的应该是，首先要使他们对中国音乐产生兴趣。但是，怎样才能调动学生对中国音乐的好奇心，激发他们对中国音乐的兴趣？想来想去，我就尝试了从文化这个角度切入音乐。我的那篇参加"国民音乐教育改革研讨会"，后来获得全国音乐教育研究优秀论文一等奖的文章《从文化、历史与生命的律动中阐释美》，便是对此时音乐欣赏教学探索的一个总结。这里面的几个关键词，一个是文化，一个是生命，还有一个是历史。我觉得通过这几个关键词，可以建立一个通向一般非音乐专业人士接受音乐的通道。为什么会有这样的想法，实际上是基于当时的中西文化比较。20世纪80年代的"中西文化比较"是比较热的，大家都希望了解西方文化，也希望通过西方文化来反观我们的中国文化，从而更好地理解中国文化。我觉得音乐也是文化。在解释音乐时阐释出此音乐之所以会成为此音乐的缘由，便容易引发听者的好奇心和兴趣。而这个"缘由"，只能到文化里寻找。就是说，我是想通过对民族音乐有一个更为深入的认识来激发学生的兴趣。毛主席不是说过吗？"感觉到了的东西，我们不能立刻理解它；只有理解了的东西，才能更深刻地感觉它。"通过正确的理解来产生深刻的体验，我认为是比较适合大学生的。对此我比较有把握，因为我上过"中西文化比较"这门课，知道他们对这方面的内容感兴趣。从文化解读音乐，能够引起他们的兴趣。所以，在讲授这门课的时候，我是先讲几个理论专题，这些理论专题都是从文化、生命和历史这几个维度切入音乐，探究其背后深处的人文底蕴，然后再以不同的母题进行音乐作品的赏析，我感觉效果挺好，学生听得也津津有味。有些人后来成为中国民族音乐的票友，有的人还买了二胡学着拉。也是在这门课的准备过程中，我接触到了古琴。最早接触的是龚一先生出版的盒式磁带《酒狂》《潇湘水云》等，

我觉得非常好，在课堂上也推荐给学生。他们也很喜欢，也有学生自己买了古琴来学。

C：大概是哪一年的事情？

L：1993年首次讲"中国音乐欣赏"，里面就涉及古琴音乐。1995年，我在广州全国国民音乐教育改革研讨会上结识了琴家龚一先生，1996年，我邀请龚一先生到中科大讲座，1997年托龚一先生购得古琴一张。因为其间对古琴产生浓厚兴趣，我写了几篇文章，所以在1999年，又新开了一门"古琴艺术"选修课。无论讲授"中国音乐欣赏"还是"古琴艺术"，我都非常重视演奏版本的选择，一定努力找到尽可能完美的演奏录音，把它们推介给学生，否则，就有可能一下子把这个作品"打死"了，学生再也想不到找这首作品来听。如果你找到一个好版本，他们对这个曲子的印象就不一样，甚至影响到他们对整个民族音乐的看法。我的这项工作可以说是比较成功的，这门课也可谓一炮打响。而为这门课所写的教材《中国音乐的神韵》，以及为"古琴艺术"课而写的《古琴艺术论》，分别于1998年和2002年出版。所以，在来南艺之前，我的工作基本定位是面向非音乐专业人士，但是这个非音乐专业人士又不是文化水平比较低的普通人，而是文化程度较高的大学生，他们从知识上和思想上理解和接受这些都没有问题。实际上，这两本书的写作都是比较轻松的，都是上课时想怎么讲就怎么写，没有钻牛角尖，没有"掉书袋"。这是那个时候写作的特点。后来，《中国音乐的神韵》重新修订时，我也注意尽量保持原来的风格，只是在内容上加以修整。这本书对于一个具备一定文化程度、想了解中国音乐的人来说，还是比较合适的。

三、学术人生的体悟

C：去年11月份在广州参加音乐美学年会的时候，我们注意到有学者在做赵宋光先生的学术思想研究。回顾自己的学术生涯，您认为自己的学术可以分成几个阶段？

L：自己没想过。既然你问到这个问题了，我想也是可以简单回顾一下的。如果说要分几个阶段，我觉得也是比较明显的。首先，20世纪90年代初以前是一个阶段，那时候跟音乐没有什么关系，基本停留在大美学的层面。1992年学校成立艺术教研室，是我转变的触因和起点。它给我带来了一个新的领域，就是中国民族音乐（现在往往称中国传统音乐），因此，我在中国传统音乐的欣赏、文化阐释、美学研究等方面有了初步的心得。这个时候的音乐研究有一个特点，就是我刚才讲到的，其基本定位，是向非音乐专业的人士讲中国

的传统音乐，而不是向中国传统音乐的研究者或是学习者讲中国传统音乐。但是，随着学习与研究的不断积累，也渐渐切入中国传统音乐专业内部的一些问题，而不再是以前那种主要着眼于一般欣赏者所关心的问题，也就是说，进入了比较专业的研究层面。这是一个过程，很难分出明确的界线，但大体上可以进行这样的描述，即自20世纪90年代后期开始，到调至南艺之后基本完成。所以我到了南艺之后，可以说进入第三个阶段，即中国传统音乐美学酝酿和研究阶段。但是，一直到现在为止，对中国传统音乐美学的研究并没有完成。从大尺度上说，《中国音乐的神韵》应该算是一个起步，但是当时并未把这个作为中国传统音乐美学的起步看待，就是让大家欣赏中国传统音乐。而现在看来，这个确实也是一个步骤。后来，我逐渐认识到中国传统音乐美学这一块研究得不够，需要我们去做，才有意识地往这方面努力。在努力的过程中首先还是积累，包括给研究生开的"中国音乐美学史"课，实际上既是对古代音乐美学的历史梳理，同时也是对传统音乐美学理论资源的挖掘和阐发。后来我把这门课的内容写成《中国音乐美学思想史论》出版。就中国传统音乐美学研究来说，它还属于积累的工作，为什么要以八个专题的形式结构全书？从表层来看，是为了同蔡仲德、修海林等同类著作相区别，但更重要的，还是通过此书将中国古代最为重要的音乐美学理论整体地阐释出来，以便当代人能够完整深入地理解其精神和学理。比如，将儒家对音乐的理论思考集中在一块，能够见出它的内在逻辑是什么，这个逻辑就是它的理论框架。你不讲框架，而只是讲里面一个一个的命题，理解就既不系统，也不深刻，不系统、不深刻也就难以形成有深度的理论。道家也是如此，把道家论乐的文字集中起来，就能够把握它的内在逻辑和思想旨趣。儒家、道家之外，还有禅宗，这三家都是源自哲学的音乐美学，十分重要。禅宗音乐美学在我们的研究中是最缺乏的，但又是十分重要的，所以必须补上。另外一个是嵇康的《声无哀乐论》，它是比西方早1600多年的完整的自律论，其历史意义和理论意义均十分突出，故不能缺席。文人音乐美学思想对中国古代音乐影响巨大，但它到底有什么内容，为什么会这样，也是需要梳理一下的。到了明清时期，蔡仲德先生讲过，其音乐美学思想主要为两大块，一是琴论，一是唱论。将所有的琴论作一章来描述，这就能看出它的整体性；而唱论，是对历史的形成、演进在逻辑上是怎么展开做一个梳理。这样的结构，能够直观地看出古人对音乐的思考主要有哪些成果，它体现了什么样的理论思维和理论品格，这对后面建设中国传统音乐美学至为重要。

C：以往有关中国音乐美学思想的研究，大多是按照朝代分期、人物思想分别介绍，而您则另辟蹊径，从整体上来把握中国古代音乐美学思想。

L：是的。应该说，两种写法各有各的特点和功能。和其他几位的著述相比，其间的不同，我想可以这样表述：他们阐释的重心在史，而我的重心在论。从主观上说，我是要把历史上的音乐美学思想以理论的形态抽取出来。

C：如果将您的学术成果做一个系统的归纳，以便后学掌握，您觉得应该怎样描述自己的学术体系？

L：学术体系，通常不是事先设计出来的，而是走（做）出来的。就是说，你做出一些什么东西，最后就形成了。体系当然是有的，因为所谓"体系"，就是你的理论的内在逻辑。你是怎么思考问题的，在什么基点上思考的，这会贯穿在你的学术中。一个人的学术生涯中当然会不断地有新问题出现，但对这个新问题的思考不会是孤立的，而总是与以前的思考相关联。就量而言，思考的问题会越来越多，就好像一串珠子会越串越长。但尽管会加长，却仍然是用这根线把它穿住的。这样说的话，这个线就是体系。我的体系中有一些基本的点是比较稳定的，比如说对音乐（乃至艺术）的审美价值的重视。我在研究中国传统音乐的时候，始终以探究中国传统音乐的审美价值以及如何创造审美价值为核心。这审美价值包括创作和表演两个方面。我觉得所有研究艺术的，都要以此为中心才不会跑偏，因为艺术的功能就在于给人提供一种审美。艺术没有实用价值，一首曲子听完就没了，但是大家喜欢它、需要它，在人们心中占据很高的位置。为什么？因为它能够提供其他东西没法提供的东西，这个东西是什么呢？实际上我们想想，它就是审美。而审美是什么？用鲍姆加通的话说，审美就是感性，美学就是感性学。人是一个感性与理性的结合体。人的理性需要，可以通过哲学、逻辑学、科学以及各种理论来得到满足；而人的感性需要，主要是通过艺术来满足。人有听觉感性，故有音乐艺术；有视觉感性，故有造型艺术；甚至为了味觉，也会创造出烹饪艺术。它都是适应着人的感觉，满足人的感性需要。所以，研究艺术，一定要聚焦到审美问题，而不能仅仅停留在"音乐是什么"的问题上。比如弹琴，美学的主题在于探究如何弹奏才能给出美妙动人的乐声。我是比较注重音乐的文化学考察的，但我指的是从文化的维度，以文化的视角去阐释所面对的音乐现象，而不是从音乐去研究文化。从音乐研究文化是文化学的任务，文化学家可以音乐为例证去研究其所属的文化，就好像他通过绘画、文学、哲学、建筑去研究文化一样。但作为音乐学者，应该是通过文化来解读我们的音乐形态及其特点。当然，音乐美学最终还要聚焦于审美问题才行。如果美学丢掉审美问题，艺术就不复为艺术。记得有一次我参加论文答辩，有一位研究生提出要将音乐教育从"审美"转向"实践"。我问她，音乐如果去掉审美而只有实践，它还剩什么？她答不出来，我说，是劳动。所以，国家教育方针讲"德智体美劳"，用的是

"美",并没有用"劳"来取代,甚至也没有用"艺"来表示,因为没有了"美","艺"可能只剩下劳动。而"美"作为审美,它是人的感觉和心灵的共鸣,是生命的升华,是自我的确证。这是音乐的本质所在,丢了它,音乐就不成其为音乐。音乐中所有的其他意义和功能,都是附着在审美之上的,都是通过审美来实现的。音乐如果失去审美的意义和功能,其他的意义和功能就都会纷纷离去。所以,艺术一定离不开美学,离不开审美。这是我一直比较重视而且着意守持的东西。几年前,我写过一篇文章,即《现代艺术荒诞性的审美本质》,就是以现代艺术为例来讲这个问题的。

C:您认为您的哪本书可以作为自己的代表作?

L:其实谈不上什么代表作。目前,如果一定要找一部的话,应该是前面提到的那本《中国音乐美学思想史论》。这是我经过多年教学与研究的一个成果。面对古代音乐美学,对象就那么一些,儒家、道家、嵇康、琴论、唱论,似乎同其他著述没有多少差别。但是,我自己认为与他们的阐释方法和内容是不同的,有我自己的思路和特点。前面已经说过,我的特点在于将它们整合为一个一个的系统,勾勒出它们的内在联系,即逻辑关系。乍看目录,可能只是发现有几个新的点,如文人音乐美学思想、禅宗音乐美学思想、"感应论"音乐美学思想等。这几个方面在以前的著作中没有或讲得很少。大家很熟悉的儒家、道家,其实也有新的阐述。儒家音乐美学思想,以前往往只是就音乐美学来说,现在我是把它纳入儒家基本的思想体系当中,从他们所面对的问题及其求解的思路中去讲述,特别是,要回答为什么他们会特别重视音乐这个问题。道家也是这样,抓住他们思想的核心。如果不抓住核心,老子的"大音希声"或庄子的"咸池之乐"等,就很难得到妥帖的解释。

四、对中国传统音乐美学的展望

C:刚刚您在探讨审美的话题时,提到两点,包括表演和创作。我知道前些年毕业的师兄师姐们,大都集中在这个领域做博士论文。其中一篇我印象特别深,是关于琴论中的演奏美学问题的,这是不是您接下来想进一步思考的问题?

L:是的,我最近考虑表演问题多一点。这当中,有两个问题引起我的注意,一个是表演中声音张力的问题,无论是声乐表演还是器乐表演,都涉及声音张力问题。而声音张力,古代论者已经认识到,只是没有用这个词来表达。实际上,他们说的有些话语、做的一些努力都是为了使声音具有张力。声音有张力,是声音具有审美价值的最基本的素质。如果没有这个,则一切都无从谈

起。所以，声音张力问题，我会着重去讲，实际上在好几篇文章中都讲到过这个问题。然后，成公亮的"语气"说，我把它拿过来加以阐发，因为"语气"涉及音乐表演过程中的"乐感"问题。如何有效地训练乐感？这已经是一个老大难的问题了。我无意中在成公亮教学记录（即《秋籁居琴课》）中发现，他经常提到"语气"这个词，说你的演奏应该以语气为准、你刚才弹的语气不对，等等。其实想想，我们的乐感，实际上就是语气在音乐中的体现。除此之外，乐感还能是什么呢？音乐有乐感就是它符合我们的语气逻辑。音乐，说到底，它并没有一套独自的逻辑，它的逻辑就是我们的生活逻辑、我们的情感逻辑、我们的思维逻辑，其最直接的形态，就是语气逻辑，因为语气是人的思想感情表达的最为直观、最为感性的外在形式。演奏中的音乐性，亦即演奏者的乐感问题，古代乐论也很重视，例如徐上瀛《溪山琴况》就特地以"气候"来标示它。但徐上瀛只是说轻重急徐、吟猱绰注，而关于如何操作，他没有找到统领它的东西，所以难以落到实处。我觉得成公亮所说的"语气"是一个重要抓手，所以才特别地加以阐述和推介。

C：当今国内青年学者所做的中国传统音乐美学的研究，您觉得哪些成果值得关注？

L：这应该是有一批的，我可能说不周全，只列举一部分吧。比如，西安音乐学院叶明春教授著有《中国古代音乐审美观研究》，原在南京艺术学院、现在南京师范大学任教的施咏教授著有《中国人的音乐审美心理概论》，南京艺术学院王晓俊教授著有《中国竹笛演奏艺术的美学传统研究》，广州大学何艳珊博士著有《生命·心灵·音乐——走进古代音乐美学》，上海音乐学院杨赛博士著有《中国音乐美学元范畴研究》，周口师范学院张丽博士著有《闵惠芬二胡演奏艺术研究》；贵州大学龚妮丽教授及其女儿张婷婷博士著有《乐韵中的澄明之境——中国传统音乐美学思想研究》，等等。这些著作显示出他们在这一领域的学术贡献。由此也可以看出，中国传统音乐美学的研究，成果还是比较丰硕的，研究人才也比较强劲。就从这一点看，中国传统音乐美学这个学科的前景还是值得期待的。

C：在您看来，南艺的音乐美学学科有哪些特点？

L：南艺的音乐美学应该是从茅原教授开始的。他是国内音乐美学的大家，遗憾的是，由于历史的局限，他的作用未能充分发挥出来。好在他也有自己的传人。第一位传人是他的硕士生杨易禾教授，后来在音乐表演美学上取得成就。应该说，茅老师早期在音乐美学方向的正式弟子就他一个。后来居其宏教授又招收范晓峰教授攻读博士学位，与茅原老师共同指导。茅原老师此时已退休多年，为了再次发挥他的作用，范晓峰成为他的又一个嫡传弟子。但是，他

们的学术重心不在传统音乐美学。茅老师虽然也涉及中国音乐美学方面的内容，比如意境、禅宗等，但他主要的研究领域还是音乐美学原理和西方音乐美学。传统音乐美学在南艺，应该是从我这里才开始比较自觉地去做的，但做得远远不够。我开始招收博士生的时候曾经想过，博士生进来以后能够在传统音乐美学的各个方面，每人做一块，经过十年左右就可以形成一个系列性的成果。但是，限于各个人的具体情况，实际上是很难做到的。但是，各位博士生的论文，虽然构不成一个比较完整的系列著述，但大都在传统音乐美学的领域之内。例如，王晓俊是竹笛演奏美学，张丽是二胡演奏美学，王妍妍是琵琶演奏美学，王虹霞是儒家音乐美学，徐海东是新儒家音乐美学，衡蓉蓉、池瑾璟是宋代音乐美学，潘明栋、鲁勇是声乐演唱美学，郭艺璇、藏卓敏、魏圩是古琴演奏美学，黄洁茹是钢琴改编曲中的传统音乐美学，还有正在进行的申小龙、范双燕（南师大）是戏曲演唱美学，等等。其他方向如李宝杰的陕北民歌与李小戈的广陵琴派等，也不同程度地涉及传统音乐美学问题。这样看来，也算是在传统音乐美学研究方面做了点事。

C：接下来这个问题是要谈到中国音乐美学的发展去向，您认为在哪里？

L：这个"去向"就是预测了。但"去向"不好讲，只能够讲当前传统音乐美学的研究，它的"立足点"是什么，怎样去做，不宜讲"去向"是什么。我个人觉得，"立足点"主要有三：第一是立足于已有的古代的音乐美学资源，同时也要注意吸收现代美学当中的理论。首先应该肯定未来的中国传统音乐美学一定是包含这两方面的元素的，当然可能还会包含其他的，但是这两个方面是少不了的。仅靠我们过去的资源是不够的，因为它与现代文化有一定的距离。第二个立足点是文化学的维度，这个维度并不是去研究文化，而是从文化的角度去阐释音乐，前面已经讲过。第三是要注意音乐形态、音乐现象的考察，传统音乐美学应该建立在对音乐形态、音乐现象分析的基础上。按照这三个原则，最后研究出来的是什么样就是什么样。音乐美学至少受到两个方面的强大影响，一方面是受到哲学观念的影响，另一方面是受到传统音乐形态及其变化的影响，而这两个方面都是难以准确预测的。但是，从事中国传统音乐美学"建设"，只要按照刚才提到的这三个方面去做，就不会偏离正确的轨道，就能够保持正确的航向。

C：刘老师，现在回想我近些年走过的道路，确实有一些朝着理想奋斗的志愿在里面。但是，也不能不说，我还是遇到了很多难以克服的困难，包括对自我的妥协。您对我的将来有没有什么嘱咐？

L：实际上，人生充满了各种机会，有时候许多事情并不都是由自己设计而成的。如果一定要执着于自己的设计往往会碰壁。机遇是有的，正如柏格森

所言,人生就是绵延。绵延就是随机而行。就像我,当初怎么也没想到,学的是中文,最后搞到音乐上去了。所以我也跟学生讲,不要过早地定死自己的方向,而是要注意脚踏实地做自己眼前的事情。做好自己的事情,机遇可能就会来;如果你做得不好,机遇则不会找你。什么事情适合你,也不是你自己说了算,你自己认为最适合干的事情,实际上可能不是这样。所以,人生在世,不要过于拘泥,要放开一点,放开一点以后该做什么就做什么。做就要投入自己全部的精力,做什么事情都要尽力把它做好。另外,也不要太在意一时的遭际,不要轻视眼下的任何工作。如果你确实优秀,那么你的所有经历,都能转化为走向成功的资源,成为人生道路上的宝贵财富。

结 语

通过对刘承华老师的采访,我们了解到,他少年时代和青年时代拉过二胡、当过画工、学过古琴,具备艺术技法的早期积累。在南京大学求学期间,他广泛阅读西方哲学,包括德国古典哲学,熟读康德、黑格尔、马克思等西方哲学家的著作,形成了他后来学术研究的路向。在中国科技大学任教期间,他又开始进一步钻研中国古代文学,这些为他成为中西贯通的学者奠定了牢固基础。他在中国传统音乐美学领域的研究工作是开创性的,也是最早招收传统音乐美学博士生、博士后的导师,堪称中国传统音乐美学学科筚路蓝缕的启导者。他的学术成就不仅在音乐美学方面,在艺术美学方面也有相当深入的研究,先后出版著作《中国音乐的神韵》《中国音乐的人文阐释》《文化与人格——对中西方文化差异的一次比较》《古琴艺术论》《艺术的生命精神与文化品格》《江南文化中的古琴艺术——江苏地区琴派的文化生态研究》《倾听弦外之音——音乐美的文化之维》《守承文化之脉——非物质文化遗产保护特殊性研究》《音乐美学教程》《艺术之道的学理透视》《中国音乐美学思想史论》等(刘老师透露,另有《〈溪山琴况〉:文本、结构与思想》一书亦即将问世)。其中,《中国音乐的神韵》这部专著,以音乐学者不可能具备的学养和视角,开启了以文化切入传统音乐、以文化阐释传统音乐之美的先河,是将音乐之花复接到文化之根的一次创造性实践,对当今中国音乐美学发展具有深远影响。而《中国音乐美学思想史论》这部专著,从儒、道、佛三个方面系统架构中国古代音乐美学理论,推进了中国传统音乐美学理论体系的成形。我们从他的学术经历中认识到,如果说低调内敛、儒雅豁达的品格赋予了他沉潜学术研究的前提,那么,勤于课堂教学、坚持审美立场便是他一系列创造性成果产生的根源。而这些无疑是他学术人生带给我们的重要启示。

芒笛的前世与今生

——基于广东连南瑶族的调查和访谈

郑 虎

连南瑶族地处广东省西北部清远市连南瑶族自治县,因瑶民习惯聚族居住,依山建房,其房屋排排相叠形成山寨,被汉人叫作"瑶排",则称呼为"排瑶"。瑶族有自己的语言,但没有文字,靠歌谣、舞蹈、乐器传承他们的民族文化和民族精神。

瑶族的民间乐器为数不多,有长鼓、铜锣、钹、铃、唢呐、牛角、芒笛、五月箫、木叶。瑶族乐器的产生、发展、使用和流传,以及乐器形制的形成,都与该民族的地理环境、生活习俗、社会经济、文化状况紧密相关。这些乐器演奏的乐曲,如芒笛曲、五月箫曲、牛角号曲、唢呐曲等,成为瑶族传统的民间音乐,各具特色。

芒笛是代表连南瑶族音乐文化的乐器,因卷成它的叶子随处可见,制作简单,随卷随吹,吹奏技巧单一,在瑶族中老年妇女中广泛流传,成为她们解乏娱乐、传递信息的必备乐器。

一、前世

芒笛不知起源于何时,遍查连南相关的文献资料,在清朝李来章撰写的《连阳八排风土记》中有些蛛丝马迹的记载。卷四言语的乐器类中提到:"吹笛瑶语曰水郎 dungh detr(喇叭)。"③ 这里虽然没有明说是芒笛,但吹笛的动作和后面瑶语记写的喇叭,刚好与芒笛的称呼和实际的形制相符。不过,这不能算是完全确凿的证据。在可以算作第一篇专门研究连南瑶族音乐的文章《连阳瑶人的音乐》中,作者中山大学教师黄友棣于 1938 年赴连南采风调研,于 1942 年在国立中山大学研究院文科研究所编的《民俗》(第一卷)上发表

① 本文是广东省哲学社会科学"十三五"规划学科共建项目"传统艺术的现代嬗变:基于连南瑶族音乐、舞蹈和美术的实地调研"(项目编号:GD16XYS19)、广东肇庆学院人文社会科学项目"连南瑶族乐器调查研究"(项目编号:201749)的阶段性成果。

② 郑虎(1973—),毕业于西安音乐学院,现为肇庆学院音乐学院器乐教学部主任。

③ 李来章:《连阳八排风土记》,黄志辉校注,中山大学出版社 1990 年版,第 87 页。

此文,仅用两段文字的篇幅描述了瑶人的乐器,其中提到牛角、鼓锣、玲子,对于芒笛只字未提。直到20世纪90年代之后,才有一些文章和著作明文提到芒笛二字,但甚少用大篇幅描述,只是讲到耍歌堂、长鼓舞等时才一带而过。因此,只能借助这些少之又少的文字和留存的表演图片,总结概括出芒笛的乐器特征和使用的场合。

(一)芒笛的制作与形制

芒笛采用当地盛产的植物箬竹的叶子卷成,当地人把箬竹的叶子称为芒叶。制作芒笛时,把芒叶一分为二,撕成几厘米左右宽窄的小条,从小头卷起,逐渐卷成越来越大的喇叭筒状。卷到中间一条叶子用完,可继续接上下一条叶子再卷,直到卷成想要的长度和大小。成品芒笛为上小下大的喇叭筒形状,虽然称为芒笛,但其形制实际是喇叭模样。芒笛的大小不一,有卷成手指长度的小芒笛,也有卷成像唢呐那么长的大芒笛。

(二)芒笛的演奏

芒笛演奏时,细端放到嘴里吹奏,粗端用一只手掌托住,手指放在粗端口部,或遮挡住口,或放入口里,控制音量音色。另一手扶住芒笛的上端,有时抓住嘴与笛的衔接处,有时抓住芒笛的中部。

芒笛的吹奏需要较大的气量,但不需要太多演奏的技巧,只要气力够足,可持续一定的时间即可。吹奏的音属于有音高的乐音,但只有两种,即偏高的音和偏低的音,高音发声类似"嘣",低音发声类似"嘟"。高低音之间的界限不太分明,通过滑音连接。

芒笛的音色有竹笛般的尖锐,也有号角般的低沉,声音非常嘹亮,穿透力强,可模仿蝉叫和鸟鸣。在山里吹奏,几乎山外都可以听到。

芒笛吹奏时,一般先吹高音,持续10秒钟左右,气力不足时,刚好下滑吹奏,变成低音,几秒钟后结束。如此循环往复吹奏多次。也可以吹出一些简单的节奏,例如X. X XX | XX XX | X - |。

芒笛可一人独奏,也可多人合奏,人数不限,人越多声音越嘹亮、越震撼,几近震耳欲聋,在辽阔的山间、峡谷,声音传递久远,很长时间不散。多人演奏的好处就是可以接力发声,让芒笛的声音持久不断。一人气力衰退,第二人接上吹奏,以此往复,芒笛的声音无衰绝。在瑶族耍歌堂的大型活动中,芒笛队作为烘托耍歌堂气氛的存在,声音不能中断至关重要,这就需要多人协作,此起彼伏,把芒笛的声音持续下来。在第二届中国(连南)瑶族文化艺术节中,芒笛队由5位四五十岁的瑶家妇女组成,她们身穿瑶族盛装,站成一

排，手托芒笛，集体吹奏，声音嘹亮，此起彼伏。芒笛还可以与其他乐器一起演奏，如牛角号、长鼓、铜锣、唢呐等，甚至还有口哨，这些乐器集合在一起表演，并没有统一的节奏，各自展现乐器的音调和节奏，只为表现一种热闹的气氛。

（三）芒笛的作用

过去，瑶家妇女在田间地头劳作，非常辛苦，休息时为排解劳累和孤独，随手拔来芒叶卷成喇叭状，吹出几个旋律音来表达心声。再者，妇女有时不能承受粗重的田间劳作，需要周围男子帮忙完成，又因古代男女授受不亲，瑶家妇女不好意思向男子开口求助，于是吹起芒笛，一面壮胆，一面引起旁边男子的注意。

到了近现代，芒笛乐队加入耍歌堂中，烘托气氛，造成一种热烈情绪的效果。瑶族耍歌堂是粤北山区连南排瑶纪念祖先和欢庆丰收的大型文化活动，是瑶族最隆重的传统节日。在耍歌堂第一天的大型祭祀活动告祖公仪式完毕后，接下来的游神过程中，芒笛队与其他乐器队，如长鼓、铜锣、牛角号、五月箫、木号、唢呐等伴随着游神队伍，在从寨子到歌堂土坪的路上，烘托宏大的音乐气氛，调动热烈的瑶民情绪。芒笛还在耍歌堂的乐歌堂阶段中演奏。瑶民在歌堂坪上举行多姿多彩、载歌载舞的文化娱乐活动，德高望重的老歌手领唱优嗨歌，青年们斗唱情歌，乐手打锣鼓，吹唢呐、芒笛、五月箫和牛角号，舞者跳师爷舞和篝火舞，沉浸在一片歌舞乐的海洋，充满着节庆的热烈气氛。

古代的耍歌堂是一种严肃的祭祀祖先的仪式活动，到了近现代，其中加入芒笛等乐器，是为了增添喜庆热闹的气氛，使歌堂一脱祭祀活动的神秘面纱，成为瑶族民间喜闻乐见的群众文化娱乐活动。

为长鼓舞伴奏也是芒笛很重要的用处。瑶族长鼓舞舞姿刚健，风格独特，具有浓郁的生活气息，通过跳、跃、蹲、挫、旋转、翻扑、仰腾等动作，再现瑶族先民开荒、耕种、伐木、拉锯、盖屋等生产生活情形。芒笛在长鼓舞表演过程中，与铜锣、唢呐一起全程伴奏，更加衬托了长鼓舞飒爽刚健的舞蹈风格。

二、今生

笔者于 2017 年 3 月，送本校学生去连南民族小学实习，其间通过连南民族小学的老师介绍认识了连南排瑶油岭村的一位会吹芒笛的老人，她为我们现场演示和讲解了芒笛如何制作、如何吹奏以及当今使用的场合。下面是根据谈

话视频整理的访谈内容,因写作需要,一些口语化的说辞改成了书面语,必须用原话说明的,以注释的形式写明。

问:芒笛是用什么叶子做的?

答:就是随处可以见到的一种细细长长小小的叶子,我家后山也有好多,我们就叫它芒叶。

问:芒笛怎样制作?

答:制作时把叶子按着中间粗的叶脉撕开,一片大叶子分成两条小细叶。卷的时候要把刚才叶子撕开的茬口向下,自然生长的那一边朝外,这样卷出来的芒笛外圈是整齐的。用左手从小口卷起,一圈一圈往上卷,逐渐卷到大口。一边卷一边调整松紧度,尽量让叶子每一圈都卷得紧实些。一条叶子卷完后如果没有达到所要的芒笛大小,可以再接另一条叶子继续卷,直到达到所要的长度和大小。没有卷完的叶子和开头余留的叶子头用剪子剪掉。尾部用细红绳扎住,这样就做好了。① 做好的芒笛可以一直吹几个月,我桌子上放的这个芒笛已经很久了,还可以吹。放着不吹的时候要泡到水里保鲜,吹的时候再拿出来。

问:芒笛如何吹奏?有没有吹奏的技巧?

答:做好后,先试吹,如果吹不出来,或者音不好听,可以把叶子拧紧些,再试吹,不断调整,直到满意。一片叶子可以卷成小的芒笛,声音细而嘹亮,好几片叶子就可以卷成一个大的芒笛,声音粗且低沉。吹奏时嘴唇紧闭,使劲吹气,就有声音了。右手托住芒笛的底部,左手抓住上部,吹奏的时候右手指开合,可以控制音色。② 不好吹的时候,剪掉小口部的一点叶子,可能就好吹了。③

老人说着就开始演示调整的过程,接着吹出了一些配以简单节奏的乐音。吹奏的节奏并不固定,一般先长音再短音,再长音结束。

问:芒笛的音量音色可以控制吗?

答:嗯,是可以的。要选一条好的叶子,比如里面那条嫩的不好,外面老的叶子好些。老的叶子硬,卷出来的芒笛声音响亮,嫩的叶子软,一方面不容易卷好,一方面声音不够亮。使劲吹时,芒笛的声音很大,穿透力强,传播距离也非常远,可以达到 3 公里,而且还有回音。

问:芒笛一般在什么场合吹奏?一个人吹,还是多人吹?

① 老人边回答,边动手卷着,说完也差不多卷好了一个小芒笛。
② 老人的原话是:"如果没有右手放在底下,就没有'吟啷吟啷'的那种声音了"。
③ 笔者按:这是类似哨片的原理。

答：什么场合都可以吹，没事做就吹，哄小孩子就做个小芒笛吹。县里有文艺节时，我们一起去吹，6～10人一起吹，最多10个人一起吹。耍歌堂的时候大家也一起吹，非常热闹。多人吹时，各吹各的，一个人一个样，不用配合，想怎样吹都可以，一起吹就是热闹。

采访结束后，笔者又查阅了网络上关于芒笛的资料，发现如今的芒笛，已经不再是地头田间自娱自乐的普通乐器了，它具有极强的民族艺术风格和价值，俨然已经成为一种民族艺术的象征，是瑶族音乐文化的代表。2008年，正值纪念改革开放三十周年，在广东省第四届群众音乐舞蹈花会上，由清远职业技术学院排演的瑶族舞蹈《芒笛声声》获得音乐专场金奖和舞蹈专场银奖，还获得广东省第二届大学生艺术展演活动奖。这个舞蹈并没有把芒笛当成一种乐器来使用，而是把它当作代表瑶族族群特征的道具来使用，舞动芒笛，配合动作，表现出瑶族少女的特有神态和热烈活泼的形象。

在连南排瑶的瑶秀作品中，也把芒笛当成一种瑶族特有的文化符号刺绣进工艺品和衣服上，展现排瑶居民的现实生活，比如坐在石凳上吹奏芒笛的莎腰妹、陶醉于吹奏芒笛的瑶族小朋友等。

随着连南瑶族音乐的不断发展和影响力不断变大，中央电视台第15音乐频道于2010年专门邀请连南瑶族乐团做客演播厅，讲解瑶族的音乐，其间连南瑶族自治县民族歌舞团进行了芒笛、牛角号、铜锣、铜铃、口哨集结在一起的音乐表演，让全国观众认识和关注到瑶族的各种特色乐器，之前鲜为人知的芒笛逐渐成为除长鼓之外，可以代表瑶族的音乐文化符号。

结　　语

连南排瑶的民族特色乐器芒笛，虽然不知道源起自何时，但可以肯定它已经陪伴瑶民很久了，它反映着他们的生活，分享排解着他们的情绪，代表着他们的精神。不过，随着经济的发展，瑶族人民生活水平的不断提高，受信息化社会和现代意识的影响，现在居住在连南瑶排的瑶民中会吹芒笛的少之又少，基本都是四五十岁的中老年妇女才会做会吹，年轻人只看过、听过，但不会吹奏，也不愿意动手制作一个芒笛，导致芒笛渐渐成为一种图片中的形象，失去了乐器的本身特征。好在当地政府和艺人积极努力，在每年一届的中国（连南）瑶族文化艺术节的大型活动耍歌堂中，加入芒笛乐队的表演，使这种濒临灭绝的民族乐器得以传承下来。

参考文献

［1］广东省人民政府地方志办公室. 广东印记（第4册）［M］.广州：广东人民出版社，2018.
［2］李筱文. 说瑶三十年［M］.广州：广东人民出版社，2017.
［3］中国民间歌曲集成全国编辑委员会，中国民间歌曲集成广东卷编辑委员会. 中国民间歌曲集成（广东卷）［M］.北京：中国ISBN中心，2005.
［4］连南瑶族自治县地方志编纂委员会. 连南瑶族自治县志（1979—2004）［M］.广州：广东人民出版社，2012.
［5］徐南铁，谢永雄. 音乐人生：谢永雄音乐文论集［M］.武汉：武汉大学出版社，2015.

山水泥土间的天籁

——广东省非物质文化遗产"四会民歌"传承人李重明访谈

曾琼娟[①]

李重(zhòng)明,广东省级非物质文化遗产项目"四会民歌"代表性传承人。自幼喜爱唱客家山歌,对四会民歌的传承有着深深的责任感,退休之后投入大量精力到民间音乐的搜集、整理和创编工作中,被誉为"移动民歌活宝库"。笔者于2020年11月4日在四会市文化馆采访了李老师,由谢华辉摄录。以下为采访记录。

曾琼娟(以下简称"曾"):李老师,您好!您今年是82岁高龄,但是每次见到您都好像是28岁的状态。您能否聊一下您的成长环境和经历呢?

李重明(以下简称"李"):我出生在四会市迳口镇元龙岭。四会始建于秦,已有2230多年的建制历史。"四方之水来会",这是四会地名的由来,也是大自然对四会的眷顾。清光绪版《四会县志》记载,南宋淳熙年间(公元1174—1189年),四会知县苏建邦修建县衙时,掘得一石碑,上刻"龙岭行歌龙以化,凤头将见凤齐鸣"的诗句。由此可推断,800多年前的四会,民歌就已十分盛行。四会民歌分四会白话民歌、客家山歌、绥江船歌号子、罗源山歌等几种,其中以迳口镇元龙岭一带,也就是我的家乡的客家山歌流传最广。

根据我小时候的回忆,那个年代,文化传播不发达,要不就是念古书,听不到其他有文化含量的音乐,唯有"山歌"普遍流传。我的父亲、哥哥、村民都会唱民歌。我父亲每天上山干活的时候都会"啰——嗬"吼上一曲,好像一唱山歌一整天就有精神了。我当时还不识谱,也不认识几个字,就把父亲唱歌的腔调私下学着试唱几遍,然后把唱词记在脑子里,就这样父亲的民歌成了我的启蒙音乐。除了父亲外,我哥哥也是唱民歌的一把好手,每年举行的四会民歌大会,哥哥都会上台表演。直到现在,父亲和哥哥哼过的小调,我依旧记忆清晰,随时都能够背唱出来。

还有我清楚记得小时候放牛的时候,周边好几个村庄的小娃们在草坪、在河边,边放牛边"捼(na)歌",这些场景在我的印象里非常深刻。那些山歌美哉乐哉的曲调至今依然萦绕心头。这在我往后民歌收集整理中帮上了大忙。

① 曾琼娟(1984—),华南师范大学作曲技术理论硕士,现为肇庆学院音乐学院讲师。

"土改"时，我8岁左右，那时刚刚解放，乡下也没有人会唱歌，也没有人教唱歌，到了晚上工作队走了以后，村主任说我们村要出一个节目，唱一首歌。我在睡梦中被他们拉起来去祠堂里教村民们唱歌。当时教的是工作组外来传进来的歌曲，这些歌曲我听一遍就全部吸收进脑海里。歌曲是这样唱的："手拉着手，齐步向前，我们是铁的队伍，解放了老百姓……"一直教到村民们指着我说："看他的眼睛都变小了（迷迷糊糊想睡觉了）。"

在陕西部队时，我也是活跃分子。在一个晚会上，班长说谁会唱歌，出一个节目。结果没有人报名，后来我就唱了一首"八百里秦川一望无边，滚滚的黄河水高高的终南山"，这个节目被连队挑中后就送到司令部，后来我就进入了部队业余文工团。

在考肇庆市话剧团时，我唱的是歌剧《江姐》中的插曲《红霞》，这些作品很少有人会唱，而且演唱难度大。所以可以说，我是打小心里就对音乐非常热爱。

曾：这些经历的确都是非常丰富的宝藏。那在您从小接触的这些四会民歌里，有没有什么特点或者说特别之处吸引您？其中有没有您印象最深刻、自己最喜欢的一些民歌呢？

李：四会民歌有四会白话民歌、客家山歌和绥江船歌号子等。白话民歌抒情意，客家山歌似古诗。客家山歌是我国民歌中独立的一支，继承了《诗经》的比兴传统，又受到南朝民歌和唐诗的影响，基本上是四句七字体，每首山歌都类似古诗，押韵合拍，唱起来朗朗上口，高亢嘹亮，可以说是中国传统音乐的瑰宝。客家山歌所歌颂的耕读传家、尊老爱幼、夫妻恩爱、婆媳和睦等中华民族的传统美德，也是我们国家所提倡和赞扬的。在我们四会生活着相当数量的客家族群，客家人迁徙到四会以后，他们的客家话由于受到四会白话的影响，发音和声调与传统的客家话有所不同，所以四会客家山歌中的滑音和倚音出现较多，因此具有浓郁的地方特色，与梅州、惠州，以及江西和广西等地的客家山歌有着明显的区别。据四会市文化馆调查，在众多的客家山歌中，传承谱系最为明显、最有代表性的是四会市迳口镇元龙岭的李氏家族，元龙岭的客家山歌被称为"元龙调"。

《元龙调》是根据四会迳口镇——客家人聚居地——元龙岭村的山歌《明日带你转涯家》（即"明日娶你回我家"）改编而成的。《元龙调》分两种：第一种是无伴唱的、原生态的，如《山歌无妹唱唔成》《明日带你转涯家》（见谱例1）都是我很喜欢的。

砚园聆涛　乐海钩沉

谱例 1①

明日带你转哇家

（客家山歌）

四会市

1=C 3/4 中速、开朗、喜悦

（乐谱）

正月啰　啊 布谷声声 啼啰 啊， 耙田喈　耙地沓沓 声啰 啊。

今日啰　啊同妹 来掌 啰 牛啰， 陈朝 喈　带你转哇 家啰 啊。

　　第二种就是经过艺术手段润色后，有领唱和伴唱的。元龙民歌一般开头和结尾都有咯嗬，这是四会民歌悠扬流传的一个显著特点。我保留了四会客家山歌的"啰""嗬""吁"等呼山助词，又创新增加了戏剧的情节、调子、声部，并通过男女对唱的形式丰富了歌曲的层次感。如《元龙调·明日带你回我家》中"阿妹对……对对……（情郎）"的多次重复，惟妙惟肖地表现了少女因羞涩迟迟不敢说出"情郎"二字。（见谱例2）

　　① 此曲由"四会民歌传承人"李重明先生收集整理，是最具四会特色的客家山歌，演唱时声音高亢明亮，速度较为自由。因此曲调的采集地位于四会市迳口镇元龙岭村，所以后来此曲调（主旋律）又被称为"元龙调"。注解：1. 转哇家——回我家；2. 掌牛——看牛；3. 陈朝——明天。

谱例2
明日带你回我家

四会客家山歌
创编：李重明

元龙调
1=F，2/4

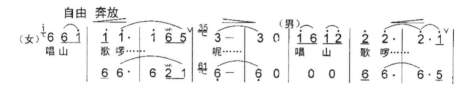

砚园聆涛　乐海钩沉

随着年龄长大，反而听到的这种原始民歌越来越少。到 2014 年，四会市文化局工作人员做了一个问卷调查，还有 100 多名四会人会唱这些山歌，但都是上年纪的老人。

曾：虽说有 100 多人还会唱这些山歌，但是真正把"四会民歌"加以改编并搬上舞台呈现给观众的可能不多。目前我们就看到只有您带领着年轻人还活跃在舞台上。据我了解，您创编的两首《元龙调》问鼎了 2008 年度国际广东小曲王争霸赛冠军，您也获得"四会民歌小曲王"称号，其中的五首歌入

选"广东客家山歌大典",填补了该大典中四会客家山歌之空白。您随后创作的《绥江河上运柑忙》《小玉佩》《玉翠桔红·组曲》《仁面仔》等歌曲屡屡获奖。还有您创作并领唱的《农谚歌》更是获得 2014 年"广东省第六届音乐舞蹈花会"音乐类金奖,等等。可以聊聊您的民歌创作经历吗?

李:我 20 世纪 60 年代在"肇庆市话剧团"工作时,利用话剧团经常下乡的机会,深入渔港、下矿挖煤、随船采风,体验生活。每到一个地方,我除了观察人物细节,还会去了解当地的民歌素材。久而久之,我就收集了大量民歌的原始曲调。在话剧团,我除了自己喜欢独唱、重唱、合唱、跳舞等之外,还会参加团里的创作组。肇庆有"西江",四会有"绥江",所以我就提出要写一个"水上民歌"题材的作品。文化部门的领导很快答应了。当时有一个机会,肇庆船运社的船运从肇庆下船到梧州,我们就到船上体验船工的生活,看到拖头机船要停靠,通知后面木驳船时拉响三声汽笛,木驳船用钟声"当当当",我就把这个信号当成一个动机,提炼出来,写进作品里。

当时还有一位姓徐的船老大唱了几首纤夫号子,对我的触动很大。"哎呀难哪难哪难哪,难过黄鳝上沙滩,一眼望见柳州山了,油盐咸蛋又一餐。"表面上这几句没什么东西,但是仔细琢磨,歌词很考究,一开始"哎呀"先声夺人,接着三个"难哪"进行重复,难到什么程度呢?难过黄鳝上沙滩。这是什么意思呢?黄鳝上沙滩,不死也要掉一身皮啊!眼看柳州山这个目的地就在眼前,但是要把船拉到对面去还远着呢!到了目的地之后又会怎样呢?冷饭加一点油盐和咸蛋又一餐!

比如"冷水劏鸡要大力嘿呀吼……",就这么简单一句,歌词说的是冷水杀鸡是比较难的事情,但是背后主要是结合"冷水滩"的地理形势,结合"冷水滩从下到上,要非常用力拉纤"这个现实而唱出来的民歌。这些不是大名人大作曲家能随手写出来的,没有民间的生活是写不出来的。所以我吸收了这些素材之后,写的那首《西江船歌》成为当时话剧团的保留节目。

比如《明日带你转涯家》:"今日和你来看牛,明日清早起来带你转涯家咯。"把它改成女声来唱:"清早起来带你转哐~哐~哐~哐~回涯家咯。"中间加入姑娘羞涩化的情节化表演,好像感觉"带你回我家"这句话害羞得说不出口一样,就在这个时候,男声加进来:"哎,你不好意思,我带你转涯家嘛!"这样一唱一和形成对话式的表演。

2007 年,省里有一个"旅游文化节民间艺术汇演",四会市文化馆邀请我写一首作品,我就用了四会民歌素材写了一首《玉翠橘红》。当时四会市文化局领导讨论用什么办法把这首作品进行包装,如何把这个小作品做大,做出规模。在肇庆市牌坊广场演出时,记得当时有两位观众反馈,其中有一位是广宁

县的村民,用广宁白话说:"各的歌好听喽!(这个歌好听呢!)"原来广宁白话和四会白话比较接近,这位村民听懂了。还有一位外国友人,一直对我们夸:"very good! very good!"

当时四会市文化局很重视,成立民歌收集小组,下到各村镇去收集民歌,收集到了一本《四会县歌谣集成》。有了这本蓝本之后,我把有代表性和经典性的四会民歌用在创作中。有一些民歌简单的几句就唱完了,我不甘心就这么几句,把它发展成一呼一应,有领唱和合唱多声部的群众参与表演。这样音乐形象就丰满了,艺术成分也浓厚了。

我们组成了一个"四方水组合",于2008年参加国际广东小曲王争霸赛。当时歌手们就想把音乐做成庞大乐队伴奏,来掩盖歌手演唱上的不足。但是我坚持无伴奏合唱,而且是原生态唱法。歌手们学唱之后,曲子是会唱了,但是歌手们自己也觉得味道不足,离四会民歌的韵味还差一些,后来他们就邀请我参与进来。这个时候我的年龄已经近70岁了,上舞台的话好像有点鹤立鸡群,但是为了节目质量,我想了一个办法,就是在这首作品中安排一个"老年人"的角色,加了一些欢快的情节,很有喜剧点,带领着这班年轻人来演唱,这样就合情合理了,也为这个节目带来了噱头。就这样拿到了这次比赛的冠军。"四会民歌"慢慢走出了一条路。

接着是《农谚歌》《争春牛》等。比如《四会县志》里所提到的《龙岭放歌凤齐鸣》,我和我的女儿(也是音乐专业毕业)商量,能不能在这首原始的民歌基础上加入一些情节表演,把民歌生动化。龙岭的青年仔想娶凤山的姑娘做老婆,凤山这边的姑娘问:"你有多少金多少银呢?"龙岭的小伙子回答说:"我没有金也没有银。"问:"那你拿什么来娶老婆呢?"答:"我有勤劳一双手,钱肯定会有,房子肯定会有。"这样,最后就创作出了《龙岭放歌凤山和》这首歌。这首歌的创编充分运用"四会民歌"的素材,描绘出四会人民纯朴、热情、浪漫的人物形象和勤劳、智慧、积极向上的精神风貌,富有戏剧性和地方特色。

《龙岭放歌凤山和》歌词如下:

哎啰——
元龙岭顶唱山歌
凤山山下众人和
唔唱山高皇帝远
只唱阿妹同阿哥
哎啰——呀啰喂

只唱阿妹同阿哥
歌声飞过凤山坡
流入隔村何坑河
丢块石头试水深
唱条山歌等妹和
哎啰——呀啰喂
唱条山歌等妹和

凤山妹子靓又多
你估这么易做你老婆
问你大屋有几间
问你金银有几多

我屋无瓦盖禾草（啊？）
讲金讲银（有几多啊？）
我都无
（你屋无银无，你有什么？）
只有勤劳一双手
大屋金银自然有
好　只有勤劳一双手
大屋金银自然有

我爱阿哥心地好
有义有情好难求
只要我们两个心一条
万苦千辛都难唔到
只要我们两个心一条
万苦千辛都难唔到

阿哥阿妹俩相好
好似鸳鸯水中游
凤凰飞到元龙岭
龙岭放歌凤山和
哎啰——呀啰喂

砚园聆涛　乐海钩沉

龙岭放歌凤山和

我小时候接触的民歌，对我的民歌创作很有帮助。我记得小时候邻乡有一首民歌叫《唱春牛》，讲的是两个人弄了一块黑布，装扮成牛。我记得当时有这么一个旋律，我把这个旋律和各地《唱春牛》的旋律融合在一起，就创作了一首《争春牛》，主要讲述的是哥哥一早起来急着要拉起牛去耕田，但是妹妹心疼牛，要喂饱它才让哥哥牵走，所以两兄妹就在争吵，争吵中妹妹想了一个妙招，拿起一把稻草把牛引过来，结果牛自己跑过来了，妹妹就赢了。所以我的创作离不开生活，离不开民歌。

在《四会县志》第 767 页里记载了一首童谣《仁面仔》："大风吹，大雨来，仁面仔，掉下来，一二三四五六七八九十个，给谁捡回家去，给阿婆，阿婆见了笑呵呵。"我看了之后感觉这很有小孩的味道："阿妹仔唉，一个两个三个，给我给我给我。"数数的动作很有小孩玩乐的感觉，于是我把它放到音乐中来，增加了戏剧性。

比如《农谚歌》，"正月种瓜节节瓜，二月种瓜节节花呦"，唱出了错过农时就没收获的生产知识和哲理。这首作品参加广东省第六届群众音乐舞蹈花会，只用了一把笛子，加上人声。评委之一、歌曲《小草》的作曲者之一王祖皆点评时说："一个作品可能有优点也有缺点，不能够没有亮点。这首作品接地气，就是亮点，它体现劳动的哲理。这首作品可以走出广东。"

我最近也在构思一首作品《琼姑殉情古琴塘》，这是发生在四会"非遗"资料集里的故事。我想把这个故事用音乐构思出来。

曾：很期待您的新作品。我也了解到，对于四会民歌的传承，您一直在做大量工作，能否和我们聊聊具体在哪些方面呢？

李：我花了近 10 年时间深入走访了四会迳口、黄田、下茆、江谷、邓村等地，借四会民歌申报非物质文化遗产的契机，不断苦寻当地歌手，挖掘四会客家山歌。把几十年来收集的数百首不同地区的民歌一字一句一调手抄成册，辗转收集整理了 100 多首四会客家山歌，从最熟悉的家乡"元龙调"着手，整合创编。但是收集的民歌有一些旋律雷同，如果千篇一律这样唱也没有意思，文字的东西能保存下来，但是还要通过一定的形式传播下来。比如生活歌、宗室礼俗歌、劳动歌、爱情歌等很多类型。如宗室礼俗歌，不能干巴巴地来唱，要把类似的归纳、提炼出来，这需要人来做。

随着这两年乡村振兴的推进，基层政府也越来越重视文化建设，四会民歌也逐渐"登堂入室"，有了在舞台上展现的机会。几乎每个月我都会接到各个镇和村的邀请，前去指导民歌大赛或文艺晚会。我去参加过几次镇里的民歌大

会，被现场火爆的场面吸引住了。有些老伯刚刚把牛拴到牛圈，扛起一个小板凳就到村里的小广场看演出了。虽然现场的条件简陋了点，几根竹竿撑起一个帐篷，几根木板搭起一个舞台，没有演出灯光和乐队，但台上台下的活动太热烈了，有时台上的歌手刚唱完，台下的观众就说："这首歌我也会唱啊！"于是台上台下大合唱。到了农闲时节，山村里的民歌会更加热闹。晚上山里天气冷，就升起一堆火，也没有麦克风，大家围着火堆清唱。

近十几年来，我在家乡迳口镇举办了数十期客家山歌公益培训班，义务授徒200多人，唱响濒临失传的客家山歌，使其被列入广东省非物质文化遗产名录。同时，我每周都会穿梭往返于家和四会市老干部大学之间，风雨无阻地向学员们传歌，也有很多民歌爱好者慕名前来。经过多年努力，我培养出了一批学生，这些人从不会唱山歌到会唱山歌，从不了解到了解，从不喜欢到喜欢。

曾：您现在有传承人吗？您是从哪些方面来培养传承人的呢？

李：这也是我心头的一件大事啊！目前还没有正式的传承人，如果能早日确定下来，我首先要武装他（她）的头脑，让他（她）要有责任感。其次则是在落实、宣传等方面做工作。比如我现在正在构思的《琼姑殉情古琴塘》，我翻阅了很多资料，然后把它用音乐做出来，这就需要传承人来配合，从创作技术上、宣传上努力。因为我年龄已大，很多想法都不够用了。这个跟政府部门领导的推动也有关，比如这一次对四会民歌这个"非遗"项目的检查，对我们来说也是一个推动力，专家指出一些不足，如四会的原始民歌比较少，还要进行传承人的进一步落实。但是具体什么时间来做这个事情，还有赖于政府部门来推动和落实。

曾：为您的质朴和执着深深感动！能说说您对"四会民歌"的愿景吗？

李：近几十年随着城市化进程的推进，民歌渐渐消亡在土地上。我希望"四会民歌"这个在山水泥土间诞生的天籁，带着土地歌谣的回响，越过千重岁月，入驻年轻人的心海，在世间永远吟唱。

砚园聆涛　乐海钩沉

从俄罗斯到美国的音乐传承

——访美国名钢琴家与教育家丹尼尔·波拉克教授

陈瑰丽①

引　言

笔者第一次与钢琴大师丹尼尔·波拉克见面是在1990年的暑假,当时本人以钢琴伴奏的身份受邀前往莫斯科参加第九届国际柴可夫斯基大赛,波拉克教授是此次比赛的常任评审团成员之一。1990年,莫斯科的空气中弥散着一种诡异的氛围,在比赛的场合也不例外,灰暗又令人感觉不安。就在混乱中,笔者巧遇波拉克教授,即便是简短的对话,也让笔者感到兴奋不已,成为此次莫斯科之行的亮点。回美国之后,笔者马上联络上波拉克教授并表达了进入他在南加州大学钢琴班的心愿,最后在波拉克教授的强力推荐下顺利进入南加州大学,跟随大师学习长达十年之久。波拉克教授对学生非常亲切,他的指导并不局限于艺术方面,除了注重正确弹奏钢琴的基本原则与演奏的理念,他认为身为导师的任务是尽己所能帮助学生面对不确定的未来制订计划。在十年的师徒关系中,笔者受益匪浅。

笔者于2019年12月参加在肇庆学院音乐学院举行的"第四届全国音乐口述史学术研讨会暨全国音乐口述史学会年会",从中受到启发,本预定利用寒假期间飞往美国加州洛杉矶拜访恩师并做采访,不料因疫情关系无法成行。因此,此次的采访以线上视讯方式进行。本文是笔者根据线上视讯采访的录影录音记录整理出来的文本记录。

采访人:陈瑰丽(以下简称"QL")
受访者:丹尼尔·波拉克(Daniel Pollack,以下简称"DP")
采访时间:2020年9月20日
采访方式/地点:Zoom视讯/美国洛杉矶波拉克教授家中—广东省肇庆市

① 陈瑰丽(1962—),中国台湾人,美国约翰霍普金斯大学琵琶蒂音乐院钢琴演奏学士与硕士,美国南加州大学音乐艺术博士,现为肇庆学院音乐学院副教授。

肇庆学院

一、首届国际柴可夫斯基大赛与丹尼尔·波拉克

QL：1958年，来自得克萨斯州24岁的范·克莱本（Van Cliburn）和来自洛杉矶23岁的您代表美国前往莫斯科参加首届国际柴可夫斯基大赛。当时美苏正处于情势紧张的冷战之际，是什么动力促使您参赛的？

DP：从茱莉亚音乐学院（Juiliard School）毕业后，我获得傅尔布莱特奖学金（Fulbright Scholarship）在维也纳学习，当时我的教授给了我柴可夫斯基比赛的申请小册子。因为小册子是德语版，我看不懂，我的教授帮我翻译了比赛资格及要求，我发现还有两个月的时间学习曲目和准备，所以就报名了。最糟的是，到达莫斯科当天的晚宴上，一名参赛者问我的曲目是什么，我告诉他是米亚斯科夫斯基（Miaskovsky）、梅特纳（Medtner）和肖斯塔科维奇（Shostakovich）。他问我为什么都是苏联作品，告诉我只需要准备其中一个即可。我很快意识到我准备了错误的曲目，于是立即提出退赛。最初，他们认为这是一项政治操作：一个来到苏联比赛只弹俄国作曲家作品的美国人，非常的不寻常。我当时真的吓坏了，但后来由于担心成为国际政治事件，比赛单位召开了由评审主委迪米特里·肖斯塔科维奇（Dimitri Shostakovich）领导的紧急会议。最后比赛的评审委员会同意让我用准备的"错误曲目"进行比赛，最终解决了这起乌龙事件。

QL：想不到有这么戏剧性的故事发生。后来比赛结果出炉，克莱本荣获冠军，取得了历史性的胜利，您也是奖项得主之一。二位土生土长的美国人首次在苏联土地上，在俄罗斯人最引以为傲的音乐大赛中，击败多数选手，克莱本更是击败苏联最寄予厚望的选手阿胥肯纳吉（Ashkenazy）。我看了当时的纪录视频，克莱本凯旋归国受到美国人民英雄式列队欢迎的浩大场面，这位年轻钢琴家当时肯定感到无比荣耀。您当时选择留在苏联近两个月的时间，请跟我们分享您这两个月在苏联的经验。

DP：这两个月我录制了两张专辑，并由苏联政府主办在俄罗斯和乌克兰巡回演出。在比赛中，每个参赛者都被要求表演一首自己国家的作品，而我演奏的是美国作曲家塞缪尔·巴伯（Samuel Barber）的奏鸣曲，这首曲子范·克莱本也演奏了，但他不是弹奏全曲，只将其最后的复格乐章。因此，我的演奏成为此曲在俄罗斯的首演，有它的历史意义，也因此才有后续的录音动作。而最初那两个月的巡回演出为我日后带来更多的邀请，俄罗斯的听众非常热情，我感觉到他们发自内心对我的喜爱，而我与俄罗斯民众之间的联结也日益

砚园聆涛　乐海钩沉

紧密。

QL：您于2008年再次受邀前往圣彼得堡担任柴可夫斯基比赛评审，同时在比赛成立50周年的庆祝会上表演，作为第一届的获奖者而言，肯定感动于这非凡的意义。

DP：的确！我现在还仍然能感受到它的影响力，比赛是由整个俄罗斯及其他国家进行广播和电视转播的，即使在今天，来自世界各地听过这场表演的人也依然认得我。

QL：最值得一提的是您的2015年之旅，正逢柴可夫斯基175周年诞辰之际，您在圣彼得堡国际文化论坛上被授予"文化荣誉名誉大使"的称号，这是何等的殊荣！

DP：实际上，文化大使的工作我已经默默做了数十年了，只是非官方的。这是第五次国际论坛，也是他们第一次授予我"文化荣誉名誉大使"的称号。当我1958年在俄罗斯参加第一次柴可夫斯基比赛时，我所做的不只是表演，在某种意义上，我还是两国之间的大使。作为音乐家，我们比外交官员更有能力打破两国障碍，成为沟通的桥梁，我们的语言是音乐，音乐是国际语言。我不必说俄语，但我的表演可以感动听众，这是人与人之间的联结。我在论坛演讲中也谈到了艺术的未来，并在会议结束前开展了独奏会。在国际关系紧张时期，音乐和文化能够从人性的角度出发，发挥促进四海皆兄弟团结一致的作用。

二、俄国钢琴学派的传承

QL：之前我们谈过在获得颇具历史意义的1958年柴可夫斯基大赛奖项后，您与俄罗斯之间的关系日益紧密。事实上，您与俄罗斯的渊源应追溯到更早在茱莉亚音乐学院的学习期间，您师从于俄国钢琴学派的传奇性钢琴家与教育家罗西娜·列汶（Rosina Lhevinne），后来她在南加州大学任教时您成为她的助手。您也曾被称为俄罗斯伟大音乐遗产的音乐子孙，可以聊聊这份珍贵的音乐传承吗？

DP：列汶夫人对我的影响力是深远的，即使在我获奖、展开演奏事业后仍在继续影响着我。1971年至1974年，列汶夫人在南加州大学（University of Southern California）教授钢琴大师班，我是她的助教。随后，我就被录取加入南加州大学教师团队。在南加州大学桑顿音乐学院的任教初期，我很幸运能有机会在1972年与当时在南加州大学任教的传奇小提琴家雅沙·海菲茨（Jascha Heifetz）和大提琴家格里戈里·皮亚季弋尔斯基（Gregor Piatigorsky）一起演

奏柴可夫斯基钢琴三重奏。这两位伟大的艺术家都是俄罗斯人。我非常重视斯拉夫的传统。这在我自己的教学和表演上都有极大的影响力，有幸成为俄罗斯学派传承的一部分让我感到荣幸。

QL：如何解释俄罗斯学派？这个词似乎能被应用到任何来自俄罗斯的成功钢琴演奏家身上，即使他们有不同的美学原则和风格，例如拉赫曼尼诺夫和里希特有截然不同的审美观，却同属一个"俄罗斯学派"的大家族。

DP：简单地说，属于俄罗斯学派的钢琴演奏家们都有一些共同的特征，列举其中三个：第一个特征是拥有细腻绝伦的声音，他们非常注重在钢琴上探索并模仿声乐以及对音色的培养；第二个特征是能将整个音乐织体以复调层次感的方式呈现；第三个特征是圆滑（legato）踏板的运用。尽管这些伟大的演奏家具有强烈的音乐独特性，但毋庸置疑地都属于俄罗斯钢琴传统的代表。

QL：您的老师列汶夫人与列汶先生（Rosina and Josef Lhevinne）也被公认为俄罗斯钢琴学派的代表人物，可以谈谈他们留给后辈的音乐遗产吗？

DP：他们是20世纪钢琴演奏和教学的泰斗，有极大的贡献及影响力，也是历史的见证人，亲自受教于昔日钢琴巨擘，也经历了时代动荡变迁。列汶夫妇都是莫斯科音乐学院获金牌奖毕业的学生，跟列汶先生同期也是获金牌奖毕业的还有拉赫曼尼诺夫（Rachmaninov）及史克理亚宾（Scriabin）。列汶夫妇于1919年移居美国，1924年茱莉亚音乐学院成立，他们应邀为首席教授，在那里任教达50年之久，培养了好几代弟子，桃李满天下而散布于世界各地，其所传授演奏的原则及观点形成了所谓的"列汶传统"，该原则传承于安东·鲁宾斯坦的俄罗斯钢琴学派。列汶先生逝世后，列汶夫人接下这个传统，我和克莱本都是列汶的第五代弟子，也是列汶夫人的第一代学生。

三、钢琴弹奏的基本原则与教学观点

QL：列汶夫人与所谓的"钢琴家的黄金时代"的许多钢琴家的友谊和联结使她对他们的弹奏技巧和音乐观点有着深刻的了解。您从她那里接受的训练为您提供了创造多样色彩的弹奏和极富变化音色的工具。我们正在失去"黄金时代"的许多教学遗产和传承。许多元素，包括技巧和音乐层面，都不再被理解和教导。列汶夫人的教学在哪些方面对您影响最大？

DP："听"是最重要的要素，钢琴演奏是聆听的艺术。在钢琴上的所有元素都是同时发生的，因此，建立组织基础知识很重要。"列汶传统"的整个基础都建立在以下前提：首先是技术基础；其次是有目的性地根据乐曲的性格和情感内涵，将技术用于所需的音乐效果上。一切都必须始于优美的声音。钢

琴教学必须包括如何制造共鸣的声音、放松自由的手臂和重量的平衡使用，当然还包括仔细聆听音调品质的美感。然后，即使是简单的乐曲也必须听起来充满音乐感和满足感。太多的老师把教学搞反了，他们忽视了初步音乐性弹奏的发展，然后又过早地让学生去学习困难的作品，并尝试在技巧不扎实的情况下进行"音乐性"弹奏。

QL：钢琴启蒙教育非常重要，初学者从第一堂课开始就必须养成正确使用身体的方法，认识优美的声音和手势的关系，可惜许多家长忽视了扎实基础的重要性。

DP：先要有扎实的基础才能弹奏出优美的声音，然后随着课程的进展，可以探索情感的风景，从而使技巧在作品性格的运用中有目的、有关联。大多数技术书籍把重点放在手指和速度的独立性上，俄罗斯学派则侧重于语调美，对线条方向和声音层次有细致的要求与处理。从技术层面来说，手的位置，根据"列汶传统"的原则，是与声音的质量直接相关的。如果你不改变手的位置，声音将不会改变。比如说用指尖弹奏的手型弹奏的古典乐派作品可产生清晰亮度，而"浪漫乐派"在琴键上使用手指多肉部位弹奏可使声音更具共鸣和温暖感。

QL：使用特定的动作或手型来创建一致的有目的的声音是很科学的教学法。

DP：是的，要点是对触键的精确度，使用特定的动作来创建一致的、有意的声音，从而满足特定的角色或情绪。每个弹奏技法（articulation）都具有一个非常特定的手势以产生一致的声音，这一种想法非常重要。但是，更重要的是，必须对触键和技术的所有问题进行分类，并让学生和老师都可以理解。所有弹奏法所使用的关节和手势本身都会产生适合某些情感的特定声音。每个人都有自己的个性，而音色正是人音乐的个性。性格不同，手下的音色自然也不同，但它们都有共同的音乐和技术元素。我教学生演奏美丽声音的方法，但最终会产生什么样的声音，还是归到学生本身。同样的方法所创造出的声音也会人人不同。事实上，要成为成功的钢琴家，一定要发展出自己的声音，让琴音表现自己的个性，而非模仿别人的声音。

QL：的确，在您的众多学生中，每个人弹奏的音乐听起来都不同，他们有自己的个性和风格，但运用了相同基本演奏的技巧，您在教学中一直秉持着这个原则。

DP：成为一个积极的老师很重要，我一直为此而努力。最重要的是建立学生的自信心，学生很依赖我，但我不是教条主义者，我不希望他们成为我的复制版。许多老师强制注入自己的风格，因此破坏了学生的自信心，一个好的

老师对每个学生都必须因材施教，如果学生不同意我在诠释细节上的建议，我是非常乐意被学生说服的。我们必须鼓励学生有自主思考的能力，这个过程很辛苦，但也很有趣。

结　　语

在丁旭东博士的《谈谈口述音乐史的几个问题——基于与梁茂春教授的对话》中，梁茂春教授谈到口述史人性化的特征："口述史……包含了人的生命气息，有人的见识、情感、态度，等等。所以，口述音乐史又有亲近人、感动人的特征，所以，它容易被人接受，产生情感共鸣，形成心灵对话。"这次采访波拉克教授的过程与经验也正呼应了梁茂春教授的观点，从准备问题到整理文本记录，笔者的记忆被带回到20多年前的学生时期，仿如昨日。波拉克教授述说与他自身生命有关的音乐史，而笔者作为他的学生，也曾分享那被述说的部分历史，从某些意义上来说，这次的采访同时创造了另一段共同经历的口述音乐史。口述史访谈保留了被访者声音的变化、情感和亲密感，它将我们带到特定的时间和地点。比起传统的书面历史记录，口述史记录了一个人或一个事件更完整、更细微的面貌。

砚园聆涛　乐海钩沉

严以律己以治学，春风化雨以育人

——访美国南加州大学键盘系主任史都华·哥登（Stewart Gordon）教授

谢明志①

<div align="center">引　言</div>

笔者来自中国台湾，1990 年赴美留学深造并于 1999 年毕业于美国南加州大学桑顿音乐学院钢琴演奏专业，获得音乐艺术博士学位（Doctor of Musical Arts）。在就读博士四年期间，受钢琴老师兼博士生导师的哥登教授许多的教导和启发，一直以来十分感念老师的恩情，并对老师研究学问的态度以及教书育人的热忱深感敬佩。于是在毕业后的 20 年想成就一篇口述访谈论文，内容是关于哥登教授在长达半个多世纪的钢琴教学经验分享，并着重于钢琴教学法（piano pedagogy）的探讨。不但可以作为哥登教授教学理论的一些整理，也是对笔者和哥登教授长达 20 多年师生情谊的回忆和感谢。

哥登教授今年 90 岁高龄，他的博士学位取得于罗彻斯特大学（University of Rochester）的伊士曼音乐学院（Eastman School of Music）。在来美国洛杉矶的南加州大学服务之前，他先后在美国纽约皇后学院（Queens College）以及马里兰大学（University of Maryland）服务。他所师承的老师有许多，其中最有名的包括传奇大师德国已故钢琴家瓦特·季雪金（Walter Gieseking），以及生前在美国茱莉亚音乐学院（Julliard School of Music）任教的美国钢琴家艾黛儿·马可斯（Adele Marcus）。

在长达 60 年的钢琴教学生涯里，哥登教授育人无数，他除了是非常杰出的钢琴演奏家以及教育家之外，也是非常活跃的作曲家以及学者。他的著作中最有名而且具影响力的是由席曼（Schirmer）出版社出版的《钢琴作品研究史》（A History of Keyboard Literature），以及由奥福（Alfred）出版社出版的一套贝多芬三十二首钢琴奏鸣曲的乐谱。这两套著作应该是许多音乐学院钢琴专业学生课堂上学习的教本，以及在学习贝多芬作品时被许多教师推荐的乐谱。

① 谢明志（1969— ），中国台湾人，美国亚利桑那州立大学钢琴演奏学士与硕士，美国南加州大学钢琴演奏博士，现为肇庆学院音乐学院副教授。

音乐口述史人物访谈

笔者和哥登教授结识于1995年，当时笔者在亚利桑那州立大学（Arizona State University）攻读音乐硕士学位即将告一段落，正准备申请博士班。记得那年大约在12月中旬收到南加州大学博士班的录取通知，之后的第二天即接到笔者硕士生导师雷娜·亚夏芬博（Rayna Aschaffenburg）的来电，告知南加州大学哥登教授打电话给她，希望笔者能进他博士班的门下。碰巧的是，笔者的硕导亚夏芬博教授的博士学位是在马里兰大学获得的，而她在马里兰大学时候的博导也是哥登教授，于是在硕导的极力推荐之下促成了笔者前往洛杉矶南加州大学展开和哥登教授学习的旅程。

此次访谈的时间是2019年8月10日下午2时，地点在哥登教授位于洛杉矶的家中，整个过程大约花了4个小时，访谈的内容是先录音记录，之后再由笔者翻译与整理而成。访谈的氛围比较轻松，以跟老朋友叙旧的方式进行。访谈的主题是从教授长达半个世纪以上的教学经验来谈他的钢琴教学理论以及教育理念。问题的触角比较着重于学生的学习，以及老师在教学上所面临的实际问题，从这些问题的探讨中衍生出教学理论的分析，并以教授的观点来比较现在的学生和以前的学生在学习形式以及内容上的不同。以下是访谈内容。

笔者：哥登教授您好，据我所知，您一直保持每天早上四点起床练琴直到九点到学校上班。您在练习时是否会把音阶以及类似哈农的手指练习放在您的例行日程上？

哥登：肯定是会的。其实对于音阶以及手指练习的重要性，很多专业的钢琴家也持不同的看法。比如20世纪俄罗斯钢琴大师霍洛维兹（Vladimir Horowitz）曾经说过，他自己从不练音阶，原因是他认为练习音阶会导致在诠释乐曲时把类似的元素过分强调机械性而缺乏自然感。但是我认为对一般人而言，不论是热身（warm up）还是寻求技巧的突破，练习音阶是绝对有必要的。我还记得第一次见到我的恩师马可斯（Marcus）教授的情景，当时我大约是而立之年，而他已经是茱莉亚音乐学院的王牌名师，我印象很深刻，当时我在他的琴房外等了足足半个小时，原因是里面传来一套又一套的音阶练习，因为第一次见面担心失礼，所以也没敢敲门，半小时后，马可斯教授自己把门开了，原来刚刚所有的练习都是马可斯教授自己弹的，于是我告诉自己，连这么伟大的音乐家都把音阶练习看成暮鼓晨钟，那我们一般人更是不用说了。音阶练习对学习的重要性可不是三言两语就能讲完的，它对于帮助肌肉的独立和维持肌肉的协调性是极为重要的。对于演奏家要在最短的时间内找到肢体的最佳状态，甚至能更往上提升跟突破，音阶是最有效率且最科学的工具。

笔者：钢琴演奏的背谱传统是浪漫派大师匈牙利作曲家李斯特（F. Liszt）所奠定的，另外，据我所知，现在南加州大学的钢琴专业的入学考也加了钢琴

视奏这个部分,请问您怎么看背谱以及视奏这两个能力在学习上的影响?

哥登:在实务上,背谱以及视谱存在着某种程度的相对性,一个(背谱)是比较依赖听觉为主的学习经验,另外一个是依赖视觉为主的过程。很多背谱容易的学生视谱相对会比较慢,相反,视谱快的就比较容易有背谱上的困难。据研究统计,视障的学生背谱往往非常快,因为听觉是他们唯一能够和外面资讯产生较大联结的方式,虽然他们在视觉上比较困难,但是往往在听觉注意力就能够比一般人集中,靠听觉能取得比一般人更多的细节跟资讯,且这些资讯能在大脑产生较深刻的听觉印象。相反地,对于视觉反应比较敏捷的学生,在钢琴这个完全是绝对音高的乐器上,他们光靠视觉的反应弹奏就能够满足大部分谱上相对完整的元素(例如节奏、音高、音型),因为人的习惯会渐渐地依赖自身的优势而往往忽略建立听觉的自主性,一段时间后,他所练习的细节和元素比较不容易在大脑留下深刻的印象从而导致背谱的障碍。老实说,两个能力都一样好的情况不多,一般视谱能力跟背谱能力对于每一个学生都会有或多或少的偏颇,在不影响学习或者是音乐发展的情况下是可以让其自然发展的。但若是这两种能力偏颇的比较厉害而导致学习面临严重的障碍时,老师就得注意这个问题而认真对待。事实上,这两方面的能力只要经过系统以及科学方法的训练,一段时间后都能得到令人满意的成果。

笔者:在您这么多年的教学经验里面,您觉得学生在练习的过程中需要把握什么样的原则,哪些是大部分的学生比较容易忽略的?

哥登:大部分学生比较容易犯的毛病是一成不变地进行反复机械式练习,而忽略了练习是需要设定目标的。也就是说,每次在尝试练习的时候可以把想要练习的困难地方分成许多小段(每小段长度为1~2小节,以不超过4小节为准),分析并找出每小段的难点(例如移位、双音、大跳或者是快速音群的平均和控制),然后集中精力放在每一小段的难点克服上。在每一次尝试的过程中都可以设立不同的目标,这个目标可能是和速度、力度、乐句的音型或是和抑扬顿挫有关。等到能把一小段练成基本想要的样子之后,再尝试着把数小段连接结合起来,然后段落可以慢慢延伸至更大的段落,有一点像盖房子的过程,从小面积的基础慢慢扩大延伸甚至变高最终成为一个完整的作品。当然在这里我并不是完全反对机械式的练习,只是一味重复相同的事容易使大脑产生疲乏甚至缺乏集中力,取而代之的是肌肉的反射动作。当大脑不再思考或接受新的刺激时,这个练习就失去了效率和其该有的意义。换句话说,我们需要练习的理由其实并非只是为了手指,而更多的是训练我们大脑和肌肉的联结和反应,好使我们的肢体能够达到我们大脑想要肢体所表达的一切信息。

另外一个是练习过程中的关键,也是一般人常常忽略的,即如何正确地读

谱（这里的读谱和视奏是不一样的概念）。大部分的学生会比较心急，甚至觉得手指一定得透过琴键才能达到真正的练习，很少人真正地愿意花一部分的时间在没有钢琴的状况下研究乐谱。事实上，乐谱能够给你的信息非常多，如音高、节奏、音量，还有更重要的和声、调性、指法、分句、曲式以及踏板。读谱的能力也必须要不断地练习跟提升，而这方面的能力和其他大家比较重视的如技术、基本功和背谱是同样重要且不可缺少的。

笔者：您觉得现在的学生和30年前的学生有什么不同的学习方式和特点？

哥登：现在的学生可以学习的方式和渠道太多了，科技网络信息的发达让现在的学生有机会听到全世界各地不管是大师还是普通人的演奏。在20世纪网络尚未普及的时候，你能够学习的主要对象是你的老师，有的时候也可以是老师班上的其他同学，录音跟视频相对是比较有限的。现在的学生经常同时跟好几位老师学习，抑或是跟一位老师学不了多久就换了下一位老师，所以往往看不出其在训练的过程或者是技术的风格受到老师强烈的影响。30年前甚至更久以前的学生通常跟了一位老师就会跟比较久的时间，所以相对的会比较完整地学到一位老师的精华，同时也受到老师在思想上或是演奏风格上的比较大的影响。

笔者：您的班上亚洲的学生多不多？你觉得他们和来自其他地区的学生有什么不同？

哥登：目前我的班上80%都是亚洲人，而其中又以自己或者父母来自中国和韩国的最多。我个人非常欣赏亚洲学生的特质，他们非常勤奋、听话和有礼貌。但有的时候他们比较害羞、内向，有些可能是因为语言以及文化的关系比较不习惯表达想法，但是经过一段时间适应调整之后，我和我的亚洲学生们都能够有非常愉快的工作与教学经历。我知道近年来中国经济飞速发展，已成为世界强国，整个在音乐上的环境也与过去不可同日而语，许多优秀的学生纷纷来欧美学习取经，甚至在一些重要的国际比赛中都有非常好的成绩。美国排名前十名的音乐学院招生办都把能收到中国的留学生当作是很重要的目标跟方针，这也代表中国的音乐家慢慢地走向国际并与世界接轨，也是中国人音乐实力的展现。我非常看好这个现象，也希望有更多来自中国的钢琴家能够走向国际的舞台，被更多听众欣赏和接受。

笔者：您上台前会紧张吗？您是如何克服上台的压力和焦虑的？

哥登：我和大家一样，上台都会面临演奏的压力。其实有的时候适度的紧张反而可以帮助我们在演奏的过程中更集中注意力，使整个音乐的感觉更具张力和说服力。我的建议是，你要试着跟紧张的感觉共处，学习在紧张的状态下仍旧能够集中意志把注意力放在音乐的内容和细节上。当你把最好的精神状态

越投入你的音乐中，你就会渐渐地缩小甚至忽略紧张带给你的影响跟感觉。举个例子，通常对于有惧高症的人而言，我们会建议他尽量往前方和远方看，不要把注意力放在高度上，更不要凭空想象悲剧发生的任何可能，反复练习直到能克服并接受这种心理状态为止。同样的，表演者也必须要学习调整自己的情绪，让自己的焦虑能得到控制，取代它的是释放更多音乐的能量，并在一次一次的表演中得到更好的临场发挥。另外，我要分享的是 20 世纪最伟大的钢琴家鲁宾斯坦（A. Rubinstein）的名言："紧张是上帝给音乐家最珍贵的礼物。"我想鲁宾斯坦的意思是，与其把紧张看成是压力，倒不如把它看作是一个音乐家的天职、使命与骄傲。我常常在学生上台前和他们分享这句名言，并告诉他们，如果连鲁宾斯坦上台都会紧张，那么我们紧张也毫不为过，所以待会好好在舞台上享受你动人的音乐吧！

结　　论

时间过得非常快，不知不觉从博导哥登教授手中拿到博士学位已历二十载。虽然毕业后会不定期地去探望恩师，但这次是第一次把他作为口述历史访谈的对象和他进行对话，觉得受益良多之外，感觉时光又穿越回学生求学时期一样，得以重新聆听领受教授对学术的执着以及对教学的热情。在教授家中的四个小时的访谈真的是令人十分难忘，90 岁高龄的他在分享自己的教学心得时是那么的自信又充满活力，说话生动风趣且妙话连珠，在他的描述下，发生已久的往事是那么清晰且历历在目。笔者何其有幸能成为教授的弟子，期许同为人师的自己，不论做学问或是教学，都能像教授一样，一步一个脚印，努力地耕耘，尽情地分享，无私地奉献。最后笔者问了老师打算什么时候退休，他的回答是："我会工作到我不能工作为止。"笔者马上告诉他这真是学生们的幸福，也和老师约定了下一次的访谈，好对一些尚未触及的钢琴教学理论主题做更深入的探讨。"严以律己以治学，春风化雨以育人"，是教授数十年历程的写照，也是我们所有音乐人努力的共同目标。

沉默低调的小提琴大师罗派特

李 瑄[①]

前 言

美国小提琴家罗派特（Ronald Patterson）是一位琴艺高超、教学成就卓著、温暖且富有爱心的音乐家。他师出名门，是20世纪小提琴巨匠亚夏海菲兹（Jascha Heifetz, 1901—1987）的入室弟子；他人脉甚广，与他交好的大师级音乐家横跨欧美纵贯数代，包括谢林（Henryk Szeryng, 1918—1988）、祖克曼（Pinchas Zukerman, 1948— ）、沙汉姆（Gil Shaham, 1971— ）等，在国际音乐界具有影响力。

他一生大部分的时间都献给了乐团演奏，在管弦乐队首席的岗位上干了35年，后来进入教学领域，从乐团退休后到美国华盛顿大学担任小提琴教授逾20年。他的艺术涵养极高，人生经验丰富，胸有沟壑，但是为人谦虚低调、虚怀若谷、乐于分享。罗派特已年届七旬，仍然对世界充满好奇，不断探索新知、持续进步，并且积极地将自己的毕生所学传授给年轻人，让音乐艺术的核心内涵得以传承。

罗派特平易近人，他平凡的外表下蕴藏着巨大的智慧宝藏；他温暖和善的个性后面拥有强大的能量，足以让国际音乐界的大演奏家们对他尊敬有加。像这样的一个人，实在有必要加以记录，并且尽可能地将他的人生与音乐智慧传承下去。

本文根据笔者跟罗派特1999—2003年学习及相处的经历以及其后每年暑假访问西雅图所累积的访谈资料整理编写。这期间除了与罗派特探讨学习以外，也曾一同旅行，笔者于2000年、2010年邀请罗派特访问中国台湾，2017年与2018年与其一同赴北京、江苏、山东、上海等地，与罗派特有密切的交流，得以从生活中更深刻、更全面地认识这位与众不同的大师。

[①] 李瑄（1972— ），中国台湾人，台北艺术大学艺术学士、美国华盛顿大学音乐硕士及音乐艺术博士，现任肇庆学院音乐学院副教授。

砚园聆涛　乐海钩沉

一、生平

罗派特于1944年8月2日生于美国加州洛杉矶。幼年时期师事夏皮洛（Eudice Shapiro，1914—2007）和柯宾斯基（Manuel Compinsky，1901—1989），11岁时已经在欧美频繁地巡回演出，与各地交响乐团合作表演，当年即出演超过150场独奏或是协奏音乐会，表演45首风格迥异的乐曲（其中6首为世界首演）。《纽约时报》评论他的演奏"技巧纯熟、音乐有说服力、充满想象力"。

罗派特19岁高中毕业即入选大演奏家海菲兹在南加州大学的小提琴大师班，自此成为大师的正式弟子，除了每周定期的教学活动以外，也跟随大师外出参与各项表演活动。当时海菲兹的演艺事业包括独奏、协奏、室内乐音乐会，还有许多录音、录影和电影拍摄等活动，作为海菲兹的学生，他可以得到特权近距离观察与学习大师的音乐艺术与生活。这期间，他几乎天天与大师一同工作、一同生活，音乐修养以及演奏能力都得到极大的提升，同时他的音乐观也受到深刻的影响。在这个时期，罗派特已经成为一个成熟的小提琴家，也已经开始他的职业演奏家生涯。

在大师班学习一年之后（1965）他就开始了自己的职业乐团首席生涯，陆续担任过迈阿密交响乐团、圣路易交响乐团、洛杉矶室内乐团、丹佛交响乐团、休士顿交响乐团以及蒙地卡罗交响乐团的乐团首席，直到1999年从蒙地卡罗交响乐团退休。35年的职业乐团生涯为他累积了数以万计的曲目以及上千场次演出的经验，结识了无数来自世界各地的音乐家，获得了更深层次的音乐艺术成就。

在教学方面，罗派特曾任教于迈阿密大学（1965）、伊利诺斯马科姆雷学院（1966）、圣路易斯华盛顿大学（1967—1971）、莱斯大学音乐学院（1974—1979）、佛罗里达斯泰森大学（1975—1979）。在任职休士顿交响乐团的期间参与了美国德州莱斯大学音乐学院的规划创建工程，并在创校之后担任副教授。他是第一个将乐队训练纳入音乐学院课程的先驱（中国直到2014年才在上海音乐学院开设乐队学院）。1999年，罗派特自蒙地卡罗交响乐团退休，西雅图的华盛顿大学立刻敦聘其为华盛顿大学音乐学院终身制教授，主管弦乐部门的学科建设。他到职之后立刻着手建立乐队队员培训课程，该校也因此成为美国西岸唯一的管弦乐队团员培训基地，培养了许多学员考取职业乐团。

罗派特的独奏生涯并没有因为任职乐团及高校而中断，他仍以独奏家及室

内乐演奏家的身份活跃于欧美音乐界,曾获得1970年柴可夫斯基音乐大赛的特别奖。他的室内乐演奏成就极高,与他合作过的音乐家包括许多音乐史上最具分量的大师,如海菲兹、谢霖、皮亚提戈斯基(Gregor Piatigorsky, 1903—1976)、史密斯(Brooks Smith, 1912—2000)等。他与妻子罗珊娜(Roxanna Patterson)组成"派特森中小提琴二重奏"(Duo Patterson),灌录了数张音乐合辑。在移居西雅图之后又成立了"雷尼尔弦乐四重奏"(Rainier String Quartet),杰出的室内乐演奏为他赢得了五次寇曼室内乐音乐大赛(Coleman Chamber Music Competition)的第一名。

他除了频繁受邀至世界各地演奏以外,也灌录过许多唱片。与他合作过的唱片公司包含了CRI、ERATO、ORION、VOX、Ante Aeternum、Virgin Classics、Serenus、Philips、EMI等国际知名大牌。

罗派特在蒙地卡罗交响乐团担任了20年的乐团首席,他的卓越领导能力帮助乐团跃升为全世界录音量最大的管弦乐团,为了感念他的成就并且感谢他的付出,摩纳哥国王于1998年授予罗派特"文化大臣"勋章,该勋章是摩纳哥王国勋章中的第四高荣誉,是音乐艺术方面的第一高荣誉。

1999年9月,罗派特在美国西雅图的华盛顿大学正式开始他的教学生涯,负责小提琴演奏、弦乐教学法、室内乐演奏、乐队员培训等相关课程的规划与执行,同时担任该校的博士生导师。在他任教的这一段时间,华盛顿大学音乐学院招收了许多极为优秀的小提琴学生,华盛顿大学音乐学院的弦乐部门教学效率立刻获得提升,同时带动了整个美国西北地区的弦乐发展。每年8月在西雅图北方贝灵汉市(Bellingham)举行的马罗斯通音乐节(Marrowstone Music Festival)也因为罗派特夫妇常驻在此而成为弦乐学生最乐于参加的重要音乐营之一。

二、演奏哲学

21世纪的小提琴演奏传统已经改变许多,很多小提琴家在寻找新风格的时候不免要回顾以往大师的风采,从复古的演奏中寻找前几代大师的演奏精神及音乐诠释上的真理。罗派特是跟随20世纪大师学习成长的当代优秀演奏家,他与20世纪大师们的第一手接触经验非常丰富,是演奏学生及学者的活字典,加上他与时俱进,学习适应现今的"3C环境",因此,更能以年轻人能够理解的方式与人沟通。他不但承载了20世纪的演奏传统,他的丰富职业生涯也提供了各种各样宝贵的经验,加上他灵活的适应能力,使得他的演奏风格更为灵活多变。

他认为身为一个演奏者，最为重要的任务就是完整、贴切地将自己对音乐的感触、理解与情感表达出来。他认为音乐的演奏诠释是没有对错的，每个演奏家会因为自身的感受力、情感表达力、对音乐本身的理解力甚至演奏家本身的个性、人格特质的不同，而形成各自的风格。据罗派特观察，上一代音乐大师们的演奏，充满了强烈的个人风格，这些人对自己充满了自信，甚至不在乎观众是否喜爱他们的音乐表演，他们只尽心研究自己的音乐，只集中注意力在自己的演奏境界上，对这些音乐家来说，音乐没有所谓的标准答案，只有不同形式的艺术表现。因此，每一个演奏家都有自己独特的音色和独树一格的音乐诠释和演奏语法，听20世纪演奏家的演奏几乎不需要看画面里演奏的人是谁，只需要用听的就可以识别出这场演奏是哪一位演奏家的杰作。

他的博士研究生常常与他讨论演奏诠释的自由度问题，学生们常常有些困惑：身为演奏家，到底是忠于原作者的原意比较重要，还是忠于自己的感受比较重要？身为演奏者，属于我们自己的诠释范围空间有多大？他的答案是：随心之所至，音乐自然正确。他指出，每一个演奏家所呈现的音乐都反映出自身对音乐的感受与理解，因此才会产生不同的风格，正是因为这些不同的诠释角度，才赋予古典音乐"再创造"的价值。每一个人对同一首曲子的演奏都不一样，这样的演奏才有价值。他认为，音乐演奏没有好坏也没有对错，有的只是层次的不同，不同层次的观众听出不一样的内涵，因此产生出不同程度的共鸣与感动。

但是，学生又提出另外一个疑问，毕竟修养很高的观众少，那我们这些演奏家到底应该追求曲高和寡的高艺术境界还是追逐普罗大众的认可？罗派特认为，在新时代，演奏家不能像20世纪的前辈一样以自我为中心，追求更高的境界是个人目标价值，同时也要有足够的弹性来支持一般听众的需求。他说："作为一个演奏家，必须努力提高自己的艺术成就，你的成就越高，表示你的弹性越大，当你的机会来临的时候，你要能够应付任何邀约的需求，针对不同程度的听众，演奏他们听得懂、能接受的曲目。"

罗派特的演奏确实反映了他的理念。他的演奏曲目风格跨度非常大，从古到今，从调性音乐到无调性音乐，从古典到流行爵士，甚至是电影配乐电玩音乐，他能够完美地呈现每一种音乐的不同特性，满足每一种观众的需求。

三、教学

罗派特的学历只有高中毕业，但是却能够以音乐的专业成就受礼聘成为高校正教授，这样的情形在欧美国家虽不多见，但也不奇怪，因为艺术还是以艺

术成就论英雄，而不是只重视学术表现，这是东方学术界亟待讨论解决的一个问题。

罗派特虽然没有经过学术的训练，但是这并不影响他作育英才的成就。在他的指导下，许多学生在职业乐团及中小学谋得一席之地，研究生毕业之后获聘到其他的大学任教，他的教学成功是不可否认的。

他的教学特色是没有固定的程序，不遵循任何教学系统，使用什么教法、采用什么教材完全取决于学生的需求，因材施教。他没有受过学术训练反而成为他教学上的助力，正是因为没有学术理论的制约，他可以完全自由发挥，从不同的教学系统、理论、教材之中去截取一切对学生学习有帮助的方法来实行最有效率的教学。在他的教学理论之中没有派别之分，不拘泥于学派之见，不墨守成规，没有固定的套路，不管是什么课程系统，只要这些课程中有可以利用的做法就截取过来，所以20年来他的教学内容与时俱进，不断调整，教法与教材年年修改是正常现象。

小提琴演奏是一种技能性的艺术，许多演奏上的诀窍要靠口传心授，学生在演奏技巧方面所遇到的困难非常个人化，每一个人遇到的问题不同，理解沟通的方式也不一样，即使面对有相同问题的学生也不能用同一种方式解决。罗派特将这些教学上的状况比喻成医疗行为：学生是病人，老师是医生，医生必须仔细检视病人的问题，从根源上着手治疗，治疗的方法要根据病人本身的体质和身体状况来调整，不同的病人可能用药不同，治疗方法也因人而异。教琴也是一样，因材施教是非常重要的，做老师必须广泛涉猎各种教学法、教学理论与教学系统，归纳这些教学法的特色与特性，了解这些教学系统的运作原理，如此才能应付不同学生的各种需求，针对学生的特性与问题，选择最适合的方式协助学生解决问题。

华盛顿大学的小提琴学生来自世界各地，有着不同国籍、不同种族、不同文化，罗派特都予以尊重，而且他会花一些时间去学习学生的背景文化，试图以学生能够理解的方式与学生沟通，并且引导学生把自己的文化优势、人格特色融入音乐诠释与演奏之中，突显并强化每一个人的演奏特色。因此，他的每一个学生都充满自信，并且积极向上、充满活力。

四、人格典范

罗派特个性开朗，充满活力，对新事物充满好奇。他的好奇心使他对新而陌生的人和事物保持开放接纳的态度，这是他能够不断成长蜕变、提高境界的重要因素。在担任乐团首席的35年间，他的主要活动范围集中在西欧和美洲，

直到任职于华盛顿大学才开始频繁接触东方学生和东方文化。在西雅图不但有大量的东方国家移民，还有许多的留学生，在他的学生之中很大的比例来自中、日、韩三国，他因此对东方文化感到好奇，对中华文化尤其感兴趣，甚至开始研究儒家及道家的思想。他在2000年到中国台湾进行交流时，参观了台北故宫博物院，走访了民间百年古庙，深深地被中国的精美文物及精妙的庙宇雕刻震撼，对中华文化充满了赞叹与敬畏。他认为中国人累积了超过5000年的智慧，是人类遗产中的珍宝，中国人的文化底蕴与中国式的美感也是学习音乐、演奏音乐的重要灵感来源，他鼓励所有的学生回头检视自己的文化根源，学习自己国家民族的文化，如此才能做到拥有强烈文化特色的音乐演奏，为当代的古典音乐注入活水。有感于对中华文化的仰慕，他为自己取了中文名字"罗派特"，为爱人Roxanna Patterson取名"罗珊娜"，并且还刻了一对印章，他认为他也是中华民族的一员。2000年的台湾之旅为他开拓了音乐的新世界，也为他开启了后来与北京、上海、浙江、江苏、山东、海南的密切往来。

从罗派特对演奏以及教学的看法可以看出他的人格特质。他虽然是个艺术家，却也是个现实主义者。他做事和教学都实事求是，讲求效率，不会有过多天马行空的想法。他的感情丰富却不滥情，以理智厘清事实、分析问题，平时为人和善热情，对人充满爱心，乐于助人、善于分享，对于音乐与人生的经验知无不言、言无不尽，作为老师与领导非常有原则，却不端架子，所以学生和同事们都对他心服口服，非常尊重。

他的音乐表现热情洋溢，音色宽阔明亮、充满光明，在音乐表现上属于开朗积极的风格。他对演奏音乐的精准度非常执着，但是对于他人音乐内涵的个人差异性却给予最大程度的尊重。在与人合奏的同时，一方面要求严格，另一方面又有很大的沟通空间。

从教学上来看，他从来没有想过著书立说、开山立派，也从来不强调他所用的方法是最好的，相反，他赞美所有其他的音乐家与教育家，感谢他们的学术研究贡献，为他提供这么多对教学有用的信息与材料。对于指导学生，他把自己定位于协助者的角色而不是领导者的角色，他只激发学生精益求精的欲望，给学生时间与空间去寻找自己要追求的目标，当学生目标明确了，剩下的努力就是自发的，老师只需要从旁辅助，帮助他建立自我学习、自我检讨的能力就可以了。在学生赞美自己的老师教导有方的时候，罗派特却反过来赞美学生悟性高、认真又努力。他永远都把功劳让给别人，是一个有广阔胸襟的人。

罗派特虚怀若谷、淡泊名利，同时积极开朗、博爱世人，加上他深厚的艺术音乐修养以及丰富的人生经验，犹如移动图书馆。他心胸开阔，以一种好奇、欣赏的正面态度看世界，帮助音乐学子追寻文化根源、重新认识自己、建

立自信，是学生的人生导师、良师益友。他虽然是个美国人，却拥有我们理想中的东方美德，他的师风师德是值得我们学习的典范。

结　　论

罗派特在职业乐团的生涯顺风顺水，他选择年届55岁，正在事业高峰，名利双收的时候急流勇退，改行教书。罗派特说："55岁之前我将人生献给了乐团，现在我退休了，要把剩下的人生献给学生。"就是这样的态度，使他能够快速转换角色，适应完全不同于职业乐团的工作环境与工作内容。当年（1999）刚到职的新手教授立刻进入状态，同时教学质量持续成长进化，受到学生的喜爱与支持，得到同事与同业的尊敬。在学术与教学两个方面，他不计个人荣辱，不求个人事业的显达，充分展现了一个高层次艺术家的境界。他高风亮节，汇集软实力与硬底子于一身，越是与这样的人相处，越是发现他有挖不完的智慧宝藏，他是值得我们研究学习的师道楷模。

砚园聆涛　乐海钩沉

严谨执着的梦想追求

——指挥家陈家海教授访谈评述

徐文博①

<center>引　言</center>

陈家海教授是河南大学艺术学院教授、硕士生导师，国家艺术教育委员会委员，国际艺术教育联合会副主席，世界华人合唱艺术联合总会常务副主席，中国音乐家协会会员，河南省音乐家协会副主席，中国教育学会音乐分会副理事长，合唱学术委员会主任，中国合唱协会副理事长，河南省合唱协会理事长，教育部艺术教育音乐教学指导委员会委员，教育部"国培计划首批专家"，教育部中西部艺术骨干教师国家级培训主持专家，河南省教育学科学术带头人、教学名师。陈家海教授不仅在合唱艺术表演、创作领域有着重要的成果，在合唱艺术教育领域更是培养了大量的人才，他培养的很多学生现供职于各地高校以及中小学，工作在表演、教育、科研的第一线，桃李满天下。陈家海教授的杰出成就值得通过口述史的方式记录保存下来，以便我们讨论学习。

一、陈家海教授对合唱艺术表演的见解

在中国的歌唱艺术领域内，参加合唱训练会给声乐学习者带来负面影响的说法一直都存在，尤其是欠发达地区，甚至在高校中，部分声乐老师会阻止他的学生参加合唱训练，因此，我们有必要先弄清合唱艺术的定位。陈家海教授是这样说的："合唱艺术就是情感的艺术，能够用'唱'的方式将人的感情表达得最准确、最到位的艺术。……要将感情表达演绎得有深度、有层次，要使感情真正富有感染力、具有美感，没有技术是很难做到的。""其次，合唱是'合'的艺术，是由很多人合起来一块儿唱，因此十分讲究彼此之间的配合与协作，即不同个体为了一个共同目标而将声音融合成某一具体规格，使其成为

① 徐文博（1983—　），陕西师范大学合唱指挥硕士、中国合唱协会会员、广东省合唱协会会员，现为肇庆学院音乐学院合唱指挥讲师，肇庆学院音乐学院合唱团常任指挥。

合力。……从受众的角度来讲,尽管都是唱,但是很多人合起来唱与单个人独唱的效果显然是不一样的。合唱队声音形成的巨大音束(甚至音浪)对听者感官造成的冲击力,绝对是独唱所无法比拟的……"从陈家海教授的阐述中可以看出他对合唱的定位是歌唱的高级形式,合唱对观众形成的影响力是独唱不能比的,那么陈家海教授对歌唱技术对合唱表现力的支撑是绝对持肯定态度的,也可以理解为,要想唱好合唱,必须先得夯实歌唱的技术功底,每一位合唱队员都以极强的控制力驾驭声音达到统一和谐的合音。所以错误的言论不攻自破,希望声乐学习者对合唱艺术有正确的认识。

关于合唱艺术的功能和教育的关系,陈家海教授是这样讲的:"个体始终要服从和服务于整体的需要。所以,合唱艺术是培养人的全局观念,培养人的团结、协作精神的极好手段。……合唱更能够激起听者的'从众'反应,所以,合唱是鼓舞士气、形成凝聚力、激发更大的创造力的十分有效的手段。"陈教授提到的"从众"反应让我不由得想起抗日战争时期创作的《义勇军进行曲》在当时起到的作用,它呼吁受压迫的人们起来反抗,鼓舞受压迫的人们团结一致抵抗侵略,可以想象得到四万万同胞齐声歌唱时产生的震撼效果。现在全世界都在讲合作共赢,全人类是命运共同体,那么合唱艺术在今后的人类发展的过程中所起到的作用就如上文陈教授所讲的一样:"培养人的全局观念,培养人的团结、协作精神。"现在,笔者也像陈教授当时教的一样,把《义勇军进行曲》作为指导学生学习的第一首作品,给他们讲述那个时代的故事,培养他们的爱国情怀。

二、陈家海教授的合唱音乐创作

关于中国合唱作品的创作,陈家海教授谈道:"跟目前如火如荼的合唱活动比较起来,合唱创作显然还不能完全满足需要。既能充分展现合唱艺术的魅力,又能较好传达中国传统文化精神的合唱作品还是太少,合唱团在选择曲目时还是很受限制。让合唱音乐真正流淌中国传统文化精神的血液(我把它叫作'中国风骨'),很难!但中国合唱要想在世界立足,要让别人真正认可我们的'合唱学派',这是必须达到的目标。"陈教授的想法完全可以从他的创作作品风格上体现出来。

陈家海教授的音乐创作以合唱为主,同时也涉猎民族管弦乐和民族交响合唱。具有代表性的是合唱《祖国最可爱》(发表在《音乐创作》2002年第2期)、《好似一对金凤凰》(发表在《音乐创作》2003年第1期)、《夕阳恋着黄河》(发表在《音乐创作》2005年第2期,2007年获得河南省人民政府第

四届文学艺术成果优秀作品奖)、《编花篮》、《金莺的歌声》[获中宣部少儿合唱作品征集(中央电视台展演)优秀作品奖],童声合唱《我家门前小池塘》,民族管弦乐《西凉随想》,民族交响合唱《木兰辞》(合作)[获文化部第十七届合唱、室内乐创作比赛"铜奖"(总排第五名)],管弦乐《大别山民歌组曲》,歌剧《锄光闪闪》,创作歌曲《知识青年下乡来》《月儿明晃晃》《姐爱勤劳种田人》《假期》《为中国喝彩》,舞曲《公社社员喜摘棉》等。从作品的名字上我们就可以感觉到浓浓的民族气息,有的是使用民歌素材,有的是使用河南豫剧的音乐元素,这些创作特征的形成离不开陈家海教授从少时至今的生活积淀,以及理论与实践相结合的学习创作习惯。

三、陈家海教授对合唱训练技术的见解

首先,陈家海教授认为合唱艺术的技术训练非常重要。关于它的重要性,陈教授是这样说的:"声乐艺术发展以历数千年,在其发展过程中,逐渐形成了关于歌唱方法的技术理论体系,这是前人在实践基础上形成的最宝贵的理论财富,我们没有理由不去继承它,而且歌唱技术仍在不断完善。……人们也一直积极地将科学的发声方法应用于合唱之中,并已收到了良好的成效。……而合唱艺术对于技术还有许多特殊的要求,例如:巨大差异的个体性声音如何才能形成统一规格?如何在保证整体需要的前提下充分发挥个体的积极性?声部之间如何达到所需的对比与平衡?合唱与独唱的声音衡量标准到底有何异同?指挥家、合唱队、队员三者之间究竟是怎样的关系?这些问题都是独唱中未曾涉及的,而且又都是关乎合唱成败的大问题。……为什么一个成熟的合唱团要求队员相对稳定?就是因为队员稳定了,思想认识统一了,彼此间的默契形成了,技术的处理才会得心应手。这些都是'合'的技术,只有'合'的技术才能催生'合'的艺术。"从陈家海教授的论述中,可以看出合唱艺术训练技术性的要素的重要性,它在运用独唱技术的同时超越独唱的表现能力,从多声部、多层次的演唱与聆听上升华歌唱的表现能力,要做到这些就需要合唱的训练技术。

其次,陈家海教授对合唱声音的认知是这样的:"'通、透、亮'是对合唱声音最基本的要求。不论是哪种风格、哪种语言、哪个地方的合唱,都必须符合科学的发声方法和声音的可融合度这两个基本原则。至于现代合唱具体的发声规格,那就应是'直声、高位'。'高位'能够使声音色彩集中明亮,'直声'可以保证个体声音最大限度的融合。只有采用'直声、高位'的训练方法才能达到'通、透、亮'的声音效果,这两点是合唱获得协调、均衡、统

一的基础。"这种对合唱声音的要求是笔者读本科时陈家海教授传授的,如今近20年过去了,笔者在实践学习中越来越能体会到它的科学性,在这期间,笔者接触到的国内外优秀的合唱团越来越多,在声音上他们有共同的特质,就是陈教授说的"通、透、亮"。笔者的理解是:"通"——合唱的声音应采用美声的全方位共鸣腔体,没有受过训练的人往往是在高音区用头腔共鸣,中音区用口腔喉腔共鸣,低音区用胸腔共鸣,全方位共鸣腔体就要求高音有胸声、低音有头声,利用通畅的咽腔共鸣管道发出声音;"透"——讲的是声音的传递,一般情况下,合唱是不需要扩音器的,所以要想使合唱的声音传得远,让观众听得清晰,就必须让合唱队的声音集中,形成音束,以富有弹性的歌唱气息,把声音像箭一样射出去,"直声、高位"就是这种做法的有力保障;"亮"——指的是合唱声音的色彩,传统的认识是声音明亮,现在合唱声音被人发掘得越来越深,表现艺术形象的合唱声音音色种类越来越丰富,那么这个"亮"就成为合唱声音音色的基础,不管声音是强是弱,最后总是要清楚地传到观众耳朵里。我们经常会发现合唱团的声音强而噪、弱而虚,观众听到的是不清晰的声音,因此,我们就需要让合唱团的声音"亮"起来,让观众清楚地听到,犹如幽幽烛火,光自灯芯,又如阳光普照,发自一点。合唱团需要具有核心力量的声音,这种核心力量会使声音"亮"起来,让观众清楚地听到。

四、陈家海教授的合唱艺术教学

除了繁忙的院务工作和社会活动外,陈家海教授几十年来热衷于音乐教学,面向本科生、硕士生都开设了课程,今年他已经67岁了,还在坚持给研究生上课。陈家海教授授课风格严谨,非常重视指挥基本功练习的规范性,对学生因材施教,善于剖析学生的特点,去其劣性,扬其优势,因此,他教授的学生基本上都是以规范的指挥基本功为基础,加上各自对音乐作品的理解形成自己的风格。

陈家海教授认为学习指挥应具备的基本条件有:①饱满的工作热情和高度的责任感、感染力和亲和力;②在专业水平上,必须具备全面的音乐知识;③要能熟练地掌握、运用指挥动作;④要有较好的节奏感;⑤要有较好的记忆力。笔者清楚地记得,陈家海教授第一次给我们上课就在强调培养自己的指挥感,也可以理解为作为指挥应具备的气质,上述五点都是修炼指挥气质应具备的基本条件。另外,作为指挥动作的规范,指挥的手型、站立的姿势、手臂的高度、挥拍的幅度、图示的准确等,陈教授都是手把手地教。当时,陈教授提出:"目前,中国的部分指挥是涌现出来的,值得鼓励的是他们对合唱艺术的

热爱，他们也取得了一些成绩，在一定程度上也推动了中国合唱艺术的发展，但是，中国的指挥还是需要好好地演习指挥法，规范自己的指挥动作，指挥法是学习指挥的重要课程，也是基础课程……"当时学习的时候，笔者对陈教授这种"严苛"的要求还不是很理解，经常因为不规范受到他的严厉批评。现在，在教学和表演上，笔者深深地感激恩师严格的教导。正是有了极强的规范性，才能让笔者通过手势——无声的语言——有效地向合唱团传递自己对作品的理解和要求。在教学上，笔者继承陈家海教授在指挥法上的教学理念，同样严格地要求自己的学生重视指挥法的规范性。

 2008 年，陈家海教授作为"第五届全国中小学音乐教师基本功比赛"的评委，参与了合唱指挥项目的评审工作。从整个比赛情况看，陈家海教授指出："很少能够看到较为规范的、富有'指挥感'的选手……合唱指挥项目的比赛与第四届相比，没有多大起色。这反映出了中小学音乐教师对合唱指挥技能发展的不重视。"那个时期，全国的中小学音乐教师的合唱指挥能力普遍较差，陈家海教授看到这个情况后，身体力行，培养鼓励自己的研究生毕业后到中小学工作。现在已有多位他的研究生就职于中小学合唱团训练教学第一线，并帮助所在学校成立合唱团，实现从无到有的突破，并在各种比赛中取得优异成绩，提高了当地中小学音乐教师合唱指挥的整体水平。但是全国普遍存在的问题不能仅靠一人去改变，作为陈教授的弟子，笔者自然紧随他的脚步，从 2016 年开始在学校招收合唱指挥主修生（本科），系统地培养他们，给他们提供就业信息。有一部分学生毕业后就职业于肇庆的中小学校，提高了肇庆中小学音乐教师合唱指挥的整体能力。但是，在 2019 年肇庆举办的中小学音乐、美术青年教师教学能力大赛中，笔者担任合唱指挥项目的评委，发现参赛教师的指挥技能依然很差，声部气口不知道怎么给，挥拍图示错乱，对在国内已经脍炙人口的合唱歌曲都很不熟悉，如《半个月亮爬上来》《乘着歌声的翅膀》《飞来的花瓣》《让我们荡起双桨》等。这说明笔者培养的指挥学生没有影响到他们，没有引起他们的注意和重视，还说明肇庆中小学教师的合唱知识储备非常不足，这些是导致肇庆中小学合唱水平低下的重要原因。所以，每当想到陈家海教授对"第五届全国中小学音乐教师基本功比赛"合唱指挥项目的评价，笔者都会下定决心一定要努力培养合唱指挥学生，为我国建设成为合唱强国补充力量。

 在高等师范学校合唱指挥人才培养方面，2009 年陈家海教授就提出："加大高师合唱指挥专业方向本科生、硕士研究生的招生力度。"陈家海教授在河南大学音乐学院增设了合唱指挥专业方向（本科），增加了专业学习合唱指挥本科生的数量，从中选取优异者攻读合唱指挥硕士研究生，经过本科、硕士 7

年培养出的合唱指挥人才是合格的、优秀的。他培养的很多学生现任职于各地方高校和中小学校，承担着合唱指挥教学任务，推动着当地合唱团的建设与合唱事业的发展，可谓桃李满天下。陈家海教授为祖国的合唱指挥人才培养事业做出了重大贡献。

结　　语

陈家海教授对合唱艺术的表演、创作与教学有着独到的见解，他所提出的合唱艺术的表演一定要立足于对音乐作品的完整真实展现、创作一定要具备民族特点并弘扬民族文化、教学一定要严谨规范并培养合格的指挥人才，都深深地影响着他的每一位学生，对中国合唱事业的发展起着重要作用。67岁的陈家海教授依然严谨执着地追求着他的合唱梦想，繁忙地奔波在祖国各地，时刻贡献着自己的精力和心血，为他教过的学生注入严谨执着追求合唱梦想的精神。面对追求和梦想，他从不知疲惫，表演、创作、科研、教学、组织参与活动都是他艺术生活的重要组成部分，每一个方面都值得我们深入学习研究。他是中国合唱人的榜样，是我们青年学子的偶像。

参考文献

[1] 李法桢. 合唱艺术的追梦人——陈家海教授访谈录 [J]. 歌唱艺术，2013（9）.
[2] 陈家海. 合唱名曲指挥设计 [M]. 郑州：河南大学出版社，2000.
[3] 陈家海. 中小学音乐教师合唱指挥水平亟待提高 [J]. 中国音乐教育，2009（3）.
[4] 陈家海. 现阶段我国高师合唱指挥人才培养面临的问题及对策 [J]. 中国音乐教育，2009（6）.

砚园聆涛　乐海钩沉

年轻世代多元发展
——斜杠青年专访

陈芃蒨①

<div style="text-align:center">前　言</div>

斜杠（英文为 slash 或 virgule），是标点符号中由右上至左下的斜线，用于区隔两个概念。斜杠族（英文为 slashie）一词又称为弹性就业人士，指的是青年族群不再满足于单一或专一职业这种一成不变的生活方式，而选择一种能够拥有多重职业和身份的多元生活，这类型的青年在自我介绍的时候会使用"斜杠"来分隔不同的职业。②

本文采访两位青年，一位是浴火重生双簧管演奏家赖思妤，一位是美国MT-BC专业音乐治疗师邱雯琪，二人皆是笔者初中、高中六年台中市晓明女中音乐班的同班同学，自幼接受完整的音乐专业训练，并具有大学音乐系主修以上文凭，在今日不但以音乐为职业，亦跨领域到医疗类。这篇专访希望能抛砖引玉，鼓励现今的音乐学子，在人生规划的路途上不要局限了自己的视野。

一、自我介绍

陈芃蒨（以下简称陈）：感谢两位抽空接受采访，能先介绍一下目前的职业吗？

赖思妤（以下简称赖）：我目前正在准备临床心理研究所的入学考试，目标是成为专业的心理师；同时也在各大医院定期举办医院午间沙龙音乐会演奏双簧管小品。我在研究所毕业后，曾在药品公司担任兼职研究助理，负责做问卷的统计。

①　陈芃蒨（1990—　），中国台湾人，台北艺术大学钢琴演奏学士、美国密歇根大学钢琴演奏及室内乐双硕士、美国乔治亚大学钢琴演奏博士，现为肇庆学院音乐学院钢琴副教授、声乐艺术指导。

②　玛希·埃尔博尔：《不能只打一份工——多重压力下的职场求生术》，华夏出版社2011年版。

音乐口述史人物访谈

邱雯琪（以下简称邱）：我是一位音乐治疗师，具有美国 MT－BC（Music Therapy Board Certification）专业证照以及新生儿加护病房音乐治疗证照，平日我在台安医院复健科进行个别以及团体的音乐治疗服务，并常常受邀到各大医院、大专院校医学系或音乐系举办讲座，以及到各大广播电台分享音乐治疗这个领域的案例，等等，当然我也在自己台北的工作室提供自费的相关课程。目前服务过的对象从早产儿到90岁"银发族"都有，有的是需要做肢体复健治疗的患者，有的患有精神相关疾病，亦有心律不齐问题的患者。

陈：两位目前都往医学领域方向前进，不过我对高中毕业音乐会时大家一起练乐团、合唱以及室内乐印象还很深刻。大学毕业两位也都开了全场一小时的音乐会。能否请两位分享一下自己的求学经历？

赖：我从10岁开始接触双簧管，并在初中时期决定以双簧管为主修，大学就读于高雄师范大学音乐学系，研究所则到了北部的东吴大学，一样也是主修双簧管。在求学的过程中，我属于目标明确且专情的人，课余时间我都在琴房练琴，没有考虑过跨领域。不过回想起在初高中时期，我特别喜欢理科（数学、生物、物理以及化学），深深着迷于细节的推敲以及逻辑思维的印证，也发现我的热情不会局限于双簧管演奏，同时特别喜欢生物和化学，因为这两门学科有很大一部分是在探究与解释生命体，这也是我现在决心跨领域到心理师的一个重要原因。

邱：我从6岁开始学习小提琴，一路在音乐班以及管弦乐团以小提琴为主修专业，并且毕业于台北市立教育大学音乐系小提琴专业，随后到美国伊利诺伊州立大学直接转换领域到音乐治疗，取得了音乐治疗硕士文凭。在大学期间，因为发现自己热爱跟人交流，因此到学校的心理与咨商学系修了普通心理学、人格心理学、社会心理学、人际关系与沟通以及咨商理论与技术等课程。攻读硕士学位期间，因为发现音乐治疗对于儿童智力或心理发展都有良好的帮助，所以在美期间也同时选修了特殊教育系里的一些教育理论课程。

陈：雯琪，能请你介绍一下音乐治疗是一个什么样的专业以及你在研究所所学习的课程吗？

邱：我来介绍一下音乐治疗师到底需要接受哪些专业训练。一位专业音乐治疗师并不是在几小时的培训过程后领了一张证书，就能自称是音乐治疗师。在美国提供了学士、硕士和博士三种学位，但在英国及澳洲都只提供硕士以上的文凭。以我在美国的经验，学科的比重为：音乐基础训练占50%（包含自己的主修乐器，基本的钢琴、吉他和声乐技巧，基础作曲、编曲，音乐史和音乐理论），临床治疗基础训练占25%，音乐治疗占25%。更重要的是，毕业前须完成1200小时的音乐治疗实习。

309

关于音乐治疗和音乐教育的差异，首先我们先来区分两者的目的性：音乐治疗是用来强化个案非音乐类的能力，如口语能力、心律调节、情绪控制等，而音乐教育的目的则是提升学习者的音乐能力。课程设计方面，音乐治疗是以心理学、治疗理论以及心理、生理发展学为基础，音乐教育则是以音乐教育理论为基础；参与者属性方面，音乐治疗的学员只要有早期疗愈及心理、生理复健的需求，皆可咨询，不需要会乐器，而想学习音乐的学员则是想加强特定的音乐能力者。

陈：两位有没有觉得自己身上具备哪方面的人格特质影响你们两位跨领域到医护领域呢？

赖：我觉得我是个很正向、乐观的人，尤其喜欢挑战自己，在师长的眼中，我是属于越挫越勇的类型。同时，在自己生死走一回后，我更热爱生命，我也希望我能鼓舞其他人热爱生命。

邱：我从小热爱参与团体活动，特别喜欢乐团的氛围，当大家一起完成一场音乐会时，那种成就感真的是不言而喻。我也发现我很喜欢和他人交谈，中学时期，还常常因为上课讲话被老师点名。透过交谈，不单单了解了一些生活经验，同时也更进一步地认识他人。我自认为在我的个性中，有一股好奇心，对各种事物都是充满热情的，我想这些都对我转换至音乐治疗这个领域很有帮助。

二、协杠青年议题

陈：是什么样的契机，使你们有了从音乐领域转换到医疗领域的想法？

赖：2015 年，我成了"八仙尘暴"事件的受害者，火灾导致全身 55% 灼伤以及吸入性呛伤，当时上了救护车就失去意识，再次醒来已经隔了两个月了，中途经历多次抢救，之后又经历了无数次的清创植皮手术、复健等，我一开始因为疤痕挛缩又肿又僵硬，连拳头都握不起来，更别提拿双簧管了，也因为这场灾难，我接触了医护人员，并接受了他们的帮助与鼓励，让我突然发现，如果我能成为一名临床心理师，透过我自身的经历加上音乐的疗愈，我能够重新开始一个完全不同的角色，而这也是我在接受众多帮助后回馈社会的一种方式。

邱：我是在初三升高一的暑假时第一次接触到音乐治疗这个专业，当时学校举办了一场介绍音乐治疗领域的演讲，演讲者是一位在美国担任音乐治疗师的校友师姐。当时的我，正好遇到家人生病，然而我却无能为力，不知道能怎么样协助患者，师姐的介绍像是为我开启了一扇窗，我心想："如果我拥有这

项专长就好了!"这个契机让我想朝音乐治疗道路的方向前进,因为这样能让我在遇到相同的处境时有能力"治疗"有需要的人,而且是透过我所学的专长——音乐。

陈:要从自己熟悉的舒适圈(音乐)跨出第一步往新的领域,我相信是需要非常大的勇气的,能分享一下如何迈出第一步吗?

赖:在下定决心迈入这个全新的领域之前,我曾经历挣扎和却步,毕竟我在遇到"尘暴"前,一心一意要成为职业演奏家,音乐以外的领域我几乎是没有任何涉猎的。不过在医院的时间真的很多,去换敷料或去做复健时,常和医院里的医护人员讨论转换跑道的话题,我的主修老师蔡采璇老师和身边的好朋友听到我有这样的想法都特别支持,尤其医院方的护理师还准备了相当详尽的资料给我,加上我也对心理学有莫大的兴趣以及有一颗想为社会贡献一份心力的心,就这样毅然决然地跨入了这个领域。

邱:在真正决定转换跑道进入音乐治疗领域前,我做了很多相关的功课。当时我参加了许多音乐治疗师举办的工作坊,并在网络平台上看了不少关于音乐治疗领域的介绍,也阅读了许多相关书籍,对音乐治疗充满憧憬,尔后,我主动用英文写信咨询在伊利诺伊的指导老师,向他询问以我的背景是否适合转换领域。没想到三天后,他不但回复了我的邮件,还在信件中告诉我至少我有50%的课程已经没有困难了,我只需要补足治疗领域的知识和经验。

陈:在开始新的领域时,你们是否遇到什么挫折?

赖:有支持的声音,当然也会有反对的声音,像有些人就会质疑我一路那么努力地学习音乐,又是念师范学校的,将来入职初中并不是那么困难,就应该找一份音乐老师的工作,而不应该像做白日梦,一脚踏进心理这个领域;而另外一种否定的声音则是认为我未经过大学四年专业的培训,凭什么直接进入研究所,毕竟领域太不一样,学习上一定会有吃力的地方。

我为了能跟上其他同学的学习脚步,目前进入了补习班以及台湾大学旁听相关课程,补足数理、医学上不足的知识。当然身旁也有几位知心好友,当我丧气时,从旁帮我加油打气,支持我往前迈进。自己到鬼门关走了好几趟,外界的质疑又算什么呢?因此我对自己还是很有信心的。

邱:现在回想起来,我胆子非常大。初到美国时,我不但语言和文化都需要适应,心理学的原文(英文)书籍更是让我常常边学边流泪,不但课前要预习,上课得录音,回去还要把录音文件再听写回文字,才能理解上课的内容。音乐治疗是一门需要与人互动的学科,在实习阶段,不仅需要具备良好的英文能力,而且还需要融入当地的生活并了解美国文化,才能和治疗个案有良好的互动。因此,尽管课业非常繁重,周五晚上以及周六我都会和朋友一起吃

顿饭、观看美式足球，等等，培养美国式的幽默感和默契。

陈：想问问两位，在进入其他领域后，原本具备的音乐专长是否能发挥作用，使这份新的工作能与音乐专长相得益彰呢？

赖：现在的我感觉音乐是一个很好的宣泄出口，不论是吹奏一曲来释放压力又或者是把自己难过的情绪用音乐表达，都是有治疗功能的。我发现我在掌握别人不同情绪的灵敏度方面也远远比没有音乐背景的人好，毕竟音乐是情绪投射的一种表达方式，所以音乐背景对于成为一位临床心理师将会是一个很好的助力：能更敏锐地察觉每个人身上的情绪。在未来，我可能会将音乐与心理治疗结合，同时发挥我具备的两种专长。

邱：如我的美国指导教授所说，音乐治疗领域有一半的课程与音乐息息相关，音乐部分的课程我驾轻就熟。当时在美国，我还参加了学校的协奏曲比赛荣获首奖，并和乐团一同演出呢！因此，我几乎把百分之百的心力投入于医学领域的学习。

三、现状与未来

陈：现在我还记得我们初高中时期疯狂练琴的样子，两位现在是否还会常常练琴？

赖：当然有，不要忘记我现在正穿梭在北部的医院演出喔！虽然都是一些小品，但是我想用我的乐音传递出生命的韧性，这也是我跨出音乐圈进入医疗圈的一小步。

邱：由于我目前的讲座及各种音乐治疗课程邀约不断，以及长期随访的个案，等等，我处于一个希望一天有48小时的状态，所以小提琴暂时被我"打入冷宫"中，不过我仍然每天会抽出时间练习吉他以及歌唱，歌唱和吉他是音乐治疗最常使用的工具，因此，有时候我会练吉他和弦搭配即兴歌唱。

陈：现在音乐学院或者以音乐为主修的大专院校学生也许正彷徨，思考着要怎么规划未来的人生，两位是否可以给点建议？

赖：这个世界太大了，除了自己主修的专业以外，还有很多值得去探索的事物，多多接触、多多体验不同的事情，这不单单能增加自己的生活经验来丰富音乐的多样性，也能为自己提供一些对未来的想法和选择。在念本科时，应该善用学校资源，而不是一直埋首于琴房里，我们自身的一技之长是帮助我们在社会立足时，多一个增加自我价值的宝藏，但不要自我设限，也不要刻意排斥不同的领域，更不要害怕自己能力不足，想想练琴这件艰苦的事情我们都能一而再再而三地反复琢磨，还有什么能难倒我们的事情吗？希望各位同学永远

保持一颗赤子之心，不断地探索这个世界，对待任何事物都保持一颗好奇的心。

邱：先说说我对音乐治疗的看法："Be here, be right now!"音乐治疗是以音乐为媒介，使我与有精神疾病诊断的个案抑或是照顾者相遇；音乐可以是一把钓竿，钓出属于自己的独特回忆、想法，同时也像是一座坚固的堡垒，当陷入情绪的困境时，你可以躲进音乐的怀抱。在歌词即兴时，能透过音乐互动，整理自己、面对自己。音乐是很棒的精神食粮，我在这里呼吁所有学琴的本科生，不要因为追求演奏上的技术，而忽略了音乐的本质。另外，不要受限于音乐，音乐是带你走向更多道路的媒介，而非束缚自己的项圈。

结　　语

斜杠青年不仅是三十而立，肯定自己音乐专业的能力，对自己的未来笃定，把主导权握在自己的手中，更是三十而已，人生不必自我设限，随时可以放下过去重新出发，探索未知。

普遍人认为学音乐将来的职业不外乎就是演奏家、老师等，音乐既然被称为人类共同的语言，未来的发展就不应该只局限于既有的思维，跳出框架必然要经历离开舒适圈的阵痛期，或许我们能为下一代所做的，便是链接不同领域知识，让他们能在未来就业的路上，能投其所好，激荡创意，让音乐这项艺术能透过更多媒介，深植每颗柔软的心。

砚园聆涛　乐海钩沉

让孩子在歌唱中愉快地成长

——合唱指挥雷雯霞访谈

王嘉馨①

　　雷雯霞，全国优秀指挥，中国合唱协会理事，中国童声合唱委员会委员，广东省合唱协会常务理事，广东省声乐艺术研究会理事，中国合唱协会端州合唱基地主任，肇庆市端州海韵童声合唱团团长及指挥。分别师从中国著名合唱指挥家吴灵芬、孟大鹏、桑叶松等学习。2013年11月获得由中国合唱协会表彰的"全国百名优秀合唱团团长"荣誉称号。多次获得国内、国际优秀指挥奖。2011年和2018年分别被广东省委宣传部评为"优秀文艺骨干"。2016年被评为"肇庆市西江文化名人"，2017年当选端州区政府顾问。

　　20年来，雷雯霞带领海韵童声合唱团多次参加国内外重大比赛和演出，共获得20多项殊荣。其中，2012年获中国国际合唱节金奖；2014年获中韩国际青少年合唱节童声组特等奖；2015年参加德国约翰·勃拉姆斯国际合唱节获得民谣组金奖，并获得大赛唯一的最佳表演奖；2016年参加第九届世界合唱比赛，分别获得少年组和有伴奏民谣组金奖；2018年获第十届世界合唱比赛儿童组冠军赛金奖；2017年和2019年分别获得第六届和第七届中国童声合唱节金奖。2008年至今，同时在广州、中山等地长期辅导当地合唱团并带领合唱团参加各种比赛，均获得优异的成绩。2015年1月受聘于江门市合唱协会，协助组建江门市童声合唱团并担任常任指挥。4年来，指挥该团参加国内、国际6项合唱比赛，均获得金奖。

　　2016年至今，协助政府文化部门承办了3届全国合唱活动，负责主要的组委会工作。特别是2017年和2019年第六届和第七届中国童声合唱节，被全国合唱界誉为近30年最成功、最专业、规模最大的童声合唱盛会。2018年为中国童声合唱基地落户端州做了多方面的努力，为肇庆市的合唱事业走向全国做出了应有的贡献。

　　采访时间：2020年10月14日

　　① 王嘉馨（1988— ），星海音乐学院钢琴表演艺术硕士，现为肇庆学院音乐学院钢琴教师、声乐艺术指导。

采访地点：端州区海韵家文化艺术中心
采　　写：王嘉馨
摄　　录：吴竟先　邓常师

王嘉馨（以下简称"王"）：雷老师您好，请问您20年前成立合唱团的初心是什么呢？

雷雯霞（以下简称"雷"）：20年前，我还是一个中学的音乐老师，当时，我所在学校的合唱团就是我们市最好的合唱团。我校合唱团代表我们区参加全市的比赛，拿了中学组的第一名，也代表我们市参加全省的合唱比赛，那个时候合唱团在区、市里都是小有名气的，但让我感到遗憾的是，因为我们学校是初级中学，孩子们唱到初三就离开合唱团了。我总是在想，要用什么方式才能把孩子们留下来，让他们有更多的时间在合唱团学习和歌唱。在这样的情况下，我就想自己成立一个合唱团，不受年龄和时间的限制，孩子们可以一直待在合唱团里长大，一直可以开心地歌唱。所以，我就成立了我们的艺术中心，在艺术中心中成立了这个合唱团。当时最简单的想法是，我不收一分钱，我只要他们来唱歌，只要有这班孩子在，我就可以一直陪伴着他们，带着他们唱歌。

王：为什么给合唱团起名为"海韵"呢？

雷："海韵"这个名字其实是源于我自己对大海的感情与热爱，以及我对自己家乡的一种想念。我老家是海边的一个渔村，我的爷爷就是一个地道的渔民，每天都出海打鱼，而我是在城里跟着外公外婆一起长大的。由于我是我们家唯一的女孩，爷爷非常喜欢我，每当打捞到好的鱼和螃蟹，就会自己骑着单车走20多公里的路送到城里。爷爷总是把螃蟹的肉挑出来给我，他就坐在我身边看着我吃，眼睛笑得就只剩一条线了。大海在我心中的温暖的记忆是爷爷眼睛里满满的慈爱。还有一个让我记忆特别深刻的场景，很小的时候我曾经在阳西的一个村子里住了一个多月，那个小村庄就在海边，一出家门就是沙滩，每天傍晚渔民拉网回来经过我家门口，就能闻到大海新鲜的味道，我也时常和我的阿姨、叔叔们去海边等着渔船归来，我会在海边玩沙子、冲海浪，经常把自己弄到全身湿透，头发上全是泥沙，背着小鱼篓看着夕阳回家，心里总是很开心，大海在我心中的记忆就是童年非常欢乐的时光。我在读大学的时候，学习了赵元任先生的一首著名作品《海韵》，这首作品让我初次对合唱有了非常深刻的的认识，作品的和声、结构、曲式的变化让我第一次感受到合唱的魅力和声音的无穷变化，这首合唱作品在我整个大学时光中留下了非常深刻的记忆。所以，当我要成立这个合唱团的时候，我的脑海里没有任何犹豫，就

想到了"海韵"这个名字。

王：这 20 年间有遇到什么困难吗？

雷：其实合唱团成立之初挺艰难的，当时我们没有场地，就在端州电影院的一个过道厅里排练。每周星期天的下午，同学们过来排练，就搬出小凳子把钢琴推出来，看电影的人经常会从孩子们前面经过，我们就在这样的情况下坚持了一年多。后来就在电影院旁边租了一个 40 多平方米的小课室，我们才开始有第一个有门的合唱课室。合唱团这 20 年来其实一直处于居无定所的状态，由于合唱团没有收费，属于公益性的，我当时是真的拿不出资金去租一个专门属于我们合唱团排练的地方。所以当端州电影院不租课室给我们之后，我们没有地方排练，就去到端州区文化馆。当时端州区文化馆有个很破旧的小歌舞厅，有一台很破烂的珠江钢琴，但是那时候我已经特别满足，至少我们拥有了自己的地方，我们可以安心地排练，坚持每周上一次课。在文化馆大概排练了有四年多之后，肇庆市第十六小学的严校长收留了我们合唱团，于是我们在他的音乐课室里排练了一年多的时间。2008 年、2009 年我们都在那里排练，学校很照顾我们，都没有收我们的租金和其他费用，所以我没有压力，我也不收学生的钱，就这样把这个合唱团坚持了下来。后来也回端州区文化馆排练了一段时间，但由于场地不适合合唱排练，我们又辗转去到肇庆市第一中学排练，刚开始肇庆市第一中学的阶梯教室后面放了很多不用的废弃的桌子和椅子，我们就在前面排练。那个课室的声场还是适合我们合唱团用的，我们在那杂乱无章的课室中也坚持了两年多。在这样的情况下，当时的梁广智校长来到肇庆市第一中学就把西阶梯课室重新装修了，装修成一个合唱多功能厅，我们合唱团终于有了一个比较像样的排练场所，梁校长还在合唱室配备了三角钢琴，都无偿给我们用，让我安心地度过了三四年。一直到 2018 年，我终于找到了一个属于我们合唱团自己的地方，就是我们现在的排练课室。我们用心装修，不惜成本地把它装修得特别温馨，非常适合合唱团排练。我还专门给它取了一个特别温暖的名字——海韵家文化艺术中心。很多人总是问为什么要多加一个"家"字，我说因为我们合唱团这十几年都是没有家的，都是到处流浪的，只有我自己才知道我们合唱团有一个自己的地方是多么珍贵。所以我从 2018 年 6 月份开始使用这个地方之后，我跟每一个孩子都说，这是我们合唱团的家，是雷老师的家，你们来到这里上课，要像爱惜自己家里一切的用品一样，爱惜这里所有的东西，所有的地方都要保持干净，因为这是我们大家共同的家。

其实合唱团除了场地一直困扰着我们这么多年外，还有招生也会困扰我。我们合唱团最初是不收费的，第一批学生由肇庆市第五中学和肇庆市第十五小学的学生共同组成，一直坚持了两年，包括去北京参加比赛，到广东省电视台

参加"百歌颂中华"活动,一直坚持到2003年才开始有一些其他学校的学生加入,那个时候一分费用都没收,包括资料费什么的都没有收,全是我们自己付出,只希望有孩子来唱歌。在这样的情况下,可能是由于我们不会宣传,又或者孩子们由于上学等各种原因,学生越来越少,最少的时候是我们2004年去昆明参加第三届中国童声合唱节时,只有34个学生,但我们仍然很勇敢地去参加全国的比赛了。2006年我离开肇庆去学习,2007年回来合唱团就剩下十几个人,但是我还是不想放弃,我还是想坚持带这些孩子去外面比赛,去歌唱。后来我便开始跟肇庆市第十六小学合作,肇庆市第十六小学给我提供了十几个学生,再加上我这十几个其他学校的学生,就合并成十六小海韵童声合唱团,去澳门参加首届莲花杯国际合唱节。那个时候30来个孩子很争气,我们拿到了金奖。我们所做的一切其实蛮辛苦,这个成绩给了我们很大的安慰,学生很享受,我也很满足。由于合唱团人很少,我每个孩子都能关注得到,在这样的情况下,我一直努力想招生,也通过各种途径跟学校合作,但是学生人数好像总是无法增多。直到2015年,当时我们的市委宣传部和市文广新局一起联合成立肇庆市童声合唱团,与我们海韵童声合唱团合并在一起。那个时候有了政府的大力宣传,由教育局来发文,合唱团人数终于超过100人,我们合唱团有史以来第一次超过100人的规模。在这一点上也看出政府的力度很重要。在这样的情况下改善了几年。生源问题其实是合唱团20年中遇到的最艰难的问题,但是不管是场地还是学生生源的问题,都没有让我们放弃。

王:雷老师,您当初成立海韵童声合唱团的时候,有设想过要把合唱团带到一个什么高度吗?

雷:记得成立合唱团之初,我在北京学习,参加全国的合唱协会培训班,认识了一位包头市的陈莉老师。2001年,她告诉我:"雷老师,你带团到北京参加国际合唱节吧。"我很意外,我的团可以参加这么高规格的比赛吗?然后陈老师说可以,来吧,我们要锻炼,要把队伍带出去。其实是这位陈丽老师给了我最初的一个方向,她告诉我,我的团可以走出去,可以去外面比赛。就这样,在那个学习班中我认识了当时中国童声委员会的主任孟大鹏老师、副主任张以达老师,还有另外一位副主任刘云厚老师。在这个学习班上,这几位老师都给了我很大的鼓励。其实那个时候我非常没有自信,总觉得外面的世界离我们很远,艺术的境界特别高,我们还远远够不到。但是我把去外面参加比赛的这个想法告诉我们当时端州区委常委黄蔚建部长时,他非常支持,跟我说去啊去啊,去参加比赛,不怕的。他的话给了我很大的信心。在这样的情况下,我很勇敢地报名了第六届中国国际合唱节。在参赛的过程中,区委宣传部、区教育局在人员上、经费上都给了我们很大的帮助,还有我们端州区的文化局、文

化馆领导也给予了我们关心和支持，领导带团去到北京现场，给我解决了很大的后顾之忧，让我可以专心排练。2002年7月初到北京的时候，说实话我的心挺慌的，在指挥法上，自己技术还不够强，在作品的控制上也没有把握。在那个时候，张以达老师来到了我们住宿的地方，跟我们合唱团的孩子说了很多鼓励的话，也现场给了我们指导，让我们有了更大的信心。在上台之前，我们端州区管文化的领导都在后台给我打气，这些最高级的专家，还有我们当时区委的这些领导都支持着我们，合唱团在成立之初就走进了中国最有规模的国际合唱节，这让我很感动，至今仍记忆犹新。合唱团参加了这么高水平的比赛，让我开阔了眼界，也增强了我的信心，让我觉得我们合唱团可以一路走下去，朝着这个目标一直坚持着，做我的品牌，争得我们合唱团自己的名声和形成自己的教育理念。

那一次比赛我们获得了铜奖，在整场总决赛的十九个参赛团队中排前六名。那个时候的比赛是有规定的，一等奖是两个，二等奖是三个，铜奖有六个，我们是排在第六名，这个成绩给我们很大很大的鼓励，当时能有这个成绩，我们的领导很开心。孩子们都很欢欣雀跃，让大家可以看到方向，看到指引。有了最开始走出的这一步，也有了这么多领导的鼓励，我就下定了我的决心。我总是在想，我们合唱团怎么样才可以做出我们自己的品牌，其实在技术上提高是首当其冲的。所以在这20年间我一直在学习，特别是在2010年之前，这10年我没有停下过每一年学习的脚步。全国的、国际的、长期的、短期的以及广东省内外的合唱培训班、指挥培训班，我一直在不断地学习，而且全部都是自费。我很深刻地认识到，只有我自己进步了，我的合唱团才会进步。

我总会让孩子们找到最好听的声音，平时排练的时候我总会引导他们，要把心里最好听的声音唱出来。我们合唱团的声音效果很好，从建团之初，包括第一次去北京比赛的时候，评委们对我们一致的认可，就是我们团的声音特别特别好听，很自然。这就是我的教学理念，在这样的前提下，我会要求他们学习科学的发声方法，科学的用气方法，会教他们歌唱的技术。但是不管什么样的方法，我都会让孩子们主动去找他内心的、开心的、愉快的声音，不管是对我自己的团或者对其他的团，我都是这样引导的。在我不断提升自己的专业水平的情况下，我的目标就是让这个合唱团走下去，一定要让它成为我们这个地方的一个艺术品牌。我在十多年前就有这个想法，就是就像刚才所说的，只有十几个人的时候我都舍不得放弃，我都要带他们去外面参加比赛，其实这就是个积累的过程。让我印象特别深刻的一次是，2012年我很想带合唱团到美国辛辛那提参加世界合唱比赛，可是当时的学生一共才30多人，只有十几个人

报名去参加比赛。当时广州有一些老师知道了,跟我说了一句挺让我伤心的话:"你看你那个地方连出国参加比赛的人都没有。"其实这句话一直都很刺激我的内心,所以我那时候就想,我们这个地方的人没有钱去美国比赛,那我先去近一点的地方比赛,我一定要想办法带我的团走出国门。就是这一句话激励了我,所以我选了台北国际合唱节。2013年台北国际合唱节,由于去台北的费用算是比较划算的,很多家长都可以接受。很开心的是,30多个孩子都报名参加比赛了,在家长们的支持下,孩子们很开心地去了台湾。台北国际合唱节是目前亚洲比较出名的一个合唱节与合唱平台。一个在世界上非常著名的匈牙利指挥家丹尼斯·詹博给我们上了两个小时的大师课,还有台北著名的指挥家杜黑先生也给我们上了课,我们参加了演出,参加了交流,让孩子们大开了眼界,孩子们第一次感受到这种有境外团队参赛、境外专家指导的比赛与大陆比赛不同的气氛,让他们受到很大的启发,也让他们在专业上有很大的提升,也让我对境外的各种比赛有了更多的认识,也坚定了我的决心,我要带着我的合唱团走到国际上,走到更远的地方。

近几年来,合唱团真正经历的一个大的转折应该也是在2015年。当时我带合唱团到德国维尼格莱德参加第九届勃拉姆斯国际合唱节。其实当时我们加上一个跳舞的小宝宝才31个人,就没有想要拿什么大奖,只是想去锻炼一下、感受一下,去欧洲走一圈。我总是这样跟孩子们讲:"放松心情,我们把最美的声音、最好的广东音乐唱给国际的朋友们听,在国际上宣传我们广东的音乐。"当时我们唱了三首非常有特色的广东民歌,《落雨大》《南国春雨》等,这些都是广东人很熟悉的一些作品。我当时的心态就是带孩子们去见识一下外面的世界,但是没有想到孩子们就是在这么轻松的状态下参加了情景民谣组的比赛,孩子们在舞台上载歌载舞、一边唱一边跳的表演,得到了国外评委很高的评价。我们除了拿到金奖之外,还拿到整场大赛唯一的最佳表演奖。那次在德国,我们真正感受到欧洲的合唱文化,感受到在欧洲的教堂歌唱那种声音的美妙。这次经历让我们团参加比赛的这30个孩子更加喜欢合唱的声音。这次比赛回来,我们市的领导更加重视我们合唱团,增强了我们合唱团要参加国际比赛的信心。

王:雷老师,这么多年来孩子们有没有做过一些让您很感动的、印象深刻的事情呢?

雷:这么多年,孩子们留给我的记忆很多都是很温暖、很让人感动的。记得2010年我们团参加绍兴的第六届世界合唱比赛,当时我们很努力地做足了准备,现场的表现很不错,包括专家和嘉宾在分数出来之前都认为我们可以拿到金奖。声音唱得这么好,作品表现得这么完整,我们以为肯定是金奖了。可

是到最后颁奖的时候，我们拿了高银奖，也就是银奖的最高那个等级。其实那次孩子们很失望，我也是失望到可以大声哭出来。我当时感受到那种内心的深深的失落。这个时候，我们这群孩子擦干自己的眼泪，偷偷地在背后给我留好留言，用贺卡写各种温暖我的文字、语句，给我准备花、写贺卡、叠星星，就是为了缓解我内心那一刻的失落。其实，每一个孩子都付出了很多的努力，他们的坚持也是很辛苦的，他们内心所承受的比赛的压力跟我是一样的，而且他们心中也许会更加慌张。在这一个不如意的成绩面前，他们放下了自我，用他们很幼小的心灵、很纯真的感情来温暖我，跟我在酒店举行开心的聚会，每个孩子都拥抱我，那一刻我感觉到再辛苦、再累，为这样纯真的孩子付出更多，都是值得的。

 还有一次我觉得以后永远都不会忘记的比赛，就是在2016年我们去俄罗斯参加的第九届世界合唱比赛，当时孩子们比较小，集训很艰苦，可是孩子们总是很努力，总是在鼓励我。我那个时候由于体力支撑不住，在白云机场开始发烧，一路上医生照顾我，学生时刻问候着，有几个大的孩子在飞机上时刻会关心我退烧了没有。这些都让我觉得挺感动的。去到俄罗斯，比赛前我们一直在排练。那时候因为严重的、连续的发烧，我的一个耳朵完全听不到，在这样的情况下，我还坚持排练，那个时候孩子们懂事到不需要我多说一句话，不需要我维持纪律。他们时刻都会准备好，每一次排练都全情地投入。其实我从孩子们的眼中能感觉到他们内心对我无形的支持。在比赛的过程之中，他们都非常专注，让我觉得这是我最棒的孩子。他们给予我很大的一个鼓励和支持。那一次我记得很清楚，我们在圣彼得堡游览东宫，在我们准备要离开的时候，外面突然间下大雨，但是我们的旅游大巴还没有到，俄罗斯的温差是非常非常大的，一下雨温度就变成几度了，当时我们穿的是短袖的衣服。在那个大广场里等车，又没有伞，而且所有的游客都往外涌，我们只能挤在小门口那里避雨。由于景点也到了要关门的时间了，里边的工作人员把游客往外赶，所有的游客就挡在门口那里避雨。当时的情形非常危险，我非常担心会发生踩踏事件，因为我们的孩子小，于是我就使劲喊，让孩子们要抱团抱在一起，十个、八个孩子互相抱在一起，抱得紧紧的，不能让别人把我们分开，然后有几个大的孩子就跟着导游在广场淋着雨去找车，找我们的大巴，孩子们都湿透了，我们两个老师就带着这一群孩子互相拥抱着，那一刻我看到孩子们都哭了，现在想起这件事情我还会很感动、流眼泪。因为那一刻觉得他们太懂事了，他们太听话了，他们展现出一种很强的集体的纪律感，在国外，为了保证大家的安全，孩子们都听从指挥，服从命令，服从安排，没有给我添任何的麻烦。那个时候温度可能是10℃以下，大家穿个小短袖，裤子也被淋湿了，大孩子照顾小孩子，

然后还有几个大孩子还一直在照顾着我。所以与我付出的一切相比，孩子们回报给我的也很多很多，并不是要比较谁为谁付出更多来衡量，其实我们之间都是相互的，我爱他们，他们爱我。

王：请问雷老师有什么话想对家长和小朋友说吗？

雷：20年来，在我身边长大的孩子不计其数。其实我在孩子们面前挺凶的，孩子们对我又爱又恨又怕又喜欢。我想起前几天我老妈在我的朋友圈里留言说的一句话："你的成功要感谢这么多年来相信你的孩子和他们的家长。"其实我也没有觉得我自己特别成功，但是我的内心真的要感谢所有相信我的家长和孩子们，不管他在我的合唱团待了半年还是一年，或是待了八年、九年，不管时间长短，他们都是因为相信雷老师才会来到我面前，才会在我面前坐着上课。在这一点上，我内心真的非常非常感激。其实合唱团是要家长理解、认同的一项艺术教育，在我的招生简章里有一句话：我要寻找与我有共同追求的家长。因为很多家长对合唱不认识、不了解，他们会认为不就是唱歌嘛，哪需要这么用心，随便唱唱，想来就来，不想来就不来。但是合唱教育对孩子的影响是非常重要和长远的。在合唱团里，孩子们感受着集体的艺术，感受着互相帮助、互相友爱的温暖。他们在这个合唱的声音中能感觉到声音的美和声音的奇妙，这种和声的感觉会让他们特别享受。所以有的孩子因为喜欢会克服一切困难坚持。有一个学生，在合唱团中待了最久，一共坚持了九年，这个九年就等于是从小学到高中，他不离不弃的这种行为，其实就是出于他内心深深的热爱，以及家长的理解和支持。虽然像这样的学生不是特别多，但是由于有这样一部分学生会这么长久地陪伴着我，让我很感动，也很温暖，他们给了我更大的支持和力量。所以在这里如果要让我和孩子们说一点我的想法和希望的话，我真的希望有更多更多的孩子能在歌声中愉快地长大，能在这一个合唱的集体中感受到集体的力量和温暖，形成这种互相帮助、互相照顾的集体主义的行为观念。

王：有没有什么话想对20年来一直支持您、帮助您、鼓励您的领导和专家说呢？

雷：20年在人的一生中，不长不短，这20年的经历丰富了我的人生。我感谢所有一直陪伴我的孩子和家长，是他们鼓励着我一直坚持下去；还有一直在我身边给予我支持的领导，合唱团一路走过来面临挺多困难的，但是回想起来，合唱团一直都得到爱和支持，这才让我们有勇气一直坚持着不放弃，是各位领导一直都在我们背后鼓励着、推动着合唱团前进的脚步。如果没有最初梁志强常委带着我走到北京、走进中国合唱协会，我也不会有这样的机会来负责这两届中国童声合唱节组委会的工作。我跟我们全中国合唱界的老师们都是这

样讲，肇庆端州的成功让整个中国合唱界都认识了我们肇庆市端州海韵童声合唱团，其实真的是我们地方领导英明，是他们有眼光，如果没有我们当地领导高瞻远瞩的目光和对艺术的认可，就不会有这两届在全国影响这么大的中国童声合唱节。领导们都认识到，艺术不仅可以熏陶人的情怀，也可以推动一方群众的文化建设，提高本地群众的文化修养。我在这里对各位领导表示衷心的感谢，我内心对各位领导怀有深深的感激和敬佩。

 我也是个幸运的人，2000年第一次到北京参加全国的合唱指挥培训班，就认识了中国最好的指挥家。这些老师们20年来一直陪伴在我的身边，孟大鹏老师、张以达老师、刘言赫老师，还有一直带着我研究指挥法的吴灵芬老师、桑叶松老师，在我成长路上，在技术上、专业上给了我很大的帮助，还在工作上、思想上给了我很大的鼓励。当时省合唱协会的会长徐瑞祺老师，在早期也是很严厉地挑出我和合唱团的问题和毛病，以此来鼓励我的合唱团获得更好的成绩，我内心对徐老师也非常感激。还有省合唱协会的会长陈光辉老师，他是我们团的艺术顾问陈老师国际事务很多，他的团特别棒，他的排练技术也非常好，但是他仍以这样的行动来支持我的团，他非常愿意开心地做我们团的艺术顾问，以此来鼓励我们合唱团走向更高的高度。我对各位老师怀着无法表达的感激和感谢。没有他们，其实我也走不到这里来。

 王：雷老师，请问您对肇庆未来的文化建设以及合唱发展有什么期望吗？

 雷：20年是个很好的总结。未来的10年、8年，或者再有一个20年，现在也很难说会走到一个什么样的高度，但是希望这个团能长久地坚持下去，希望海韵童声合唱团一直是肇庆的艺术品牌，能够带动我们这一方的群众文化发展，为我们这一方文化精品树立标杆。我希望有更多这样的品牌产生，也以此来让我们肇庆市端州区的文化事业欣欣向荣，希望海韵童声合唱团永远带着这一个目标，发挥引领作用。我们一个地方的文化繁荣需要遍地开花，希望有更多的文化品牌常驻，希望有更多的专业人士为了我们共同的目标付诸努力，我们一起努力吧，为了肇庆的文化事业！

 王：感谢您接受我们的采访，也感谢您多年以来对肇庆文化建设的付出与贡献！

花儿为什么这样红

——作曲家杨永泽音乐之路述略

陈泽亮[①]

"音乐创作是我人生中最大的追求，能用音乐表达人生的喜怒哀乐是我最大的乐趣。"

——杨永泽

近年来，音乐口述史正在如火如荼地开展，研究的目光也由以往的著名作曲家和作品转移到普通的音乐家，包括演奏/演唱家、音乐学家，甚至包括普通的音乐人。这让我萌生了写一写关于我的研究生导师杨永泽教授的想法。2014年5月22日，著名作曲家王西麟先生应时任吉林艺术学院音乐学院作曲系主任杨永泽教授的邀请来讲学，这是我初次见到杨老师。花白的头发搭配着一身再普通不过的衣服，戴着眼镜，文质彬彬又不苟言笑，讲话条理清楚、逻辑思维缜密，俨然一副严师的形象。这是杨老师给我的第一印象，这也确实是他最真实的样子。在之后几年的学习生涯中，对他的了解也渐渐多了些，如果说一丝不苟是他工作的态度，那艰苦朴素就是他日常生活的真实写照。我见过他唯一的交通工具就是那辆陪伴他多年的电动自行车，哪怕东北的冬天室外温度零下二十多摄氏度。上课时很少听他提音乐创作以外的事，课余闲谈时，他唯一经常挂在嘴边的故事就是关于他在八一军马场的时光……

一、激情的青少年时代

1970年7月的一天，在内蒙古乌兰浩特与扎赉特旗之间的八一军马场俱乐部的舞台上，正上演着哑剧小品《一个越南小游击队员》，化装成鞋匠的小游击队员手里拿着锤子，每打一下躺在身下扮演美国大兵演员的头盔，台下的观众就发出一阵笑声，没多一会，小鞋匠就在观众的叫好声中打死了美国大兵。

[①] 陈泽亮（1993— ），吉林艺术学院作曲与作曲技术理论（曲式）硕士，现为肇庆学院音乐学院教师。

砚园聆涛　乐海钩沉

谢幕之后，演美国大兵的演员说："杨子，你能不能轻点打呀，现在我的脑袋还嗡嗡的。"被叫杨子的演员抬起头认真地说："那么大的剧场，打轻了声音小就没有喜剧效果了。""杨子"就是15岁的杨永泽，在军马场文艺宣传队的16个人中，他是年龄最小也是个头最矮的（见图1）。

图1　八一军马场文艺宣传队（后排左一吹圆号者为杨永泽）

"在这里，仅有16个人的宣传队每个人必须是多面手，所以，我不光拉二胡、京胡、吹笙、圆号，还要唱京剧、现代戏、演小品，等等，这些都锻炼了我对音乐的感悟力以及舞台表现力。"杨老师回忆道，"成立宣传队的目的是丰富军马场职工的业余文化生活，东北地区的11个军马场（均属于县团级单位）都有自己的文艺宣传队，有时大家互相交流演出，使职工们能看到更多不同的节目。我所在的宣传队在器乐和声乐方面都是实力很强的，在11个军马场中属于上乘。在这里，我得到了音乐和表演等多方面的锻炼，并在当地积攒了一些名气。"这不禁让我想起我们师门在一次聚会中，老师演唱的现代京剧《智取威虎山》经典选段《打虎上山》（又名《迎来春色换人间》），将杨子荣的形象表现得惟妙惟肖，赢得众人的阵阵掌声。

"老师，你唱得这么好怎么选择了作曲？"这是大家听过杨老师演唱后共同的疑问。

1974年，19岁的杨永泽被调入吉林省前郭县民族歌舞团，走上了从事专业音乐工作的道路。歌舞团共80余人，内设乐队、歌队、舞蹈队、创编室等

多个部门，能演出歌剧、舞剧、歌舞、戏曲等节目。歌舞团的乐队一般都是按总谱演奏，水平比业余宣传队要高得多，杨永泽在民乐队拉二胡、吹笙，在管弦乐队里吹圆号。在民乐队吹笙时，乐队往往是大齐奏，没有总谱，而由于笙这种乐器的特性，不能总是演奏主旋律，应该多用和声音型对主旋律加以衬托，否则费力不讨好。杨永泽想自学和声为笙写作，于是买来一本和声学教材开始自学。当时，刚建成的歌舞团三层小楼还没有通电，宿舍要用蜡烛照亮。杨永泽每天点上一根蜡烛，在蜡烛燃灭前做3个小时的和声习题。晚上玩乐回来的团里人，看见整栋楼里只有他的房间里有一支烛光在忽闪忽闪地亮着。几个月之后，杨永泽给笙写的分谱，让其演奏变得很容易，效果又非常好，受到大家的夸赞，这使他对多声部音乐写作产生了浓厚的兴趣。

1977年，作曲家刘振邦从大安县评剧团调入前郭县民族歌舞团任作曲指挥，他的一双儿女也进入乐队拉小提琴，女儿刘云慧，儿子就是中国交响乐团前首席、现任中央歌剧院院长的刘云志。刘振邦毕业于东北鲁迅艺术学院（沈阳音乐学院的前身），曾经是吉林艺术专科学校的作曲教师，1957年被错划为右派，下放至大安县农村改造，"文革"时被调入大安县评剧团，1979年他的"右派"问题改正以后回到吉林艺术学院作曲教研室任教。他以写作器乐作品见长，他的双唢呐协奏曲《征途》、大提琴独奏《梦幻曲》、小提琴与钢琴伴奏《情歌》等作品都曾在业界产生过很大影响。

刘振邦先生的到来，在团里引起了轰动，但最激动的人还是杨老师，他觉得自己系统学习作曲的机会来了，于是他想拜刘振邦为师，从和声和配器入手学习作曲技术理论。当他把自己做的和声习题给老师看时，刘老师被眼前这个好学的小伙子感动了，欣然地收下了这个学生。在刘老师的指导下，通过约半年的改题和讲解，杨老师的和声水平有了很大的提高。在多声部作曲方面，刘老师告诉杨老师："要通过多分析和聆听总谱，弄清楚中外音乐名著的旋律结构和织体层次，并在乐队写作过程中提高自己。"

1979年，刘振邦回到了升格为本科的吉林艺术学院作曲系任教，杨永泽在歌舞团独自担起了编曲配器的任务。1980年，团里创作了一部近两个小时的歌剧《珍珠》，请了省歌舞剧院的创作室主任王高弦老师和本团的邱建明团长写旋律，杨老师负责全剧的编曲配器。"我所编配的乐曲收到乐队演奏员的赞扬，使我更加坚定了从事作曲的信心。"《珍珠》在当年参加吉林省会演时，被评为优秀剧目。自此，杨老师从一名演奏员向作曲转变。

二、从演奏员到作曲的身份转变

1981年2月,26岁的杨老师为了照顾年事已高的父母调回了长春,来到父亲所在的长春市汽车改装一厂。正当父亲为他的工作安排发愁时,他却说自己不适合当工人,准备复习文化课,考音乐学院作曲系。最后厂里安排他去打更,杨老师特别高兴,因为这样他就有充分的时间可以复习功课。这期间,"一汽"文工团找到了杨老师,请他给文工团的管弦乐队用歌曲《我爱你中国》改编一首管弦乐作品。他欣然接受了这项任务,用工作之余来构思这部作品。作品由吉林省歌舞剧院的王军老师指挥在1981年的东北三省长春音乐会上演出,给"一汽"文工团带来很高的社会关注度。有了这次成功的合作,"一汽"工会领导认为杨老师是个人才,于是把他调转过来,安排到了工会文艺组,又派他去和王军学习指挥。同时,他在吉林艺术学院业余艺校作曲班师从李明俊、唐建平学习作曲,提高自己的专业水平。

随着改革的深入,工厂里也开始实行承包制,在岗位上抽调工人到工会的俱乐部排练文艺节目越来越难,"一汽"的业余文工团面临解体的危险,杨老师的命运又一次面临抉择。

1984年7月,29岁的杨老师参加了高考(当时作曲专业年龄放宽到30岁,这一年已经是最后的机会了),他以专业课第一的成绩被吉林艺术学院作曲专业录取,如愿以偿地进入了大学。终于踏入了音乐学院的大门,开始有了系统的学习作曲技术理论的机会,对他来说,这个机会来之不易。他像一个饥饿的人扑在面包上一样,如饥似渴地学习各门功课,其中包括朱钟堂(作曲)、尚德义(曲式)、孟昭君(和声)、李明俊(配器)、唐永葆(复调)、徐新圃(钢琴伴奏写作)等,在这些深耕作曲理论多年的专家的指导下,杨老师的专业水平提高得非常快。杨老师的作曲专业老师朱钟堂20世纪60年代毕业于上海音乐学院作曲系,毕业后和爱人——我国著名女指挥家张眉来到吉林省,曾创作《惊雷》等多部交响乐作品以及《水晶心》《狼犬历险记》等多部电影音乐。在朱老师的指导下,杨老师创作了许多独唱、独奏、重奏等作品,并以单乐章交响诗《青春》为毕业作品完成了四年大学的学业。

1988年,他留校成为一名专业老师,多年的自学和艺术实践对他日后的创作和教学产生了深远的影响。正如当时的青年教师唐建平(现为中央音乐学院作曲系教授、博士生导师)所说:"杨永泽是大器晚成啊!"

杨老师的学业并没有到此为止,1991年,他以第一名的成绩考入上海音乐学院助教进修班,师从著名作曲家、小提琴协奏曲《梁祝》的作者之

——陈钢教授（见图2）。除此以外，还随杨立青教授（配器）、赵光副教授（复调）、陈铭志教授（赋格）、胡延仲教授（曲式）、陈中华教授（和声）、赵晓生教授（传统作曲技法）系统地学习了上海音乐学院作曲技术理论的全部课程。他每天坐在宿舍的铁床边上做十几个小时作业，竟把屁股磨出了茧子。在一年半的时间里，杨老师创作了艺术歌曲、器乐独奏、弦乐四重奏等多部作品。

上海音乐学院作曲系具有很浓厚的学术氛围，除了师资水平高外，还经常请国内外顶尖专家开展学术讲座和交流，介绍国内外最新的作曲技法和学术动态，大大开拓了杨老师的专业视野，让他对现代音乐的写作手法有了一定程度的了解，为日后的写作技术和风格的拓展打下了基础。

图2　在上海音乐学院时与陈钢老师的合影

1993年，杨老师以优异的成绩从上海音乐学院毕业，回到母校吉林艺术学院教授作曲、曲式与作品分析、序列音乐写作等多门课程，同时还兼任实验民族乐团的指挥。

2000年，杨老师担任作曲系主任，同时担任硕士研究生导师，在教学和行政工作之余，他还创作了大量各种体裁的作品，如交响曲、协奏曲、弦乐四重奏、器乐独奏、艺术歌曲、大合唱、女声小合唱以及电视剧和电视晚会主题曲等。近年来，他在《音乐创作》等各类期刊上发表作品30余首，出版了三部原创音乐作品专著（《杨永泽交响作品选》《杨永泽艺术歌曲选》《声乐室内乐及小合唱作品选》），为长影乐团、吉林省民族乐团、吉林电视台、长春话剧院等单位创作编配了大量乐曲，许多作品在全国及吉林省内获奖。

三、坚持"真善美"的创作思想

"艺术作品只有表现出人性的真善美才能具有永恒的价值。"这是杨老师在上课时对我们讲得最多的话。当时并没有觉得这句话有什么深层含义，直到

后来对他的作品进行分析后，才明白这其实就是他始终坚持的创作思想，也是对他所有作品表达的核心内容最精准的归纳和概括。

2008年，杨老师出版了他的第一部专著《中华情——杨永泽交响作品选》。这本专辑中既有讴歌中华人民共和国成立后特别是改革开放所取得的光辉成就，回顾中国共产党带领中国人民通过艰苦卓绝的斗争，取得伟大胜利的交响诗《祖国颂》，也有赞扬刘胡兰在对敌斗争中表现出的大义凛然、视死如归的崇高精神品质的小提琴协奏曲《刘胡兰》，还有特殊年代里难以忘却的记忆——交响叙事曲《为了一个特殊年代的记忆》。最具代表性的就是根据雷振邦创作的电影《冰山上的来客》音乐改编的交响序曲《花儿为什么这样红》。

雷振邦是我国著名的电影音乐作曲家，1955年4月从中国电影乐团调到长春电影制片厂任作曲，30多年谱写了一百余首电影歌曲，如《冰山上的来客》《五朵金花》《刘三姐》等，他的作品具有强烈的民族地方色彩，优美抒情，形成独特的艺术风格。《冰山上的来客》中有一首插曲《花儿为什么这样红》就是雷振邦的代表作，曲调具有新疆民歌风味，以一首塔吉克族的舞曲为素材，根据歌词句式的需要进行改编创作而成。

2007年是长春电影制片厂乐团（以下简称长影乐团）成立60周年。应长影乐团委约，杨老师创作了交响序曲《花儿为什么这样红》，该作品于同年7月进行首演，并成为长影乐团的保留曲目不断上演。作品分别于2008年5月和2016年10月在国家大剧院演出，如今已在全国多地进行演出。乐曲表现了守卫在祖国新疆边境的军民在对敌斗争中表现出的英雄主义精神，赞美了主人公真挚的爱情。作品虽然以"花儿"为主题，但是在中部融入了雷振邦的另一首代表作《怀念战友》，描述了在冰山上，战士冻死在边界时，手里仍然紧紧握着自己的步枪，那具有新疆塔吉克族风味的激情旋律充满悲痛和心痛，充满无限怀念和追忆。快板部分又描写在天山脚下，战士骑马奔腾的远景。在作品最后，再现"花儿"主题，大长线条和丰满的音响将波澜壮阔、雄伟气势展现得淋漓尽致，表现祖国大地一片生机，预示着祖国光辉的未来。整首作品是在原作上的更高层次的升华，在感情上，音乐诠释的层次更显丰富。

2013年7月，杨老师的第二部专著《杨永泽艺术歌曲选》问世。这本专辑中的所有作品都是从他这些年创作的几百首歌曲中精挑细选出来的。这些作品的创作题材和风格可谓丰富多样：在题材上，既采用了中国古典诗词，又采用了现代诗词以及专为谱曲创作的歌词；在风格上，既有运用无调性手法创作的探索性作品，也有适合专业歌手演唱的艺术歌曲，还有普及性较强的为各类晚会和电视剧创作的主题歌。"无论是哪一种题材风格的作品，在旋律的发展、和声及复调的运用，以及钢琴表现力的发挥等方面都表现出作者的成熟和

精到,在音乐表现上则体现了作者对生活的深刻感悟和丰富的内心世界。"尚德义教授在专辑序言中写道。

尚德义教授是我国花腔和艺术歌曲以及合唱作品创作的领军人物,曾经获得全国精神文明"五个一"工程奖,首届中国音乐"金钟奖"金奖,"中国合唱终身贡献奖"等多个奖项。在《杨永泽艺术歌曲选》这本专著初稿完成时,杨老师专门向尚德义教授征求意见并认真修改,让作品更加完善,在出版时尚老师欣然应约为其写了序言。

在这些作品中,既有表现人间大爱的悲剧美的作品《亲爱的宝贝》,又有通过现代音乐手法表现古代朦胧诗特点的《锦瑟》《行路难》,还有通过男中音的音色讴歌中华民族伟大的历史传统,赞美为中华民族伟大复兴做出贡献的英雄豪杰的《数风流人物》,以及歌颂对大自然的赞美、热爱的《海风 你吹吧》,表现当代青年不畏艰险勇于开拓进取的《波涛汹涌》,等等。这些题材的写作体现了对学生的爱国主义教育,在传播过程中更是起到了实践社会主义核心价值观的作用。

鲁迅在论及悲剧社会性冲突时指出的:"悲剧是将人生有价值的东西毁灭给人看。"杨老师在歌曲《亲爱的宝贝》的创作中即表现了悲剧美的人间大爱。在2008年的汶川大地震后,杨老师在央视看到这样一篇报道——一位母亲在生命的最后时刻用自己的身躯紧紧地保护着孩子,并在手机上留下了一段遗言:"亲爱的宝贝,假如你能活着,请记住妈妈永远爱你……"杨老师被深深感动,并决定用一首艺术歌曲的形式来赞美和歌颂这一伟大母爱的情怀。这首作品于2009年获得中国音乐文化促进会全国词曲创作大赛金奖,2011年在中国少数民族音乐学会主办的全国作曲比赛中获得金奖,并被选为央视青歌赛推介作品,于2015年发表于《音乐创作》。

自改革开放以来,中国作曲家对十二音序列五声化作了不断的研究与探索,杨老师创作的男声吟唱与钢琴作品《行路难》,将五声性十二音序列与中国古诗词及戏曲的念白和唱腔等传统文化相融合,这是将现代音乐与中国传统文化相融合的一次成功的探索。《行路难》是唐代诗人李白所作组诗作品《行路难三首》中的第一首,描写了诗人对理想有着坚定执着的追求,却又感慨怀才不遇,在政治上有远大抱负,却又在仕途上不得志,从而形成的苦闷彷徨的心路历程。歌曲在表现诗的意境时没有采用传统的艺术歌曲演唱形式,而是以吟唱加钢琴音乐背景烘托的形式来表现,钢琴声部采用了五声性十二音序列,男声借鉴了京剧中的韵白与唱腔艺术。二者的结合给人耳目一新的感觉,更体现了作曲者在创作时全面融合传统文化的创新之处。

艺术歌曲《锦瑟》是根据唐代诗人李商隐的著名诗词所创作的。作品将

西方的十二音序列作曲技法与中国传统诗词高度地融合，用写意的手法来表达其诗词朦胧的意境，歌曲的原始序列结合了中国五声调式以体现民族色彩。该艺术歌曲在多篇国内公开发表的硕士论文中被介绍和分析。

这些作品集中展现出杨老师音乐创作的核心理念：在音乐创作题材选择上注重选择突出主旋律、弘扬正能量、振奋民族精神、为实现中华民族伟大复兴中国梦而奋斗的主题。在艺术歌曲的歌词选择上，则多以诗歌为主。这与"文学作品总是留有艺术空白，要用自己的生活经验与想象去补充，阅读诗歌尤其需要这样做。这就为我们通过自己的生活经验与想象，对诗歌的空白之处进行合理的填补或扩充提供了空间，从而获得对诗歌更深的理解和把握"① 的说法不谋而合。

2016年，杨老师将注意力放到了声乐室内乐这样的形式上，他发现目前在全国专业团体和音乐艺术院校以及业余爱好者中间，各类声乐组合形式方兴未艾，人们对声乐室内乐作品的需求也很迫切，但现实中的创作远远不能满足社会的需求，更没有作品教材。因此，他与吉林艺术学院声乐系副主任孙东东教授联合开展了声乐室内乐创作和表演的探索与实践。在原艺术作品的基础上挑选一批突出主旋律、弘扬核心价值观的作品，根据不同的内容选择预制相适应的组合形式，创作了一批声乐室内乐及小合唱作品，并于2018年出版了《声乐室内乐及小合唱作品选》，填补了国内在这方面的空白。

杨老师多年不断地创作，收获颇多，二胡与钢琴作品《月牙五更主题变奏曲》于2014在中国民族管弦乐学会和中央音乐学院民乐系主办的"金胡琴杯"胡琴小型作品创作比赛中获作品奖，并于2016年在央视《风华国乐》栏目中播出；女声小合唱《祖国在我们心中》《东北风》在2018年吉林省举办的合唱大赛上获得创作和演唱金奖。

结　　语

花儿依然这样红。

如今，杨老师已年过花甲，也从吉林艺术学院教师岗位退休，但他依旧选择在他热爱的音乐领域发挥余热，在吉林省老年大学担任乐团指挥，每天与音乐相伴。他的学生们无论是在教学岗位还是在文艺团体都成为骨干力量，其中不乏已经成长为名师大家的人，如著名钢琴家元杰等，以及在各个高校任教的青年教师。

① 杨永泽：《诗歌的空白艺术与语境解读》，载《甘肃教育》2016年第3期。

他的作品，他的为人，以及他严谨的生活态度、创作态度和不变的音乐追求，值得人们服膺与尊敬，他就是杨永泽。"宝剑锋从磨砺出，梅花香自苦寒来"，从杨老师从艺的经历可以看出，一个人要想成功，则必须在青少年时代就树立坚定的理想和目标，并为此终生不懈奋斗，无论遇到多大的困难都毫不退缩，这种坚韧不拔的意志力是干好任何事情必不可少的品质。同时，还要见贤思齐，善于学习，抓住一切机会提高自己的专业素养，包括自学和学校教育，努力完善自己的知识结构，做到活到老学到老，才能在所从事的专业领域做出自己应有的贡献。最后，衷心祝愿杨老师及家人身体安康！

参考文献

[1] 杨永泽. 杨永泽艺术歌曲选 [M]. 长春：吉林电子出版社，2013.
[2] 杨永泽. 中华情——杨永泽交响作品选 [M]. 长春：吉林电子出版社，2008.
[3] 杨永泽. 诗歌的空白艺术与语境解读 [J]. 甘肃教育，2016（3）.

粤北连南长鼓舞艺术表现形式探析[①]

——基于连南小学的调查和访谈

余洁芬[②]

粤北连南长鼓舞是瑶族最具代表性的民族民间舞，以古朴的舞蹈风格著称。最初，长鼓舞是盘王节时用于祭祀盘王的舞蹈，是瑶族人民记录历史生活的特殊方式和精神感情上的寄托。长鼓舞独特的原生态韵律，在源远流长的历史中流传下来并深深地融入了瑶族人民的血脉之中，作为其抒发自身情感的一个多元化载体而存在。

在粤北连南居住着的瑶族有排瑶和过山瑶两种，他们具有各自独特的文化底蕴和风格特征，使用的长鼓各不相同，排瑶使用大长鼓，过山瑶使用小长鼓。在舞蹈表现上，排瑶大长鼓舞柔和朴实、稳重大气，过山瑶小长鼓舞刚柔并济、灵活轻巧，它们都是瑶族人民创造出的重要民间艺术瑰宝。

一、连南长鼓舞的文化内涵

连南瑶民认为，他们的祖先居于湖南，后迁徙进入粤北，至连南定居。长鼓舞是祖先迁徙时带过来的。距今一千多年前，宋朝人周去非在《岭外代答》里就描述了长鼓的形制："铳鼓，乃长大腰鼓也，长六尺，以燕脂木为腔，熊皮为面，鼓不响鸣，以泥水涂面，即复响。"可见在一千年前，长鼓舞就已经流行在连南这片土地上了。神话故事中，排瑶长鼓舞起源于瑶族小伙子唐东比和天上的盘王之女房莎十三妹的爱情故事，为了追寻自己的妻子，唐东比伐木造鼓，在农历十月十六日那天击鼓起舞，飞天同妻子团聚。过山瑶小长鼓舞的来源则与盘王盘瓠有关，一天盘王上山打猎，众人久等不回，王姬使人寻找，发现盘王惨死于羊蹄之下，跌落于山间，人们为了追悼盘王，以梓树为身羊皮

[①] 本文是广东省哲学社会科学"十三五"规划学科共建项目"现代性与传统艺术的嬗变：基于连南瑶族音乐、舞蹈和美术的实地调研"（项目编号：GD16XYS19）、肇庆学院校级课题"肇庆民俗文化与地域舞蹈研究"（项目编号：201414）、广东肇庆学院人文社会科学项目"连南瑶族乐器调查研究"（项目编号：201749）的阶段性研究成果。

[②] 余洁芬（1979— ），北京舞蹈学院中国舞编导学士，现为肇庆学院音乐学院舞蹈教师，肇庆市舞蹈家协会理事。

为面做鼓，怒击以慰盘王在天之灵。由此，瑶族长鼓舞最初起源于盘王节，目的是祭祀盘王和表达对神灵的崇拜敬仰。但由于瑶族在长期迁徙途中分崩离析，发展出多个族系，使得全族对盘王节的日期不得统一。于是，在1985年农历十月十六日，各地瑶族代表齐聚广西南宁，集体商量后决定将瑶族历史传说中的盘王诞辰日定于每年农历十月十六，这一天也作为瑶族重大节日盘王节的庆祝日。到这一天，瑶族人民举办大型耍歌堂活动，其间跳起长鼓舞，纪念伟大的瑶族首领盘王。至2006年5月，连南瑶族的长鼓舞活动"耍歌堂·盘王节"被列入国家首批非物质文化遗产名录。2008年，连南瑶族传统免检舞蹈——"瑶族长鼓舞"被列入"国家级非物质文化遗产名录项目"。千百年来，连南长鼓舞是当地人民的精神寄托，在他们的生活中不可或缺，世代相传，与当地经济、政治、文化、宗教等因素相互关联，体现出独特的艺术特征和文化内涵，成为连南瑶族人民最具传统性和代表性的庆典活动。

二、连南长鼓舞的动作特征

连南长鼓舞的动作大多由瑶族的历史传说和日常劳作中演变而来，带有强烈的原生态气息，是漫长历史生活遗留在舞蹈中的烙印。为详细了解长鼓舞的动作特征，笔者在带队去排瑶油岭村小学实习期间，恰逢"鼓王"唐桥辛二公到油岭小学定期指导教学。借此机会，笔者与"鼓王"进行了一场交流和访谈，观看鼓王跳了一节长鼓舞，并详细询问了其中的动作要领。下面关于大长鼓舞的文字是根据鼓王的动作和陈述总结整理的。

排瑶大长鼓造型古朴大方，舞者背鼓起舞，鼓斜挂在肩上，横挂在胸前，两手自然向两边伸展开，扶住鼓面。舞动过程中，舞者以自己的鼓点为音乐，手脚相互配合起舞。排瑶长鼓舞动作多集中于腰部和腿部。因为排瑶大长鼓比一般的腰鼓更大、更长，在舞蹈时舞者需要双手扶住两端的鼓面，用竹片来回敲打发出有节奏的鼓点，下半身的动作多以拧腰或前旁弯腰或稍微后仰以及腿部的弹跳、抬腿、勾脚、吸腿、下蹲、膝部的屈伸颤动及身体的旋转等粗犷刚健、朴实稳重的动作为主。右手除了敲鼓外还有少量的其他动作，左手因拿着竹片击鼓，几乎没有其他动作。排瑶大长鼓舞总体以曲拧和矮桩、翻扑和仰腾的动态构成，风格鲜明独特，具有极强的观赏性。连南八排瑶中，受地域因素的影响，每排之间的长鼓舞大同小异，舞蹈构架一致，但少数动作略有差别。

过山瑶小长鼓，又称花鼓，较排瑶大长鼓更加精致小巧，舞蹈时拿在手上，运用手腕翻转击打两边的鼓面。过山瑶小长鼓舞主要有27个基本动作，当中包含模拟性动作24个、概括性动作3个，另有两个鼓花技巧和仅用于开

场结束的礼仪式动作。过山瑶小长鼓舞的动作刚柔并济、灵活轻巧，体态重心在下，双腿曲蹲，跳舞时膝盖带动身体有规律地颤动。下半身的动作是以蹲、颤、跳、闪跳、点靠步等为主，自始至终膝盖的蹲颤都贯穿于舞蹈之中，这是小长鼓舞的核心动作要领。上半身因小长鼓的存在，有更多的表现动作，例如莲花盖顶、飘摇过海和行江三个基本概括性动作，运用手腕转动做出平莲花、竖莲花和斜莲花的鼓花技巧，以及从过山瑶人民的生活中提炼出来的舞蹈动作转天转地、寻屋地、挖屋地、平屋地、砍木、锯木、背木等24个模拟性动作，其中莲花盖顶是由平莲花与蹲转有机结合而成。现代小长鼓舞中的鼓花技巧又发展出了新的翻打鼓花、跨腿鼓花和抛鼓鼓花等动作。

连南瑶族长鼓舞，无论是排瑶大长鼓舞还是过山瑶小长鼓舞，舞者在舞蹈时都需保持蹲姿，律动大多以圆为主，具有蹲、扭、贴、圆、矮、柔等动作特点，给人以沉稳有力、朴实柔和的艺术美感。这些独特的舞蹈姿态均与瑶族人民的历史生活有关。他们长期生活在狭窄山地，在爬山行路的过程中，需膝盖不断地弯曲着力，腰身前倾、后仰、左拧、右靠，这些都成为长鼓舞的基本动作。

三、连南长鼓舞的艺术表现

（一）步伐考究，善于变化

连南长鼓舞具有鲜明的节奏特征和激情热烈的舞蹈动律，排瑶大长鼓舞有36套72节，过山瑶小长鼓舞过去有72套动作，现在流传24套，这些动作都有一定的程序，每个程序也有相应的规范和位置，表演时，蹲、转、跳、跃、搓步、仰腾、翻扑的舞姿，需要舞者手脚相互配合，步子干净利落，腰胯扭摆，手腕灵活。连南长鼓舞步伐节奏繁复多变，外人观看时眼花缭乱，很难看懂其中的要领。例如，长鼓舞中一节程式性舞蹈，手上的节奏为2/4、4/4、3/4、6/8，和脚上的节奏2/4与3/4组成的5拍、7拍的节奏配合，不断变化中有韵律，不协调中有规则。这是属于程式化的动作，与瑶族人民的生活息息相关，具有浓厚的瑶族风情。

随着瑶族人民迁徙的脚步和时代的发展，瑶族长鼓舞在原始基础步伐中变化出了一些新动作，这些都需要舞者同长鼓相互融合，长鼓需由舞者舞动，舞者也需借长鼓传达情感、表现动作，这使得长鼓有了实际意义，不仅是重要的艺术道具，而且还被赋予了独特的象征意义。

(二) 长鼓传情，风格独特

连南瑶族生活在大山之间，受地域因素影响，文化氛围浅薄，社交活动少，就算是这样，瑶族人民依旧充满了对美好生活的热情向往，对长鼓舞活动怀有极大的期望。这种期望驱动着长鼓舞不断向前发展。

从前，长鼓舞是祭祀盘王的敬神舞蹈，长鼓被认为是一种可以直达上天的礼乐之器，只有在秋季丰收后才能够打起鼓唱起歌，感谢盘王保佑他们这年风调雨顺、粮食丰收。长鼓舞中有很多动作是加以美化后的模仿丰收的舞蹈动作，表达瑶民对祖先诚挚的敬仰之情。在老一辈的瑶民心中，在非庆典时擅动长鼓拍打出声音，会触怒天神，使得本来应当丰收的年月颗粒无收。这时的长鼓舞活动变得格外珍贵。

现今的长鼓舞已从单纯的祖先崇拜和神灵信仰逐渐转变为自娱和娱人，在原始程式化的动作基础上吸收了汉族的舞蹈精华，经过艺术加工后，成为一项表演性极强的舞蹈艺术，登上了更加广阔的舞台。例如，星海音乐学院创作的群舞作品《沸腾的瑶乡》就登上了中央电视台综艺频道的舞台，让屏幕前的人们感受到瑶族长鼓舞淳朴炽热的情感。

连南长鼓舞寄托了瑶民对美好生活的向往，成为瑶族人民社会生活中不可缺少的精神食粮，加强了瑶族内部的情感纽带，体现了瑶族人民独特的审美情趣和舞蹈风格，承载了瑶族最具民族色彩的文化内核，展现出独特的风格魅力。

(三) 以舞记文，世代相传

瑶族属于九黎族，是多语系的古老民族，瑶语属于汉藏语系苗瑶语族瑶语支系，虽有语言，却无文字，因此，长鼓舞就成了瑶族人民记录历史、教育后人、传承民族文化和精神的一种手段和载体。

"有瑶就有长鼓舞"，作为民间代表性舞蹈，长鼓舞在瑶族中具有重要的历史地位，它既娱神也娱人，是瑶族人民精神文明的化身，保留在长鼓舞艺人的脑海中，以师徒或家族的形式世代相传。它的舞蹈内容丰富多彩，既有祈求祖先盘王世代保佑的宗教崇拜，又保留着大量瑶族祖先生产劳动、迁徙艰难的场面，如模拟找屋地、量地基、挖屋基、伐木、背木、立柱、架码、上梁、盖屋、安神位、拜谢礼等十多种现实生活场景。因此，瑶族的后代，虽未经历过祖先的生活，但通过跳长鼓舞也学会了这些生活技能和要领，明白了祖先不断迁徙和开创居住之地的艰辛。

长鼓舞文化是瑶族历史文化不可或缺的重要组成部分，在瑶族人民经历痛

苦与磨难的历程中得以保留，既没有消失在历史的洪流之中，也没有在大量的汉语言环境下被同化，反而在瑶族人民不断迁徙的过程中不断发展升华，并与瑶族人民的经济、政治、文化产生了更加紧密的联系，成为瑶族民族精神的象征。

结　　语

粤北连南长鼓舞是瑶族艺术的结晶，也是联系瑶族人民情感活动的纽带，历经数百年风雨，如今已自成一派，形成独特的民族文化形态，是民族文化的象征。但由于现代化进程的推进，瑶族人民大量外流，使得长鼓舞逐渐失去了传承，面临失传的困境。针对这一困境，政府积极策划，在原来师徒制和家族制传承的基础上，号召连南各中小学把长鼓舞引入课堂，请艺人直接进校园授课。笔者在连南顺德希望小学带队实习期间，连南民族小学和连南民族初级中学的校长率先实行改革，在保证普通教学的基础上，专门安排一定的教学时间开设"原生态长鼓舞"课程，邀请校外有经验的知名长鼓舞艺人进校授课，且每年进行一次长鼓舞比赛，以激励学生的学习兴趣和积极性。这个举措为连南瑶族的年青一代提供了学习长鼓舞的渠道，保证了长鼓舞的持续传承，也为长鼓舞逐渐迈向现代化社会提供前提基础。长鼓舞的表演不再局限于瑶族聚居地，而是走向更加广阔的天地，展现出更独特的生态文化魅力。

参考文献

[1] 周去非. 岭外代答 [M]. 上海：上海远东出版社，1996：148-152.
[2] 范秀炎，吴卫清. 翩翩长鼓 [M]. 广州：广东教育出版社，2013：3-4.
[3] 肖念念. 试论瑶族小长鼓舞的民族特色 [J]. 民族艺术，1992 (4)：164-172.

新中国成立后桂剧乐队的演变、发展和回归[①]

——基于口述访谈的一个调研

李保江[②]

<center>引　言</center>

桂剧是广西壮族自治区地方剧种之一，因广西行政简称"桂"，从历史源流看桂剧主要形成于桂林地区，故称之为"桂剧"。2006 年，桂剧入选国家级非物质文化遗产代表性项目名录。因此，桂剧的历史研究也是广西音乐史关注的重要课题。音乐历史的研究首先依赖于文献的考证，然而，文本的文献总是会因为客观的原因而有所缺失和不足。对于当代史的研究，口述史料的重要价值就凸显出来。本文选题起始于 2019 年 9 月，根据导师提出的大致研究内容和考察方向，即新中国成立后民间艺人地位、身份的转变，从研究桂剧艺术家音乐生命史的角度，我们开始进行一系列的准备工作。在访谈过程中，我们发现在档案史料中没有的一些涉及广西地方戏曲当代发展的重要口述史，如本文涉及的桂剧乐队的建制演变的问题，就没有在档案史料中有太多体现。接受访谈的代表历史见证者是宋德祥老先生（辽宁营口人），以及广西籍的蔡立彤先生和戴景强先生。访谈主要通过受访人口述的方式，对访谈主题进行论述，同时对口述内容进行提问、解答。在采访过程中以笔记、录音、录像的手段，来记录、整理、保存访谈资料。经过多次的访谈工作，笔者的关注开始聚焦于几个重要的历史事件和发展，其中桂剧团乐队建制的演变就是笔者关注的一个重点。通过对几位历史见证者的访谈，笔者将过程进行归纳、总结，并对其背后发生演变的缘由做出较为合理的分析与判断，从而梳理了桂剧乐队编制的历史发展变迁。

① 本文发表在《歌海》2020 年第 4 期。
② 李保江（1992— ），广西艺术学院 2019 级音乐与舞蹈学专业中国音乐史方向硕士研究生。

一、三位被访者的个人简介

宋德祥老先生是辽宁营口人,中共党员,1953年在广西军区文工团,后又被编到55军,在部队有过戏曲创作经验,为部队写过彩调歌剧等。1955年转业到广西文艺干校成立的彩调训练班。1956年带队参加北京戏曲讲习会,回到南宁后被任命为广西彩调团第一任团长,此期间为全区第一个文艺干校青年训练班讲课。1959年开始广西戏曲学校筹备工作并任桂剧班班主任。因遭遇"文革",1969年被下放到三江侗族自治县,其间调至南宁戏剧研究室给全区汇演写总结报告并以汇演大会的名义在《广西日报》发表。1972年调至桂剧团,任创作组组长,至1982年因超龄离开桂剧团,退居二线。曾参与编撰《中国戏曲剧种大辞典》《中国戏曲志·广西卷》,主持编撰《中国戏曲音乐集成·广西卷》,是《中国戏曲音乐集成》总编辑部的特邀审稿员。

蔡立彤先生是广西人,国家一级作曲师,中国音乐家协会、戏曲音乐学会会员,《中国民族民间器乐集成·广西卷》执行主编,《中国戏曲音乐集成·广西卷》副主编兼执笔者之一。1959年考入广西戏曲学校桂剧班学习京胡、作曲。1965年毕业后被分配到广西桂剧团任演奏员,先后担任广西桂剧团副团长、团长职位,并兼剧团乐队指挥、作曲。1988年离开桂剧团后调入彩调团,不久后由文化厅抽调去筹备成立广西文化影像出版社并任社长。1995年任广西壮族自治区艺术研究所所长。代表作品有《红管家》《琼花》《小刀会》《西厢记》《富贵图》等。

戴景强先生现为中国戏曲音乐学会会员、中国戏曲家协会会员、广西音乐家协会会员、广西戏剧家协会会员、国家二级演奏员、广西彩调团调胡演奏员兼作曲。戴先生为1966年生人,1984年进入广西艺术学校彩调班,师从莫长春学习二胡,后又学习调胡。曾荣获首届中国滨州"国际小戏艺术节"优秀音乐奖、广西"五个一"工程奖,多次获广西剧展优秀音乐奖。主要作品有音乐剧《谷魂》《情·鸳鸯江》《临贺长歌》《大梦瑶山》,实景音乐舞蹈史诗《山水盛典》,广播剧《到延安去》,彩调剧《追》《乡醉》等。

二、新中国成立前桂剧乐队的基本编制和不足

一般认为桂剧是在祁剧(主要是祁剧)、徽剧的影响下,通过艺人的不断融合、交流,结合本地语言、风俗形成的一种具有多种声腔系统的地方剧种。在访谈中,宋德祥老先生提到桂剧来源有两种传说(说法):一是"欧阳予倩

认为桂剧和徽班有关系";二是"从祁阳的祁剧传过来,唐景崧就是湖南祁阳人,写过40多个桂剧剧本。大体上这样认为,桂剧中徽剧的痕迹不多,大部分人相信桂剧是从祁剧传过来的"。通过对口述访谈资料的解读以及翻阅相关文献资料比较印证,笔者认为桂剧主要是在祁剧的影响下形成的地方剧种。在清末时期,唐景崧创作的大量桂剧剧本,为桂剧的初步发展奠定了基础。民国时期经过欧阳予倩等人对桂剧做出的有效改革,给桂剧带来了良好的发展前景。

近百年的发展过程中,桂剧通过艺人们的努力,不断地吸收、借鉴其他剧种优点,并与地方风俗习惯、语言特点相结合,从而形成了独具地方特色的桂剧。这种独特的桂剧的乐队模式形成了最初的"左右场"舞台布局,即"管弦居左,击弦居右",相当于戏曲音乐中常说的"文武场"。左场为管弦乐,是桂剧乐队的基础,有京胡、唢呐、笛子。管弦乐由京胡演奏者一人演奏,所以对京胡演奏者的要求很高,另有配胡(京二胡)、月琴配合、衬托京胡演奏,构成"三大件"。右场为打击乐"四大件",有鼓(单皮鼓)、钵、锣、小锣,打鼓者兼板,掌控节奏,大锣兼小镲,演奏比较灵活,钵体型较大,由一人演奏。在打击乐中有句谚语:"生锣、死钵、救命小锣。"由此可见打击乐在戏曲乐队伴奏中的重要性。桂剧乐队在新中国成立前的长时期发展中,乐队人员从早期的面对观众,左右分开,俗称"场面",改为合在一起位于舞台上场门,到最后逐渐固定在下场门位置,形成了自身的乐队伴奏模式。虽然是较为简单的小乐队形式,但已具备了管弦乐和打击乐的编制,使桂剧在自身的发展中,形成了独特的音乐风格。与同时期的京剧等其他剧种的乐队建制相比,新中国成立前的桂剧乐队建制仍具有原始性。桂剧的文场伴奏乐器简单,演奏人员较少。虽然在基本的"文场"伴奏中有着相似或相同的主奏乐器,但一些其他丰富性的弹拨乐器和具有和声性质的吹奏乐器笙尚未出现。

三、新中国成立初桂剧乐队编制的丰富

新中国成立初是指从新中国成立到"文化大革命"开始这一阶段。新中国成立后,随着社会形态的变化,我国在文化艺术领域进行了一系列的改革工作。新中国成立初期,政府成立专门机构(戏曲改进委员会)进行戏曲改革工作。在"改戏、改人、改制"以及"百花齐放"的文艺方针政策的指导下,20世纪50年代初,广西成立戏曲改进委员会,简称"戏改会",由文化局管理,秦似为副局长,负责戏改工作。戏改会的主要任务是审查、整理剧本,按照国家的文艺指导方针,戏曲工作者联合戏曲老艺人对传统剧目进行整理、排

演。在1961年组织了老艺人座谈会、会演,通过老艺人口述剧本、专人记录整理、排版印刷出版的方式,整理、保存了大量的传统剧剧本(当时称作"黄皮书")。然而,它们在"文革"时期被认为是"毒草",因此,受到了严重的毁坏。广西政府于1953年成立了国营性质的机构——广西桂剧艺术团,其前身是欧阳予倩在桂林群众艺术馆组织的桂林实验剧团。该剧团在全国第一次戏曲观摩会演中以《拾玉镯》荣获演出二等奖,演员尹羲获一等奖,在此基础上,广西政府成立了国营广西桂剧艺术团。以此为节点,旧社会的戏曲艺人们便转变成为新中国的文艺工作者,积极地投身于新中国社会主义文化事业的建设中去。1959年,由广西政府组织进行戏校筹备工作,以宋德祥老师为代表前往北京、上海、浙江等地区学习考察戏校建校情况,随后便在南宁成立了广西戏曲学校("文革"时停办,戏校老师被下放,"文革"结束后恢复在了广西艺术学校),由宋德祥带领老艺人在桂林、梧州、南宁、柳州一带招收大班学员,即桂剧班,宋德祥为班主任。1960年开始二班学员招生,二班包括多个剧种学员,但不幸在20世纪60年代国家遭遇困难时期,戏校也难以维持,便开始精简人员,大部分二班学员退回其他地方或剧团,大班学员基本保留并于1965年毕业。广西戏曲学校的成立,为桂剧培养了专业化的戏曲人才,大班学员毕业后部分被调入国营桂剧艺术团,取代了原先的桂剧团人员,为剧团注入了新鲜血液,使得剧团人员建设逐渐年轻化,为后来"文革"时期的桂剧发展奠定了良好的基础。

 新中国成立初期,专业的戏曲音乐教育机构处于建设阶段,戏曲人才尤其是民族乐演奏人才短缺,剧团乐队人员主要还是新中国成立前延续下来的老艺人们。桂剧通过戏曲改良和借鉴其他剧种,在传统乐队的原始形式上加入了一些民族乐器,无西洋乐器,乐队性质尚未改变。在管弦乐"三大件"和打击乐的基础上逐渐增加了笙、中阮、三弦、扬琴、二胡等一些民族乐器。此阶段整个桂剧团乐队建制仍然是采用传统的民族乐器作为伴奏形式,乐队有十四五人的规模,基本形成了传统民族乐队伴奏模式。民族乐器的增加,使得桂剧乐队的表现力得到一定的提升,音乐效果更加和谐、丰富。

四、"文革"期间桂剧乐队编制的西洋化发展

 20世纪60年代,全国各地举行现代戏观摩演出活动,形成了以京剧为主导的革命现代戏的繁荣发展。1966年,由"中央文革小组"领导的"文化大革命"全面展开,以政治命令的强行手段推行"文化改革",出现了"全国人民八个戏"的垄断局面。全国各地剧种自上而下对其进行效仿,各地剧团开

始移植、演出京剧"革命样板戏"剧目。在采访中，蔡立彤老师提道："到1969年'文革'开始收尾，桂剧团才开始有了一些业务活动，1968年以前基本上是全国大串演，国家免费资助，（剧团）辛苦一点，到全国去（这个这个）'旅游'，当时叫串演、'闹革命'。桂剧团在移植'革命样板戏'方面，移植的有《红灯记》《沙家浜》《磐石湾》《杜鹃山》等剧目，另外还有一些创作剧目，如《太平军》《风云紫鹃山》等，都是很大型的剧目。"

在移植"样板戏"过程中，桂剧接受了京剧"样板戏"中西乐相结合的艺术观点，在一些创作剧目中也采用大乐队的伴奏形式。整个乐队编制以它为"样板"，采用民族乐器和西洋乐器相结合的方式，乐队建制比较丰富。这一时期，桂剧乐队基本上按照一个西洋单管乐队编制，保留了传统的"三大件"和打击乐，引进西洋乐器，有弦乐组、管乐组。其中，弦乐组包括五六把小提琴、两三把二胡、一两把大提琴和一把贝斯；铜管乐器有小号、圆号、长号，木管有长笛、单簧管、双簧管；还有琵琶、中阮、小阮、月琴一些弹拨乐器。此时的剧团乐队规模发展到30多人。蔡立彤担任乐队指挥，兼作曲和京胡演奏。根据采访蔡立彤先生的资料，笔者了解到整个管弦乐队单管乐队编制大概于20世纪60年代末70年代初形成，一直延续到80年代初。在引进西洋乐器的同时，遵循桂剧本身的艺术特色，整个乐队在突出"三大件"的基础上，尽可能发挥各个声部，把整个气氛烘托起来。根据"三突出"理论原则，在突出戏剧主要人物的前提下，乐队各个声部发挥到极致，既要塑造人物，又要在具体的情景下烘托气氛。乐队的主要作用是陪衬演员，渲染戏剧效果，烘托舞台气氛，塑造人物形象。这一阶段，桂剧团先后请专业人士来为戏曲音乐配器，在音乐创作的过程中开始采用配器的方式来丰富各个乐队声部，使得戏曲更具有音乐性。在乐队建制开始走向中西乐结合道路的过程中，他们在严格遵守传统戏曲音乐特色的前提下，根据剧团的实际情况适当引进吸收一些西洋管弦乐器，扩大戏曲乐队规模。这种西洋乐器与中国传统乐器的融合不仅使得戏曲音乐效果更加和谐、丰富，而且能够使音乐更好地服务于戏剧本身。

"文革"时期，在桂剧戏曲乐队建制的问题上，一方面是当时形势发展的需要，受京剧"样板戏"风潮的影响，全国各个地方剧种均对其进行效仿；另一方面与桂剧团成员的主客观努力也是分不开的。此时的桂剧团成员主要是从广西戏曲学校1959届桂剧班毕业的学员，他们于1965年毕业后被抽调到桂剧团，从而取代了原先的桂剧团。新的桂剧团乐队成员主要是从戏校培养出来的，如蔡立彤、周建军、潘思成、胡占华等人，这些学员不仅具有较高的专业素质，而且对桂剧充满热爱，并且看好桂剧发展前景。作为新时期的青年戏曲工作者，在一所专门培养戏曲人才的学校学习，接受优秀的传统戏曲文化知

识，使得他们对桂剧有了更深层次的学习和认识。通过进一步的采访，笔者了解到广西戏曲学校桂剧班当时也开设有作曲、乐理、和声等一些西方音乐课程，以此提升学员们对西方音乐知识的掌握，使其在中西方音乐文化认知方面有一个良好的基础。同时，剧团成员的年轻化也为剧团增添了新的活力，他们具有较强超前意识，在想法上比较一致，所以在乐队建制方面达成了共识。这些主客观条件与桂剧团采用西洋乐队单管编制也存在着必然的联系。尽管在历史的特殊时期效仿京剧"样板戏"的风潮席卷全国，戏曲界出现乐队僵化、不切实际的问题，但也不可否认剧团成员在形势发展下对桂剧乐队模式做出了一定的探索、实践，为后来桂剧乐队编制的发展积累了实践性的经验、教训。

五、改革开放以来桂剧乐队编制的传统回归

党的十一届三中全会召开后，国家实行改革开放政策。在"百家争鸣，百花齐放"的文艺方针指导下，全国各地戏剧团恢复建制，政府取消"禁戏"政策，恢复大量的优秀传统剧目，并对其进行整理、改编，重新提出"三并举"的戏曲政策。通过这一系列的改革政策，为戏曲工作者提供了更多的生存、发展空间，给人们带来思想的解放和观念的转变。蔡立彤先生在访谈的过程中提道："桂剧团在80年代中期乐队人员有的调走了，分流去了其他剧团或改行去了其他单位，如周建军、胡占华被调去歌舞团，小号去了京剧团，木管改行去了电视台。"广西桂剧团发展到20世纪80年代中期，"文革"时期形成的整个西洋单管乐队编制被拆散，西洋乐器没有保留，伴奏乐队保留民族乐器，回归至传统的民族乐队模式。

2012年，广西壮族自治区戏剧院成立，将广西桂剧团、广西壮剧团、广西彩调剧团和广西京剧团整合组建。戏剧院的整合为剧团在排演时提供了一定的资源，使得乐队的运用具有灵活性。剧团在排演一些大型剧目时，因各剧团乐队人员较少，所以由四个剧团合力完成排练、演出任务，乐队规模有二十七八人，各个剧团在排演小戏时使用本团乐队人员，甚至在一些小型演出时会使用电子录音带作为戏曲伴奏。桂剧团在目前的发展中，基本有一个较全的乐队规模，保持着民族乐队的传统模式，分为文武场。文场具有与京剧相同的传统"三大件"特色，有京胡、配胡（京二胡）、月琴，另有一些弹拨乐器和吹管乐器，包括琵琶、扬琴、笛子、唢呐、笙，目前没有低音乐器，有时会加入大阮或中阮、二胡，形成小型的管弦乐形式；武场打击乐有四个人，一个鼓师和三个下手，乐器有鼓板（由鼓师左手敲鼓，右手掌板）、大锣、小锣、小镲，组成一堂打击乐。桂剧团乐队成员包括团长、副团长在内有12人，成员多数

是一专多能，如月琴兼古筝，唢呐兼笙。如今，剧团乐队明显出现人员不足的问题，一方面与国家文化体制改革政策有关，政府为了精简机构，在整合剧团的过程中不免会出现人员流失的情况；另一方面与剧团乐队成员年龄有关，部分人员达到退休年龄，更替过程中缺少新血液的注入，在适当的时期没有做好人员的新旧交替，从而导致剧团乐队人员减少。近几年，在保持现有乐队的情况下，桂剧团通过社会公开招生考核对目前乐队急需要的乐器种类进行招生，以此来扩大乐队建制。

结　　语

纵观桂剧乐队在新中国成立初期、"文革"时期、改革开放时期三个重要历史时期的发展历程，它始终保持着戏曲乐队传统"三大件"和打击乐锣鼓配合的基本模式，突出戏曲音乐本身所具有的艺术风格。桂剧乐队伴奏从新中国成立初期的传统民族乐队模式发展到"文革"时期的中西乐融合的单管乐队编制，至改革开放以后又回归到民族乐队模式的发展历程。不同历史时期的桂剧，在国家层面的政策推动以及地方戏曲工作者的主客观努力下，对戏曲乐队建制的改革与实践使得桂剧在新时期具有更好的发展前景。本文通过对访谈资料的整理、分析，并结合文献资料，从桂剧乐队这一角度出发，对其发展历程进行梳理、总结，在一定程度上也反映了新中国成立后我国传统戏曲改革的发展历程。同时，口述访谈资料对文献资料的丰富，也使得当代历史发展变迁中的历史事件能够更好地呈现。

参考文献

[1]《广西通志·文化志》第二编辑室. 广西文化志资料汇编（第二辑）[M]. 南宁：广西人民出版社，1987.
[2] 中国戏曲志编辑委员会. 中国戏曲志·广西卷[M]. 北京：中国ISBN中心，1995.
[3] 汪人元. 京剧"样板戏"音乐中东西方音乐文化的撞击与交流[J]. 戏曲研究，1996（1）.
[4] 常静之. 建国50年戏曲音乐发展概述[J]. 文艺研究，1999（6）.
[5] 王林育. 样板戏的产生极其创作模式[J]. 当代中国史研究，2000（1）.
[6] 毕泗振. 全国优秀复转军人传略[M]. 北京：国防大学出版社，2001.
[7]《中国戏曲音乐集成》编辑委员会. 中国戏曲音乐集成·广西卷[M]. 北京：中国ISBN中心，2002.
[8] 戴嘉枋. 论京剧"样板戏"的音乐改革（上）[J]. 黄钟（武汉音乐学院学报），2002

（9）.

[9] 戴嘉枋. 论京剧"样板戏"的音乐改革（下）[J]. 黄钟（武汉音乐学院学报），2002（12）.

[10] 田可文. 青年学子对音乐口述史理论的解读与挖掘——《青年论坛》主持人语[J]. 歌海，2019（1）.

[11] 李莉，王玏. 口述史在广西音乐史研究中的实践[J]. 歌海，2019（1）.

[12] 杨帆. 口述史与抗战音乐史研究[J]. 歌海，2019（1）.

[13] 张潇元. "口述音乐史"访谈工作规范[J]. 歌海，2019（4）.

[14] 宋德祥口述，2019年9月26日、2019年10月17日.

[15] 蔡立彤口述，2019年11月3日.

[16] 戴景强口述，2019年11月4日.

从"神圣化"礼器到"世俗化"乐器的价值转换[①]
——傣那文化圈"象脚鼓"传承人金依保访谈

李广鑫[②]

引　言

田野考察（又称田野工作）作为人类学/民族学中最基础且最重要的工作方法与途径，常常被喻为学术上的"成丁礼"——一个人类学家的通过标志。[③] 而作为田野考察的重要工作方法之一，访谈法的重要位置不言而喻，语言是人类最重要的交际工具，因而口述的主体只能是人。乐器寄托于人，是人的乐器，必须由人为主动介入才能充分发挥乐器在不同场合的不同功用，象脚鼓亦是如此。作为全民信仰南传上部座佛教的族群，傣族的仪式活动不论大小，其背后隐藏的人文内涵均覆盖有宗教信仰的影子，象脚鼓既作为"神圣化礼器"发端于宗教信仰的仪式活动下，又作为"世俗化乐器"活跃于世俗活动的交际场合中。

一、象脚鼓制作技艺的"前世今生"

2018年11月，笔者一行前往云南德宏州瑞丽金依保家进行考察，当时因学术关注点及时间冲突等多方原因，笔者并未对金依保做过多口述访谈，因此对瑞丽象脚鼓所知甚少。为了解更多关于象脚鼓的"前世今生"，笔者于2019年10月再次前往金依保家对金依保老师进行具有针对性的口述访谈。

访谈采访人：云南艺术学院2018级民族音乐学方向硕士研究生李广鑫（以下简称李）

访谈记录人：云南艺术学院2017级民族音乐学方向硕士研究生刘雨涵

[①] 此文荣获"首届青年音乐口述史学家论坛暨全国首届音乐口述史论文征评比"三等奖。
[②] 李广鑫（1996—　），云南艺术学院2018级音乐与舞蹈学专业民族音乐学方向硕士研究生。
[③] 庄孔韶：《人类学概论》，中国人民大学出版社2015年版。

砚园聆涛　乐海钩沉

（以下简称刘）

访谈对象：云南省德宏州瑞丽市傣族象脚鼓省级传承人金依保（以下简称金）

访谈地点：金依保家（傣族象脚鼓传承培训点）

访谈时间：2019年10月30日14点30分（开始时间）——2019年10月30日18点40分（结束时间）

象脚鼓作为傣族族群信仰下的仪式化礼器，已成为傣族自我身份认同的标识性符号。从历时角度观察象脚鼓，它同南传上部座佛教信仰的物化标识——大佛、菩萨共存同生，此种行为展现出傣族族民祈求生活风调雨顺的心理诉求。制作工艺同样如此，作为傣族的独特技艺，象脚鼓和菩萨均用竹子编织，与文化持有者将象脚鼓比喻为佛塔（傣语称"su du bo"）的例证相通，以构建鼓神同生、鼓声通灵之表征（象脚鼓被视为"su du bo"的象征，文化持有者将鼓声视为圣洁、吉祥的声音，鼓通过此种声音，得到傣族族民的集体认同）。

金：这个象脚鼓也有一千多年到两千年的历史了。以前做象脚鼓不用木料做，而是用竹子编，就像我们傣族编菩萨一样，听说过没有？

刘：以前好像在书中文章里看到过。

金：昆明也有啊，他们也是请老师傅编菩萨，谁都编不出来，只有傣族人能编出来。以前象脚鼓是编的，那个编比较麻烦，要把竹子剖下来，那个竹子必须一样的，薄就一样薄，厚就一样厚，必须是规定的厚度。

傣那文化圈象脚鼓的起源及历史脉络并无史书详细记载，据金依保讲述，象脚鼓产生及存在时间同傣族相同，象脚鼓随傣族产生，与傣族人民相生相伴已有两千多年。笔者认为此种说法确定性并不高，亟待商榷：一是此种说法没有确定的史书记载；二是金依保并非历史亲历者，所述或是口耳相传，确定性不高。

李：那象脚鼓大概流传了多长时间呢？

金：两千多年了，它跟我们傣族的历史一样长嘛。但是以前是用竹子来编的，后来才开始慢慢地发明用大木料掏空了来制作象脚鼓，也是有900多年了，然而傣族人民说那些编的（象脚鼓）比较牢。虽然牢，但是在泼水节上如果泼进水去，这种竹子就会被毁了嘛，如果不小心水泼进

去，外面看不出什么，因为外面已经用米饭封住或者抿下来，但是水进去里面，竹子吸了水慢慢就变形，然后就会发裂了，这样就比较麻烦一点。

传统的制作技艺使用人工制作染料，那是"梅汗"（傣族地区的一种树）的树皮经过长时间反复熬制而成的纯黑色天然植物染料，将这种天然植物燃料熬制后均匀涂抹在象脚鼓的鼓身、鼓腰及鼓尾处；现代的制作技艺则是使用工业染料，那是以合成化工产品为原料的涂料产品。与传统的人工制作染料相比，现代的工业燃料有着色强、稳定性高以及制作方便等优点。

金：然后就是染料比较多，以前这种染料就是用的一种树，我们叫"梅汗"，那个树如果你去砍柴，它喜欢你就咬你，它不喜欢你就不咬你，老人是这样讲的，它不是说像怪物或者狗一样咬，是经过它之后你身上就会过敏啦，那种树太怪了。老人把那种树劈过来，把它的皮劈下来煮，煮到黑黑的水出来以后，再转过来煮这个锅，煮到差不多皮里面的黑水都没有了以后，然后倒下来一笼又马上煮，煮了（之后）熬，熬了之后就像熬的那种浆一样，绵绵的、黑黑的。（现在象脚鼓）这种漆是现代的，以前是黑黑的一个，现在都已经褪色了；后来我就自己来画了，你再看现在的用漆，油漆跟以前老人用土办法做的是不一样的。

鼓面、用于松紧的皮缎以及鼓面与皮缎之间用于连接的圆环全部由牛皮制作而成，制作工艺复杂且制作时间较长，此阶段从传统到现代的制作手法并未产生实质性的改变，要求由制作者手工完成。

李：这些（鼓面、用于松紧的皮缎）都是牛皮（做的）？
金：是，都是牛皮。
李：那这个（鼓面与皮缎之间用于连接的圆环）也是用牛皮做的吗？
金：是，也是用牛皮做的，剪了跟皮缎一样，剪过来厚一点点，然后用水泡了一下，再人工剪它，这样绕绕绕。但是要泡水，不泡水它就绕不出来，然后它泡了水会软一点，软了以后要赶紧绕，不赶紧的话它干了再去摁它，它就不成梭子了。

二、"同生共存"的象脚鼓（guang）"家族"

"象脚鼓"一词属于局外人的文化误读，象脚鼓名称来源多为外界误传或

文字描述其仿象腿制作而成。此种误读最早见于明代钱古训撰写的《百夷传》①，据此记载："有三五尺长鼓，其形似象脚，故名。大者长五六尺，中者长三尺许，小者长许尺。"根据文中描述可推测，关于"象脚鼓"的名称从明代就已产生仿生学意义上的误读。作为傣那文化圈的标识性符号，傣那文化圈的傣族自称"guang"，为"鼓"之意；与其毗邻而居的德昂族称其为"ge"；将三种称法进行字词拼法的解读，"guang""ge""gu"的声母全部为"g"的发音，此种解读形式以点带面可以看出，不同民族之间虽然有较大的差异性存在，但各民族的文化是具有趋同性的。正如格尔兹在《文化的解释》② 一书中所述："文化作为一种被表述的起点，在各民族音乐代代传承的过程中，不同民族与相关区域的人们，必然形成相同音乐表现的载体与音乐表现的形态，它表征着一个具有共同意义和价值群体人们的心理趋同，是文化接触情形下所产生的一种社会秩序与生活方式。"

（一）"不可分割"的"象脚鼓乐队"

作为象脚鼓"家族"③ 中的一员，象脚鼓一直处于"家族老大"的地位，象脚鼓"家族"是由 guang（象脚鼓）、mang（排铓）、xiang（镲）三件乐器共同组建而成，乐器之间相互协调。由于三件乐器以象脚鼓为主，又同现代乐队配置有相似、相通之处，笔者在此将其称为"象脚鼓乐队"。此种说法笔者也曾询问金依保老师的意见，他并不排斥此种解释，因此本文便有了"象脚鼓乐队"一说。

李：老师，象脚鼓（傣语）是一直都叫"guang"吗？
金：是一直都叫"guang"，还有"guang mang""guang mang xiang"。"guang mang xiang"就是（分别代表）象脚鼓、排铓、镲。
李：它们三个不管什么节日都是在一块演出的？
金：是，不管什么时候都是在一块的，永远分不开的。去哪里敲的话，有鼓、有镲没有排铓就不好听，只有鼓有铓没有镲的话也不好听。"guang mang xiang"永远分不开。
李：那它们三个可不可以理解成为组成一个乐队呢？
金：可以的嘛，那在什么时候用（都是在一起的）。

① 钱古训：《百夷传》，江应梁校注，云南人民出版社1980年版。
② 格尔兹：《文化的解释》，韩莉译，译林出版社1999年版。
③ 申波、冯国蕊：《"地方化"语境中的"象脚鼓"乐器家族释义》，载《民族艺术研究》2018年第2期。

作为"打击乐队"来讲,乐队演出之时铓和镲皆以象脚鼓为主,演出形成"铓声先行,鼓吸铓声,镲随鼓走,共随鼓停"的表象。(见谱例1)

谱例 1

（乐谱：三声部打击乐，"guang"声部唱词"波比波波得么比叮 波了么比涌力叮 波么 / 波么波么波比波 波得波得么比波"；"mang"声部唱词"拥拥拥拥 拥拥拥拥 / 拥拥拥拥 拥拥拥拥"；"xiang"声部唱词"喊嚓喊嚓喊嚓喊 嚓嚓喊嚓喊嚓嚓 / 嚓嚓喊嚓喊嚓喊 喊嚓喊嚓喊嚓嚓"）

（二）历时与共时状态下的双重价值融合

象脚鼓乐队在历时状态中一直被作为"神圣化"的礼器存身于傣那文化圈的仪式活动中。作为乐队,"光铓响"在各种仪式活动、节日祭祀等不同场域之中必须同时存在,形成一种"有鼓必见铓,有铓必配镲"的文化表象,只有如此配置才可得到傣族人民认同的声音,才可完成敬天拜神诸如此类的祭祀仪式,才可表达出傣那文化圈傣族族群依托于民族信仰下的心理归属取向。正如张振涛在《噪音:力度与深度》①一文中所描述的:"对于乡村仪式中的音乐来说,打击乐占有特殊体位,没有打击乐就没有乡村仪式。"

共时状态下的象脚鼓乐队则被赋予双重身份而存在于傣那文化圈。除却在

① 张振涛:《噪音:力度与深度》,上海音乐学院中国仪式音乐研究中心 2011 年。

特定的宗教仪式活动中扮演"神圣化"礼器的角色，发挥敬天通神之作用；象脚鼓乐队在现代生活中同时扮演着"世俗化"乐器的角色，发挥娱人悦众之功能。

 金：象脚鼓乐队在我们的"出洼"、泼水节、上新房和赶摆时都是用这三个去敲的。但是死（人）了我们就不敲，结婚了也不去敲，没有那个传统。我们村里面死人了我就暂停几天，要尊重人家，我会跟我的学生说这几天都不能来了，不能敲，因为我们村里有人死了。如果别人哪里有开业了，我们也可以去敲，欢乐的都可以的，都可以去敲的，去当伴奏。（所以）就分为两种情况不去敲，一个是死人，一个是结婚。

三、多元化时代背景下的教育传承

 传统在制作象脚鼓之前需进行不同仪式活动，树木的砍伐需要进行祭祀仪式，鼓成之后须将其放置于傣族的佛寺，傣那文化圈的文化持有者称为"奘房"，将象脚鼓交由奘房的佛爷为其进行"开光"。由于是敬献给神灵的声音，因声寄意，鼓声具有强烈的规范性，每个村寨以"和弄"的口传心授为范式，鼓点不可随意发挥，表现出口传心授古朴的固化模式；此外，鼓在非仪式场域不能敲打，使得象脚鼓具有强烈的宗教化标识；随着时代的变迁，象脚鼓由神圣走向世俗，由神器变为乐器，成为傣族标志性的文化符号。

（一）群体认同的社会传播

 作为南传佛教仪式中的重要活动，"斗鼓"使象脚鼓在傣那文化圈出现一种族群群体所认同的社会性质的广泛传播。"斗鼓"名为斗，实则是一种以仪式活动为依托，通过赛制的形式，作为文化持有者之间的体化实践，将其模式化呈现，从而形成傣那文化圈的集体记忆，继而通过这样一种实践方式折射出文化持有者对自身民族标识性符号的一种坚守与继承。

 以傣那文化圈的"出洼"（又叫开门节、干朵节，每年傣历十二月十五日举办）为例，文化持有者在"出洼"时节除却规定的仪式活动步骤外，需进行"斗鼓"比赛。比赛分为三个阶段：第一为调音比赛；第二为鼓点比赛；第三为象脚鼓舞比赛。三个环节环环相扣，"选手"不仅需在鼓的力度、音色、节奏等方面得到"评委"的认可，在音乐本体方面达到文化持有者的集体认同，还需进行"美"的展示，将"舞"与"乐"相融合，构建以审美为刚需的乐舞展演。

李：那天"出洼"的时候是不是还要"斗鼓"？

金：是啊，是要"斗鼓"的，就是比赛嘛，"斗鼓"就是在"出洼"第一天、第四天，"斗鼓"第一就是调音比赛嘛，你的鼓不响那就说明你的技术不行，那怎么证明你厉害，证明你的鼓音响，你本人也会调音（才行）；第二是敲鼓点比赛；第三是重点，就是象脚鼓舞，看你敲得呆呆的，谁想看哪，虽然好听是好听哪，但是你站着呆呆地敲就证明你不会象脚鼓舞了，如果会的话就是像我们这样，要带着象脚鼓跳着舞就出来了，还来"斗鼓"了。"斗鼓"不是打架，我们比赛敲得怎么样，敲得响不响，敲起来会不会有人想去跳舞、打拳。这个乐器是吸引人的，你不会心都动起来了，你会了就更不得了，就是这样的。

（二）多形式的传承及教育模式

文化符号需继承，民族音乐要延续。多元背景下的傣那文化圈，象脚鼓的传承及教育亦产生多种模式，通过传统方式的继承，展开现代视角的教育，传统与现代之间构架了一座"双向通道"的坚固桥梁。

1. 仪式活动中的继承

传统的象脚鼓在傣那文化圈的仪式活动中被继承，村寨之间相互学习，在学习中被继承，前文提到的"出洼""斗鼓"便是此种继承方式的一种范例。

金：（我们村子）那些老人觉得我们西门敲得好，其他寨子要学习。老人就会说你看人家西门敲得那么好，你看你们是怎么敲的，向人家去学习。如果其他寨子敲得好听就会向人家学习，人家来了我们自己都不好意思去敲了，都学习人家的了。泼水节就不是"斗鼓"了，就是大家一起欢乐了，就是别的寨子觉得我们敲得好，就会来我们寨子学习，然后我们之后就会去还人家。

2. 家庭传承点式教育

立足家庭根基，建立家庭式传承点，正是金依保老师一直在做且坚持的传承教育模式。教育被实施者在仪式活动中敲响象脚鼓，经验、经历丰富的资深老人会对被敲响的鼓声、鼓点进行认可，认为那是"规定"的鼓声，从而间接产生对教育实施者的个体认同。

金：现在的小伙子敲鼓都是来我这里学的，很多老人问那些小伙子去

哪里学来的,人家就会说去金依保老师那里学来的,那些老人就说鼓法相当好,那些老人也会让那些小伙子来学习。你看现在把饭粘在鼓上,然后就去泼水节、胞波节欢乐嘛,那些年轻人不敢把它拿掉,为什么呢,因为它们不敢粘这个饭,也不会,像我的学生都会的。我的学生一敲完就拿下来了,再敲的时候就再粘,这个鼓弹性又好又响。

在访谈的过程中,笔者了解到云南民族大学的几位大学生也曾去过金依保老师的家庭式传承点学习象脚鼓。

李:那教课的话是用傣语吗?云南民族大学的几位学生能听懂吗?
金:能啊。云南民族大学的来的都是傣族人啊。
李:如果我们来学的话必须得学会傣语。
金:嗯,是啊,不学傣语的话,汉字口诀也有。
李:但其实还是傣语更好。
金:傣语翻译出来准啊。就像我们学汉语学得再好也会有一些傣族的(感觉)。

象脚鼓具有傣那文化圈仪式活动的礼器与世俗活动的乐器双重存在身份,传承教学须置于文化持有者的文化语境之中,因此,学象脚鼓必须使用傣文、傣语。由此说明,构建相应文化学习语境,将象脚鼓视为傣那文化组成的一分子,充分发挥文化持有者在自身文化圈的局内作用,使傣那文化从发端于宗教信仰的内涵扩展到民俗活动的外延,形成自身民族文化标识。

作为民族音乐领域的研究人员,局外人理应透过音乐本体细观民族文化,若达到此种研究成效,相应"参与式体验学习"环节必不可少。置于此文语境,笔者需向金依保老师学习象脚鼓,则应从节奏、音色等音乐本体方面着手,以便笔者从局外人身份进入民族内部探究文化视野,不断贴合局内人生活,从局内与局外的角度"融入"与"跳出",以达到最佳探究角度及成效。

李:那如果我们像他们(云南民族大学的学生)一样,在这里吃,在这里住,大概多长时间能学会?
金:他们是一级一级地学嘛,象脚鼓有七级,第一是背口诀,第二是拍鼓点声,第三是调音色,学会了以后,第四是粘饭、贴饭、听声音,"鸣"的那个,第五是考试,都会粘饭、会听声音了,就要考试,看谁比

谁学得好，粘饭考试，要是你贴饭，多了也不行，会了就考试，第六是鼓、排铓、镲要一起学了，第七是走路那个鼓点，就是我们傣族的战争步伐的鼓点……这个完了就结束了，我们就拜师傅了，用三只鸡，刚开始学用一只鸡，然后全部一起进了，三个在一起了，教会这三种，又要拜一只鸡，最后全部结束了，就用一只鸡来拜师傅了，一共用三只公鸡。拜好了我们就自己吃了，学员吃，老师也吃，只是我们要拜一下、供一下。他们就学了12天，你们应该也是差不多啊。

李：那这20套鼓点全部都要教吗？

金：都要教，能不能行看你自己了，老师一定都要教。

3. 学校传承状况

在多元时代背景下，学校教育不失为一种更好的传承模式，笔者也询问了金依保老师是否去学校进行象脚鼓教学活动。他给出的回答是去过，但颇为遗憾的是并未一直进行教学活动，只在短期时间内进行过速成教育，一时间笔者三人陷入沉思……

刘：老师，那您去过那些学校，如小学或者中学教象脚鼓吗？

金：去过啊，那时候安排我们去小学教那些小娃娃学象脚鼓嘛，当时去了三天，然后就是时间太短了啊，三天什么也学不好啊，什么都学不到……

象脚鼓之所以被作为傣族的标识性符号并非只因它的乐器功能，从文化层面来讲，它是一件折射民族历史记忆的仪式音声礼器，而仪式在族群中发挥的作用使得个体成员完成自我身份的建构，群体内部产生集体认同；对于整个族群来说，则会产生族群存在的民族认同，从而表达出族群内部对于世界的认知。正如申波教授在《中老跨界瑶族"度戒"乐舞的文化构建功能》[①] 一文中所描述的："仪式最明显、最集中地反应和表达了当地人对人与世界的理解、解释与看法，并揭示了他们的社会基本结构以及整体运作规范、逻辑与秩序。"

① 申波：《中老跨界瑶族"度戒"乐舞的文化构建功能》，载《原生态民族文化学刊》2019年第5期。

结　　语

　　此次访谈的经历，笔者庆幸未遇到谢嘉幸和国曜麟在《两种史实——音乐口述史存在的价值与意义》① 一文中所阐述的"话语管控"现象，未出现传承人"打死也不说"的现象，或许会出现"个人无意识"的管控现象，但"有意识"的管控现象在笔者看来并未出现。或许是因笔者已不是初访金依保老师，故他对笔者戒备甚少，或许是因傣族人民本身便热情好客，因此很支持笔者工作，又或是二者兼有之，但无论哪种情况，对于笔者做田野考察、研究学术关注点等工作都是一种莫大的支持与帮助。此外，在现代社会，经济水平的快速提高、交通工程的发达通畅以及网络信息的快速传播使得人们获取信息的方式增多，获取信息的时效增强，但事物具有双面性，人们获得的信息也会产生种种误读或歧义，因此，金依保老师对我们说："你们一定要把这个写进去啊，现在泼水节都不是我们原来的泼水节了，太乱了啊，又不文明，让人家看到就会评论啊，会说我们傣族怎么这么脏啊，我们原来的泼水节是很圣洁的，只是用树汁、松汁象征性地点几滴圣水，现在的泼水节都用水枪、面盆，甚至还泼脏水，那叫什么圣水啊，没有一点干净的（由神圣转变为世俗进而转变为恶作剧）。我们以前都是打井水过来，撒一点香水，然后我们采一些花放在旁边，客人来到我们家，第一要把泼水节粑粑摆出来给客人吃，吃好了大家再一起吃一顿饭，人家才把圣水给你啊，祝你吉祥如意，祝你……所以你们一定要把这个写进去啊。"诸如此类的误读并不在少数，因此，吾辈之后学只能在有限的空间中遵照前人的嘱托，完成对文化的传承，将文化的种种误读在自身有限的传播能力之内进行重新建构并加以传播。

参考文献

[1] 杨民康. 云南与东南亚傣仂南传佛教文化圈寺院乐器的比较研究——以太阳鼓及鼓乐的传播与分布为例 [J]. 中央音乐学院学报，2013（2）.

[2] 庄孔韶. 人类学概论 [M]. 北京：中国人民大学出版社，2015.

[3] 钱古训. 百夷传 [M]. 江应梁，校注. 昆明：云南人民出版社，1980.

[4] 格尔兹. 文化的解释 [M]. 韩莉，译. 南京：译林出版社，1999.

[5] 申波，冯国蕊. "地方化"语境中的"象脚鼓"乐器家族释义 [J]. 民族艺术研究，

① 谢嘉幸、国曜麟：《两种史实——音乐口述史存在的价值与意义》，载《天津音乐学院学报》2017 年第 1 期。

2018（2）.

［6］张振涛. 噪音：力度与深度［M］. 北京：文化艺术出版社，2011.

［7］申波. 中老跨界瑶族"度戒"乐舞的文化构建功能［J］. 原生态民族文化学刊，2019，11（5）.

［8］谢嘉幸，国曘麟. 两种史实——音乐口述史存在的价值与意义［J］. 天津音乐学院学报，2017（1）.

［9］申波. 鼓语通神［M］. 北京：人民音乐出版社，2014.

砚园聆涛　乐海钩沉

新中国成立后我国笙乐的改良与发展[①]
——岳华恩先生访谈

刘思阳[②]

一、访谈的缘起

一个偶然的机会，笔者有幸拜读了西安音乐学院岳华恩教授的文章《枯木逢春绽奇葩——胡天泉的笙演奏艺术初探》。文章不算很长，却使笔者很受震撼，思绪翻腾。笙作为我国古老的民族乐器，在经历了一段辉煌的历史后，近百年来却日渐式微、几近衰亡。新中国成立后，笙乐器又春风二度，老树萌发新芽，这其中的必然逻辑是什么？在中国进入社会主义新时代的当下，作为民族乐器的后学者，为民族乐器的传承、创新和发展，我们又应该做些什么呢？在这种思想的驱使下，笔者便产生了拜会岳先生的想法，向他当面讨教，聆听他的教诲。

二、访谈的记录和人物

这一天终于等到了。深秋的十一月初日，霜降过后，古城西安寒气渐深，一个阳光灿烂的上午，笔者走进了岳先生的居室。他的话不多，看起来就是一位和蔼可亲的老者，笑起来眼睛弯弯的，纤细的身材，行动很灵敏。他把笔者带进平时他教学的房间，房间里有一架钢琴，有一个一面墙顶到天花板的大书柜，里面摆满了书，还有一张写字台，但并没有看到笙，笙是他的命根子，大概是装进箱子放置，不陈列在外。落座后，笔者说明了来意。对于岳先生生平的人物经历、主要贡献等笔者是知道的，在谈起这些时，岳先生淡淡地微笑着摇摇头，摆摆手。在这位蜚声中华的民乐前辈面前，笔者显得有些紧张和局促。岳先生沏了杯茶，微笑着："我只是一个民乐的教育工作者，你提的问题过于严肃宏大了，我着实不好回答，我们还是谈一些轻松的话题吧。"

① 此文荣获"首届青年音乐口述史学家论坛暨全国首届音乐口述史论文征文评比"优秀奖。
② 刘思阳（1989—　），广西艺术学院2019级中国音乐史专业硕士研究生。

笔者说："那么，您来谈一下您是怎么走上艺术道路的吧。"

岳先生说："小时候条件艰苦，但就是喜欢笙啊唢呐。初二暑假，那时候遭遇自然灾害，粮食不够吃，吃不饱，学校给每人发一个口袋，组织坐火车到泰安去捡地瓜叶、红薯、可以吃的树皮等。刚好去的时候有一家在办丧事，我看见吹唢呐的吹得特别好，就着迷了，跟着听了一天。到晚上按规定时间去了火车站集合，集合后别人捡满了树叶，就我空空的，其他同学就拼凑着把我的袋子塞满，我满心欢喜，心存感激……上济南铁路中学时，天天受隔壁群众艺术馆的熏陶，他们吹得太好了，于是我控制不住自己非要学。这一年，我哥哥毕业后刚上班，花了20块钱给我买了第一个笙，木斗的十七簧（实际是十四簧）笙，最传统的民间笙。老师把笙给我调好。后来在技校上学，那时每天晚上都偷着在黄河滩里练习吹奏，其他学生下课后走出教室或图书馆，都能听到我在刻苦地练笙发出的悠扬曲调。"当时岳先生就像着了魔一样地痴迷和热爱吹奏笙。这与当时严谨的学风并不相容，对此学校还开过批判会，岳先生差点受到"不务正业"的处分，即便如此，也没能阻碍他继续偷着练笙的决心。

岳先生娓娓道来，笔者忘我地倾听着，努力地尝试着走进画中，试图走进画中那个少年岳华恩的内心。笔者把自己的想法全盘托出，岳先生收起笑容，沉思良久，说道："笙乐器历经沧桑流传至今天，是中国人的幸事，作为中国的音乐人，传承、创新和发展民乐，是我们共同的责任，任重而道远啊！"顿时，笔者的肩上感觉到了一副沉甸甸的担子，同时，一种自豪之感也油然而生。

不知不觉间，近三个小时过去了，为了减轻岳先生的辛苦，征得先生的同意后，稍做片刻的放松，笔者即向先生进行连珠炮似的发问：岳老师，我拜读了您的大作《枯木逢春绽奇葩——胡天泉的笙演艺术初探》，能谈谈您对自己这篇文章的想法或者看法吗？您对器乐改革方面的宏愿是什么？您出访西欧六国演奏笙并进行音乐交流，外国音乐学者如何反馈中国这一古老传统的乐器？笔者拿出笔和本子，正襟危坐，表情严肃地期待着岳老师的回答。

岳先生呷了一口茶水，表情略显凝重："好吧，那就先谈谈我的那篇文章吧。"岳先生说他之所以写那篇文章，起意是出于对他的老师——胡天泉艺术大师的敬仰，因为胡天泉先生为振兴笙艺术做出了杰出贡献，他精湛的演奏技艺，勇于创新、苦于钻研技艺的精神，使岳先生从中汲取了丰富的营养；同时，对于胡天泉先生笙演奏艺术的理解，他希望与同仁们一起分享。岳先生说："他的演奏技艺精湛，功底深厚，善于演奏内涵深邃、摄人心魄的高难度乐曲，在笙的演奏史上形成一派，其演奏艺术贡献颇多。"

新中国成立后，在"百花齐放，百家争鸣"的文艺方针下，笙艺术如雨

后春笋，又重新顽强生长。

岳先生谈及胡天泉老师，对他毕生贡献做了如下归纳①：

（一）乐改探索，寻觅最佳音质和音色

对于传统笙的局限性，胡天泉创作《凤凰展翅》和《芦笙舞曲》，第一次将笙的音域扩展，对笙做了系统的改革，将传统十七管十三簧笙，成功改革为"巴乌笙"，设置了三十簧笙，并确立了音位的排列形式，使手指更加具有灵活性，极大地增强了笙的表现力，丰富了音域。在提高音质方面，将笙的高音区和低音区都分别增加扩音管与共鸣罩，将相邻两面管壁打通，相互借其管体产生共鸣，使各音区的音量趋于平衡，音质更为纯正，解决了笙的音域狭窄、音量不平衡、转调困难等问题。

（二）丰富多变的和声

"笙在一些国家中被誉为——亚洲的管风琴，外国人十分惊奇一件简单的乐器，可以像钢琴一样吹奏出十分丰富的和弦，打破了他们对中国的传统吹奏乐器只停留在简单的单音与简单和声基础的印象。"岳先生认为与时俱进的发展笙，首先要重视传统性，不能脱离传统性，在继承传统的基础上借鉴与吸收国内外经验。岳先生对民间音乐家胡天泉在吹奏和声时的特点记载：①保留传统笙的表现力，保留传统五、八度和音，②突破性大胆地借鉴西洋和声，将大小三、六、七度和音有机地融合到乐曲之中；演奏中，他在一个音上的和音变化有大小三、六、七度和音，四度和音，五度和音，传统五、八度和音上方加五度音和传统五、八度和音下方加四度音的多种和音组合。

（三）典型风格的技巧

岳先生详细记述了胡天泉艺术家在生活中领悟出的各种吹奏技巧，提到宿营之夜他从战友的鼾声中得到启迪并创造了"嘟噜"音的技巧。乐队排练时，他听到小军鼓奏出的清脆、坚实的声音，创造了"顿嘟噜"技巧。在给一位业余爱好者上课时，他从这位爱好者因技术障碍演奏"花舌"较慢的现象中，领悟到花舌放慢后的特殊效果，几经琢磨，研究出频率慢而清晰、密度均匀的大花舌。岳先生投入大量精力细心归纳，将胡天泉先生毕生的艺术贡献一一详尽记述，此外还记录了他创造发展了呼舌、历音、单双吐、软吐、聚气、碰

① 注释：（一）至（三）表述的观点与岳华恩《枯木逢春绽奇葩——胡天泉的笙演奏艺术初探》一文中的部分观点基本一致。

气、打音、大小花舌、指颤、气颤、拂音、滑音、击音等十几种技巧。岳先生生动地描绘胡天泉先生的吹奏风格,可谓"运气轻松飘逸,快慢疾徐自如"。

此外,中国文化艺术讲究"意境"二字,是一种能令人感受领悟、意味无穷却又难以明确言传、具体把握的境界;它是形神情理的统一、虚实有无的协调,既生于意外,又蕴于象内。意境是最高层的审美范畴,是艺术作品中作者的主观之"意"与作品所描绘的客观之"境"的有机融合。演奏一部好的作品,表演艺术家作为主体,赋予作品灵动的气质,这离不开自体认知的意境。

胡、岳两位先生在意境之美上有着不谋而合的默契,体现在他们对乐曲深入的感情刻画、对笙艺术的情有独钟、对音符细致的表达,为达到艺术之美的最高境界,除了思想方面,还离不开日复一日坚持不懈地技巧训练,而往往我们就是缺乏滴水成河的精神。胡、岳二人所追求的是一种对笙的大爱,一种人生的感悟。他们用身体里焕发出的气息吹奏出一强一弱、一长一短、一深一轻、时而细腻、时而豪迈、时而恬静、时而深邃的意境,把内心的情感用笙准确流露,用笙音尽情传诵。

好一个变革和跨越,好一个历史里程碑!笔者肃然起敬,艺术家们不断追求完美音质和音色,是他们的毕生所愿,而这却是一个历史性的变革与跨越,这是历史性的里程碑!胡天泉先生通过他一次次的努力实践,在传统笙的基础上用科学与实用的态度实践出适应新时代发展的笙,系统地解决了从古至今传统笙的历史遗留问题,不但丰富了笙的表现力,还带来了未来发展的多种可能性,尤其是把笙推出国门,展现我们这一古老乐器带来的无穷魅力,让世界为之惊叹!

《枯木逢春绽奇葩——胡天泉的笙演奏艺术初探》是岳先生多年潜心研究的结晶,在挖掘、分析、论证、归纳的工作中所付出的血汗是可想而知的。笔者似乎听到一个高尚灵魂的呼喊,看见一个有良知的中国知识分子内心燃烧的火焰。中国民乐——笙之所以呈现如今的繁荣景象,是和胡天泉、岳华恩的辛勤工作断然分不开的,笔者在内心深处向他们致敬。如果中国广大的民乐工作者总能在责任心的驱使之下不停息地奔跑,中国的民乐事业就一定能够到达辉煌的彼岸。

笔者沉浸在自己的遐想之中,隐隐地觉得自己已找到一直寻觅的全部答案。沉思中,耳边传来岳先生那特有的男中音:"我来回答你后面的两个问题吧……"突然间,他的声音有些哽咽,双眼闪烁着泪花:"新中国成立以来,笙改革取得了举世瞩目的成绩,呈现一片生机勃勃的景象。但是,事物无全美,总有弊端,中国地广辽阔,还需后代继续继承优良传统,发展就是一代代

人在改革与创新上做好扬弃与统一。"第三个问题前面第二点已回答。

岳先生缓缓地叹了一口气，流露出一丝遗憾的神情，又抬头看向窗外，像看到了曙光。

这时，岳先生回忆起初创办笙专业时的艰苦岁月，这令他终生难忘，每次回想起都历历在目，仿佛就像昨日才完了的事。"那时无教材，还无一套完整的笙演奏曲集，每个寒暑两假，我都自费去全国各地搜集曲集，哪怕只有一个练习曲我也要搜集回来，1982年才有了编辑成册的《笙曲集》，全国音乐院校都是空白，唯独西安的搞出来了。"

说到这里，岳先生下意识地摊开双手。笔者看到这位艺术家饱经沧桑布满老茧的双手，心里再次肃然起敬。在笙处于发展初级阶段的当时，做笙的人屈指可数，而形式和音色也不符合专业标准，岳先生内心感慨万分，于是，满腔热血地决定自己做笙，义务担起制作学校的教学用笙和学生学习用笙的责任。岳先生说："当时工资很微薄，也没有经费，乐器也是个大问题，为了改笙，当中的心酸没法说啊！改笙就是做笙，得全手工制作，因此手上磨得起泡，又被划破，后来成为厚厚的茧子，很困难地改制成功了二十一簧和二十四簧传统笙，到后来有的家长们实在不忍心，决定自己买笙。"通过做笙，岳先生发现北京的键子、天津的簧片比较好，河北衡水做的笙比较好，本来工资就不多的他，每次自掏腰包多次往返于北京、天津、衡水、西安，经过千辛万苦方才将其带回。

四处奔波的途中，幸好有友人相助，给了昔日的岳先生难忘至今的温暖。一位火车检测员知晓岳先生之事，于是凡见岳先生乘坐火车，每晚都带他到他自己的休息车厢里去休息。可是坐衡水的火车就没这么幸运了，一路上，摩肩接踵的车厢里，岳先生只好双手捧着三个笙顶到头上，到了北京后双臂麻木，拿不下来……不但不赚钱还赔钱，异常艰辛之路，可他却又投入又满足。那时，岳先生就只有一个心愿，就是赶紧把专业搞起来。现在澳门乐团的首席（贾磊）手里的二十一簧笙，就是岳先生亲自去三个地方做的，他舍不得换，一辈子都只用此笙演奏传统笙曲，质量也非常好。

听着岳先生的诉说，笔者深深地体会到了岳先生对笙发自内心的痴恋、深入灵魂的热爱，这一份执着成就了他"一笙一世"的真情，这份真情成就了他精益求精、治学治业的愿景。岳先生默默地坚持不懈于笙的发展，对教学、编辑资料、收集曲目、修理乐器等事项，做出了不可磨灭的贡献。

正如中国的一句古谚语——精诚所至，金石为开。

岳华恩，男，汉族，1945年出生，祖籍山东，启蒙恩师是山东省歌舞团著名唢呐演奏家魏永堂先生，后期跟胡天泉、闫海登等笙界名师学习演奏技

艺。岳先生创办笙专业，初创之期招生困难，无系统教材和曲集，学校也无资金购置新的笙乐器。他为自己定下了"不能坐等学生上门，要走出校门，大力宣传，争取生源"的办学思想。在当时，他那里的笙专业人数和中国音乐学院并列全国音乐院校之首。在 30 多年的教学与研究过程中，岳先生编有完整系统的笙专业教材，在搜集曲目与教材编创及笙专业研究方面的主要贡献有：担任 1995 年台湾出版《笙教程》第一作者。1997—1998 年台湾出版《中国笙演奏家名曲荟萃》一、二、三册。这套名曲的集成初步规范、统一了笙曲记谱及符号标记，将笙的演奏进行了风格流派划分的初探，对 20 多位演奏家分别写了近万字的评述文章。中国电影乐团民乐团团长、全国笙协会第二任会长曹节曾对岳华恩先生高度赞扬，题词为："品茶著经陆鸿渐，吹笙集谱岳华恩。"曹节又记——有章可循，有法可依，为本界大事；自古从事诸贤集成一人。"笙界里程！"2001 年，受中国民族管弦乐学会委托，岳先生代表笙专家委员会主编了《全国民族乐器演奏艺术水平考级系列丛书：笙曲集（上、下册）》（合作），该书于 2002 年完成，由北岳文艺出版社出版发行；2006 年主编出版了《中国笙艺术》（论文集）（合作），该书由北京文化艺术出版社出版发行；2008 年主编出版了全国音乐艺术院校《笙专业统编教材》（合作），该书由首都师范大学出版社出版发行；主编的《全国民族乐器演奏艺术水平考级：笙曲集（上、下册）》（修订版）已由人民音乐出版社正式出版。任职至今，在《全国民族乐器演奏艺术水平考级系列丛书：笙曲集》和全国音乐艺术院校《笙专业统编教材》中发表了创作乐曲 4 首，移植改编乐曲 12 首，重、合奏乐曲 8 首，各种练习曲 48 首。已毕业学生中有 12 人在西安音乐学院、贵州大学、烟台大学、长江大学、西北民大等院校任教。有 4 人在全国最高级别的中央民族乐团、中国广播民族乐团、香港中乐团、澳门中乐团担任独奏演员和声部首席。在《中国音乐》《黄钟》《交响》《中国乐器》和香港《科学研究》《中华教育》等多种刊物上发表了《笙在西安鼓乐中的演奏》《笙管教学曲目论》等 20 多篇论文。其中，《枯木逢春绽奇葩——胡派笙演奏艺术初探》《阎派笙演奏艺术初探》《历经沧桑　笙乐逢春——二十世纪笙演奏艺术回眸》被多家刊物转载并收入《中国精典文库》和《世界学术成果华人卷》。

三、覃思

经过数天的采访，笔者已找到了自己所寻觅的答案。民乐，是中华文化的一部分，对于每一个民乐学习者和教育者来说，要传承、创新和发展民乐，就

必须树立起对本民族的自爱和自信,这是首要的,也是最根本的。在这点上,无论是在民乐的演奏实践中,还是在民乐的教育实践中,我们还存在疏漏和不足,当引起我们的高度重视。

中国万里河山,笙艺术从古至今,笙到新中国成立初期才可以作为独奏乐器,独自绽放演奏,这中间经历的艰辛可想而知,曾有多少位默默贡献的艺术家聚集其智慧,凝聚其力量,只为笙艺术的发展。岳先生以其精益求精、治学治业的艺术态度,有着宏大的愿景,他只有寄希望于后代……大概一代代的后人都有寄希望于后代的愿景,才是岳先生最大的宏愿吧。

我们要对中国民乐发展保有高度自信,和坚定的步伐,就像胡天泉先生与岳华恩先生对笙的热爱和执着,为此,我们这一代更要将民乐继续传承和发扬光大。在传承中,我们要以胡天泉先生和岳华恩先生的研究为榜样,在执着中保有匠人精神,对中国传统音乐进行建设性的挖掘,并整理民间音乐资源。在创新中,我们更要有坚定的步伐,以他们的精神为动力,做出我们应有的贡献。此外,我们要培养更多的优秀人才,并深入民间研究和挖掘,规范教材的统一,在民乐发展创新上加强师资建设,为弘扬中国传统文化付出更大努力。

参考文献

[1] 岳华恩. 枯木逢春绽奇葩——胡天泉的笙演奏艺术初探 [J]. 交响(西安音乐学院学报),1996(1):15-18.

广西音乐教育家满谦子的音乐生涯和贡献
——基于文献和口述史料的研究

刘 颖[①]

引 言

满谦子1903年生于广西荔浦县（现为荔浦市），是广西近现代著名音乐教育家，被誉为"广西现代音乐教育发展史上杰出的拾荒者"。满谦子作为广西音乐教育的开门人，他的人生经历是丰富的，曾在上海国立音乐专科学校学习专业音乐，具有深厚的音乐专业素养。毕业之后到广西任教，在中小学普及音乐，进行音乐歌曲的创作，推动广西第一所高等艺术院校的创办，对民族民间音乐进行挖掘和发扬，这些都是他人生中浓墨重彩的辉煌刻画。学界公开发表于学术刊物的研究满谦子的文章聊有数篇，而代表研究文献是《纪念艺术教育家满谦子教授诞辰105周年文集》[②]一书，书中文章多是满谦子先生的学生写的回忆性文章，而其源头就在于由广西艺术学院退休教师、原副院长杨少毅教授所组织的一场纪念活动——艺术教育家满谦子先生诞辰105周年纪念大会。本文在已有文献、文档的基础上，结合口述史的方法对杨少毅老师进行采访，对满谦子的音乐教育生涯和贡献进行初步的梳理，以期向学界进一步介绍这位对广西地区现代音乐教育发展做出卓越贡献的历史人物。

一、广西音乐教育的开门人

音乐教育家满谦子生活在一个动荡的时代，当时也是我国在音乐教育方面处于初级探索的时期，最初出现的专业音乐教育机构，大多是附属在师范或艺术学校内的科系。1927年成立的上海国立音乐专科学校才使我国高等音乐教育逐步走向正轨。而满谦子正是就读于这所学校，他于1929年入校学习音乐。专业的音乐素养为他以后在广西开创音乐教育奠定了基础。因为当时战争原

① 刘颖（1998— ），广西艺术学院2019级音乐与舞蹈学专业西方音乐史方向硕士研究生。
② 广西艺术学院：《纪念艺术教育家满谦子教授诞辰105周年文集》，广西艺术学院2018年编印。

因，满谦子在中途辍学并去到广西中学执教。在执教中，他对当时广西的学校音乐教育有了一些了解，发现了当时教育出现的各种问题：没有合理对学生人数进行分配，对专业的音乐教学知识与方法不理解，没有适合的音乐教材，学生受到一些世俗音乐的影响从而对专业音乐知识带有偏见，等等。① 这些问题，启发满谦子对广西学校音乐教育进行改变。1935年从上海国立音乐专科学校毕业后，回到家乡广西。他是第一个正规学习音乐的人，谨记自己的初衷，为自己家乡的音乐教育献出自己的一份力量。他来到广西首先担任了音乐编审员，在工作过程中发现音乐教材的缺乏，于是编写了中小学音乐教材，供学生们使用，还与妻子钟志辉合作，结合中小学生的生理和心理特点编写了许多歌曲，寓教育于娱乐之中，有《萤火虫》《蝴蝶》《雄鸡》《小燕》等，《蝴蝶》一直是传唱度非常高的作品，可见先生的艺术影响力经久不衰。②

　　他还到广西去普查各地中小学音乐授课情况，发现师资力量缺乏，导致音乐教材不会使用，教师不会授课，学生不能很好地学习音乐。他建议采取办训练班的形式来解决这个问题，并开创了"广西国民基础学校艺术师资训练班"，使教师能够集中培训，从而提高师资力量与质量。其中，在教材的编写方面以满谦子编写的音乐教材为主。③ 在谈到艺术训练班时，杨老讲道："过去常常说广西艺术学院的前身是徐悲鸿创办的，这种说法不准确，我们要尊重历史，不能因为徐悲鸿有名就把他放在这里。当时基本上对外宣传都是这样的，2008年的时候正是满谦子105周年诞辰，也是我们学院70周年校庆，开会以后把它扭转过来了，出了《艺术教育家满谦子诞辰105年纪念文集》，并开了座谈会。现在对外的宣传已经是满谦子，这样才是符合历史的。开艺师训练班的时候，他是第一班主任，60周年的时候主要领导讲话是这样说，对外宣传也是。又过了这么多年提出来，也是对满谦子在广西音乐教育方面地位的肯定。"这一扭转，强调了满谦子在广西音乐教育中的地位，也是一个全新的发现，有便于对广西音乐教育发展的研究。之后在满谦子和一些专家的努力下，训练班一步步发展，经历了广西省立艺术专科学校，直到最后的广西艺术学院。当时满谦子教授在归校任教时，还带回了一系列教学设备和图书资料，填补了学校教学资源的短缺。满谦子还与师傅一块绘图设计建造了第一架岗亭式的木板琴房。所有这些都为学校的音乐教育打下了坚实的基础。

① 满谦子：《一年来教学之回忆》，载《音乐杂志（上海）》1934年第2期。
② 广西艺术学院：《纪念艺术教育家满谦子教授诞辰105周年文集》，广西艺术学院2018年编印。
③ 同上。

二、为广西民族民间音乐教育创作宏伟蓝图

民族民间音乐一直是学校的重点学科。广西是个多民族地区,发扬民族优秀传统文化是必不可少的。满谦子出生于广西荔浦县,对民族民间音乐有着深厚的情感。在教学中,为了使学校教学更符合民族特色,让学生能够更多地了解、学习民间音乐,他请了一些民间艺人为学校师生教学,营造了向民间音乐学习的氛围和风气。

在民族民间音乐方面最能体现出特点的便是歌曲,满谦子在创作中将西方的创作技法与民间音乐相结合,他创作的《广西壮族自治区颂歌》是一个很好的例子,具有开创性的意义,使广西合唱作品的创作水平提高到一个崭新的阶段。它是广西第一首多乐章的大型合唱曲目,为以后创作同类型的作品做出了典范,使广西的合唱有了自己的招牌,值得后辈学习和借鉴。在一些资料中,笔者了解到广西艺术学院副教授魏清励所作的《梅香姑娘》就是运用了民间音乐"广西文场"的"月调",他所创作的很多歌曲都运用了民间音乐,《飞吧!美丽的白鸽》还获得了全国奖,这些得益于满老先生的模范作用以及他对学子的教导和对民间音乐知识的系统学习,所以学习民间音乐,运用民间音乐创作技法与融合,满谦子的做法是正确的,对于广西民间音乐的运用在歌曲创作中具有创新性。①

满谦子还成立了民族声乐班。他在第三届中华全国文学艺术工作者代表大会中,强调了"民族的就是世界的",我们中国每个民族都有各自的文化特点,要发扬我们中华民族优良传统,走民族化的道路,这是满老的信念,也是他之后对民族民间音乐的坚持。在民族戏曲、歌剧方面,满老也在向民族民间靠近,有了一套自己的东西。拿《陈姑追舟》来说,本来是一个文场清唱剧,满老把它排成戏,更能发挥一些演唱技巧,这些巧妙的结合,是满老在一点点的摸索中总结出来的。《陈姑追舟》为培养歌剧、戏剧演员总结了一套教学方法,探索了一条中西方结合培养戏曲、歌剧演员的道路,符合广西的地域特点,也为以后广西歌剧、戏曲艺术的发展奠定基础。② 说到歌剧,《白毛女》是我国最早的民族歌剧,它的成功标志着中国民族歌剧的成熟,为创造我国新型歌剧奠定了基础,在我国现代音乐发展史上真正发挥了它重大的音乐影

① 广西艺术学院:《纪念艺术教育家满谦子教授诞辰105周年文集》,广西艺术学院2018年编印。
② 同上。

响。① 这些为满老对民族歌剧的探索提供了很好的借鉴，在寻求民族化道路中起了很好的引领作用。在创作民族歌剧时，其中对文场清唱剧《陈姑追舟》的改编文场戏，把歌唱与戏曲结合，这是对戏曲、歌剧艺术的创新，很好地发挥了民族化道路的精神内涵，也是满老追求民族化道路的优秀标志。他还组建了民族艺术研究室，成立了歌剧《刘三姐》创作组，整理桂剧《春娥教子》和广西传统文场《秋江·追舟》，并组织学生排练。1962年创作了桂剧《开步走》。② 在追求民族化歌剧路途中，满老起着重要的带头作用。

为了更好地发挥民族音乐传统，挖掘民族民间音乐遗产，保存民族艺术，他在院里成立了民族艺术研究会，并亲自带队下乡采风，采集民族民间音乐，为广西的民间音乐发展提供了丰富的歌曲资源，让广西少数民族很多珍贵的艺术资料得到了很好的保存，使它们能够运用到以后的音乐研究与创作中。他搜集研究民歌、戏曲是为了更好地向民间学习，将戏曲的唱法与西洋的练声方法相结合，发展民族的唱法，探索民族声乐的道路。他将自己所学的经验运用到教学当中，为少数民族地区艺术院校的办学方向，找到了一条独具特色的发展道路，同时也为广西民族民间艺术的研究与发展打下基础，为广西的音乐文化建设做出了重要贡献。③ 在访谈中，杨老说："学院对于民族民间音乐是非常重视的，从最先的民族艺术研究会到现在的民族艺术研究所，是学院的一大特色。学校的博物馆收藏了很多东西，其中包括60年代，"文化大革命"之前下去搜集的民族民间的东西，作为学院的办学特色来说，离开民族是不行的，因为少数民族地区一直比较重视民族特色。1995年的中国少数民族音乐学会第六届学术研讨会在这里召开，我们有这样的基础和优势。"满谦子对广西艺术学院的学科建设做出了重要贡献，从民族艺术研究会到现在作为专门独立的民族艺术研究所的发展变化，就是满谦子重视民族民间艺术的一个鲜明标志，也为广西艺术学院成为民族特色院校增光添彩，为广西音乐教育的发展迸发出独特的民族魅力，这一切都得力于满谦子对民族民间音乐的重视与执着精神，他为后人提供一个很好的蓝图，才让这份事业延续至今。

① 田可文：《中国音乐史》，上海音乐学院出版社2015年版。
② 广西艺术学院：《纪念艺术教育家满谦子教授诞辰105周年文集》，广西艺术学院2018年编印。
③ 王小昆：《第一满谦子》，载《艺术探索》2008年第6期。

三、传承和弘扬民族音乐文化

(一) 传承和弘扬民族音乐文化的重要意义

中华文化博大精深。民族音乐在我国传统文化中占有重要的地位,是弘扬和发展民族文化的重要方式。"民族的才是世界的",这就要求我们做好民族音乐的传承和弘扬。音乐家满谦子正是其中的一员,他把广西独特的民族音乐与西方技法相结合进行音乐创作,将时代特色与民族传统赋予民族文化之中。他带头收集民族民间音乐,下乡采风,不让优秀音乐文化流失,挽救了我国少数民族的音乐遗迹。他还把收集到的民族民间音乐在学校教育中加以应用,这些都为我们现在的音乐教育起到了很好的带头作用。音乐的创作和发展是要多元融入的,而且民族民间音乐在中国传统音乐体系中起着至关重要的作用。

民族音乐文化承载了中华民族历史的文化印迹,展现了不同民族的风俗和精神内涵,有助于提高人们的民族认同感和民族精神的延续,促进民族文化的繁荣和发展。民族音乐文化传承的是民族的认同感和民族自信。提高文化自信,文化才能更好地被发扬与传承,才能走向世界,让更多的国家与种族,了解中国文化和中国民族音乐文化,提高民族文化影响力。

(二) 在学校音乐教育中传承和弘扬民族音乐文化

文化软实力是无与伦比的,是中华民族伟大复兴的前提。意识形态的影响也是文化传承关键的一步,可以提高人的思想觉悟和精神面貌。良好的文化底蕴,对经济和社会的发展也具有促进作用。要想更好地传承民族音乐文化,教育是不容忽视的关键步骤,教育的力量是强大的,在学校进行音乐教育,可以有组织、系统地进行学习。在学校学习民间音乐,可以使学生能够更加深入地接触与了解民族音乐,培养学生的民族自豪感,以坚定的信心去传承和发扬民族音乐文化。民族音乐教育对民族艺术的发展也起着巨大的推动作用。[1]满谦子把广西传统音乐引入教学中,并与现代的方法相结合,这是一大进步与创新,有利于发扬广西民族的优秀音乐传统。在当今西方,发展了很多独特的教学方法,也是立足于民族民间音乐传统,我们可以借鉴,创新音乐教育模式,传承和弘扬民族音乐。

[1] 韩彦婷、尹爱青:《在学校音乐教育中传承民族音乐文化的思考》,载《东北师大学报(哲学社会科学版)》2018年第4期,第241~246页。

教育可以使民族音乐跨时代、跨地域、跨民族传播。每一种文化都是在特定的时代中产生和发展的，主流的民族音乐文化也会随着社会和人们的需求变化而慢慢流逝。由于西方音乐文化的冲击，人们对民族音乐逐渐忽视，所以唤醒传统音乐文化的活性，音乐教育是很重要的手段和途径。通过教育手段，可以使我们了解并学习到民族音乐文化，并理解其内涵，使我们感受到民族音乐的独特魅力，增加民族文化自信，几千年丰富多彩的民族音乐才能在现实生活中发挥其功用，达到跨时代的传播效应。① 通过教育的手段可以让各个民族、各个国家的民族音乐文化进行交流与渗透，使民族音乐更好地传达给民众，不仅能够学习本国的优秀音乐文化，还可以吸收世界各国的宝贵民族音乐文化，有助于我国民族音乐更好地发展，并走向世界。我国的教育受西方教育模式的冲击与影响非常大，所以立足于本民族音乐文化传统，传承与弘扬民族民间音乐是每一个人的责任。音乐家与教育家前辈为我们开辟了先路，我们应该沿着这条路努力地走下去。

结　　语

满谦子先生把毕生的精力都放在音乐教育之中，为广西音乐教育做出了显著的贡献，是广西音乐教育事业的先行者，并且为创办学校民族特色院校做了很大的努力，他在借鉴西方音乐教育经验的同时，坚持向民间学习，吸收民间音乐，走民族化的办学道路，值得后人借鉴与发扬。在对广西音乐教育研究中运用口述史的方法是非常重要的，使广西音乐教育的发展有了更为清晰的脉络。我们了解了广西音乐教育事业的美好前景，才能更好地传承与弘扬民族音乐文化，增加文化自信，提高文化软实力。

参考文献

[1] 广西艺术学院. 纪念艺术教育家满谦子教授诞辰105周年文集［M］. 广西：广西艺术学院，2018.
[2] 满谦子. 一年来教学之回忆［J］. 音乐杂志（上海），1934（2）.
[3] 田可文. 中国音乐史.［M］. 上海：上海音乐学院出版社，2015：85.
[3] 严耀艳. 论满谦子对广西早期音乐教育发展的影响［J］. 音乐生活，2010（11）.
[4] 满进朱. 满谦子年表［J］. 艺术探索，2008（6）.

① 周正军：《民族音乐的传播与教育》，载《贵州大学学报（艺术版）》2008年第2期，第77～81页。

[5] 黄进贤.满谦子先生的学术思想及其风范拾零［J］.桂林学报，2001（5）.
[6] 马津.音乐视阈中的口述史研究（下）［J］.中国音乐教育，2016（3）.
[7] 王小昆.第一满谦子［J］.艺术探索，2008（6）.
[8] 喻意志.中国音乐史［M］.长沙：湖南文艺出版社，2018.
[9] 韩彦婷，尹爱青.在学校音乐教育中传承民族音乐文化的思考［J］.东北师大学报（哲学社会科学版），2018（4）：241-246.
[10] 周正军.民族音乐的传播与教育［J］.贵州大学学报（艺术版），2008（2）：77-81.

砚园聆涛 乐海钩沉

铜鼓之乡访铜鼓 彝乡口述话传承[①]

——云南富宁彝族铜鼓乐舞传承现状口述报告

申吉浩岚[②]

 为了更好地了解文山彝族铜鼓文化在当下的传承情况,在文山州歌舞团木芳老师的协调与安排下,笔者于庚辰年末乘坐高铁火车前往富宁县城,在约定地点与木芳老师一行汇合后,我们便搭乘她们驾驶的"路虎"直奔富宁县田蓬乡的蔑弄村。

 山区的太阳总是早早地就被大山遮挡迎来黛色一片。待太阳消失,雾气便弥漫在层峦叠嶂的群山之中。本就弯弯拐拐的乡间公路在大雾的笼罩下,三五米之外几乎就是迷茫一片。艰难的行程在时间的流淌中陪伴我们终于抵达了目的地。

 我们来到的这个彝族寨子属于龙哈村下属的蔑弄村。负责接待我们的是村干部非兴华,今年33岁。据小非(熟悉他的人们都这样称呼他)介绍,蔑弄村共计52户人家,而非家是大姓,他们自称为"花彝/倮"支系。小非进一步介绍道:"花倮支系主要聚居于田蓬乡地界的九个自然村,在越南河江省同文县新街镇的地界上,还有花旮、隔档、隔琅、迈拉四个花倮人居住的寨子,这几年村里还从那边娶过来好几个媳妇呢。"

 待到开饭时,在外做工的村主任非常林特地赶来陪我们用餐。

 非村主任介绍道:"在富宁县居住的彝族支系有花彝、白花彝、黑彝、高裤脚彝、来彝等。由于历史上不同族群各自生活在不同的山头,相互间几乎互不交往,更不通婚。甚至历史上为了争夺生存的资源空间,相互间还会发生械斗,因此,在过去不同族群间还存在仇恨与巫名的现象。因历史的误会与交通的阻隔,不同族群间的语言不能交流,服饰差异很大,但最大的共同点却是直到现在,不同的族群都把铜鼓作为民俗生活中重要的内容予以保留。"

 既然非村主任提到铜鼓,这就进一步调动了我的情绪。

 几杯酒后,非村主任见笔者这位城里来的大学生愿意听他"讲故事",精

 [①] 本文系国家社科基金(艺术学)项目"云南跨界民族鼓乐文化研究"(编号:17BD069)阶段性成果。

 [②] 申吉浩岚(1997—),中国音乐学院音乐教育学院2016级本科学生。

神就来了。

非村主任听他父亲讲,蔑弄村以前每个家族都有铜鼓,有的家族还有好几对呢。过去的时代,铜鼓之于家族就是权力与财富的标志。到了1957年,为了大炼钢铁和"破四旧",乡干部带着民兵上门把凡是金属的东西都收去炼钢了。反正都"破四旧"了,没有铜鼓,也不准举办任何祭祀活动,但最可怜的是老人,他们临终前听不到铜鼓的声音,那口气就咽不下去——在他们的心目中,必须听着铜鼓的声响并在毕摩念诵的引路经指引下,他们的灵魂才能回归祖灵之地。没有办法啦,所有的铜鼓都被拿去炼铁了。为了让老人安详地离去,他们的家里人只好到那边(越南)去把铜鼓借回来,不然的话,不孝的名声就太难听了。铜鼓一敲,什么事都解决了。非村主任继续说道:"那些年,鸡鸭不准养,酒没有,去那边借铜鼓要送礼,还铜鼓也要送礼,好难啊。那时公路也没有,去那边借铜鼓,来回要走一两天的路。按照我们民族的规矩,我们这边铜鼓都没有,那是一个寨子都没有面子的事情。"

笔者好奇地问道:"你们现在的铜鼓是从哪里来的呢?"

"1980年以后,民族政策得到落实,为了恢复民俗活动的举办,县民委就送了一对铜鼓给村里。作为集体的财产,铜鼓、广播以及其他乐器平常都放在村委会的活动室,明天给你们跳铜鼓舞就要敲啦。"非村主任说道。

晚餐结束,为了不给村民们添麻烦,我们再次搭乘汽车去到十多公里外的田蓬镇过夜。

2020年11月29日晨

田蓬镇属于中国与越南通关的口岸所在地。由于疫情的影响,虽然已是早上八点多钟,但街上却冷冷清清。据酒店的老板娘说,自从年初封关后,生意就难做了。她听说我们要去蔑弄村,就接过话题说道,过几天她们全家也要去蔑弄的非书记家做客。

按照昨天晚上我们与小非的约定,我们再次来到蔑弄村。

与城市生活完全不同,乡间的时间是松散的。在小非的带领下,我们来到一处宽敞且人头攒动的农家小院,原来我们来到了一早就听到的"非书记"的家。待到落座我们才知道,从昨天到今天的一切事务性安排,都是由非书记遥控指挥的。非书记再过三天要娶儿媳妇上门,所以在忙于张罗婚宴安排的事情——难怪小院里的人们忙进忙出。

笔者知道,对于一个相对封闭的生活环境,家有喜事,那就是方圆几百里人们共同的事,就连在省外做工的亲属,都一定要赶回来。笔者特地问非书记准备摆多少桌酒宴,他回答,现在有"八项规定",他作为村支书也要受到约束。坐在他旁边的干女儿肖福音却快言快语地答道:"我们准备办成几天的流

水席，只要每天不超过60桌就不算违规。"

从婚宴的规模可以看出非书记在当地的社会影响。

吃饭间，笔者知道了非书记的名字叫非强荣，在村里做了20多年的书记。刚才那位快言快语的少妇叫肖福音，今年36岁。她为了配合我们的采访，一大早专程从富宁县赶回来。重要的是，她作为花彝支系的代表，是富宁县彝族学会的副会长。

从肖福音这里笔者才知道，为了协调工作、安抚民众，富宁的每一个彝族支系中都有一位副会长的角色。难怪去年笔者在"高裤脚彝"的聚居地之一龙迈村采访传承人罗伟云时，他就多次自豪地告诉我，他是彝学会的副会长，当时笔者还没有当成事来看。今天笔者明白了这个头衔在彝族不同支系民众中所蕴含的象征意义。

在飘红挂彩的小院，借着非书记的酒，笔者向非书记进一步打探他们举办红事与白事的规矩。

在富宁的各彝/倮支系中，结婚、做寿、新房落成等喜事是不敲铜鼓的，但必须吹唢呐，席间要对调子。彝族人不会吹唢呐，都是请壮族的唢呐艺人承担这项工作。白事必须敲铜鼓和皮鼓。娘家人除了负责开支买牛的事务，还必须请二胡艺人进行表演。

闲聊间，时间已过晌午。根据我们的约定，村民们三三两两身着节日的盛装出现在村头。

昨天身着便装为我们操持晚餐的小非，在灰暗的灯光下就是一个普通的农家青年，而此时身着盛装的小非及其他的同伴们在蓝天白云的陪衬下，男人们个个显得威猛而富贵，少妇们则出落得妖娆而水灵，这真是应验了一方水土养育一方人的结论。

在非支书和肖福音的安排下，包括为"演员"开车、拍照的家属，从不同的村寨来了30多人。用非支书的话说，为了传播他们花彝的传统文化，必须支持我们的工作。

出于文化"仿真"的需要，笔者建议跳鼓的环节放在村边的"宫亭"去进行，以体现"原生态"的状貌。殊不知这样的提议遭到了村民们的强烈反对。他们说："不杀猪，也不做摩（仪式环节），不能惊动了地神，所以只能去到村委会前的广场上进行'表演'。"或许是为了解除误会，非村主任特地补充道："我们每年的'荞节'与'跳宫'，都要先杀猪祭地神、杀鸡祭山神。若是祭地神，女人是不能参与的，若是祭山神，只能寨佬会同毕摩（祭司）去到山里完成，其他人都不能前往。"当笔者问及理由时，非村主任也一脸茫然地说："这是老祖宗留下来的规矩，我们不能破了规矩，不然来年村寨的人

畜会得病的。"

村委会的广场上有一对石寨山型的铜鼓已经摆放在场地的中央。在笔者的认知中，左边体积稍大一点的应该是公鼓，右边稍小一点的是母鼓。笔者明知故问地问小非："为什么龙迈那边只敲一面铜鼓，你们这里却有公有母呢。"小非肯定地答道："铜鼓必须是公母一对，不然庄稼如何生长。那边只敲一只鼓，可能是配不到一对吧。世间的事情都得讲个阴阳。"

在花彝/倮的发音中，他们称公鼓为"reipo"、母鼓为"reima"、敲铜鼓为"reigu"、跳铜鼓舞为"reidimei"、敲皮鼓为"gudi"、铓为"la"。作为一种禁忌，上述乐器/法器/神器，女人和小孩是不能触碰的——事实上，笔者发现，在他们的认知中，"reipo""reima"与我们局外人所指的"铜鼓"的内涵与外延是有极大差异的：对于我们而言，铜鼓或许就是指一件具有物理属性的响器，但在文化持有者的心目中，"reipo""reima"却与他们祖先的灵魂有关、与村寨来年的吉祥幸福相关，同样，他们对其称谓的发音笔者也无法完整地用表意符号对其完成音译的工作，上述记录只能是一种不可为之的"代码"而已。

说话间，非书记左手持一根竹竿、右手持一根鼓槌坐在铜鼓前的小凳上气定神闲地敲打起来（见图1）。其鼓槌根据他的编码安排，在公母鼓之间的鼓心来回敲打，左手的竹竿根据节奏的需要，按照一定的节拍敲打在公鼓的鼓腰上。在鼓点的指挥下，非村主任右手持鼓槌，胸口挂一只皮鼓，另一中年村民同样用右手持鼓槌，左手持一面铜铓，他们作为领舞者，带领人们聚成一个圆圈以逆时针方向并依据男人在前、妇女随后、年长者在前、年少者随后的规矩开始了"铜鼓舞"的表演（见图2、图3）。

经过观察片刻之后，笔者辨析了音高，也看出了门道：这一对公母铜鼓的音高差为一个全音的关系，每种舞套都是在完成三圈后，依据鼓点的变化而变换新的套路。所有场上成员的舞蹈语汇均为统一的肢体模式。

由于参与者众多，刚开始时，人们的肢体表达还比较凌乱，但在小非、肖福音以及几位老年妇女有效的示范下，几圈下来，人们的肢体律动便达到了一种协调与统一。

休息的间歇，笔者特地用眼神询问场上的男人，还有谁会敲奏铜鼓。人们都指着非书记，认可只有非书记才能胜任这项工作。笔者把目光转向非村主任，他也用肯定的目光回答笔者这个问题。

据非书记介绍，他从小就喜欢跟着村里的老毕摩观察敲鼓、做摩这些事情，尽管当时的小孩子都会跟着看热闹，但他还会在心里进行琢磨，一来二去，各种敲奏手法就上手了。铜鼓的节奏共计十二调，每个调与季节的轮回有

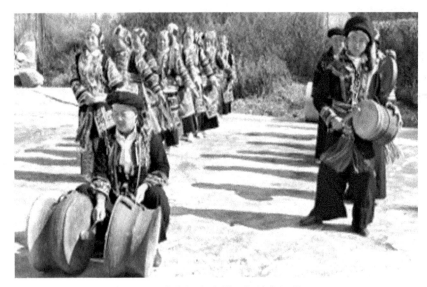

图1 非书记在为村民们敲奏铜鼓

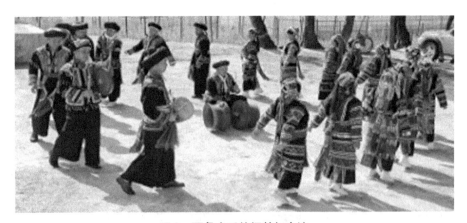

图2 百彝支系的铜鼓舞表演

关。如果是过节做摩,跳舞前毕摩就会唱:"一年有十二个月,每个月有三十天,这是老祖宗定的,后人不许改变……""一般来讲,每一个调跳三圈。如果是过节,那必须连续把十二个调的动作完整进行,不然就失去了仪式的意义。但若是平常的民俗活动,那就看我的心情了,有时敲三个调,有时敲五六个调都可以。"非书记自豪地笑着说道。

用村寨主义的立场进行观察,无论是两位村领导敲鼓的象征性、舞场上年龄辈分的排序以及先男后女等种种"规矩",已经彰显出社区的权利分配与辈分逻辑的隐喻秩序。

小非特地告诉笔者，由于铜鼓平常不能随意触碰，因此，每次非书记敲奏时，他就会仔细观察并用手机录制敲奏视频回家慢慢揣摩。"这是祖上传下来的规矩，必须传下去。"小非加强了表达的语气。

从铜鼓乐舞的声音现场与身体实践来看，其在共时的空间里构成了一种"多声"的织体关系，仅铜鼓的敲奏就有三个声部，再加上铓与皮鼓的节奏，共计五个声部就有五种固定的音色。事实上，在声音现场，无论是非书记的铜鼓还是非村主任的皮鼓敲奏，在过程中，他们都有不同的强弱控制，使得不同的音响力度又呈现出不同的音色表达，而这种音色即兴表达的许多信息用记谱的方式是无法承载的。虽然古代文人有"鼓无当于五声"的审美评判，意思是贬低鼓器发出的声音不宫、不商而没有旋律，但张振涛先生却指出："民间从来没有把节奏乐器与旋律乐器分出高低贵贱的等级概念。"① 乡民们为何在这种"文化的声音"的陪伴下一代又一代地乐此不疲？在他们的心目中，对音乐的理解不是知识，而是对音乐意义的感知，只有在特定的语境中，他的认知模式与行为模式才能获得人类学立场有效的理解，因此，伽达默尔就指出："人永远是以理解的方式而存在。"

图3　白彝支系妇女的服饰装扮

代表性谱例见谱例1、谱例2、谱例3。

谱例1　拔秧舞

① 张振涛《既问苍生也问神鬼：打击乐音响的人类学解读》，载《中国音乐》2019年第2期。

谱例 2　撒秧舞

谱例 3　薅秧舞

（敲奏者：非村主任。记谱：申吉浩岚。时间：2020 年 11 月 29 日。敲奏地点：富宁县田蓬镇蒁弄村）

2020 年 11 月 30 日晨

木芳老师真是神通广大。按照约定，我们一大早即来到木央镇的普阳大桥边与早已久闻的陆庭康老师汇合。普阳虽然只是木央镇的一个行政村所在地，但这里却因有一家州级国有企业普阳煤矿而远近闻名。

陆老师坐上了我们的"路虎"。当他知道我们从蒁弄村来，接过话题说道："过几天我也要去蒁弄做客呢。"笔者知道，陆老师所说的去蒁弄"做客"，就是要去非书记家喝喜酒。遵照陆老师的安排，我们的"路虎"往孟梅村开去。去年笔者在龙迈村参加"高裤脚舞"的跳宫时，见到过作为节日互访前往龙迈村表演节目的陆老师以及他们的团队。当时就对他们华丽的传统民

族服饰与潇洒的铜鼓舞肢体语汇留下了深刻的印象。

交谈中,笔者知道了陆老师所属的这个彝族支系自称为"白花彝/倮",人口只有3000多人,分别居住在富宁木央镇的孟梅、中寨以及麻栗坡县董干镇的城寨村。同样地,他们的语言与其他几个支系完全不能交流,服饰也存在极大的差异,但他们都把铜鼓作为民众日常生活中重要的内容予以重视。陆老师18岁时考入文山师范学校,前几年从普阳中心学校校长的位置上退休,是他们这个支系中少有几个"吃财政饭"的民族精英,所以,他作为白花彝支系的标志性人物被推选为富宁彝学会的副会长。

孟梅村是陆老师的出生之地。从大山深处村寨所处的险峻地理位置可以发现,这里一定与战争有着紧密的联系。果然,陆老师介绍,过去村子的入口处就有坚固的寨门,周边还有各种防御装置。据老人们口口相传,远古的时代,他们的老祖宗都生活在平坝地区,后来被异族一路追赶,最后主要定居在现在的孟梅和隔江相望的城寨村。20世纪90年代末,在政府的帮助下,50多户村民"整体搬迁"移民到了普阳村的地界上定居,但在村落名称上,仍然保留了孟梅村的称呼。

笔者最关注的要点当然还是关于铜鼓的故事。

陆老师介绍,孟梅村过去传下来了一对铜鼓,但1957年大炼钢铁时被毁了。1960年,他做村支书的父亲听说普阳修公路挖出了一对铜鼓,就动员全村集资把那对铜鼓买了回来。1984年,筹建中的文山州博物馆来了位领导,在乡干部的陪同下,他给村里发了一张收藏证和500元奖金就把铜鼓收走了。为了送走即将落气的老人,他们只好到城寨村去把铜鼓借回来做仪式。那时候没有公路,更没有渡船,来回得两天。特别是过河时,一定要用红绸把铜鼓包严实,还要拿绳子把铜鼓系在木排上以防掉到江里。大概是在1990年前后,政府才重新送了一对铜鼓给村里。陆老师继续说道:"直到现在,若是族内举行'跳宫'或'荞节'等重要仪式,全村老小一定要牵着牛、背着猪回到老寨(老寨才是祖先居住的地方)'做摩',这样才能够感受到祖先们的存在,才能得到祖先的保佑。"按照白花彝的传统,"做摩"时,一定要把最好部位的猪肉挂在铜鼓的上方,以示对祖先的祭拜。仪式结束后,谁担任鼓手,谁就可以把其带回家。把猪肉挂在铜鼓上方这种"以己度物"的心理投射,笔者在龙迈村的仪式上也见过。将铜鼓神圣化或拟人化,这或许是所有崇拜铜鼓的族群共同的心理感召吧。从这个意义上讲,作为一种普遍性的心理意象,情感不是现成的,而是物我之间生成的,艺术也不是主体情感的投射,而是"感

兴"的产物。①

据陆老师介绍,不同族群间文化习俗存在差异性,即使现在,各支系间都少有婚嫁往来。在陆老师看来,由于不同支系各自唱歌的调子不同、铜鼓的鼓点不同、舞蹈语汇不同、绣花的图案与针脚也不同,外面的姑娘嫁进来或是我们的姑娘嫁出去,都没有办法融入各自的生活。其实,这就是近年来学术界关注的文化认同问题吧。

从孟梅回到普阳陆老师的家中,正好看见他的老伴与几个老人、少妇在做绣工。陆老师说,他们两口子退休了,就组织了一个绣品合作社,一来可以补贴家用,二来也可以推动白花彝服饰文化的对外传播。

简单地对高裤脚彝、花彝、白花彝的服饰做一个差异性的比较:高裤脚彝因"高裤脚"而显现出自己的特征,花彝却整体尚深色调且头饰特别复杂。白花彝女性的图案以不同色彩的三角形为标志,同时,男女的上下装均以整体的百色绣片予以装饰(见图4)。这种以不同服饰色彩区分同一民族不同支系的取向比比皆是,如同为德昂族,他们就以红德昂、黑德昂、花德昂等予以区别。

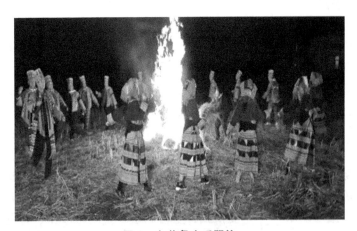

图4 白花彝支系服饰

晚餐时,我们来到陆老师刚刚落成的新居用餐。这里已经聚集了几十位盛装等待为我们展示民族文化的村民与我们一起用餐,这也体现了陆老师在族人中所具有的威望。

在他家宽敞饭厅正面的墙上,还挂着"彝族古歌培训"的条幅。坐在笔者旁边的一位老人介绍道:"这些年,只要是村子里开展文化传承的工作,不

① 杨春时:《艺术何以成为礼物:礼物现象学视域下的艺术》,载《文艺争鸣》2020年第10期。

管是政府安排还是民间自发的活动，几乎都是在陆老师的家里进行，所以他家的饭厅既是村里的传习馆，也是族人们的聚会之所。"笔者想起陆老师白天反复说过的几句话："我们这个支系人口太少了，过去穷，所以没有读书人。我这个校长就是最大的官了，如果我不承担民族文化传承和传播的工作，我们的文化就没有人管了。你们城里的大学生愿意来了解我们的文化，我们太开心了。"陆老师进一步解释道："虽然条幅上写的是彝族古歌，但实际上只是传承我们白花彝的调子。"在白花彝的古歌中，有"laji"（长调）和"jielaji"（短调）两种。长调人人都可以唱，短调却只能由老人唱，短调是家中的长者与来宾的长者相互应和时互道祝词的调子。谈话间，几位热心的老人已经站成一排为我们首先唱起了长调，从声腔的概念来看，其最大的特征就在于小嗓的来回颤动，若是颤音频率不统一，还显出多声的效果。陆老师又为我们唱起了短调，虽然完全听不懂他那唱词中的表意，但以笔者的职业判断，他们的旋律还是太简单了。或许对于这个只有3000余人的族群而言，他们更钟情于乐舞中的节奏表达吧。

夜幕来临，为了给我们展示白花彝的铜鼓乐舞，舞场就近地安排在陆老师家饭厅外的田坝上。

青年们兴奋地架起柴薪，堆上稻草，一场篝火晚会即将开始。

陆老师这个时候特地向我们解释，因为是表演，跳舞可以在他家门前进行，但铜鼓却不能对着他家敲。基于这样的理由，人们抬着一对石寨山型铜鼓去到黑黑的田坝尽头。与蒗弄村铜鼓直接放在地上不同的是，孟梅村是将两面铜鼓一高一低地挂在架子上进行敲奏，高的一面为公，低的一面为母。还有一点不同的是，今晚他们的现场既不用皮鼓，也没有铜铓与之配合。据两位摆放铜鼓的小伙子说，由于敲皮鼓的村保主任不在家，这种"表演"的场合也就不用那么正规了。

今晚的敲鼓任务分别由70多岁的老人刘学才和他45岁的徒弟平先国负责（见图5）。白花彝称铜鼓为"rei"，跳鼓舞为"reiqi"。仅从"跳铜鼓舞"的不同发音来看，花彝与白花彝之间的语言表意的确存在差异。

在漆黑一片的田埂上，刘学才敲响了铜

图5 平先国在敲铜鼓

鼓。为了摄录的需要，笔者请几位旁观者特地用手机电筒照明才获得了需要的录像资料（见图6）。

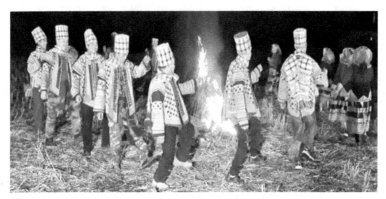

图6　白花彝支系铜鼓舞乐

刘学才的铜鼓一响，笔者明显地感觉他们的这对鼓器的音频较之蔑弄的铜鼓声音要高出许多，音量也要响亮许多。经过校音器的比对，孟梅村这一对铜鼓较之蔑弄村的铜鼓声音要高出一个大六度。由于刘学才敲奏中鼓槌位置与敲击力度的变化，他的鼓点中就出现了三个音高不同的音。

基本鼓谱见谱例4、谱例5、谱例6。

谱例4　撒种舞鼓谱

谱例5　纺纱舞鼓谱

谱例 6 丰收舞鼓谱

（敲奏者：刘学才。记谱：申吉浩岚。时间：2020 年 12 月 1 日。敲奏地点：富宁县木央镇孟梅村）

上述每一条鼓谱作为基本的节奏动机反复出现，直到一个舞套转完三圈后，才又进入新的鼓点与舞蹈。

从蔑弄与孟梅两个村落铜鼓音乐的比较来看，其在乐器的配置、乐器的律制以及鼓点的设计上都存在较大的差异，但在肢体语言的表达上，根据笔者的观察，脚下步伐无论什么舞套的变化都具有一定的相似性，即基本语汇以腰部为轴开展摆动，双脚以跨拖步为基本步伐，同时保持膝盖微曲这种山地民族时时亲近土地的实践性特征；手上动作由于不同舞套表意的差异性，动作就更为丰富。据木芳老师介绍，为了更好地推广富宁彝族各支系铜鼓舞，多年来，她根据不同支系铜鼓舞原生的舞蹈语汇分别进行了加工，以便他们参加省、州、县各级政府举办的民俗展演活动。在她看来，脚下动作是表现各支系的祖先们艰难迁徙的步伐，那是地方性舞蹈的基本语汇，因此，对其老师尽量不做大的调整，但为了适应舞蹈"表演"的需要，她在手语内涵的丰富性与肢体语言的象征性上进行了一定的提升性改造。

"他们毕竟是村民，完全没有接受过舞台训练，能做到这样，他们已经尽力了。"木芳老师补充道。

站在职业的听觉立场来看，他们的鼓点在笔者的听觉感知中的确显得单调，但陆老师的一番介绍让笔者重新对这样的声音进行了思考。

夜晚喝茶时，陆老师提到了他对传统与现代关系的判断："早就有年轻人和县里的领导提出来，叫我请人专门做音乐来播放，说是又好听又省事。我坚决不同意，那样做就不是传统啦，我们与祖宗的文化血脉就被割断了。一旦这种血脉被割断，就再也接不起来了。没有历史脉络的文化，我们还有什么特色？谁还会来关注我们的文化？我们的铜鼓舞可是存活了几千年的'活化

石',只要我还做这个会长,我就要保护这块文化品牌,把祖先留给我们的文化记忆一代一代地传下去。"

　　大山中的彝族民众,虽然物质生活仍然非常艰难,但传统对于他们来说,不仅是一种精神的存放方式,而且已经成为他们生活中的重要内容,使得他们与铜鼓乐舞至今仍然保持着一种与生活生计相融合的自然状态。作为一种族群集体的生命体验,在这些看似单调而不简单的音响信息中,蕴含着他们心灵与音响融为一体的文化表达方式,通过他们的传承机制,折射出他们在选择生活方式的同时,也选择了精神的存放方式。笔者在想,作为局外人,我们如若不了解他们内心对于传统恪守的敬畏立场,也就不能了解他们外化为肢体语言的对于铜鼓乐舞的表现方式。

附录

音乐口述史学会领导机构

会　　长：谢嘉幸
副会长：臧艺兵　申　波
秘书长：丁旭东
理　　事：丁旭东　王少明　王鸿俊　申　波　谢嘉幸　刘　蓉　赵书峰
　　　　　　孙　鸣　刘　嵘　吴　海　章蔓丽　傅显舟　孙建华　臧艺兵
　　　　　　刘　洋　李　莉　杨　晓

音乐口述史学会章程

第一章　总　则

第一条　本会是中国现代文化学会口述历史专业委员会（英文名称为：THE SOCIETY OF CHINESE MODERN CULTURE COMMITTEE FOR ORAL HISTORY）（对外正式名称为"中华口述历史研究会"）下的音乐口述史专业委员会，对外名称为"音乐口述史学会"。

第二条　音乐口述史学会是由中国音乐口述史工作者自愿结成的非营利性民间学术团体，隶属中华口述历史研究会，并接受其领导和监督。

第三条　本会宗旨是：以国家的学术文化政策为指导，团结全国各界学者，推进音乐口述历史资料的采集、编辑和研究工作。推进音乐口述史领域的学术研究、传播交流、人才培养、社会服务等各方面事业发展。加强与各相关学会的联络。

第四条　本会的主要任务是：组织和推动音乐口述历史的采集、编辑和研

究工作；举办学术讨论会、论著评价会等多种形式的学术活动；积极与海内外音乐口述历史学术团体联系，促进相关学术交流与合作；编辑符合本会宗旨的出版物。

第五条 本会遵守国家相关法律法规，以及《文化部社会组织管理暂行办法》，定期向业务主管部门和登记管理机关报告工作，接受其监督和检查。

第二章 会　员

第六条 本会采取团体会员制。凡有志于加入音乐口述史学会并愿意遵守本会章程的科研单位、高等院校及个人，提出书面申请，经本会常务理事会批准，方可成为本会会员。

第七条 会员的权利为：享有选举权和被选举权；对本会的工作提出批评与建议；参加本会组织的各项学术活动；优先在本会编辑出版的出版物上发表学术成果；有申请退会的权利。

第八条 会员的义务为：遵守本会章程；执行本会决议；支持和承担本会委托的工作；按期缴纳会员费。

第九条 会员如长期中断与本会联系，或有严重违法乱纪行为，或损坏本会信誉，经本会常务理事会审议后予以除名。

第三章 组织机构

第十条 会员代表大会，为本会最高领导机构。代表大会每三年举行一次，代表由会员协商推选产生。

第十一条 会员代表大会的职责是：听取和审议本会工作报告；选举新理事会；修改本会章程；确定本会的工作方针和主要任务。

第十二条 本会设理事会作为会员大会闭幕期间的常设机构，理事会任期三年，职责为：选举本会会长、副会长、秘书长，聘请名誉会长、顾问；讨论、决定、审议本会重大事宜；提出本会章程修改草案；决定和终止本会活动；策划与组织学术活动；推动学科发展，组织发展会员；根据工作需要适时召开理事会，到会一半人数以上，理事会决议有效。

第十三条 本会设会长一人，副会长若干人，每届任职三年，任职一般不超过两届。会长、副会长、秘书长组成常务理事会，代表理事会开展工作。

第十四条 本会设秘书处，设秘书长一人；经秘书长提名，设副秘书长若干名，并由常务理事会批准后可聘任秘书若干人，负责本会日常工作及学会相

关信息归档及学术相关信息的搜集整理。秘书处地址：中国音乐学院音乐研究所。

第十五条 本会设顾问，由常务理事会聘请各界有志于口述历史研究的资深专家担任。

第十六条 本会在条件成熟后设立学术评议委员会，负责学术问题的评议，具体规则另定。

第四章 经 费

第十七条 本会经费来源：会员的赞助和社会捐赠，在核准的业务范围内开展活动或服务的收入，其他合法收入。经费主要用于章程规定的业务活动和事业。

第五章 附 则

第十八条 本章程经理事会讨论通过，并报请主管部门和登记管理机关备案后正式生效。

第十九条 本章程解释权属于本会理事会。